# Fallout 4

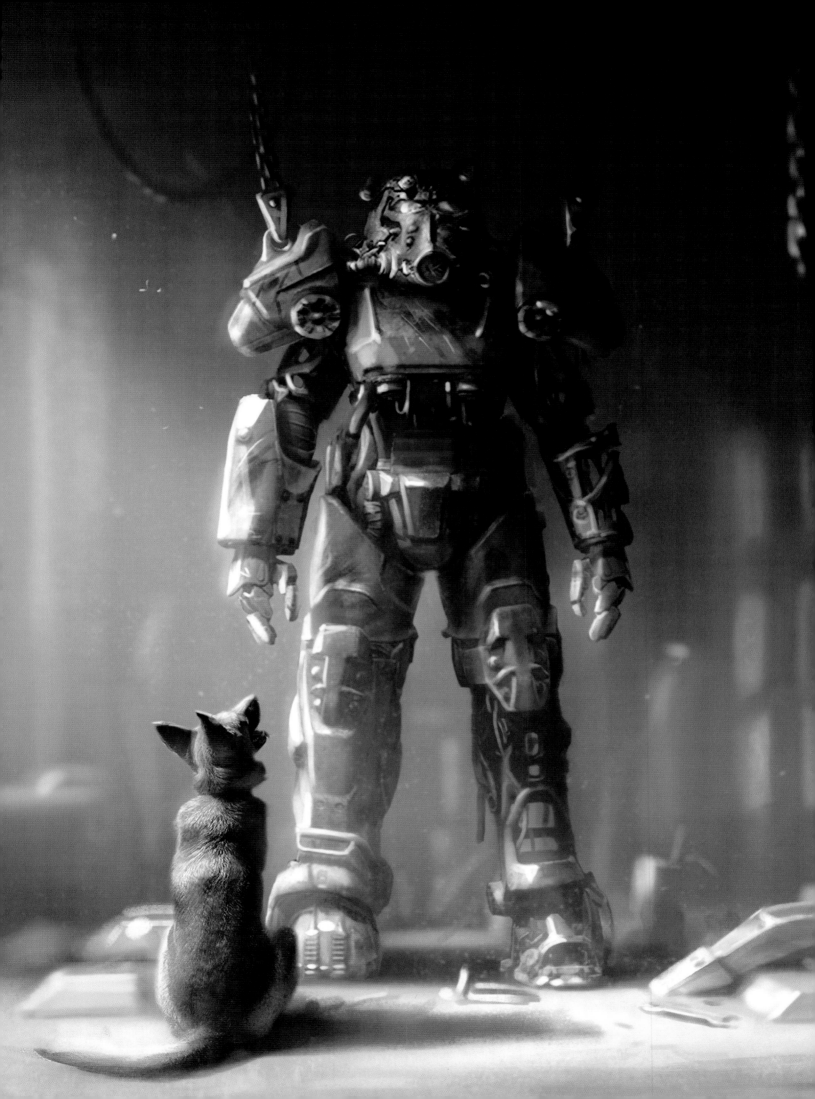

# THE ART OF

# Fallout 4

## 폴아웃 4

*Foreword by*

이슈트반 펠리

ART NOUVEAU · BETHESDA GAME STUDIOS · DARK HORSE BOOKS

THE ART OF 폴아웃 4:
베데스다 폴아웃 4 아트북

**1판 1쇄 펴냄** 2017년 5월 22일

**글** 베데스다 소프트웍스 Bethesda Softworks
**서문** 이슈트반 펠리 Istvan Pely
**번역** 김민성 **펴낸이** 하진석
**펴낸곳** ART NOUVEAU
**주소** 서울시 마포구 독막로3길 51
**전화** 02-518-3919 **팩스** 0505-318-3919
**이메일** book@charmdol.com
**신고번호** 제313-2011-157호
**신고일자** 2011년 5월 30일
**ISBN** 979-11-87824-02-2 06600

# *Table of* Contents

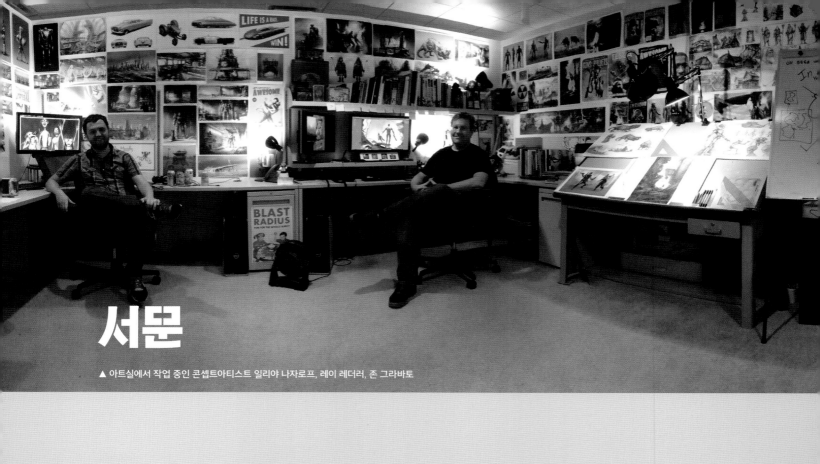

**당신이 폴아웃 4 게임을 한다는 것은** 베데스다 게임 스튜디오 직원들이 지난 몇 년 동안 살다시피 했던 세계 속으로 들어간다는 의미기도 하다. 우리는 간단한 아이디어부터 실제 게임 속에 구현한 다음, 이를 서서히 확장해나가는 방식을 취했다. 매일 새로운 콘텐츠를 추가하고 피드백하는 작업을 통해 검토 및 발전시키는 과정을 거치는 동안, 게임 속의 세계는 점점 구체적인 모습을 갖추고 세세한 묘사들이 더해져 현실이 되어 나타났다.

우리는 몇 년 동안 집이자 놀이터처럼 살아왔던 이 세계의 문을, 수백만 명의 플레이어가 들어와 게임을 즐길 수 있도록 활짝 열어젖혔다. 이 책은 폴아웃 4의 세계가 지난 몇 년간 어떻게 만들어지고 또 성장해왔는지, 그리고 게임 내의 미학적 요소들은 어떤 기준을 통해 만들어졌는지에 대해 여러분에게 소개할 것이다.

아트 제작 작업이란 매우 사적인 영역의 일이다. 베데스다 게임 스튜디오의 직원들 모두는 자기 자신의 생각과 모습의 일부를 투영해 게임 요소를 만들어낸다. 이렇게 복잡하고 거대한 프로젝트에는 정말 광범위한 계획과 계층 구조 확립, 그리고

조직화가 필요하다. 하지만 정작 최고의 작품은 이렇게 수많은 창작자들이 사적으로 만들어낸 결과물들이 모여 만들어진다. 게임 요소들은 아무 생각 없이 그린 낙서나 하찮은 아이디어에서 영감을 얻어, 수많은 사람들이 힘을 합쳐 열정적으로 작업한 다음, 최종적으로 게임 속에 추가된다. 당신은 폴아웃 4의 황무지를 여행하면서 이렇게 제작된 미학적 요소들을 직접 체험하게 될 것이다.

게임 제작의 선두는 콘셉트팀인 애덤 애더모비츠, 레이 레더러, 일리야 나자로프, 그리고 존 그라바토가 맡았다. 이들의 작업은 일명 '아트실(Art Pit)'이라 불리는 곳에서 이루어졌다. 이 아트실은 미술 부서 한가운데에 위치해 있으며, 사방을 온통 그림으로 도배해놓다시피 한 공간이다. 게임의 감독 토드 하워드, 디자인팀장 에밀 파글리아롤로, 콘셉트아티스트들, 그리고 나는 바로 이곳에서 활발한 토론을 통해 수많은 아이디어를 만들어내었다. 아티스트들은 제각기 자신만의 독특한 시각적 스타일을 가지고 있었으며, 확고한 개성을 가진 디자인들을 함께 만들어 풍성하고 광활한 게임 속 세계를 창조해냈다. 우리

애덤 애더모비츠
1968-2012

성되어 있다. 일단 러프 스케치를 그리고, 세부 묘사를 더해가며 점점 다듬은 다음, 3D아티스트들에게 넘긴다. 그렇게 모델을 제작하고 텍스처 작업까지 끝낸 후에도 종종 모델을 다시 검토하고 재작업해, 사람들 앞에 자랑스럽게 내놓을 수 있을 때까지 계속해서 결과물을 다듬는다. 우리는 게임을 제작하면서 거쳤던 모든 과정들에서 나온 다양한 이미지들을 이 책에서 보여주고자 했다. 책을 계속 보면 알겠지만 우리는 게임의 모든 세세한 묘사에 심혈을 기울였고, 가끔은 집착하는 수준으로 매달리기도 했다. 이것이야말로 베데스다 게임 스튜디오의 방식인 것이다.

이 책은 주로 아트에 초점을 맞추고 있지만, 개발사 내의 다른 모든 작업들이 효율적으로 맞물려 돌아갈 수 있도록 확실하게 감독했다. 이 모든 노력이 없었더라면, 지금 이 책에서 보게 될 일러스트들은 결코 게임으로 만들어지지 못했을 것이다. 전체 게임의 제작 과정에 쏟아부은 그 모든 열정과 재능을 보고 있노라면 나 스스로가 정말 초라하게 느껴질 지경이다.

이 책이 여러분으로 하여금 무(無)에서 새로운 세계가 창조되는 것을 보는 게 어떤 것인지 느끼게 해주기를 바란다. 실로 굉장한 경험을 누릴 수 있는 좋은 기회라 할 수 있다.

스스로의 비전을 통해 우리에게 영감을 심어주고 아낌없이 지원해준 토드 하워드 감독에게 감사하고 싶다. 그리고 베데스다 게임 스튜디오의 재능과 열정이 넘치는 팀에게도 감사 인사를 보낸다.

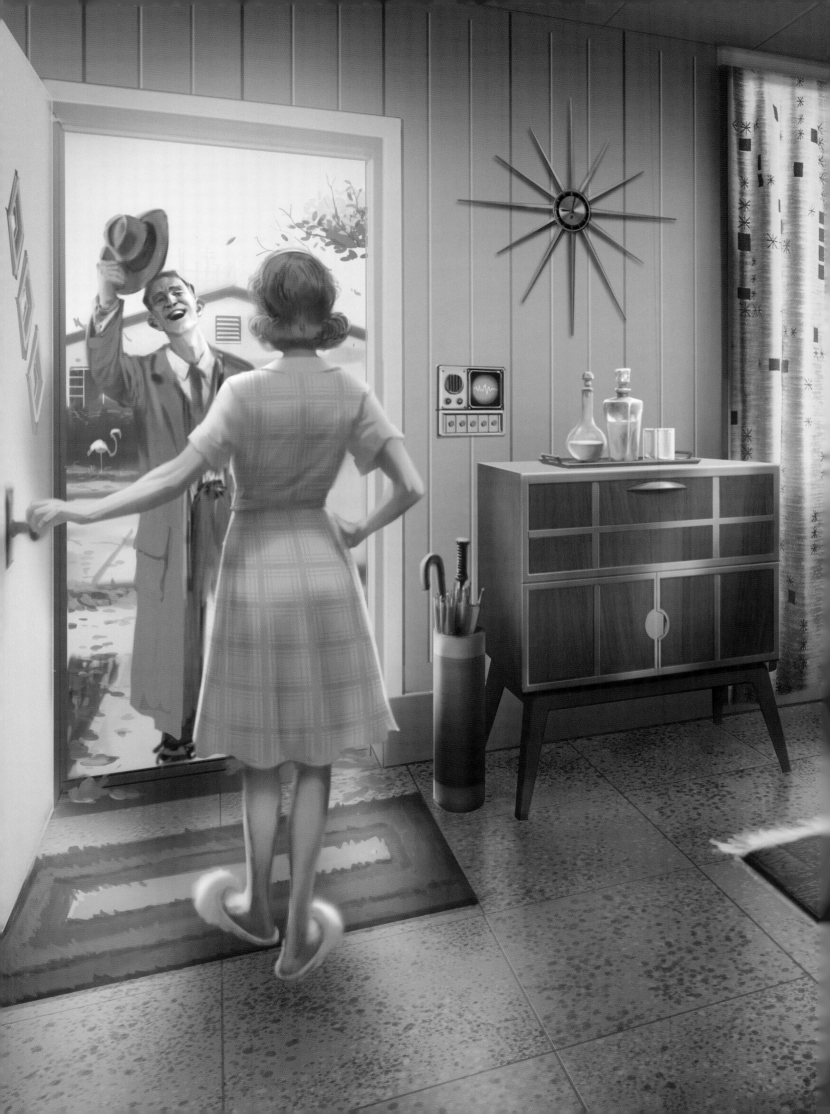

Chapter 1
제작 준비 과정

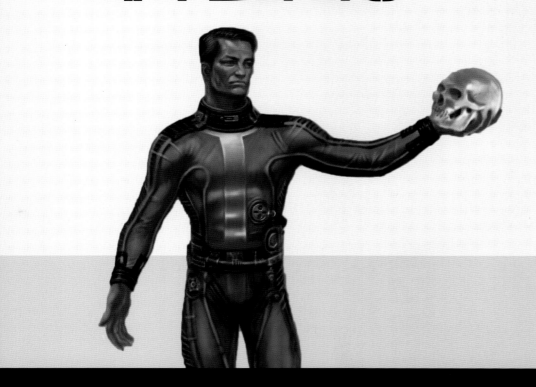

# Chapter 1
# 제작 준비 과정

**폴아웃 4 제작은** 폴아웃 3의 마지막 DLC(Downloadable Content)의 제작이 끝나고 얼마 지나지 않아 시작되었다. 우리는 신작의 장소나 스토리, 그리고 테마 등을 자유롭게 만들었으며, 본격적인 아트 개발은 2009년 말부터 들어갔다. 게임의 많은 요소들이 개발 과정에서 새로 만들어지거나 개선되었지만, 그래도 폴아웃 4의 기본 요소가 무엇인지는 개발 초기부터 아주 명확하게 알고 있었다.

2004년에 처음 폴아웃 3의 제작에 착수했을 때, 제일 먼저 만든 애셋(Asset)은 바로 파워 아머의 헬멧이었다. 파워 아머 헬멧은 시리즈 전체의 패키지 아트에 등장할 정도로 폴아웃의 상징적인 요소인 데다가, 전체 디자인을 시작하는 작업으로도 아주 좋을 것 같았다. 기존의 파워 아머를 다시 디자인하는 작업은 오리지널 시리즈의 느낌과 새로운 시리즈의 신선한 미학 사이에서 어떻게 균형을 맞출지 가늠하는 데 아주 유용했다. 우리는 폴아웃 4의 파워 아머 디자인도 같은 방식으로 접근했다. 이번에는 아머를 좀 더 크고, 강한 인상을 주며, 보다 현실적이면서도 기능적인 느낌을 주기로 했다. 우리는 다른 모든 게임 요소들을 디자인할 때에도 이런 방식의 접근법을 계속 사용했다.

점점 본격적인 개발에 돌입하면서 콘셉트팀도 원화 작업에 들어갔다. 우리의 다음 디자인은 바로 볼트 슈트였다. 핵 방공호 볼트 101에서 착용했던 작업용 점프슈트의 이미지와는 달리, 볼트 111의 냉동 수면 슈트는 보다 몸에 착 달라붙으면서도

기존 시리즈의 볼트 13 슈트를 연상시키는 SF적 디자인이 필요했다. 이것은 디자인에서 영감을 얻기 위해 고전 폴아웃 시리즈를 참고한 첫 번째 사례가 되었다. 당시 고전 폴아웃 시리즈의 제작진이 만들어낸 독특하고 대중 SF소설에서나 볼법한 디자인은 포스트 아포칼립스 장르에서도 독보적인 독창성을 보여주었으며, 폴아웃 4 역시 최고의 폴아웃 게임이 되기 위해서는 그런 인상적인 모습이 필요했다.

게임을 대대적으로 개편하면서, 우리는 게임 내 분위기와 색채 디자인 면에서 새롭게 접근하기 위해 많은 부분을 할애했다. 폴아웃 3는 묵직한 색조와 분위기 있는 아트 디자인을 통해 황량한 세상을 그려내어, 아주 강렬한 시각적 표현을 해낸 바 있다. 하지만 이런 압박적인 게임 분위기는 플레이어의 감성에도 무리를 줄 것이라 생각했고, 스토리 역시 간신히 생존만 이어나가는 절망적인 이야기보다 인류의 미래를 재건하는 쪽으로 바꿔보고 싶었다. 이런 생각은 신작을 보다 긍정적으로 그려보자는 시도로 이어졌고, 폴아웃 4는 전작보다 다양하고 활기찬 색채를 활용해 다양한 감정선을 그려내려 했다. 황무지는 여전히 황량하고 색채가 결여되어 있는 세계지만, 이런 풍경 한가운데에 인위적인 요소를 부가해 무거운 분위기가 덜해지도록 한 것이다. 물론 암울하고 억압적인 느낌을 내야 할 부분에서는 기꺼이 그런 분위기를 만들어냈고, 이는 전체 게임 분위기와 대비를 보여 더 깊은 감성적 효과를 만들 수 있었다.

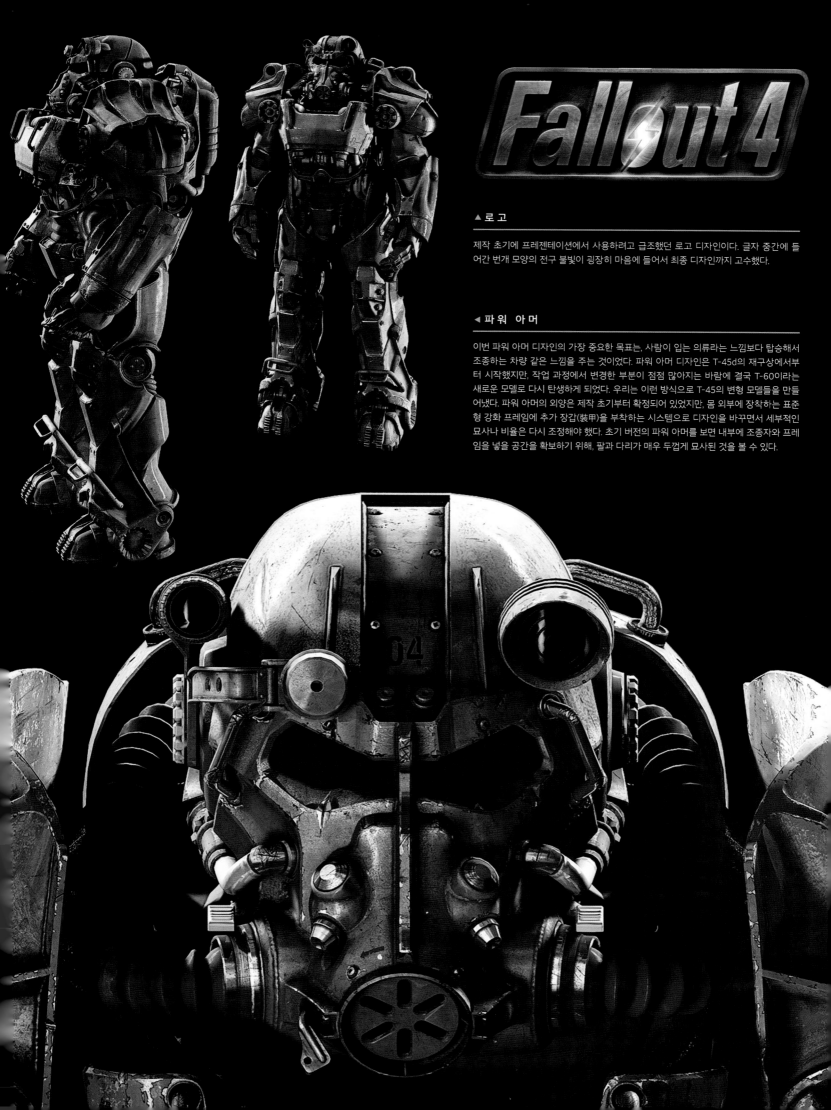

# Fallout 4

▲ 로 고

제작 초기에 프레젠테이션에서 사용하려고 급조했던 로고 디자인이다. 글자 중간에 들어간 번개 모양의 전구 불빛이 굉장히 마음에 들어서 최종 디자인까지 고수했다.

◀ 파 워 아 머

이번 파워 아머 디자인의 가장 중요한 목표는, 사람이 입는 의류라는 느낌보다 탑승해서 조종하는 차량 같은 느낌을 주는 것이었다. 파워 아머 디자인은 T-45d의 재구상에서부터 시작했지만, 작업 과정에서 변경한 부분이 점점 많아지는 바람에 결국 T-60이라는 새로운 모델로 다시 탄생하게 되었다. 우리는 이런 방식으로 T-45의 변형 모델들을 만들어냈다. 파워 아머의 외양은 제작 초기부터 확정되어 있었지만, 몸 외부에 장착하는 표준형 강화 프레임에 추가 장갑(裝甲)을 부착하는 시스템으로 디자인을 바꾸면서 세부적인 묘사나 비율은 다시 조정해야 했다. 초기 버전의 파워 아머를 보면 내부에 조종자와 프레임을 넣을 공간을 확보하기 위해, 팔과 다리가 매우 두껍게 묘사된 것을 볼 수 있다.

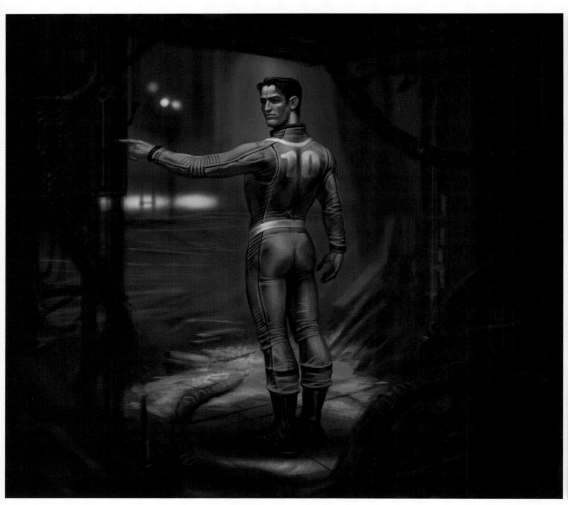
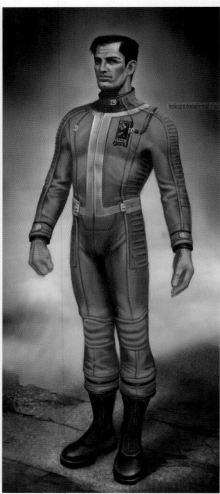
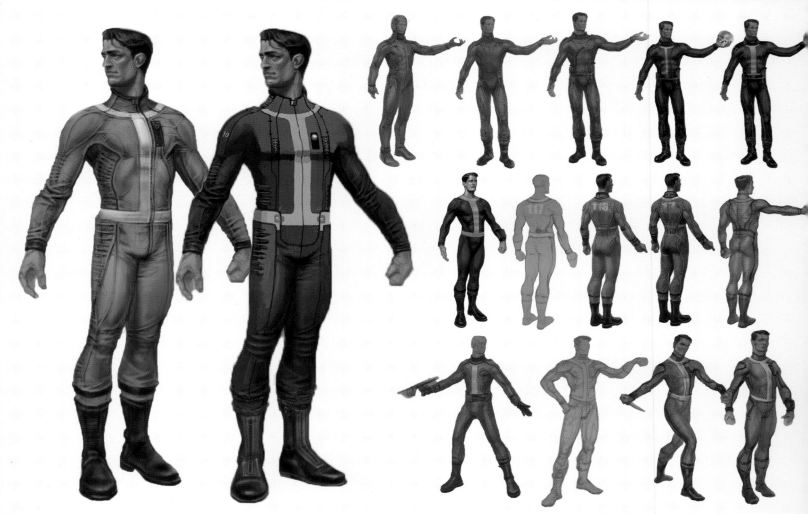

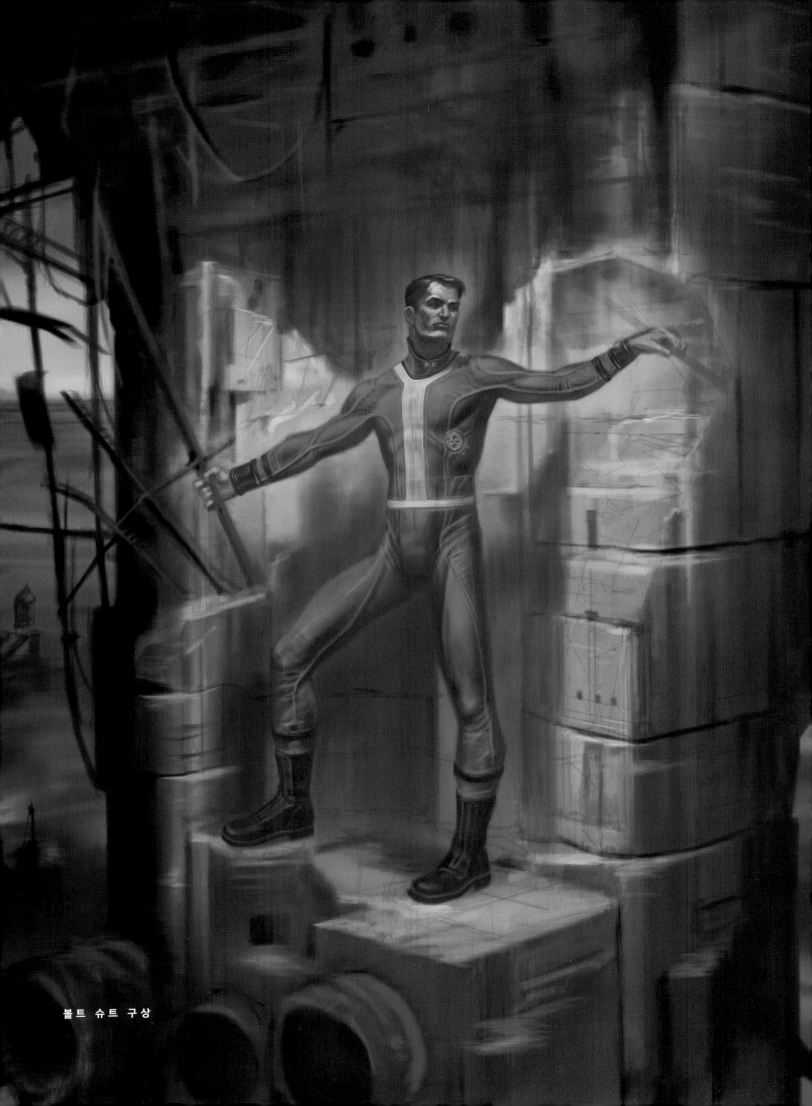

볼트 슈트 구상

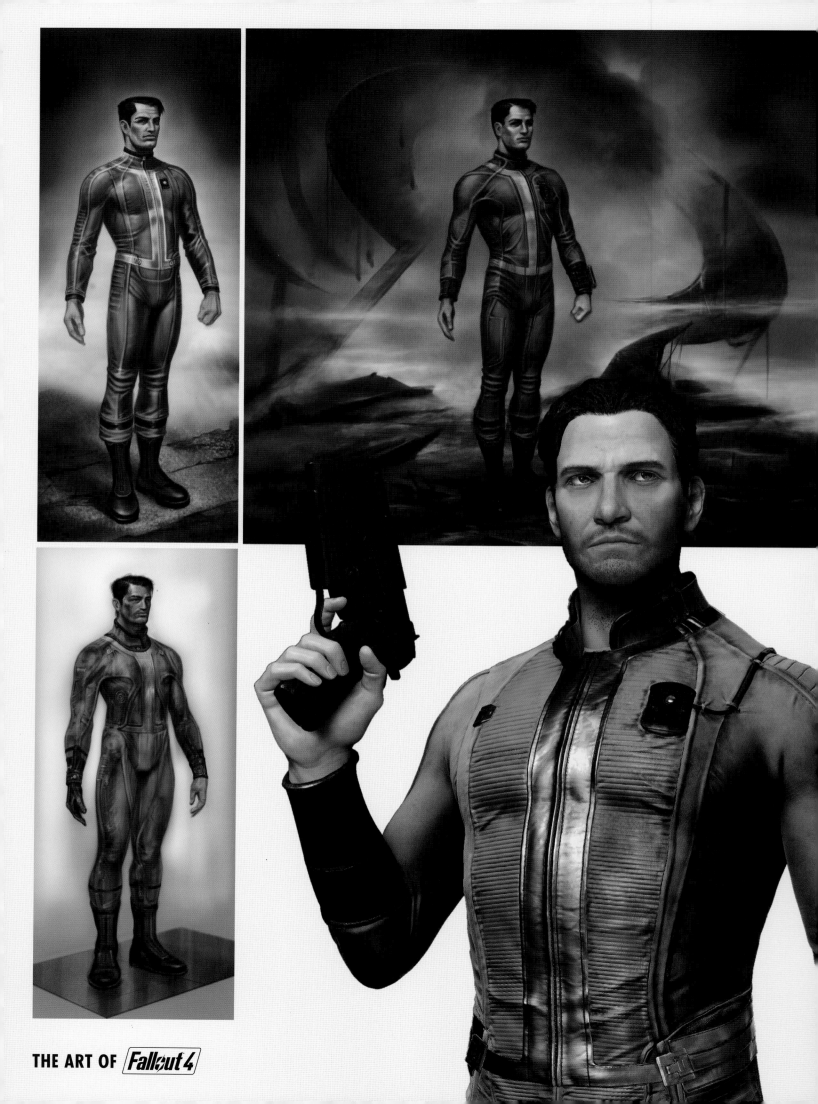

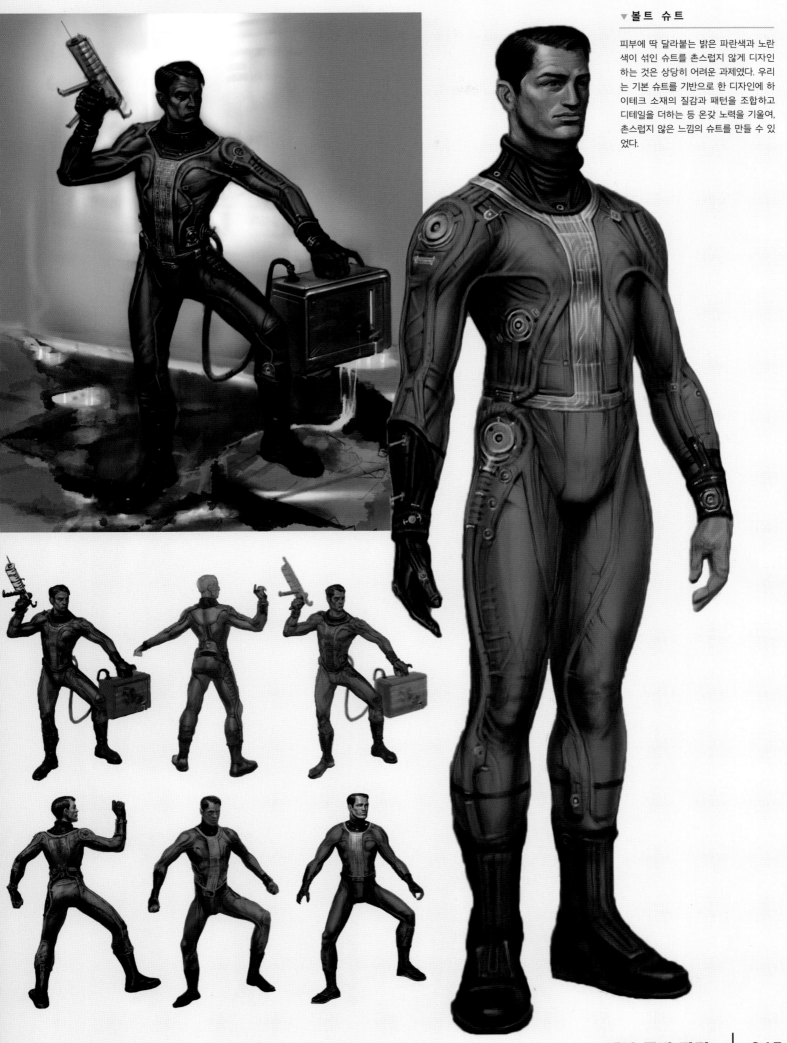

▼ 볼트 슈트

피부에 딱 달라붙는 밝은 파란색과 노란
색이 섞인 슈트를 촌스럽지 않게 디자인
하는 것은 상당히 어려운 과제였다. 우리
는 기본 슈트를 기반으로 한 디자인에 하
이테크 소재의 질감과 패턴을 조합하고
디테일을 더하는 등 온갖 노력을 기울여,
촌스럽지 않은 느낌의 슈트를 만들 수 있
었다.

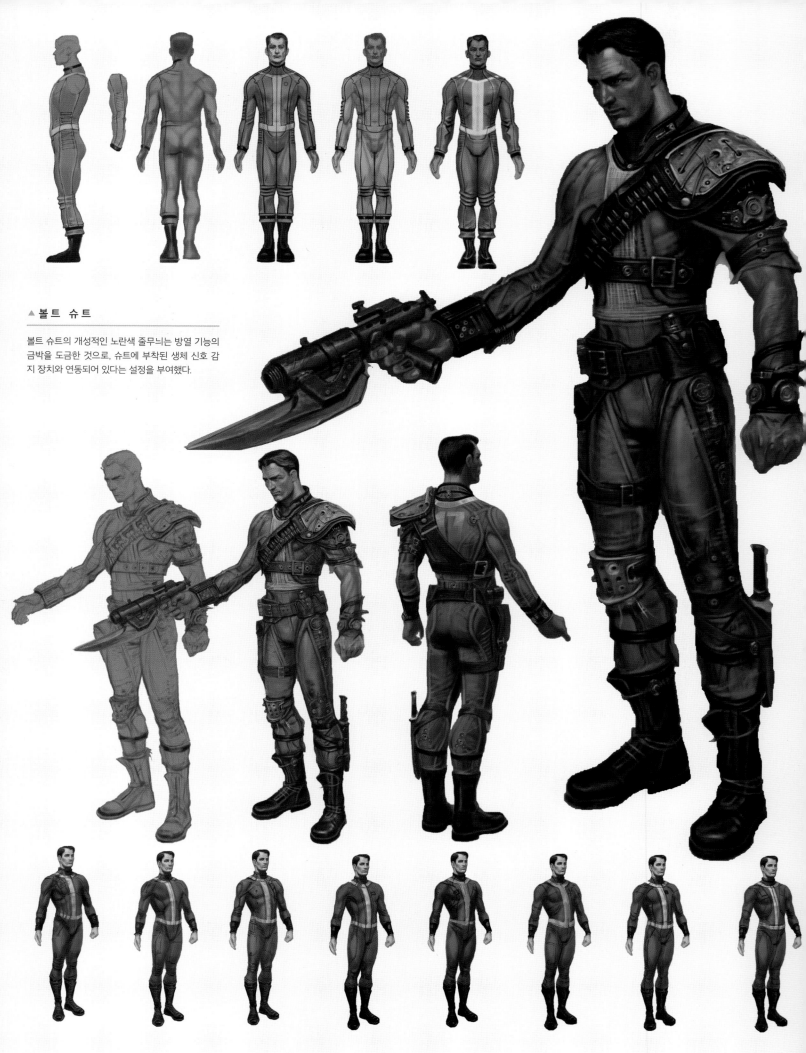

▲ 볼트 슈트

볼트 슈트의 개성적인 노란색 줄무늬는 방열 기능의
금박을 도금한 것으로, 슈트에 부착된 생체 신호 감
지 장치와 연동되어 있다는 설정을 부여했다.

THE ART OF *Fallout 4*

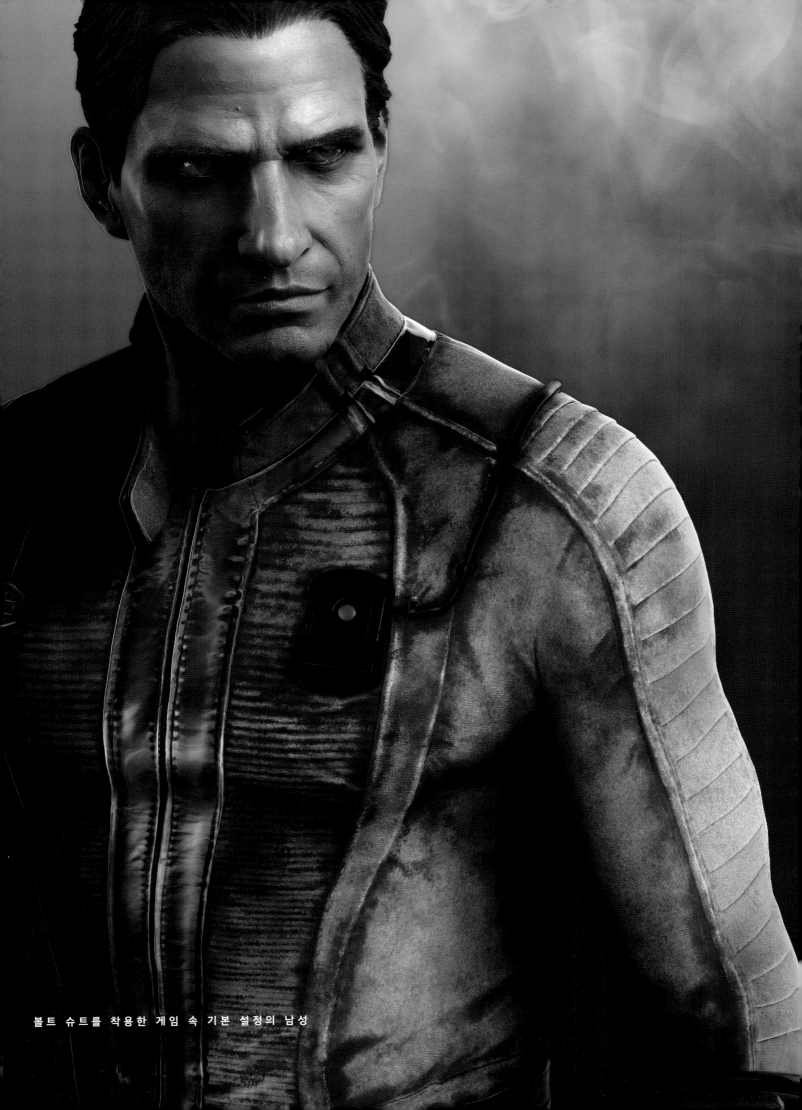

볼트 슈트를 착용한 게임 속 기본 설정의 남성

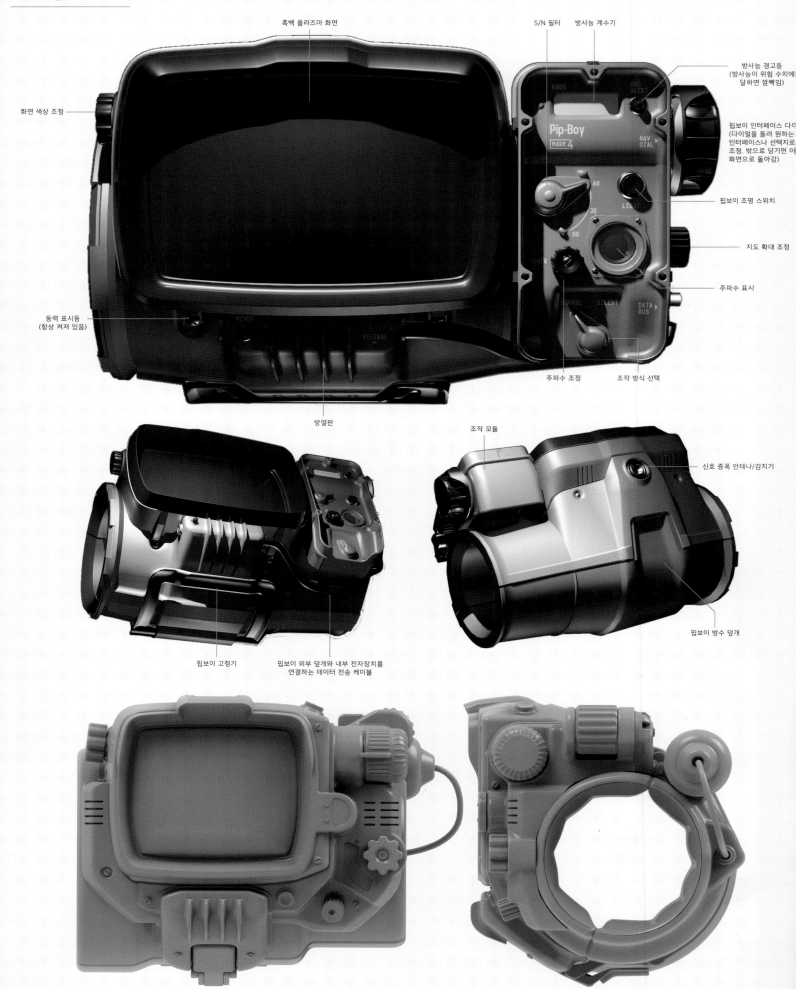

흑백 플라즈마 화면

S/N 필터

방사능 계수기

방사능 경고등
(방사능이 위험 수치에
달하면 깜빡임)

화면 색상 조정

핍보이 인터페이스 다이얼
(다이얼을 돌려 원하는
인터페이스나 선택지로
조정. 밖으로 당기면 이전
화면으로 돌아감)

핍보이 조명 스위치

지도 확대 조정

주파수 표시

동력 표시등
(항상 켜져 있음)

방열판

주파수 조정

조작 방식 선택

조작 모듈

신호 증폭 안테나/감지기

핍보이 고정기

핍보이 외부 덮개와 내부 전자장치를
연결하는 데이터 전송 케이블

핍보이 방수 덮개

**THE ART OF** *Fallout 4*

핍보이는 폴아웃 시리즈의 3대 상징 중 하나로, 파워 아머와 볼트 슈트에 이어 세 번째로 디자인했다. 플레이어가 게임 중에 수시로 들여다보게 될 인터페이스이므로 인상적인 디자인을 만들어내는 것이 중요했다. 기본 디자인은 군용 라디오에서 영향을 받아 굉장히 군사적인 디자인으로 제작하여 꽤 실용적인 느낌을 띠게 되었고, 고전 폴아웃 시리즈에서 느껴지던 분위기는 배제되었다. 또한 곡선형의 모서리 등으로 1950년대 전자 제품의 부드러운 느낌을 살려, 개성적이면서도 산업적인 느낌을 부여할 수 있었다. 최종 디자인 단계에서는 실제 기능과 친근한 디자인 사이의 균형을 맞추는 작업을 하였고, 조작 스위치는 맨 마지막 단계에 들어선 다음에야 가장 적절한 위치에 추가할 수 있었다.

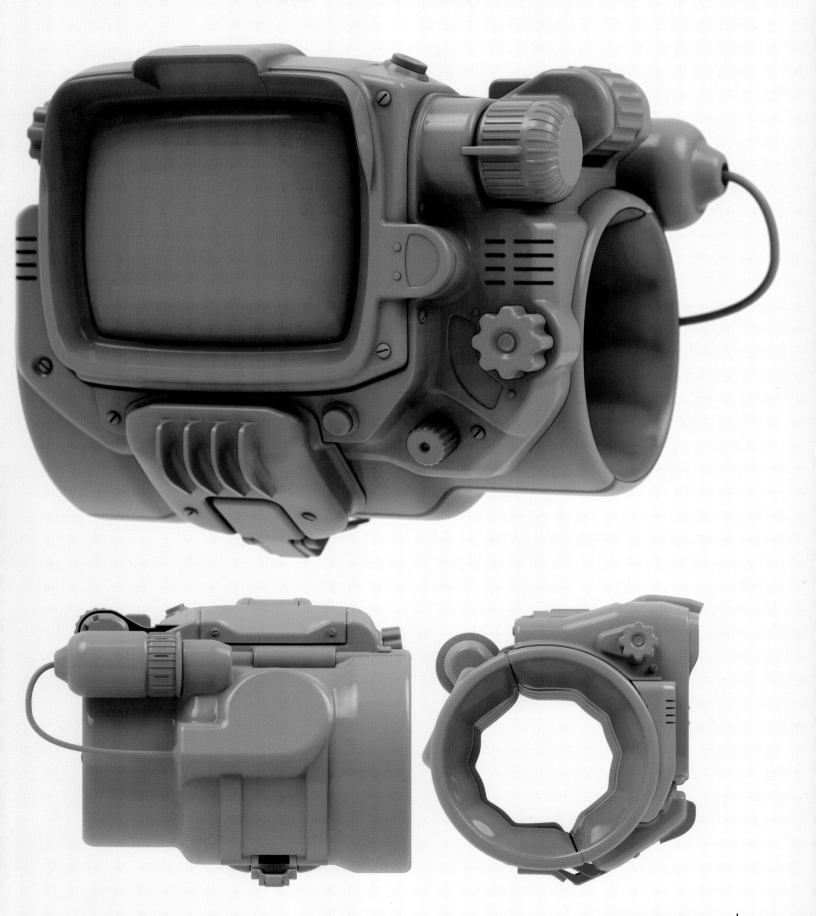

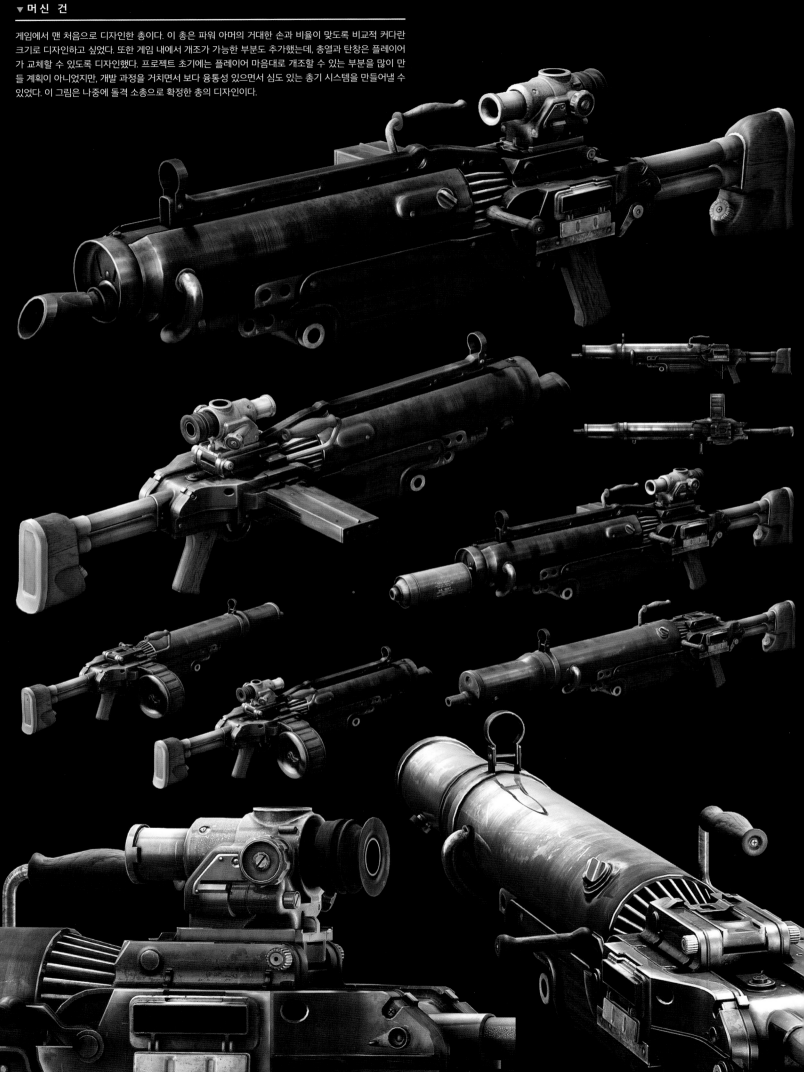

## ▼ 머 신 건

게임에서 맨 처음으로 디자인한 총이다. 이 총은 파워 아머의 거대한 손과 비율이 맞도록 비교적 커다란 크기로 디자인하고 싶었다. 또한 게임 내에서 개조가 가능한 부분도 추가했는데, 총열과 탄창은 플레이어가 교체할 수 있도록 디자인했다. 프로젝트 초기에는 플레이어 마음대로 개조할 수 있는 부분을 많이 만들 계획이 아니었지만, 개발 과정을 거치면서 보다 융통성 있으면서 심도 있는 총기 시스템을 만들어낼 수 있었다. 이 그림은 나중에 돌격 소총으로 확정한 총의 디자인이다.

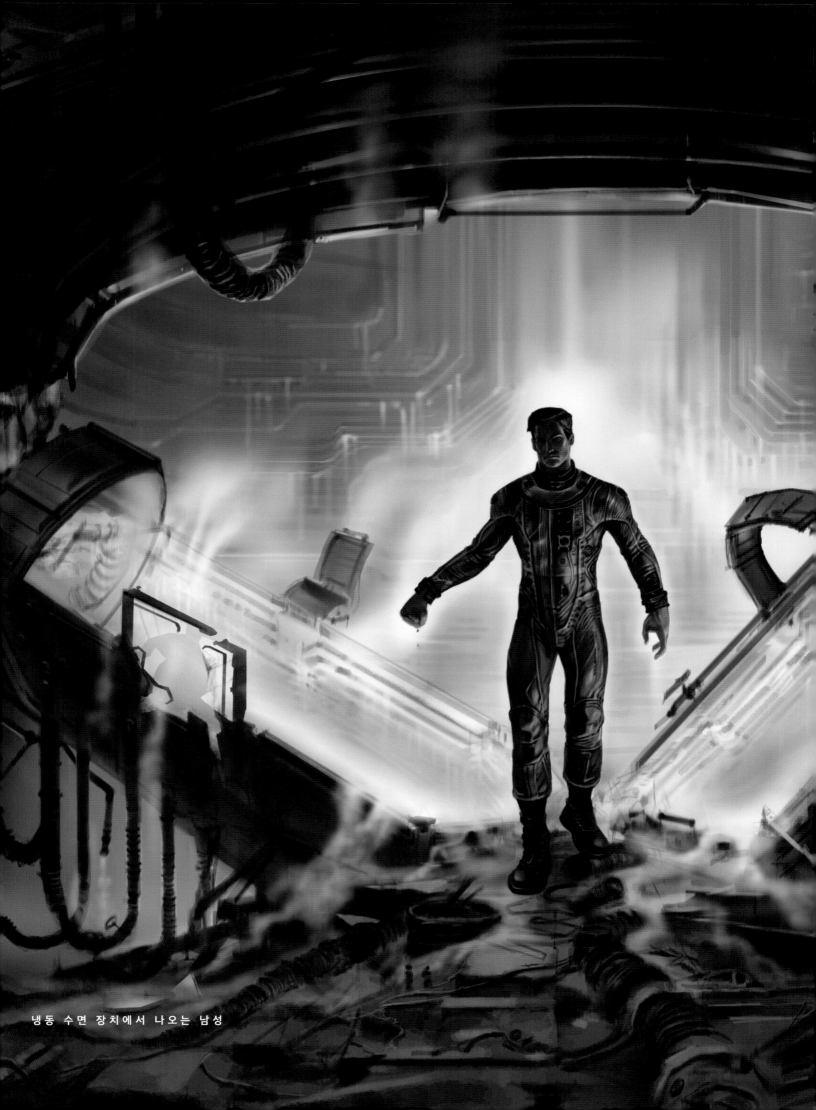

냉동 수면 장치에서 나오는 남성

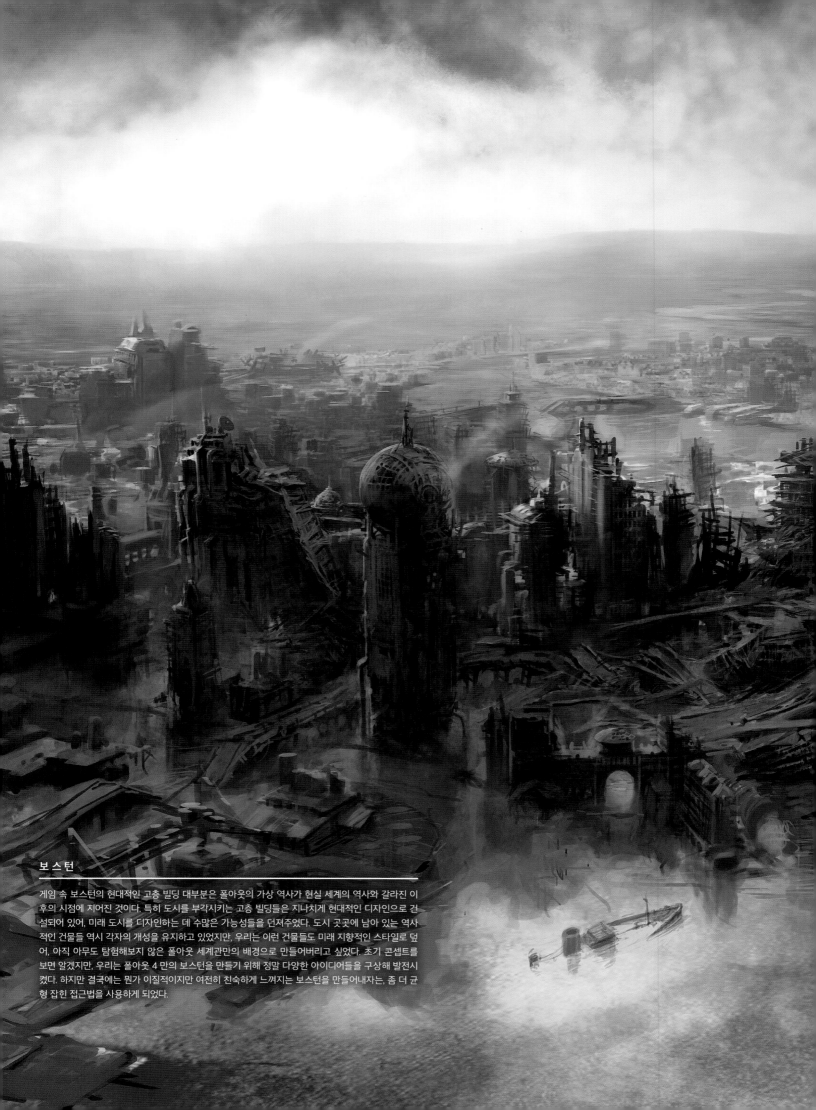

## 보스턴

게임 속 보스턴의 현대적인 고층 빌딩 대부분은 폴아웃의 가상 역사가 현실 세계의 역사와 갈라진 이후의 시점에 지어진 것이다. 특히 도시를 부각시키는 고층 빌딩들은 지나치게 현대적인 디자인으로 건설되어 있어, 미래 도시를 디자인하는 데 수많은 가능성들을 던져주었다. 도시 곳곳에 남아 있는 역사적인 건물들 역시 각자의 개성을 유지하고 있었지만, 우리는 이런 건물들도 미래 지향적인 스타일로 덮어, 아직 아무도 탐험해보지 않은 폴아웃 세계관만의 배경으로 만들어버리고 싶었다. 초기 콘셉트를 보면 알겠지만, 우리는 폴아웃 4 만의 보스턴을 만들기 위해 정말 다양한 아이디어들을 구상해 발전시켰다. 하지만 결국에는 뭔가 이질적이지만 여전히 친숙하게 느껴지는 보스턴을 만들어내자는, 좀 더 균형 잡힌 접근법을 사용하게 되었다.

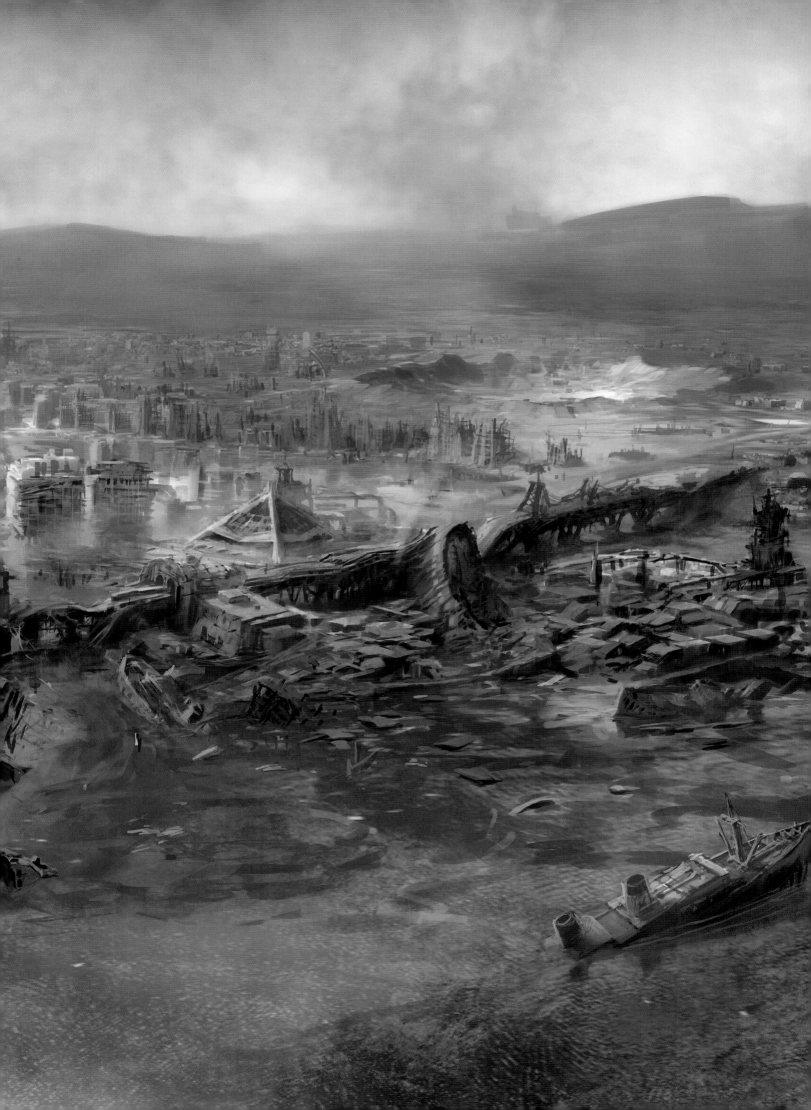

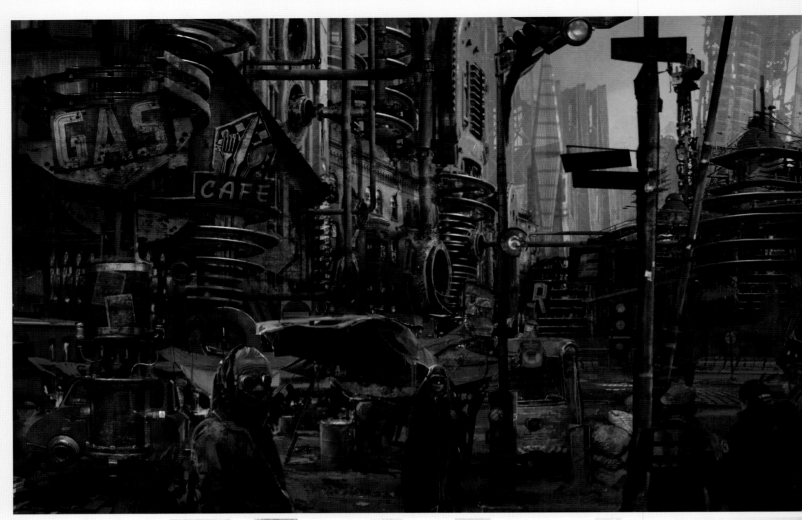

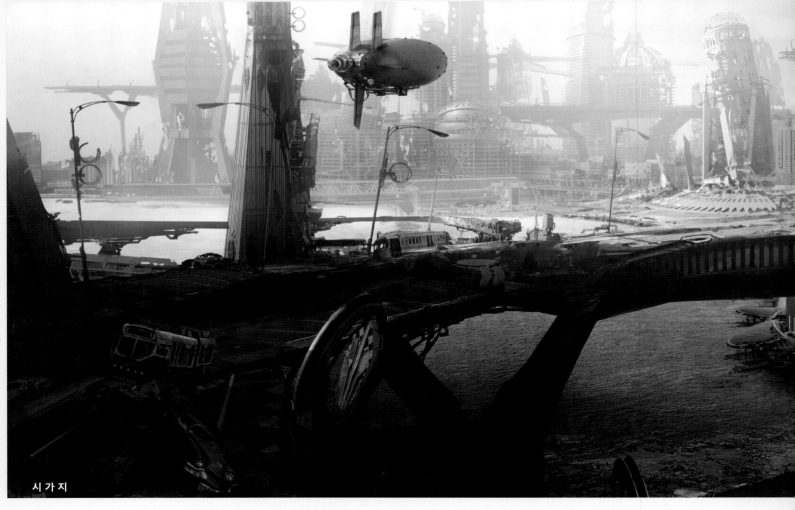

시가지

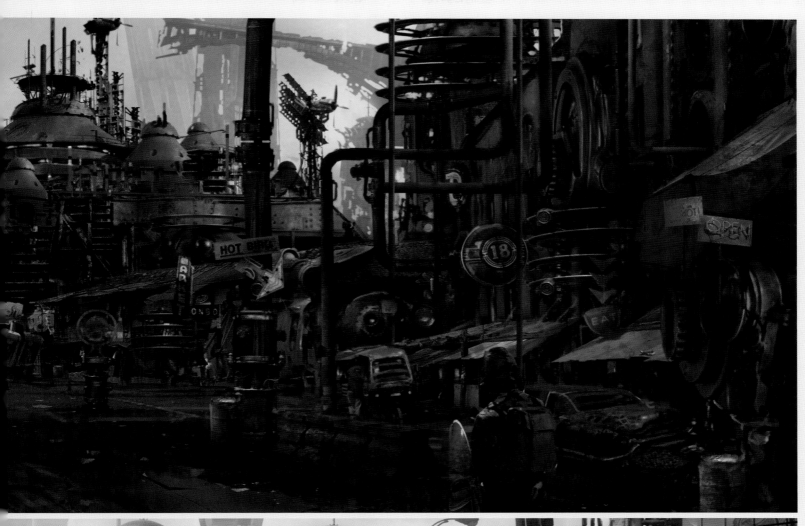

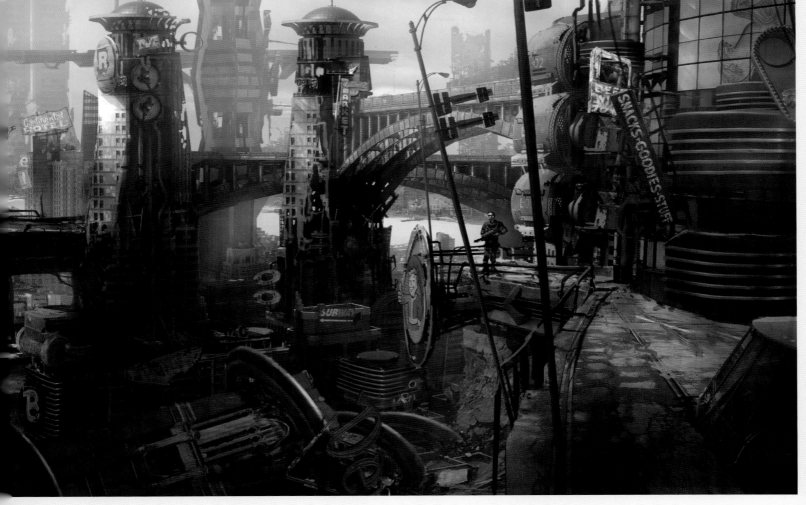

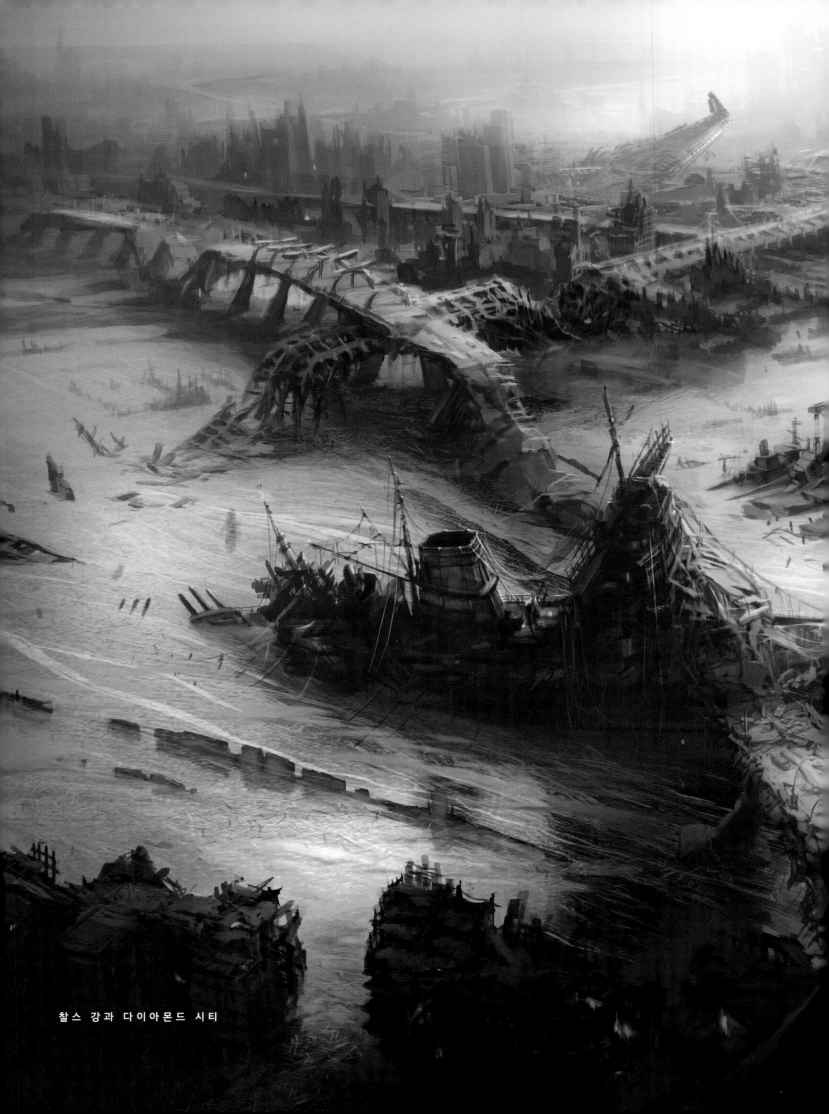

찰스 강과 다이아몬드 시티

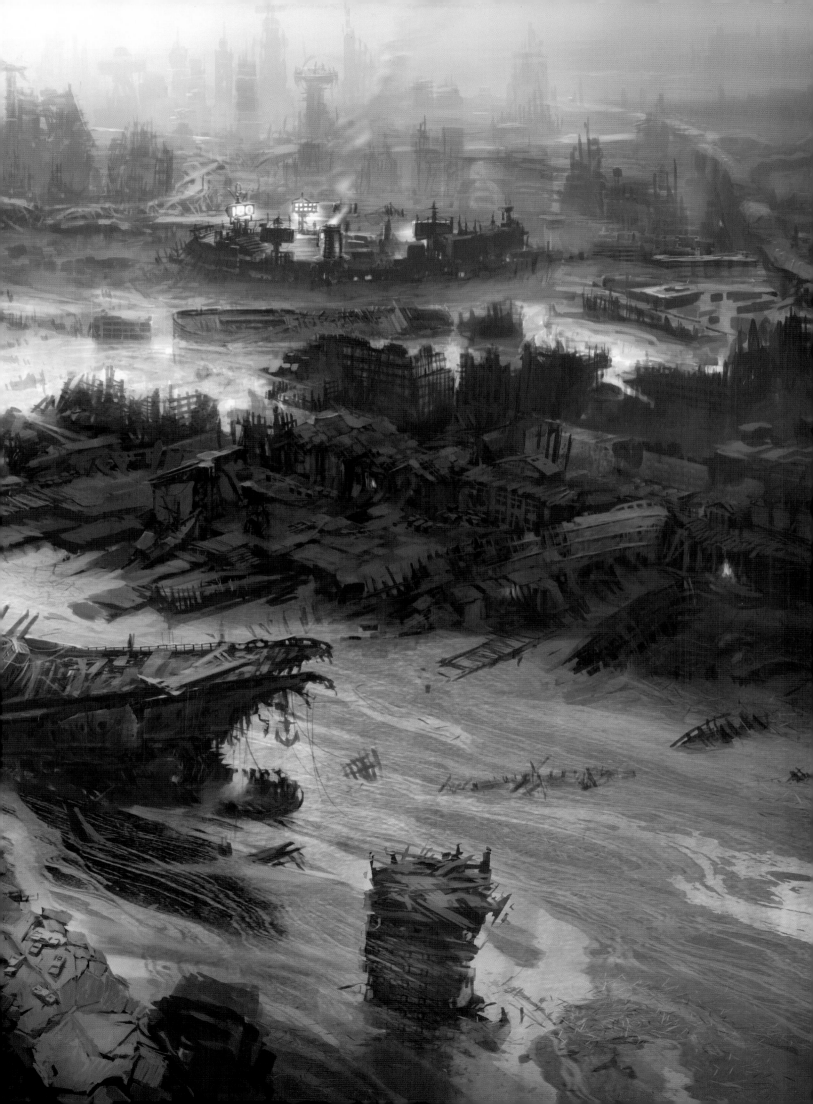

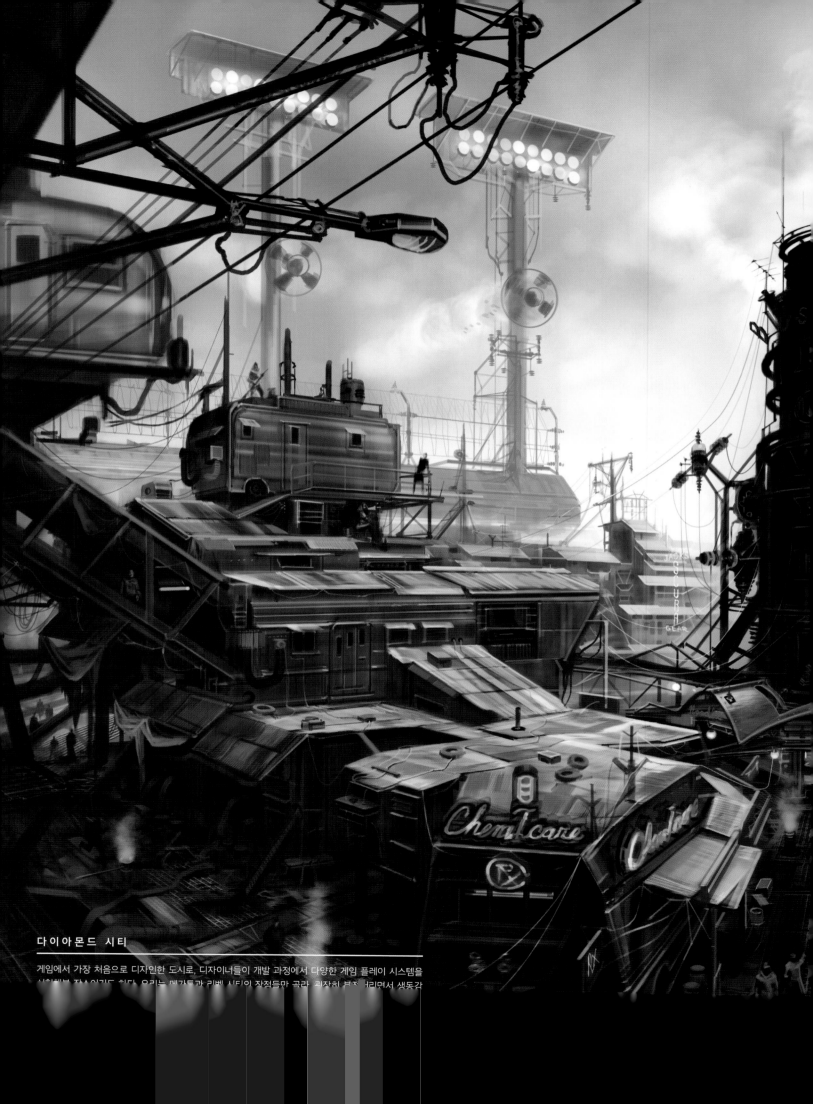

**다이아몬드 시티**

게임에서 가장 처음으로 디자인한 도시로, 디자이너들이 개발 과정에서 다양한 게임 플레이 시스템을
시험해보 자스 여기도 하다. 우리는 메가트과 리벤 시티의 장점들만 골라 과장히 부즈 리면서 생동감

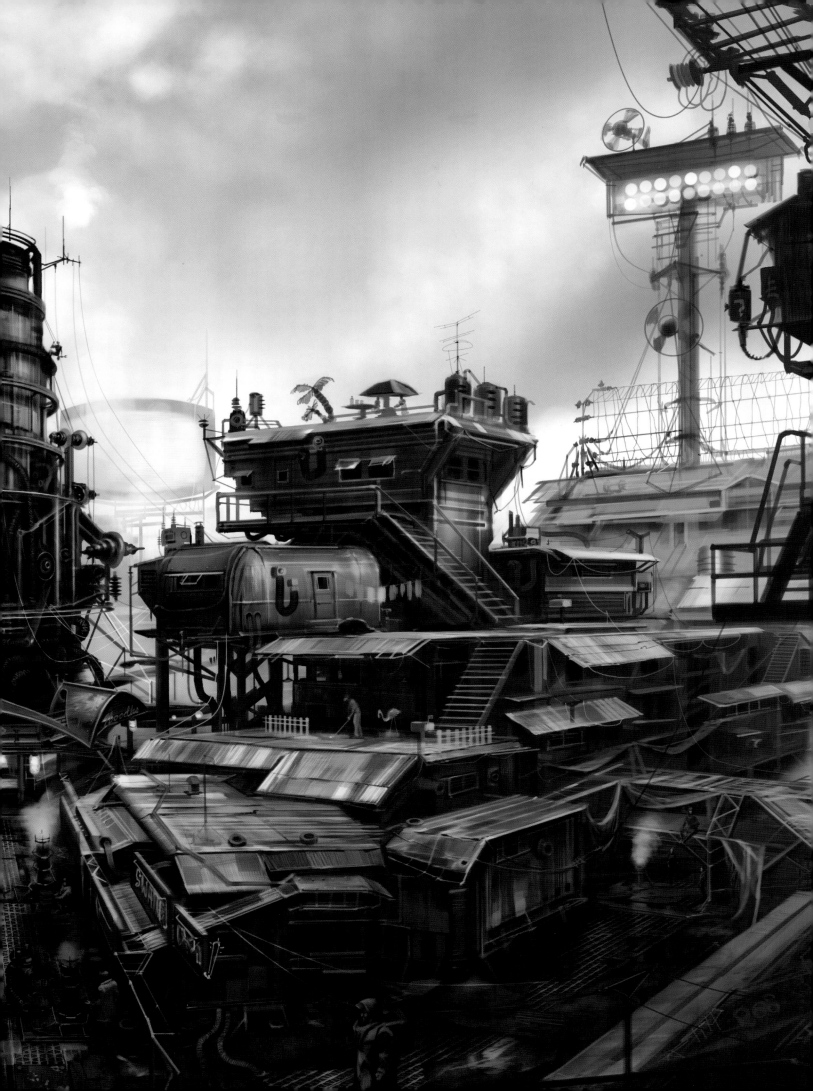

게임에 일부러 극적으로 연출한 듯한 색채를 넣지 않으려 노력한 덕에, 더 풍성하고 활기찬 모습을 만들 수 있었다. 우리는 다이아몬드 시티에 가장 잘 어울리는 색채를 찾기 위해 다양한 색깔을 시험했다.

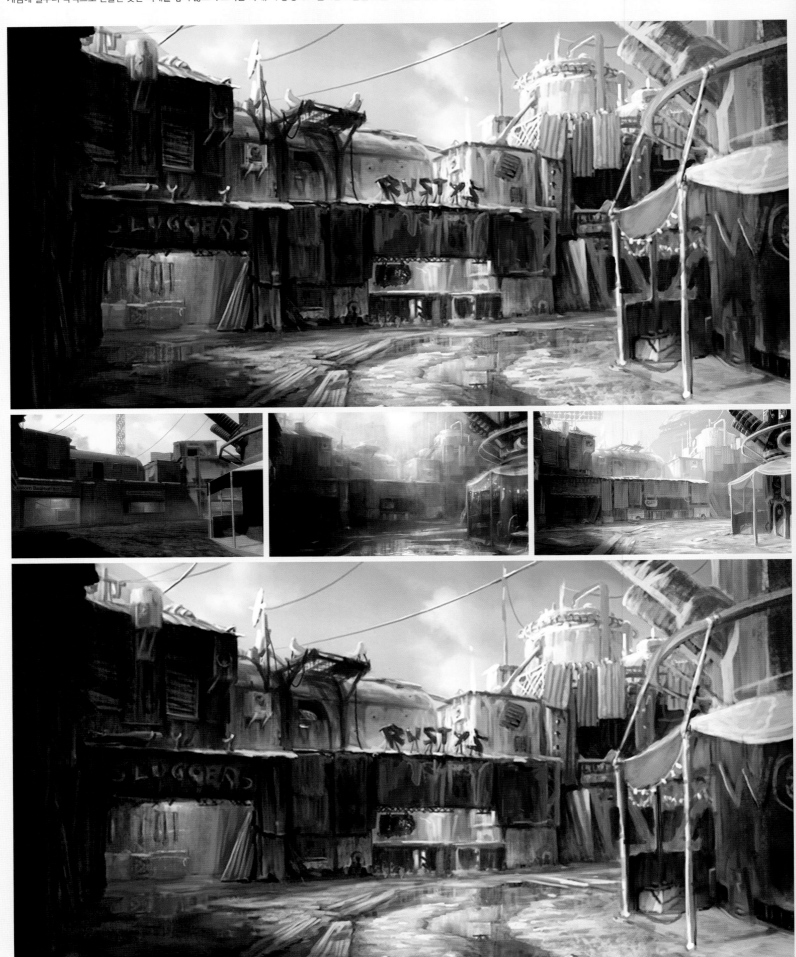

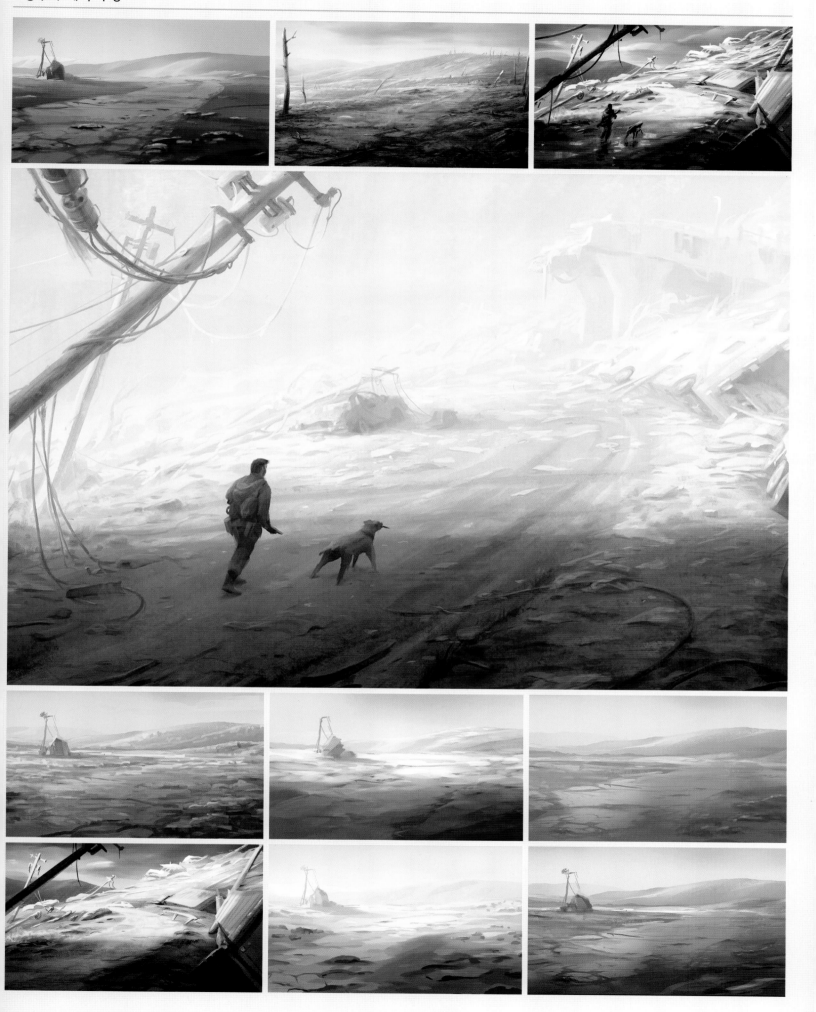

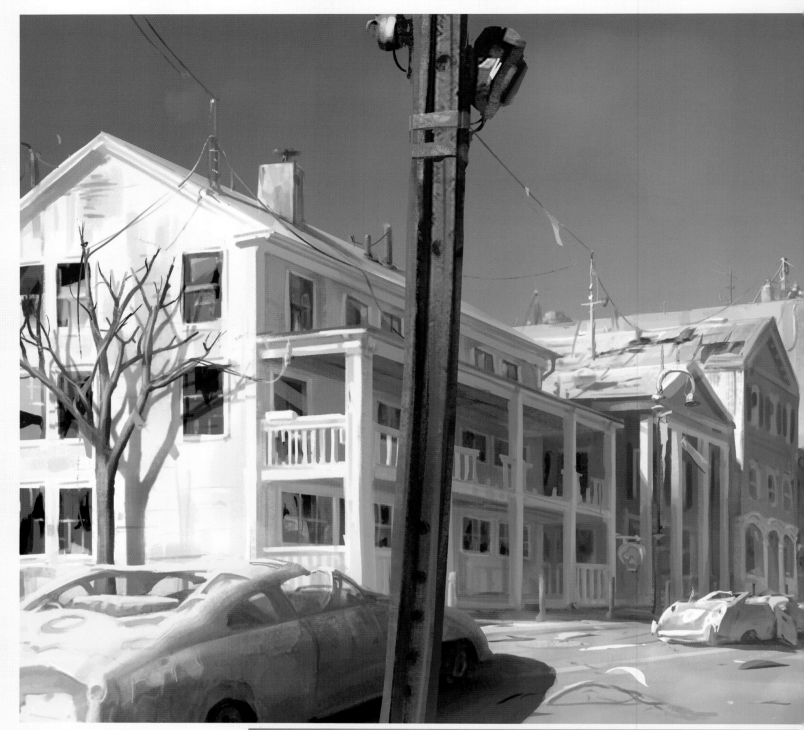

콩코드 교회 ⓛ

## ▶ 콩코드

제일 처음으로 디자인한 도심 구역은 볼트 111 근처에 위치한 콩코드라는 작은 마을이었다. 이곳은 게임의 미학적 요소와 기술, 그리고 게임 플레이 등의 프로토타입 (Prototype: 게임의 본격적인 개발에 앞서 재미 요소나 구현 가능성 등을 검증하기 위해 제작하는 시제품)으로써, 게임의 수직 구조를 디자인하는 데 아주 중요한 역할을 한 장소기도 하다. 초반 게임 플레이는 볼트에서 출발한 플레이어가 생츄어리 힐즈의 마을과 레드 로켓 주유소를 거쳐, 바로 이 테스트 영역인 콩코드에서 극적인 전투를 벌이는 것으로 끝을 맺게 된다.

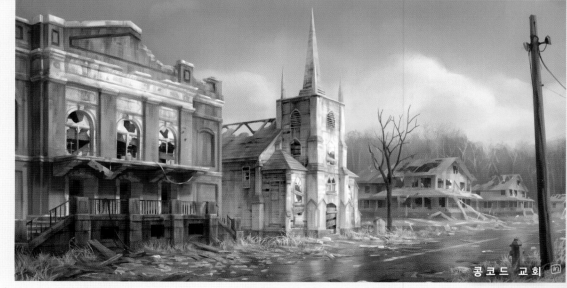

콩코드 교회 ⓛ

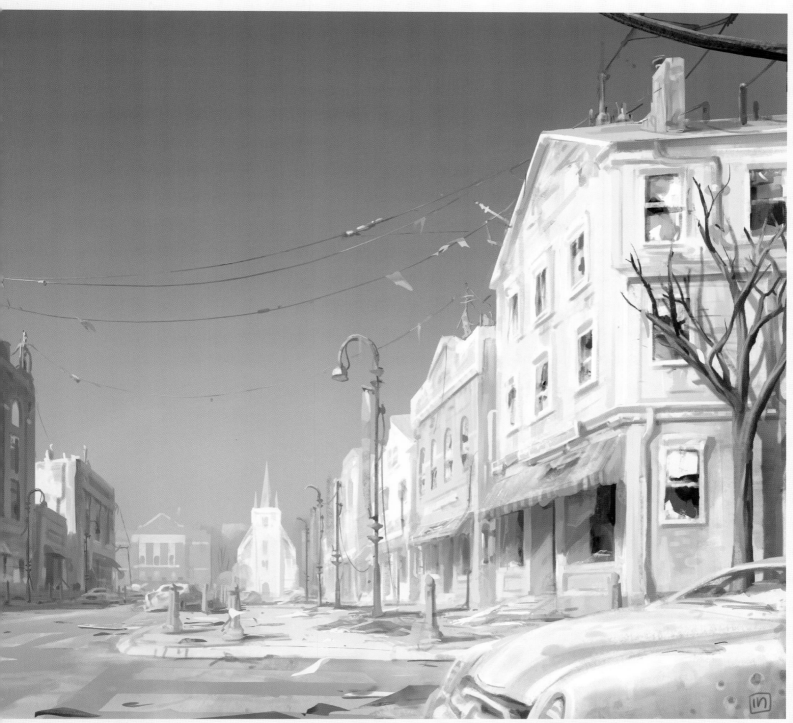

생츄어리 힐즈

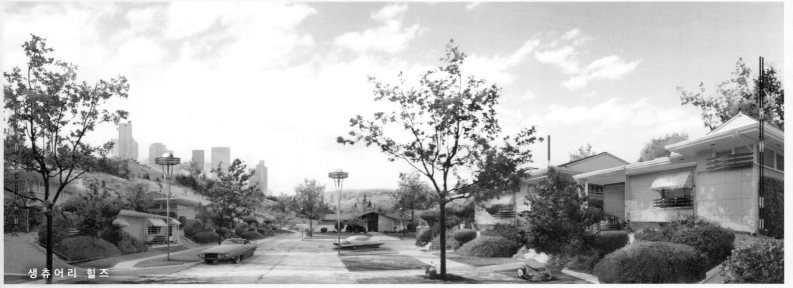

생츄어리 힐즈

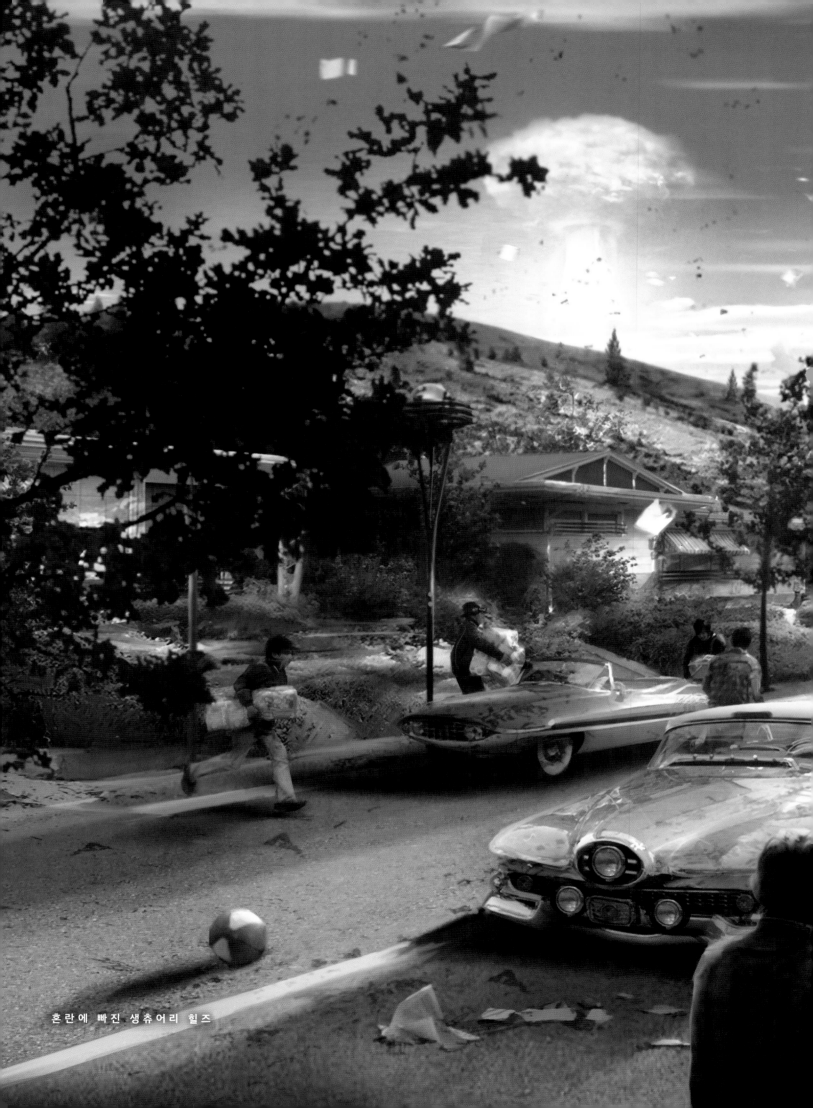

혼란에 빠진 생츄어리 힐즈

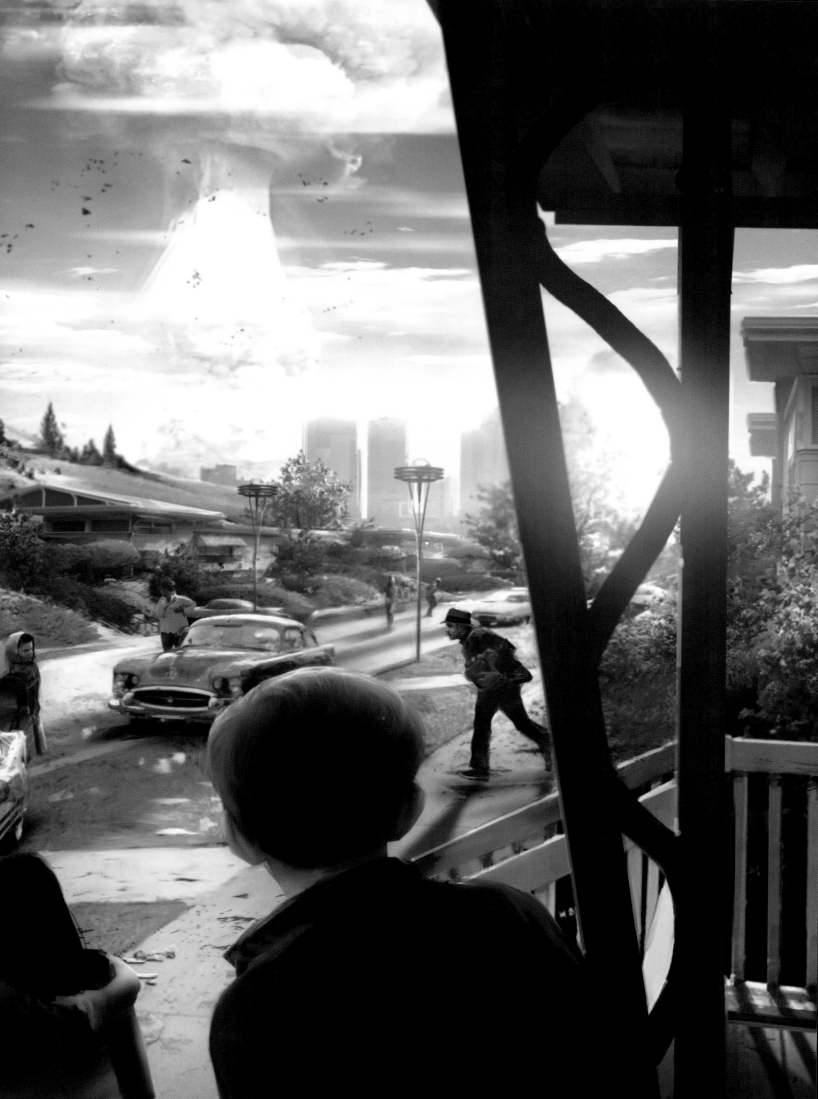

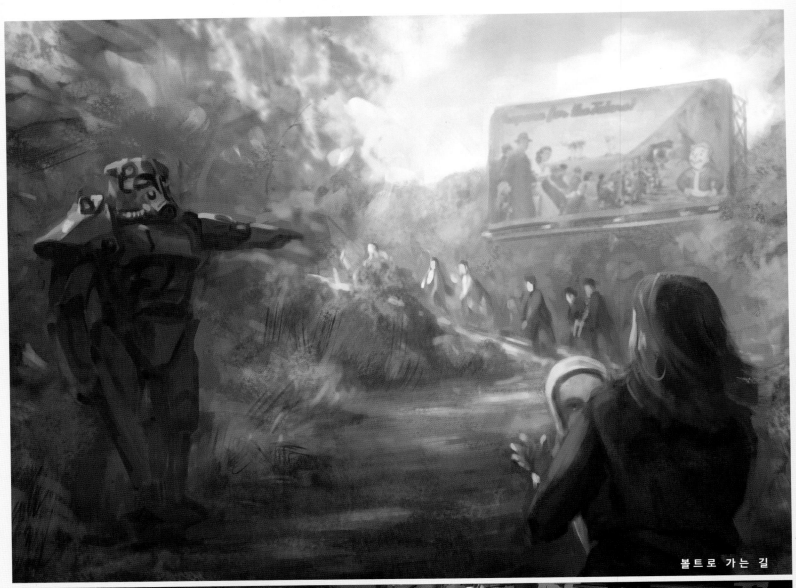

볼트로 가는 길

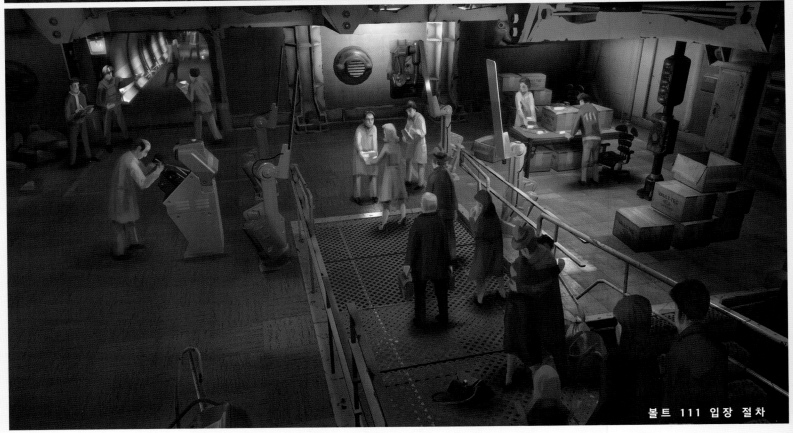

볼트 111 입장 절차

게임 극초반 전개의 요점들이다.

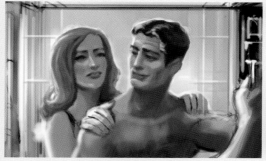

1. 화장실에서 면도를 막 끝내고 거울을 들여다보고 있는 주인공을 클로즈업하고 있다. 주인공의 뒤에는 젊은 시절의 다이애나 리그를 닮은 아내 노라가 서서, 주인공의 양어깨에 손을 올린 채 사랑스러운 눈길로 주인공을 바라보고 있다.

2. 부엌이 보이는 거실에서 노라가 걱정스러운 표정으로 텔레비전을 보고 있다. 배경으로는 미스터 핸디가 설거지를 하고 있다.

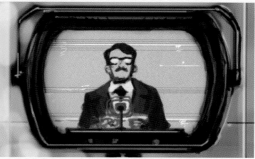

3. 클로즈업된 텔레비전 속 화면에는 전쟁이 임박했다는 뉴스가 나오고 있다.

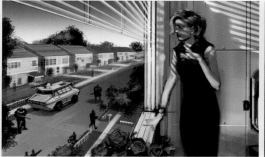

4. 거실의 창문으로 바깥 거리를 내다본다. 군용 트럭과 파워 아머를 입은 군인들이 지나가고 있다. 이웃들 몇 명이 현관으로 나와 무슨 일이 벌어지고 있는지 궁금해하고 있다.

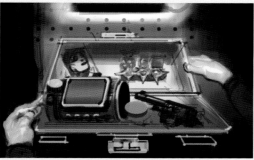

5. 지하 작업실에 보관하던 군 생활 기념품 상자에서 군용 핍보이와 10㎜ 권총을 꺼내고 있다.

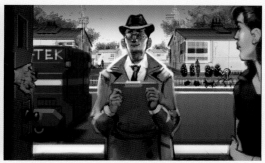

6. 현관문을 열어 보니 정장 차림에 모자까지 쓴 볼트-텍의 영업 사원이 볼트 입장 등록서를 들고 서 있다. 영업 사원의 뒤로 차 지붕에 커다란 플라스틱 '볼트 보이'를 달고 있는 볼트-텍의 차량이 보인다. 영업 사원은 〈대부〉의 프레도 코를레오네를 닮은 미남이지만 긴장한 표정이 역력하다.

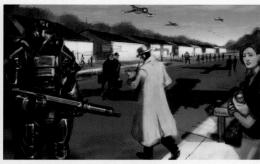

7. 아기를 안은 아내와 함께 거리로 나선다. 시민들 몇 명이 파워 아머 군인들의 호위를 받고 있다.

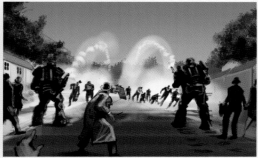

8. 같은 거리의 아래쪽에서는 훨씬 많은 사람들이 혼란에 빠져 있다. 군인들은 혼란에 빠져 자신들의 앞을 막는 시민들에게 발포한다.

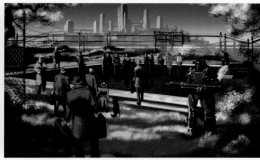

9. 사람들이 거대한 볼트 엘리베이터에 탑승하고 있다.

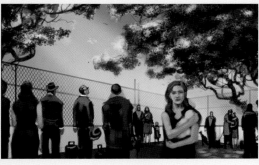

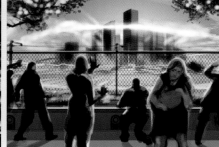

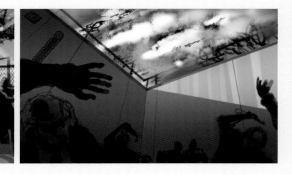

10. 엘리베이터가 막 내려가려는 찰나, 저 멀리 지평선에 보이는 도시에서 버섯구름이 치솟는다. 폭발로 인한 충격파가 주인공 일행을 덮쳐온다.

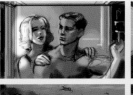

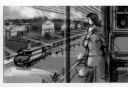

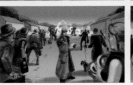
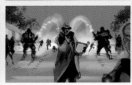
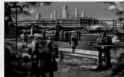

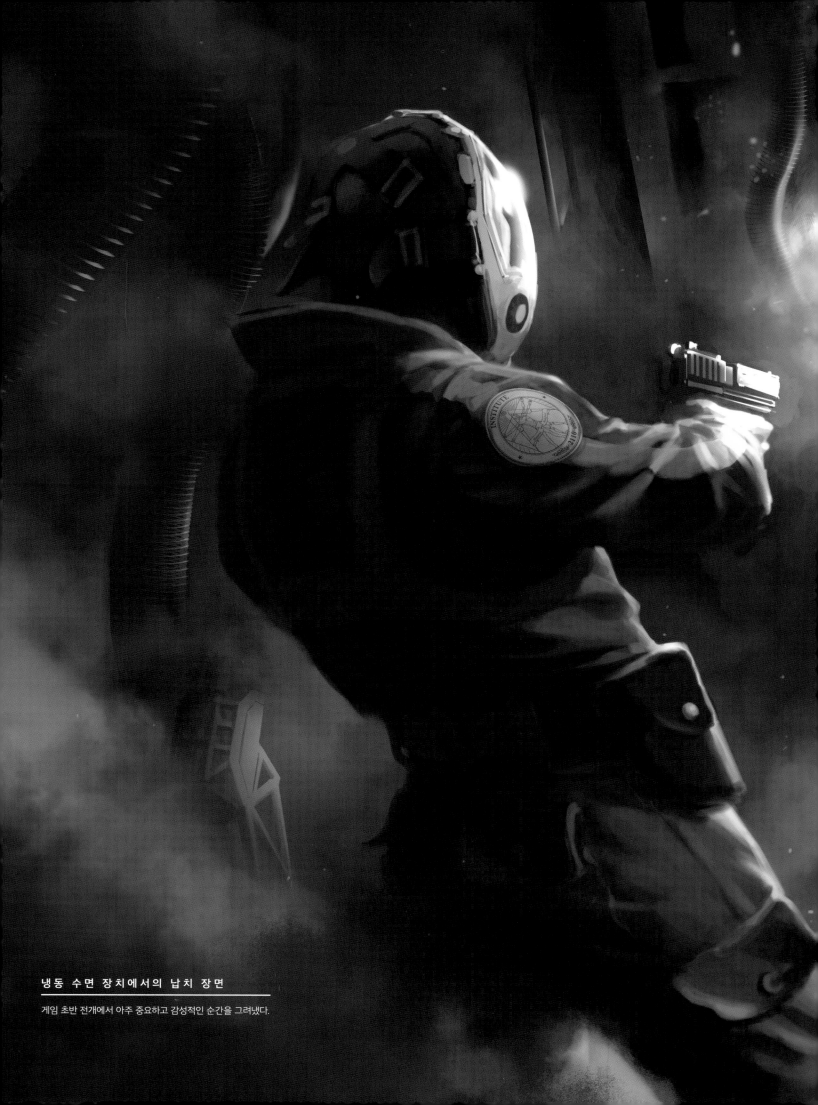

냉동 수면 장치에서의 납치 장면

게임 초반 전개에서 아주 중요하고 감성적인 순간을 그려냈다.

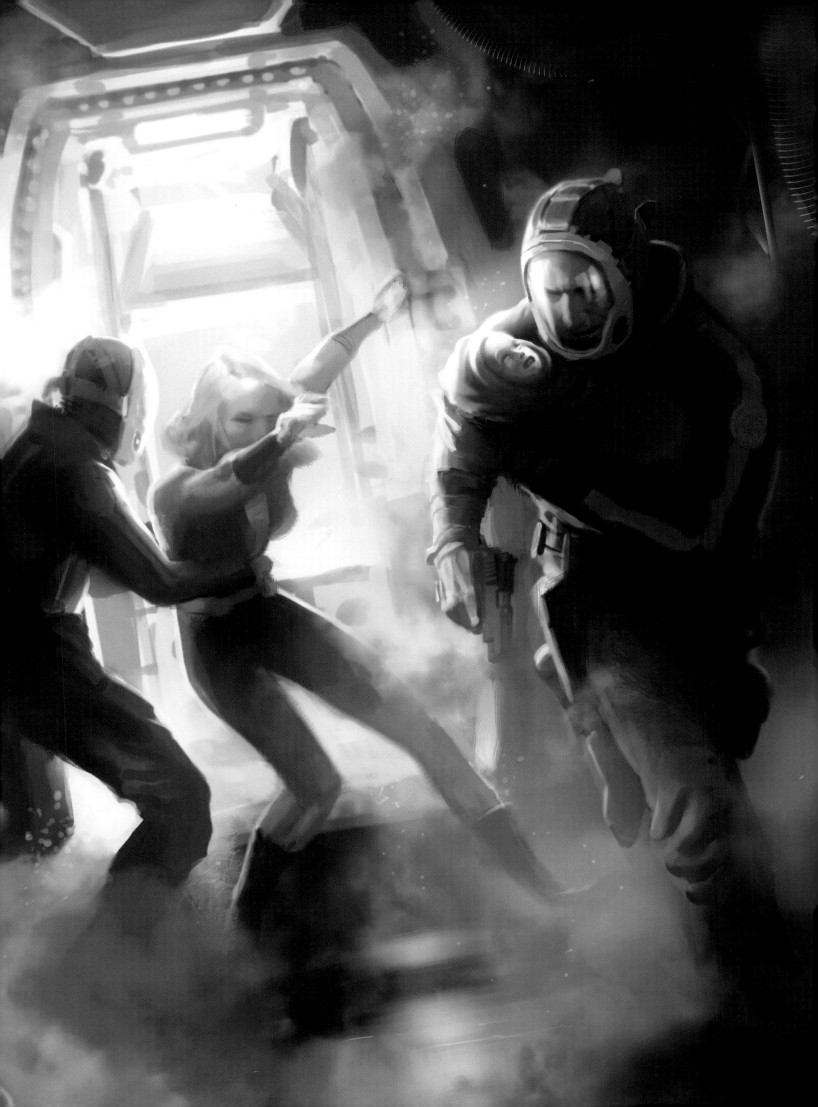

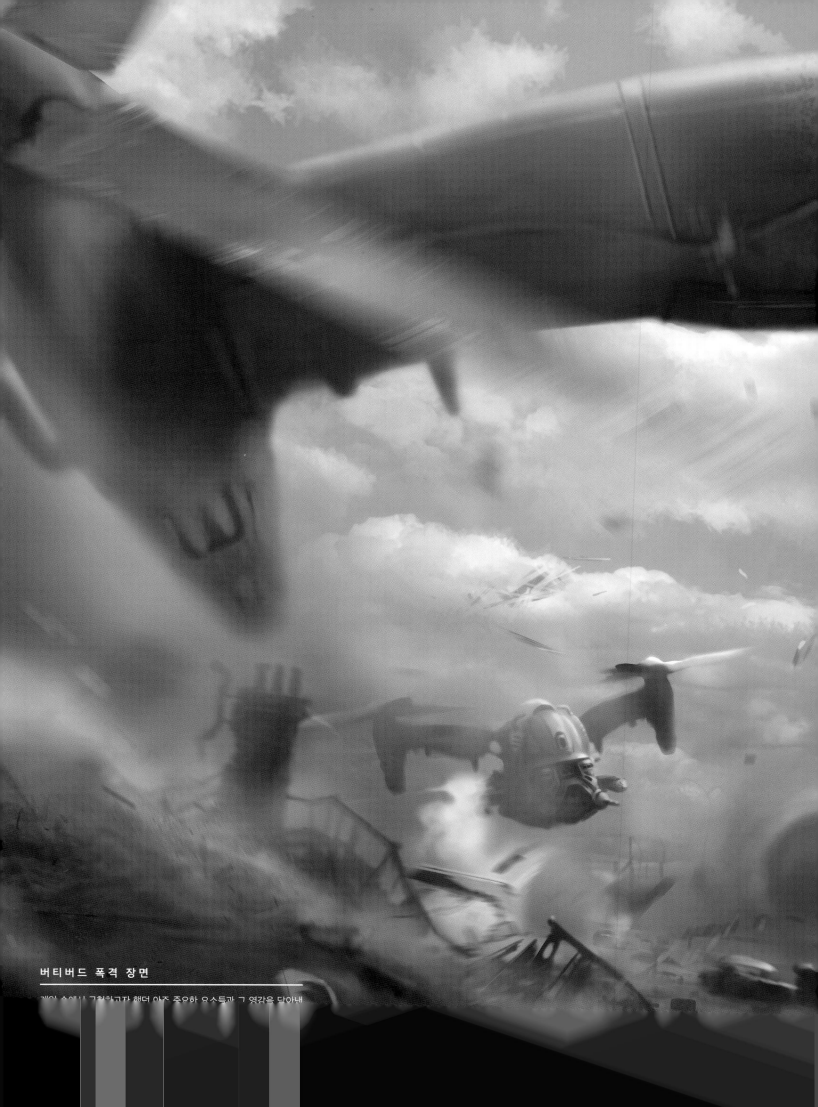

버티버드 폭격 장면

게임 속에서 구현하고자 했던 아주 중요한 요소들과 그 영감을 담아낸

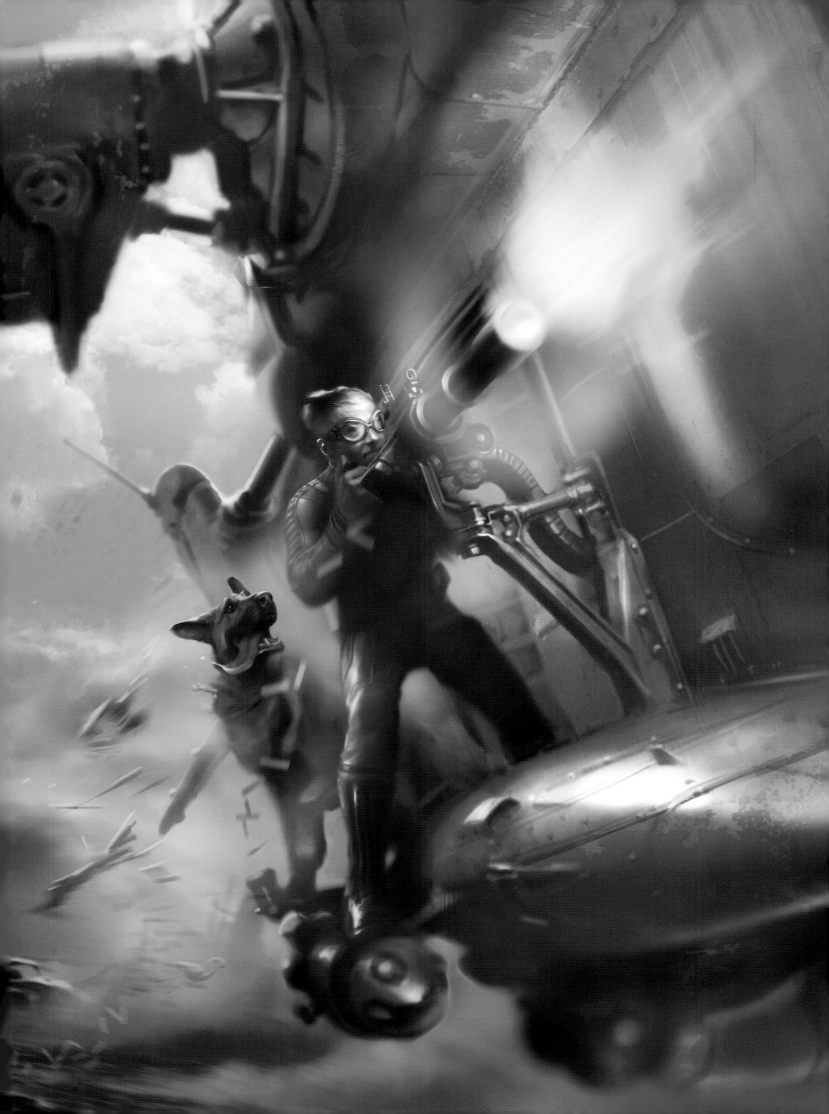

## ▼ 스케치

애덤 애더모비츠의 스케치북에서 발췌한 스케치들이다. 애덤은 폴아웃 3의 콘셉트아티스트였으며, 그의 특유의 스타일과 유머는 폴아웃 3와 그 후속작에 상당한 영향을 주었다. 프로젝트 초기 단계에는 정말 온갖 아이디어들이 빠르게 튀어나오는데, 그중에서 건질 만한 것을 찾아 종이 위에 실제로 구현하는 일이 아주 중요했다. 또한 이 단계에서는 아이디어 한 가지에만 너무 집착하지 않고 최대한 많은 생각을 유연하게 흩어보는 자세도 중요했다.

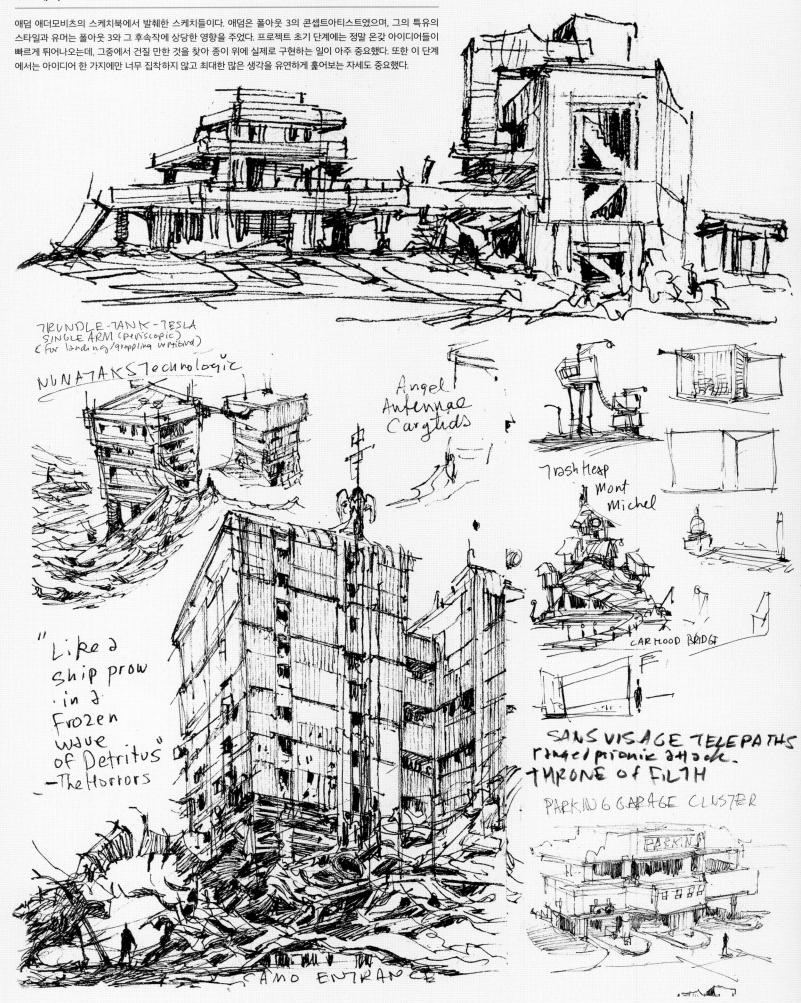

TRUNDLE-TANK-TESLA
SINGLE ARM (periscopic)
(For landing/grappling vertibird)

NUNATAKS Technologic

Angel
Antennae
Carglids

Trash Heap
Mont
Michel

CAR HOOD BRIDGE

"Like a
ship prow
in a
frozen
wave
of Detritus"
-The Horrors

SANS VISAGE TELEPATHS
ranged pironik attack.
THRONE OF FILTH

PARKING GARAGE CLUSTER

PARKING

SAMO ENTRANCE

**THE ART OF** *Fallout 4*

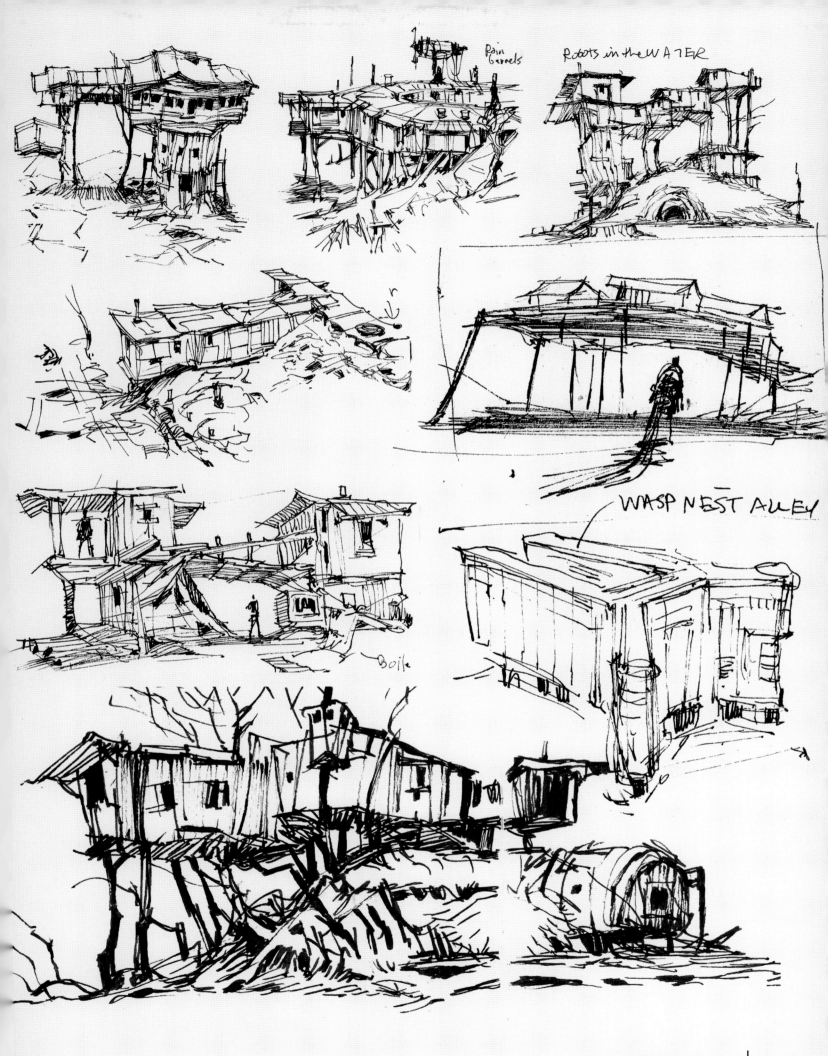

Rain
Barrels

Robots in the WATER

WASP NEST ALLEY

Boile

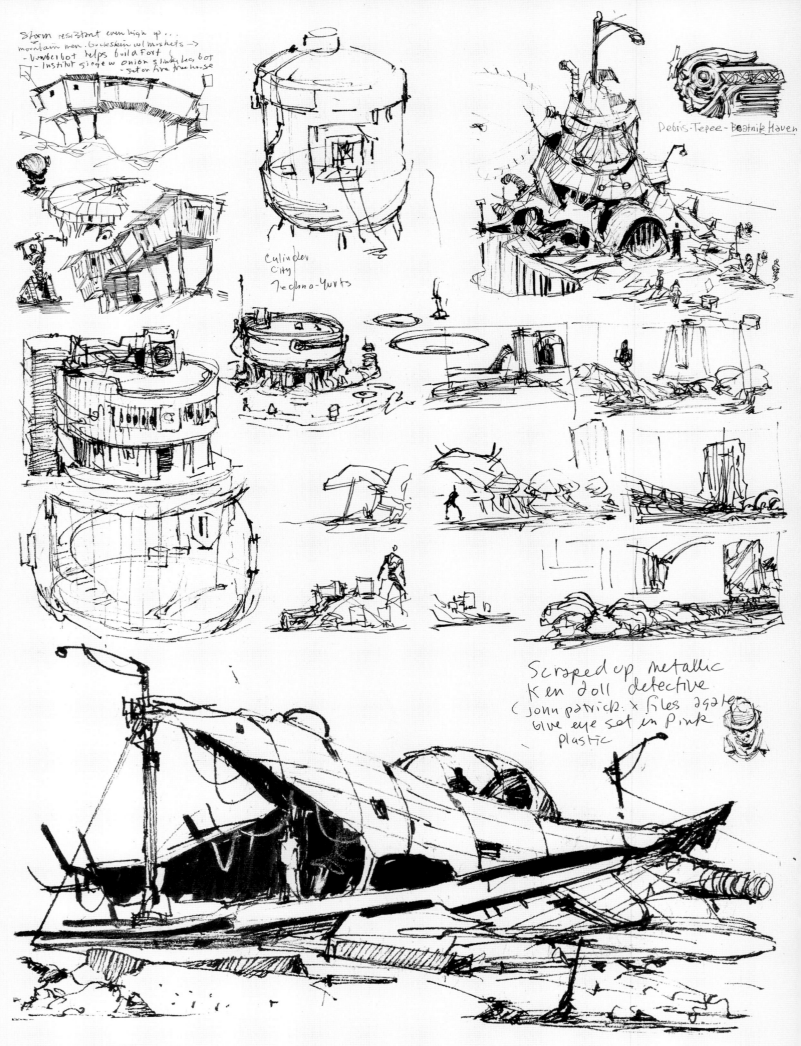

Storm resistant even high up...
mountain men. Buckskin w/ muskets →
- Lumberbot helps build fort
- Instint siege w/ onion slinky leg bot
- set or fire tree house

Cylinder
City
Techno-Yurts

Debris-Tepee-Beatnik Haven

Scraped up metallic
Ken doll detective.
(John Patrick: X-files agent)
blue eye set in pink
plastic

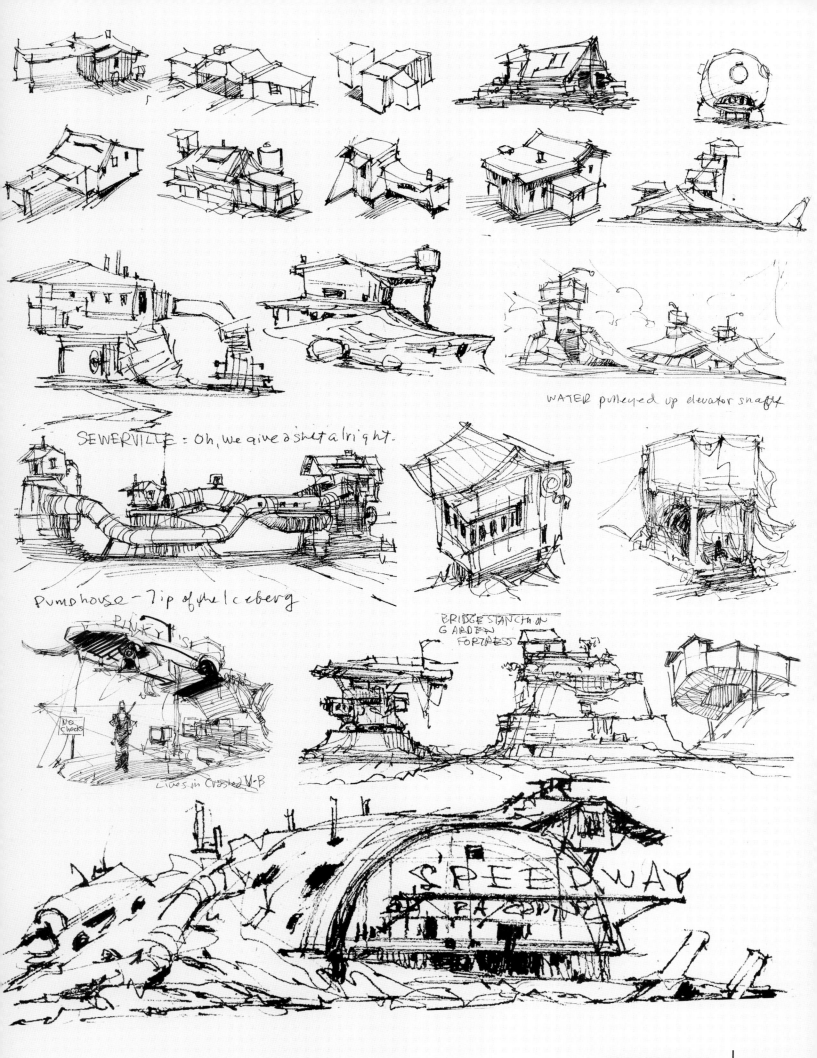

WATER pulleyed up elevator shaft

SEWERVILLE = Oh, we give a shit alright.

Pumphouse - Tip of the Iceberg

PINKY'S

NO Checks

Lives in Crashed V-B

BRIDGE STANCHION GARDEN FORTRESS

SPEEDWAY FACILITY

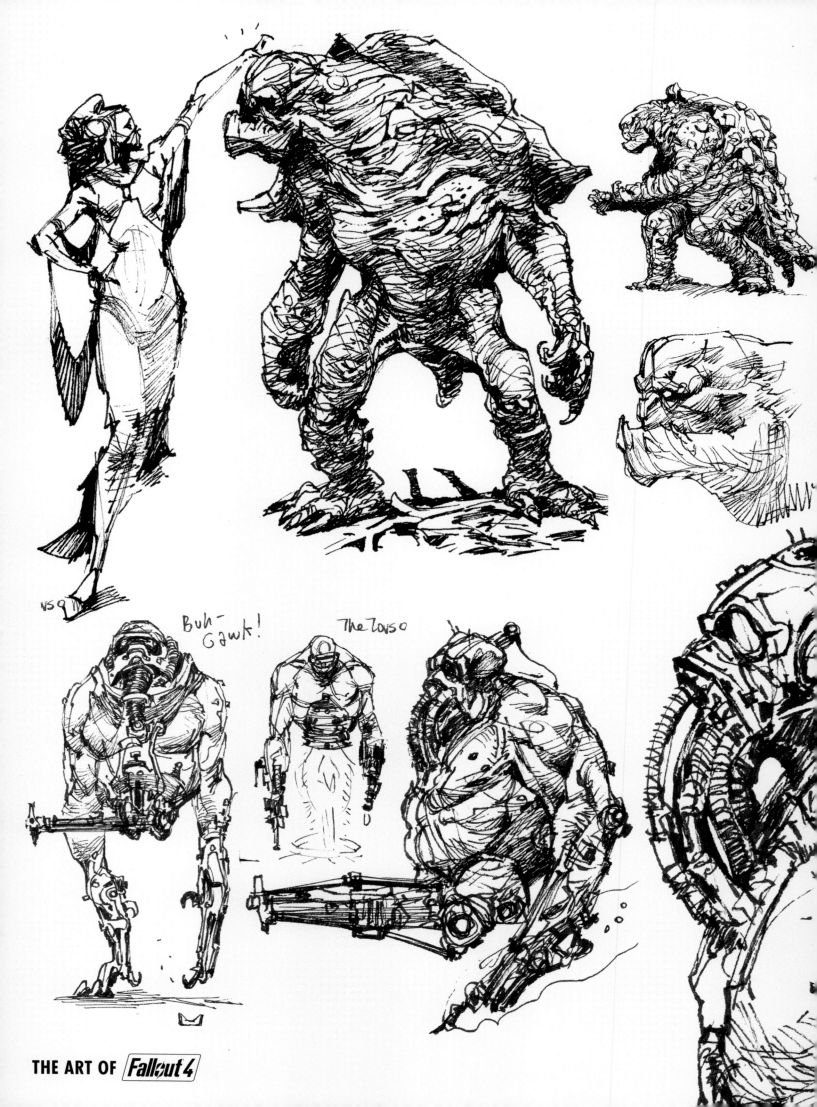

VSO

Buh-Gawk!

The Torso

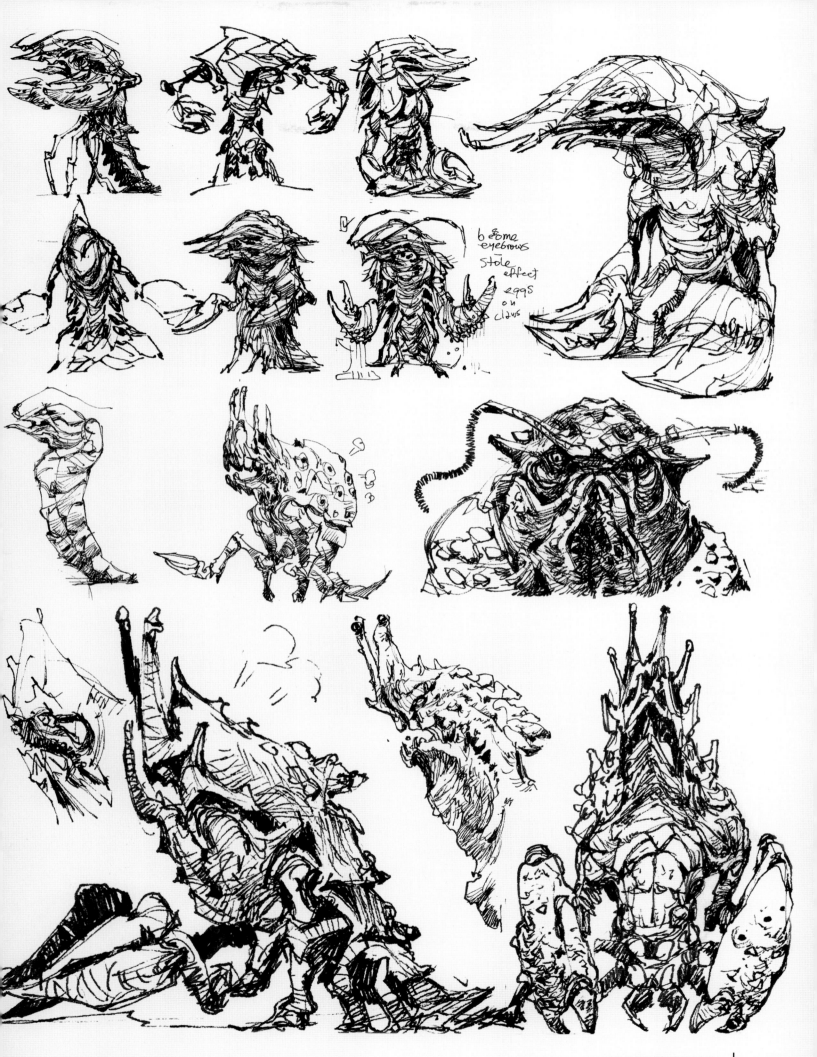

b\_ome
eyebrows
stole
effect
eggs
on
claws

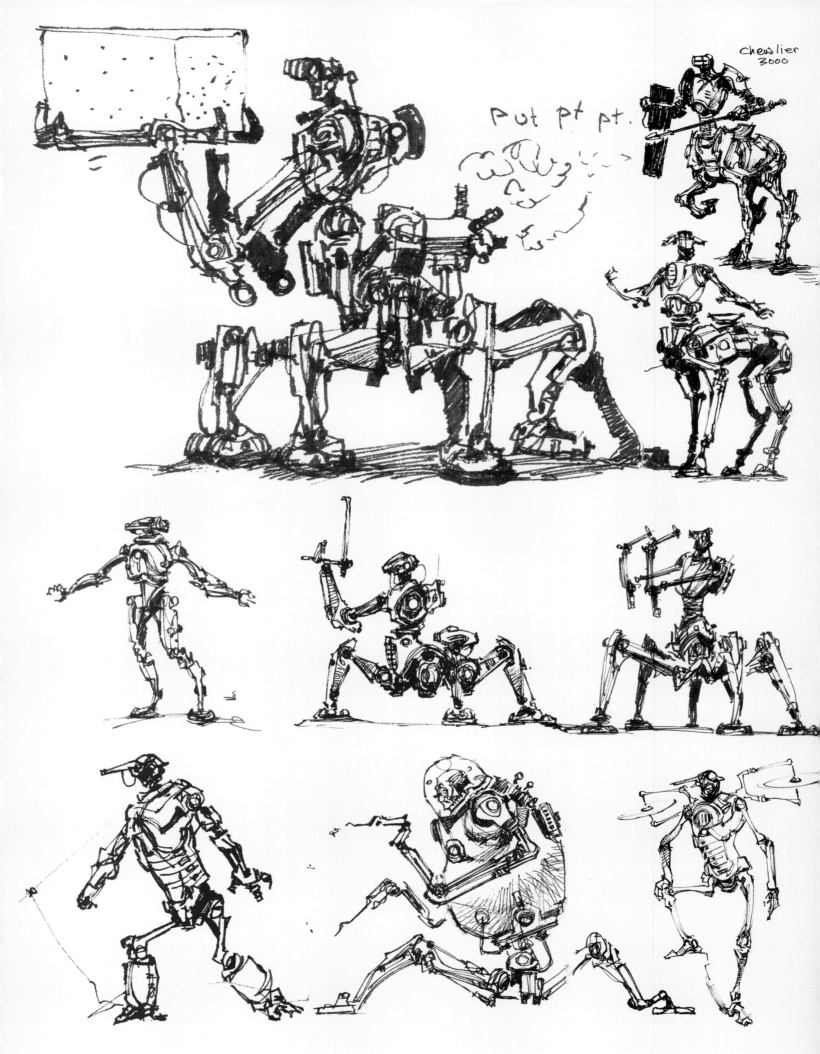

Chevalier
3000

Pvt pt pt.

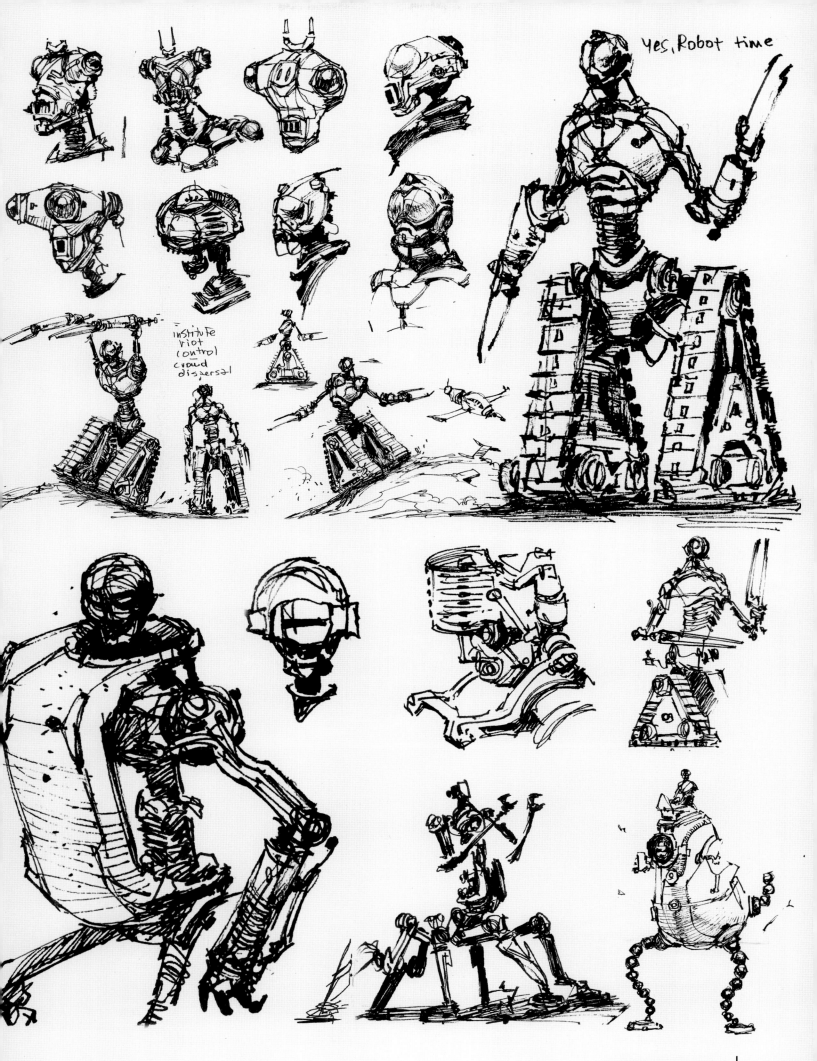

yes, Robot time

institute
riot
control
crowd
dispersal

이 원화들은 게임 내에서 구현하고 싶었던 게임 플레이와 액션 장면을 묘사한 것들이다. 이 원화들에서 파워 아머 제트팩의 영감을 얻었다.

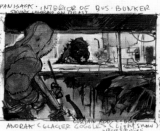
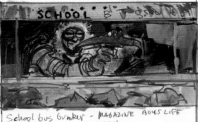

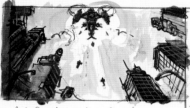
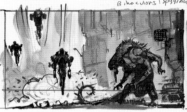

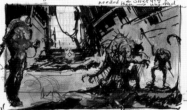
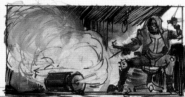
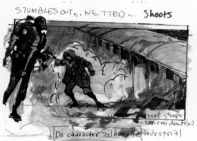
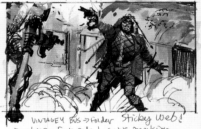

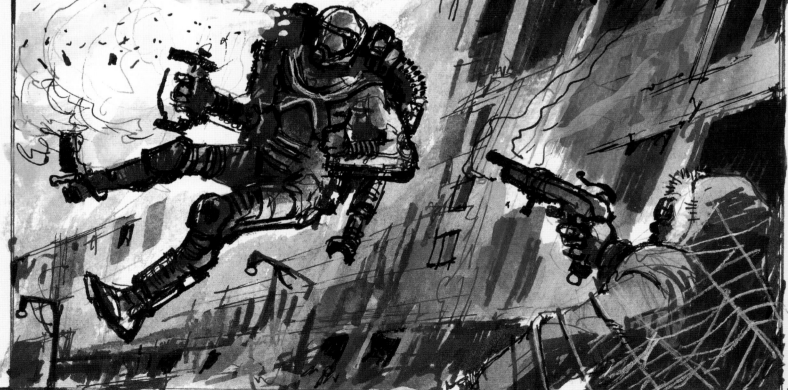

THE ART OF Fallout 4

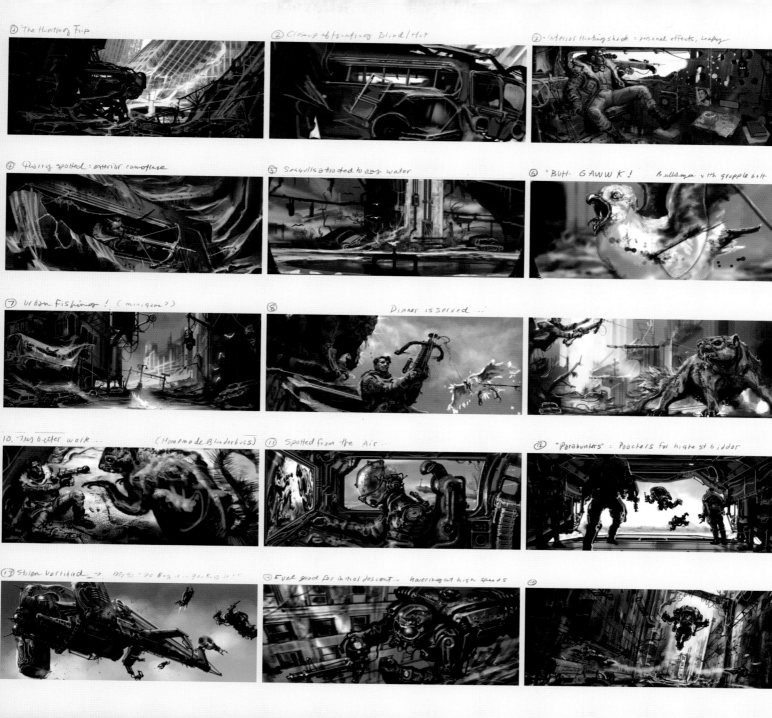

① The Hunting Trip

② Close up of hunting's Blind / Hut

③ - Interior Hunting shack = personal effects, leaky

④ Prarry spotted = exterior camoflage

⑤ Seagulls attracted to our water

⑥ "BUH-GAWWK! Bullseye with grapple bolt

⑦ Urban Fishing! (minigame?)

⑧ Dinner is served...

⑨

10. This better work... (Homemade Blunderbuss)

⑪ Spotted from the Air...

⑫ "Parahunters" = Poachers for highest bidder

⑬ Stolen Vertibird → Mats "Go Bag...You'll get it"

⑭ Fuel good for initial descent... hovering at high speeds

⑮

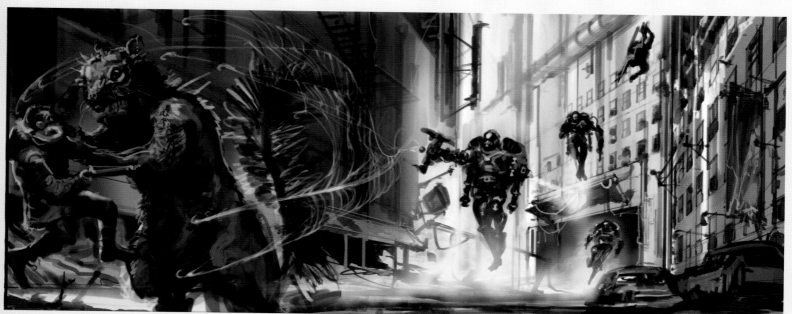

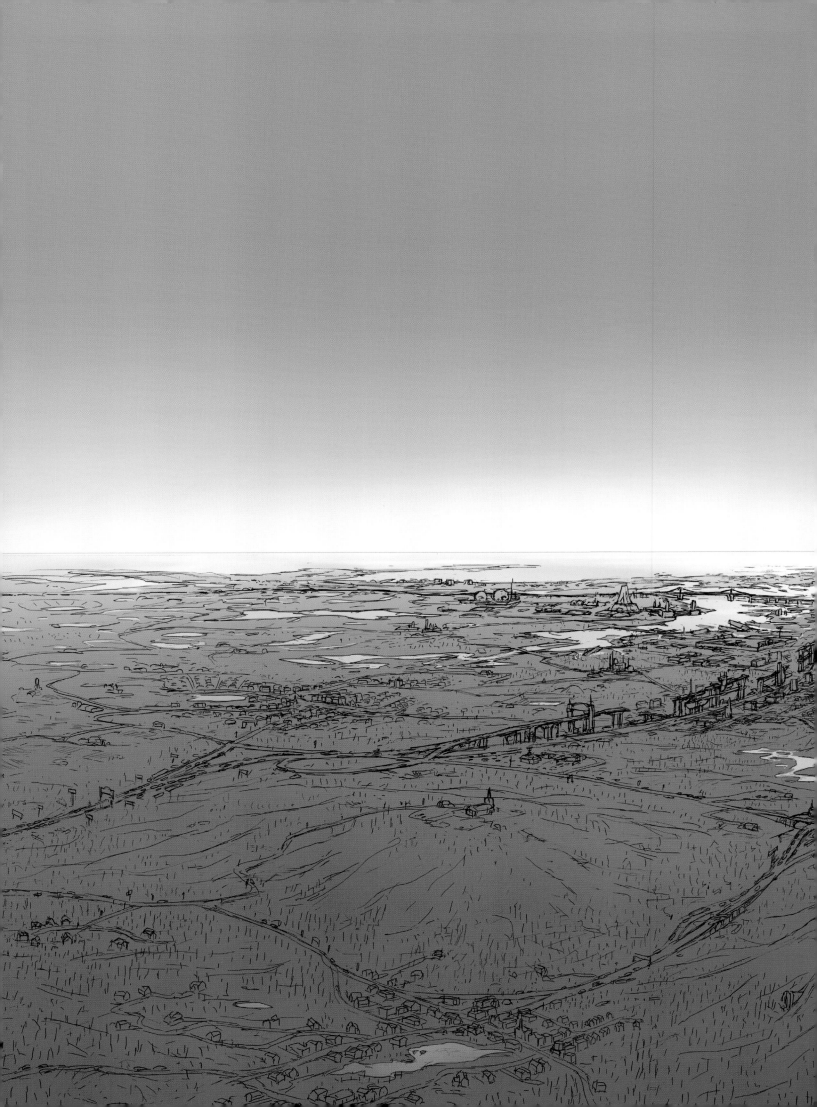

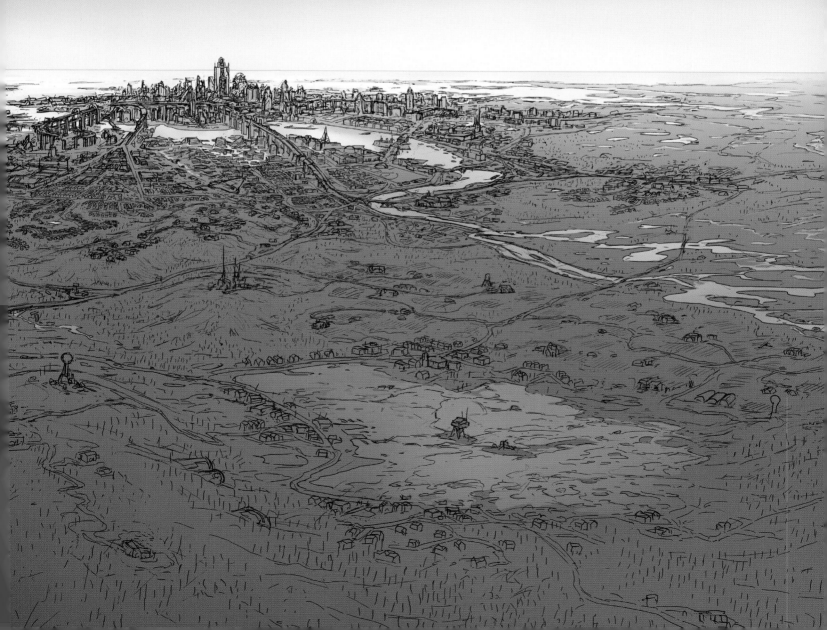

*Chapter 2*
# 세계관

# Chapter 2
# 세계관

**우리는 폴아웃 4의 세계를** 지금껏 만든 게임들 중에 가장 풍성하고 심도 있으며 광활하고 세세하게 묘사되어 있는 곳으로 만들고자 했다. 폴아웃 4는 개발 초기부터 전작처럼 주 도심지와 보스턴, 그리고 인접한 황무지 모두를 물리적으로 분리

형성해주었다. 또한 기존의 폴아웃 시리즈에서 이미 차용했던 1920~1940년대의 느낌 역시 사용하였으며, 도시에서 가장 거대하고 현대적인 빌딩들에는 최첨단 미래주의적 분위기의 건물 양식을 사용했다.

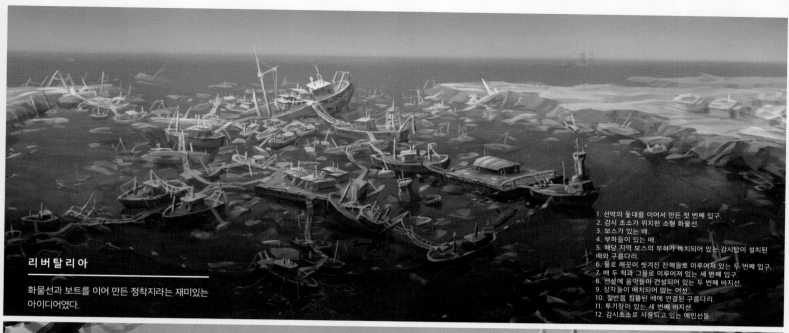

## 리 버 탈 리 아

화물선과 보트를 이어 만든 정착지라는 재미있는
아이디어였다.

1. 선박의 돛대를 이어서 만든 첫 번째 입구.
2. 감시 초소가 위치한 소형 화물선.
3. 보스가 있는 배.
4. 부하들이 있는 배.
5. 해당 지역 보스의 부하가 배치되어 있는 감시탑이 설치된 배와 구름다리.
6. 물로 깨끗이 씻겨진 잔해들로 이루어져 있는 두 번째 입구.
7. 배 두 척과 그물로 이루어져 있는 세 번째 입구.
8. 선상에 움막들이 건설되어 있는 두 번째 바지선.
9. 상자들이 배치되어 있는 어선.
10. 절반쯤 침몰된 배에 연결된 구름다리.
11. 투기장이 있는 세 번째 바지선.
12. 감시초소로 사용되고 있는 예인선들.

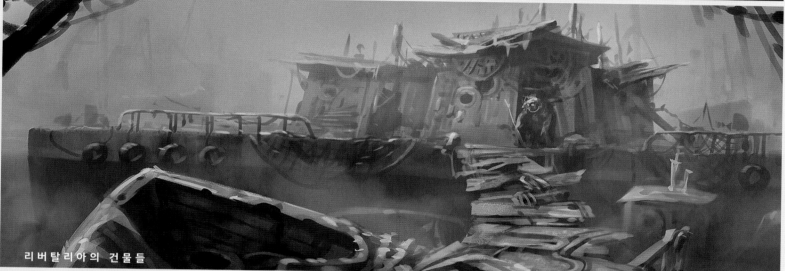

리 버 탈 리 아 의 건 물 들

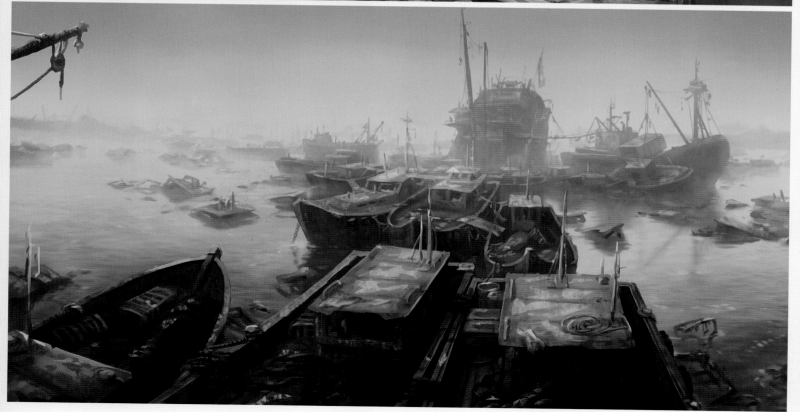

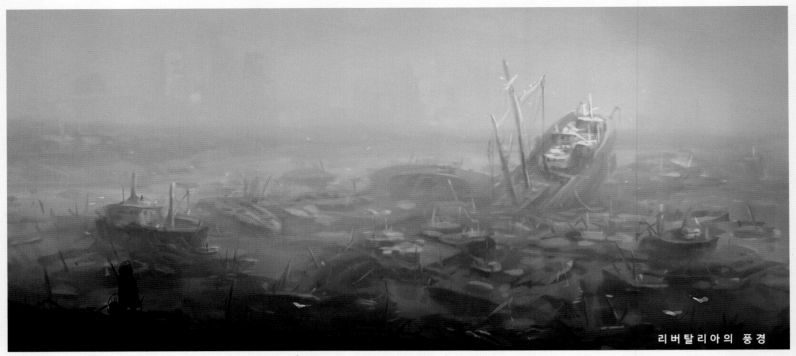

리버탈리아의 풍경

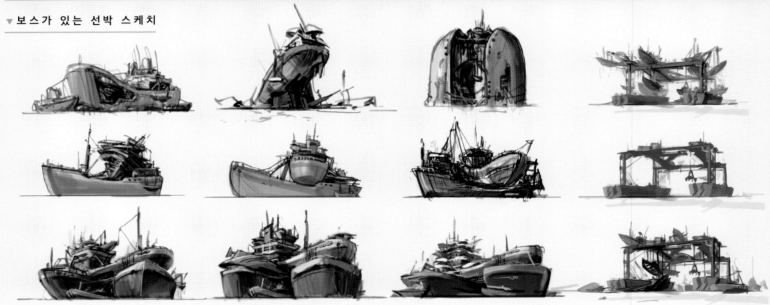

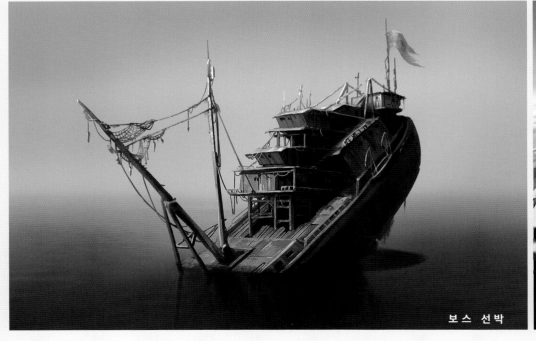

보스 선박

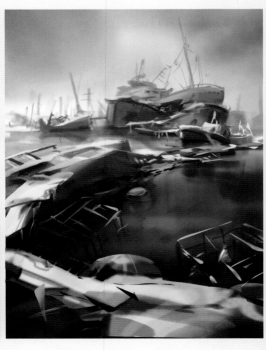

THE ART OF *Fallout 4*

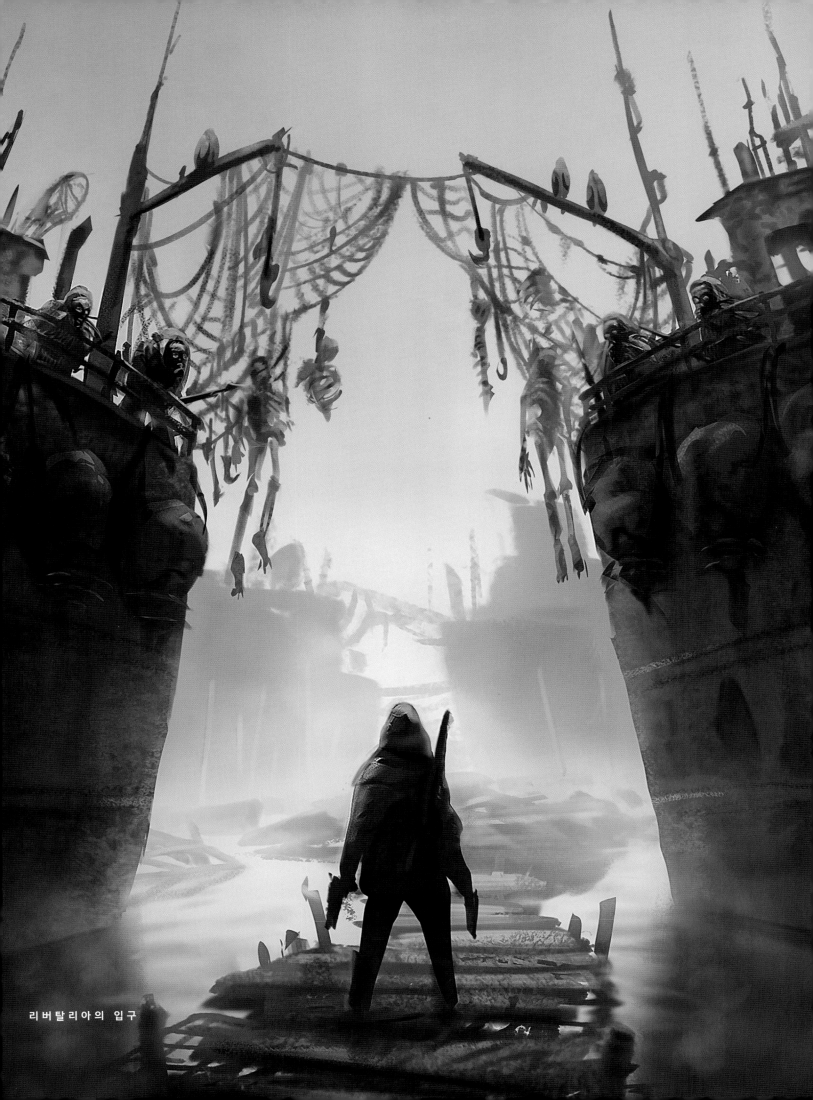

리버탈리아의 입구

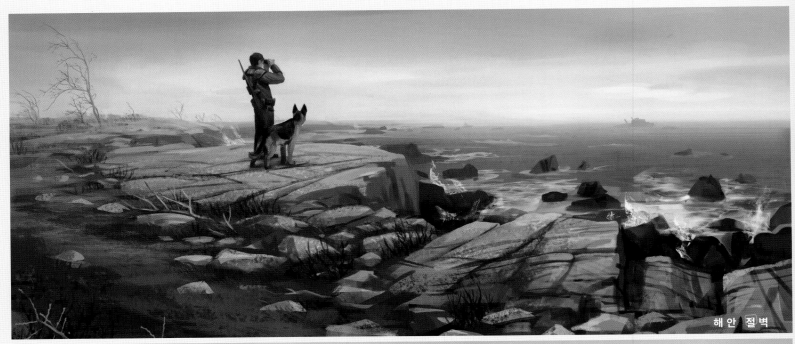

해안 절벽

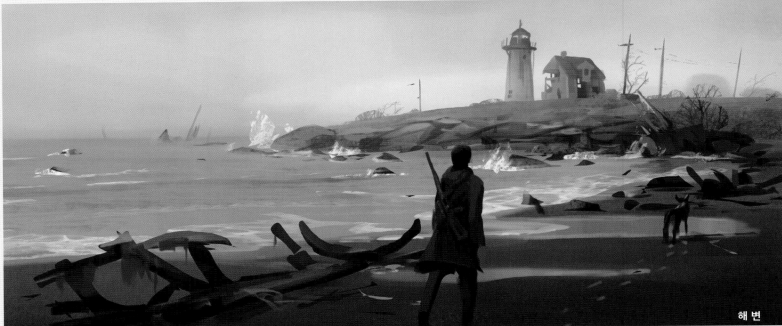

해변

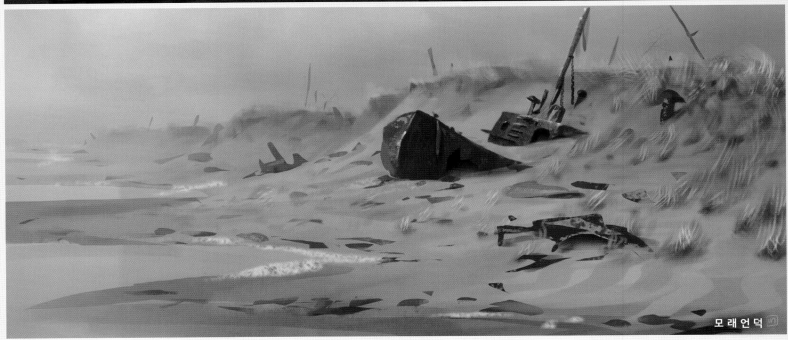

모래 언덕

THE ART OF *Fallout 4*

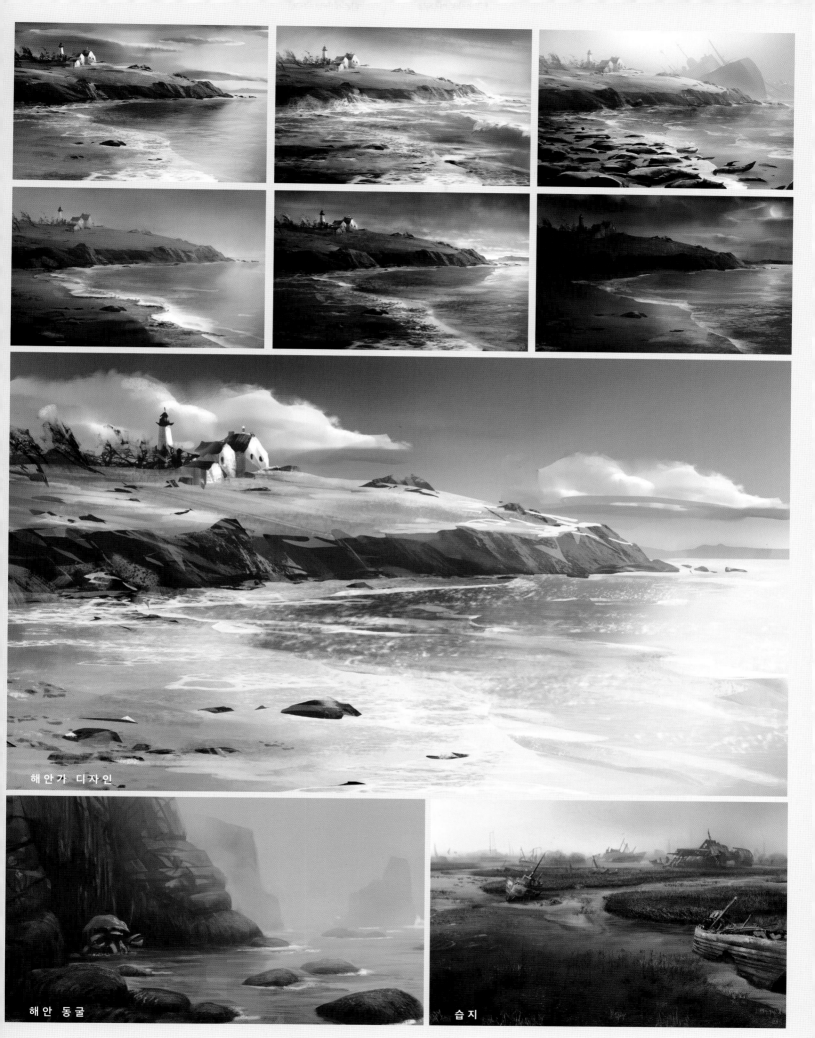

해안가 디자인

해안 동굴

습지

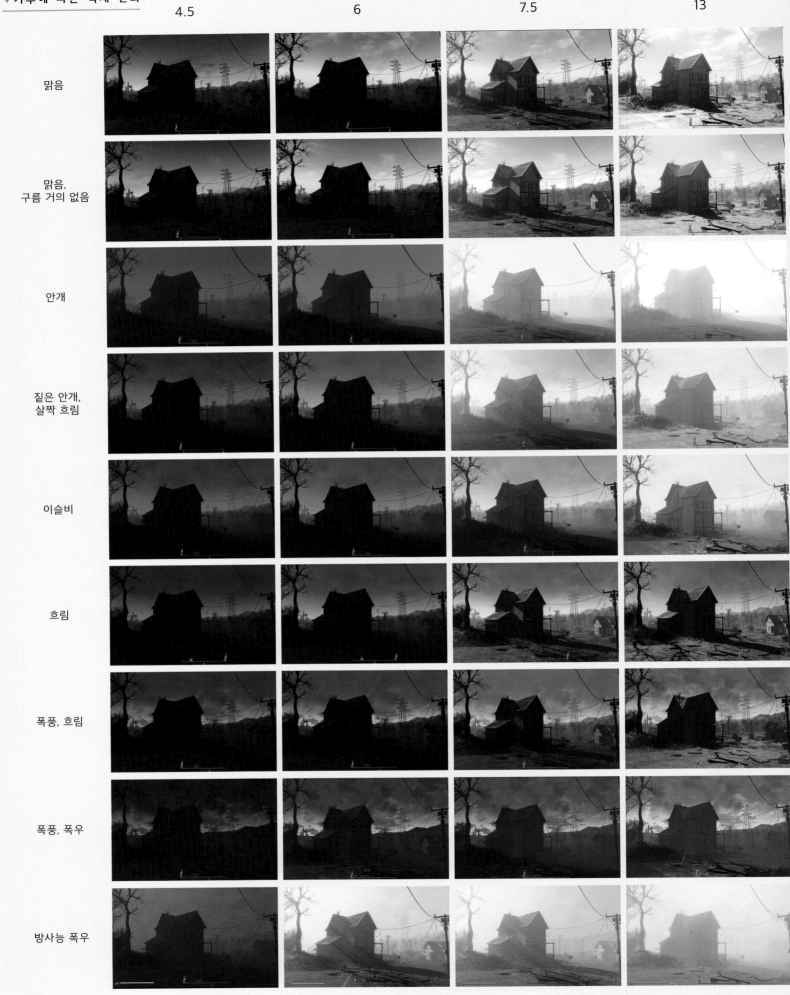

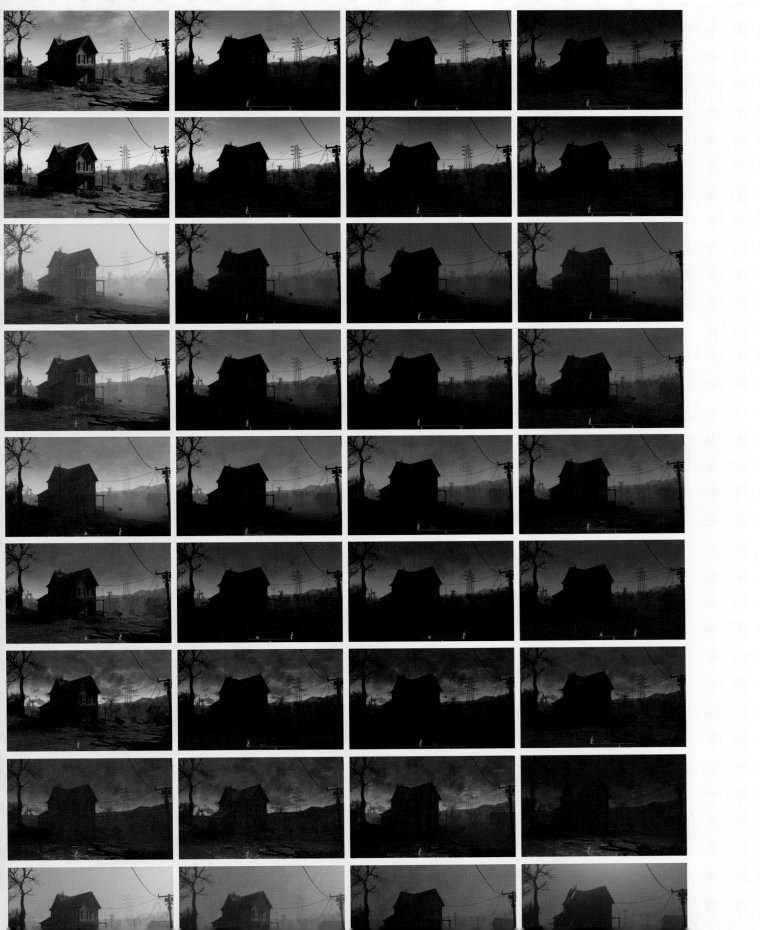

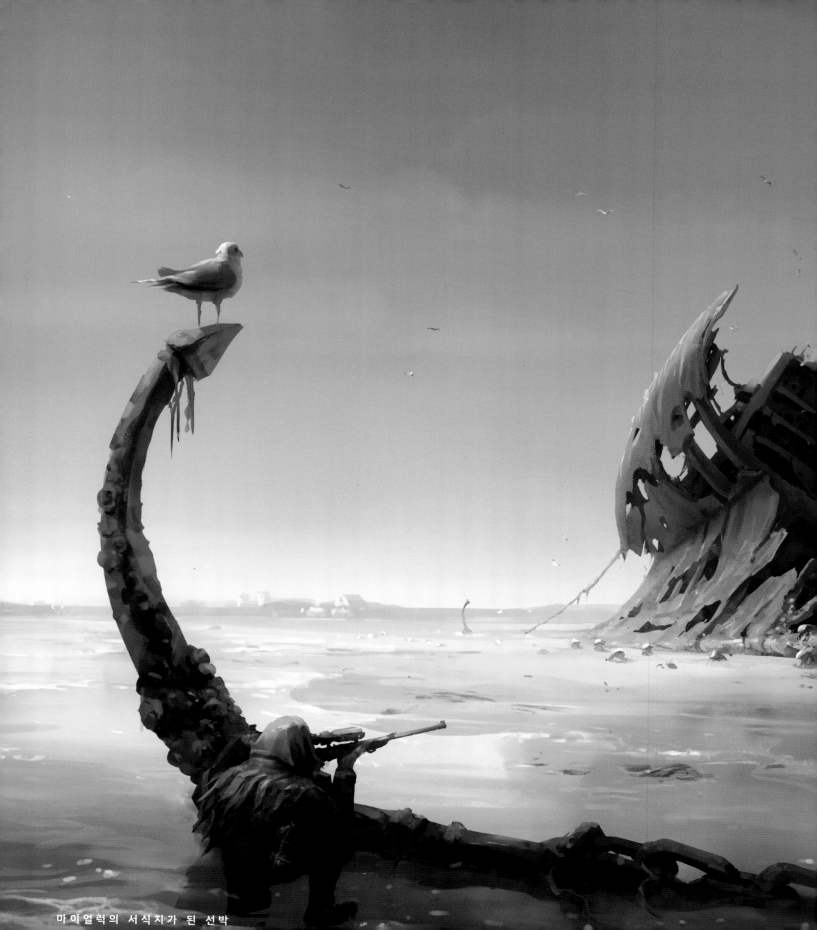

마이얼럭의 서식지가 된 선박

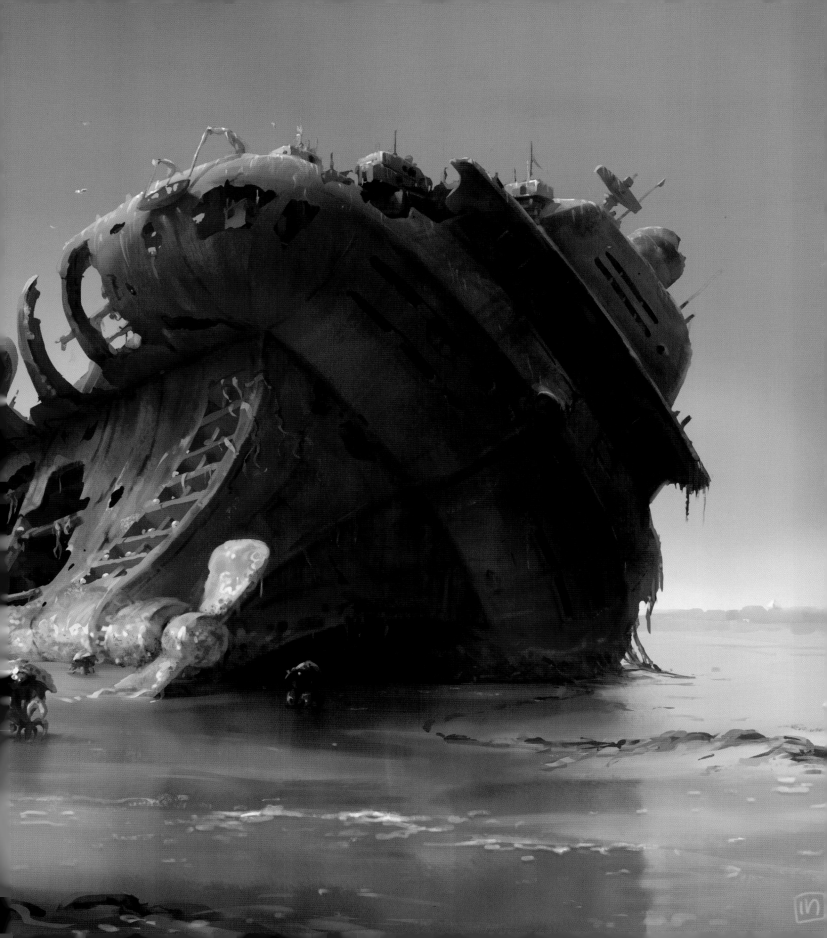

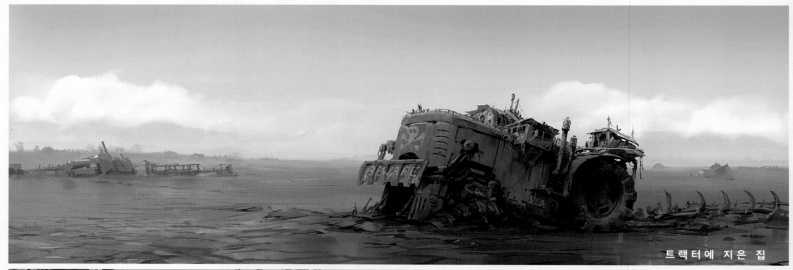

트랙터에 지은 집

채석장

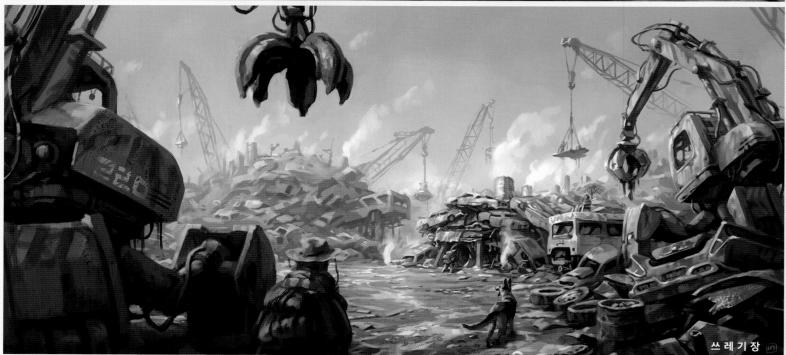

쓰레기장

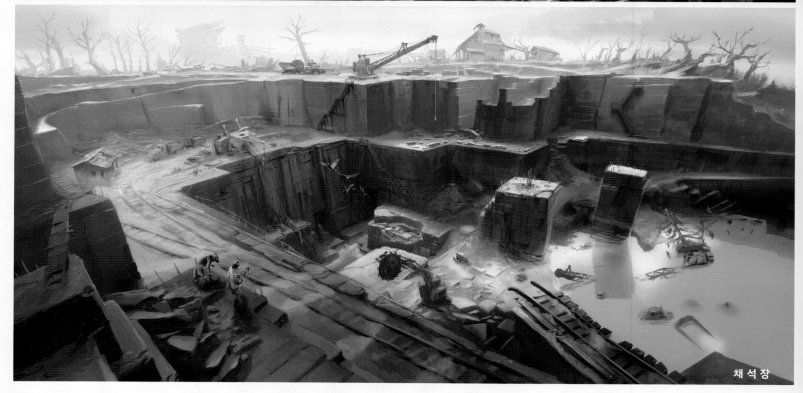

채석장

**THE ART OF** *Fallout 4*

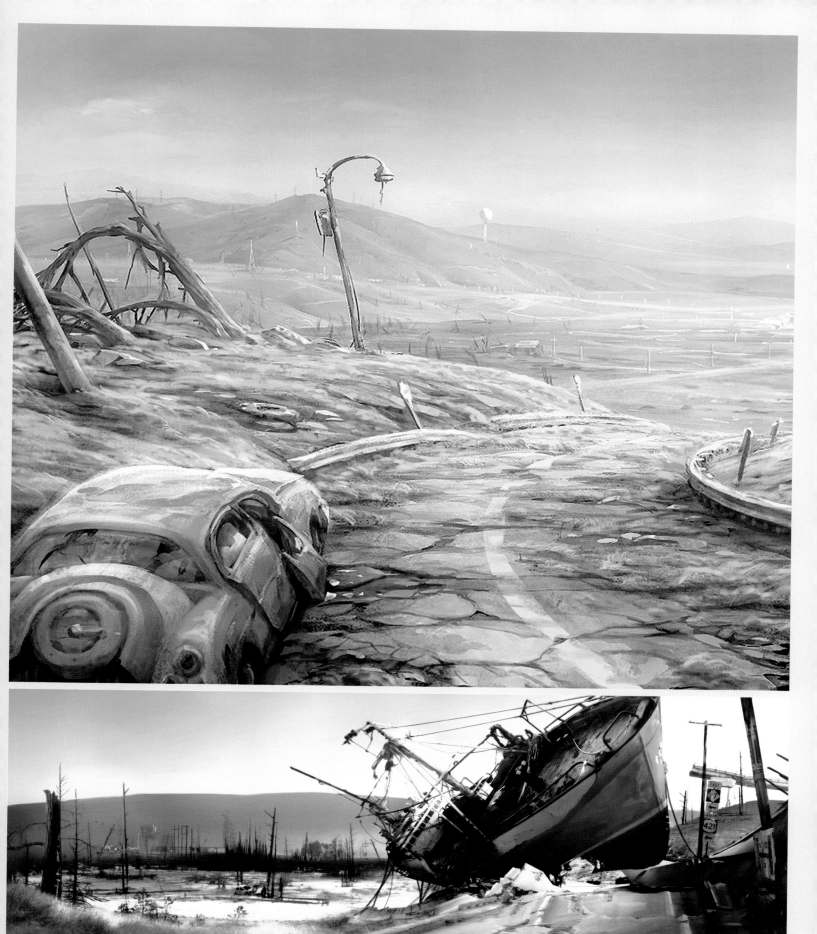

도 로

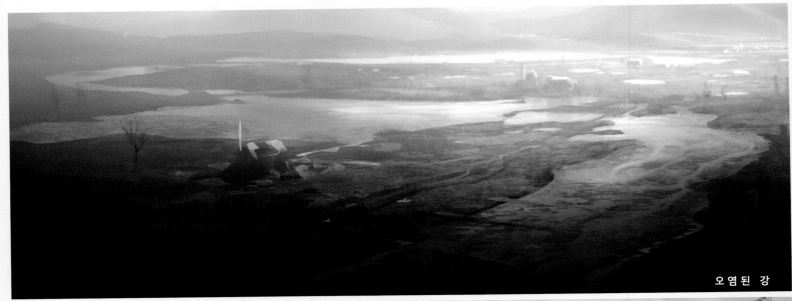

오염된 강

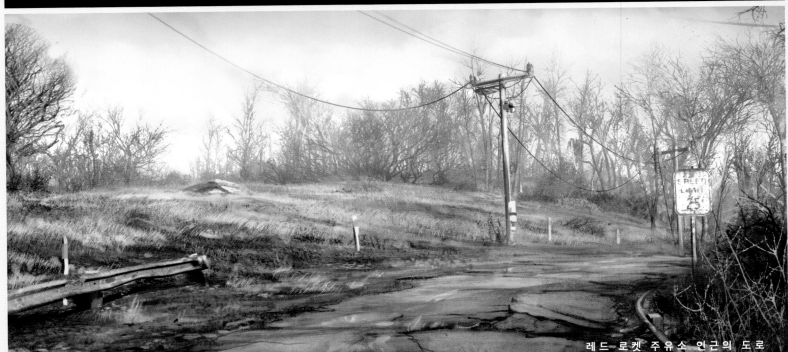

레드 로켓 주유소 인근의 도로

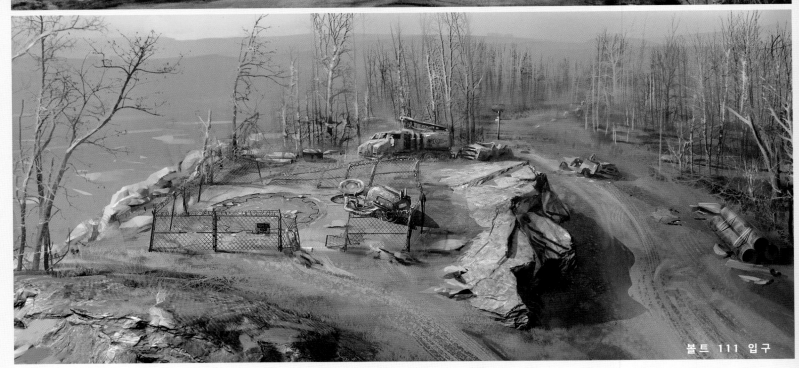

볼트 111 입구

**THE ART OF** *Fallout 4*

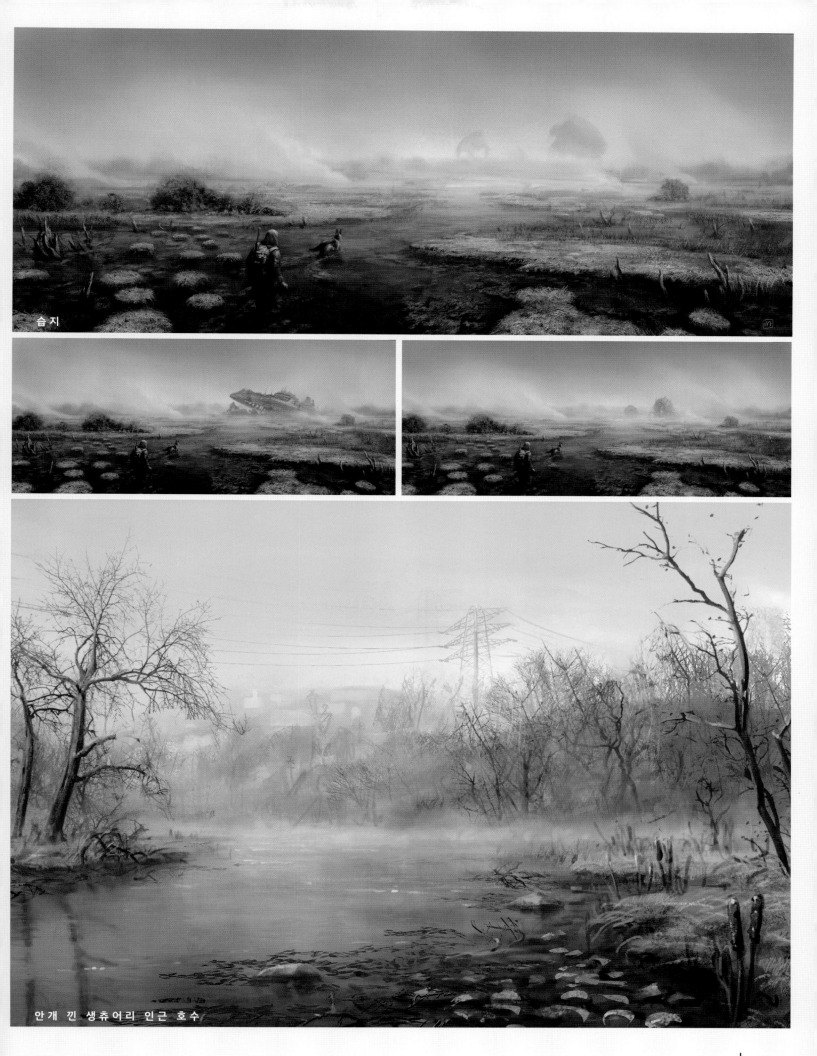

습지

안 개 낀 생츄어리 인근 호수

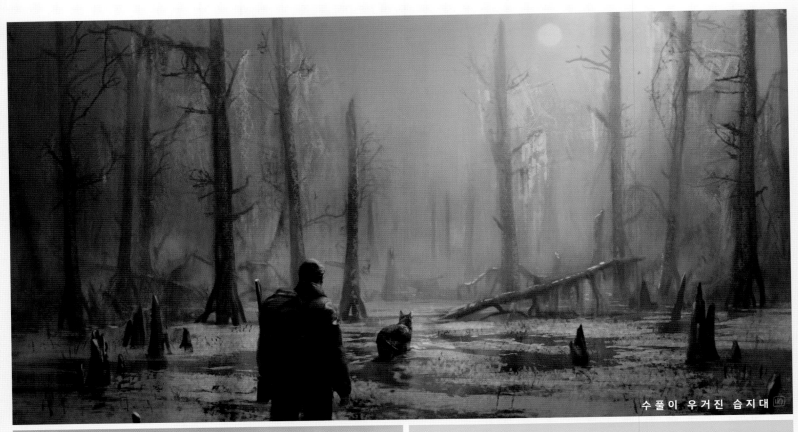
수풀이 우거진 습지대

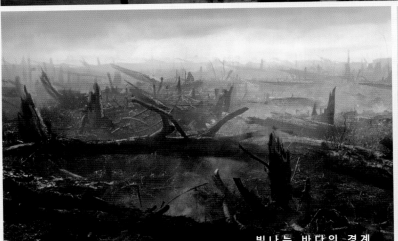
빛나는 바다의 경계

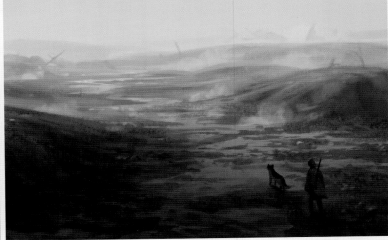

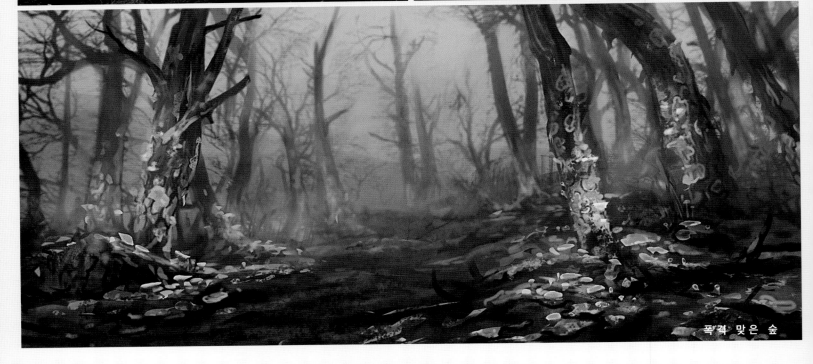
폭격 맞은 숲

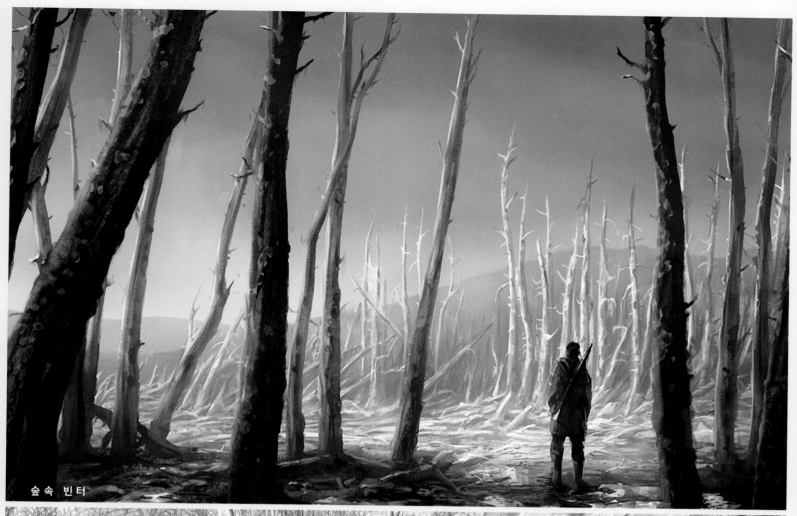

숲 속 빈 터

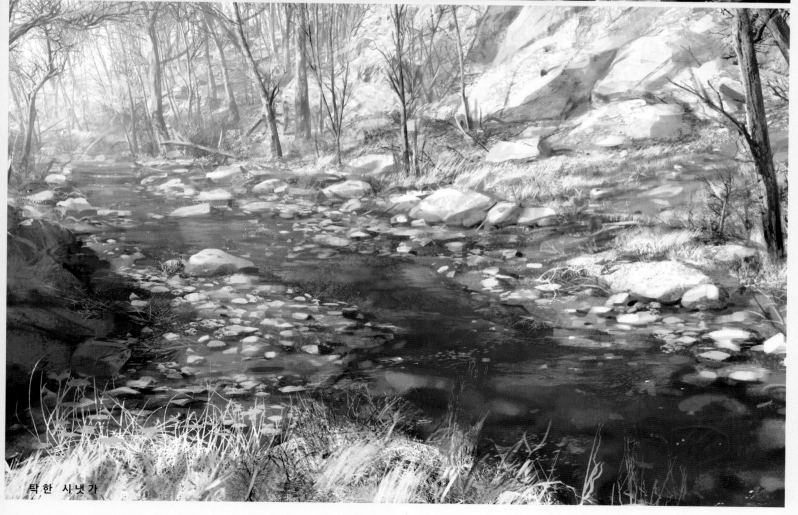

탁 한 시 냇 가

# 빛나는 바다

커먼웰스의 풍경과 기후는 폴아웃 3에서 보여줬던 비주얼과 동떨어져 있다. 하지만 빛나는 바다는 지독한 방사능에 찌들어버린 땅으로, 고전 폴아웃 시리즈의 포스트 아포칼립스적인 분위기가 느껴지는 지역이다.

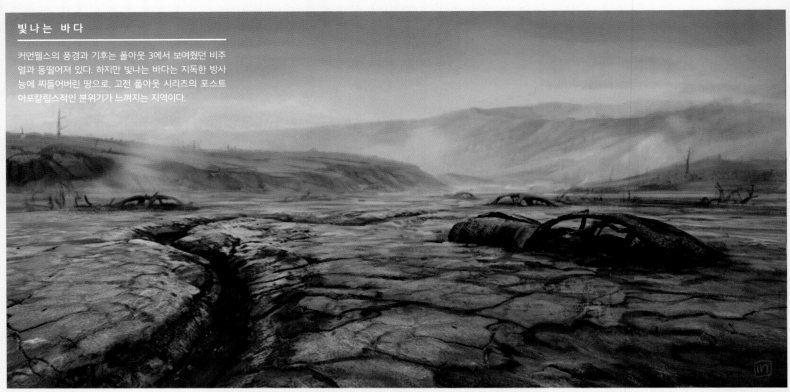

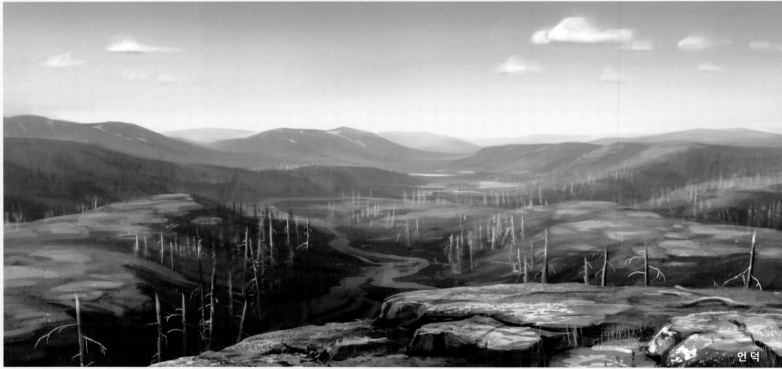

언덕

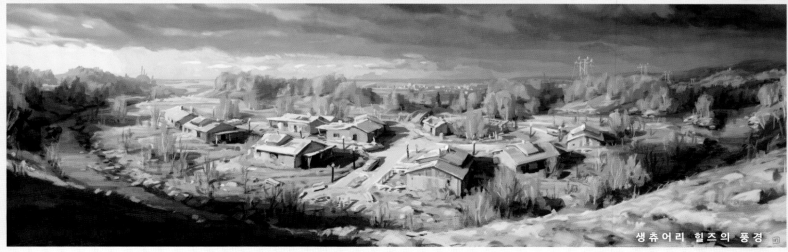

생츄어리 힐즈의 풍경

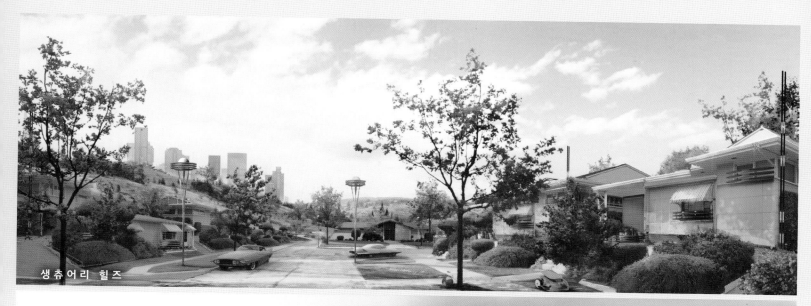

생츄어리 힐즈

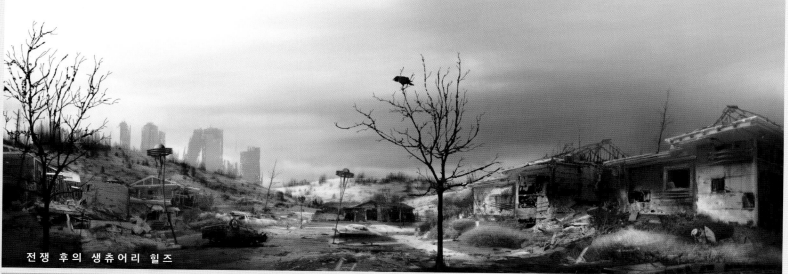

전쟁 후의 생츄어리 힐즈

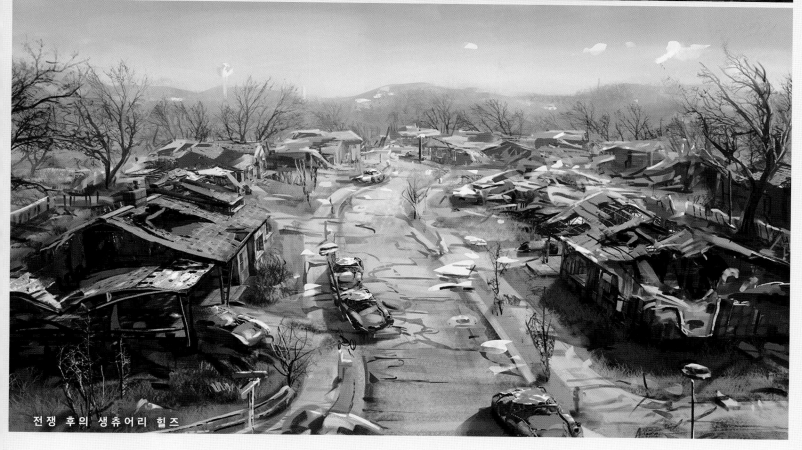

전쟁 후의 생츄어리 힐즈

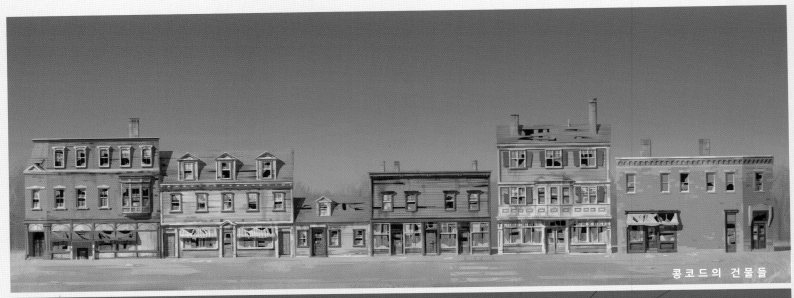

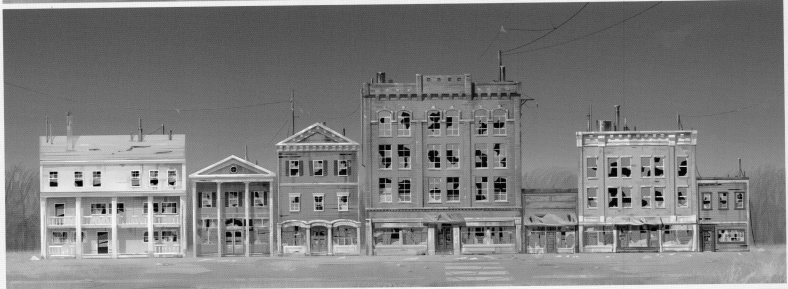

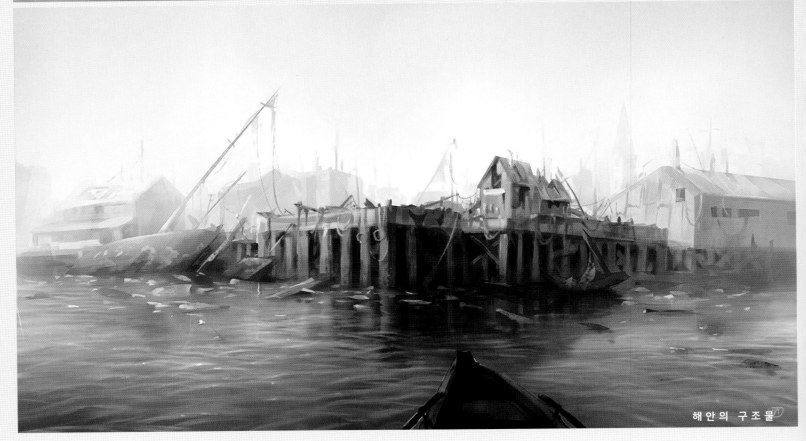

THE ART OF Fallout 4

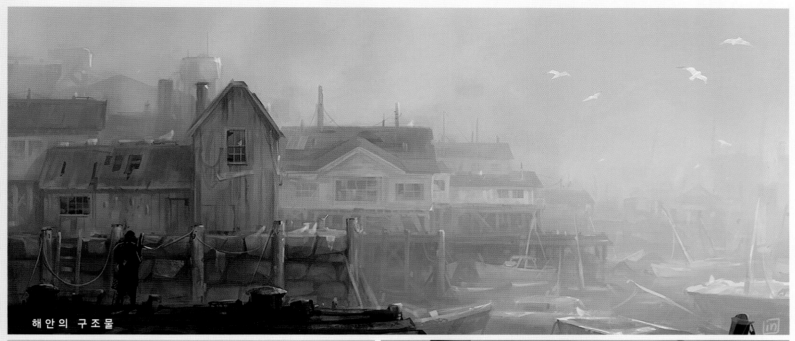

해안의 구조물

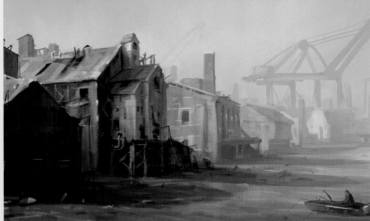

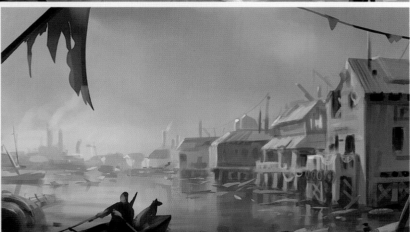

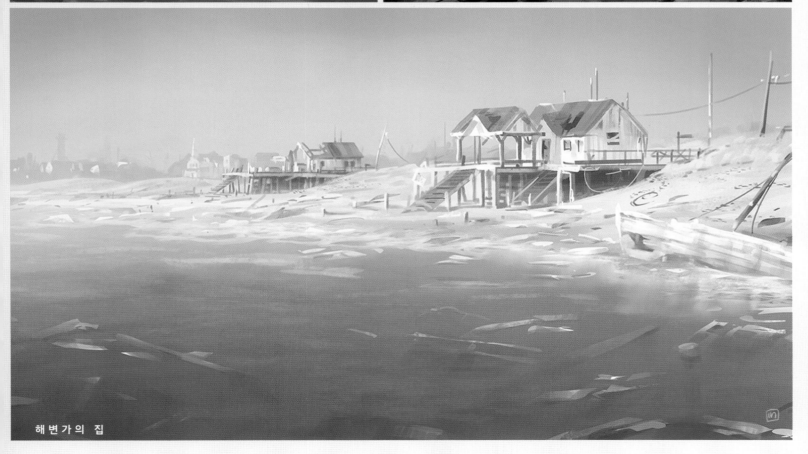

해변가의 집

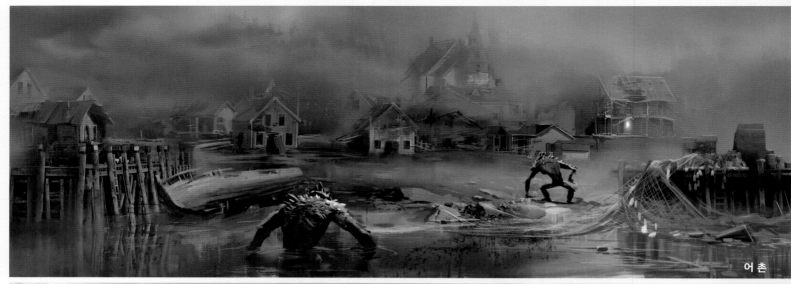
어촌

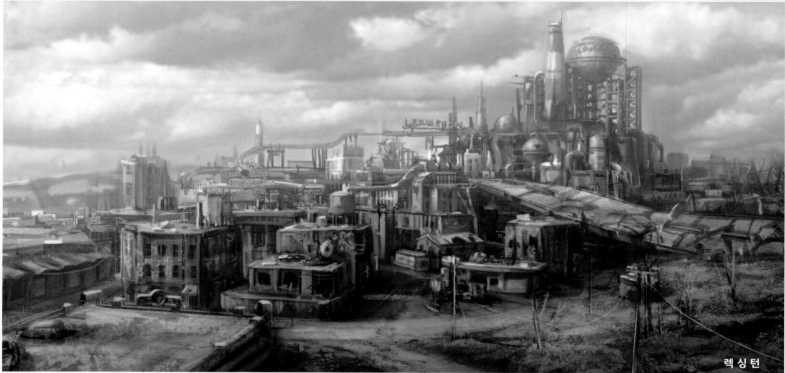
렉싱턴

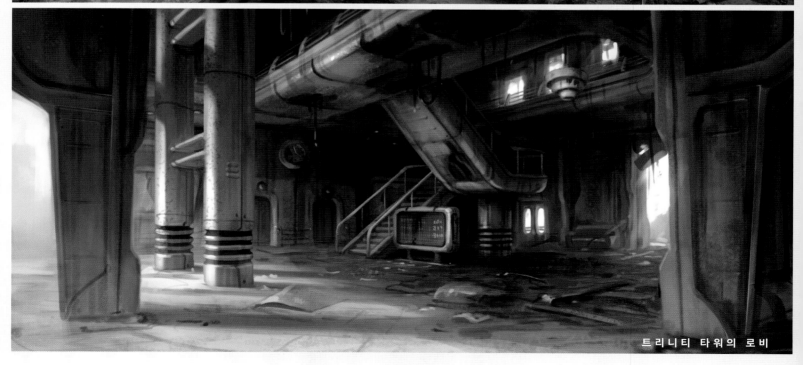
트리니티 타워의 로비

THE ART OF *Fallout 4*

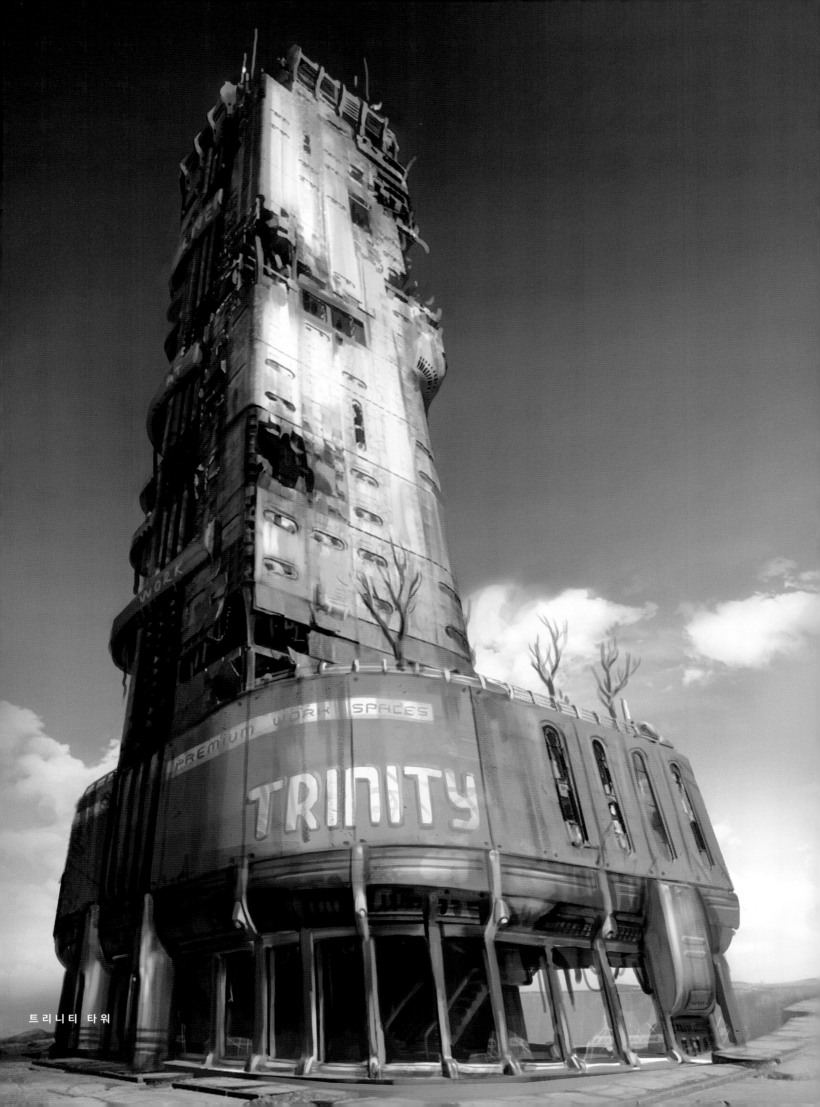

트리니티 타워

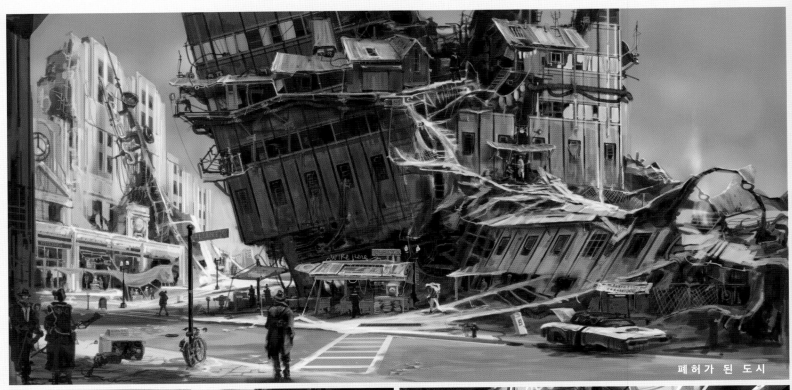

페허가 된 도시

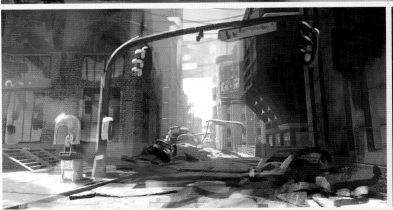

도심지의 거리

## 보스턴의 도심

보스턴의 도심지에는 각 구역마다 뚜렷한 개성을 부여하기 위해 상당한 노력을 기울였다. 우리는 플레이어들이 주변을 둘러보기만 해도, 자신이 지금 금융 지구나 비컨 힐(Beacon hill: 미국 보스턴 시에 위치한 거주 구역) 등 현재 어떤 장소에 와 있는지 알아차릴 수 있기를 바랐다.

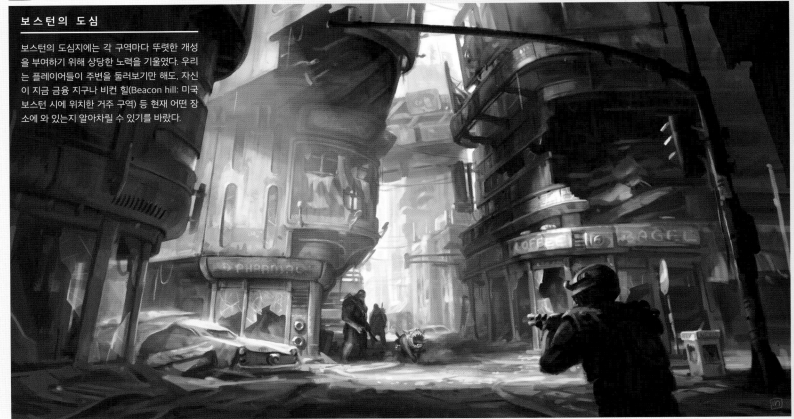

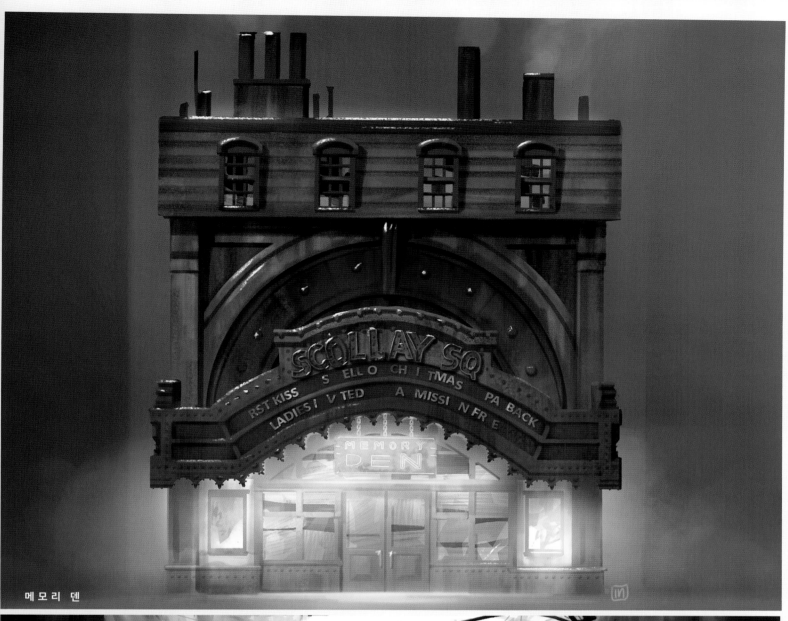

메모리 덴

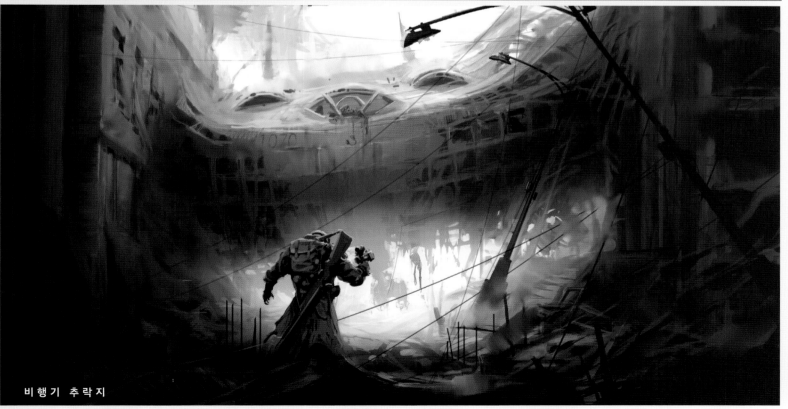

비행기 추락지

굿네이버(GOODNEIGHBOR)

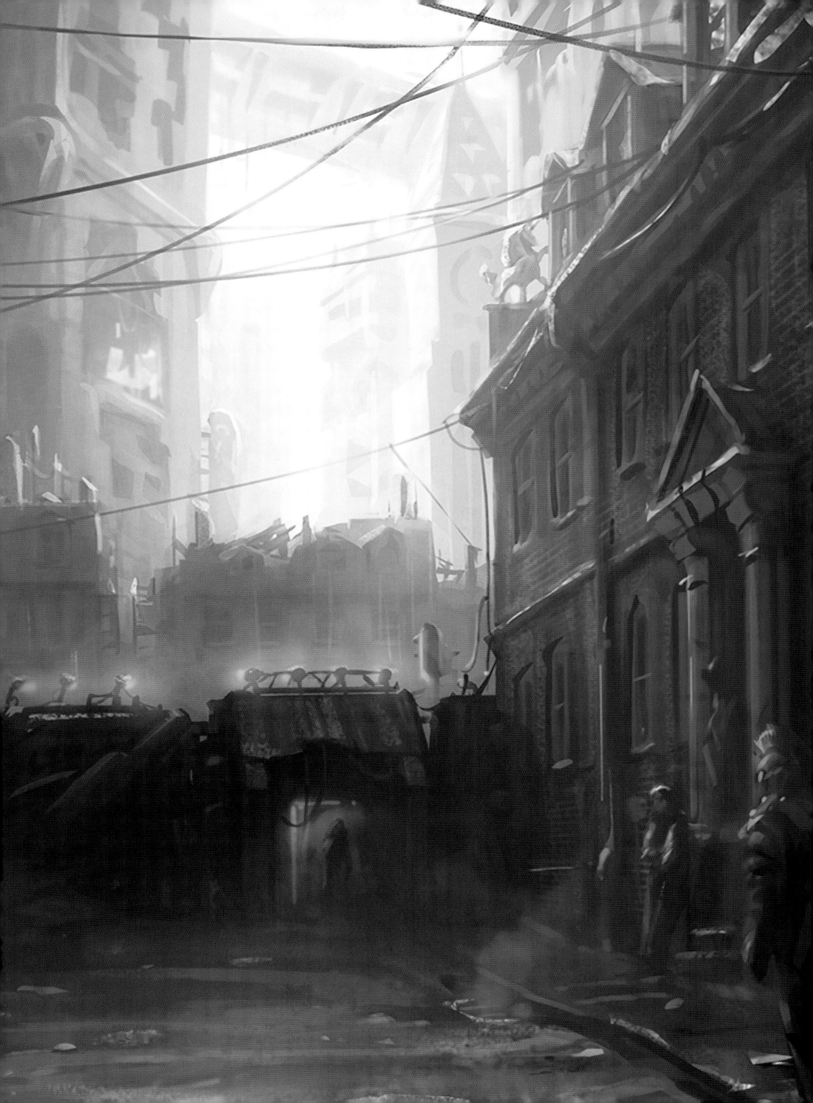

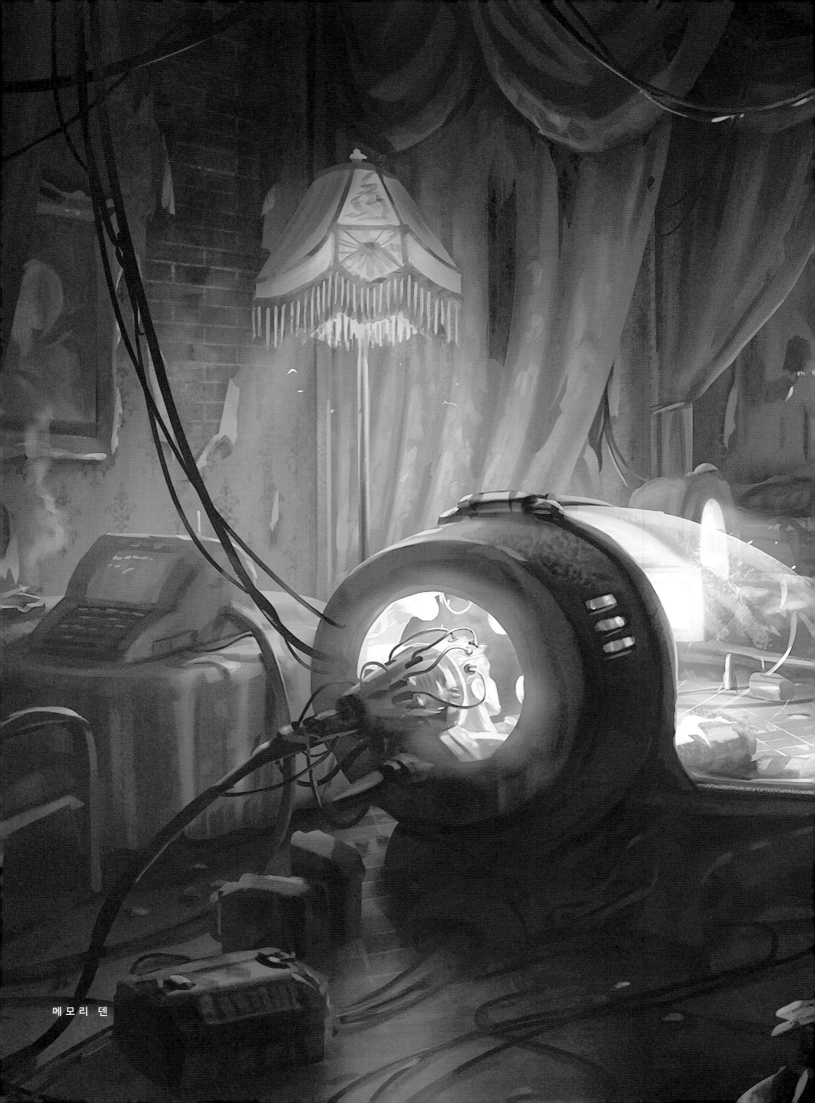

메모리 덴

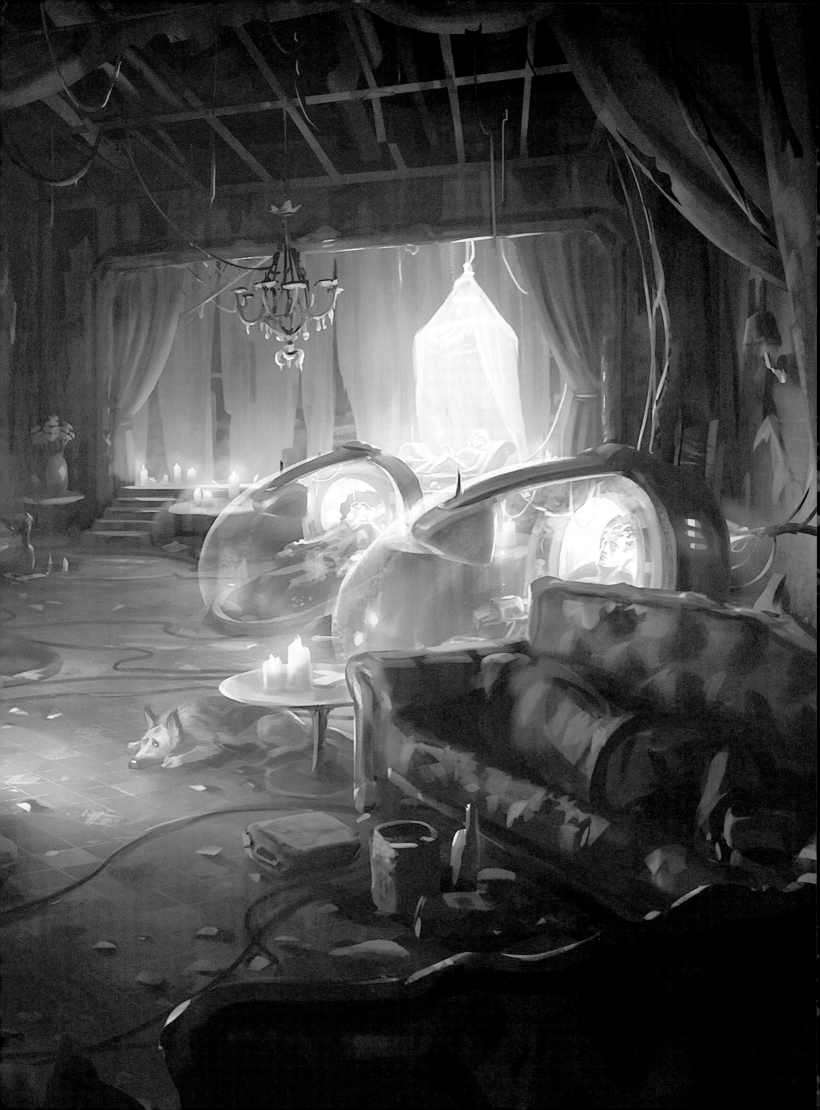

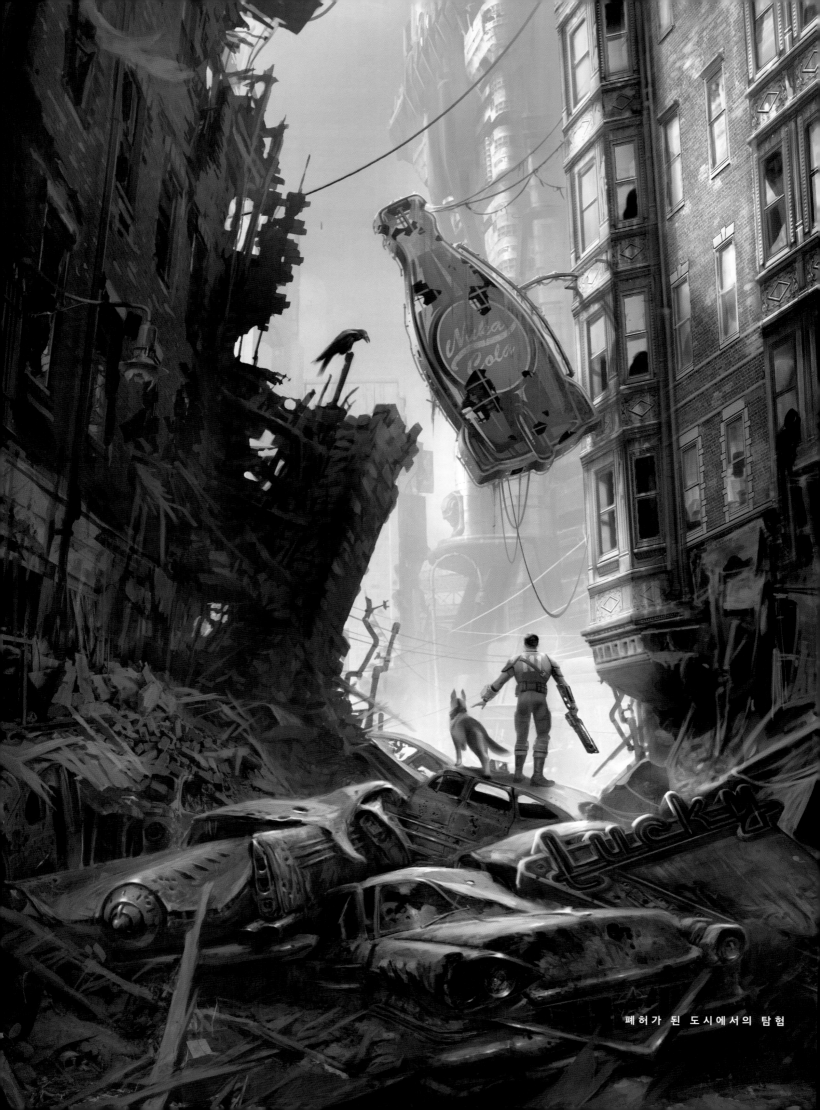

폐허가 된 도시에서의 탐험

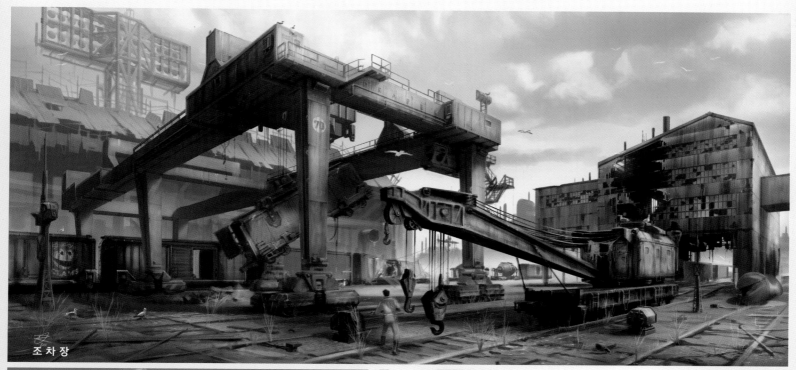

조차장

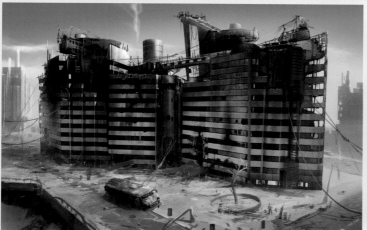

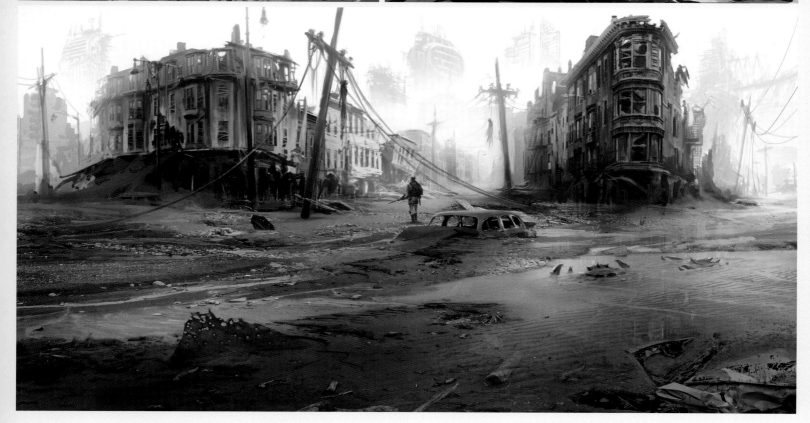

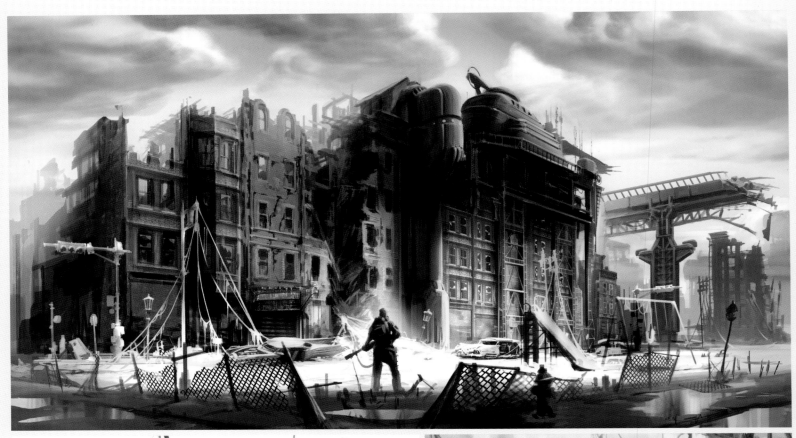

찰스 강의 다리

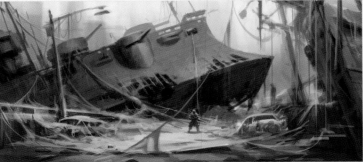
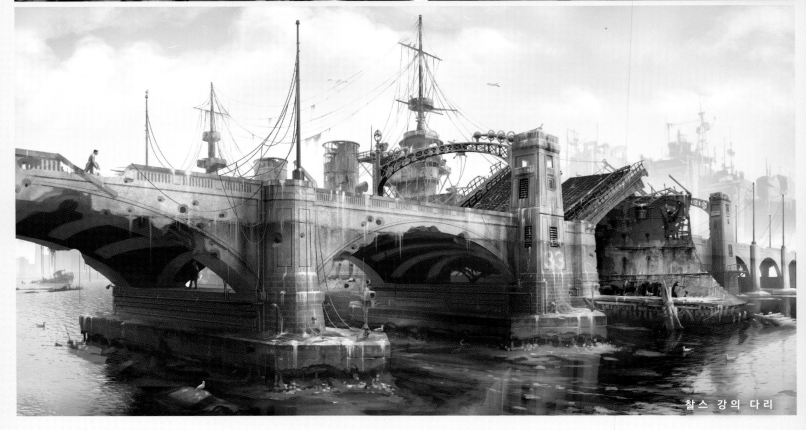

찰스 강의 다리

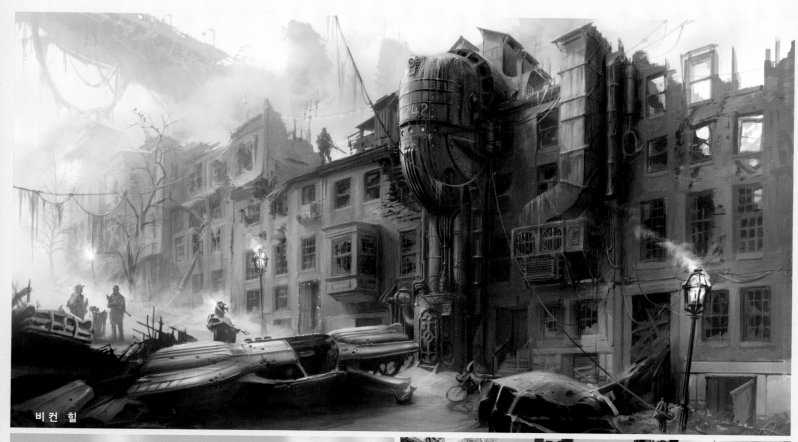

비컨 힐

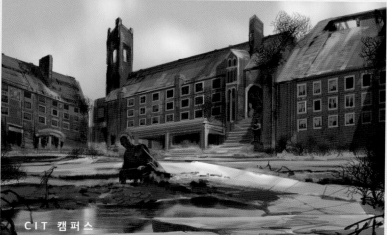

CIT 캠퍼스

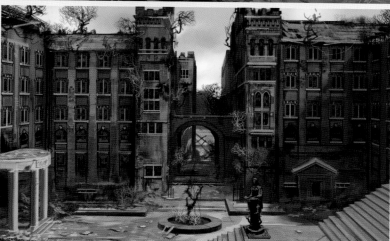

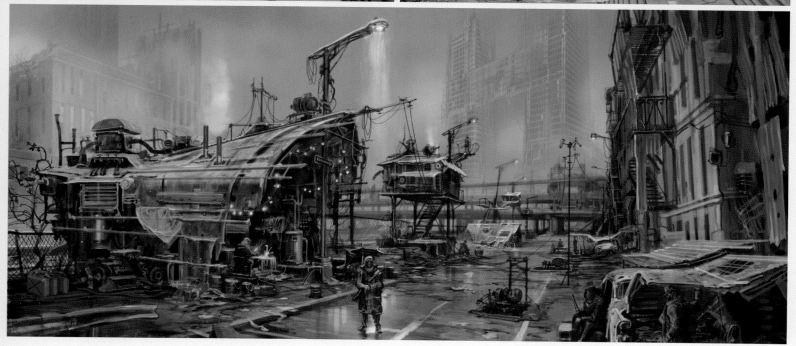

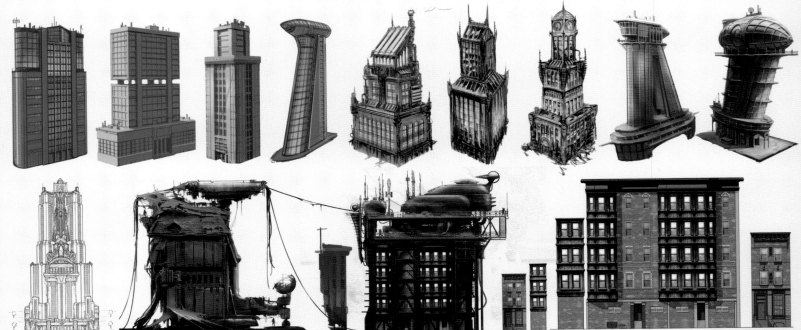

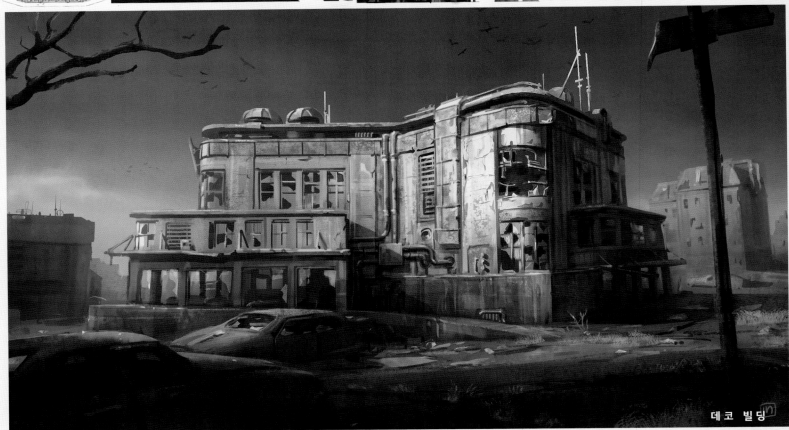

데코 빌딩

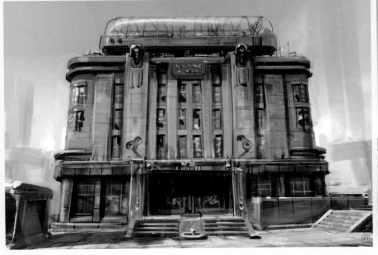

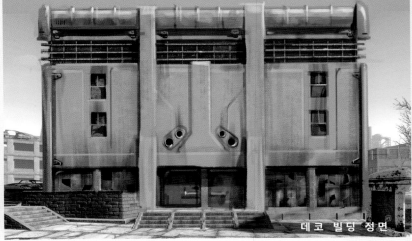

데코 빌딩 정면

THE ART OF *Fallout 4*

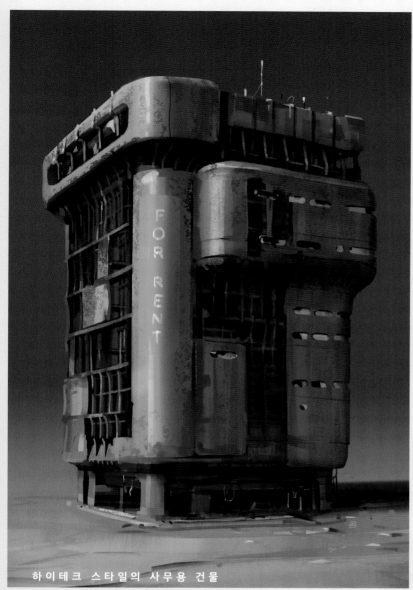

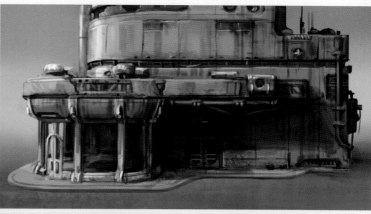

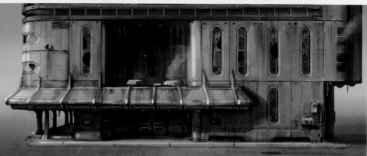

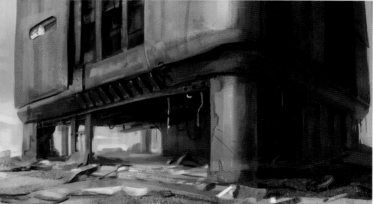

하이테크 스타일의 사무용 건물

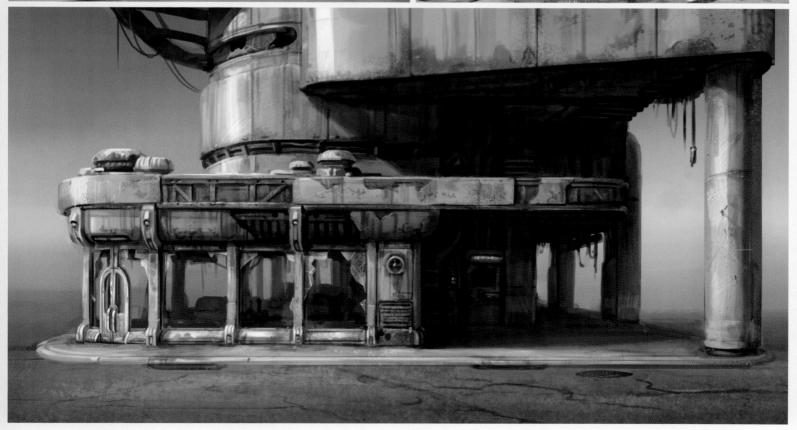

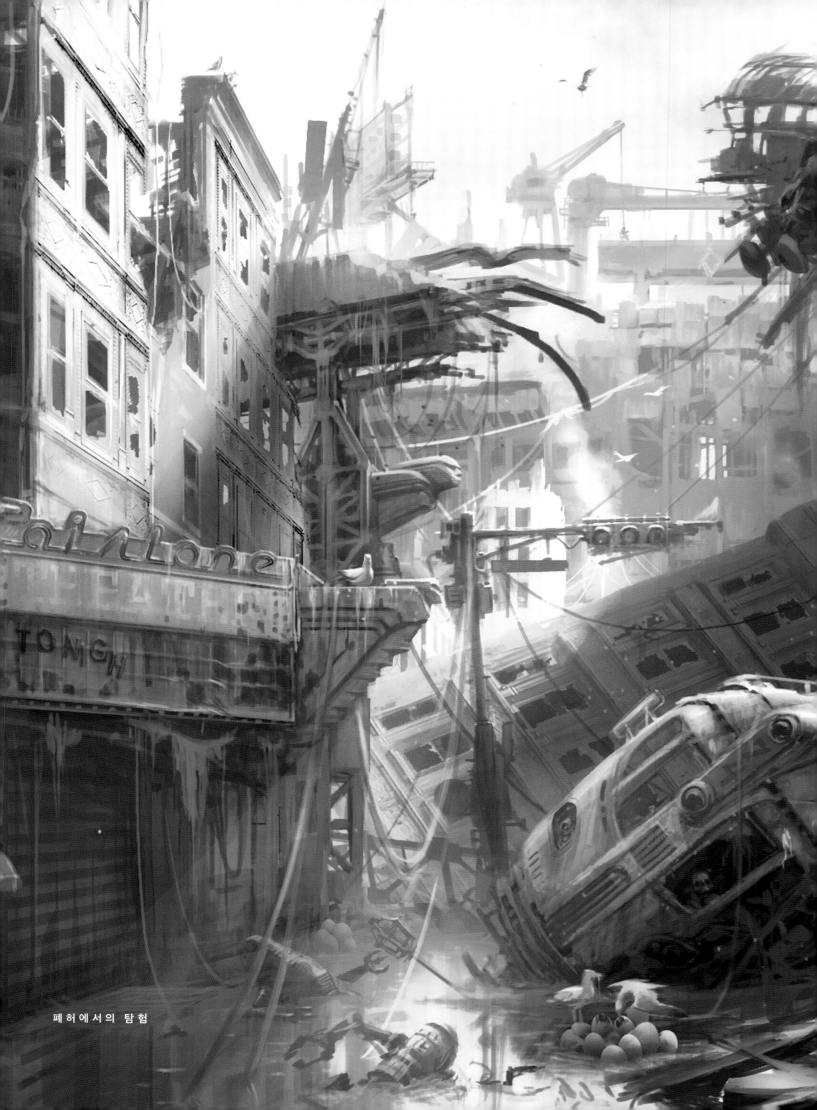

폐 허 에 서 의  탐 험

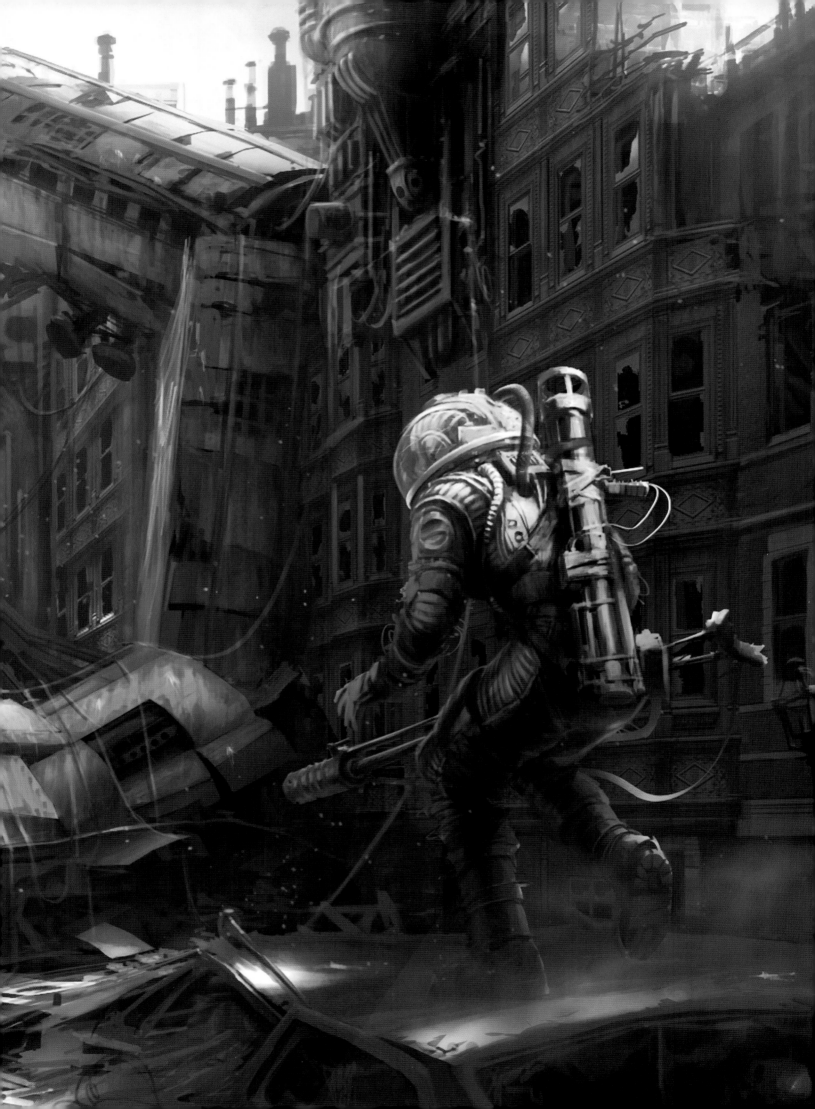

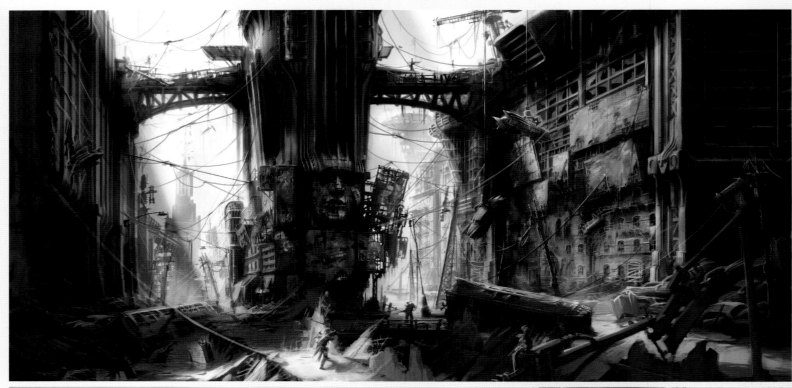

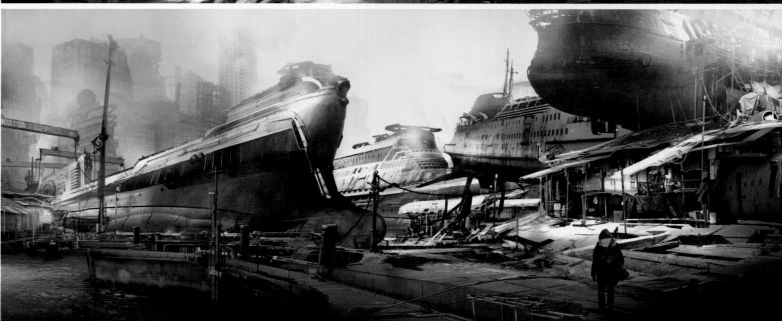

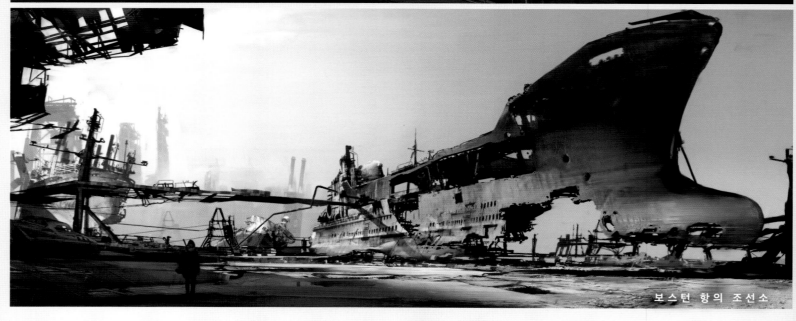

보스턴 항의 조선소

THE ART OF *Fallout 4*

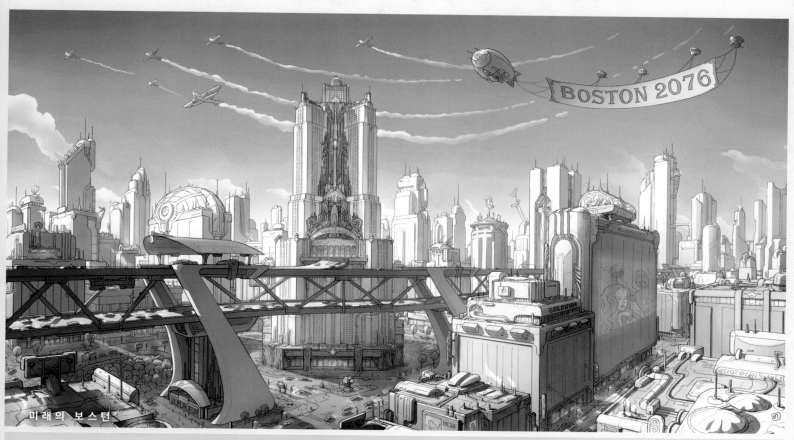

미래의 보스턴

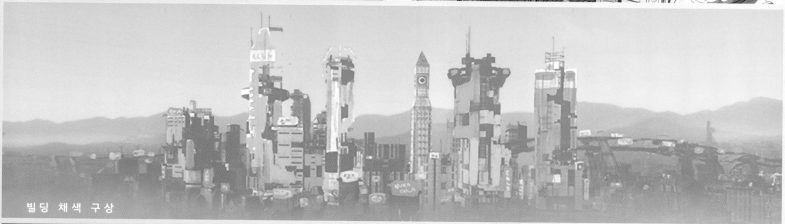

빌딩 채색 구상

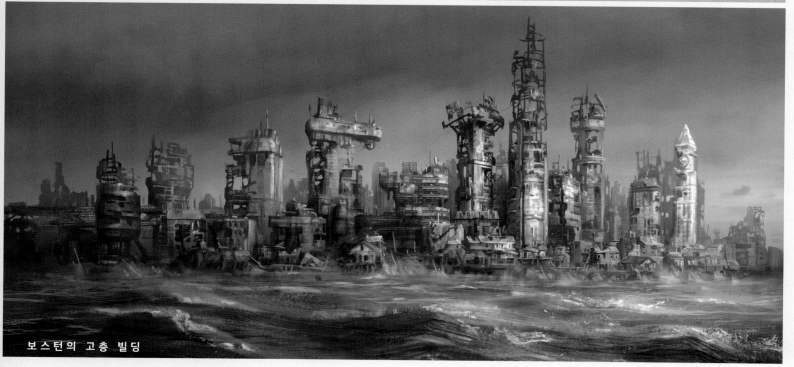

보스턴의 고층 빌딩

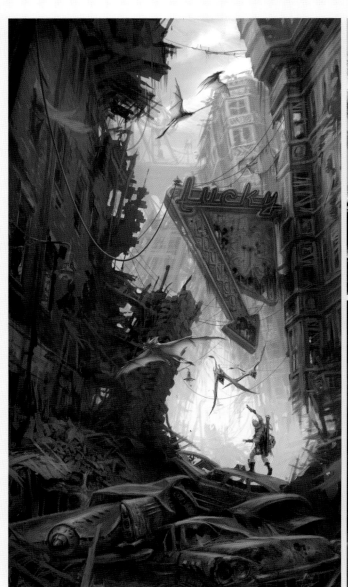

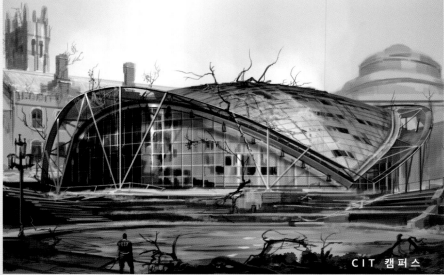

CIT 캠퍼스

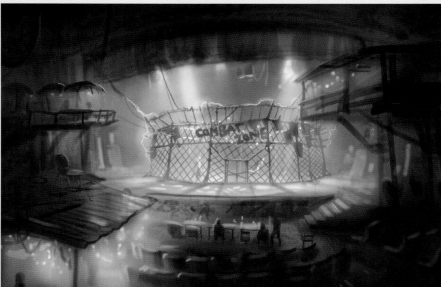

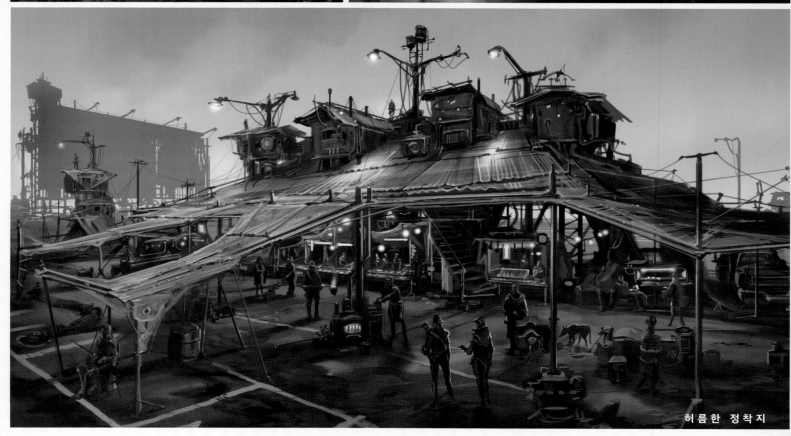

허름한 정착지

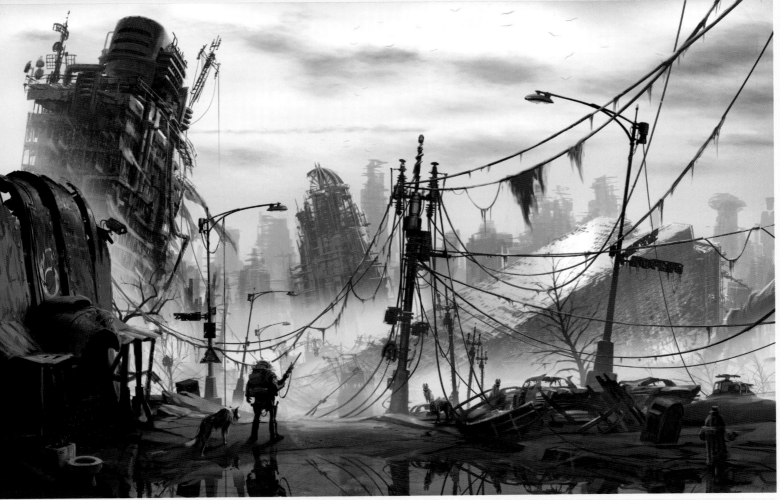

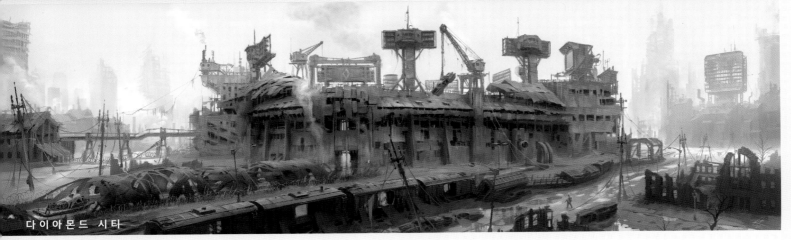

다이아몬드 시티

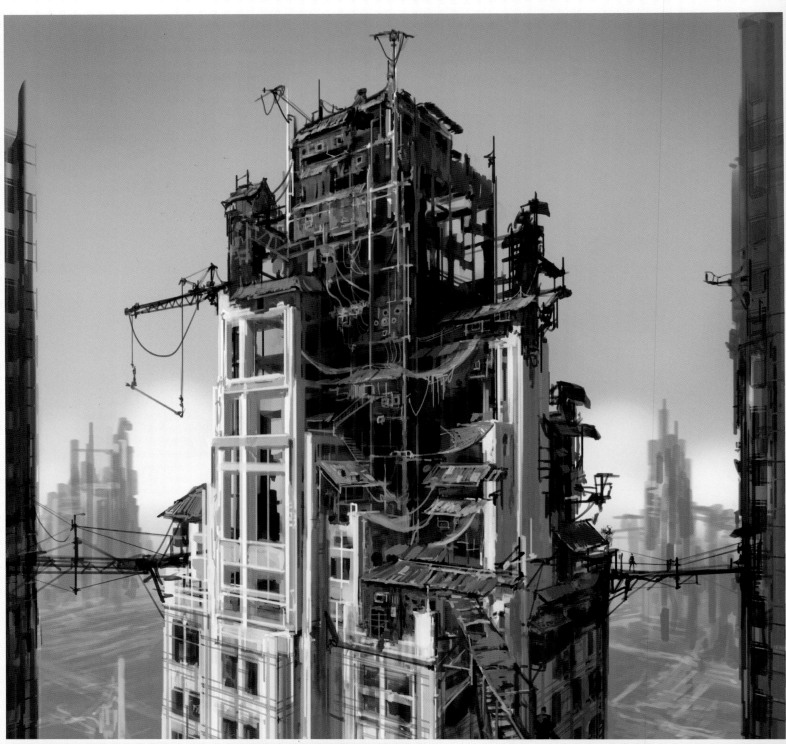

## 다이아몬드 시티

게임 속에서 가장 처음으로 만들어진 정착지로, 개발 과정에서 게임 캐릭터나 다양한 게임 플레이 시스템을 시험해본 장소기도 하다. 개발을 진행하면서 우리가 원하는 색상과 개성에 맞추어 점점 더 발전시켰다.

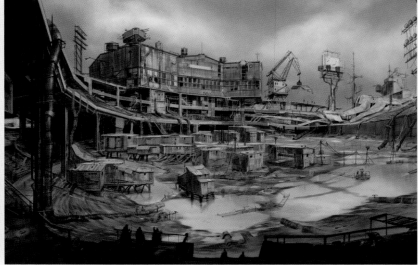

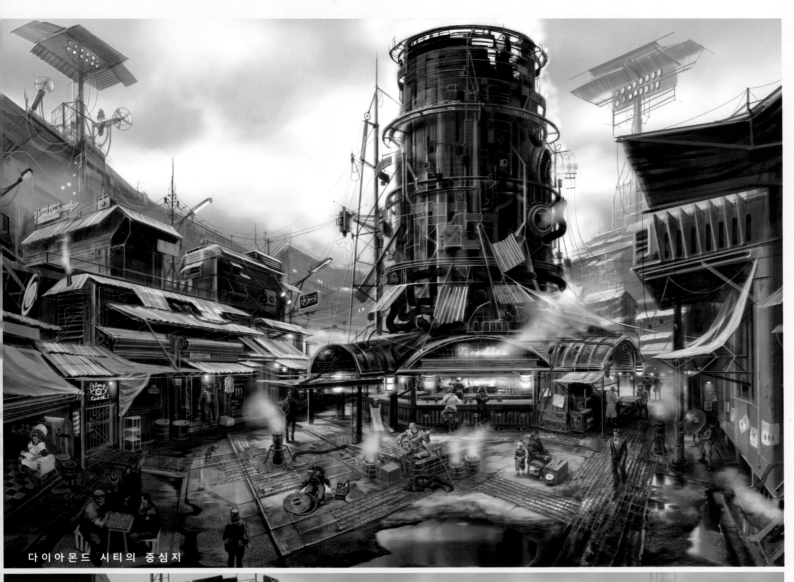

다이아몬드 시티의 중심지

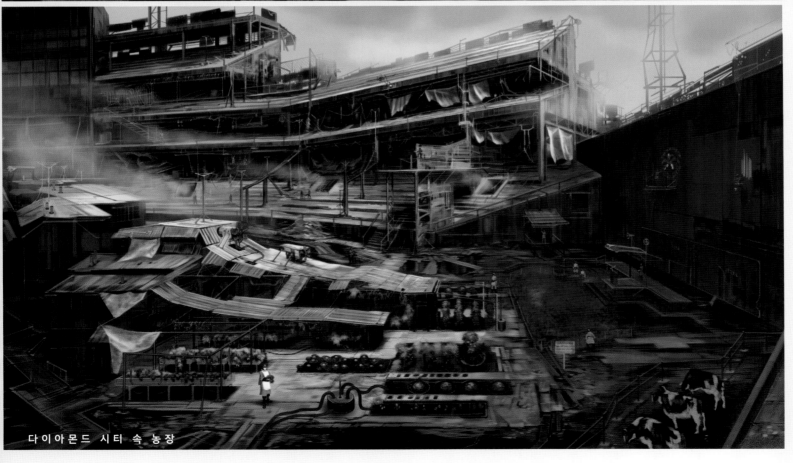

다이아몬드 시티 속 농장

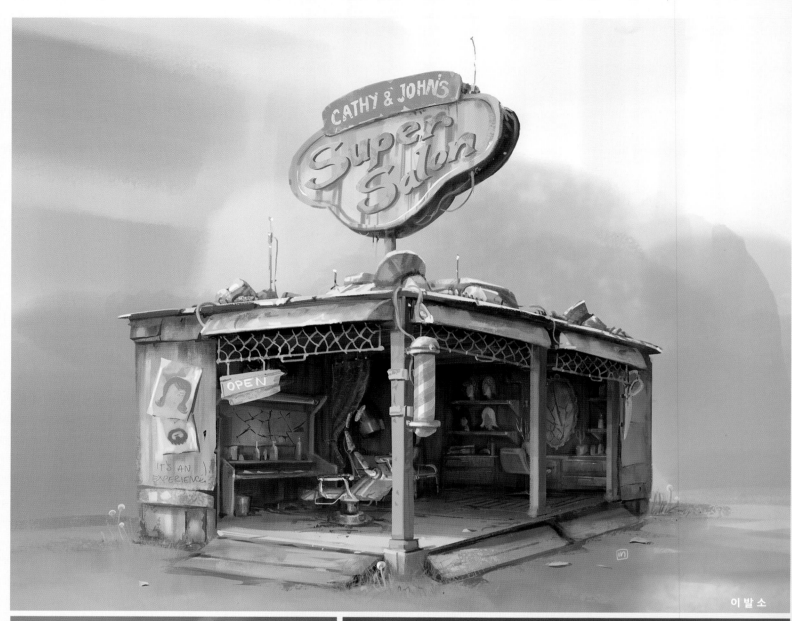

이발소

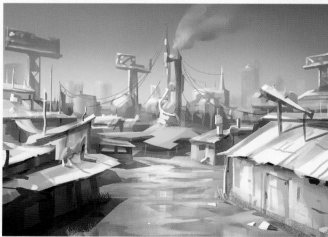

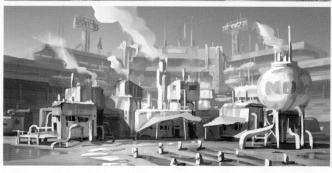

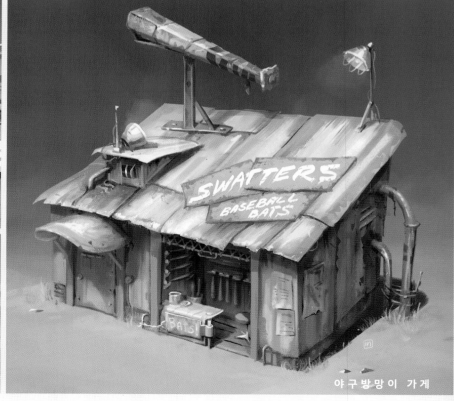

야구방망이 가게

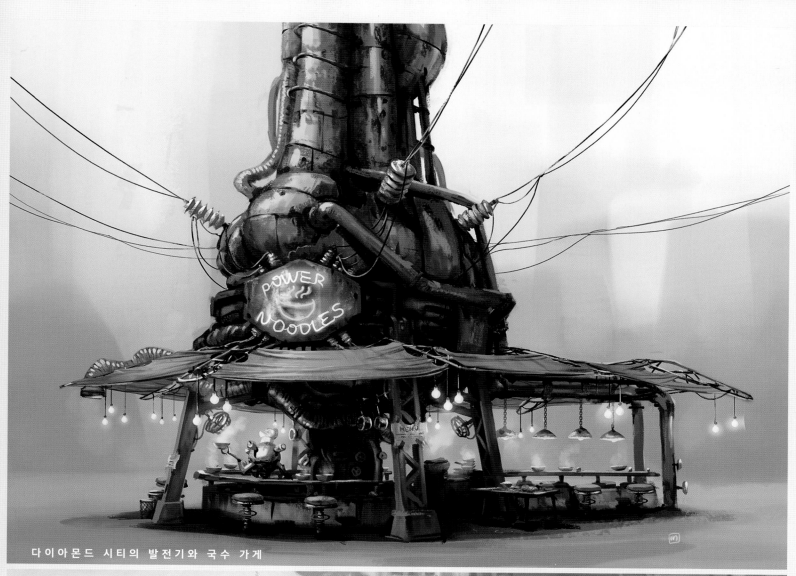

다이아몬드 시티의 발전기와 국수 가게

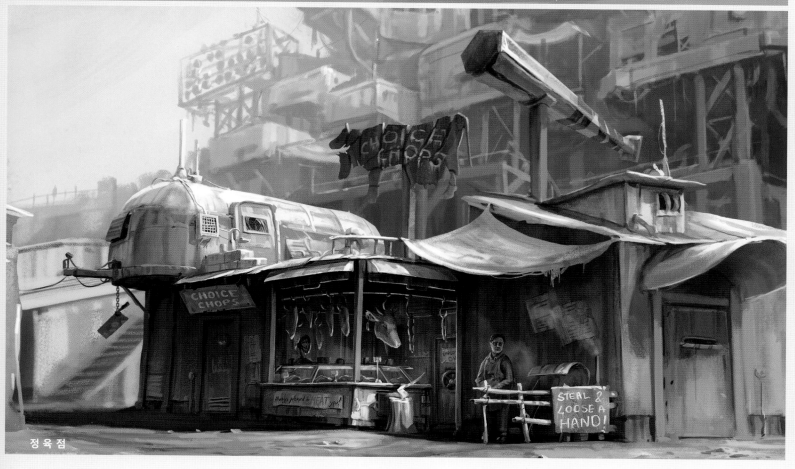

정육점

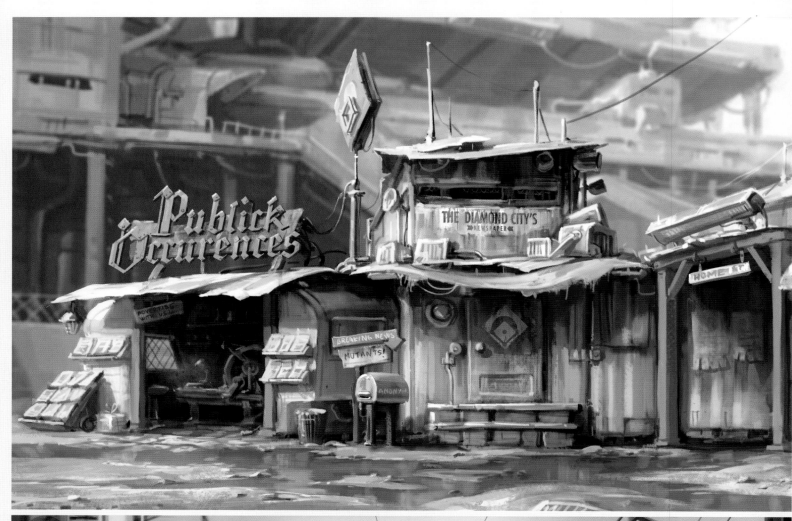

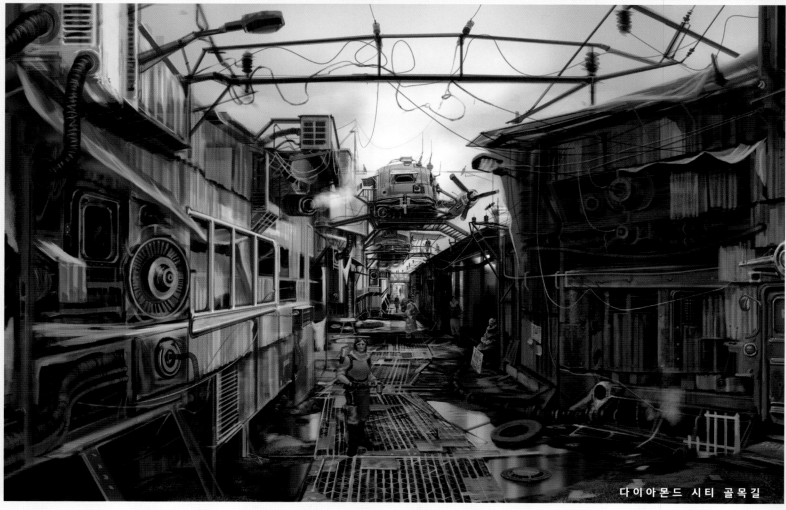

다이아몬드 시티 골목길

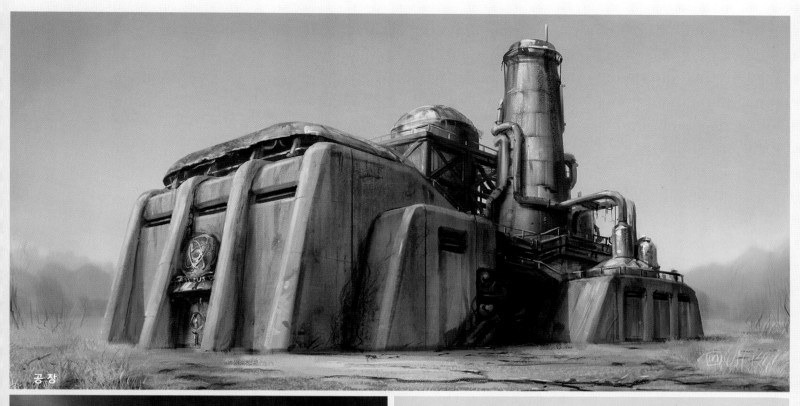

공장

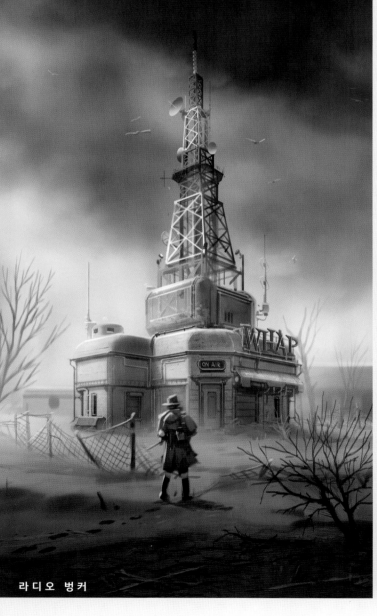

라디오 벙커

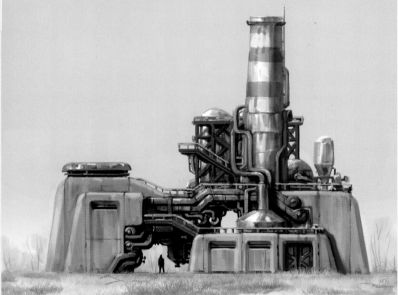

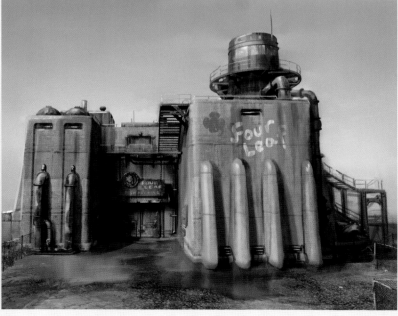

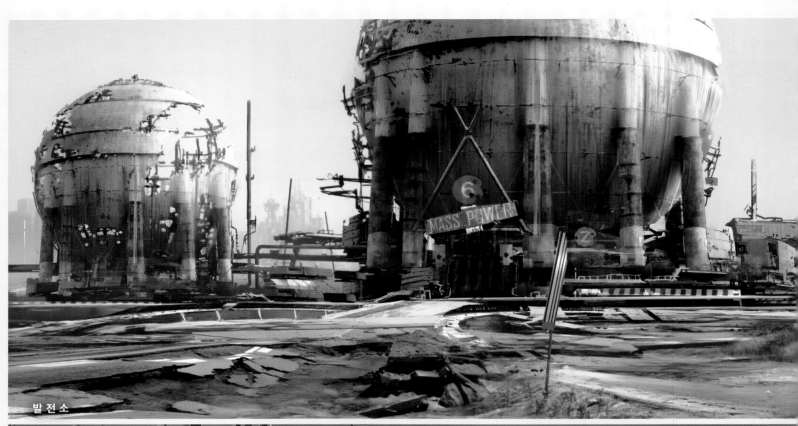

발전소

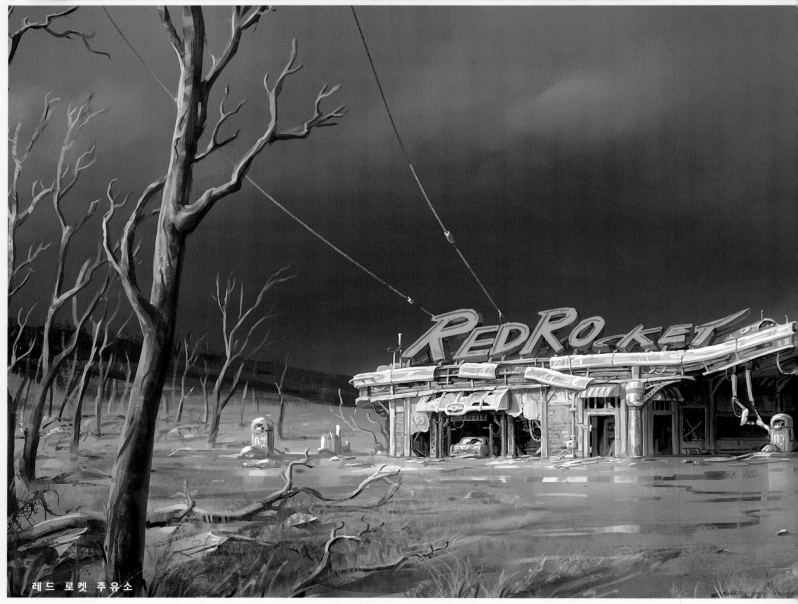

레드 로켓 주유소

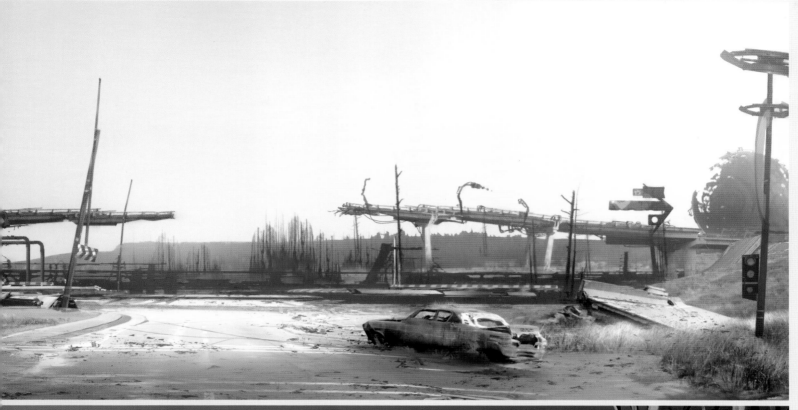

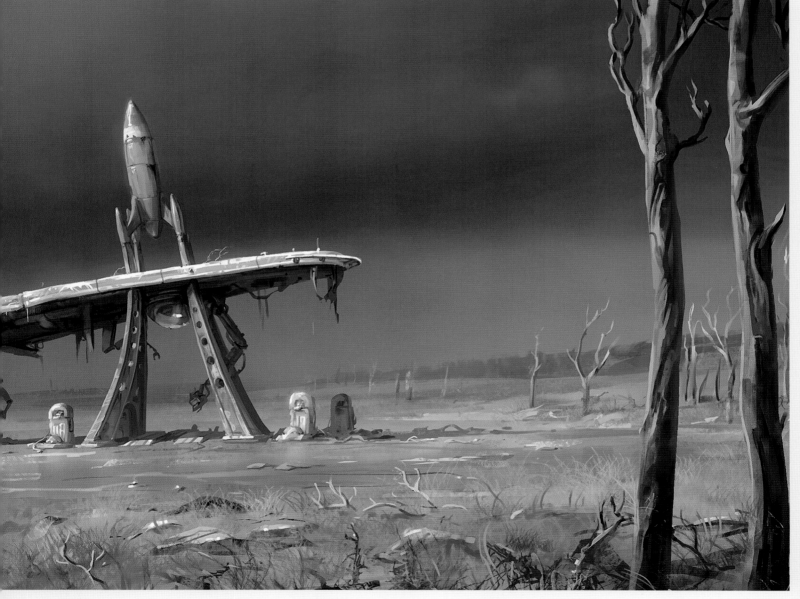

레 드 로 켓 주 유 소 구 상

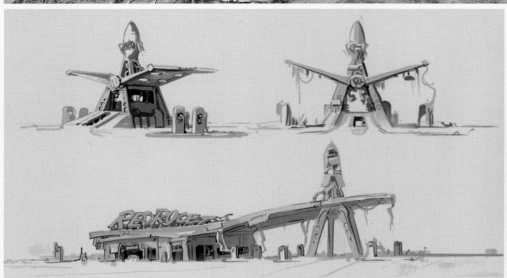

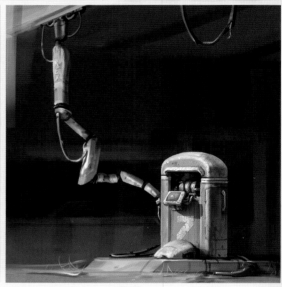

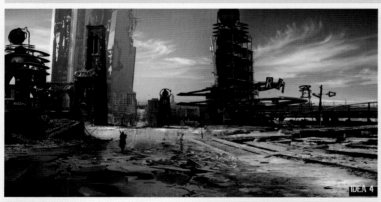
IDEA 4

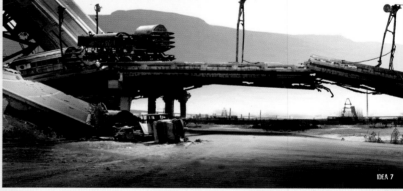
IDEA 7

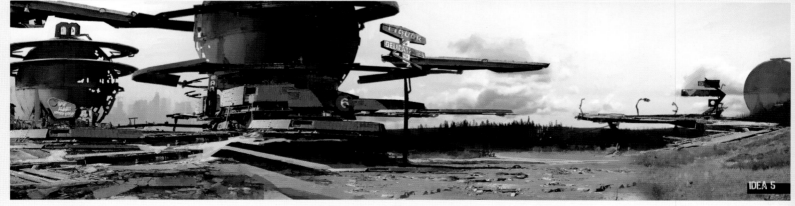
IDEA 5

**THE ART OF** *Fallout 4*

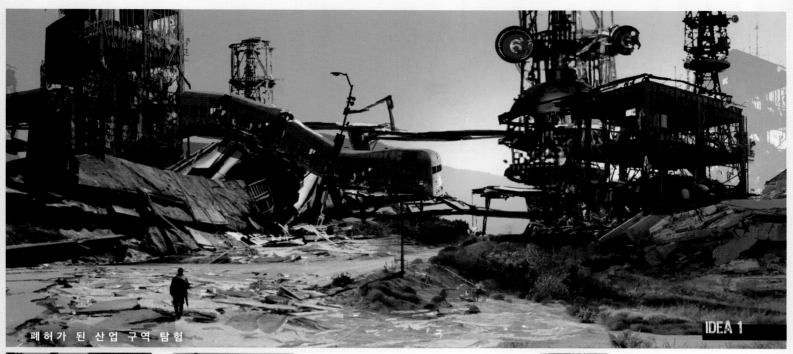

페허가 된 산업 구역 탐험

IDEA 1

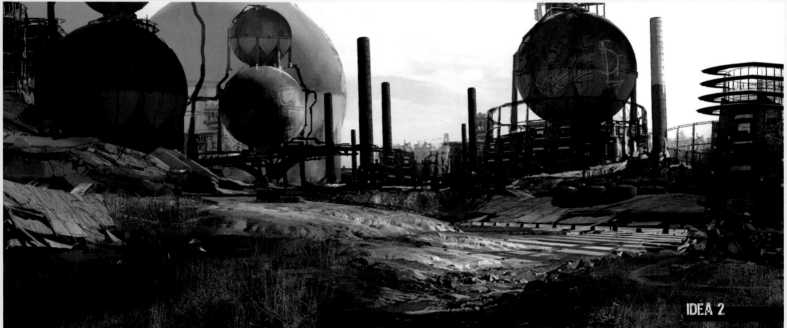

IDEA 2

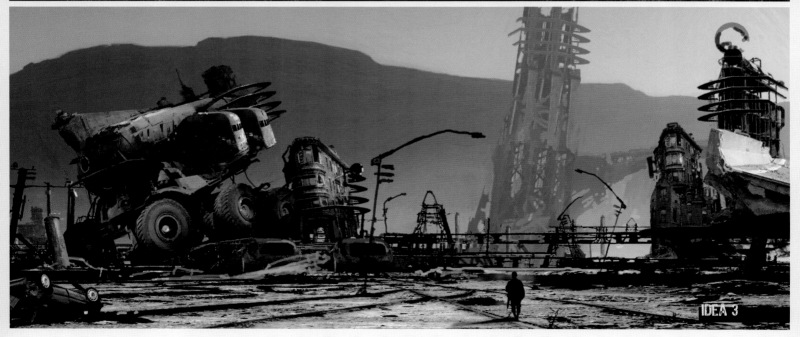

IDEA 3

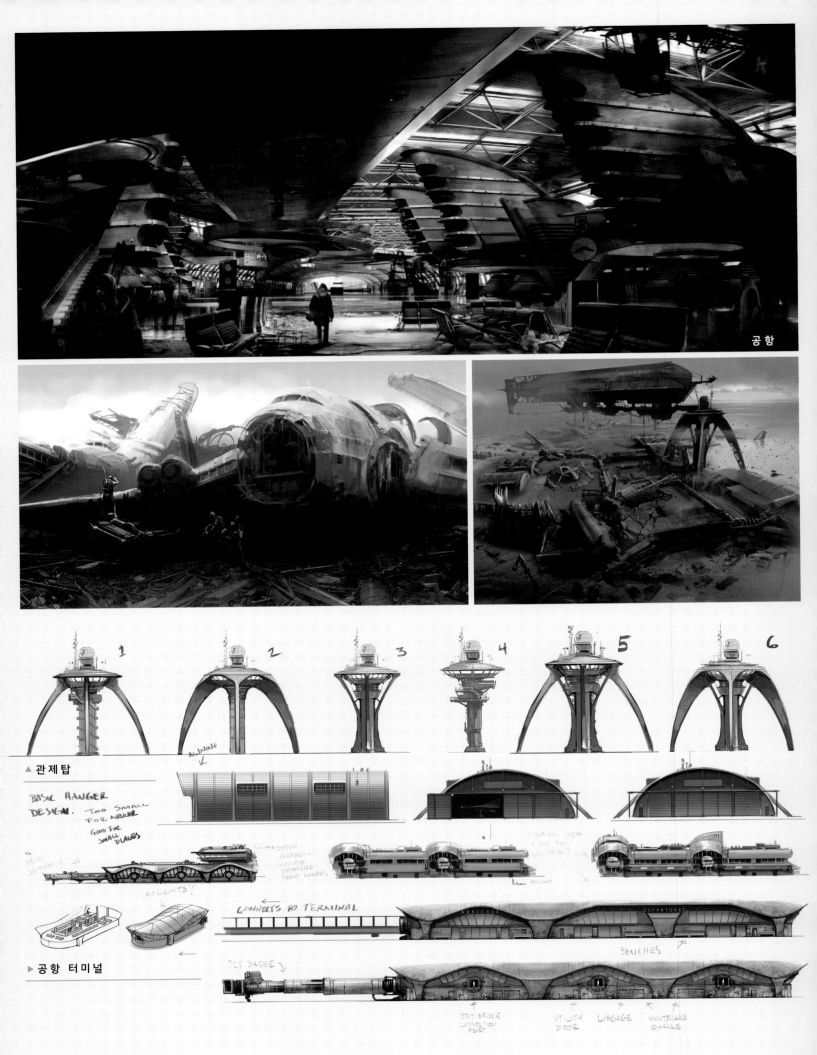

공항

▲ 관제탑

BASIC HANGER DESIGN. TOO SMALL FOR NEWER GOOD FOR SMALL PLANES

▶ 공항 터미널

CONNECTS TO TERMINAL

BENCHES

ARRIVALS        DEPARTURES

JET BRIDGE

JET BRIDGE CONNECTION PORT        UTILITY DOOR        LUGGAGE        MAINTENANCE GARAGE

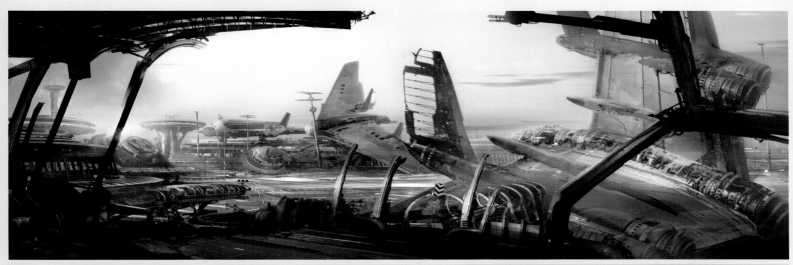

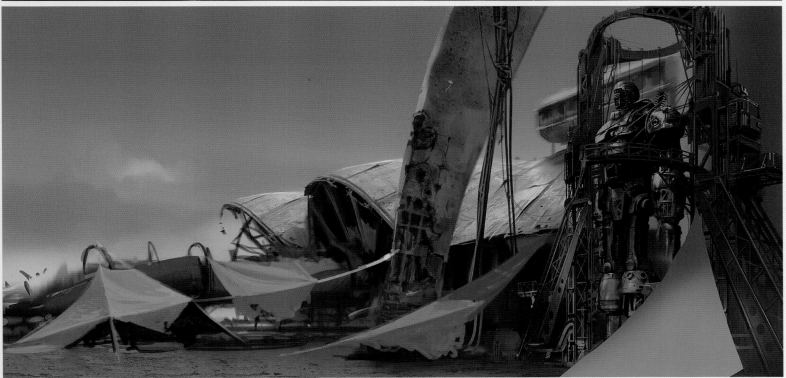

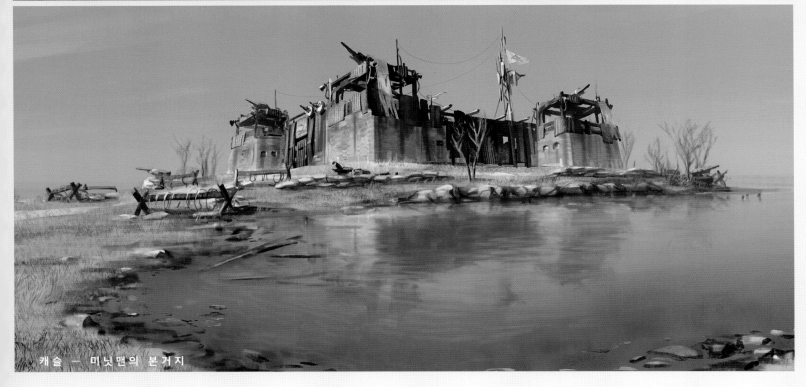

캐슬 — 미닛맨의 본거지

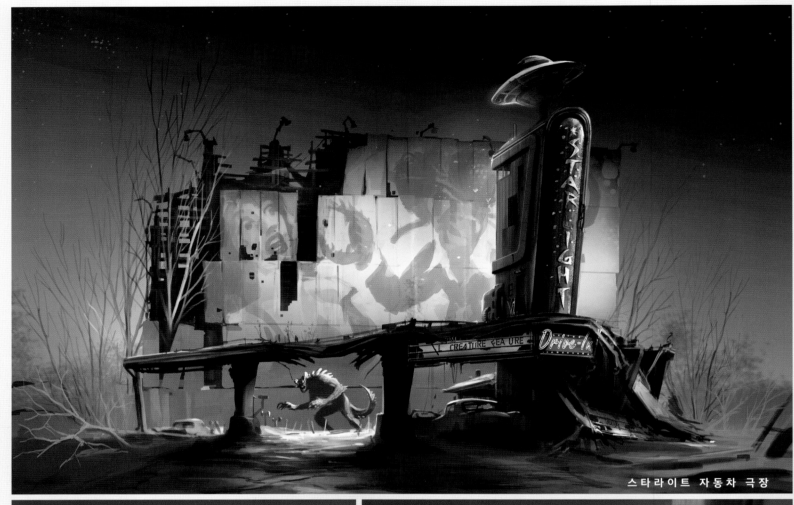

스타라이트 자동차 극장

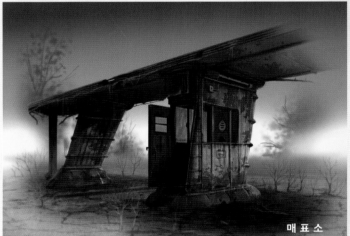

매표소

간식 판매대

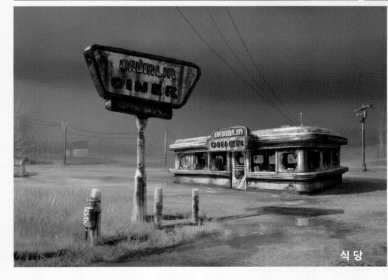

식당

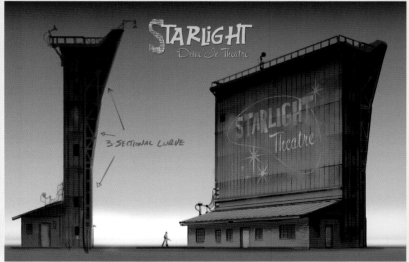

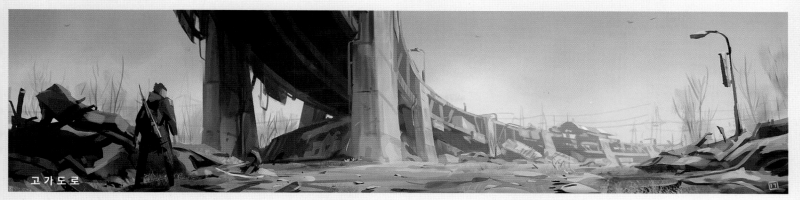
고가도로

## ▼ 기차역

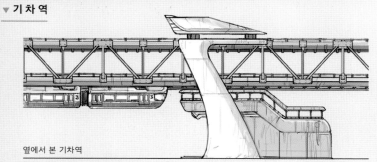

옆에서 본 기차역

철로는 양쪽 구조물 사이에 위치해 있다.
한쪽 구조물에서 승차하고 반대쪽 구조물로 하차한다.

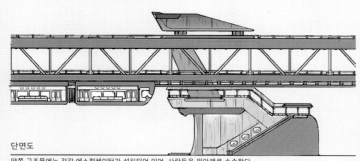

단면도

양쪽 구조물에는 각각 에스컬레이터가 설치되어 있어, 사람들을 위아래로 수송한다.
에스컬레이터 벽에는 광고용 텔레비전들이 부착되어 있다.

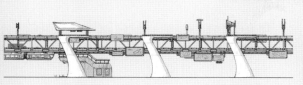

### 고가도로 (등측도)

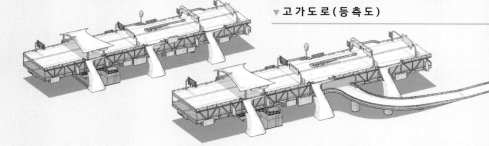

## ▼ 산업 구역 스케치

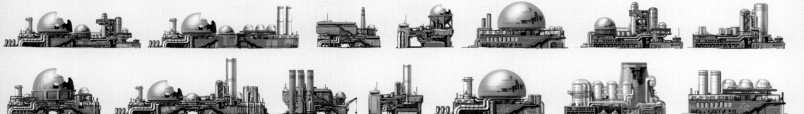

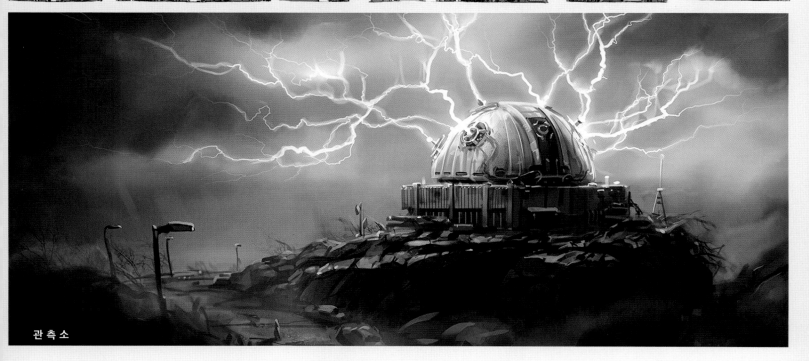
관측소

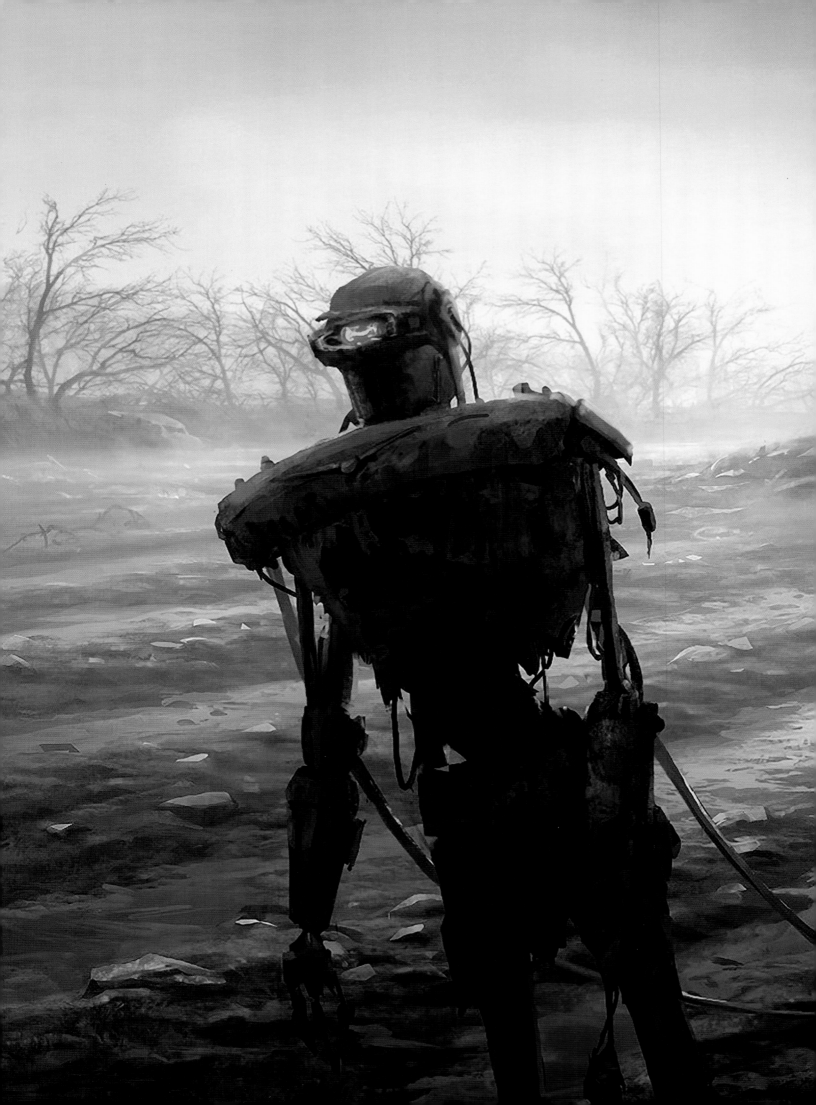

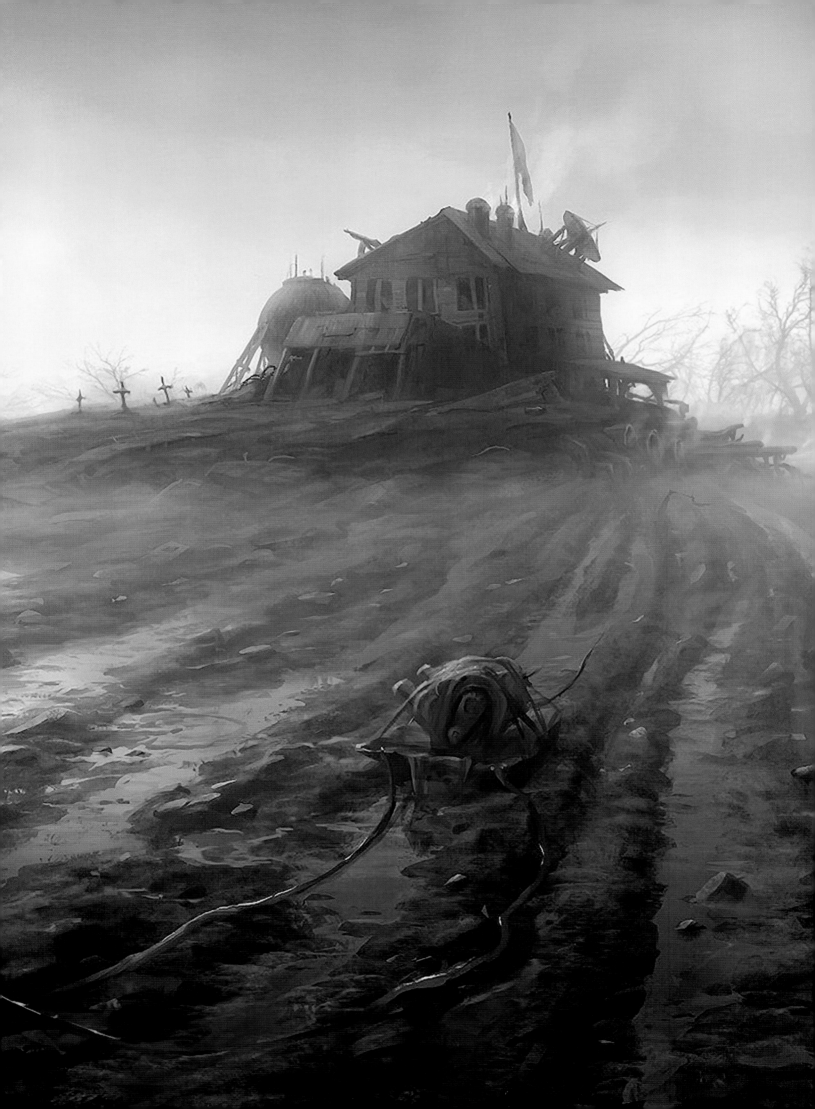

## 오두막

이 오두막 디자인들은 초기에 제작한 것으로 오두막을 조성할 때 시각적 자료로 참고했으며, 나중에는 게임의 작업장 참고 자료로도 사용했다.

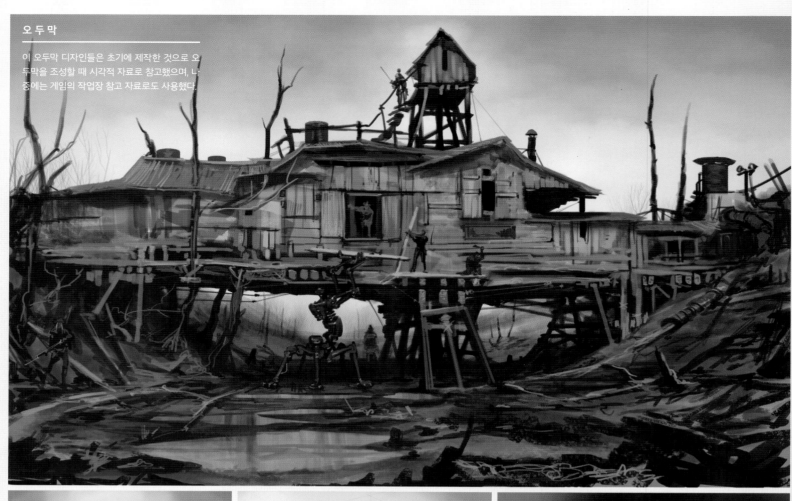

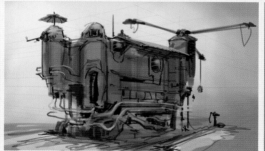
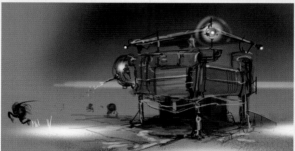

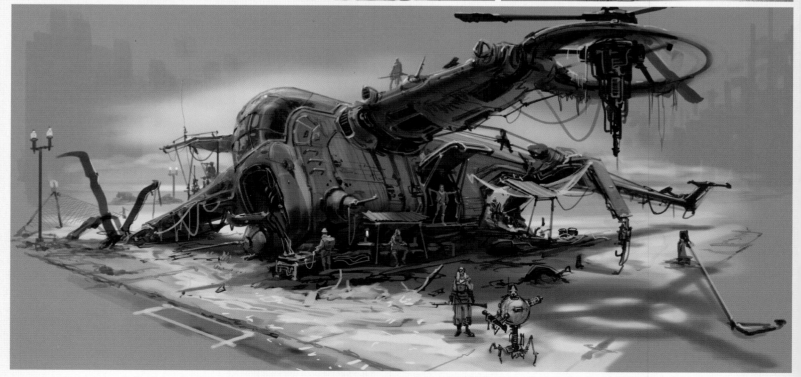

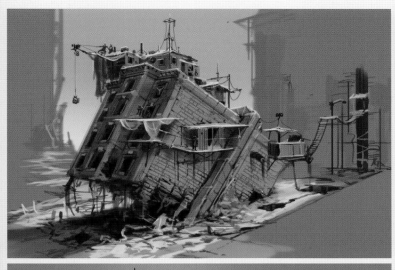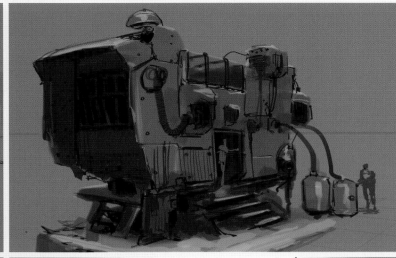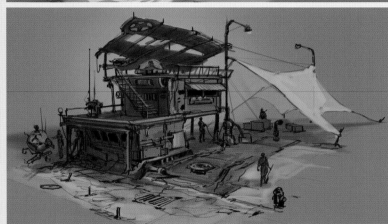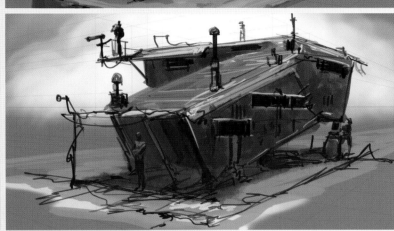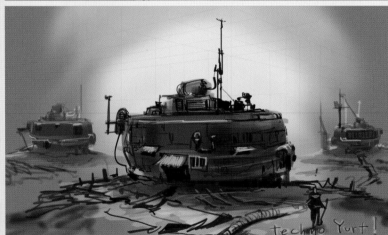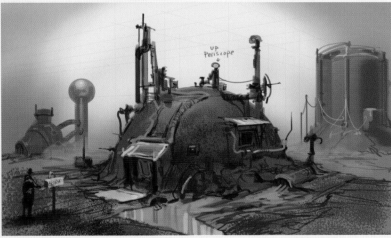

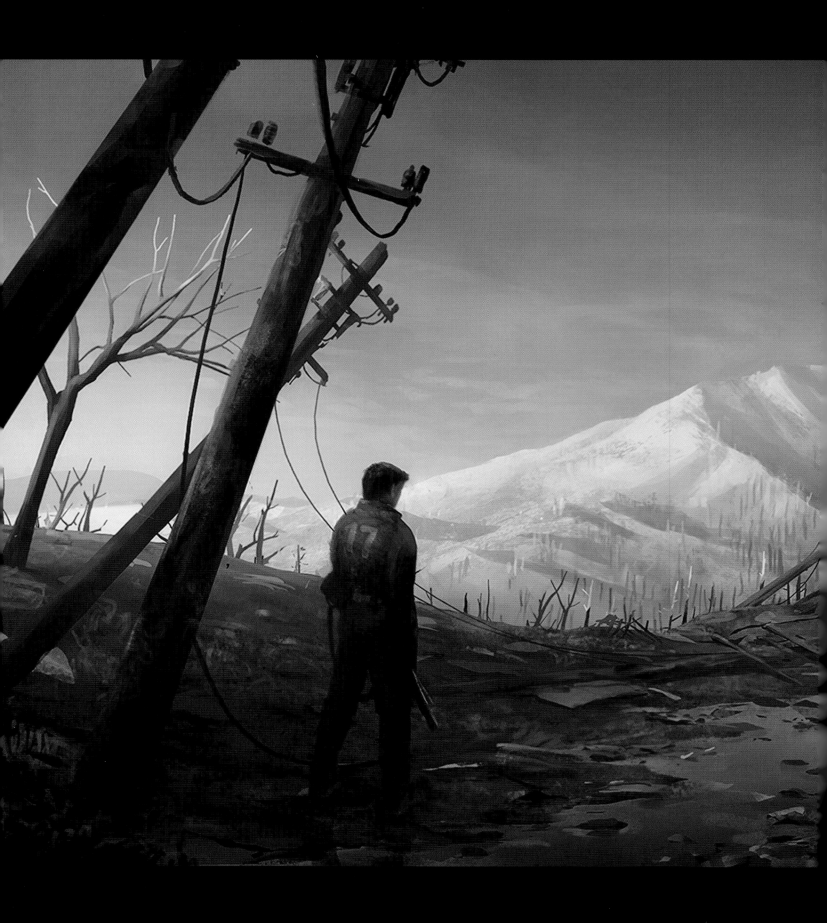

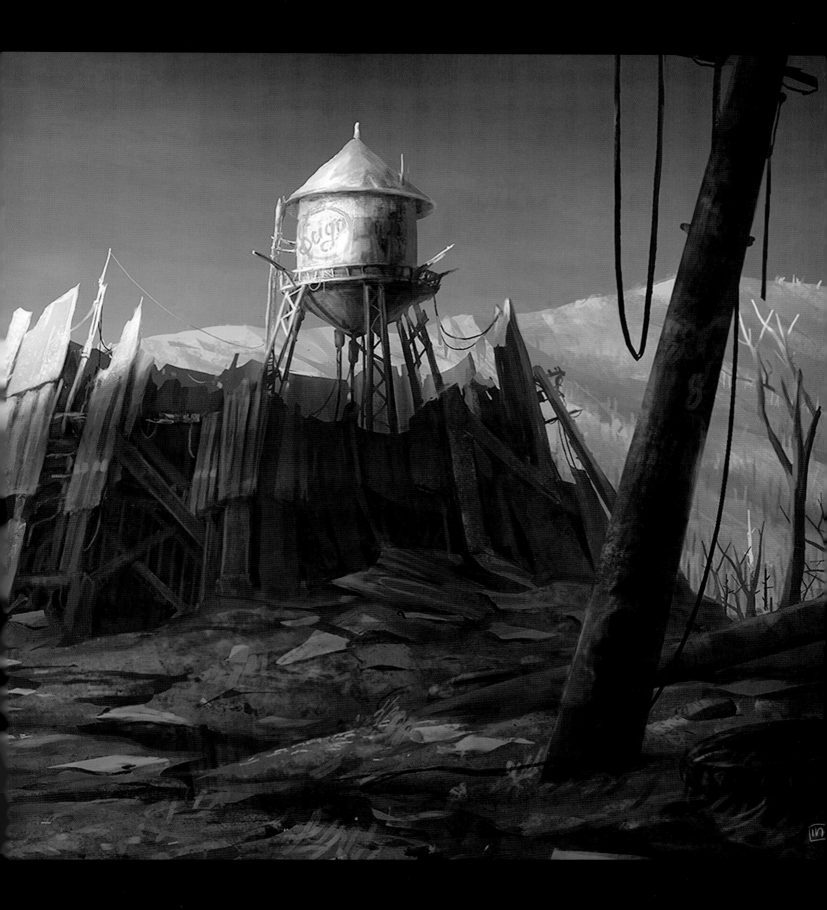

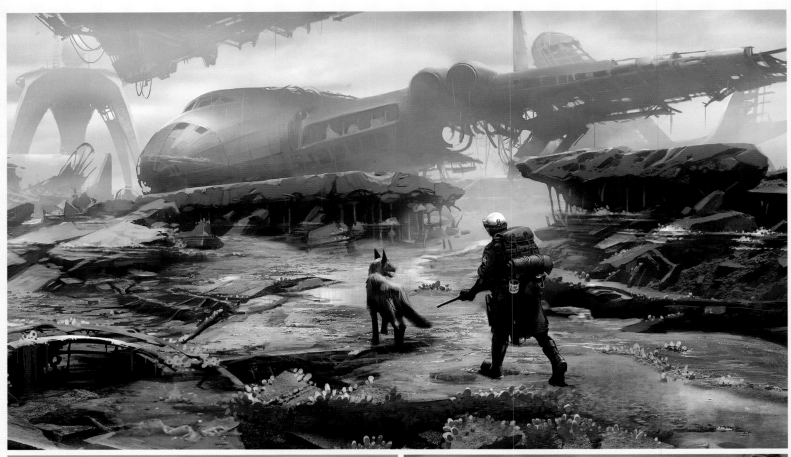

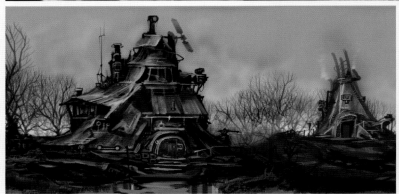

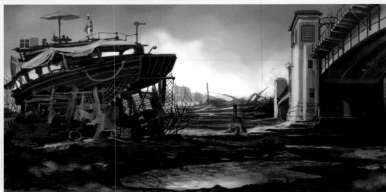

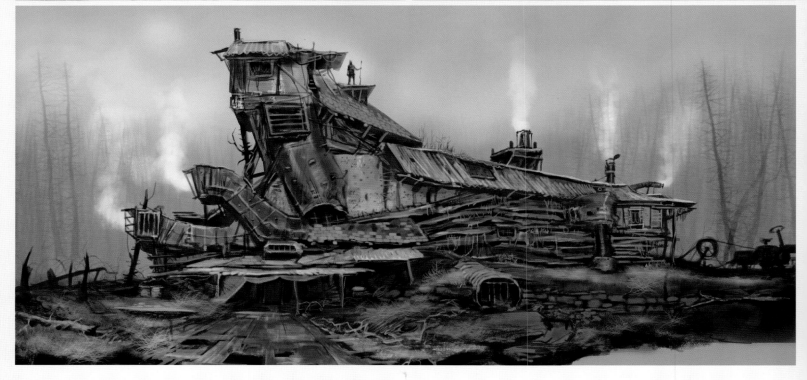

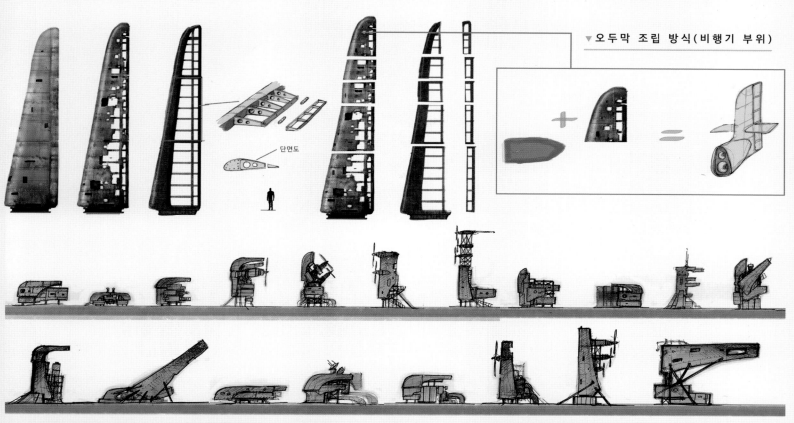

▼오두막 조립 방식(비행기 부위)

단면도

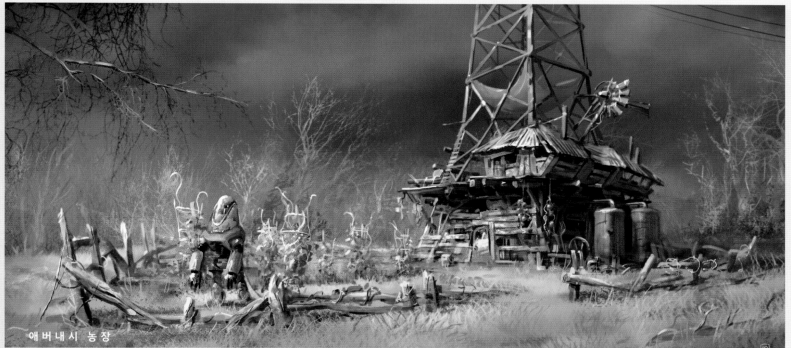

애버내시 농장

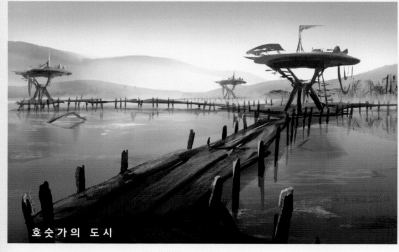

호숫가의 도시

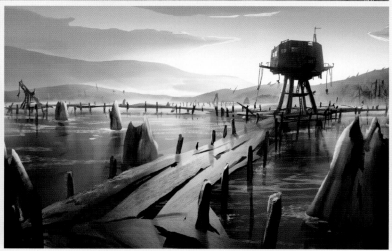

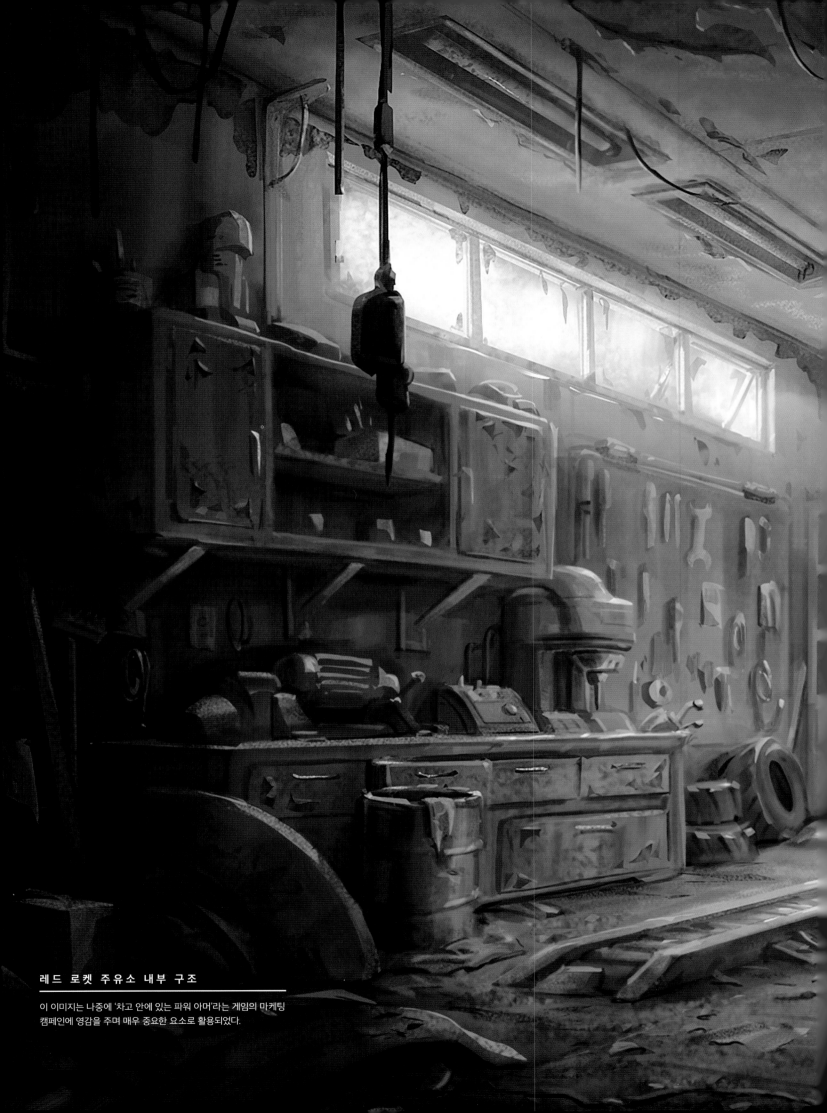

## 레드 로켓 주유소 내부 구조

이 이미지는 나중에 '차고 안에 있는 파워 아머'라는 게임의 마케팅
캠페인에 영감을 주며 매우 중요한 요소로 활용되었다.

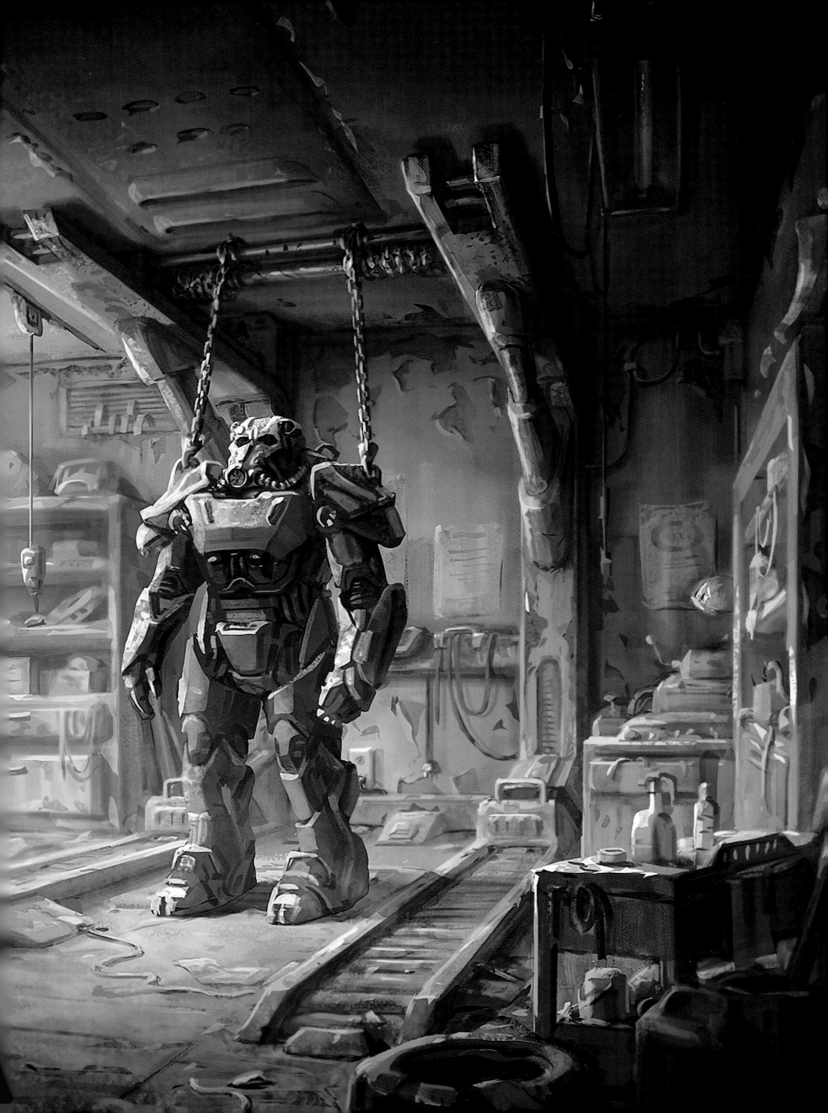

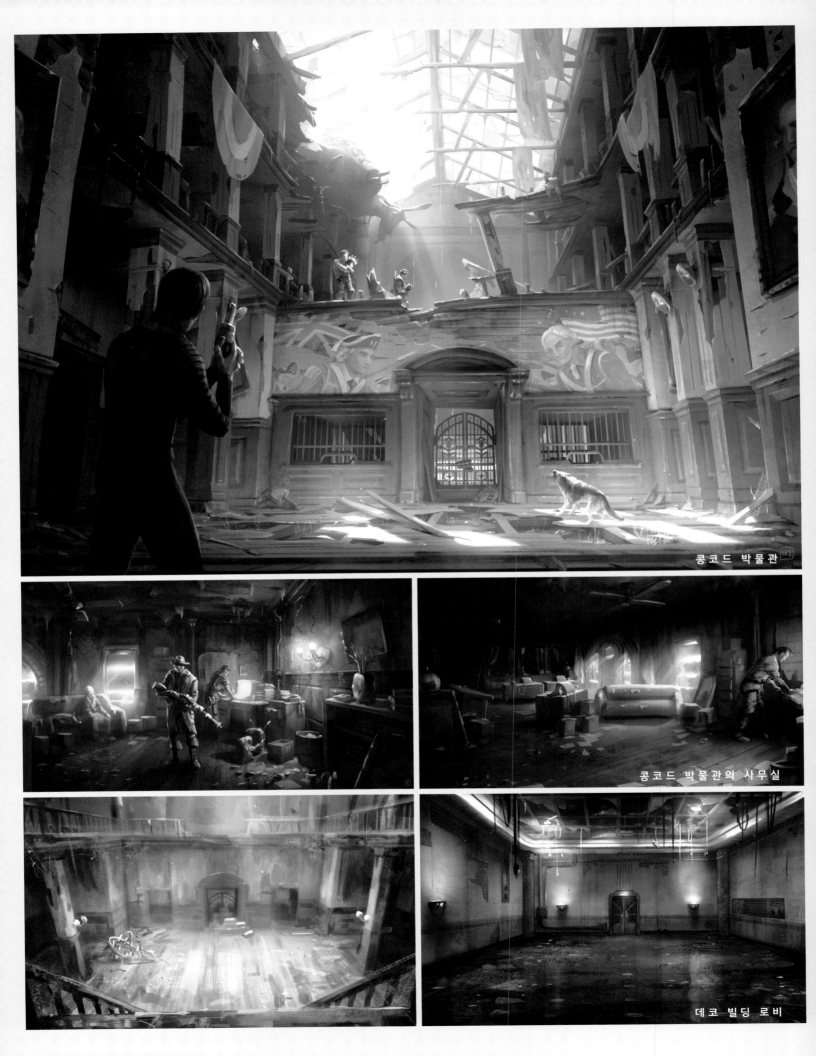

콩코드 박물관

콩코드 박물관의 사무실

데코 빌딩 로비

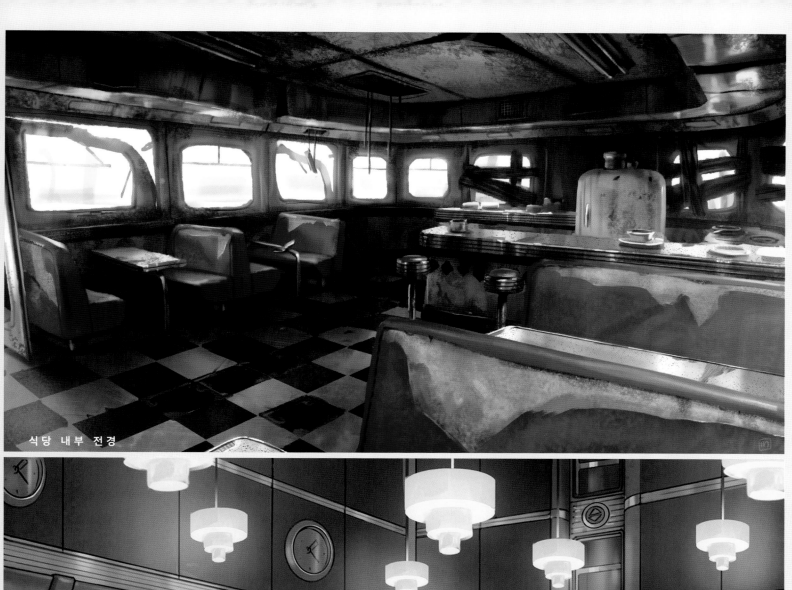
식 당 내 부 전 경

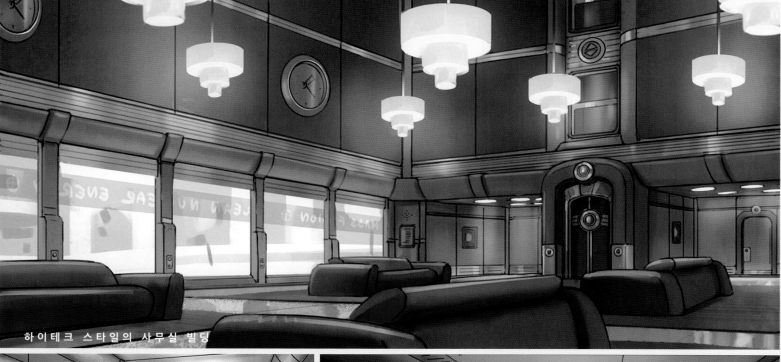
하 이 테 크 스 타 일 의 사 무 실 빌 딩

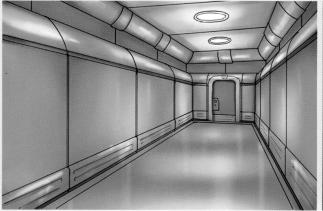

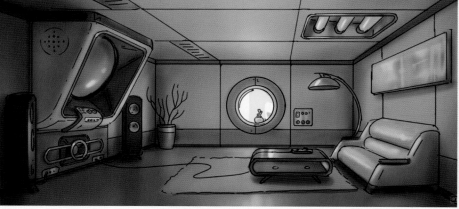

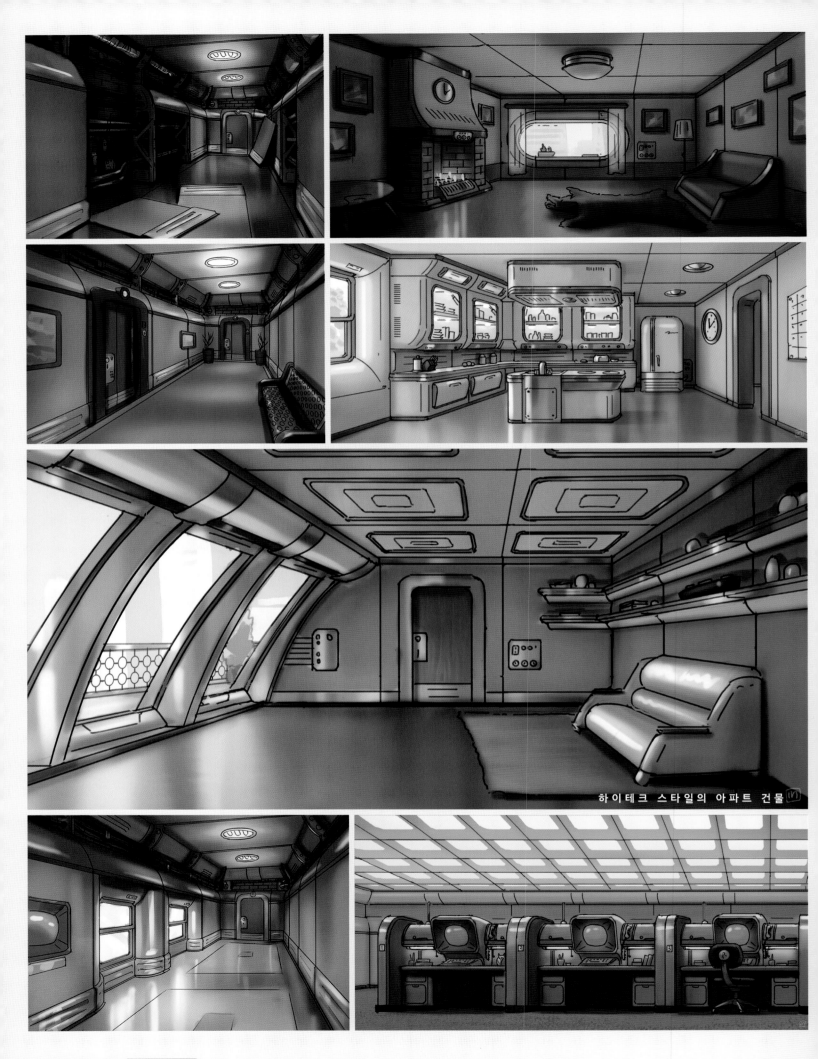

하이테크 스타일의 아파트 건물

THE ART OF *Fallout 4*

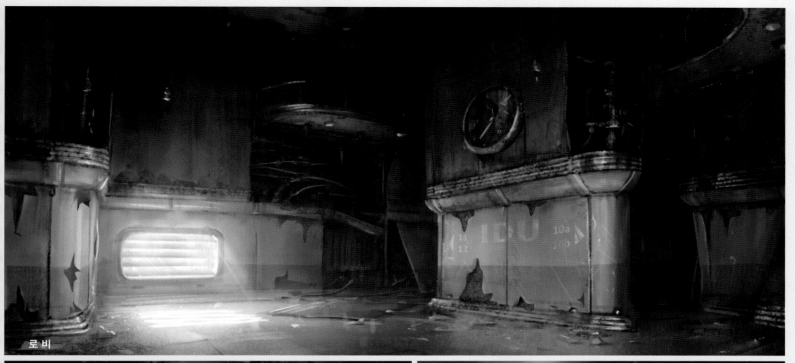

로비

회장의 집무실

발코니

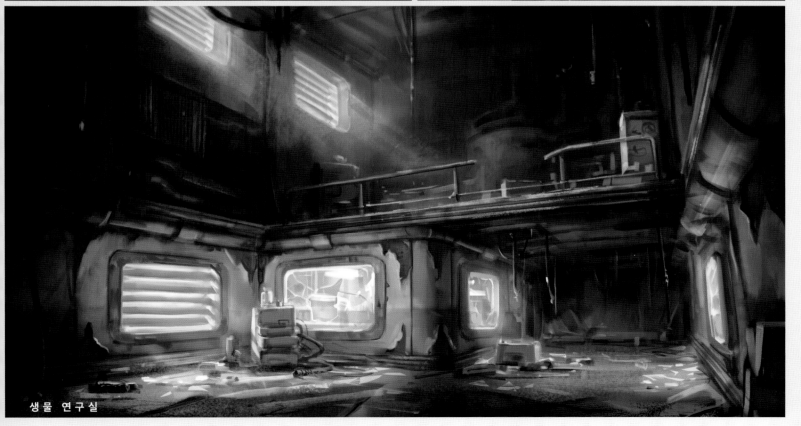

생물 연구실

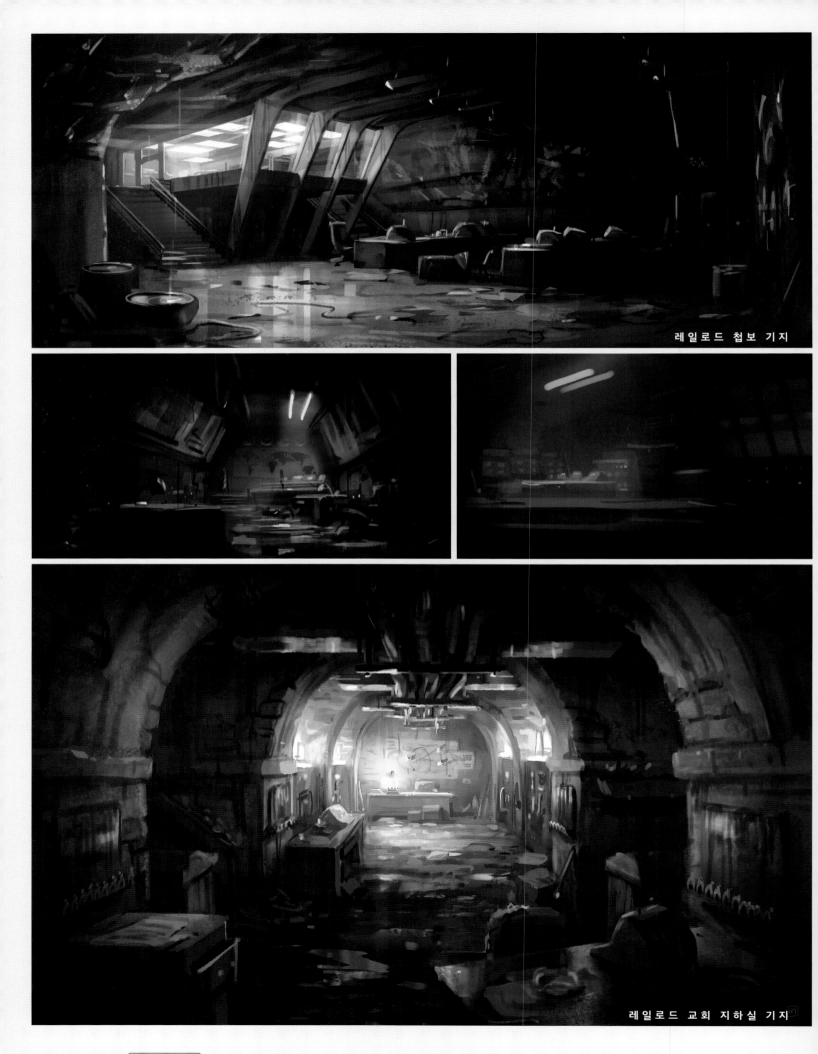

레일로드 첩보 기지

레일로드 교회 지하실 기지

THE ART OF *Fallout 4*

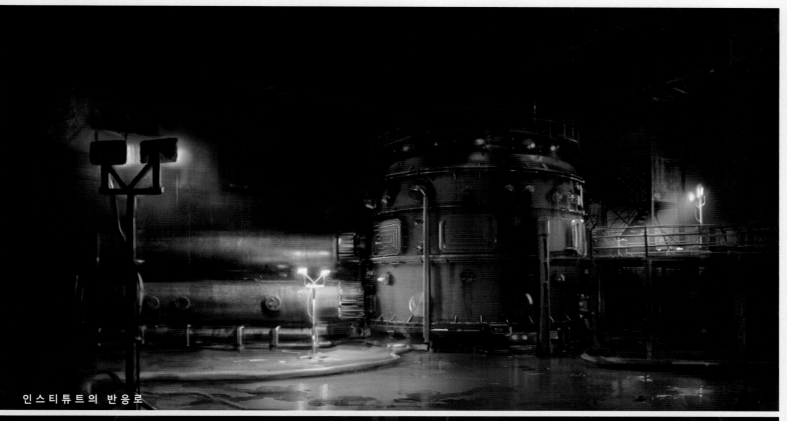

인스티튜트의 반응로

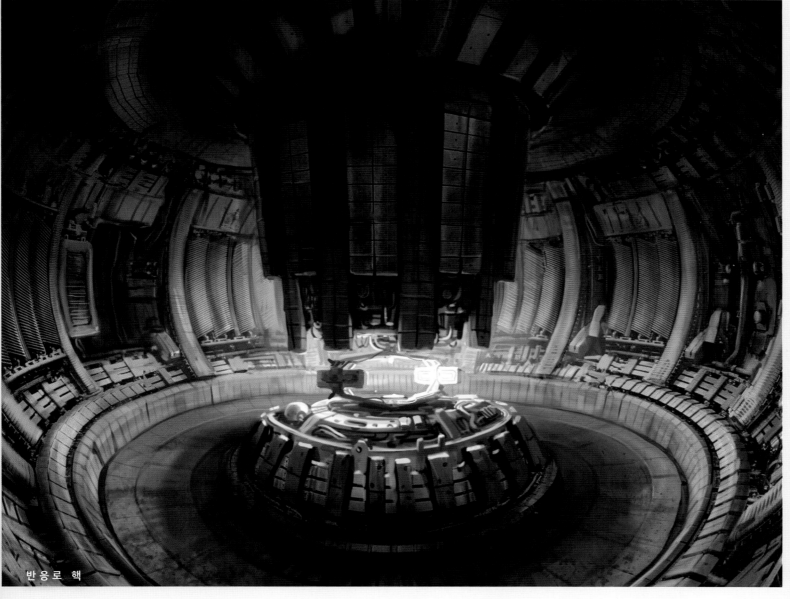

반응로 핵

지하실 기지

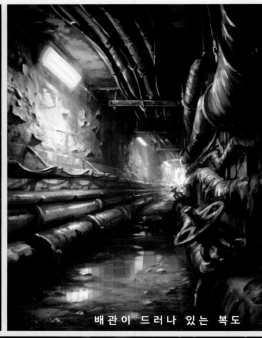

배관이 드러나 있는 복도

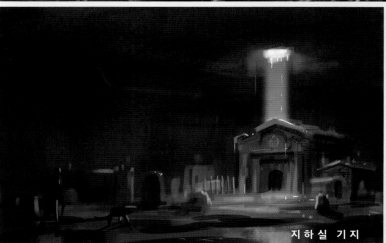

지하실 기지

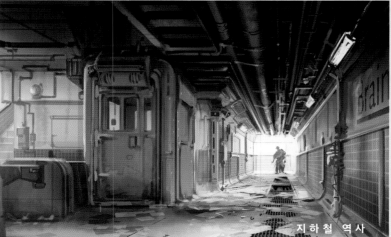

지하철 역사

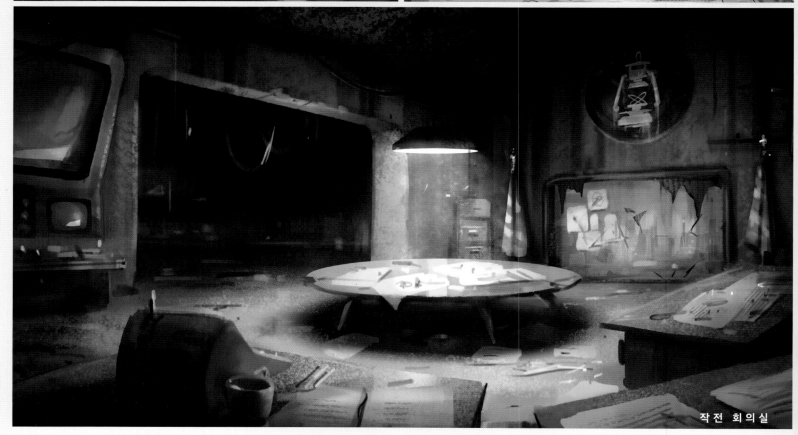

작전 회의실

THE ART OF *Fallout 4*

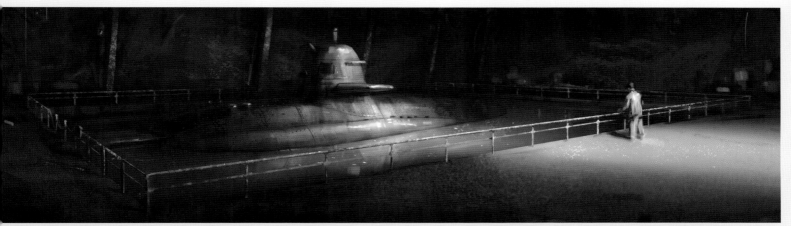

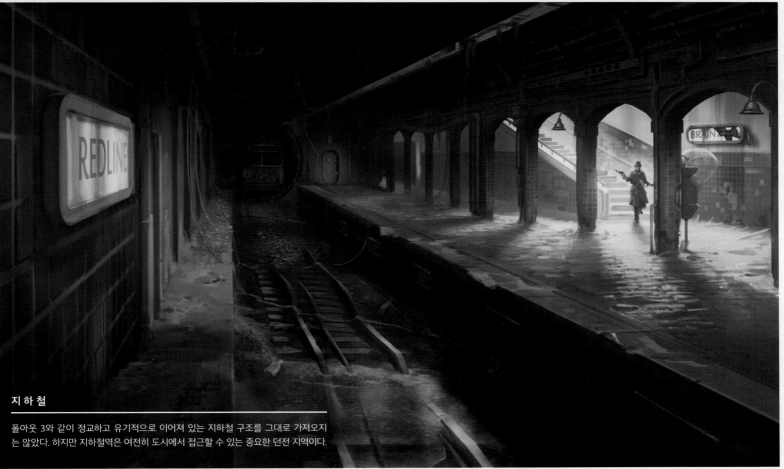

**지 하 철**

폴아웃 3와 같이 정교하고 유기적으로 이어져 있는 지하철 구조를 그대로 가져오지
는 않았다. 하지만 지하철역은 여전히 도시에서 접근할 수 있는 중요한 던전 지역이다.

▼ 지 하 철  개 찰 구

▼ 지 하 철  계 단

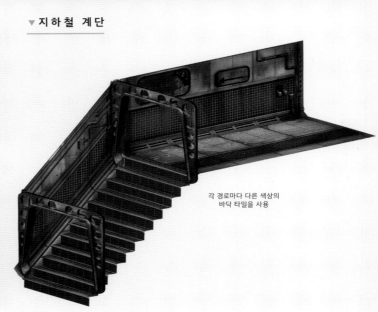

각 경로마다 다른 색상의
바닥 타일을 사용

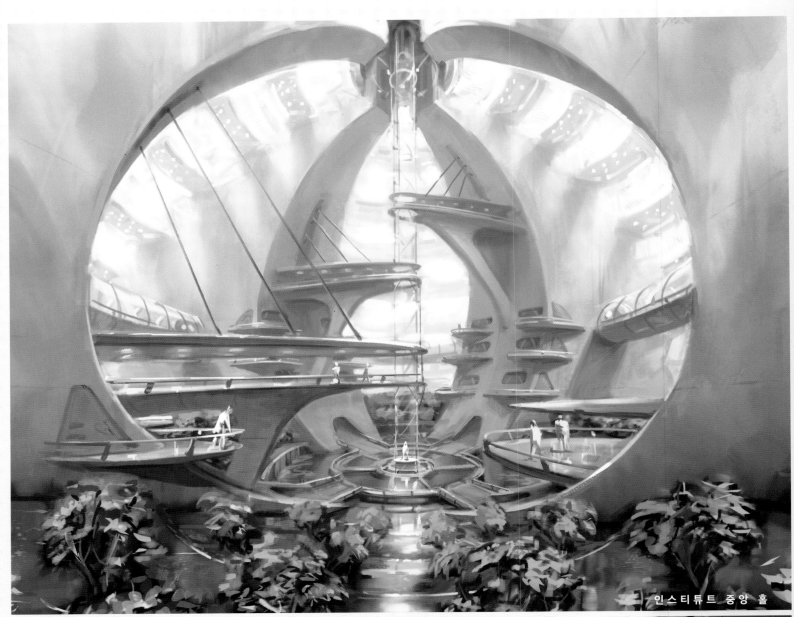

인스티튜트 중앙 홀

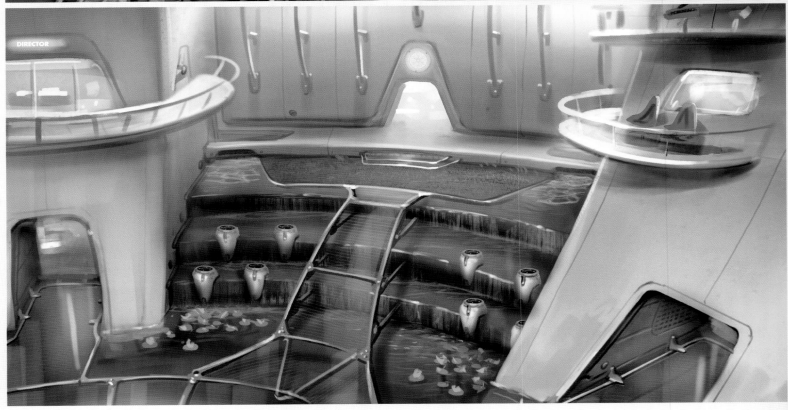

DIRECTOR

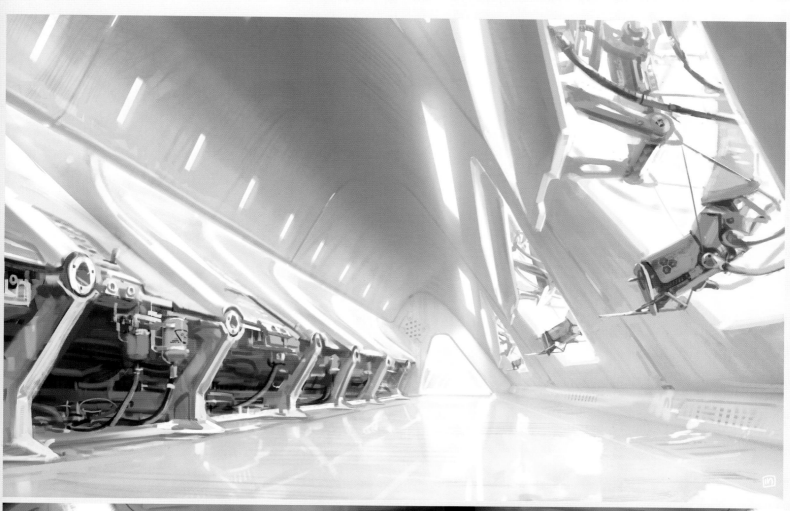

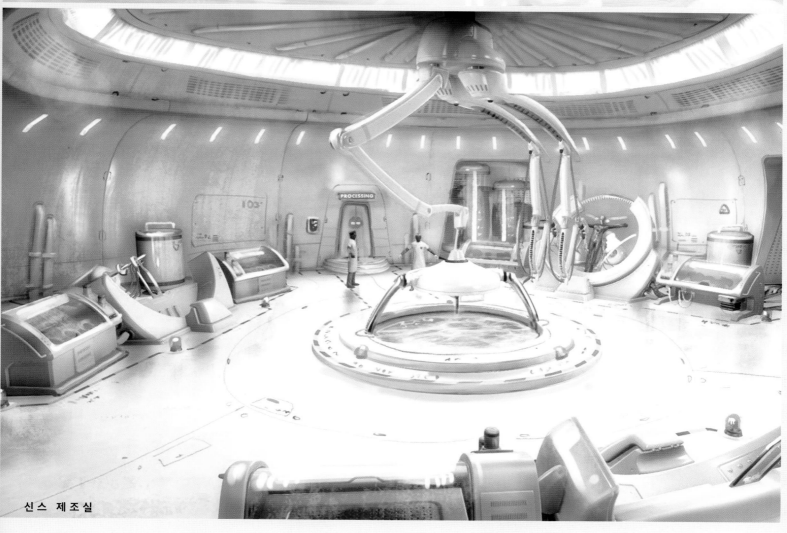

신스 제조실

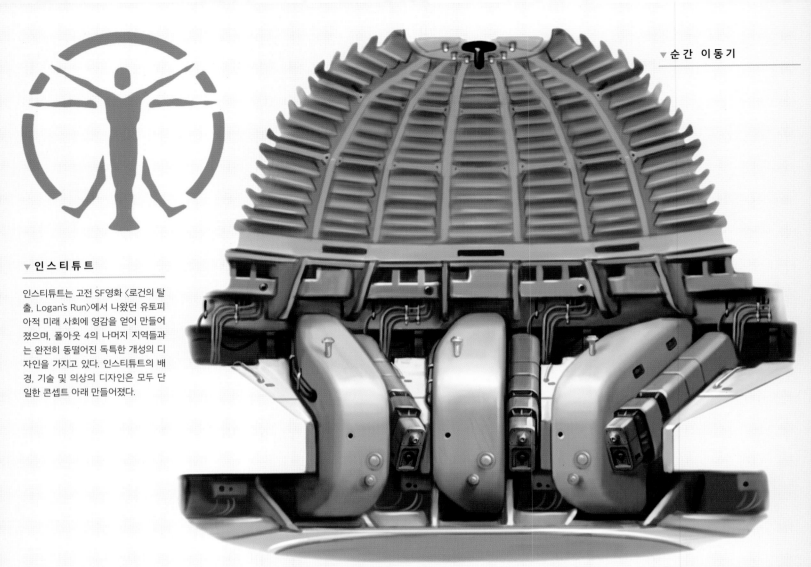

### ▼ 인스티튜트

인스티튜트는 고전 SF영화 〈로건의 탈출, Logan's Run〉에서 나왔던 유토피아적 미래 사회에 영감을 얻어 만들어졌으며, 폴아웃 4의 나머지 지역들과는 완전히 동떨어진 독특한 개성의 디자인을 가지고 있다. 인스티튜트의 배경, 기술 및 의상의 디자인은 모두 단일한 콘셉트 아래 만들어졌다.

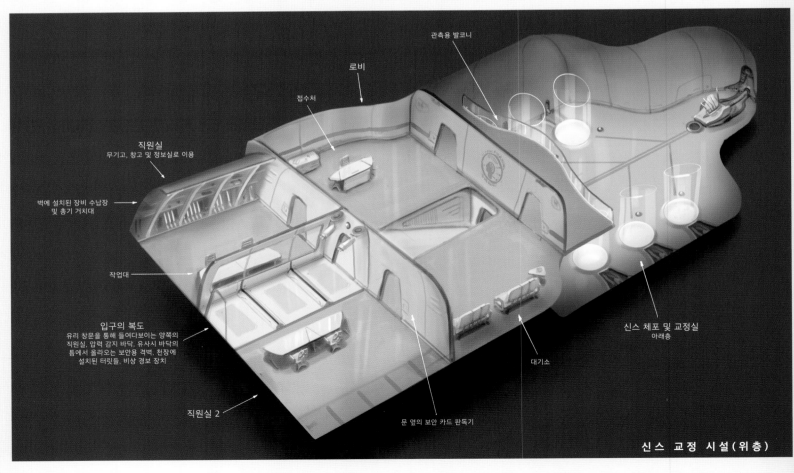

관측용 발코니

로비

접수처

직원실
무기고, 창고 및 정보실로 이용

벽에 설치된 장비 수납장
및 총기 거치대

작업대

입구의 복도
유리 창문을 통해 들여다보이는 양쪽의
직원실, 압력 감지 바닥, 유사시 바닥의
틈에서 올라오는 보안용 격벽, 천장에
설치된 터릿들, 비상 경보 장치

직원실 2

문 옆의 보안 카드 판독기

대기소

신스 체포 및 교정실
아래층

**신스 교정 시설(위층)**

# THE ART OF *Fallout 4*

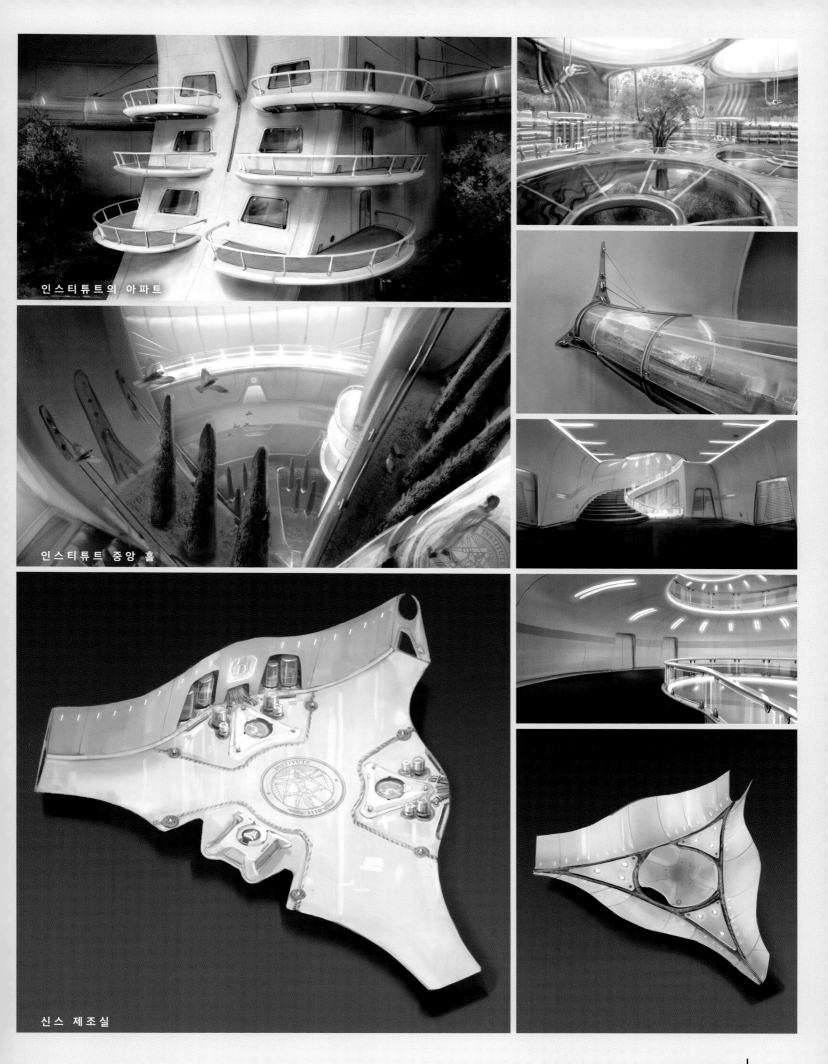

인스티튜트의 아파트

인스티튜트 중앙 홀

신스 제조실

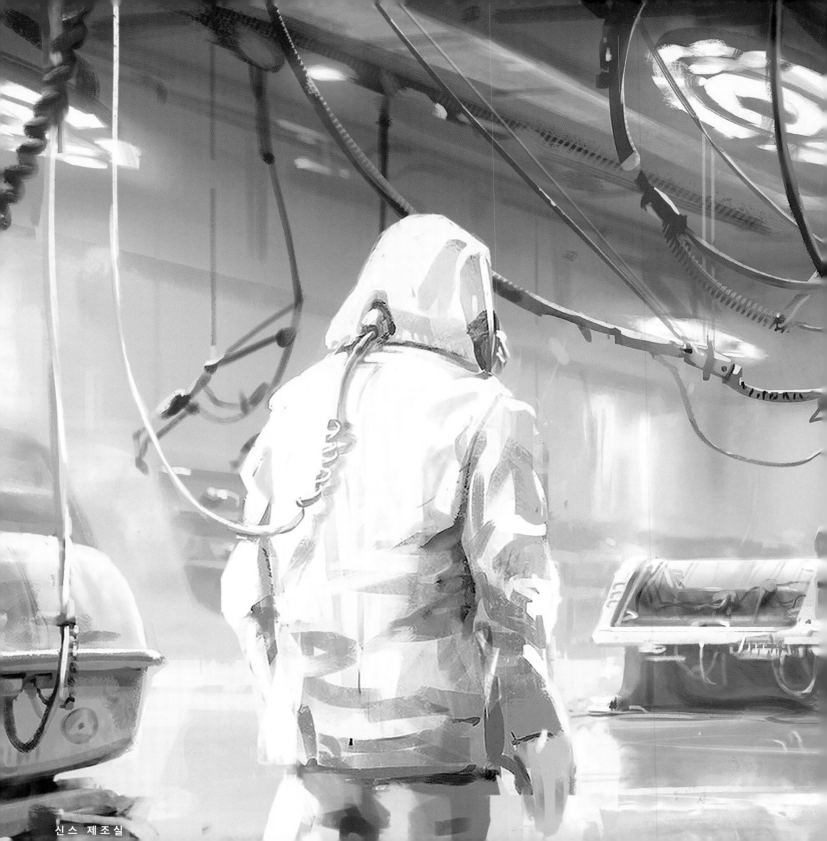

신 스 제 조 실

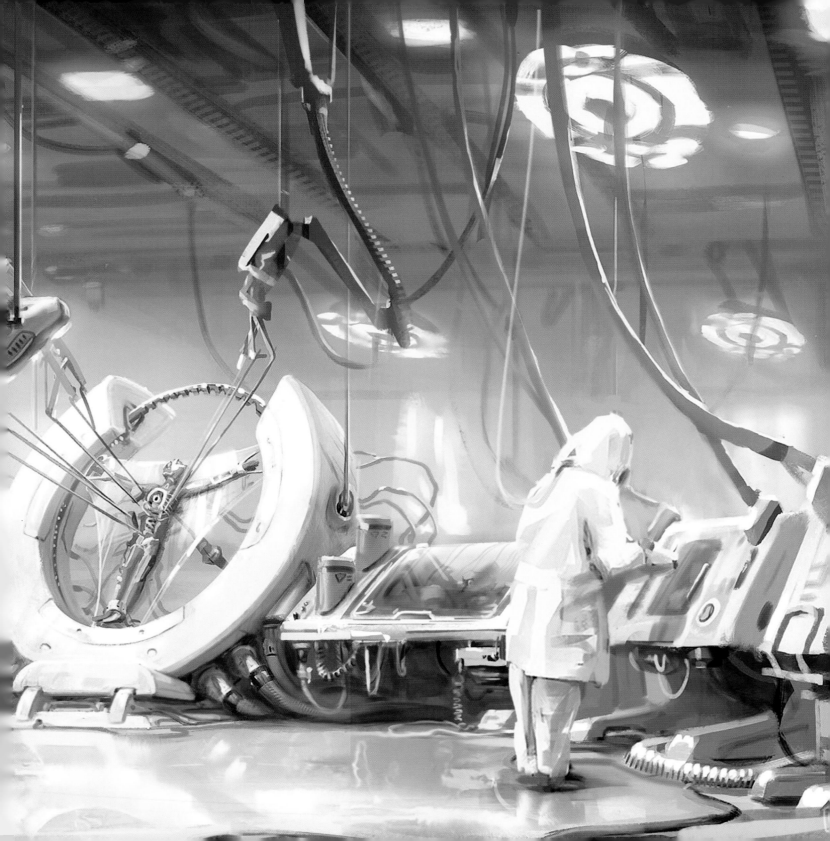

아래의 주택 디자인은 1950년대에 실제로 등장했던 금속 조립식 주택, 러스트론 하우스(Lustron House)에서 영감을 얻어 제작한 것이다.

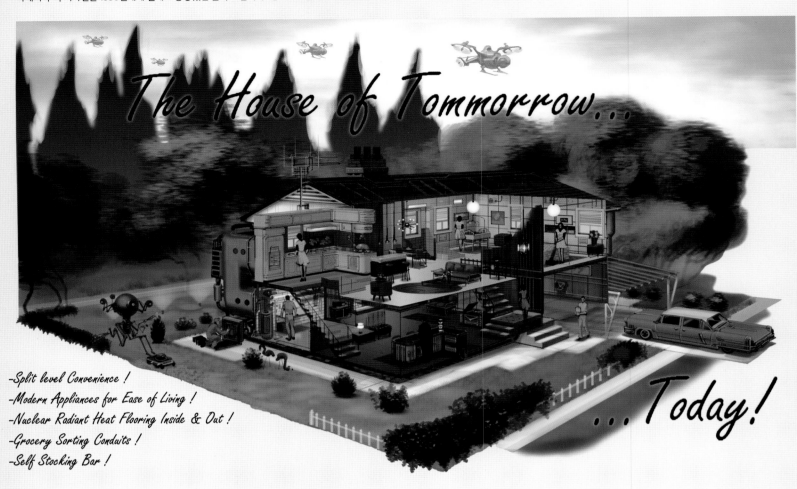

*The House of Tommorrow...*

*...Today!*

-*Split level Convenience !*
-*Modern Appliances for Ease of Living !*
-*Nuclear Radiant Heat Flooring Inside & Out !*
-*Grocery Sorting Conduits !*
-*Self Stocking Bar !*

▶ 욕 실

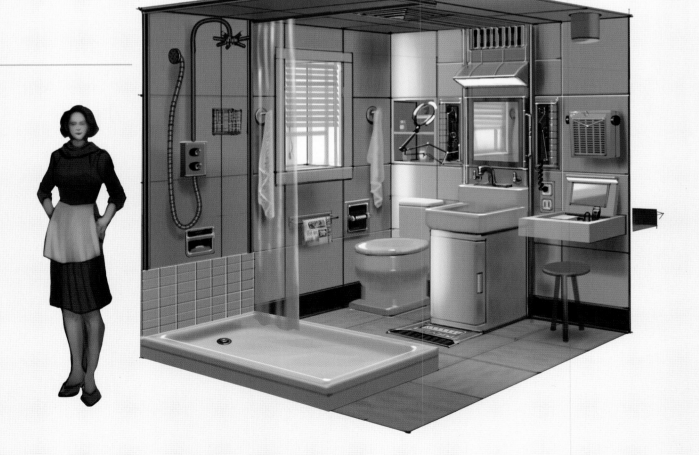

**THE ART OF** *Fallout 4*

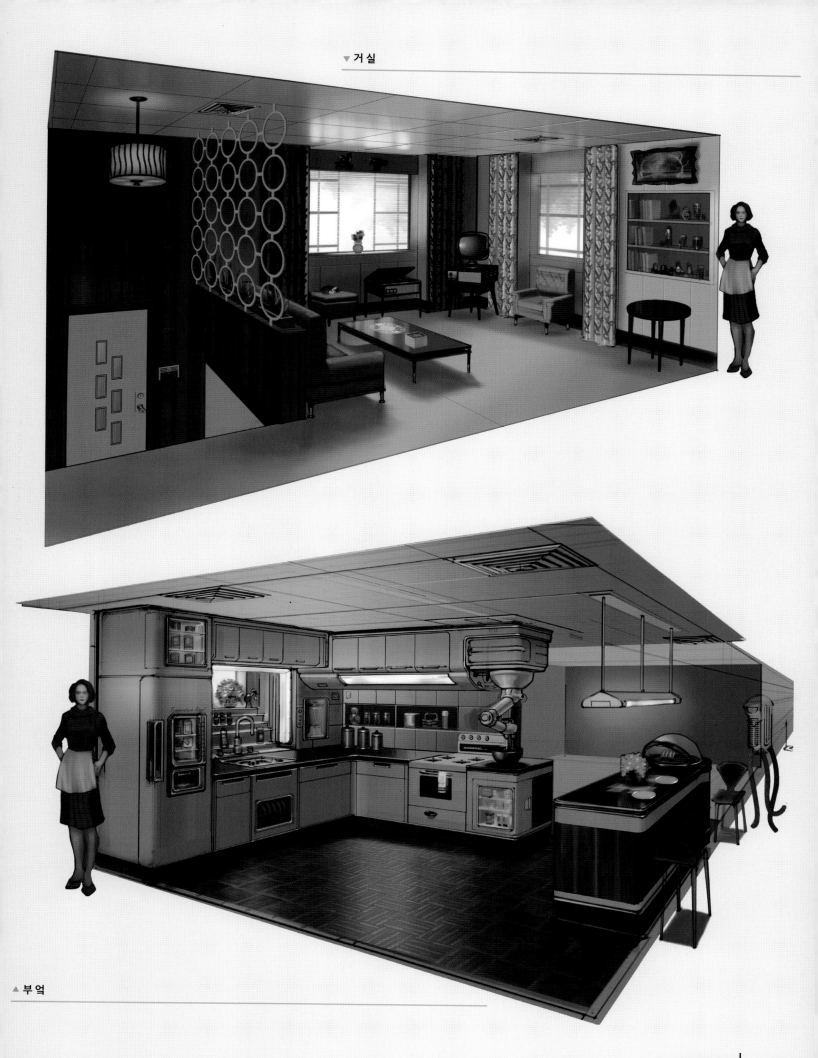

▲ 부 엌

▼ 거 실

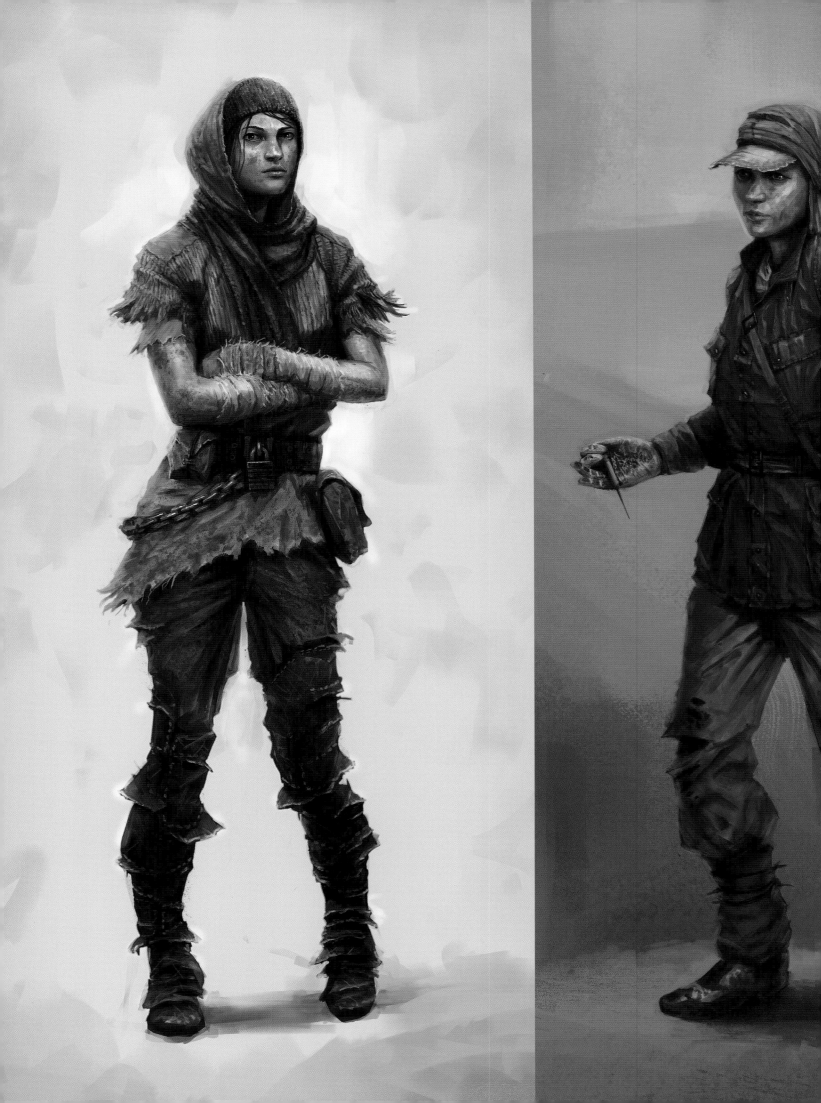

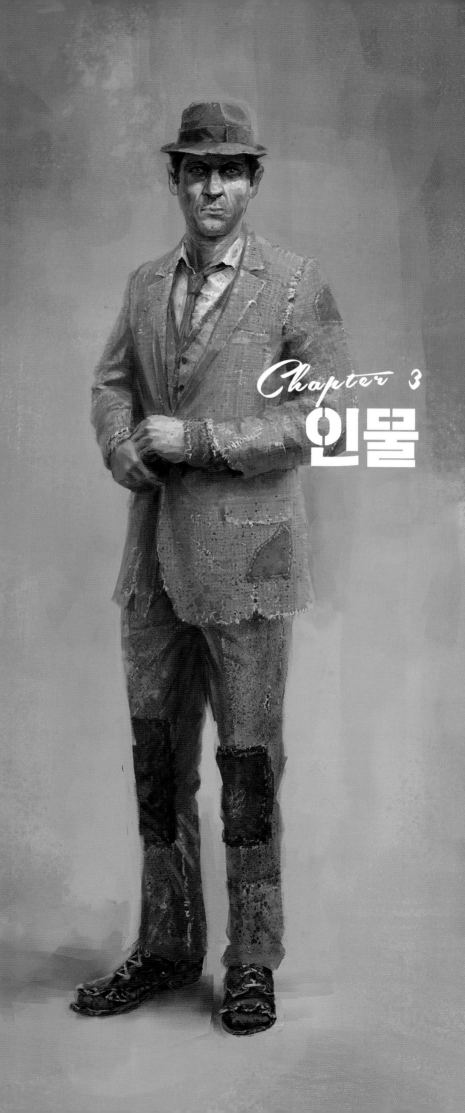

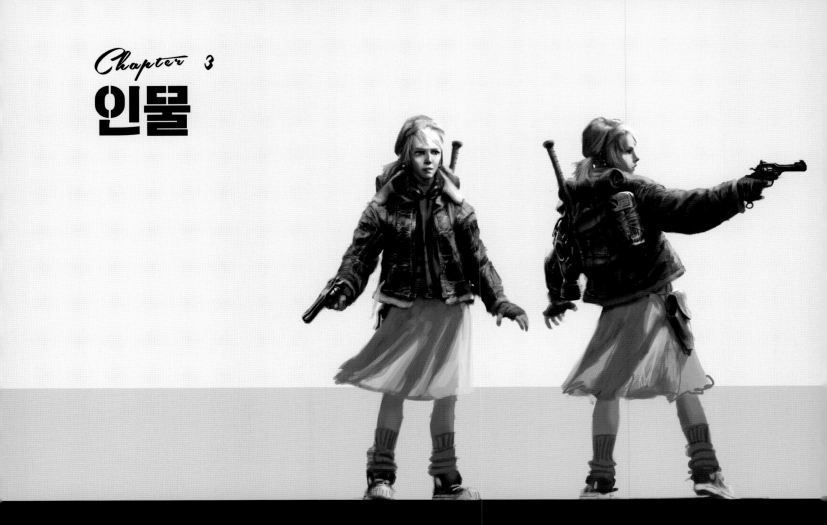

# Chapter 3
# 인물

**폴아웃 4에는** 정말 독특한 개성과 성격의 캐릭터들로 이루어진 다양한 세력들이 존재한다. 우리가 제작한 캐릭터 생성 시스템은 플레이어가 자신의 캐릭터를 만드는 것은 물론, 제작진이 폴아웃 4의 세계를 채워나가는 데에도 사용해야 했다. 그렇기에 실감 나면서도 인상적인 인간 군상(群像)들을 만들어내기 위해서는 이 시스템 역시 발전할 필요가 있었다. 우리는 메시(Mesh: 3D 컴퓨터 그래픽에서 그물망 형태로 만들어진 구조물 또는 그 형태)와 텍스처에 보다 세부적인 묘사를 덧붙이는 데 초점을 맞추었고, 역동적인 대화 장면을 보강하기 위해 복잡한 퍼포먼스를 보여주는 애니메이션 시스템을 만들었다.

폴아웃 시리즈에 등장하는 의상은 대부분 전쟁 전에 유통되었던 의류를 여기저기 짜깁기해 만든 것이다 보니, 전쟁 후의 의상은 굉장히 파격적인 조화를 보여주며 세력별로 독특한 정체성을 부여해주었다. 전쟁 전의 의상들은 대부분 1950년대 미국 패션을 그대로 계승하여, 간소하고 단색 계열의 의상들이 주를 이룬다. 우리는 이와 같은 기본적인 의상 디자인에 갑옷의 일부나 강력 테이프, 기타 등등을 덧붙여 완벽한 황무지의 의상을 만드는 재미있는 시간을 가질 수 있었다. 다이아몬드 시티 등 주요 정착지에 살고 있는 사람들은 황무지의 떠돌이들보다 확연히 적은 추가 장비를 걸치고 다니며, 이러한 차이는 의상의 마모 수준에도 반영되었다.

우리는 플레이어가 자신의 복장을 마음대로 꾸미고 현실적인 비대칭 패션을 구현할 수 있도록 폴아웃 4에 추가 장갑 시스템을 도입하였다. 지나가는 NPC가 머리부터 발끝까지 완벽한 메탈 아머나 컴뱃 아머를 두르고 있는 것을 보기란 굉장히 드문 일이다. 도리어 여기서는 가죽 갑옷, 저기서는 컴뱃 아머를 찾아, 입은 옷 위에 이리저리 대충 걸친 NPC들을 훨씬 자주 만날 것이다. 이 때문에 옷태가 잘 드러나는 한 벌짜리 '속옷' 위에 아머를 부위별로 얼기설기 덧붙여 걸칠 수 있는 시스템을 설계해야 했다. 여기에는 폴아웃 시리즈의 상징인 볼트 슈트나 브라더후드 오브 스틸(Brotherhood of Steel, 이하 BoS)의 내부 아머를 완벽한 예로 들 수 있다.

특히 BoS의 경우에는 군사적이면서도 유랑민 같은 개성적인 느낌의 의상을 가지고 있으며, 그 구성원들은 언제나 완전 무장한 상태로 플레이어와 조우하게 된다. 또한 의상에 개개인의 역할이나 계급이 굉장히 특화되어 표현되므로, 게임 내에서 가장 다양한 종류의 의상들을 보유한 세력이기도 하다.

우리에게 가장 깊은 인상을 심어준 캐릭터들은 제각기 성격에 잘 맞는 고유한 복장들을 부여받았다. 닉 발렌타인과 파이퍼 같은 경우에는 느와르 스타일의 복장을 하게 되었고, 프레스턴은 미국 독립 전쟁 시대에서 뛰쳐나온 듯한 복장을, 그리고 버질은 슈퍼 뮤턴트인데도 코끝에 자신의 부서진 안경을 그대로 걸치고 있어 아직 일말의 인간성이 남아 있다는 상징을 부여했다. 다양한 장르를 탐색해 의상 디자인에 대한 아이디어를 얻는 것은, 폴아웃 세계관을 만들어가는 데 있어 디자이너들에게 가장 즐거운 일 중 하나였다.

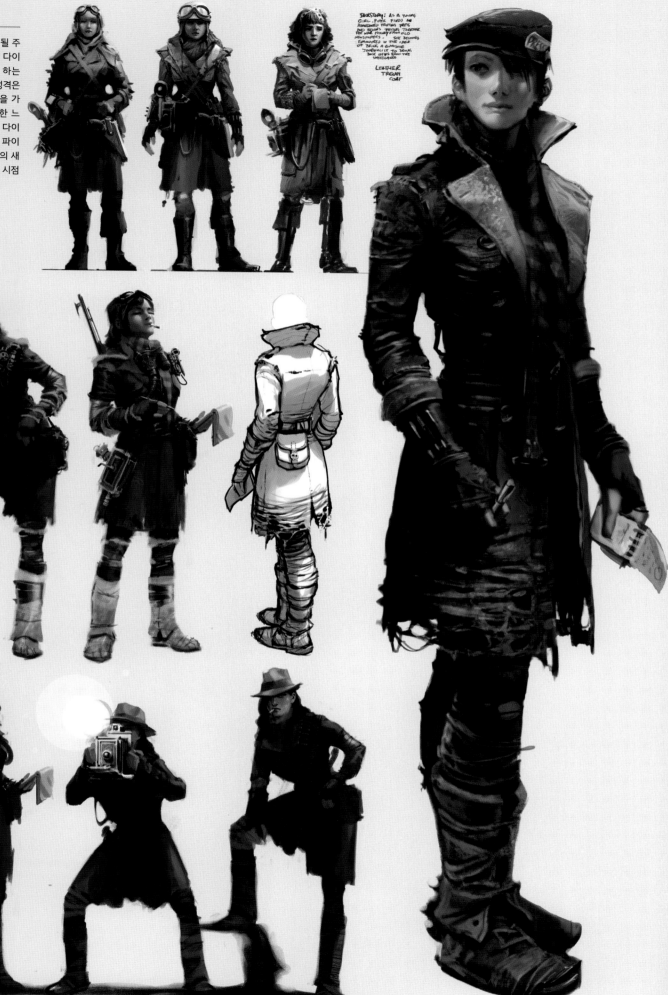

▶ 파이퍼

플레이어가 맨 처음으로 만나게 될 주
요 캐릭터 중 하나로, 플레이어의 다이
아몬드 시티 입성에 큰 역할을 하는
인물이다. 파이퍼의 디자인과 성격은
특종을 쫓아다니는 터프한 성격을 가
진 기자에, 닉 발렌타인과 유사한 느
와르적인 분위기를 더한 것이다. 다이
아몬드 시티 바깥에서 벌어지는 파이
퍼와 시장 간의 대화는 폴아웃 4의 새
로운 대화 시스템과 3인칭 대화 시점
에 대한 시험대이기도 했다.

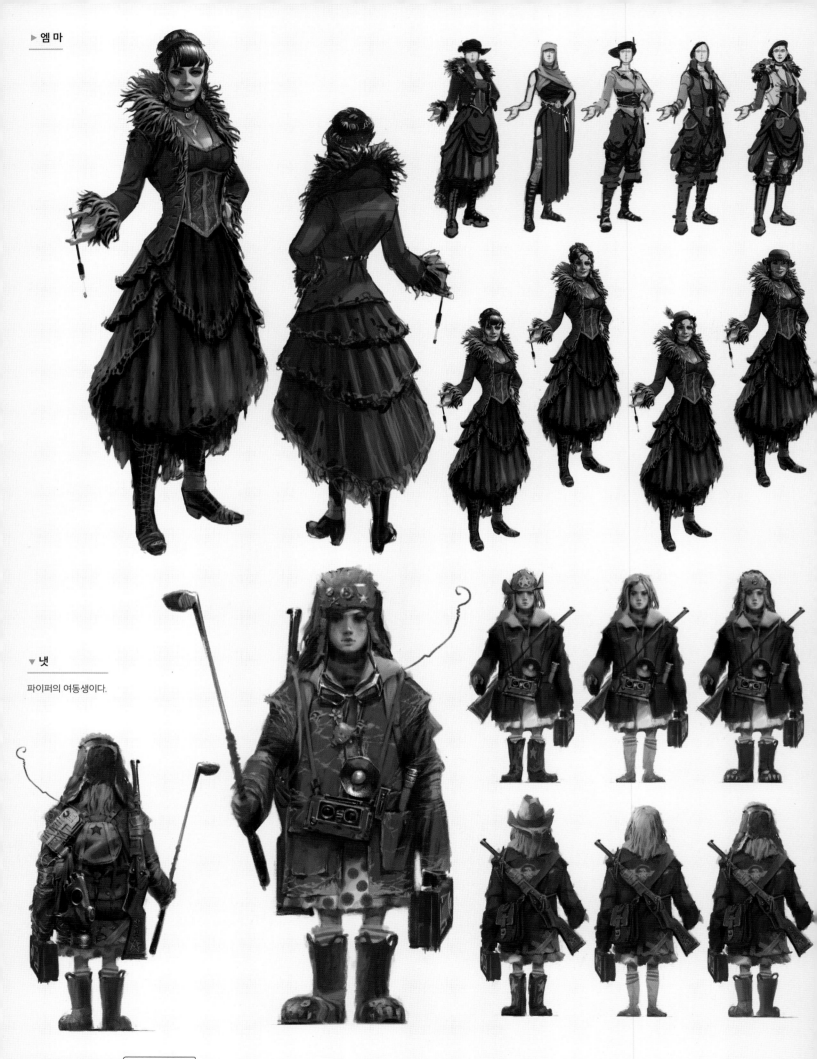

▶ 엠마

▼ 냇

파이퍼의 여동생이다.

**THE ART OF** *Fallout 4*

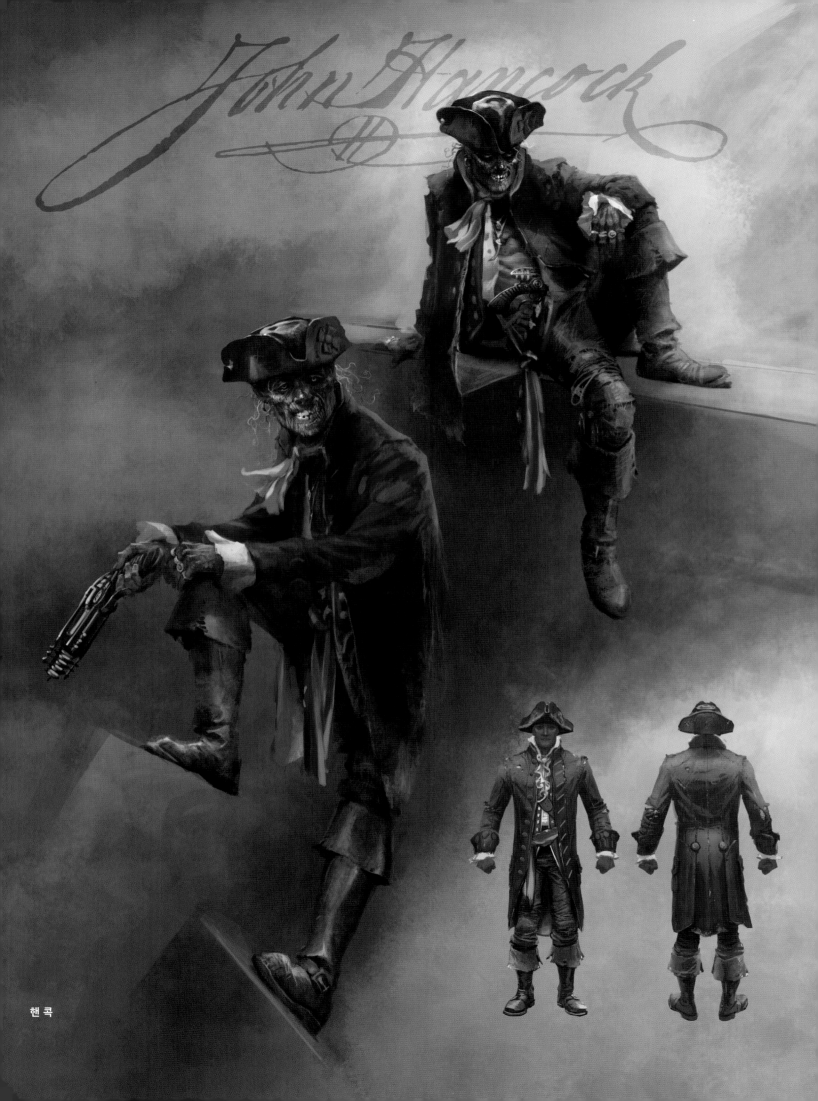

핸콕

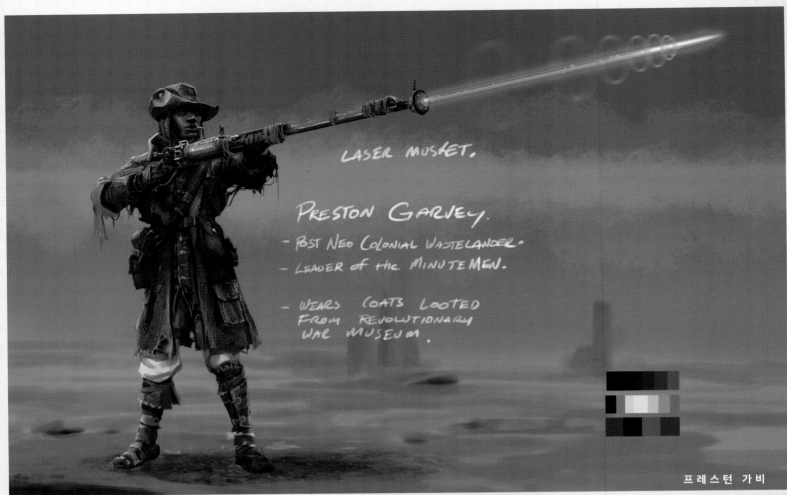

LASER MUSKET.

PRESTON GARVEY.

- POST NEO COLONIAL WASTELANDER.
- LEADER OF THE MINUTEMEN.

- WEARS COATS LOOTED
  FROM REVOLUTIONARY
  WAR MUSEUM.

프레스턴 가비

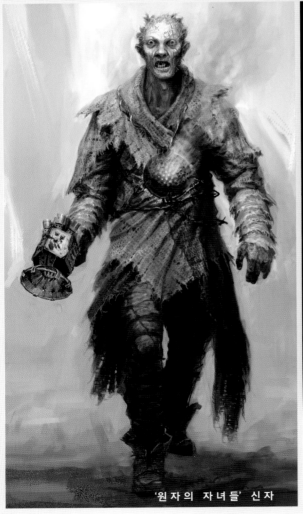

'원자의 자녀들' 신자

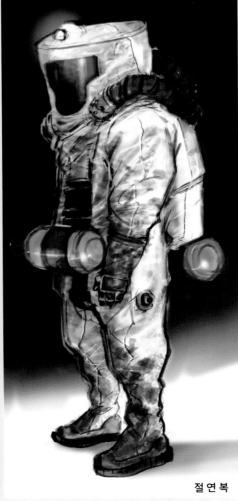

절연복

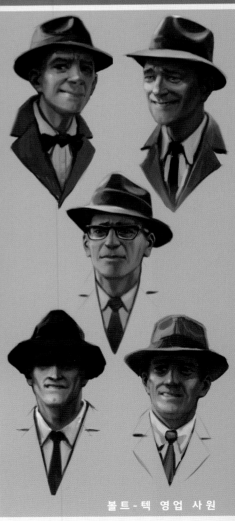

볼트-텍 영업 사원

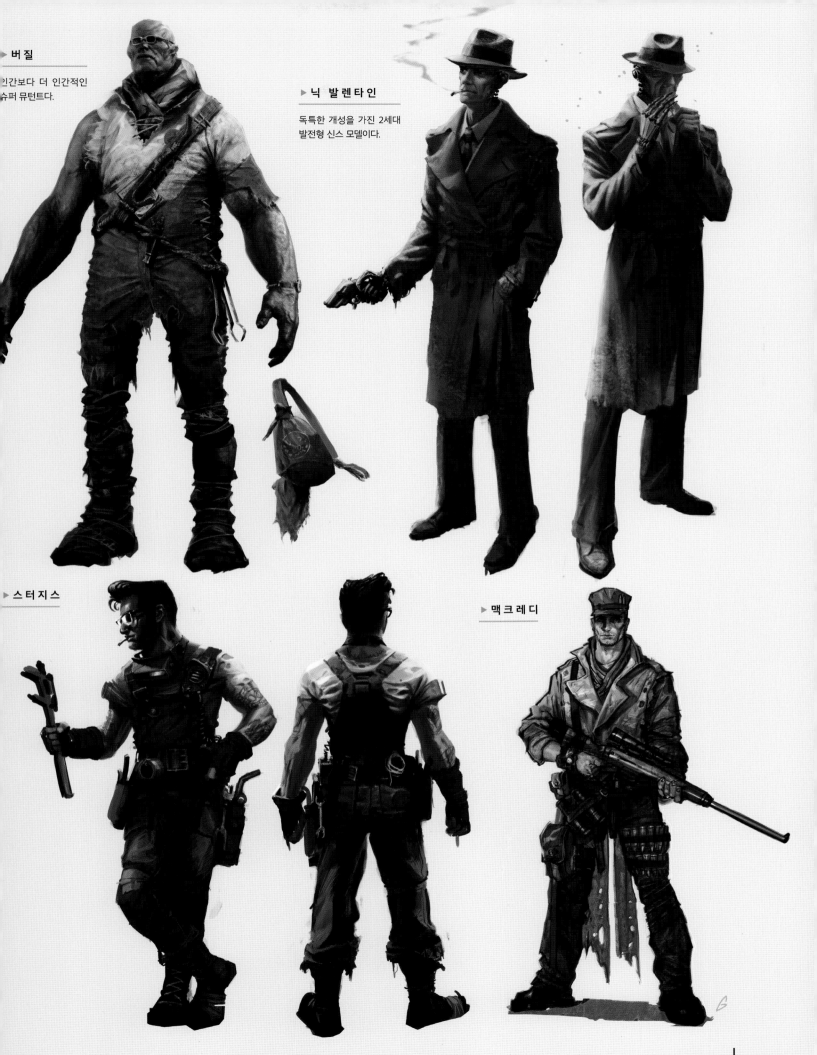

▶ 버질

인간보다 더 인간적인
슈퍼 뮤턴트다.

▶ 닉 발렌타인

독특한 개성을 가진 2세대
발전형 신스 모델이다.

▶ 스터지스

▶ 맥크레디

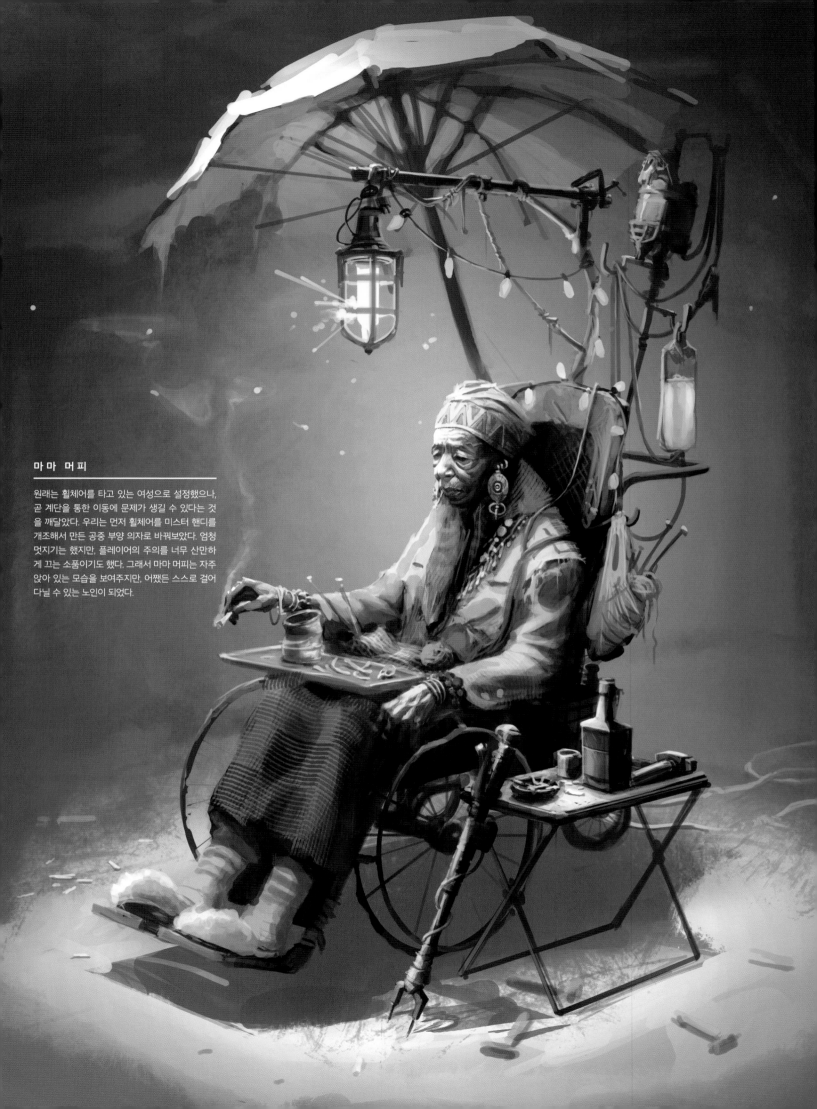

## 마마 머피

원래는 휠체어를 타고 있는 여성으로 설정했으나,
곧 계단을 통한 이동에 문제가 생길 수 있다는 것
을 깨달았다. 우리는 먼저 휠체어를 미스터 핸디를
개조해서 만든 공중 부양 의자로 바꿔보았다. 엄청
멋지기는 했지만, 플레이어의 주의를 너무 산만하
게 끄는 소품이기도 했다. 그래서 마마 머피는 자주
앉아 있는 모습을 보여주지만, 어쨌든 스스로 걸어
다닐 수 있는 노인이 되었다.

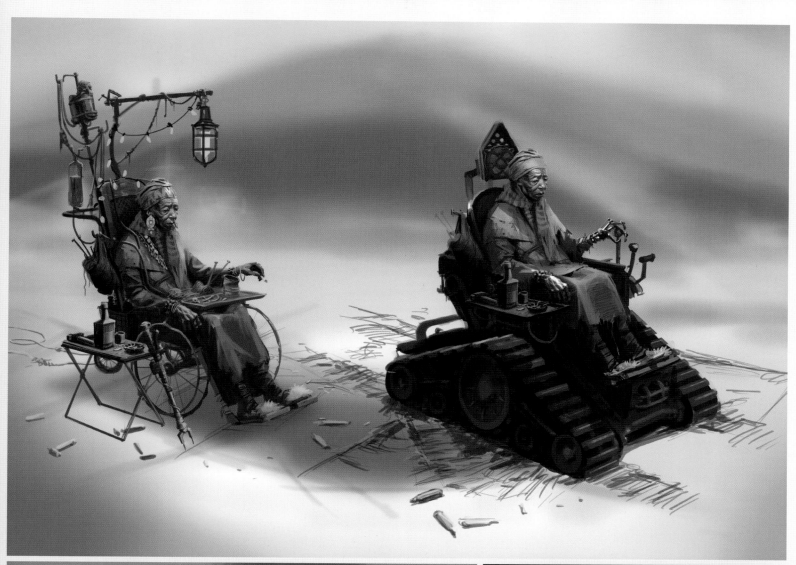

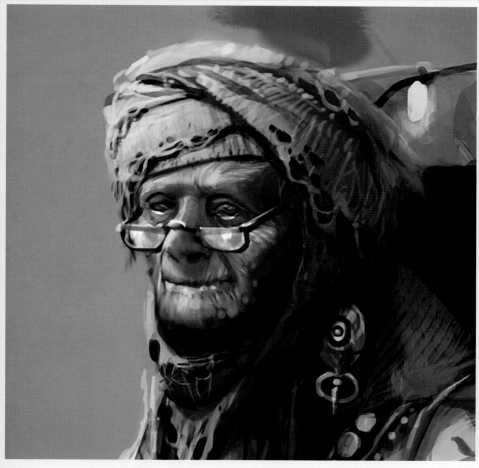

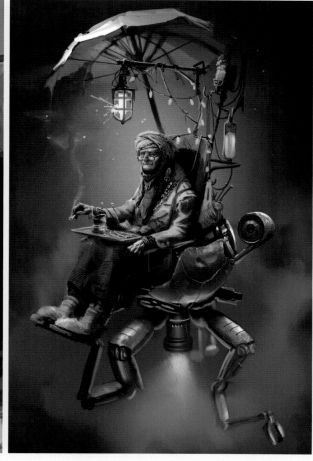

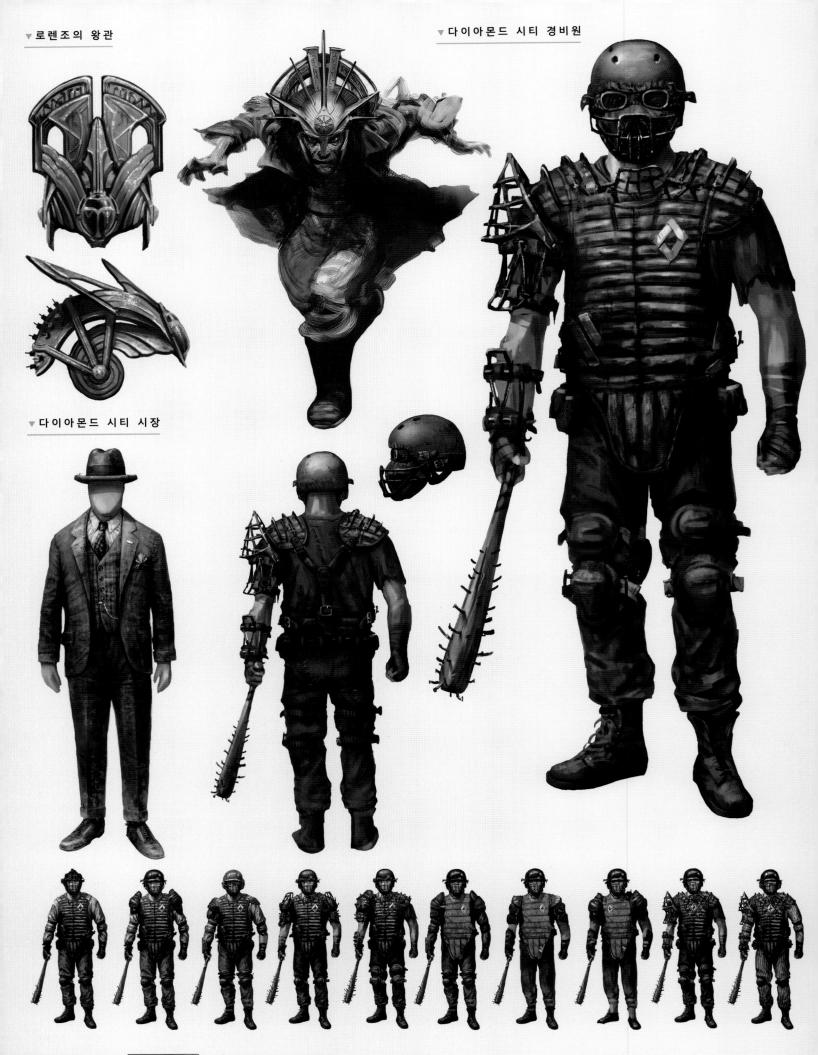

▼ 로렌조의 왕관

▼ 다이아몬드 시티 경비원

▼ 다이아몬드 시티 시장

THE ART OF *Fallout 4*

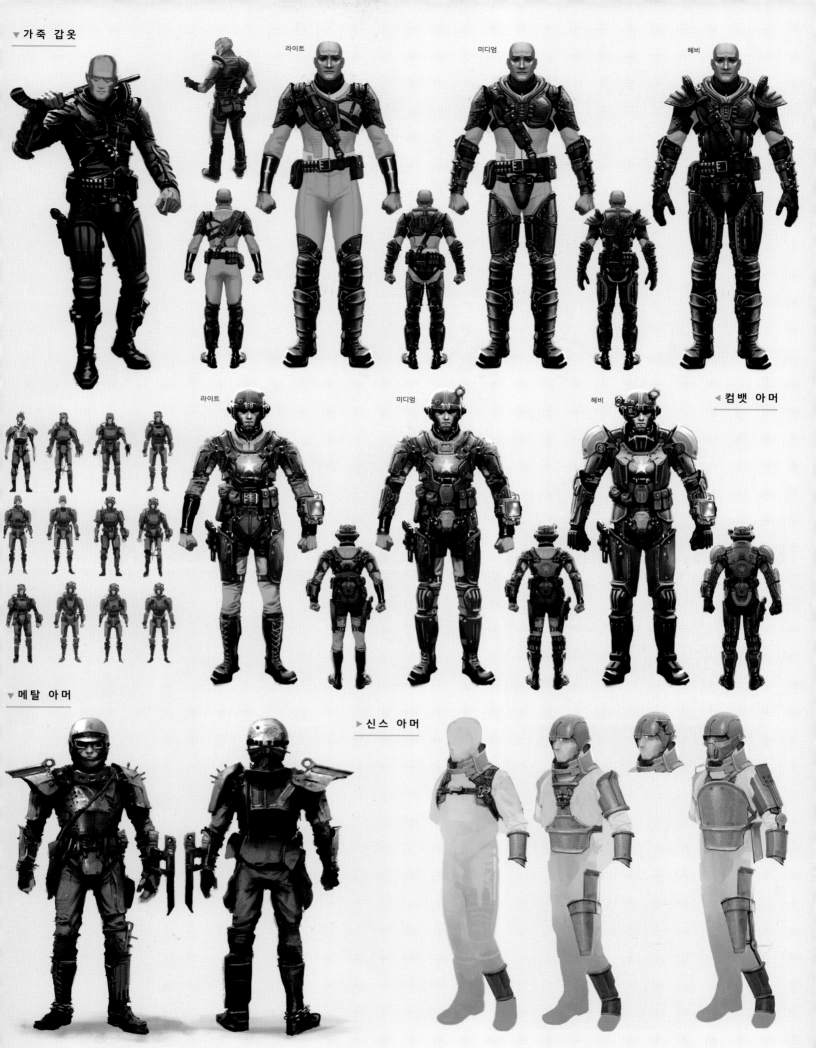

▼ 가죽 갑옷

라이트　　미디엄　　헤비

▼ 메탈 아머

라이트　　미디엄　　헤비　　▲ 컴뱃 아머

▶ 신스 아머

▼ 땜장이 톰의 헤드기어

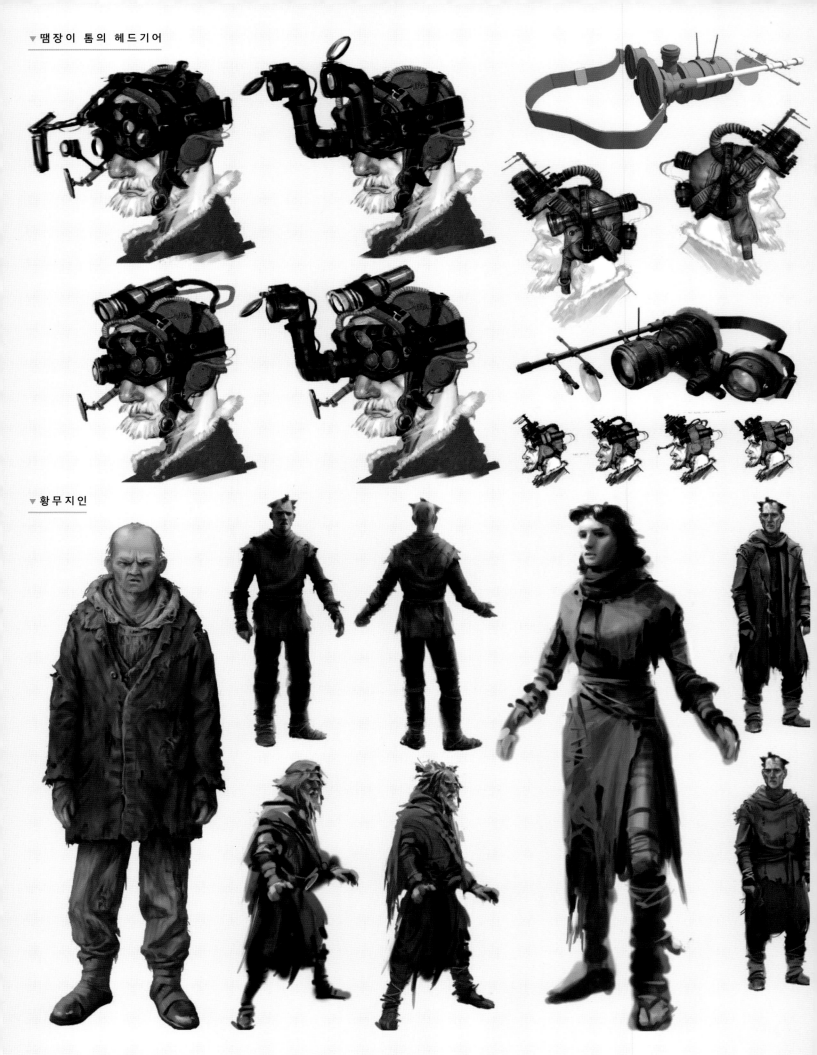

▼ 황무지인

THE ART OF Fallout 4

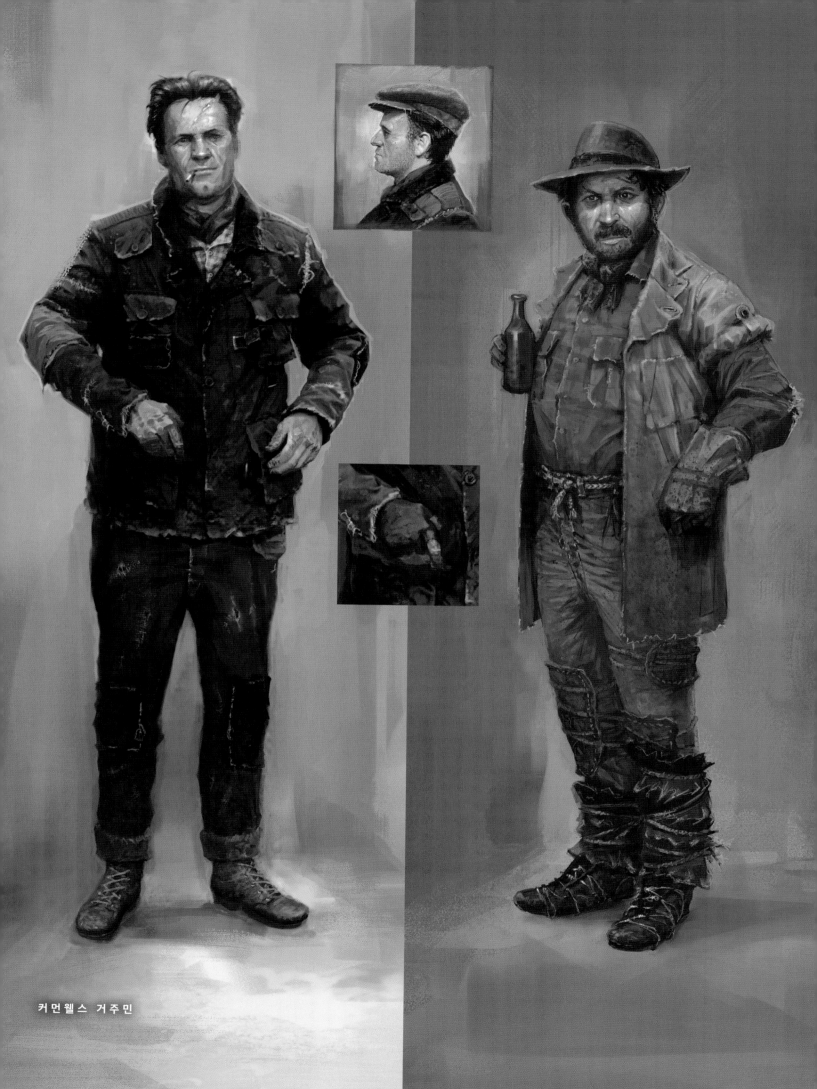

커먼웰스 거주민

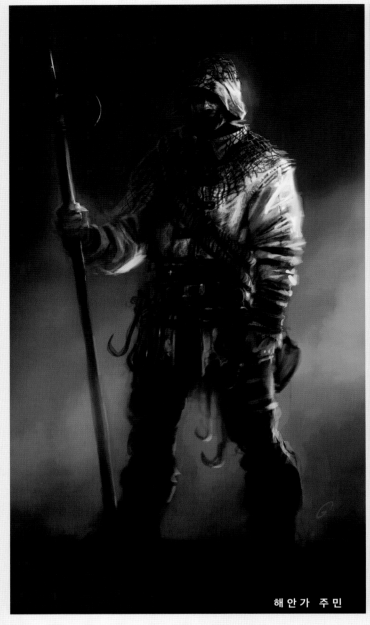

해안가 주민

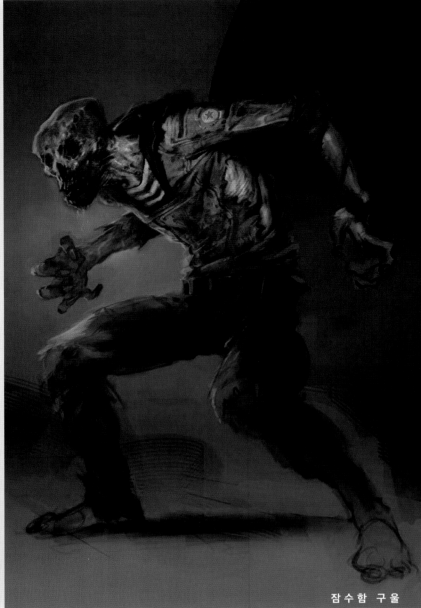

잠수함 구울

▼ 떠돌이 스케치

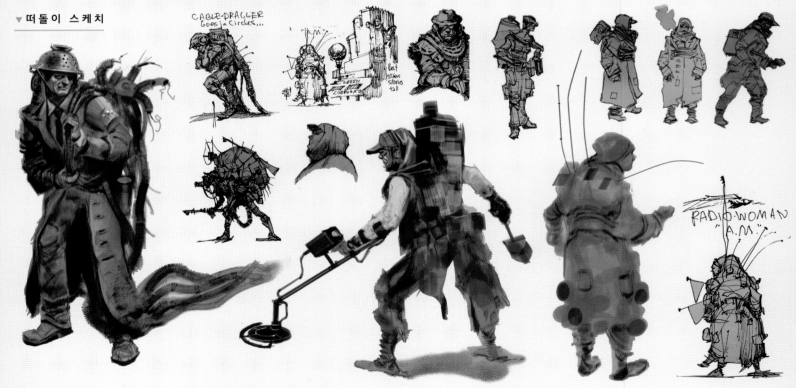

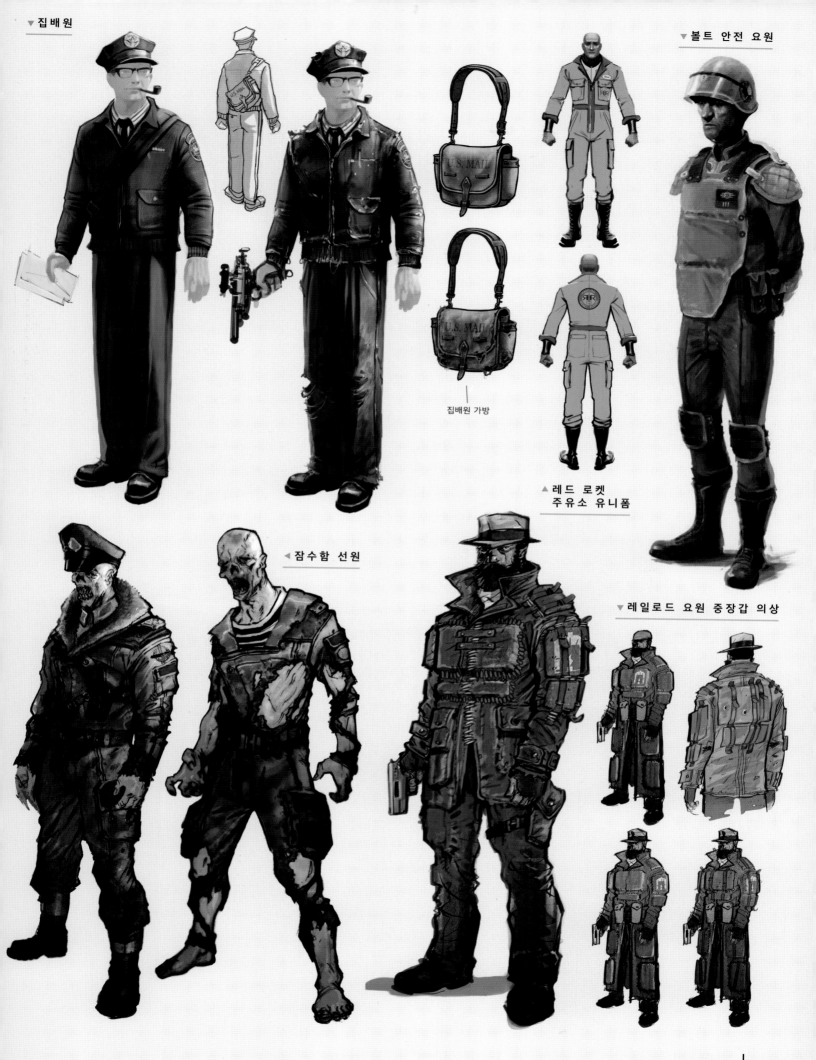

▼ 집배원

▼ 볼트 안전 요원

집배원 가방

▲ 레드 로켓
주유소 유니폼

◀ 잠수함 선원

▼ 레일로드 요원 중장갑 의상

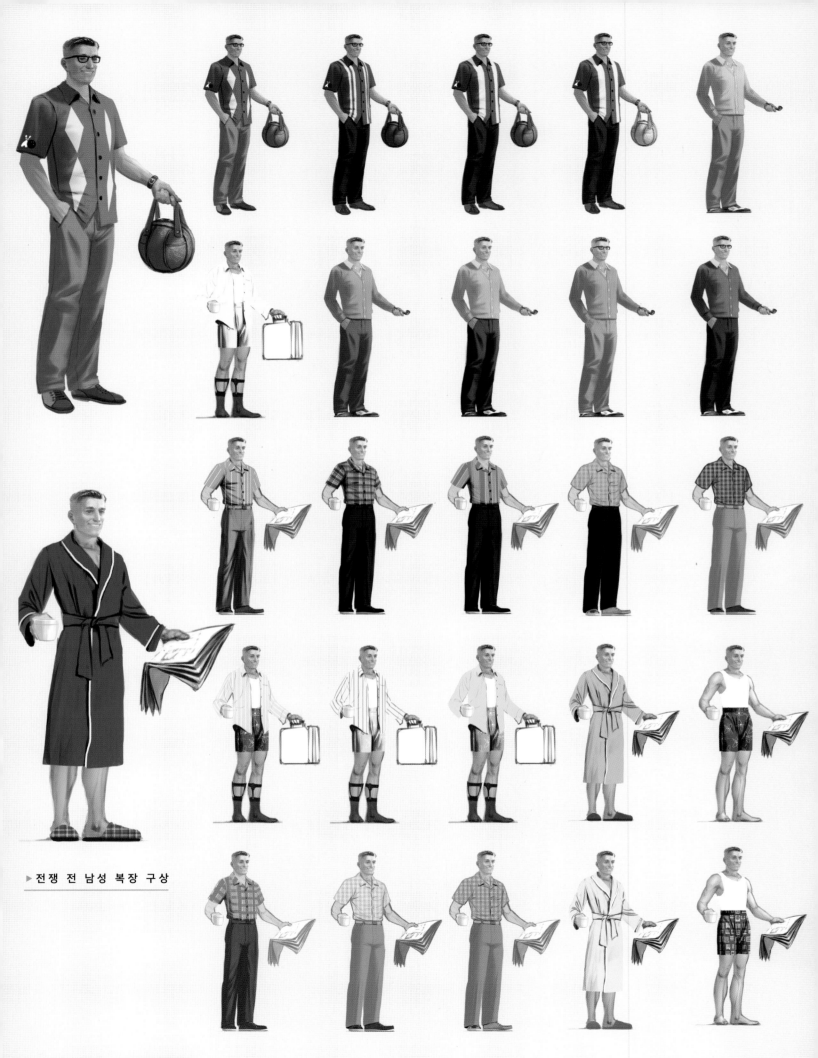

▶ 전쟁 전 남성 복장 구상

THE ART OF *Fallout 4*

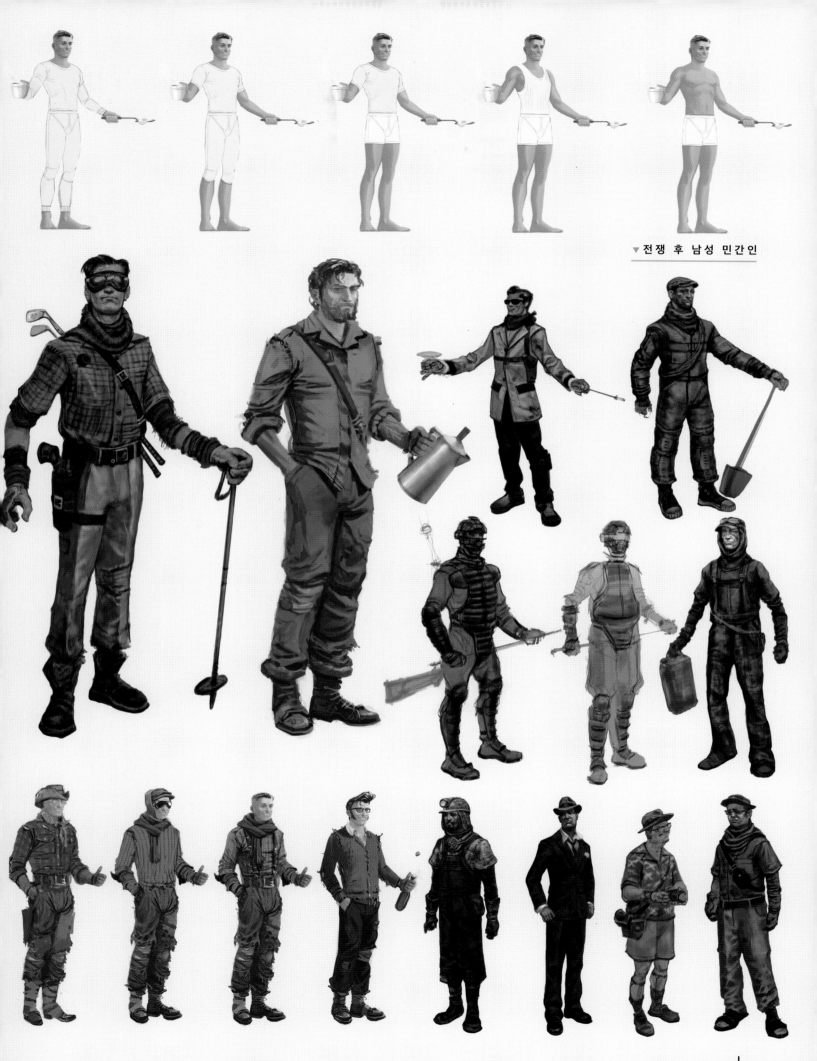

▼ 전쟁 후 남성 민간인

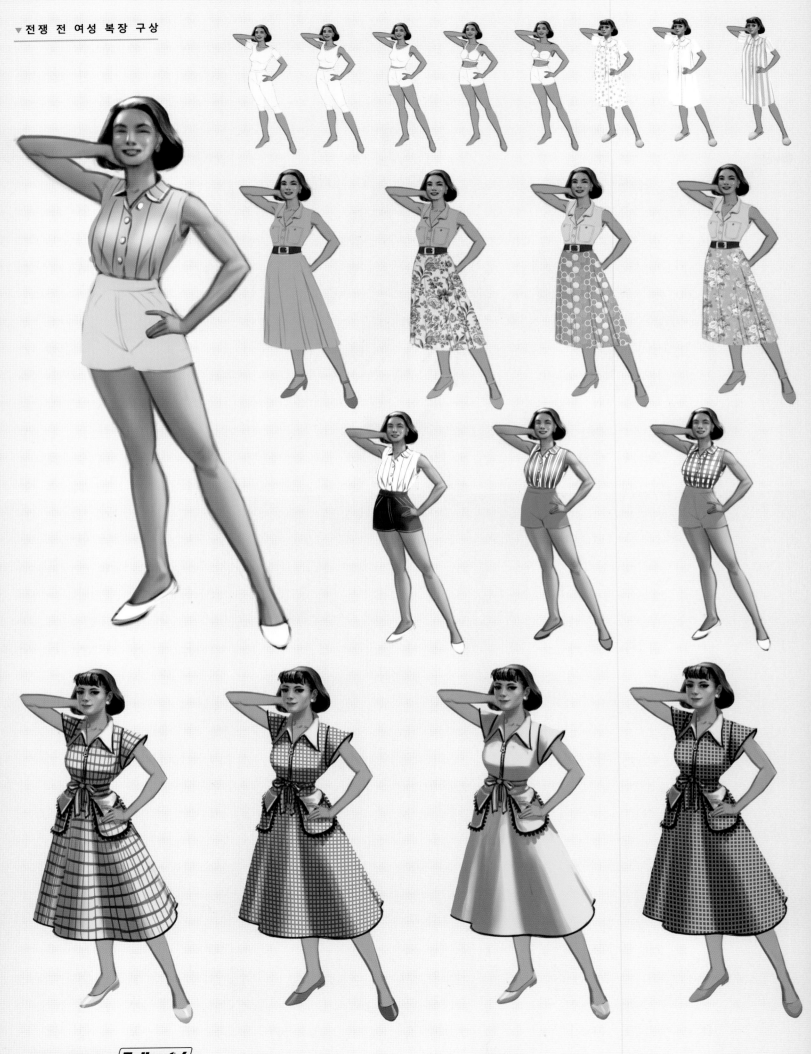

THE ART OF *Fallout 4*

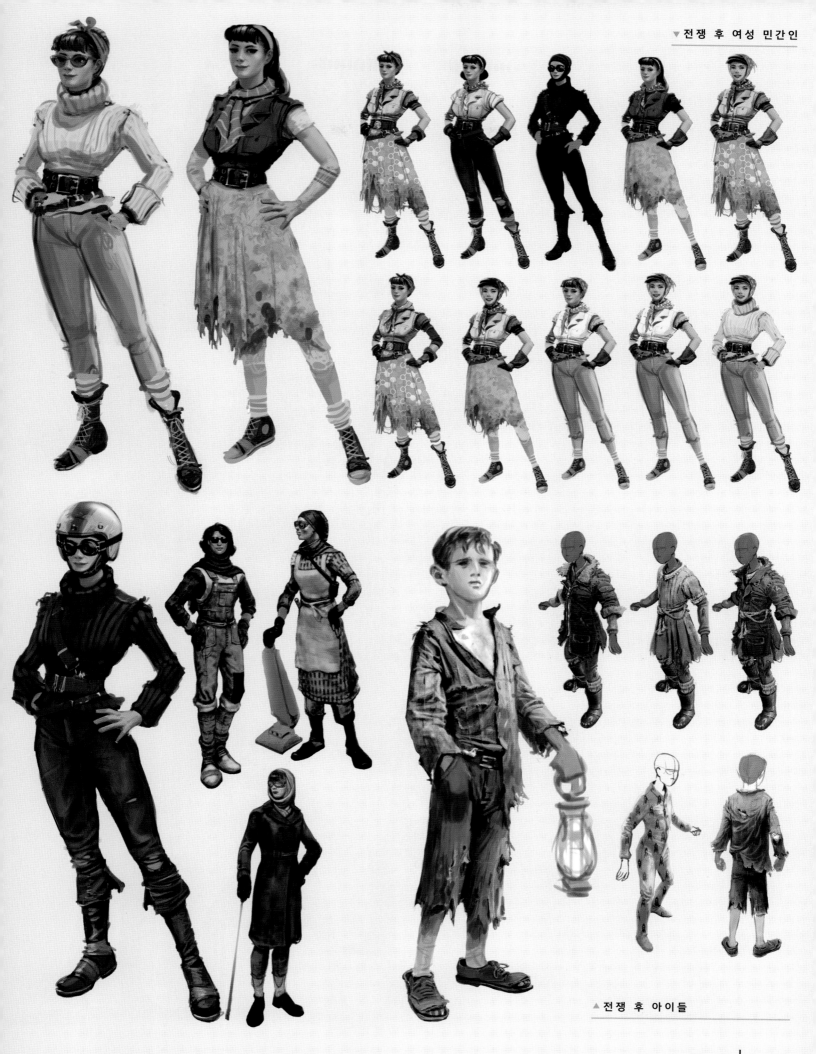

▲ 전쟁 후 아이들

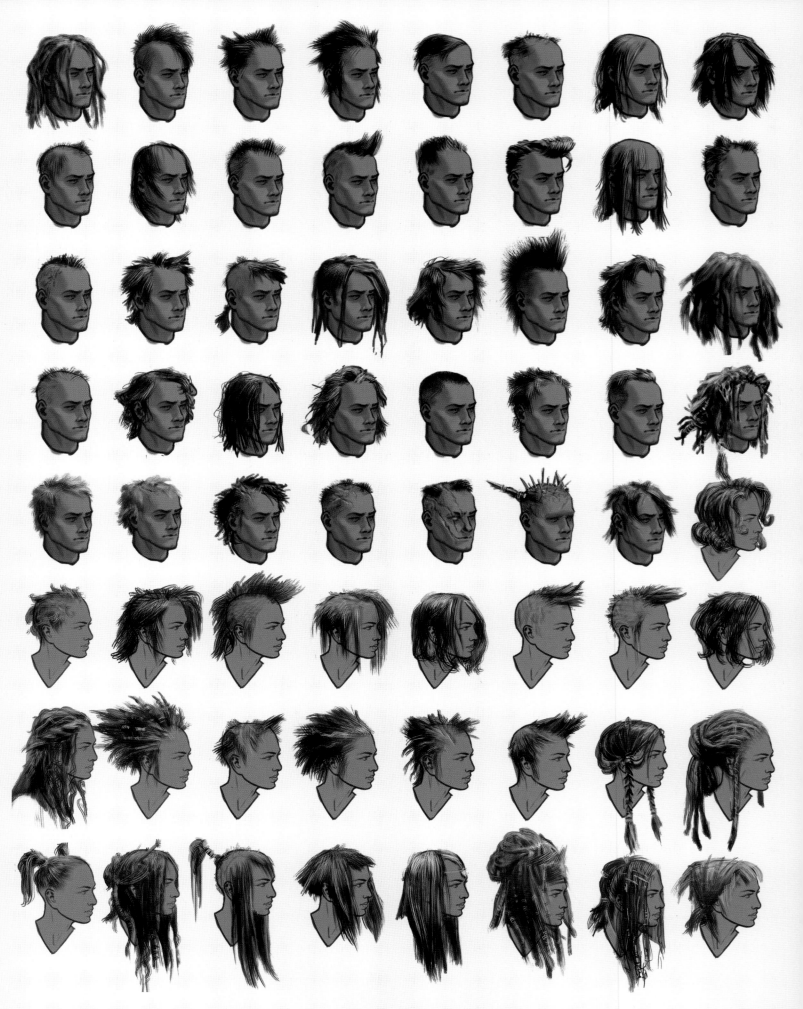

THE ART OF *Fallout 4*

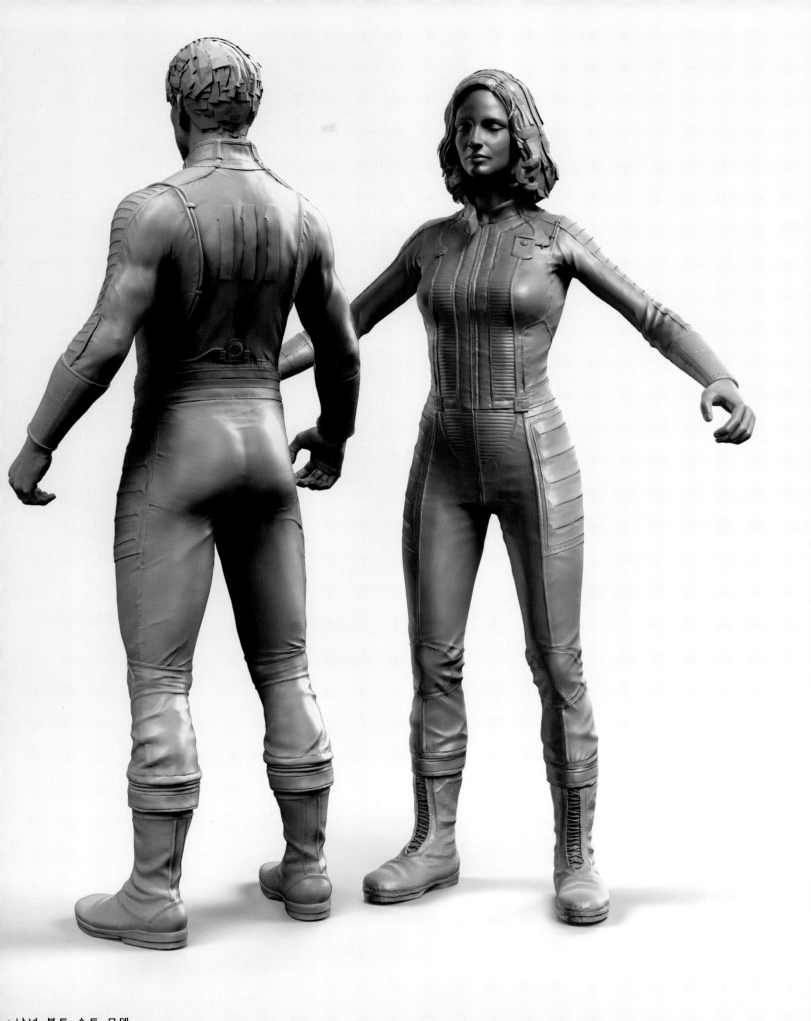

남녀 볼트 슈트 모델

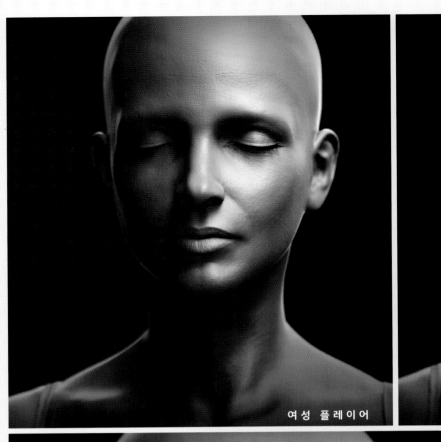

여성 플레이어

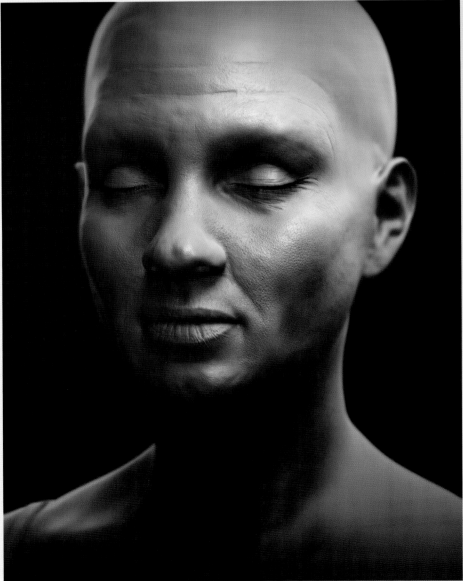
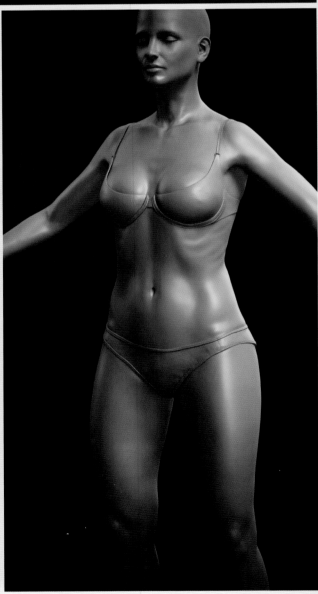

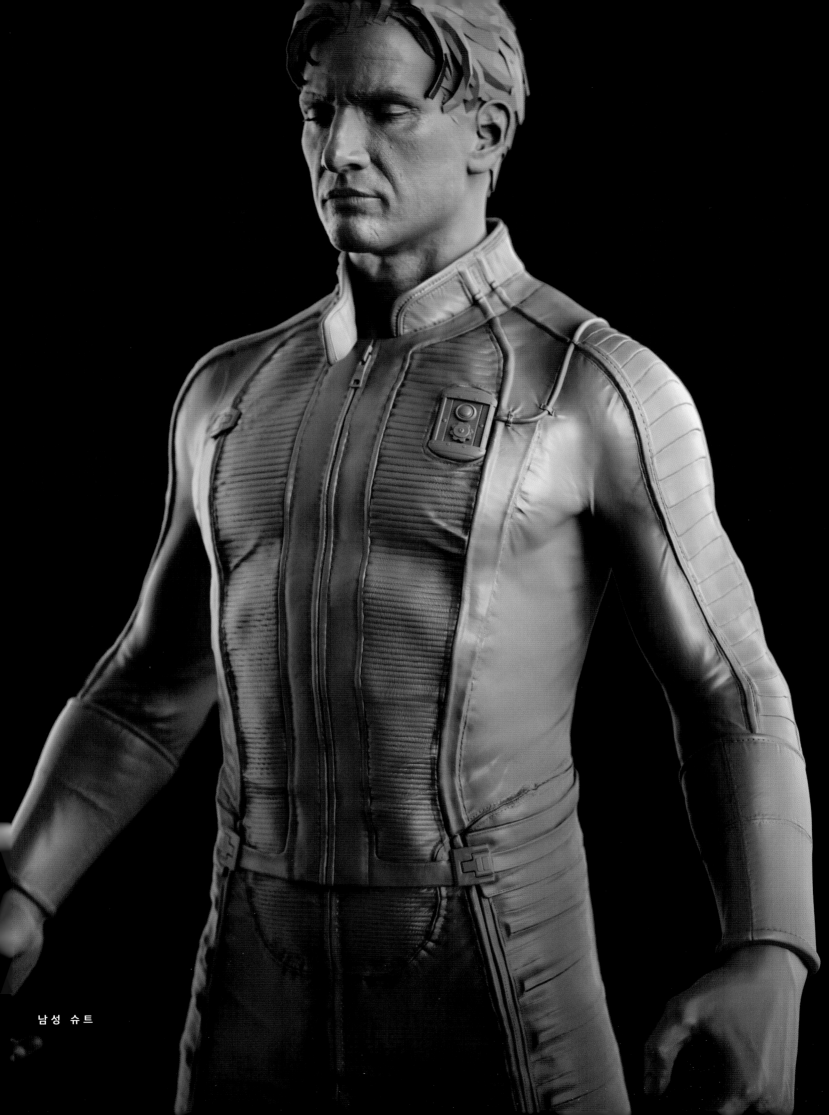

남성 슈트

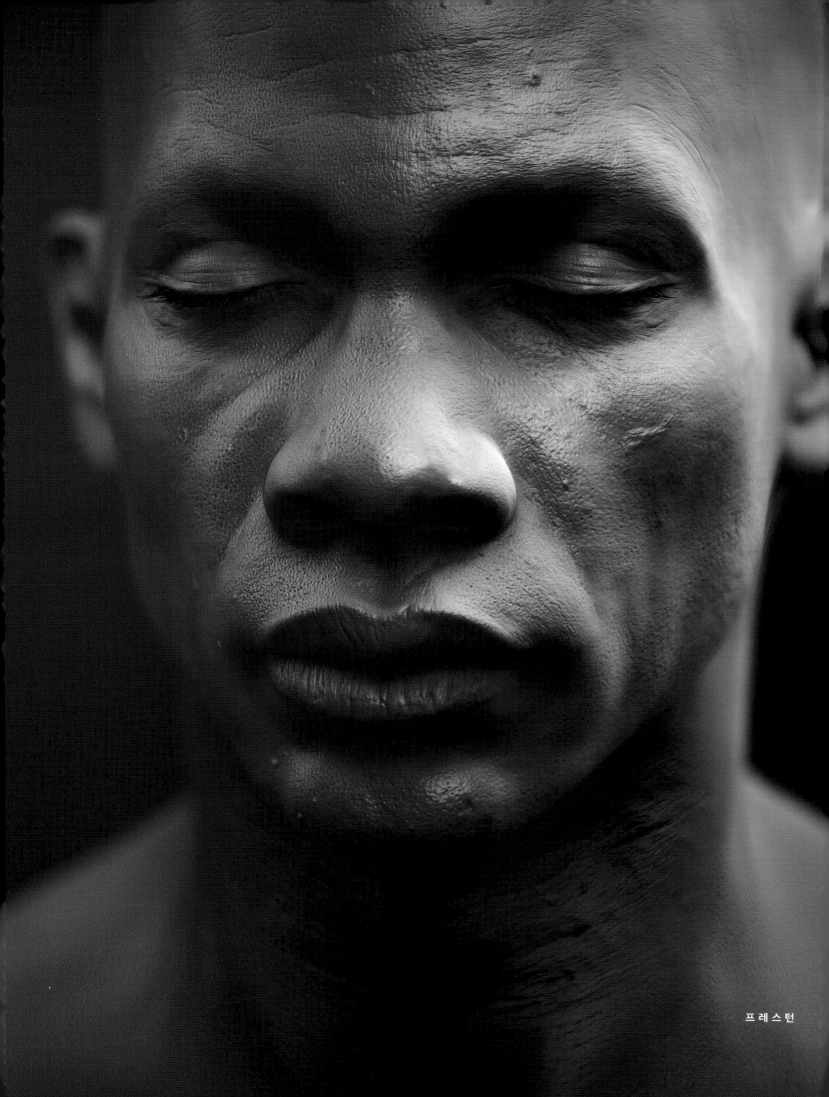

프 레 스 턴

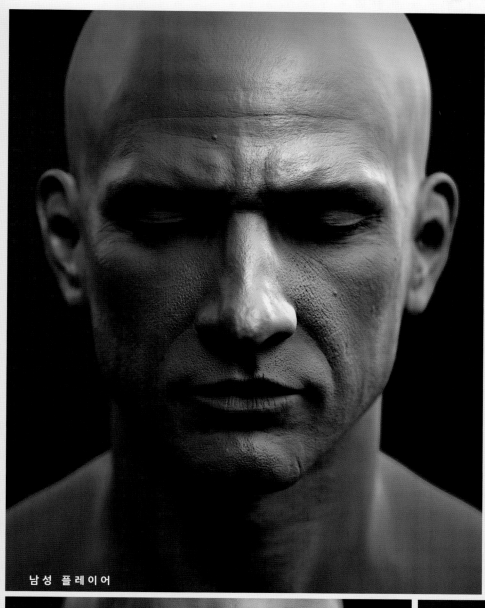

남성 플레이어

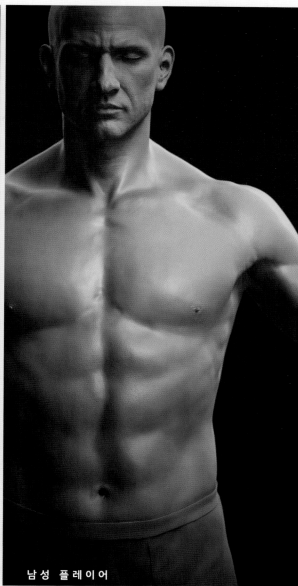

남성 플레이어

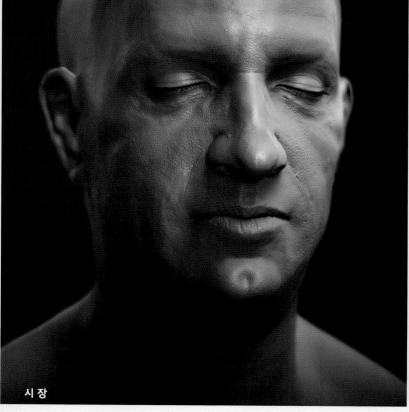

시장

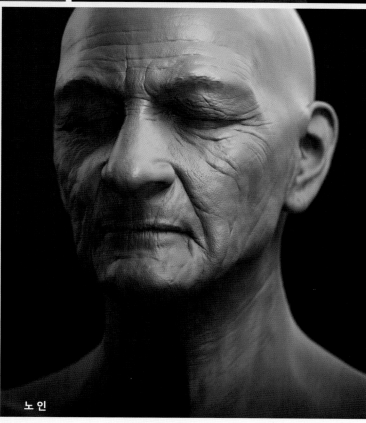

노인

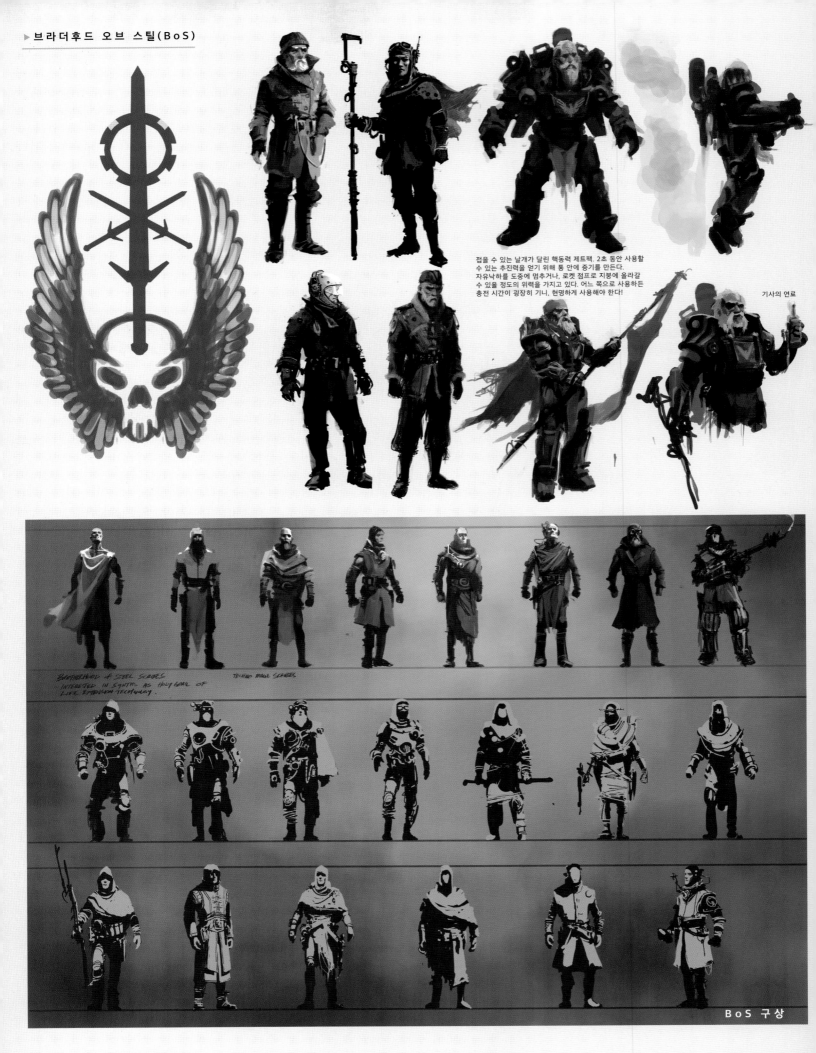

접을 수 있는 날개가 달린 핵동력 제트팩. 2초 동안 사용할
수 있는 추진력을 얻기 위해 통 안에 증기를 만든다.
자유낙하를 도중에 멈추거나, 로켓 점프로 지붕에 올라갈
수 있을 정도의 위력을 가지고 있다. 어느 쪽으로 사용하든
충전 시간이 굉장히 기니, 현명하게 사용해야 한다!

기사의 연료

BROTHERHOOD OF STEEL SCRIBES
INTERESTED IN SYNTHS AS HOLY GRAIL OF
LIFE EXTENSION TECHNOLOGY.

TECHNO MAGE SCRIBES

BoS 구상

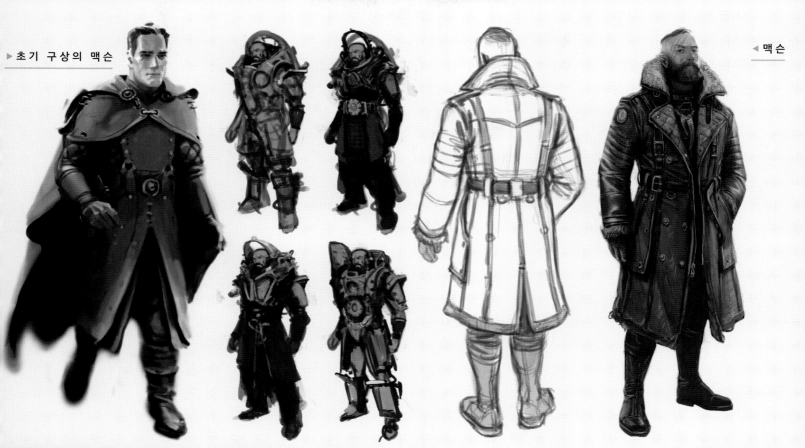

▶ 초기 구상의 맥슨

◀ 맥슨

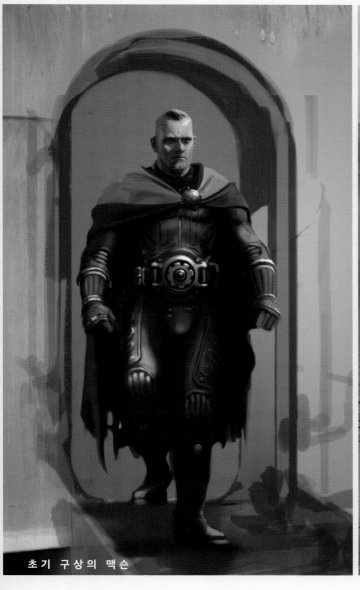

초기 구상의 맥슨

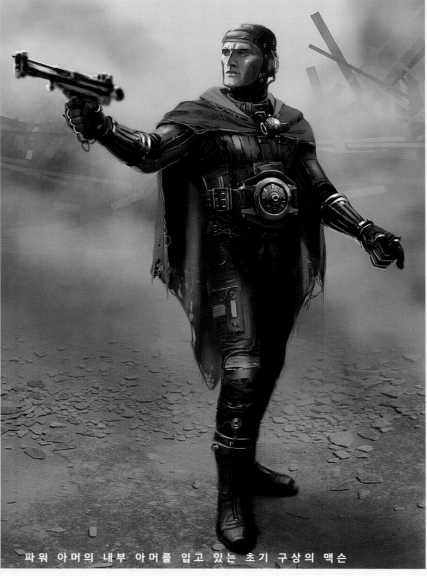

파워 아머의 내부 아머를 입고 있는 초기 구상의 맥슨

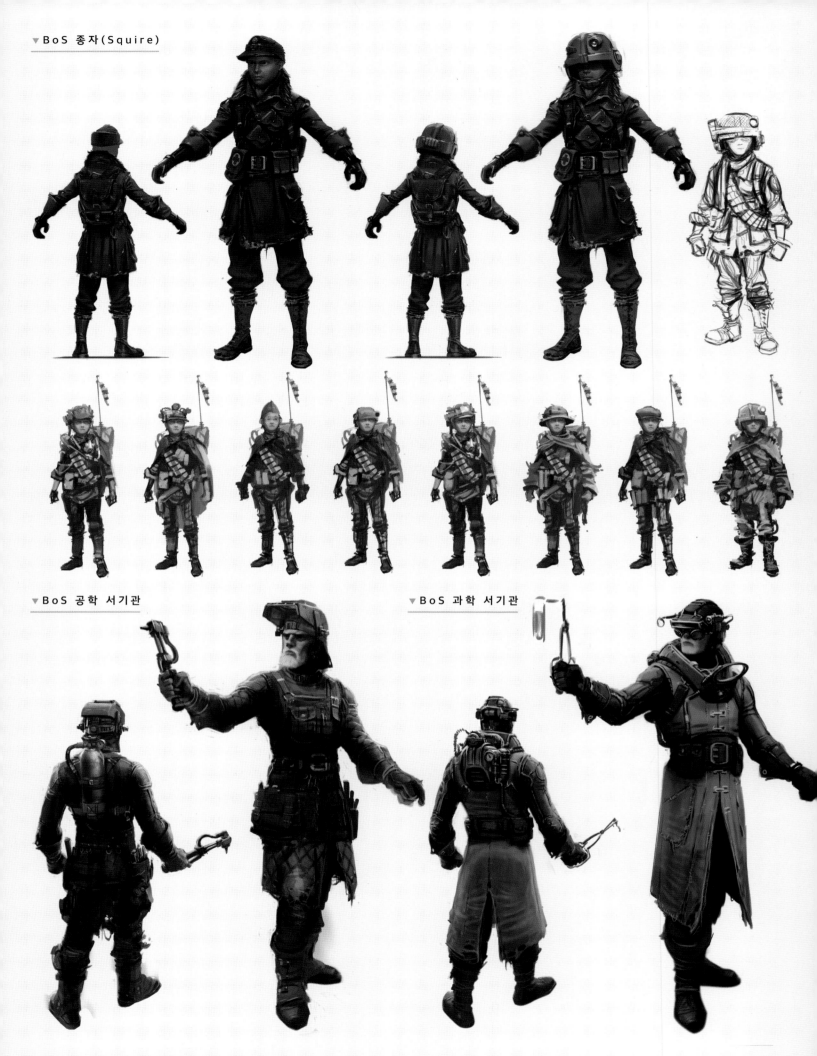

▼BoS 종자(Squire)

▼BoS 공학 서기관

▼BoS 과학 서기관

THE ART OF *Fallout 4*

## ▼ BoS 야전 서기관

야전 서기관들은 현장에서 발견할 수 있는 첨단 기술의 잔재들을 모조리 확보하기 위해, 의상에 굉장히 많은 주머니를 달고 있다. 과학 서기관들은 등에 실험실 장비들을 지고 다닌다.

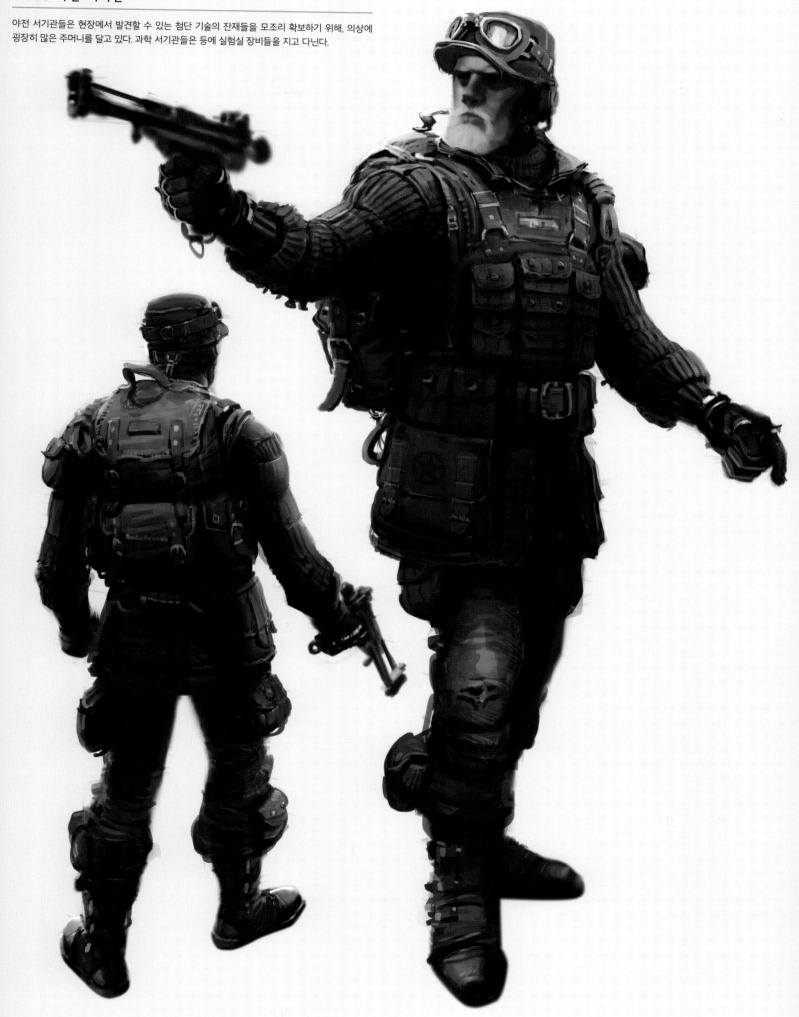

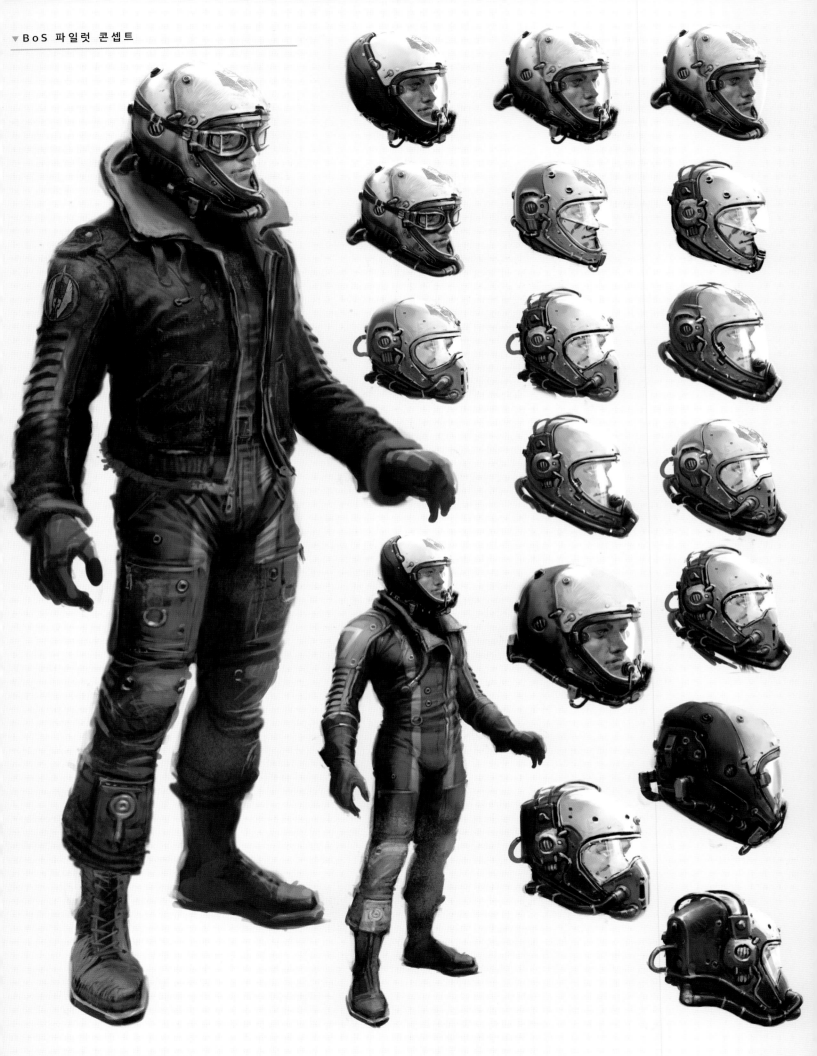

▼ BoS 내부 아머

파워 아머 착용 시 내부에 받쳐 입는 슈트다. 파워 아머 외부 프레임과 맞닿는 부위에는 다양한 금속물과 장치들이 추가로 붙어 있다. 파워 아머를 단시간만 운용할 때는 굳이 입을 필요가 없지만, 장시간 운용 시에는 이 슈트를 착용하는 것이 훨씬 편안하다. 또한 외부 아머 프레임에 피부가 쓸리는 것도 방지해준다.

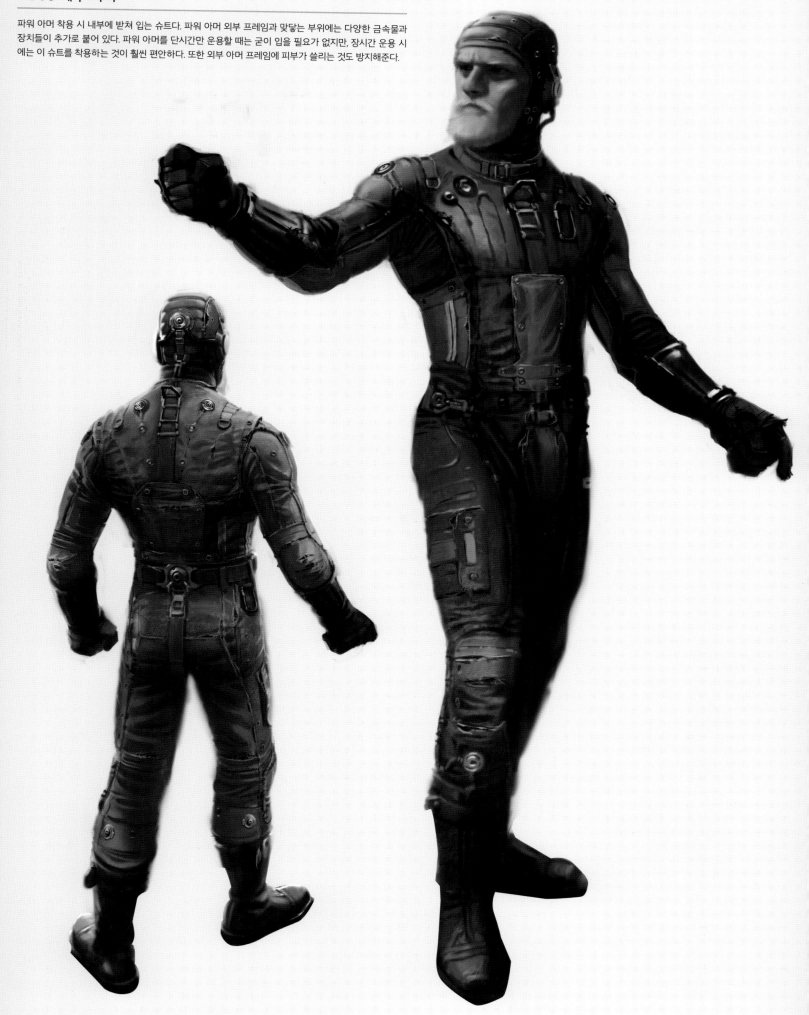

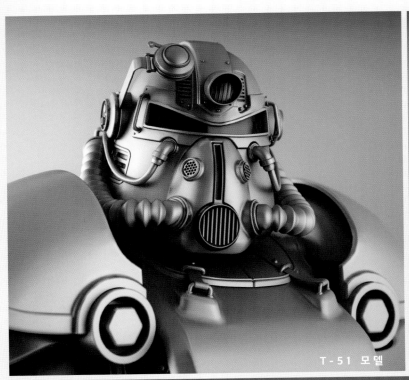

T-51 모델

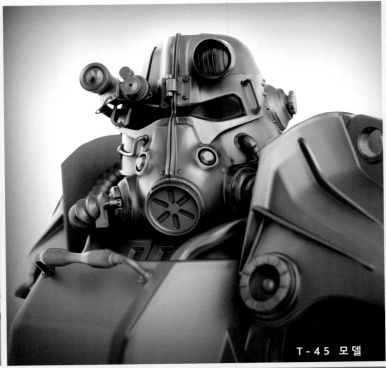

T-45 모델

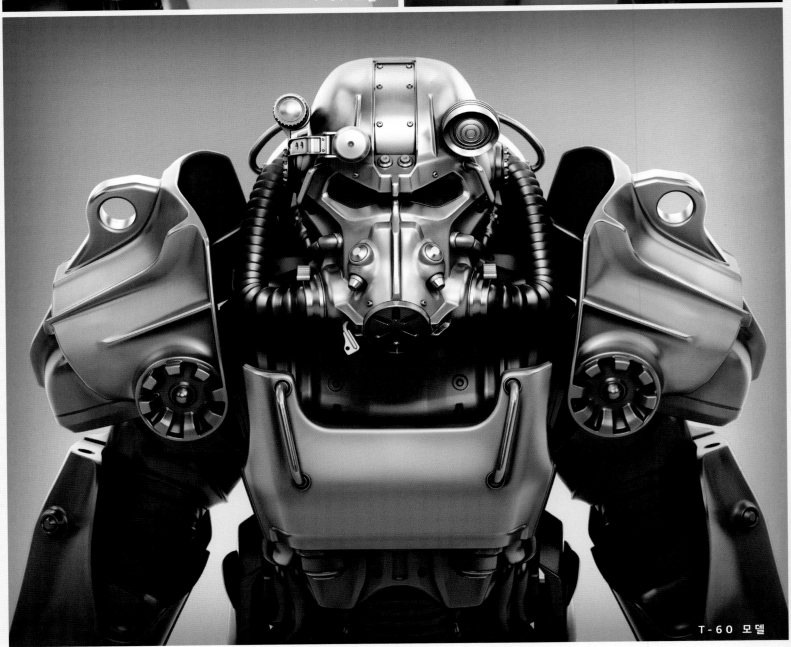

T-60 모델

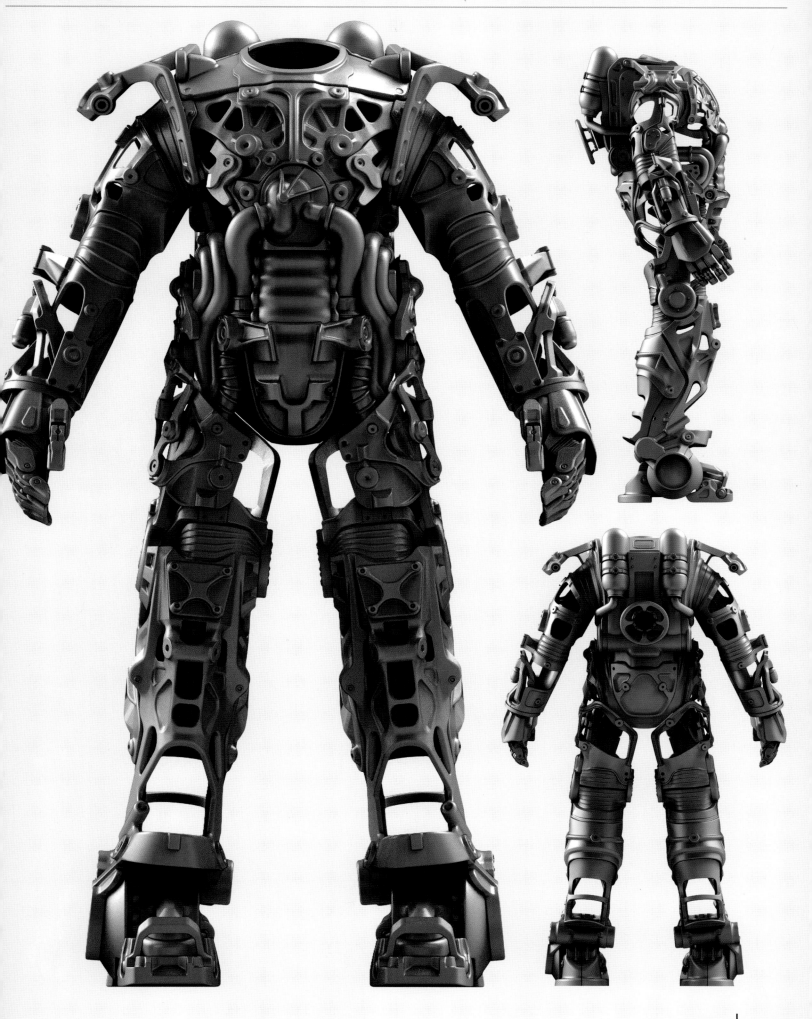

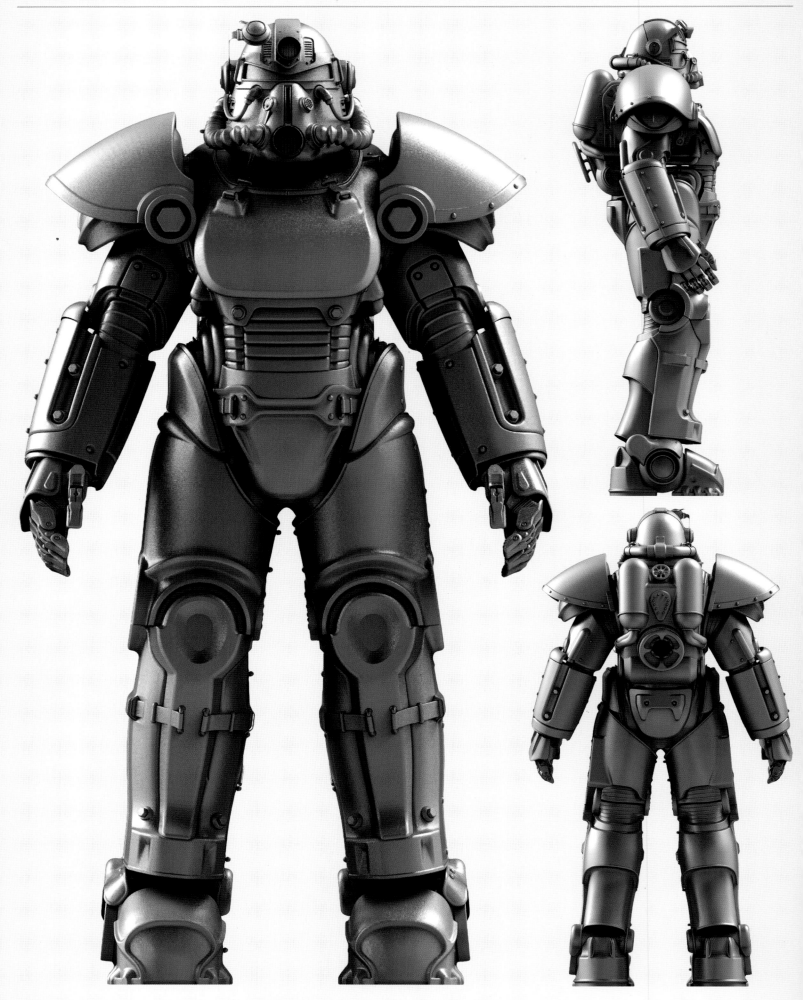

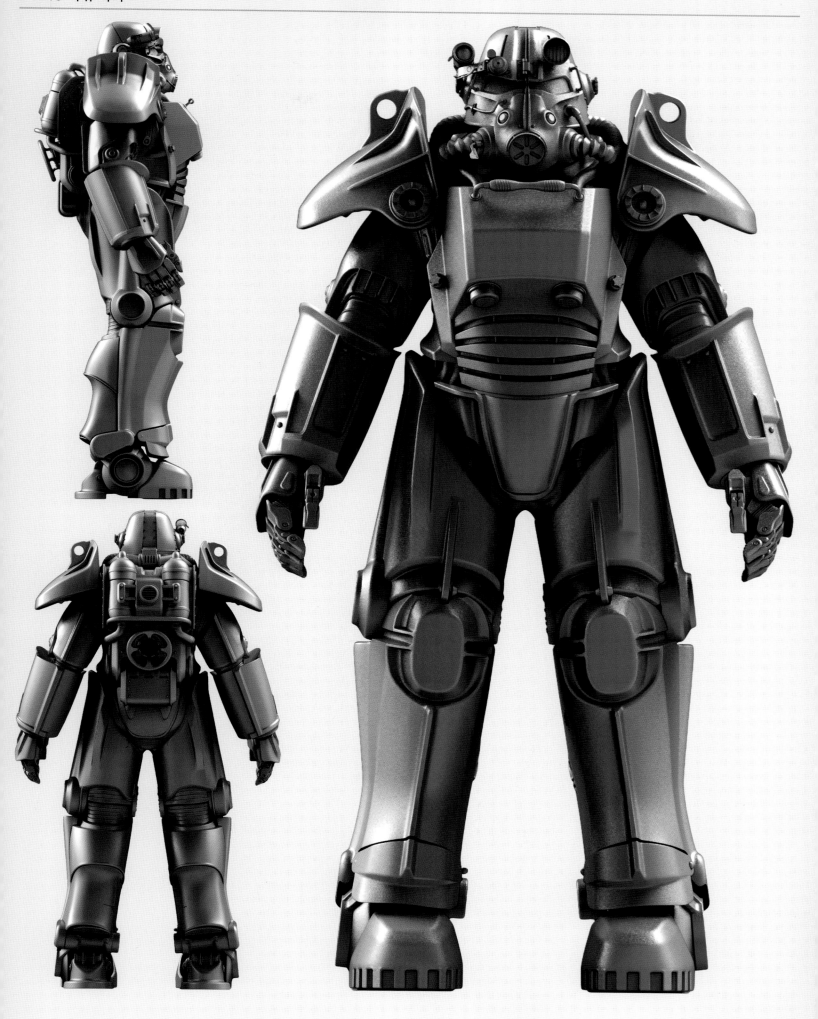

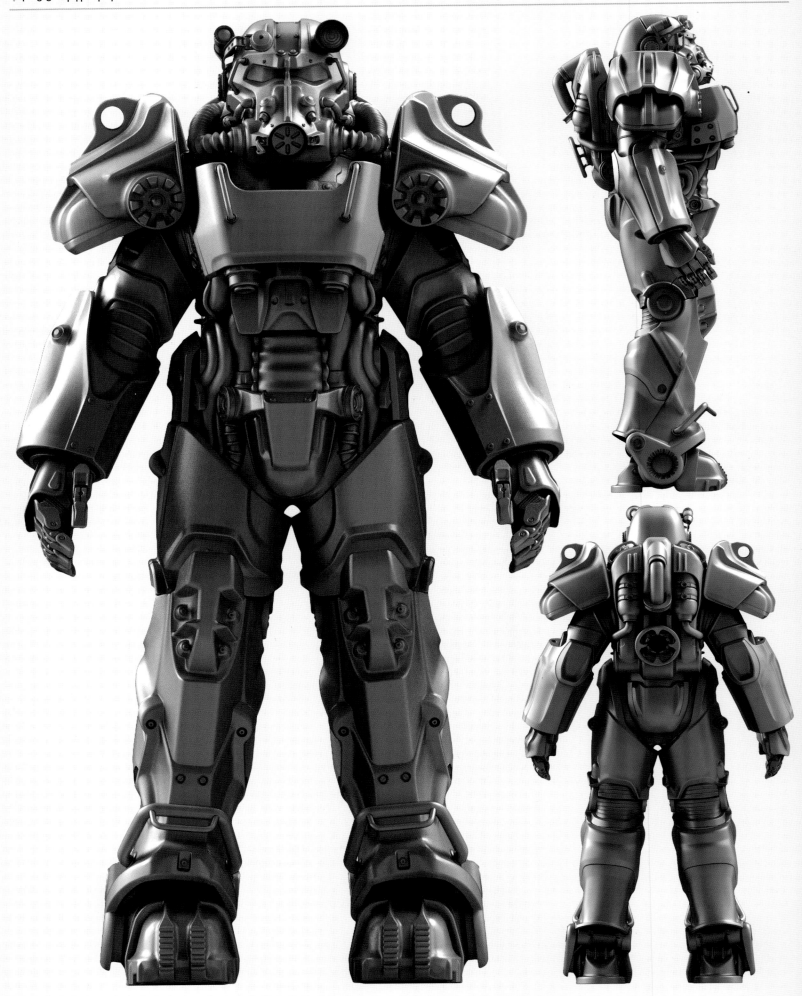

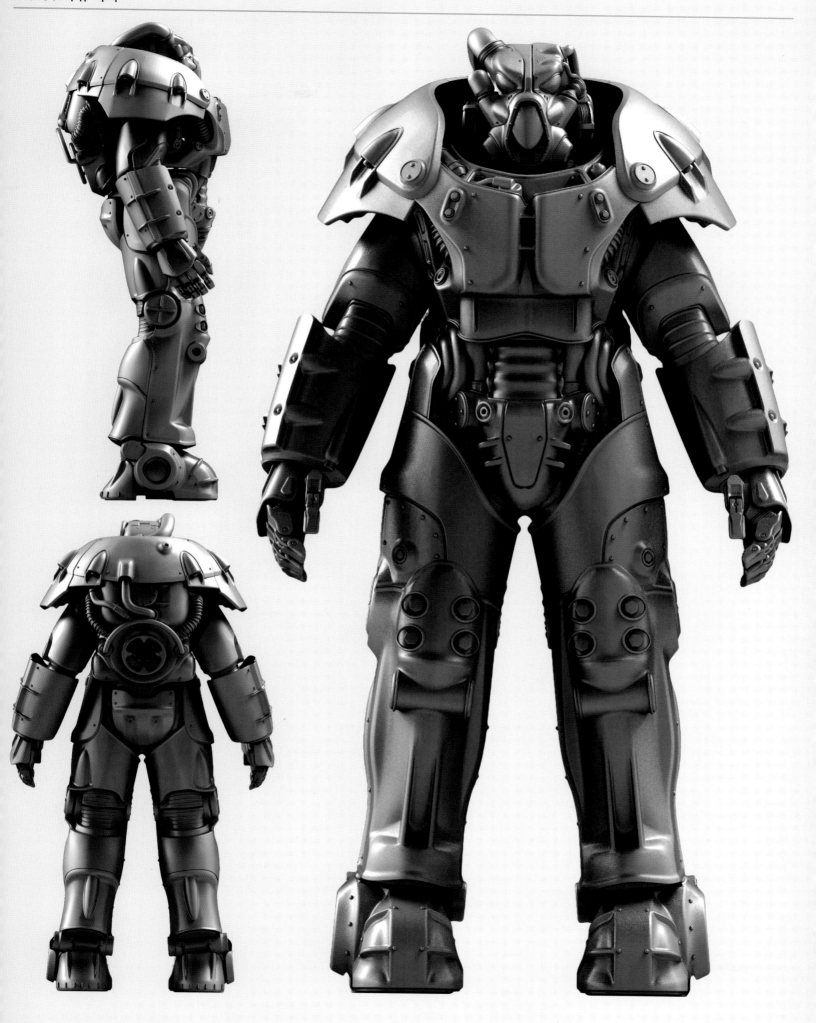

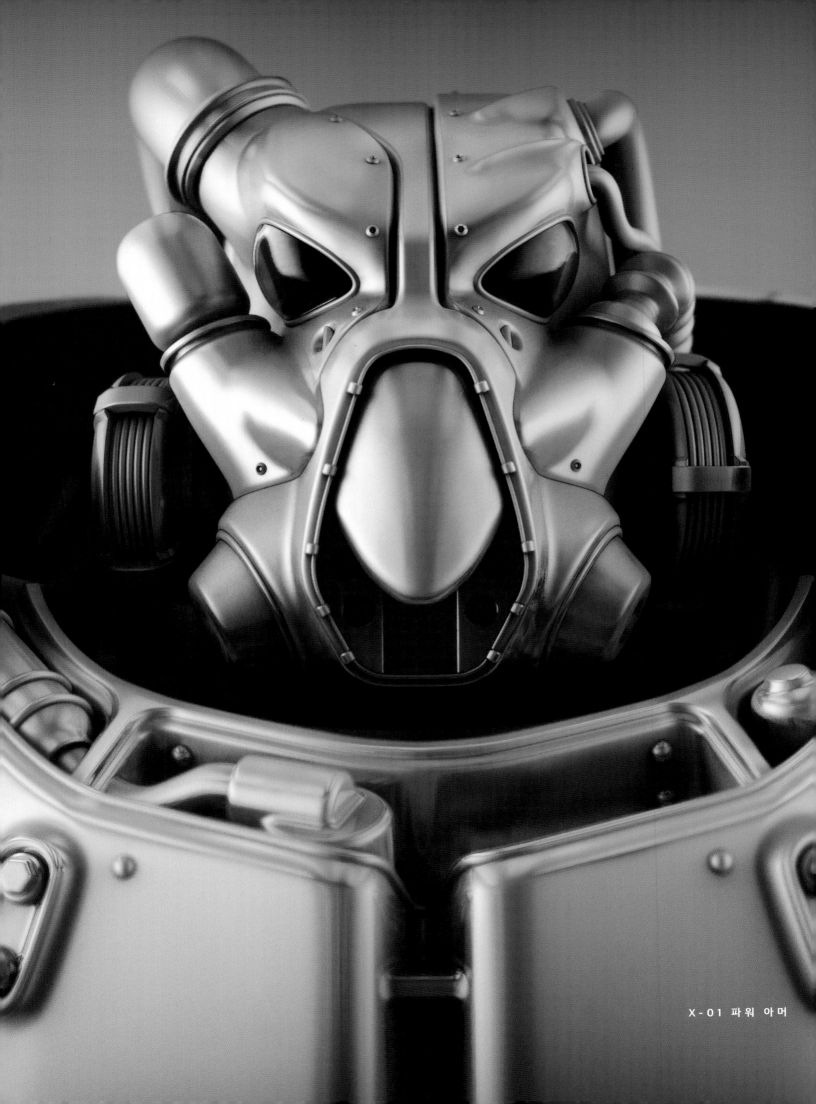

X-01 파워 아머

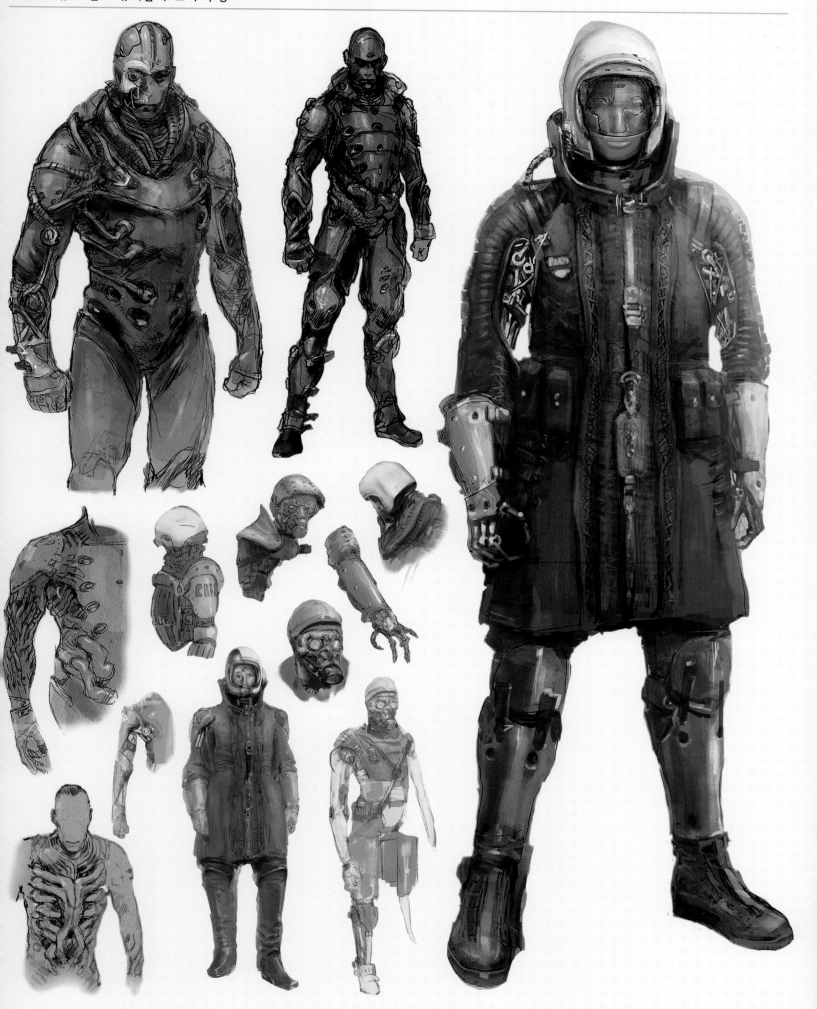

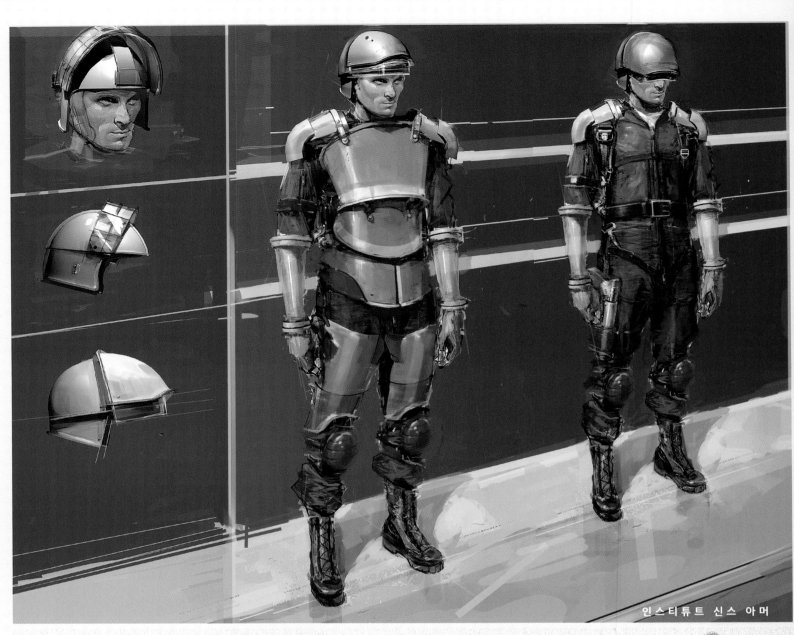

인스티튜트 신스 아머

신스 유니폼 초기 구상

THE ART OF *Fallout 4*

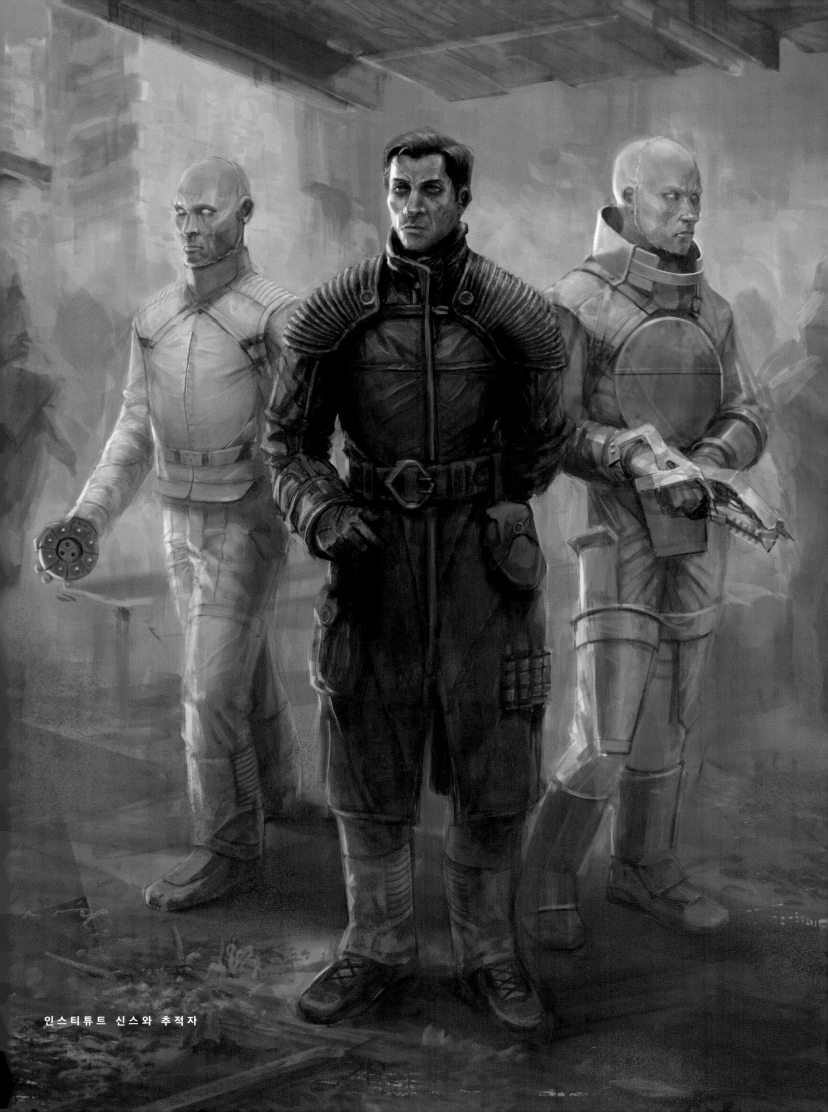

인스티튜트 신스와 추적자

## ▼ 인스티튜트 방호복

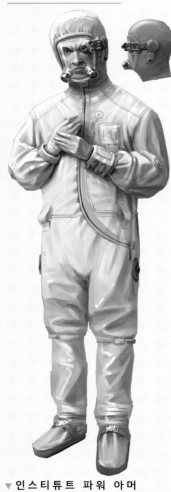

## ▼ 인스티튜트 유니폼

인스티튜트 연구실과 사무실에서 일하는 과학 계열 직원들을 위한 복장으로, 기존의 연구실 코트에 새로운 디자인을 더했다.

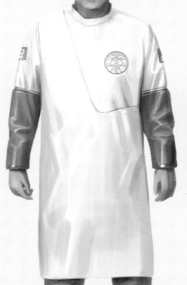

## ▼ 인스티튜트 유니폼 후보

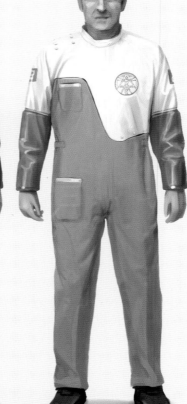

## ▼ 인스티튜트 파워 아머

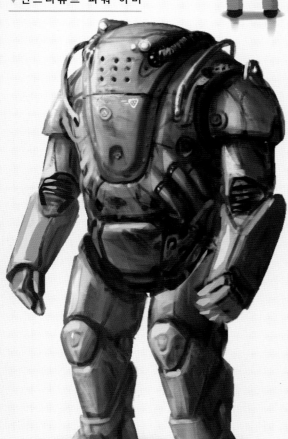

## ▼ 인스티튜트 수장의 의복

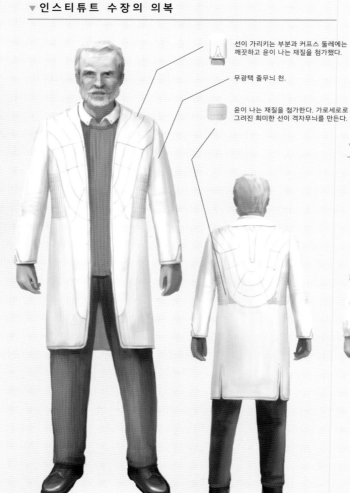

선이 가리키는 부분과 커프스 둘레에는 깨끗하고 윤이 나는 재질을 첨가했다.

무광택 줄무늬 천.

윤이 나는 재질을 첨가한다. 가로세로로 그려진 희미한 선이 격자무늬를 만든다.

## ▼ 인스티튜트 어린이

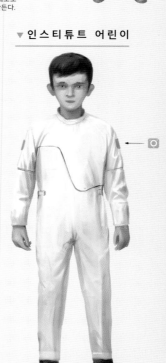

**THE ART OF** *Fallout 4*

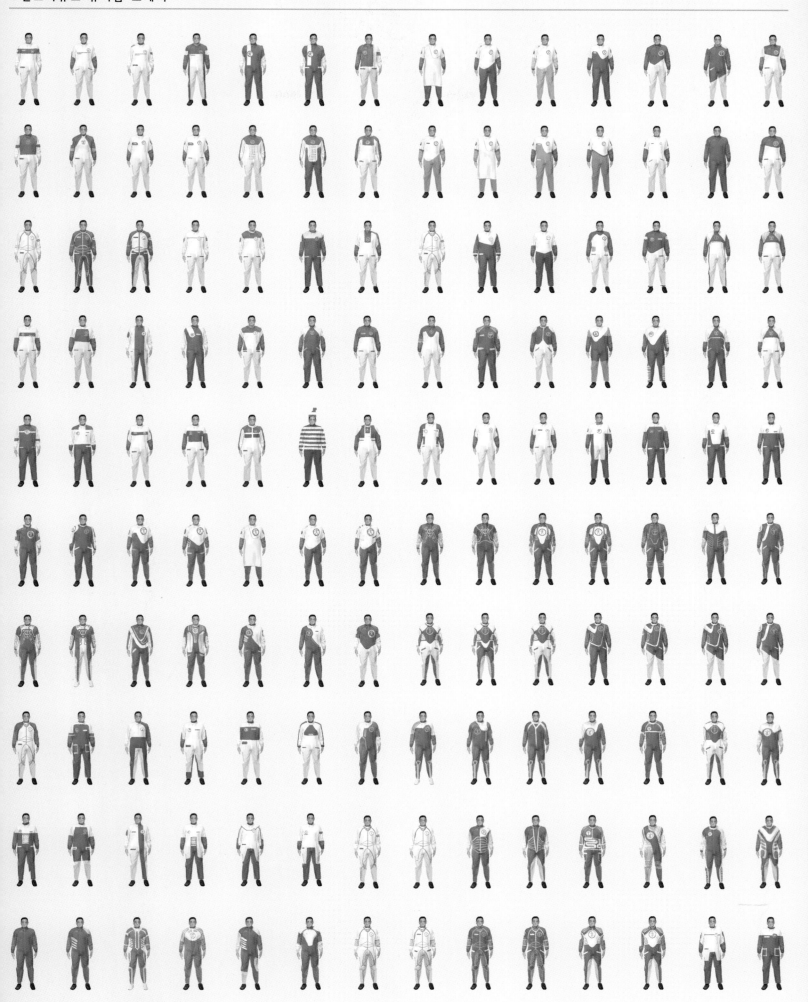

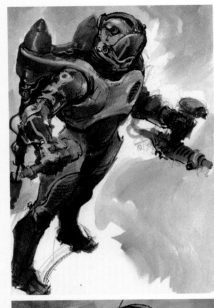

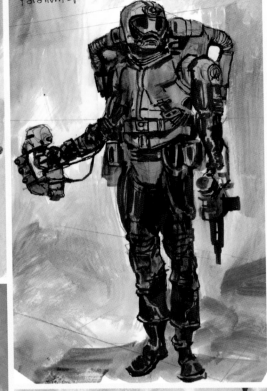

Parahunter

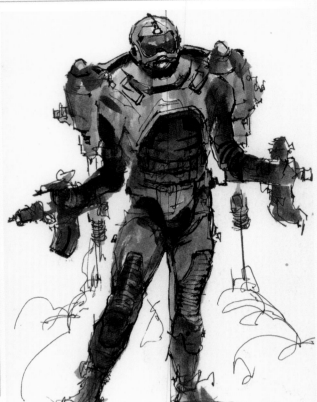

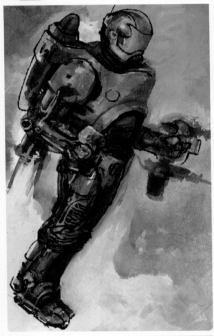

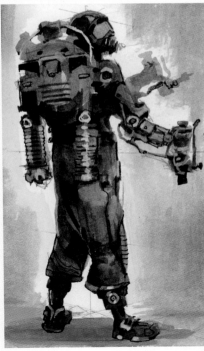

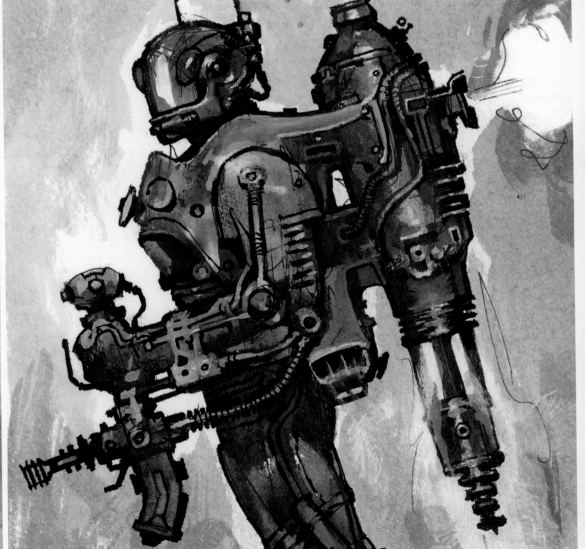

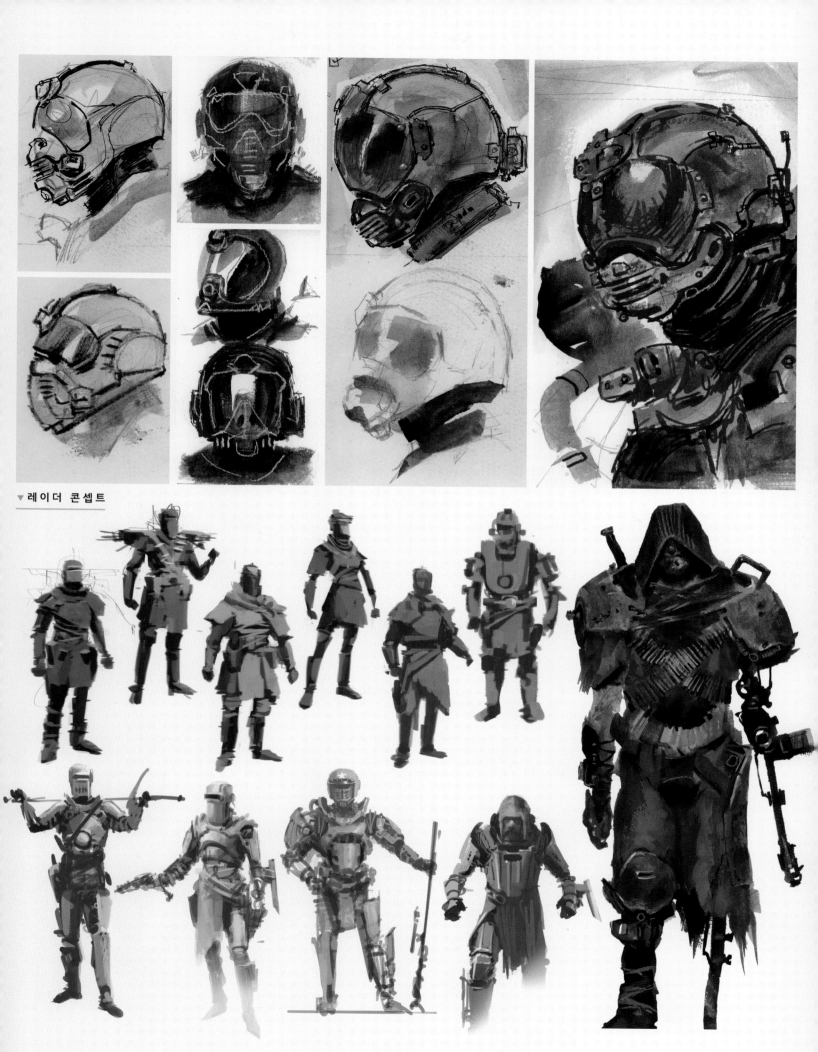

▼ 레이더 콘셉트

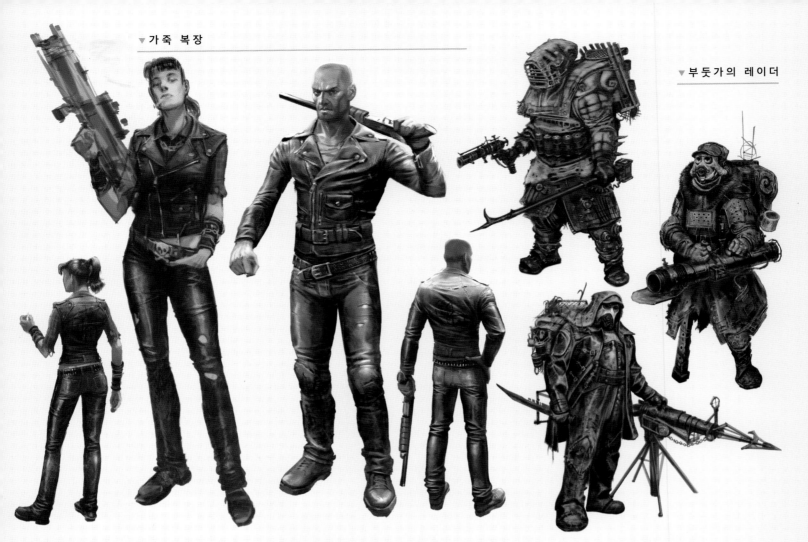

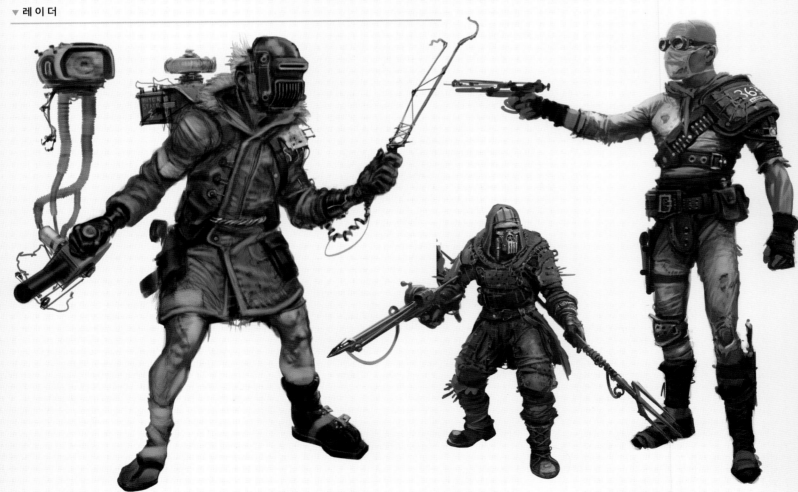

**THE ART OF Fallout 4**

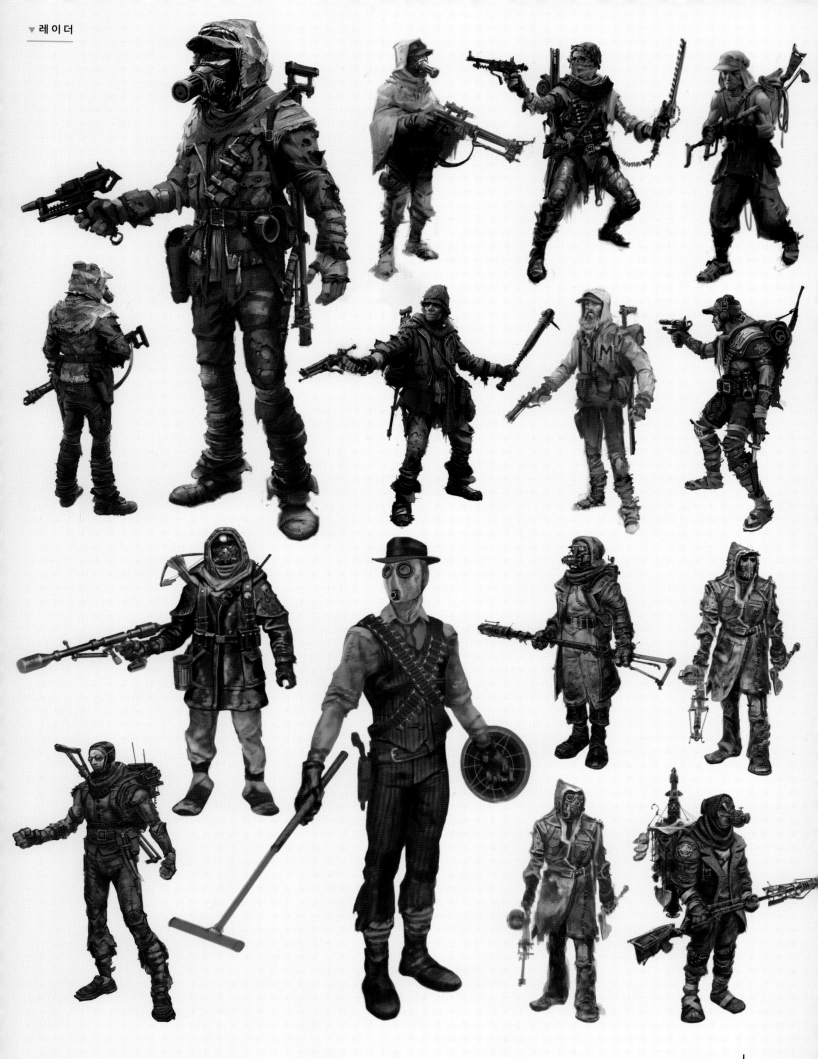

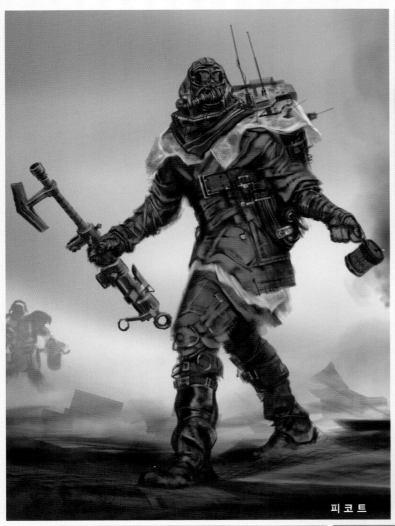

피코트

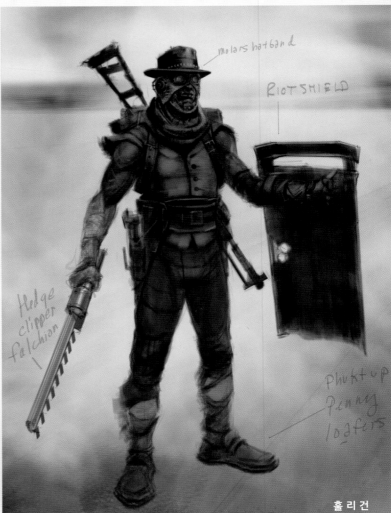

molars hatband

RIOTSHIELD

Hedge
clipper
falchion

Phuktup
Penny
loafers

훌리건

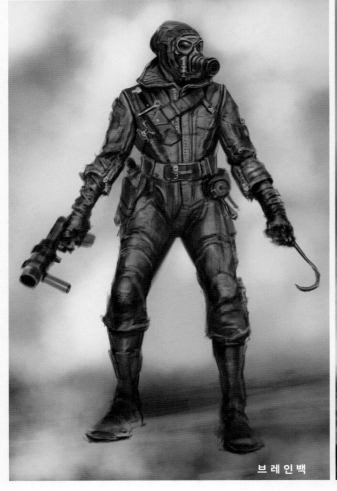

브레인백

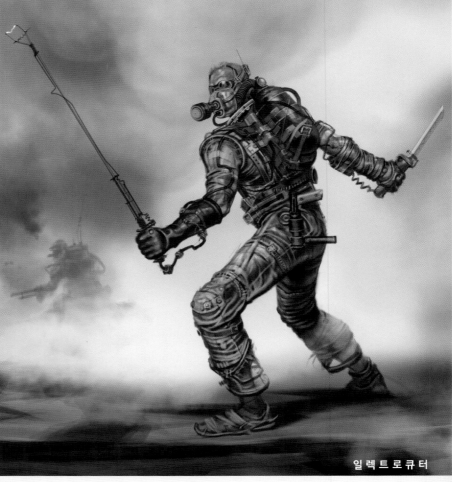

일렉트로큐터

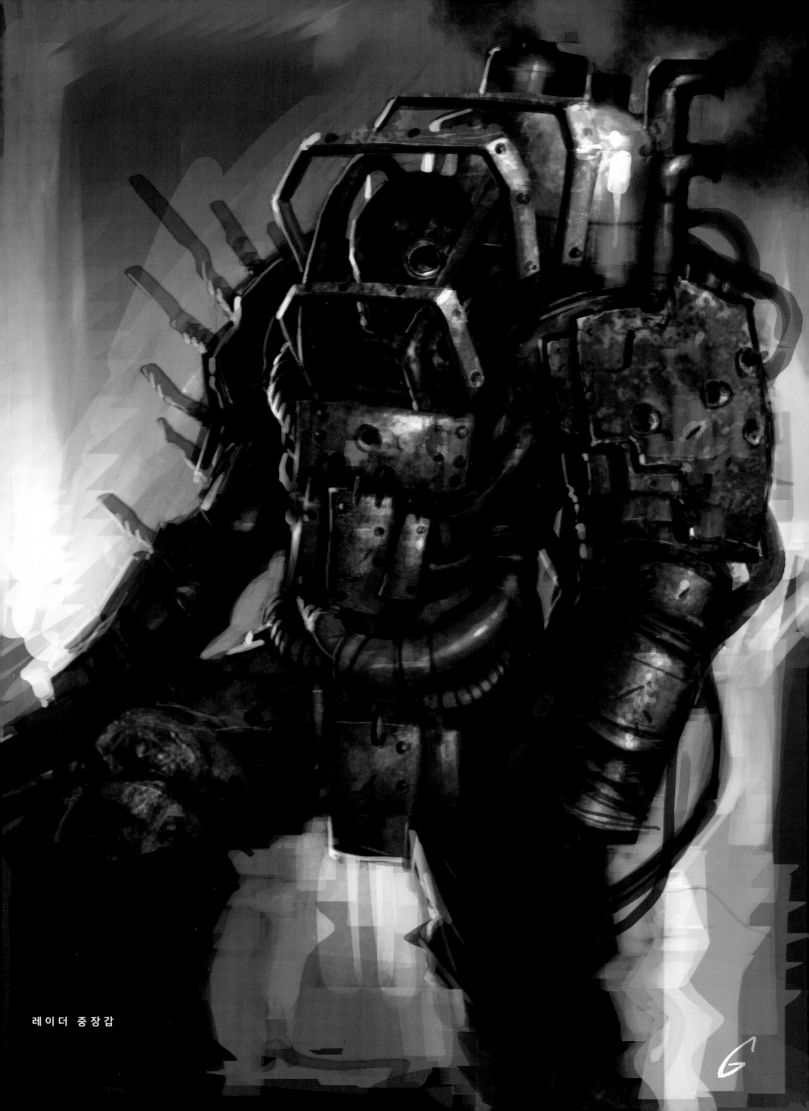

레이더 중장갑

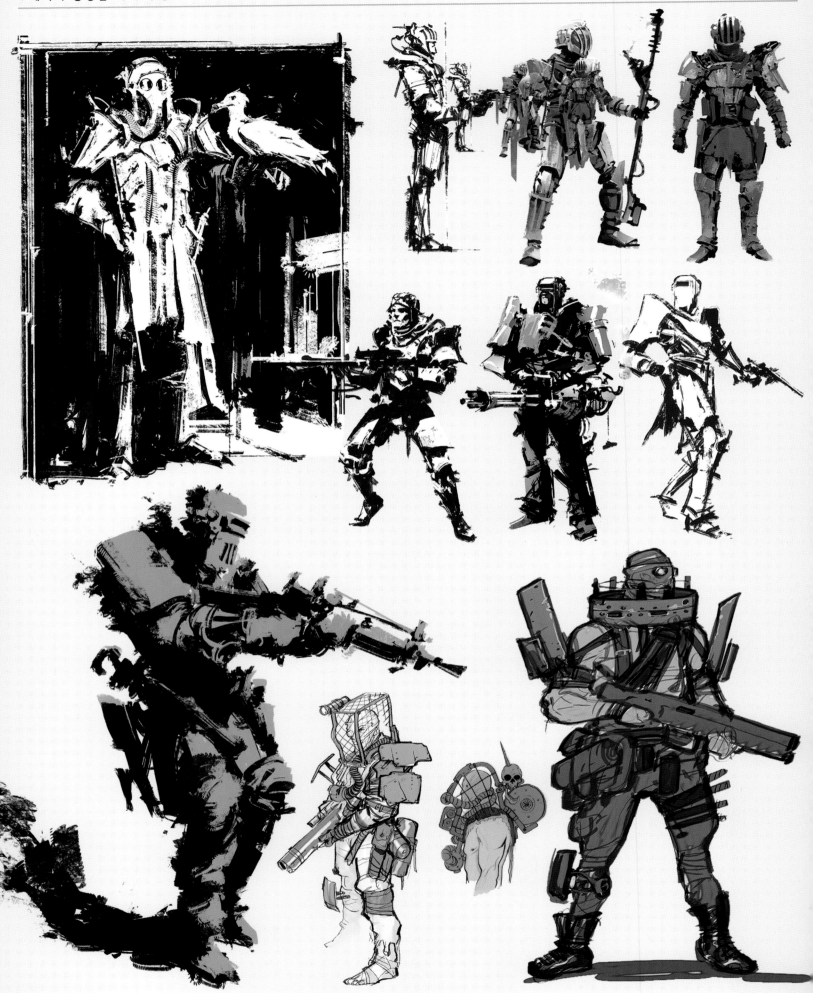

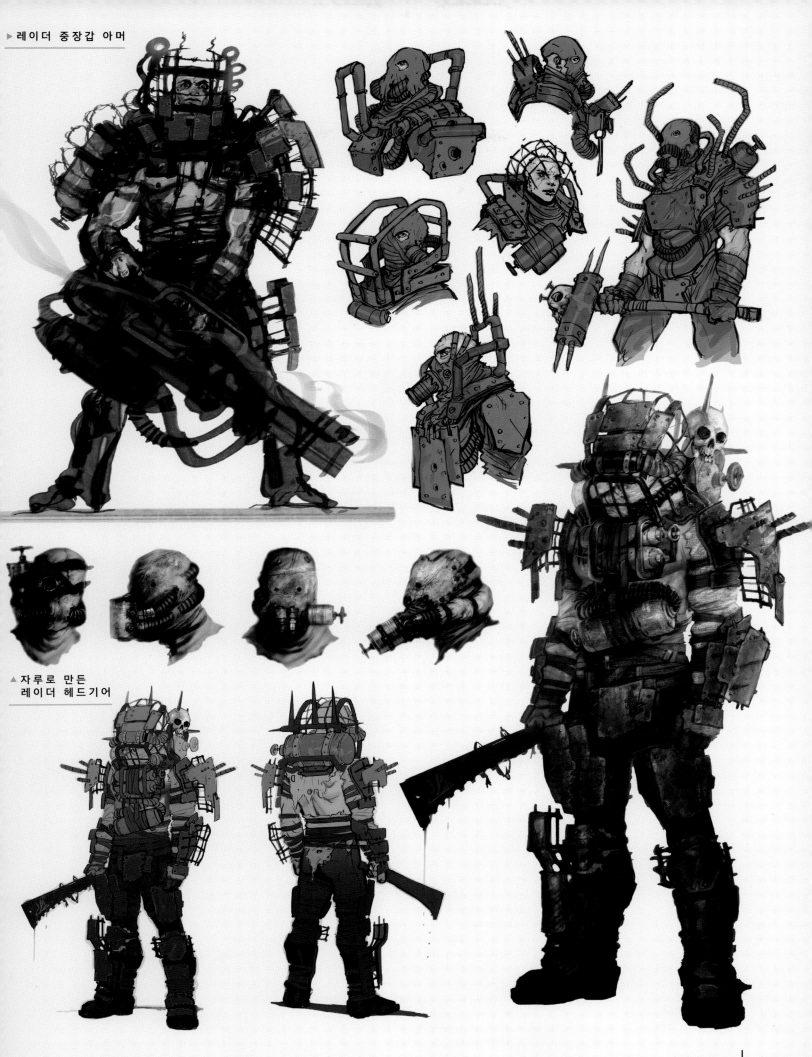

▶ 레이더 중장갑 아머

▲ 자루로 만든
레이더 헤드기어

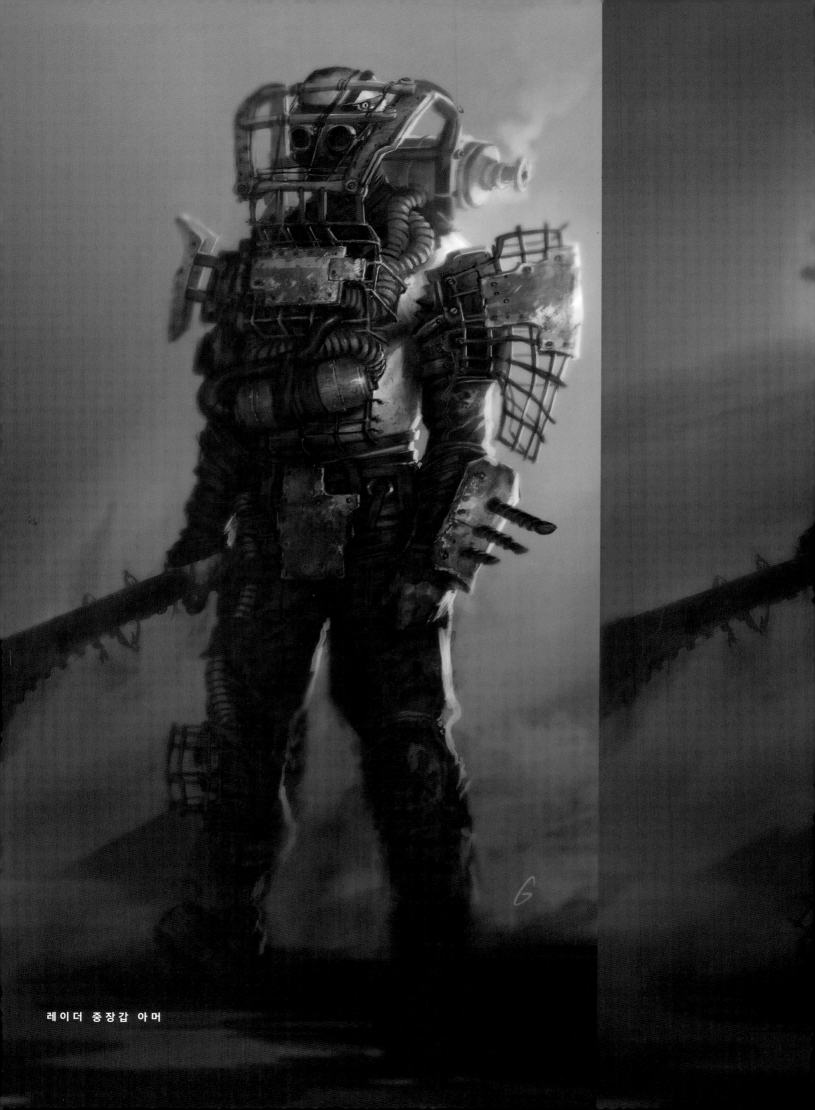

레이더 중장갑 아머

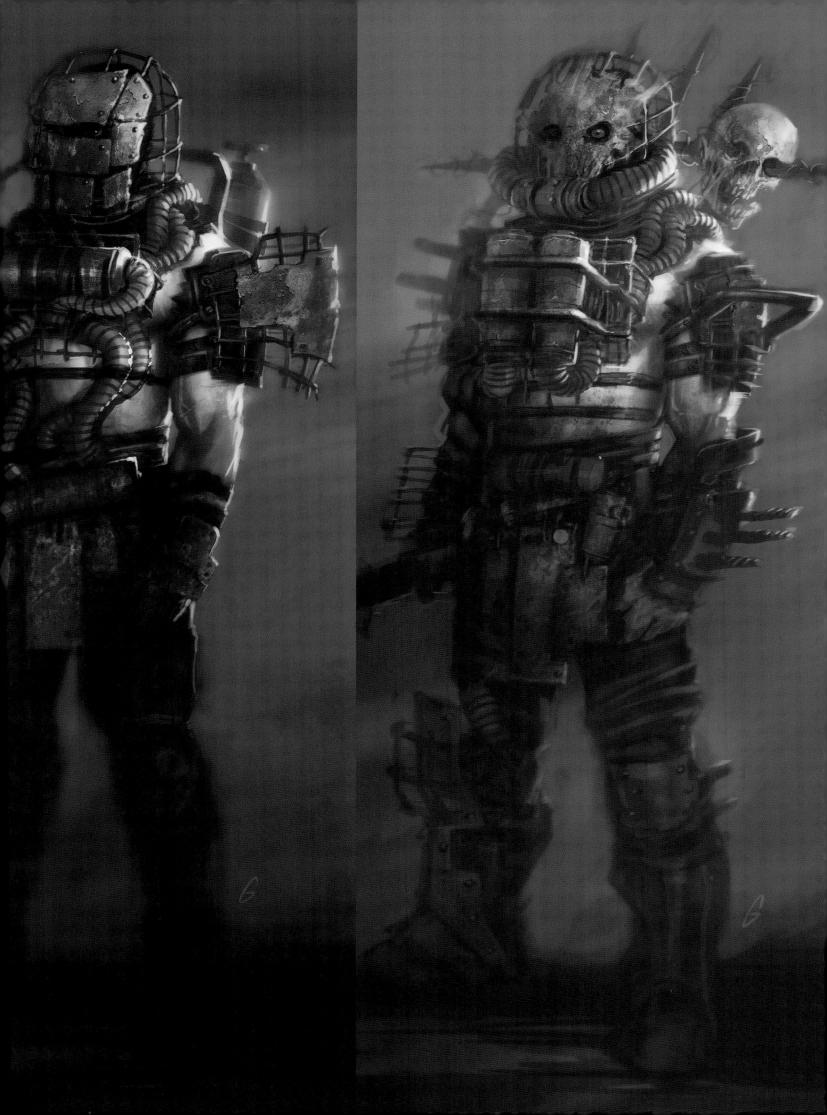

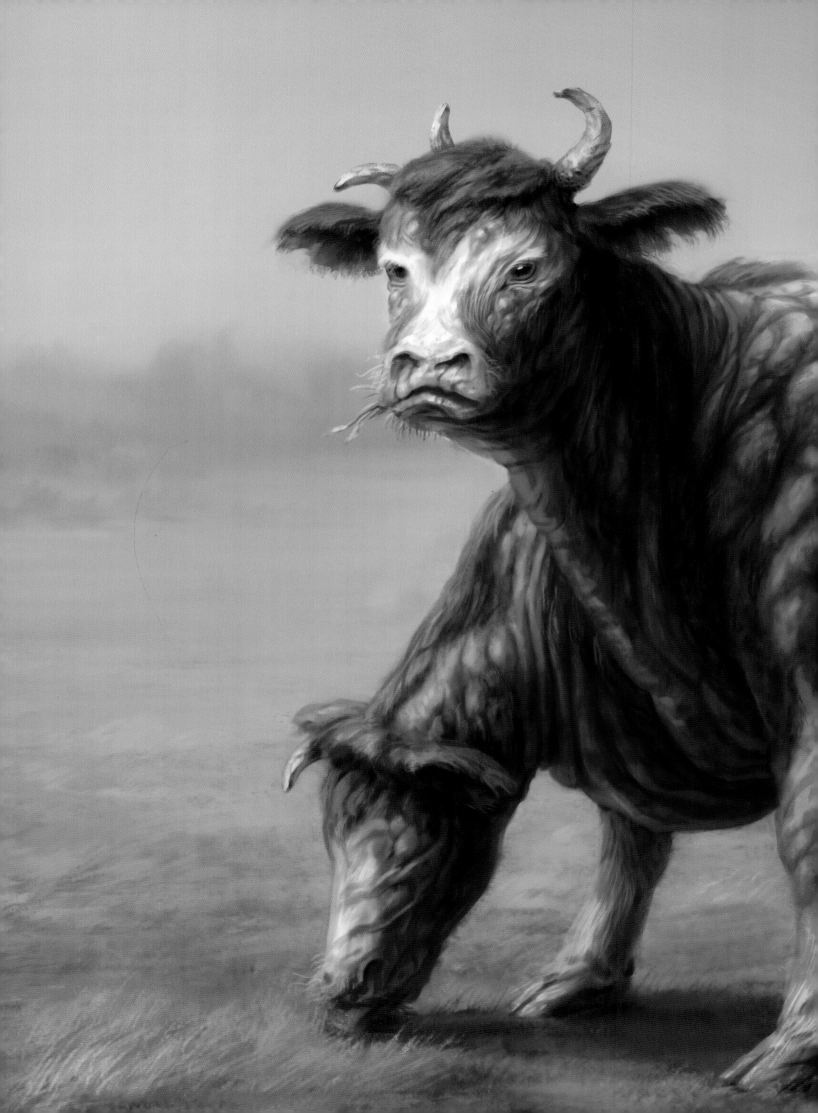

Chapter 4
생명체

# Chapter 4
# 생명체

**베데스다 게임 스튜디오에는** 생명체 제작 부서가 따로 있다. 이 제작 부서는 플레이어가 게임 속에서 마주칠 수 있는 인간이 아닌 모든 생명체들을 담당하며 적들이나 다양한 생명체들은 물론, 로봇이나 터릿까지 만드는 곳이다. 폴아웃 3에서 등장했던 생명체들을 다시 디자인하려 했을 때, 제작진은 생명체들의 본래 콘셉트를 유지하면서도 사실성과 세부 묘사를 개선해야 한다는 과제에 직면했다. 또한 자세한 묘사나 정확성에서 차이가 있더라도, 생명체들이 여전히 익숙하게 느껴져야 한다는 점이 중요했다.

하지만 원본 디자인과 살짝 다른 방향으로 디자인을 발전시키고 싶었던 생명체들도 있었다. 물론 이런 경우에는 보통 구체적인 이유가 있었고, 아무렇게나 생명체들의 디자인을 바꾸려한 것은 아니다. 예를 들어 폴아웃 3의 슈퍼 뮤턴트들은 굉장히 강렬하고 난폭한 인상을 가지고 있었지만, 우리는 이들의 외모를 보다 오리지널 게임 시리즈와 흡사하게 바꾸고 싶었다. 그래서 전체적으로 근육의 양을 줄이고, 얼굴에 더 풍부한 표정을 주었으며, 보다 부드러운 피부 텍스처를 씌우고 신체의 비율도 변경했다. 마이얼럭의 경우에도 시각적으로 많은 부분을 교체했으며, 사냥종 마이얼럭이나 마이얼럭 여왕을 추가하는 등 다양한 종도 추가했다. 이런 시도는 보다 동물적인 느낌을 주기 위한 시도였을 뿐만 아니라, 주인공이 쫄쫄이 슈트를 입고 돌아다니던 오리지널 폴아웃 시리즈와 차별화를 하기위한 것이었다.

이따금은 3D아티스트가 콘셉트 스케치도 없이 곧바로 생명체를 모델링하는 경우도 있었다. 지브러시(Zbrush: 쉽게 모델링을 할 수 있는 그래픽 프로그램)를 가지고 마음이 가는 대로 작업을 하다 보면 결과물로 생명체의 형상이 나오는 것이었다. 프로젝트 초반에 데스클로의 디자인이 이런 식으로 이루어졌으며, 이후에도 아이봇이나 센트리 봇, 어썰트론 등의 로봇 디자인도 이런 방식으로 완성되었다. 이런 접근 방식은 보통 원본 디자인을 어떤 방식으로 발전시킬 것인지에 대한 아주 명확한 생각이 있었을 때만 성공적으로 이루어졌다. 또 가끔씩은 2D 디자인을 먼저 차근차근 하기보다는, 3D부터 시작해 디자인을 구상하는 것이 더 재미있기도 했다.

이 책에서 보게 될 하이 폴리곤 렌더링(High-poly Render)은 게임에서 사용된 노멀맵(Normal Map: 적은 수의 폴리곤으로도 높은 퀄리티의 모델링을 가능하게 만들어주는 그래픽 기술)과 디퓨즈 텍스처(Diffuse Texture)를 '굽는 데' 사용되었지만, 게임 모델 자체만 보면 제작 과정에서 기울인 노력을 온전히 느끼기 힘들 수도 있다. 외피나 외부 장갑을 쏘아서 박살냈을 때에나 보이는 '속살' 부위 등은 아티스트들이 세부 묘사에 심혈을 기울인 덕분에 정말 경이로운 수준으로 구현할 수 있었던 부분이다. 그래서 우리는 그 강박적인 영광으로 만들어낸 그레이스케일 렌더링(Grayscale Renders)의 성과도 책에 수록하여 보여주기로 했다.

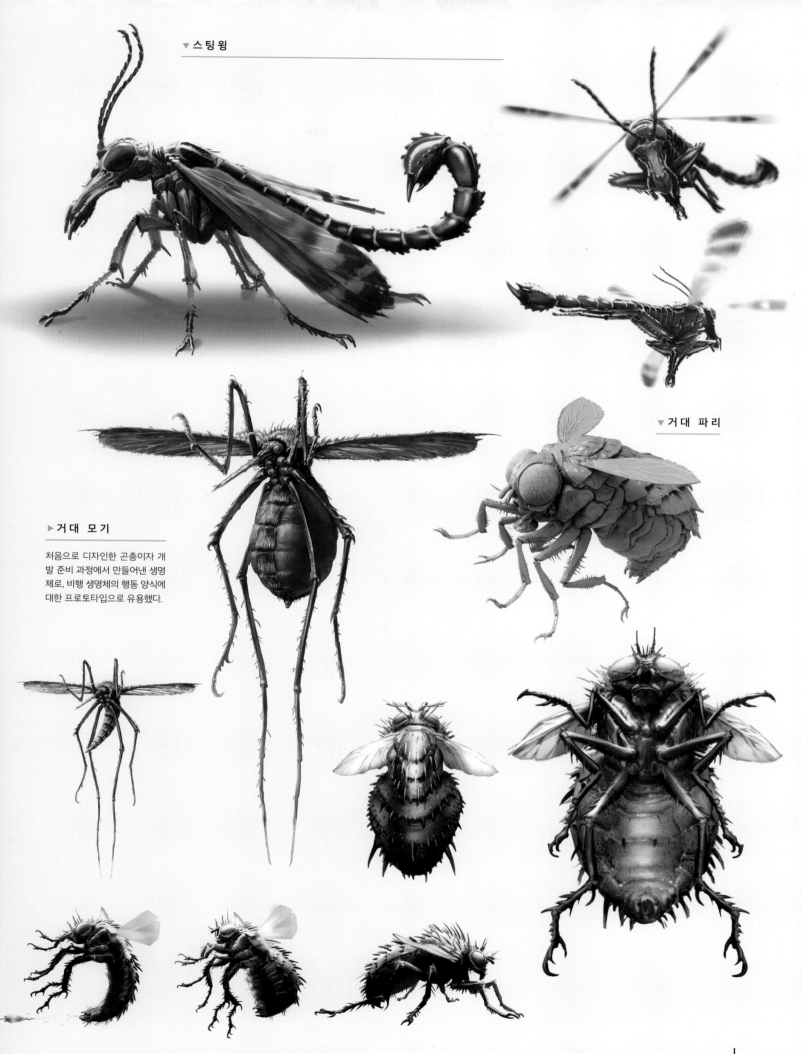

▼ 스팅 윙

▶ 거대 모기

처음으로 디자인한 곤충이자 개
발 준비 과정에서 만들어낸 생명
체로, 비행 생명체의 행동 양식에
대한 프로토타입으로 유용했다.

▼ 거대 파리

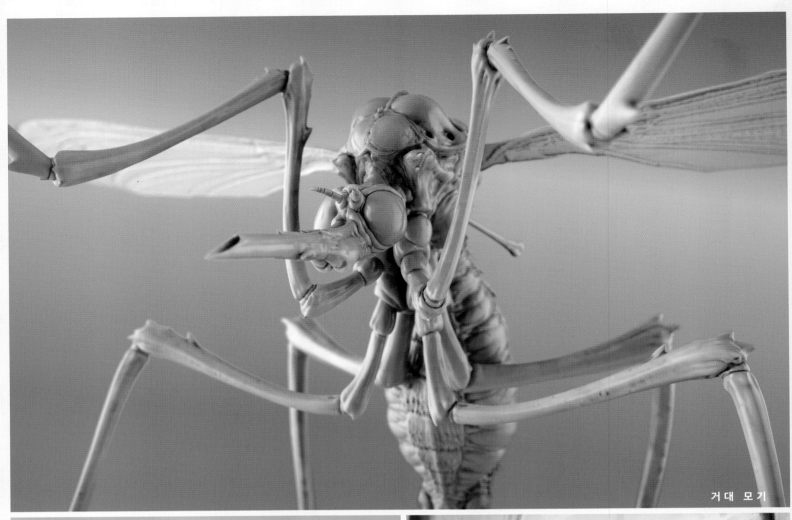
거대 모기

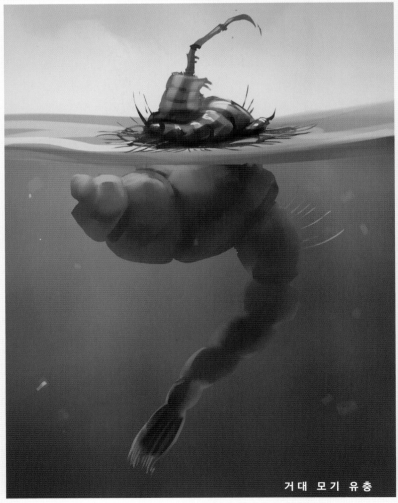
거대 모기 유충

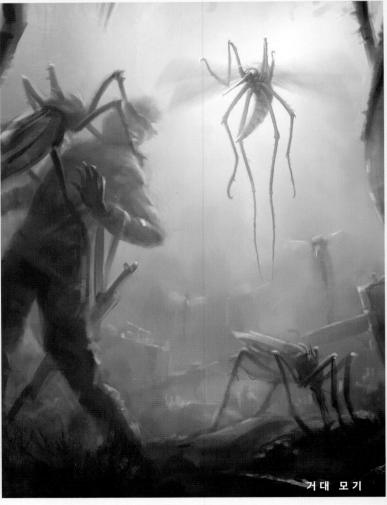
거대 모기

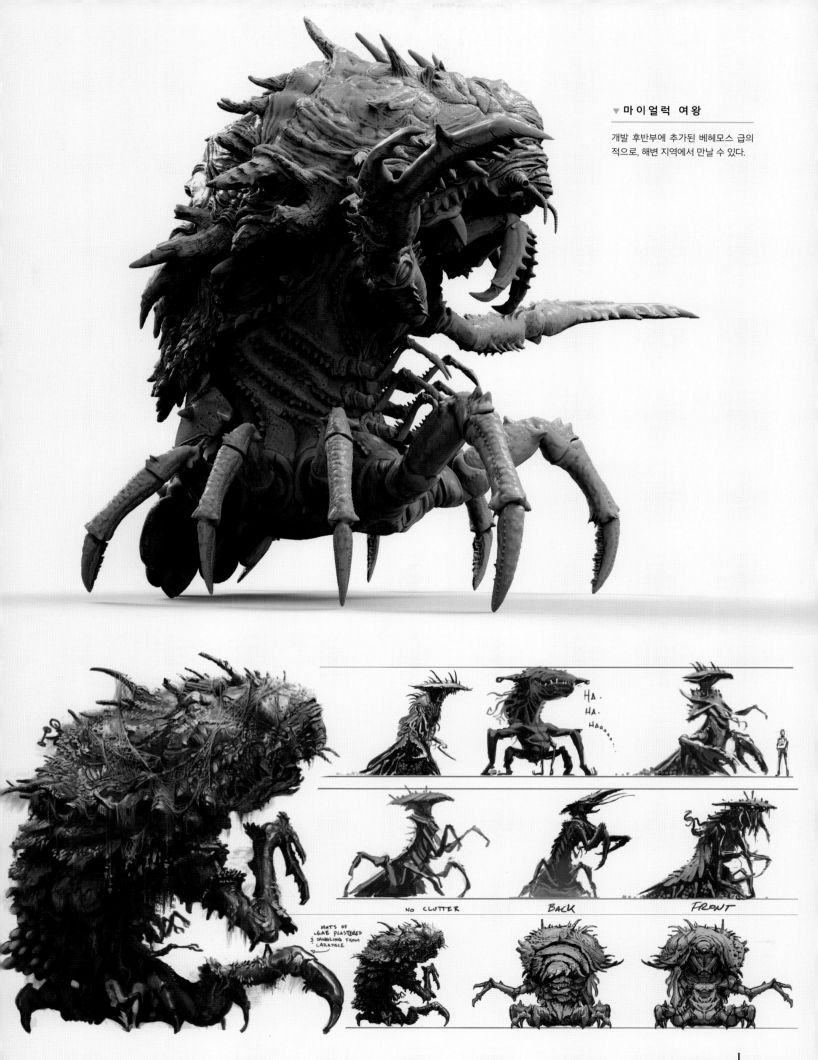

NO CLUTTER

BACK

FRONT

MATS OF
ALGAE PLASTERED
& DANGLING FROM
CARAPACE

HA.
HA.
HAaaa...!

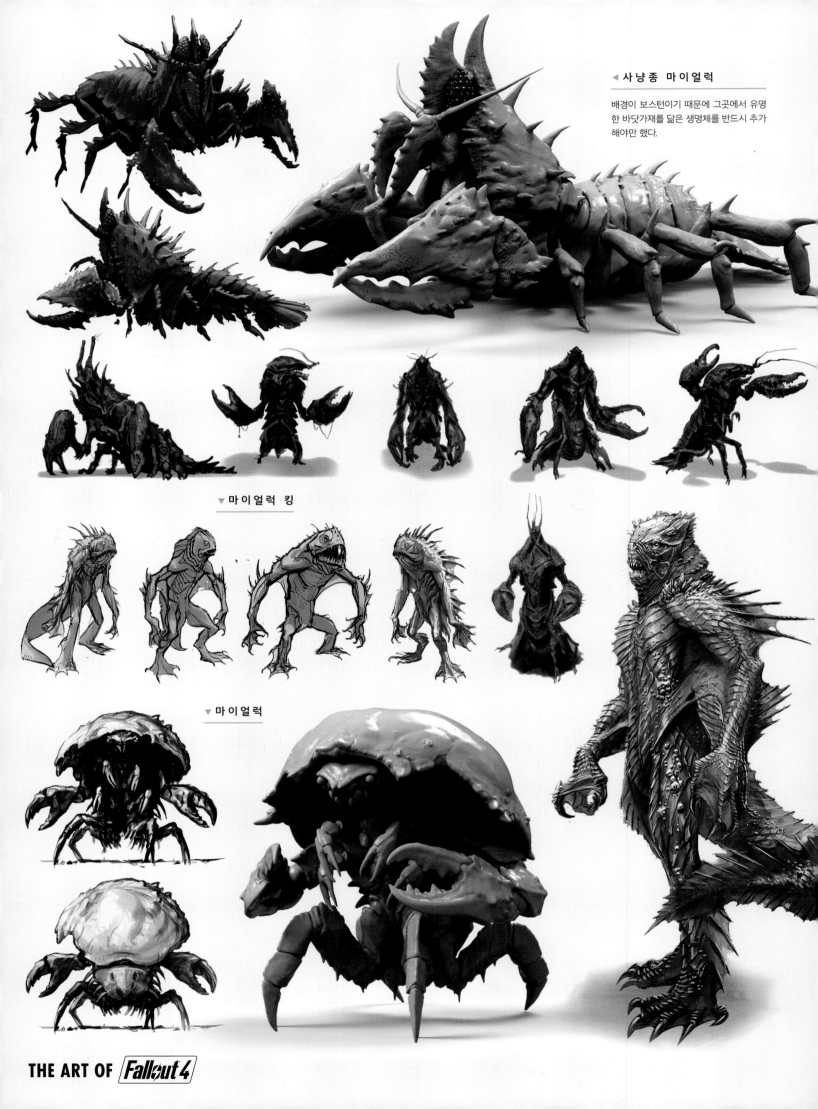

▼ 마 이 얼 럭  킹

▼ 마 이 얼 럭

**THE ART OF** *Fallout 4*

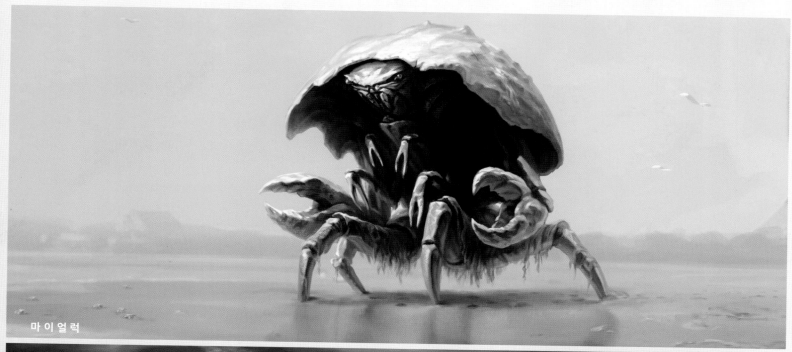

마이얼럭

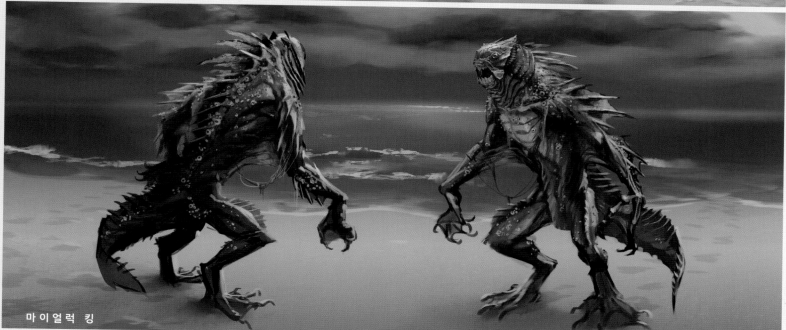

마이얼럭 킹

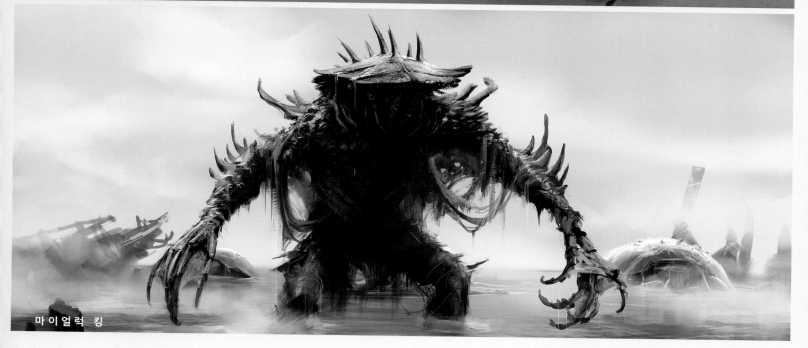

마이얼럭 킹

-MEEP!

감시용 참새

라드걸

라드걸

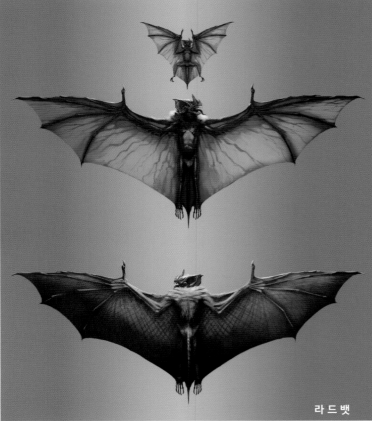

라드뱃

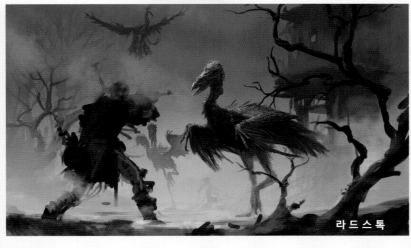

라드스톡

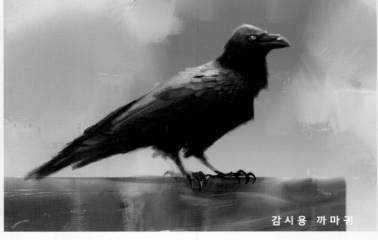

감시용 까마귀

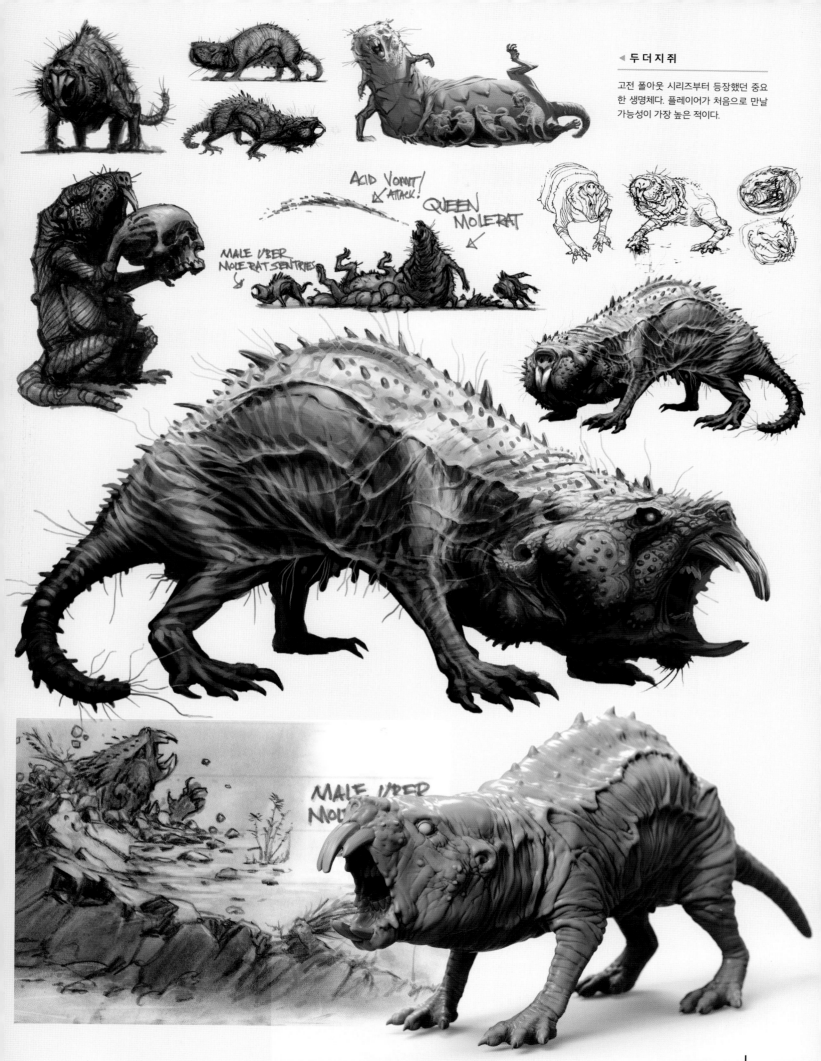

두더지 쥐

고전 폴아웃 시리즈부터 등장했던 중요한 생명체. 플레이어가 처음으로 만날 가능성이 가장 높은 적이다.

ACID VOMIT!
ATTACK!

QUEEN MOLERAT

MALE UBER MOLERAT SENTRIES

MALE UBER MOL

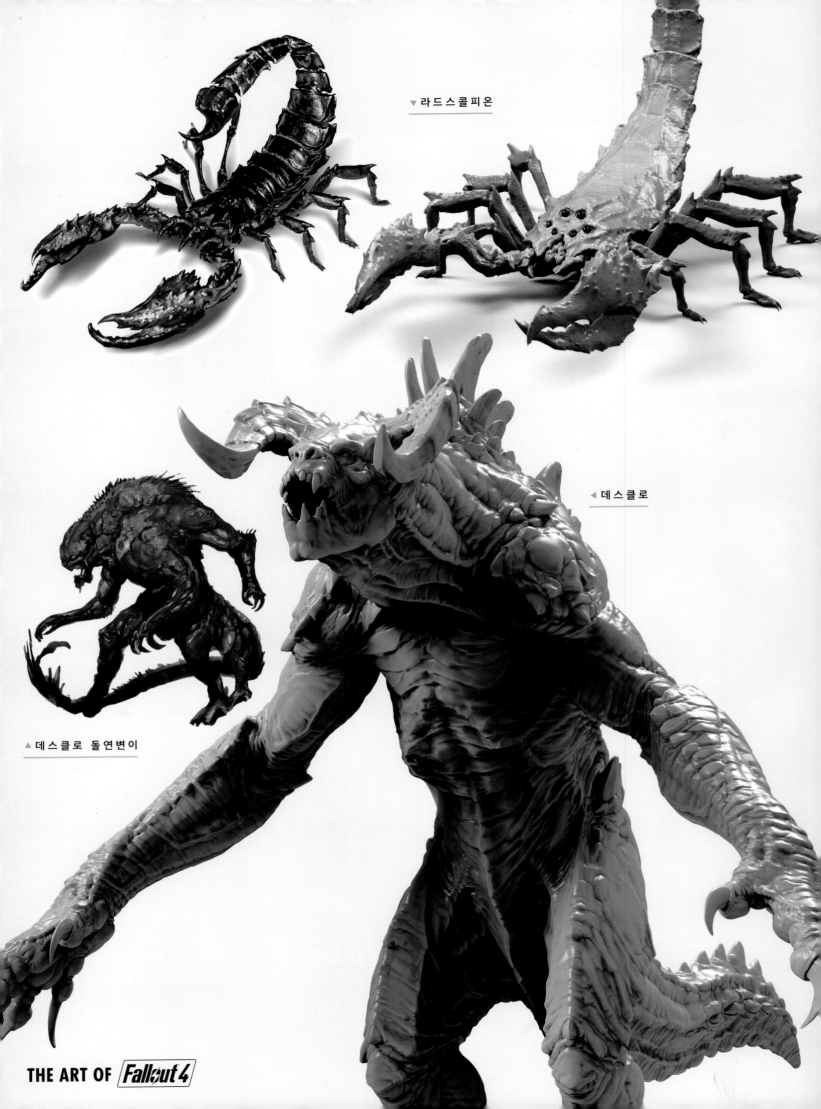

▼ 라드스콜피온

◀ 데스클로

▲ 데스클로 돌연변이

THE ART OF *Fallout 4*

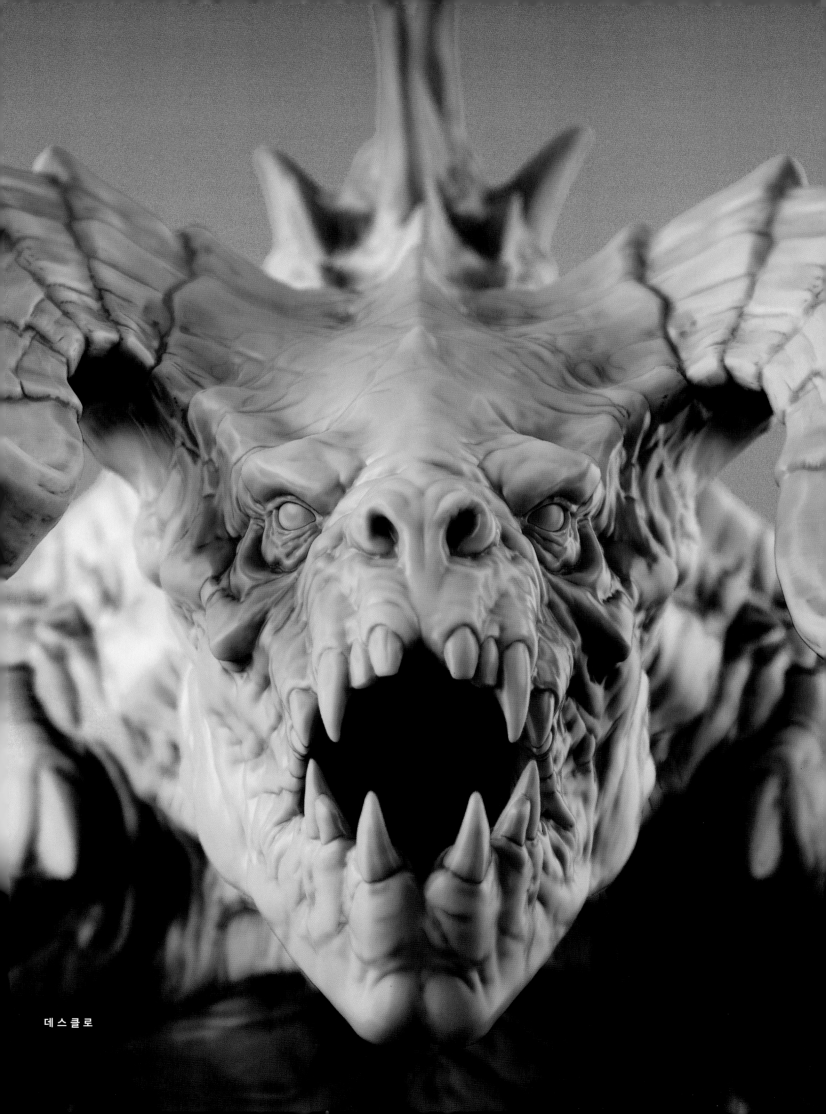

데스 클로

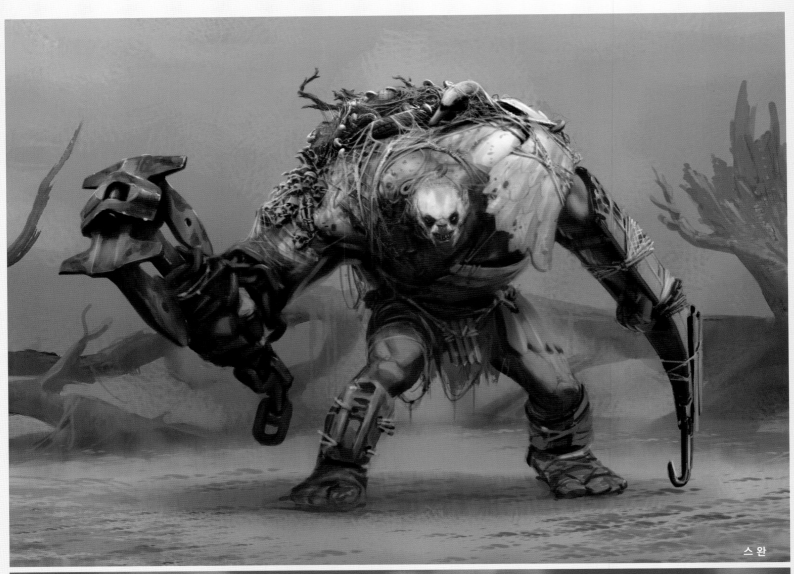

스완

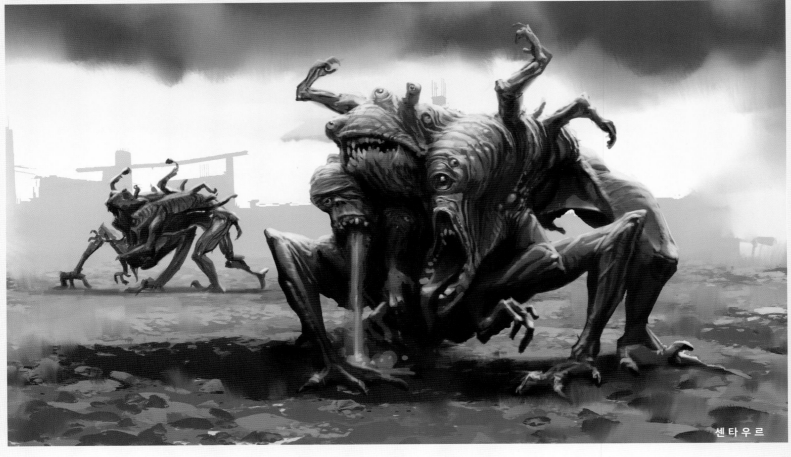

센타우르

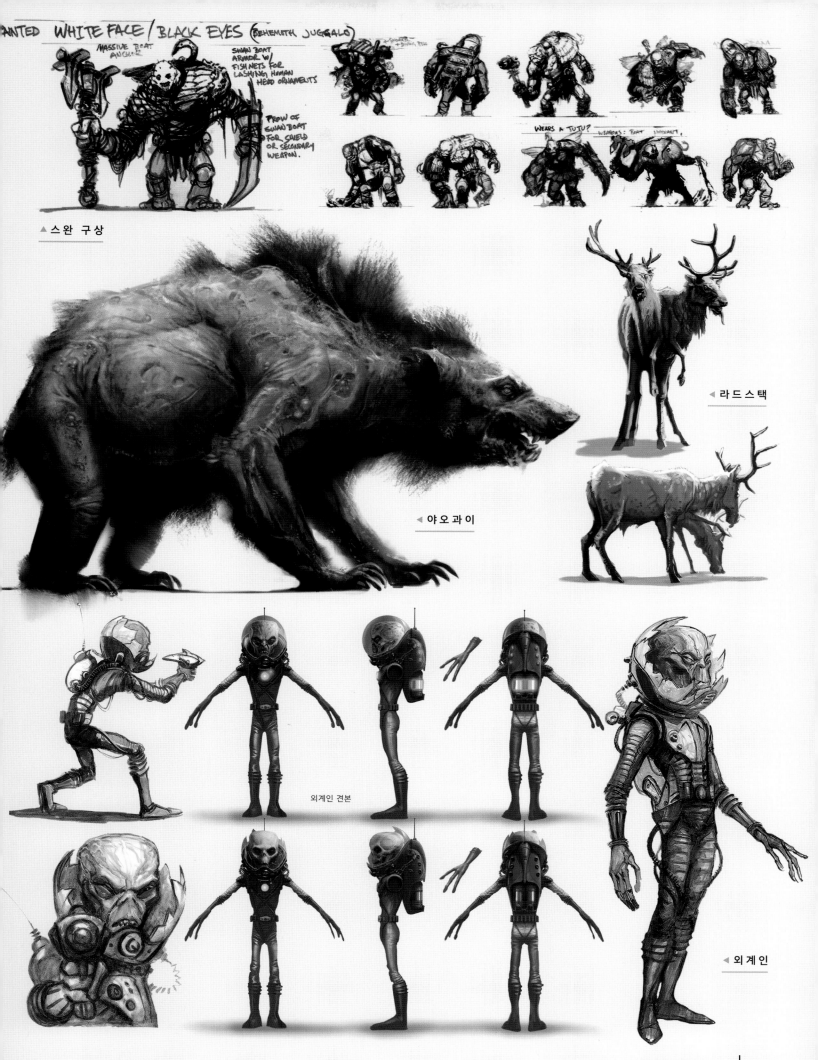

PAINTED WHITE FACE / BLACK EYES (BEHEMOTH JUGGALO)

MASSIVE BOAT ANCHOR

SWAN BOAT ARMOR W/ FISH NETS FOR LASHING HUMAN HEAD ORNAMENTS

PROW OF SWAN BOAT FOR SHIELD OR SECONDARY WEAPON.

WEARS A TUTU?

WEAPONS: BOAT

▲ 스완 구상

◀ 라드스택

◀ 야오과이

외계인 견본

◀ 외계인

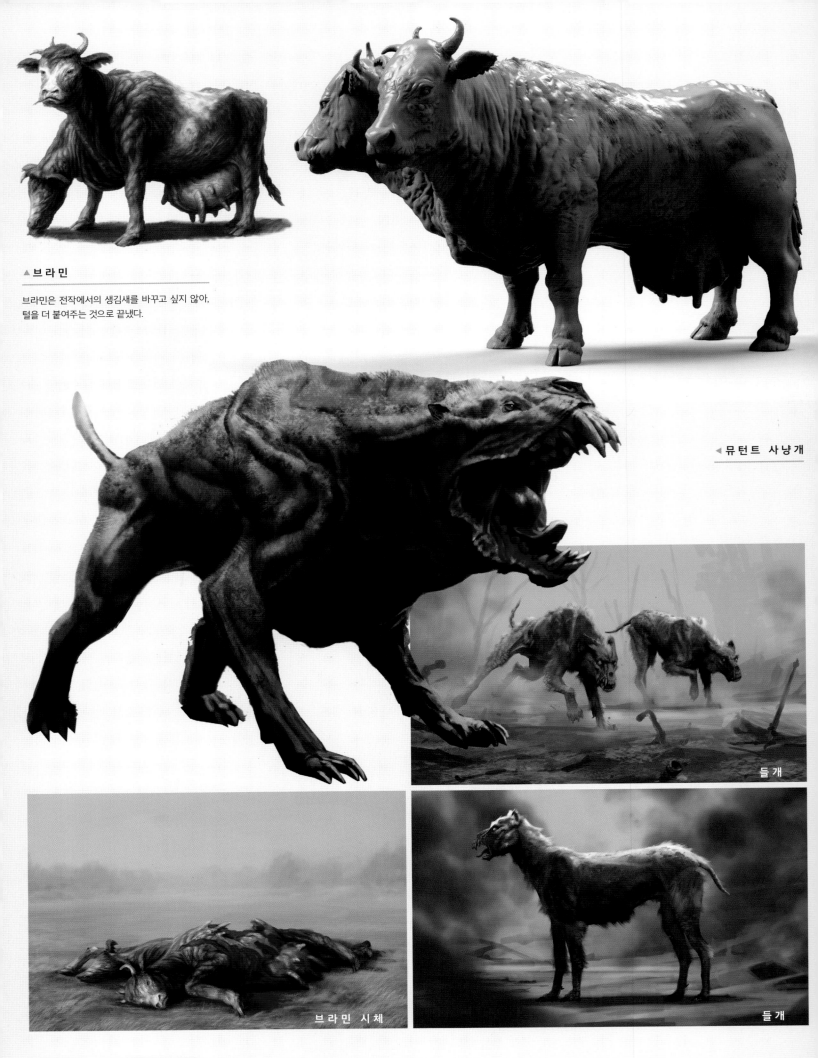

## ▲ 브 라 민

브라민은 전작에서의 생김새를 바꾸고 싶지 않아,
털을 더 붙여주는 것으로 끝냈다.

◀ 뮤 턴 트 사 냥 개

들 개

브 라 민 시 체

들 개

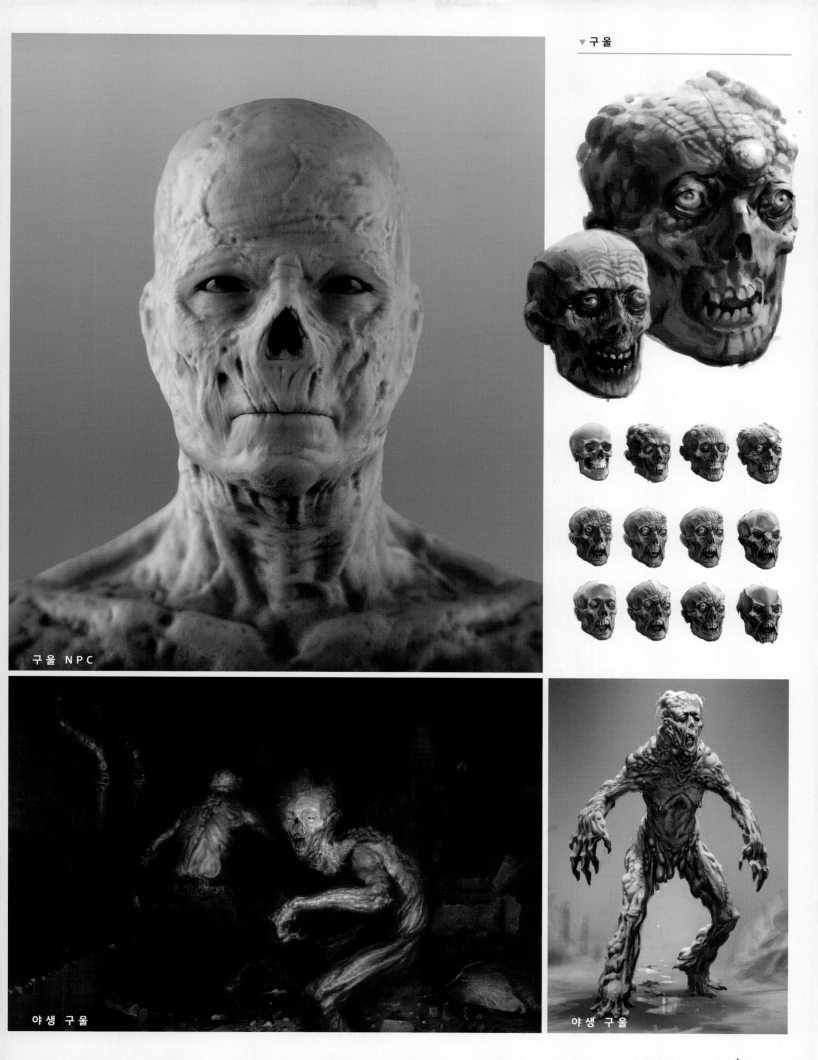

야생 구울

구울 NPC

야생 구울

야생 구울

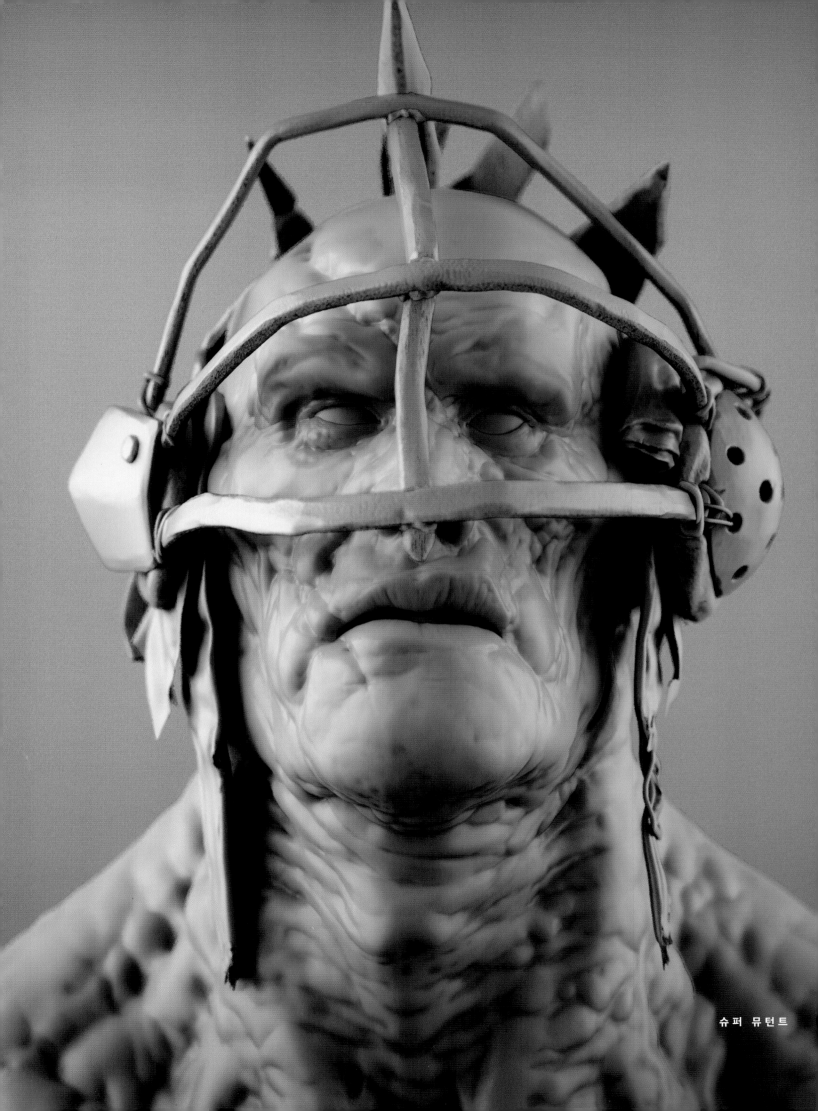

슈퍼 뮤턴트

슈퍼 뮤턴트

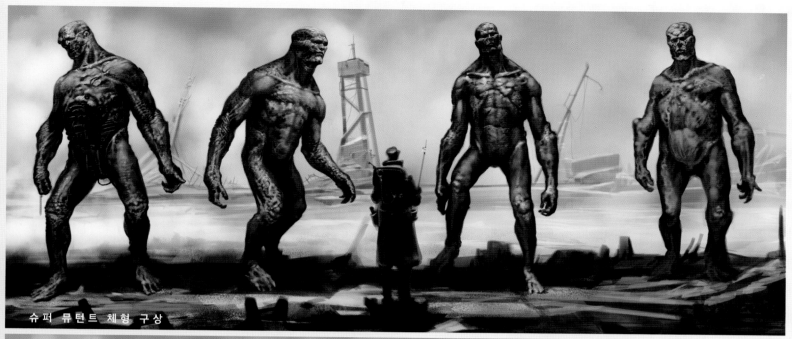

슈퍼 뮤턴트 체형 구상

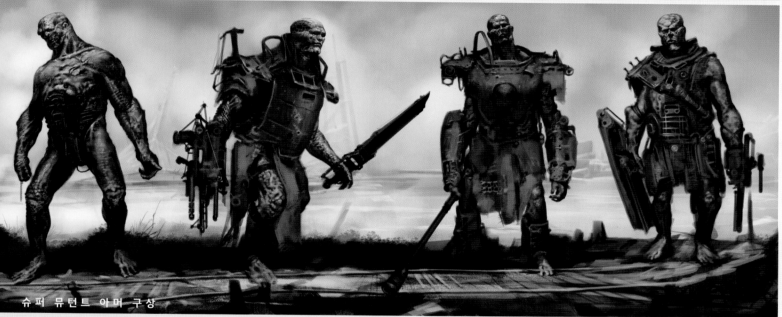

슈퍼 뮤턴트 아머 구상

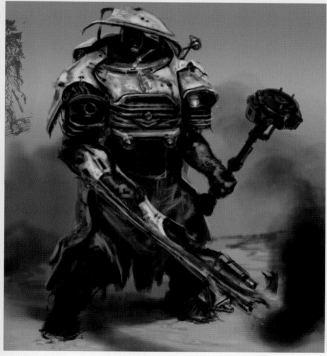

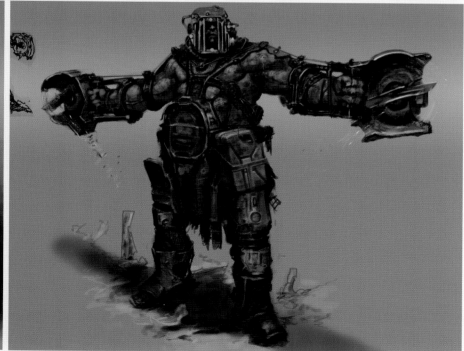

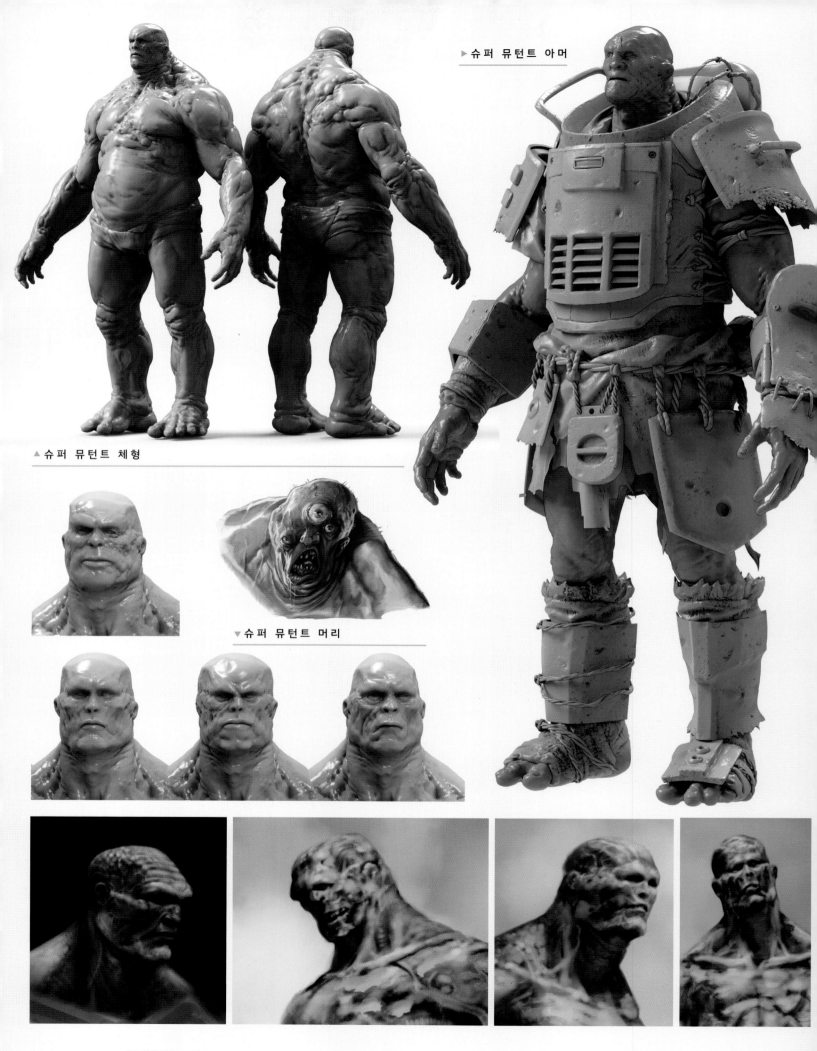

▲ 슈퍼 뮤턴트 체형

▶ 슈퍼 뮤턴트 아머

▼ 슈퍼 뮤턴트 머리

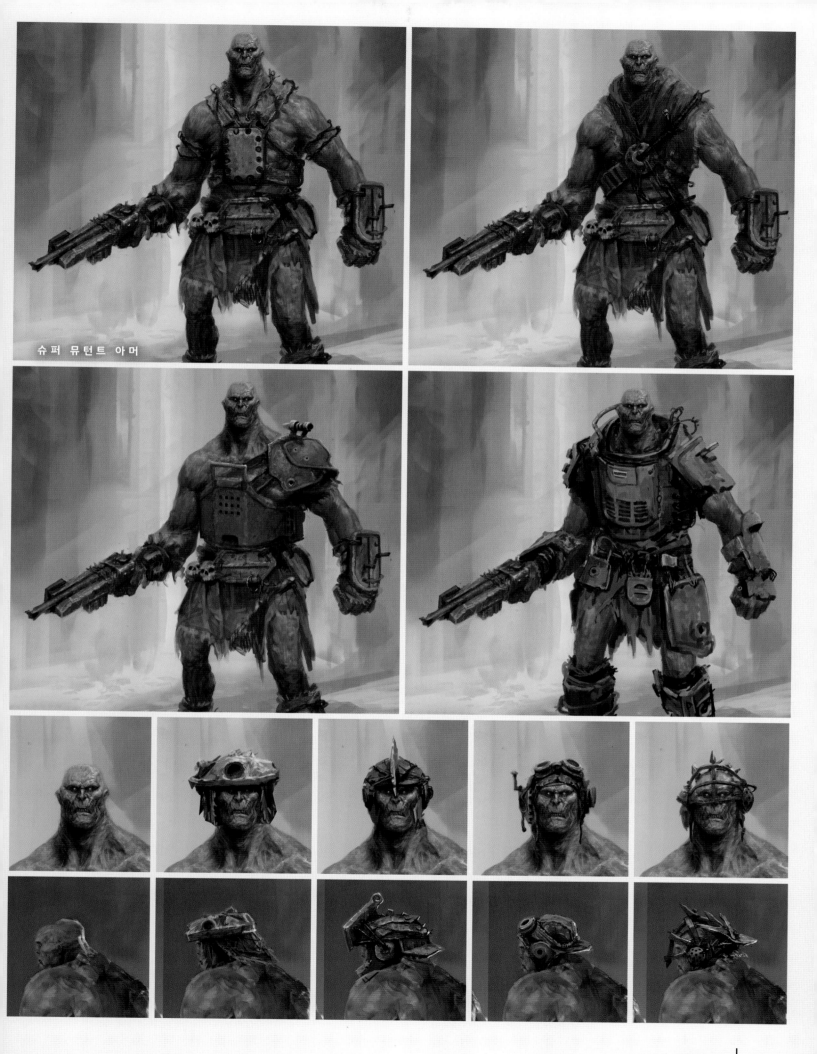

슈퍼 뮤턴트 아머

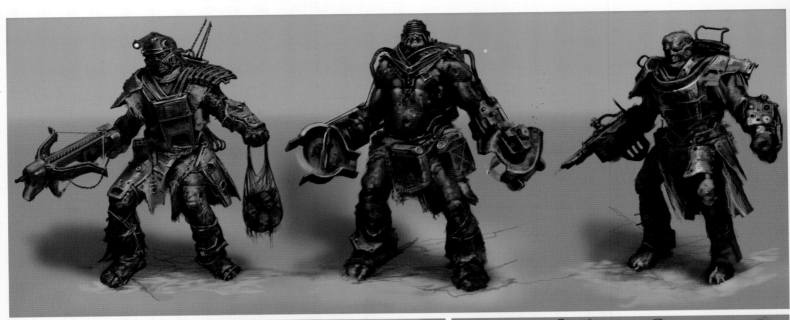

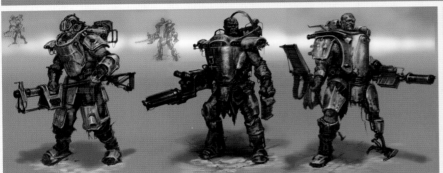

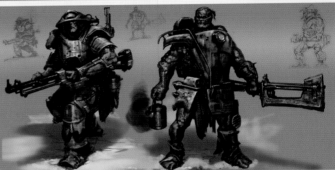

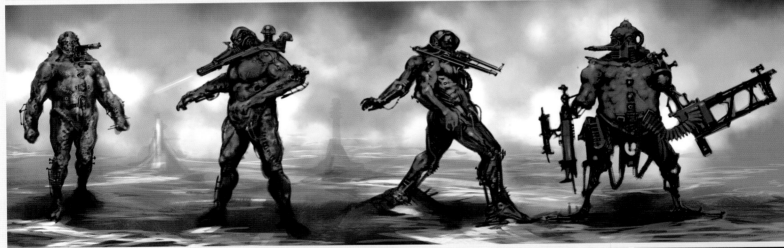

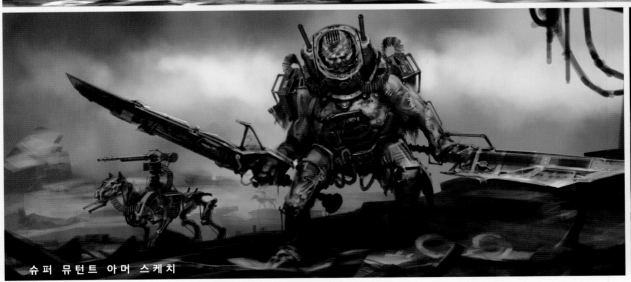

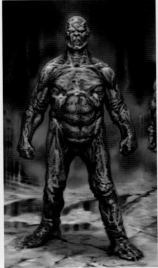

슈퍼 뮤턴트 아머 스케치

THE ART OF *Fallout 4*

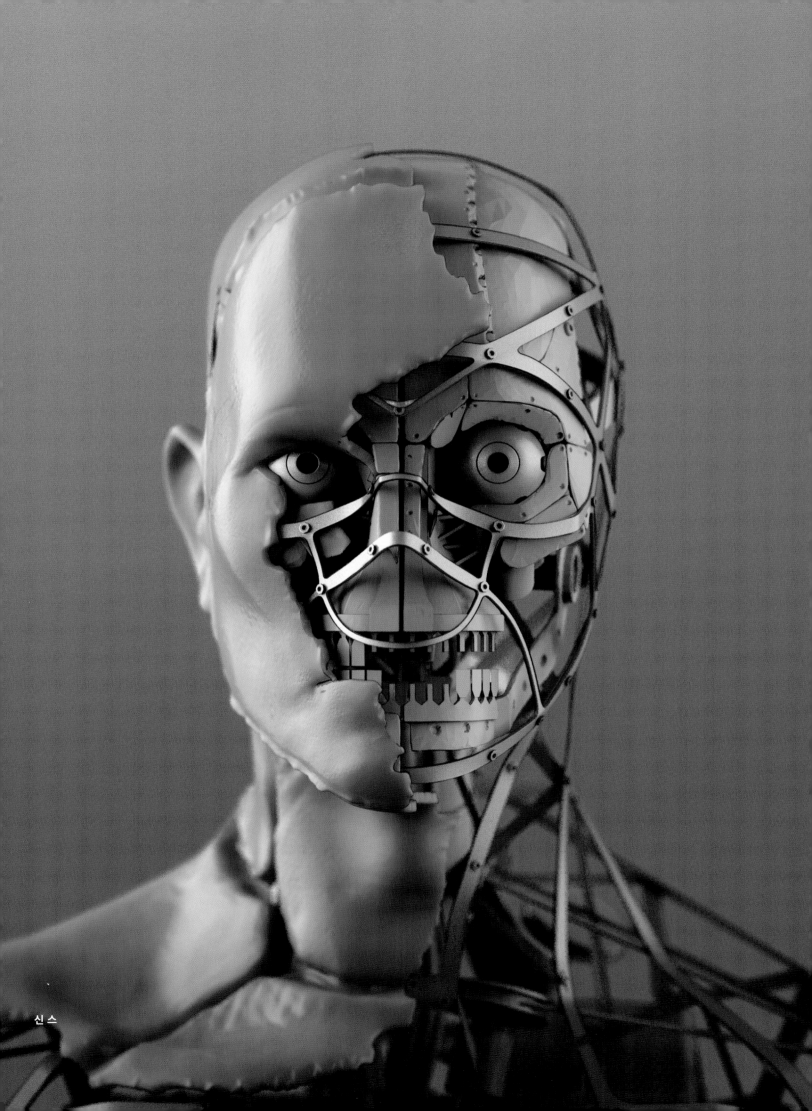
신스

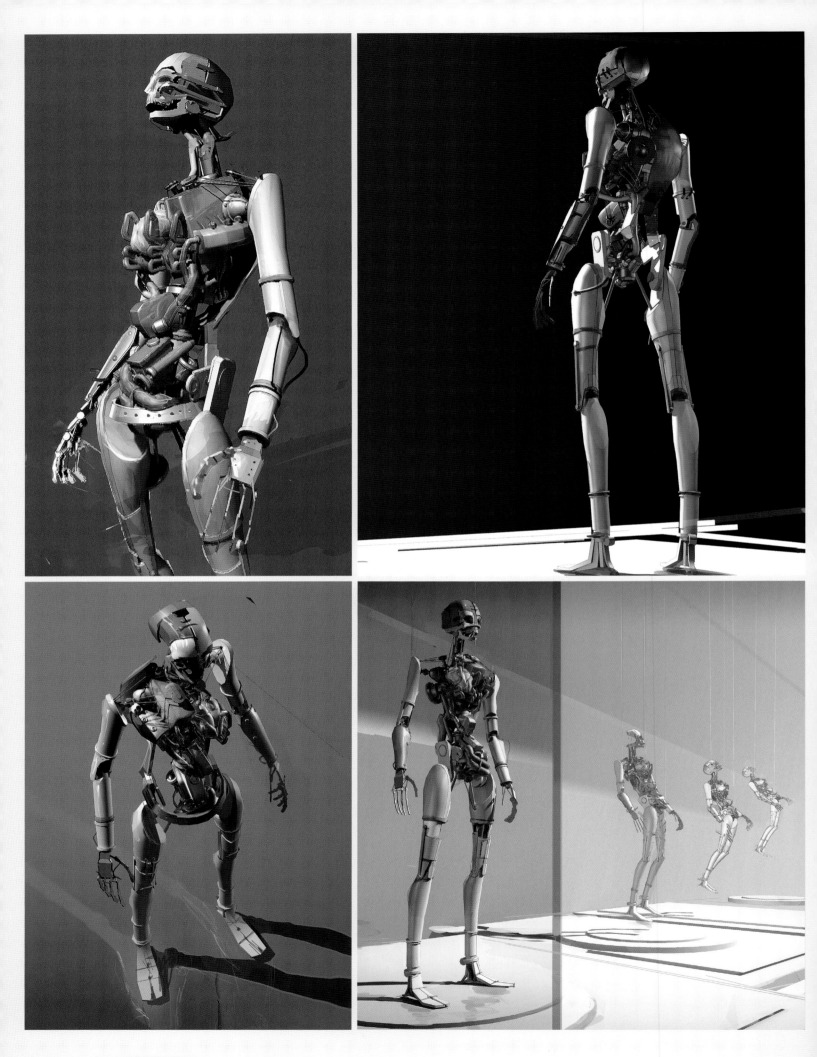

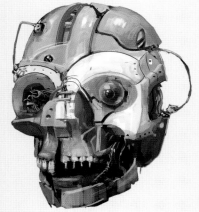

고전적인 안드로이드(Android: 인간과 똑같은 모습을 하고 인간과 닮은 행동을 하는 로봇) 골격에 살가죽을 씌우는 것은 굉장히 재미있는 과제였다. 우리는 영감을 얻기 위해 옛날 방식으로 만들어진 의수나 의족들을 찾아보곤 했다.

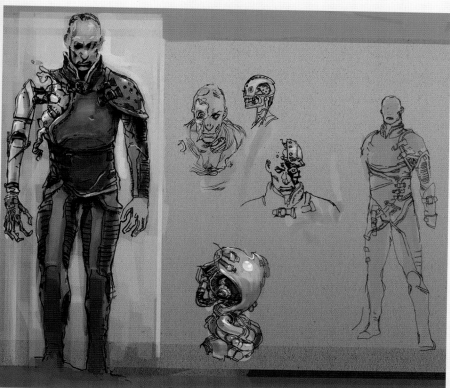

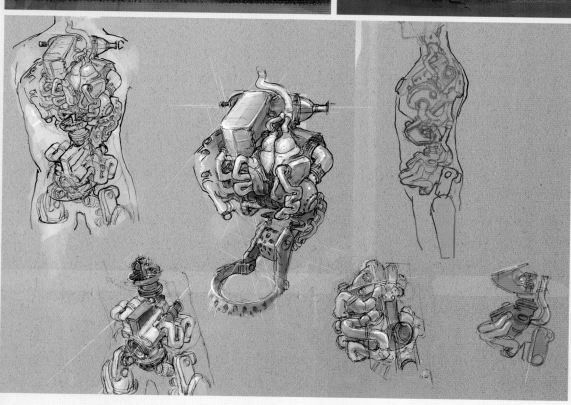

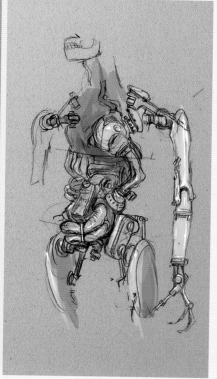

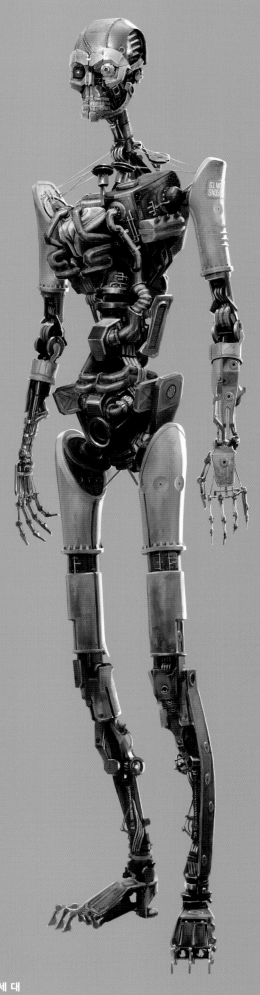
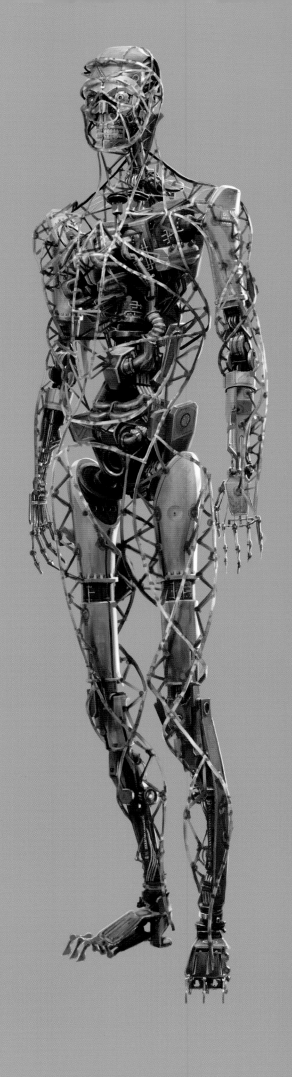

신 스 세 대

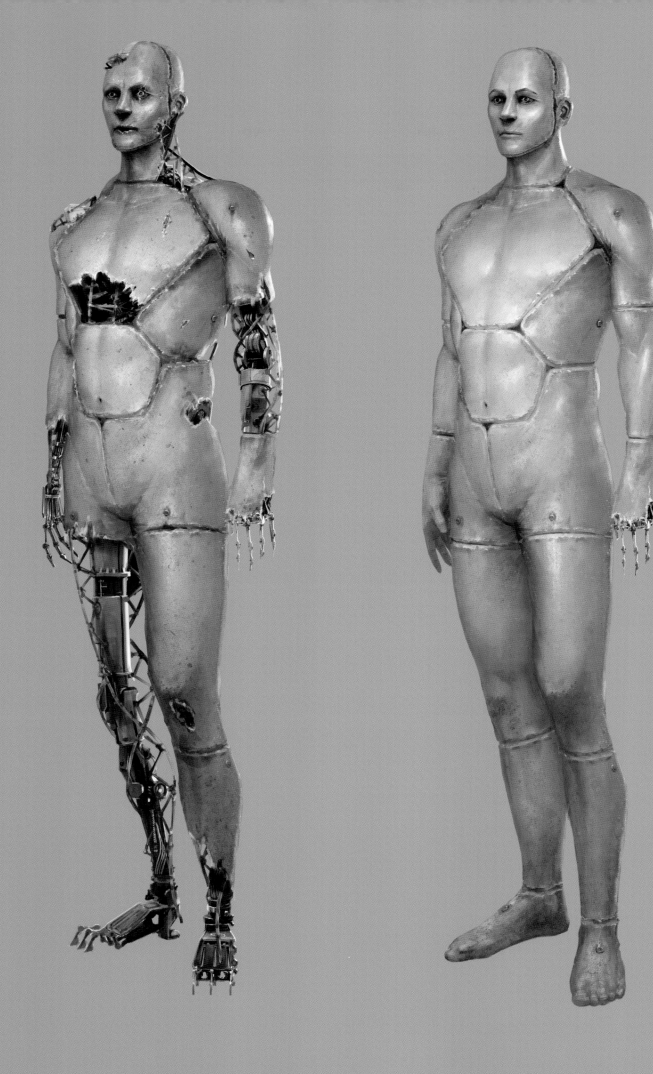

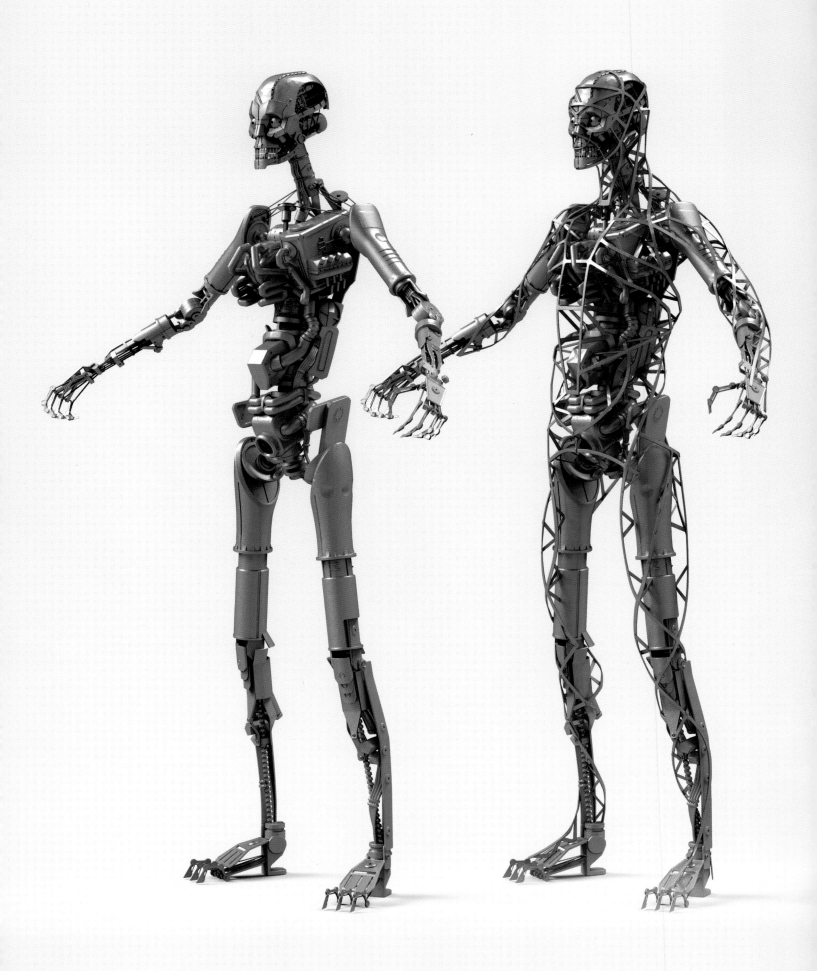

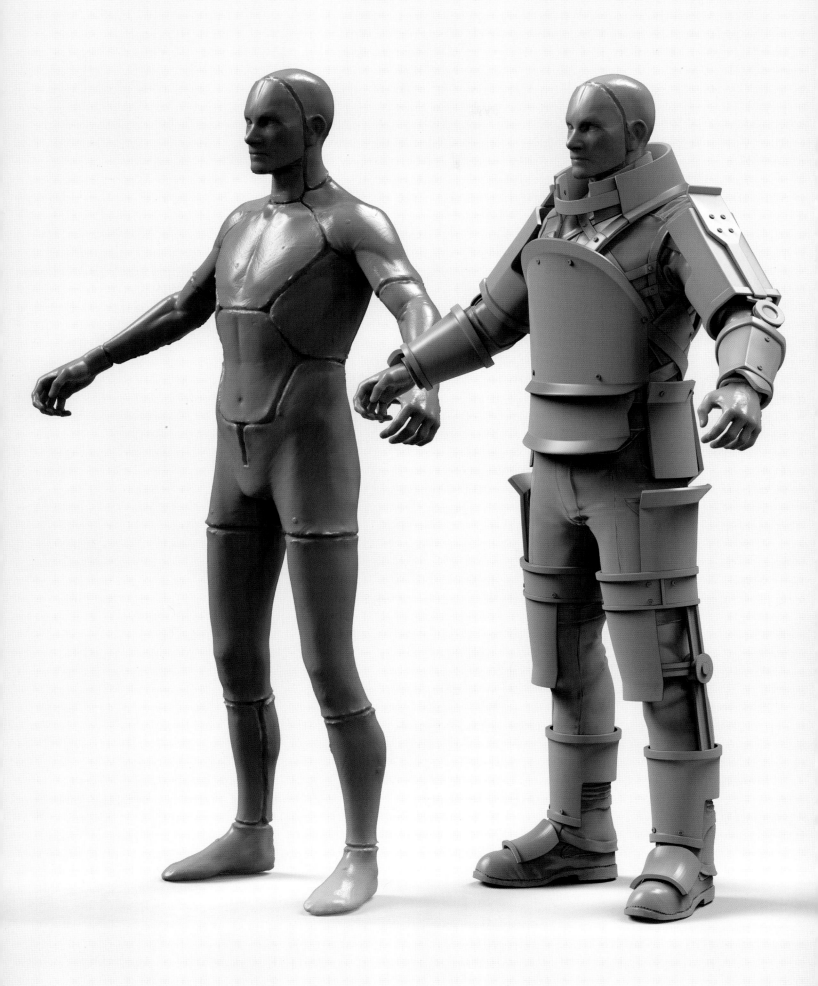

▶ 프로텍트론

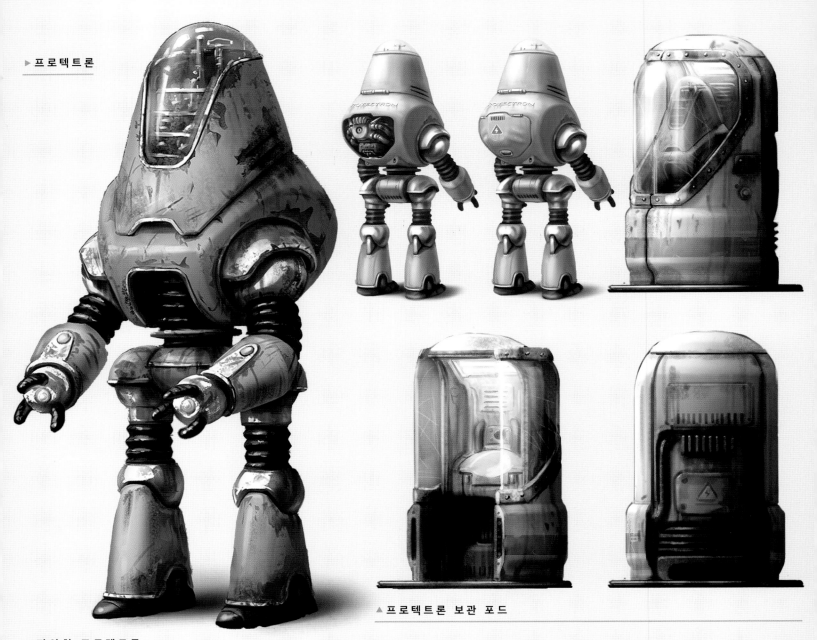

▲ 프로텍트론 보관 포드

▼ 다양한 프로텍트론

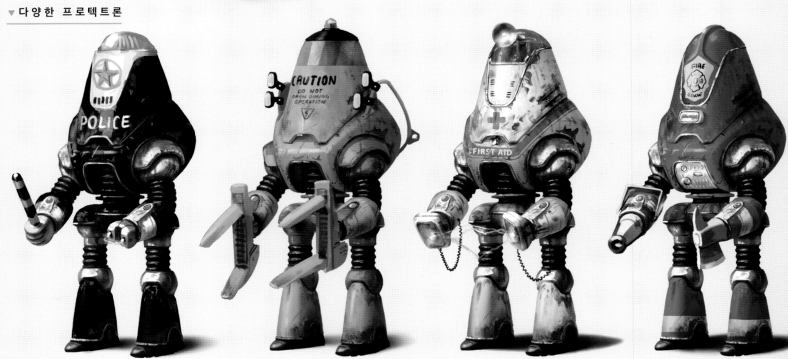

▲ 경찰관　　　　　　　　▲ 노동자　　　　　　　　▲ 의사　　　　　　　　▲ 소방관

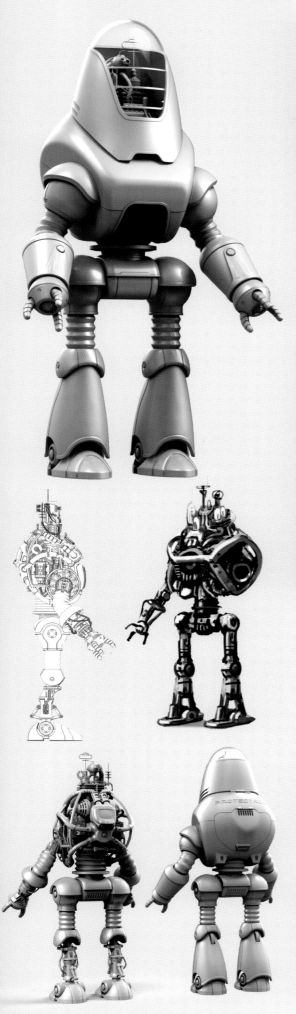

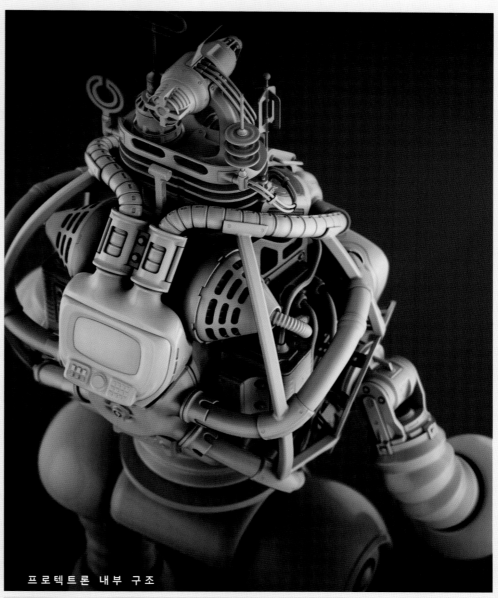

프로텍트론 내부 구조

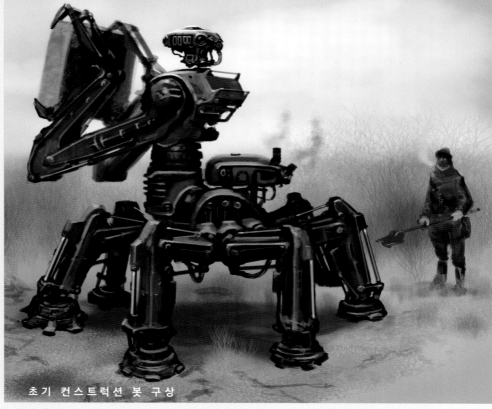

초기 컨스트럭션 봇 구상

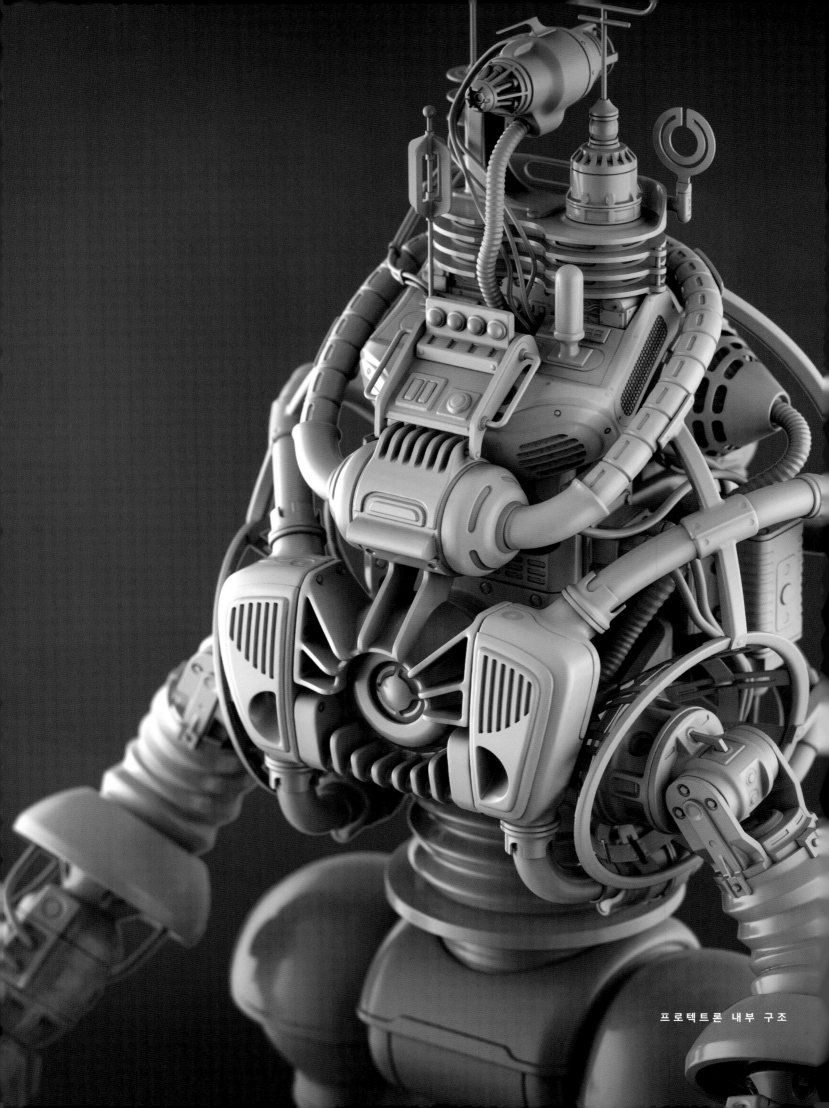

프로텍트론 내부 구조

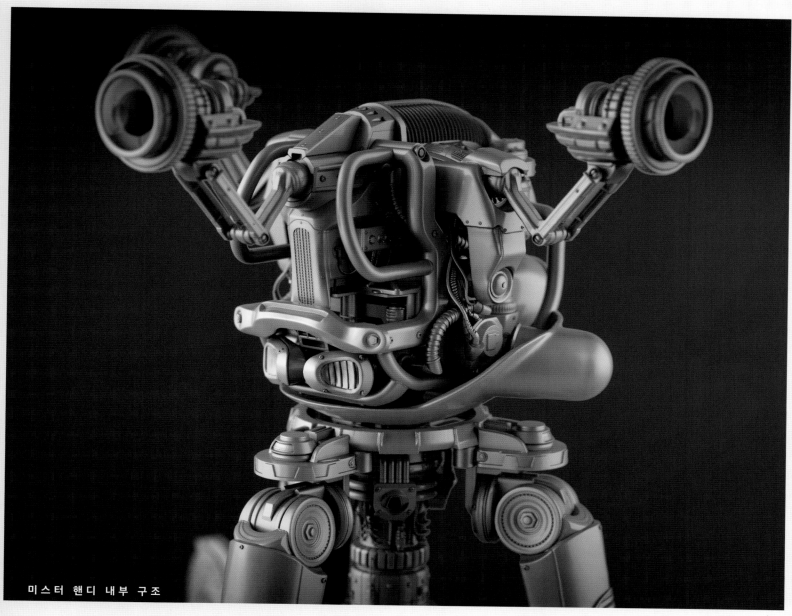

미스터 핸디 내부 구조

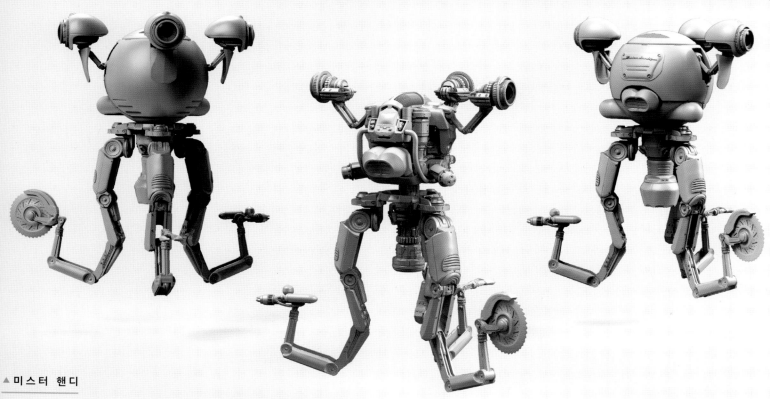

▲미스터 핸디

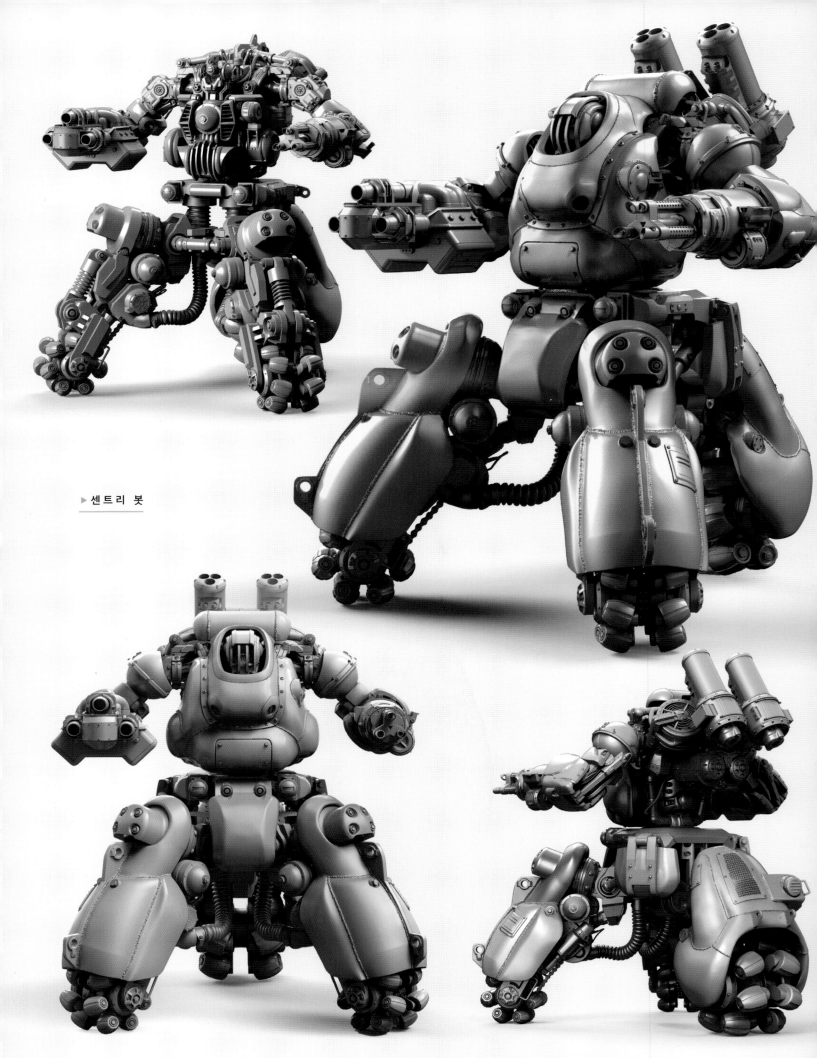

▶ 센트리 봇

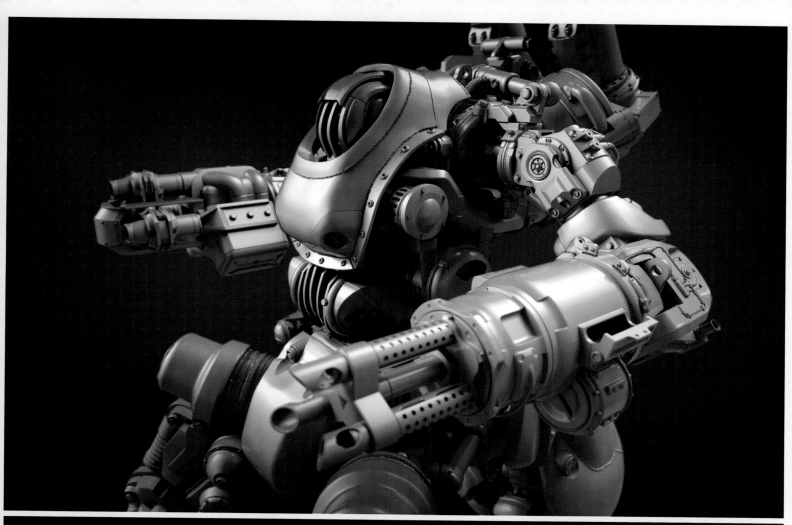

센트리 봇 내부 구조

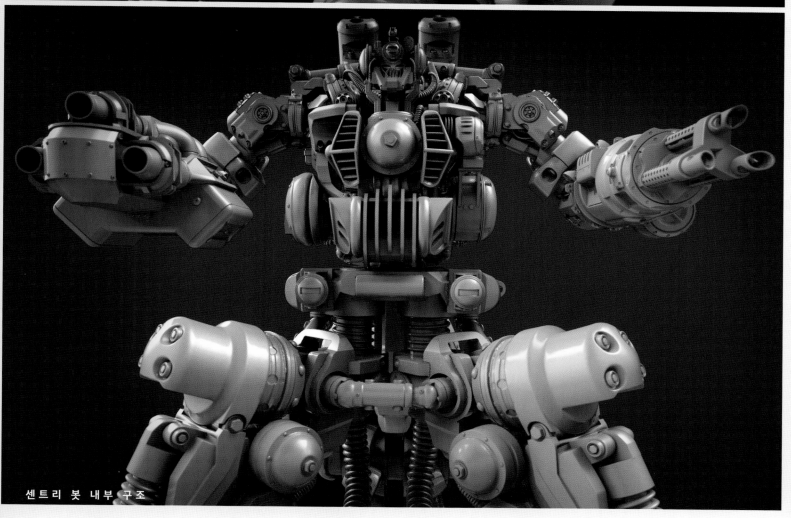

센트리 봇 내부 구조

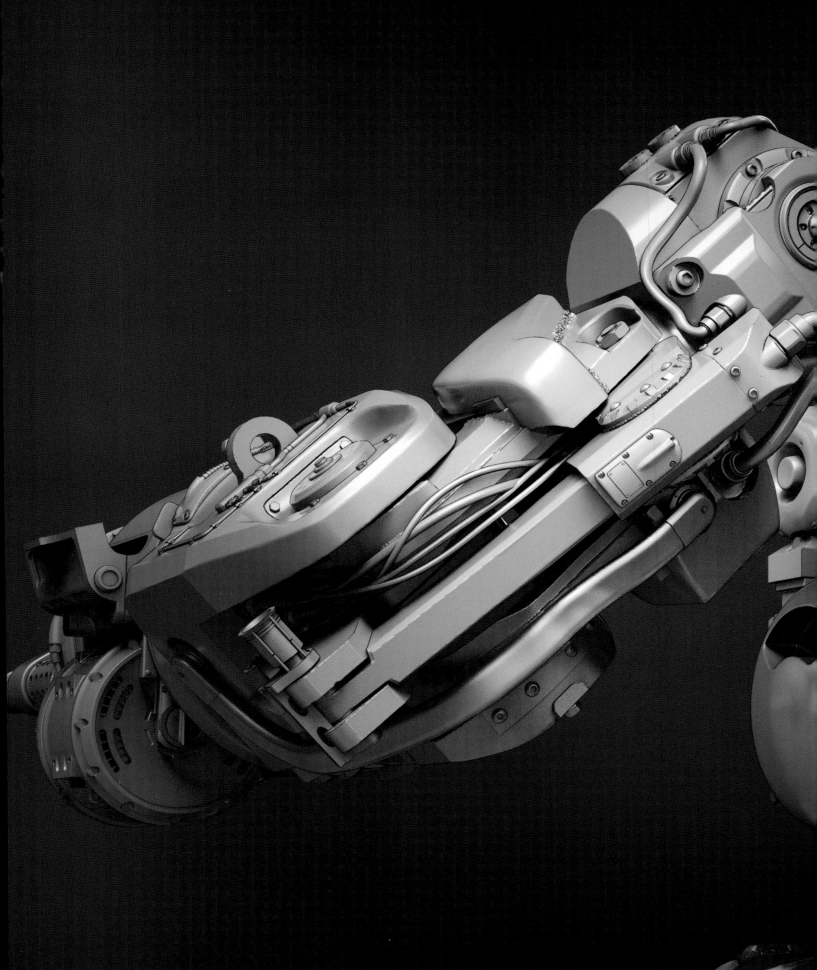

센 트 리 봇 내 부 구 조

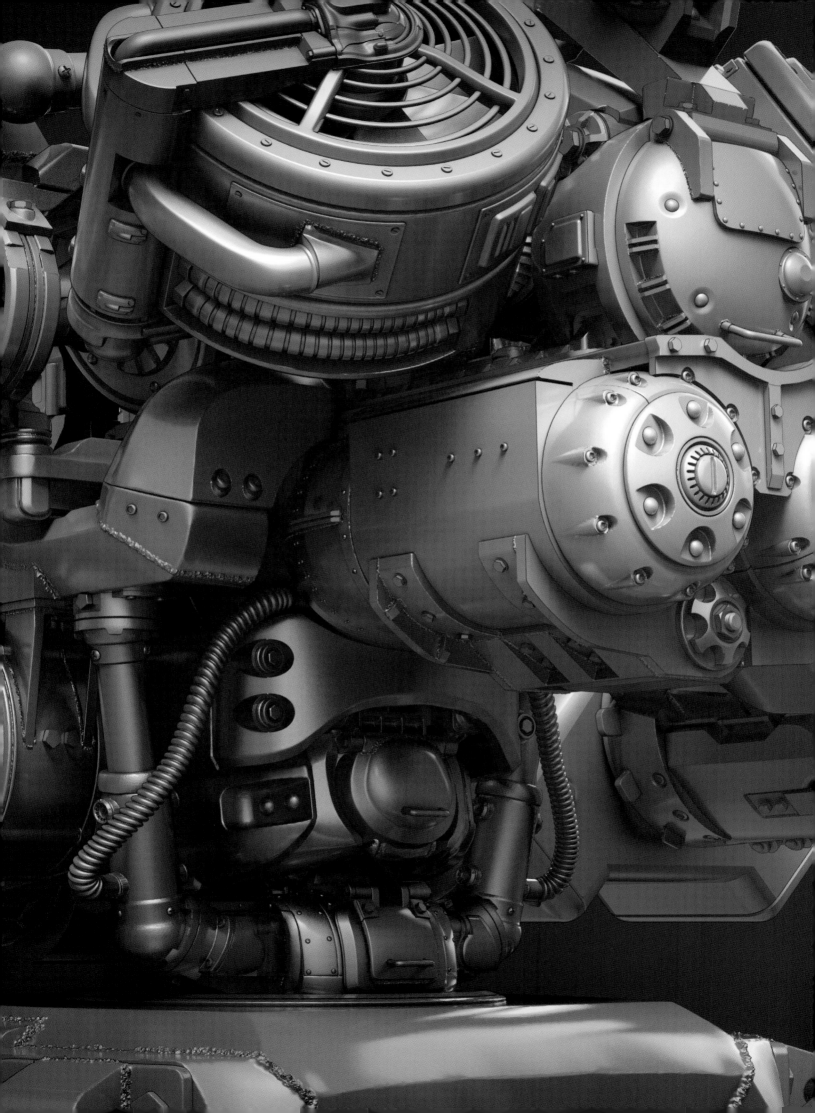

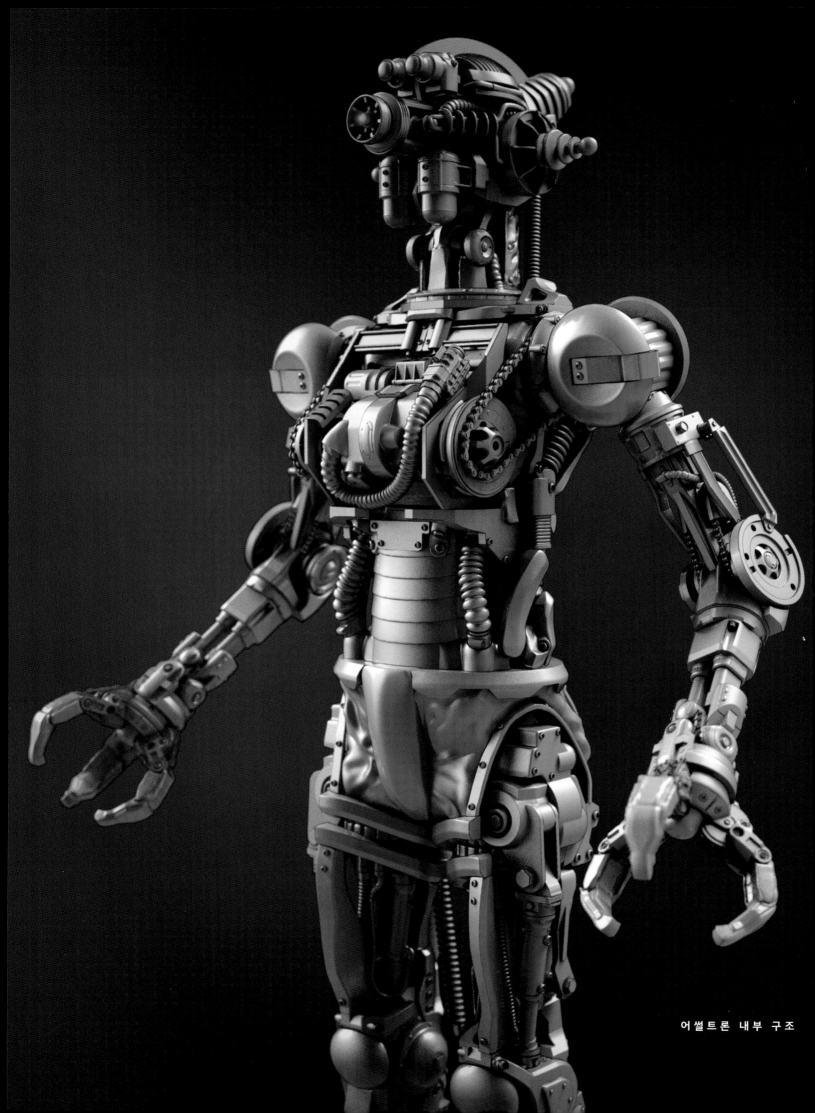

어썰트론 내부 구조

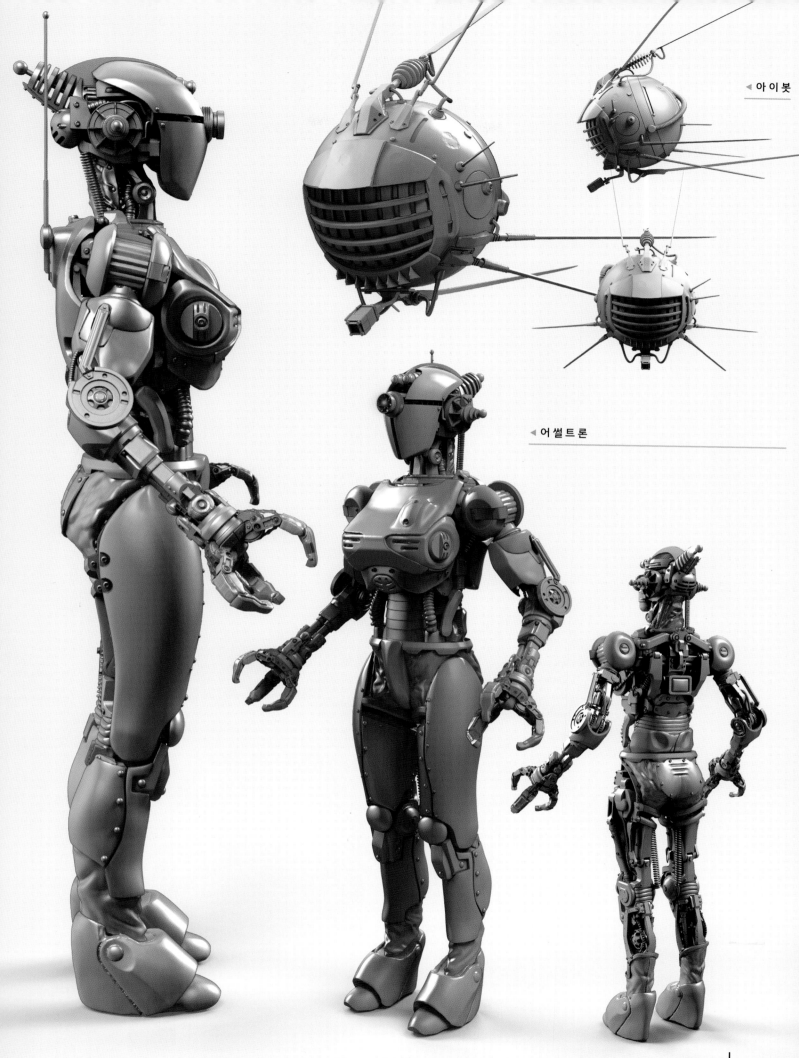

◄ 아 이 봇

◄ 어 썰 트 론

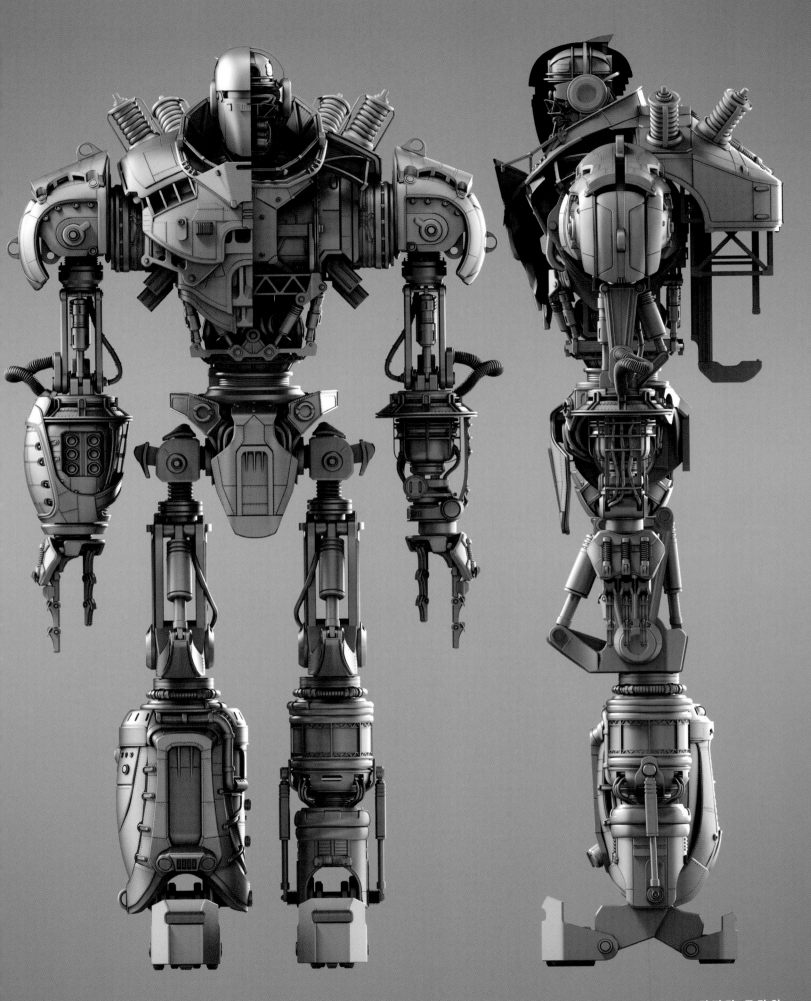

리버티 프라임

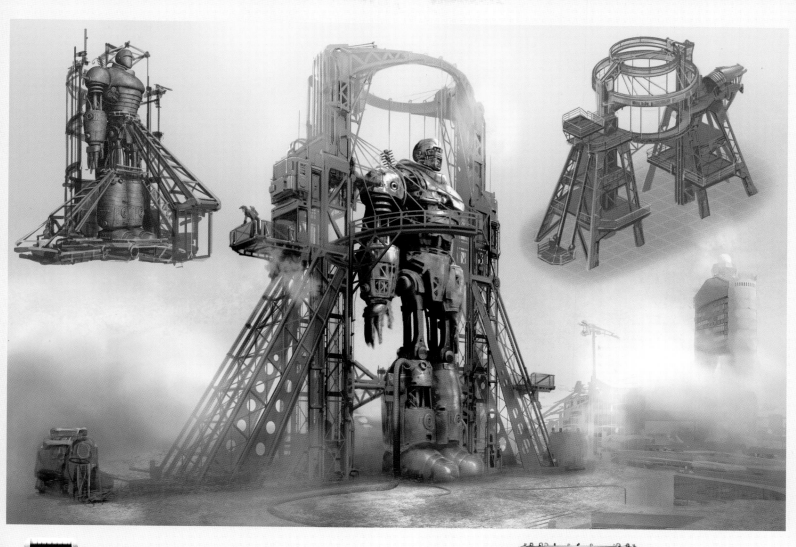

## ▼ 베릴륨 교반기

리버티 프라임을 완전히 가동하기 위해 필요한 장치로, 리버티 프라임의 등에 뚫려 있는 배출구를 통해 반응로에 집어넣는다.

반응로에 삽입하는 베릴륨 교반기

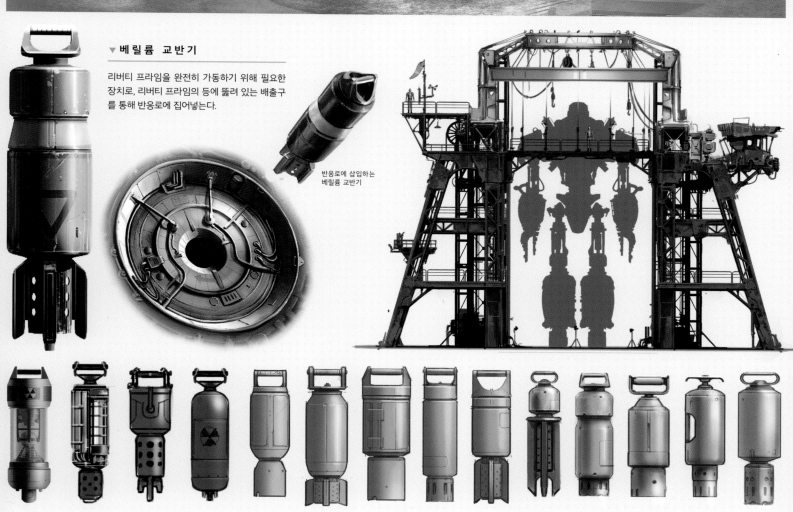

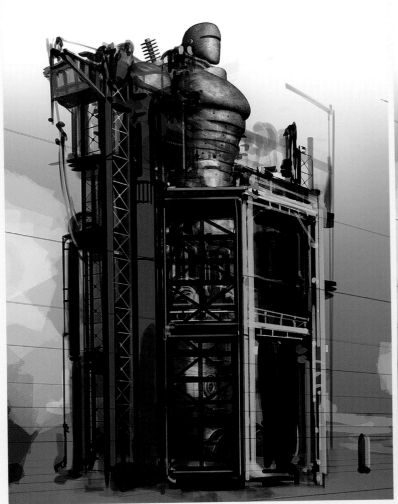
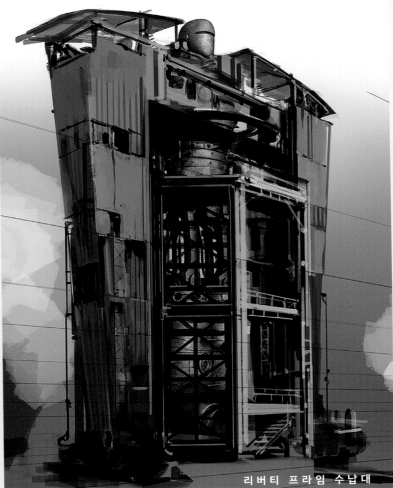

리버티 프라임 수납대

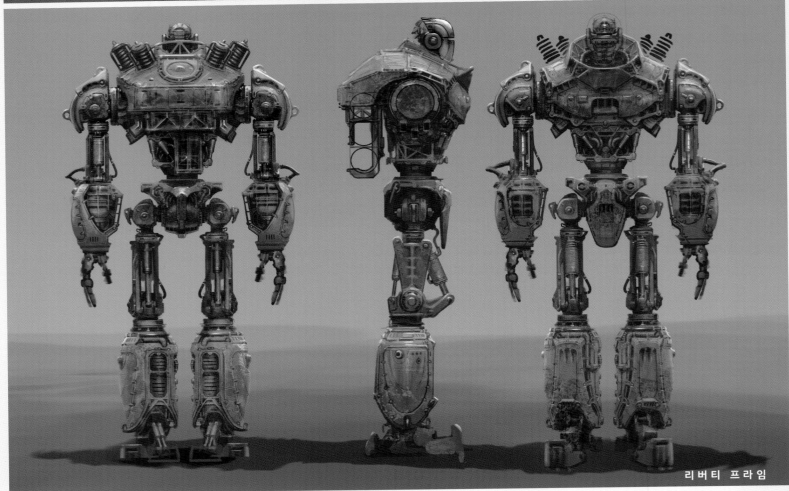

리버티 프라임

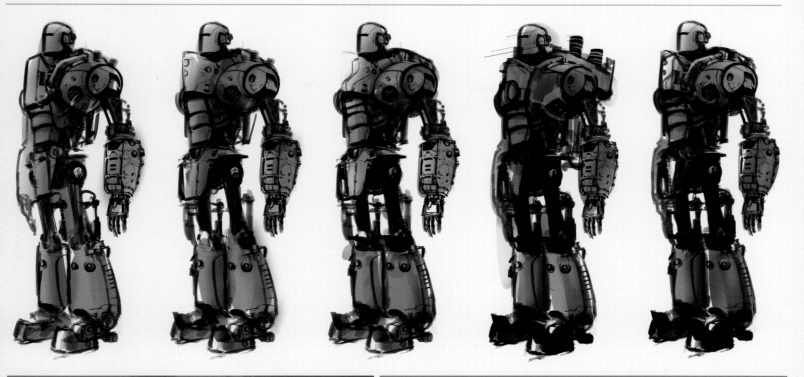

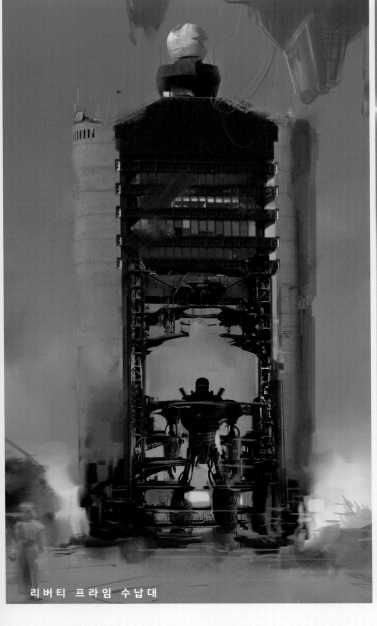

리버티 프라임 수납대

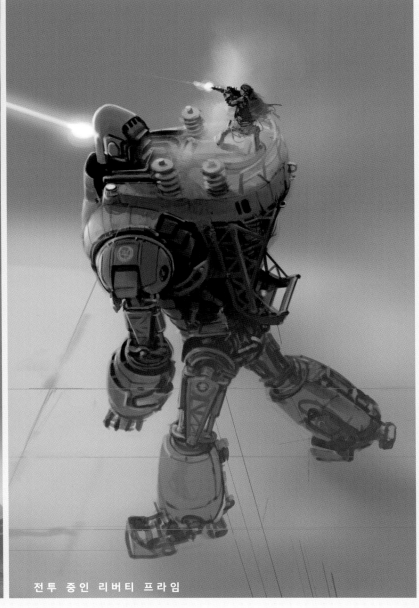

전투 중인 리버티 프라임

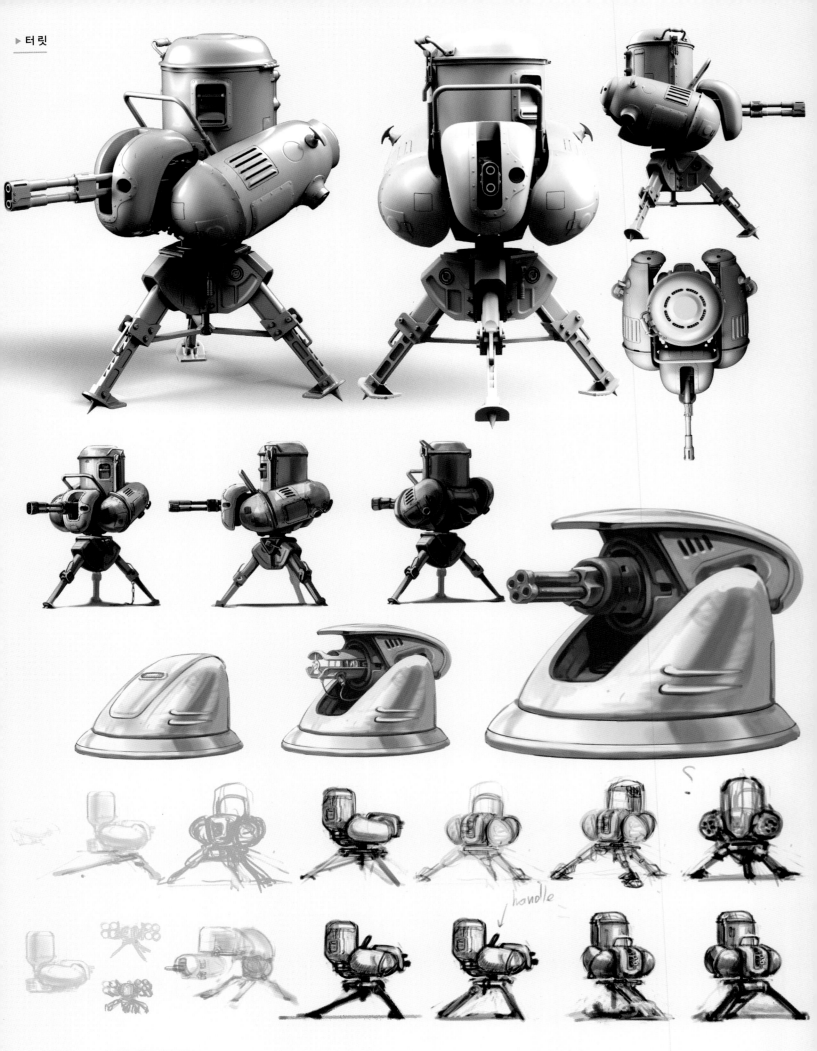

THE ART OF *Fallout 4*

handle

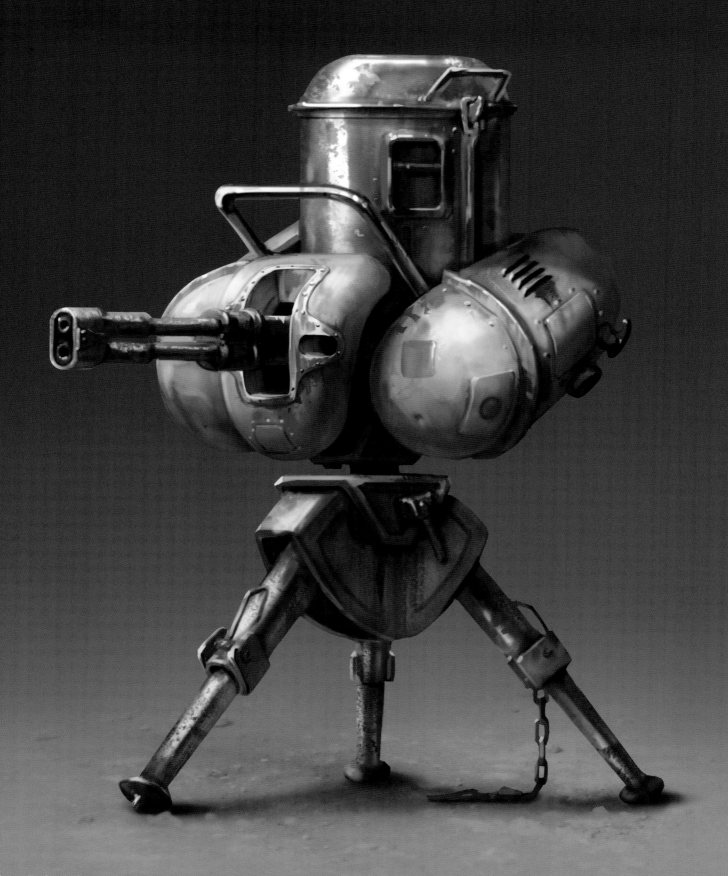

가스 동력 터릿

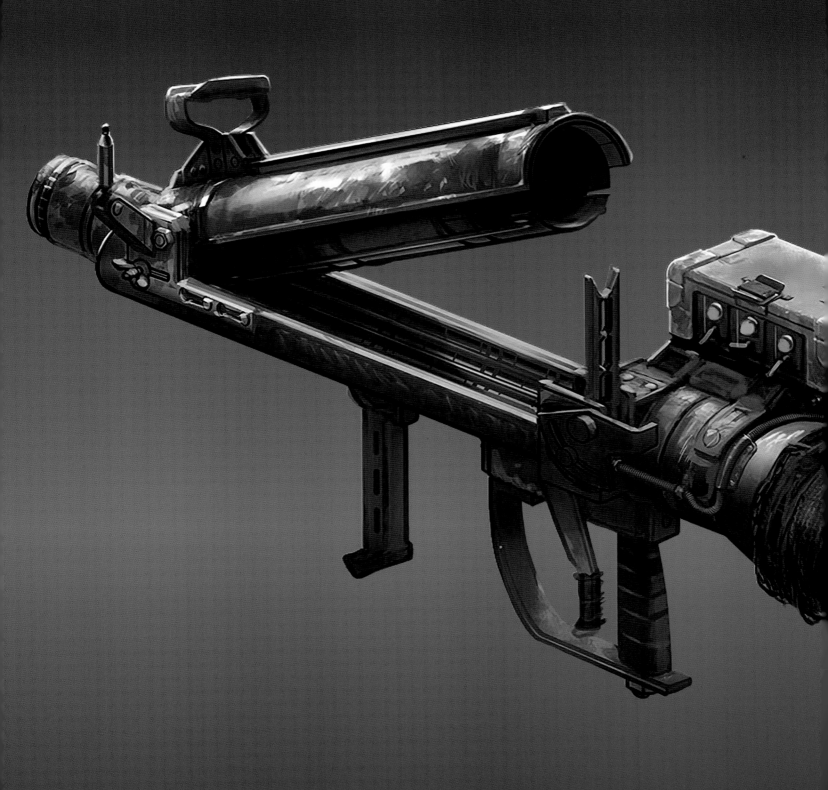

# 무기

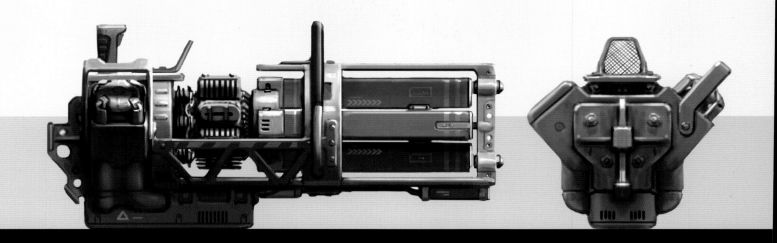

**폴아웃 시리즈가 제공하는** 핵심적인 플레이 경험 중 한 가지는 바로 전투를 통해 황무지에서 생존하는 것이다. 그래서 우리는 이번 작품에서 플레이어들이 게임 내에 존재하는 모든

을 저격 소총으로 탈바꿈시킬 수 있다.

다행히 폴아웃 4 게임 속의 배경은 대부분 임기응변으로 해결해야 한다는 분위기가 강했기 때문에, 굉장히 괴상해 보이

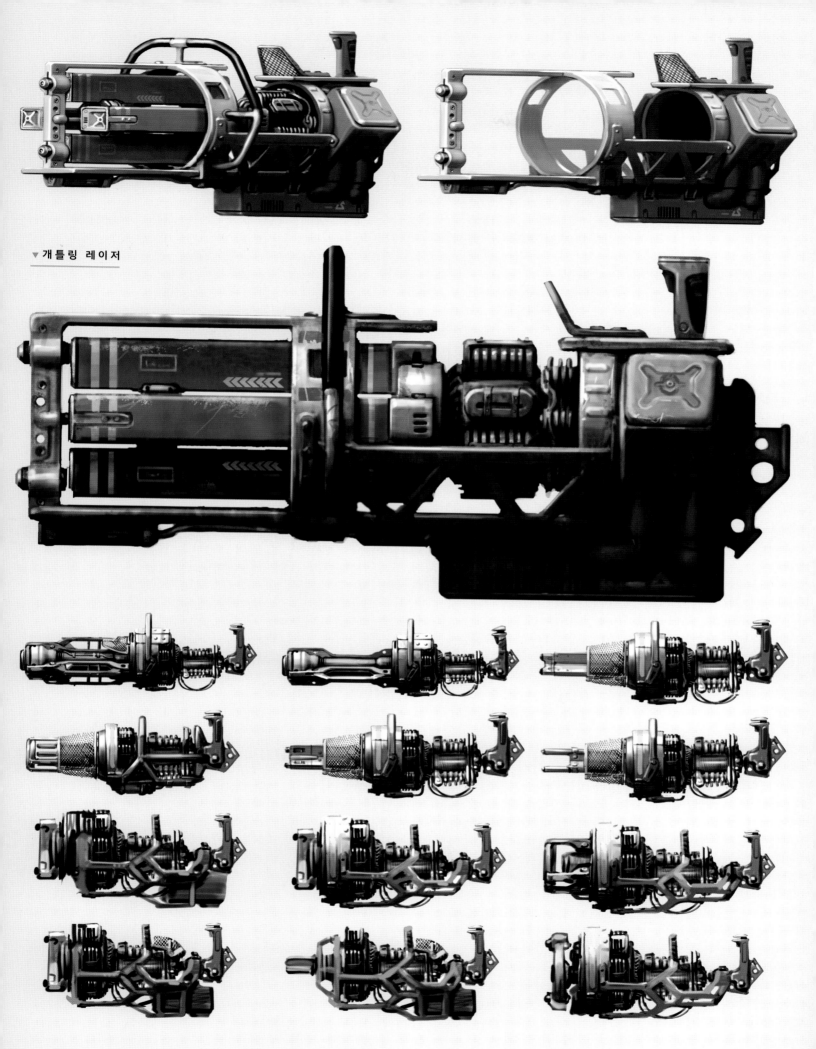

▼ 개틀링 레이저

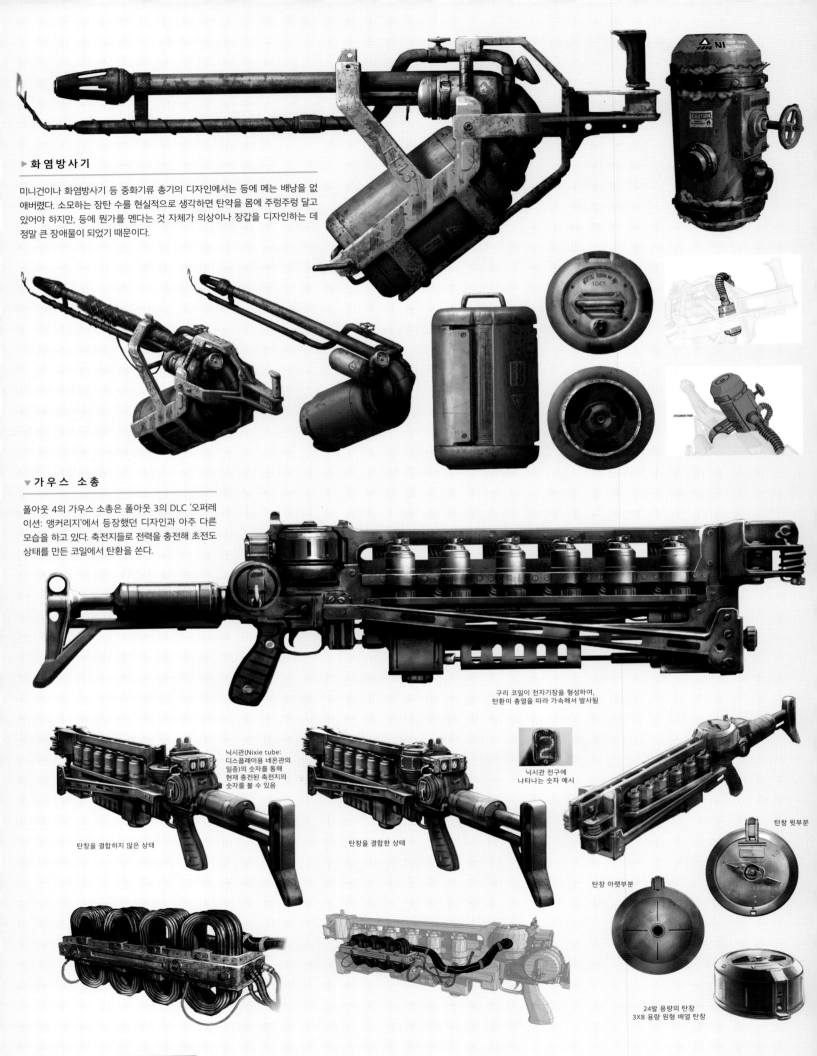

▶ 화염방사기

미니건이나 화염방사기 등 중화기류 총기의 디자인에서는 등에 메는 배낭을 없애버렸다. 소모하는 장탄 수를 현실적으로 생각하면 탄약을 몸에 주렁주렁 달고 있어야 하지만, 등에 뭔가를 멘다는 것 자체가 의상이나 장갑을 디자인하는 데 정말 큰 장애물이 되었기 때문이다.

▼ 가우스 소총

폴아웃 4의 가우스 소총은 폴아웃 3의 DLC '오퍼레이션: 앵커리지'에서 등장했던 디자인과 아주 다른 모습을 하고 있다. 축전지들로 전력을 충전해 초전도 상태를 만든 코일에서 탄환을 쏜다.

구리 코일이 전자기장을 형성하여, 탄환이 총열을 따라 가속해서 발사됨

닉시관(Nixie tube: 디스플레이용 네온관의 일종)의 숫자를 통해 현재 충전된 축전지의 숫자를 볼 수 있음

닉시관 전구에 나타나는 숫자 예시

탄창을 결합하지 않은 상태

탄창을 결합한 상태

탄창 윗부분

탄창 아랫부분

24발 용량의 탄창
3X8 용량 원형 배열 탄창

**THE ART OF** *Fallout 4*

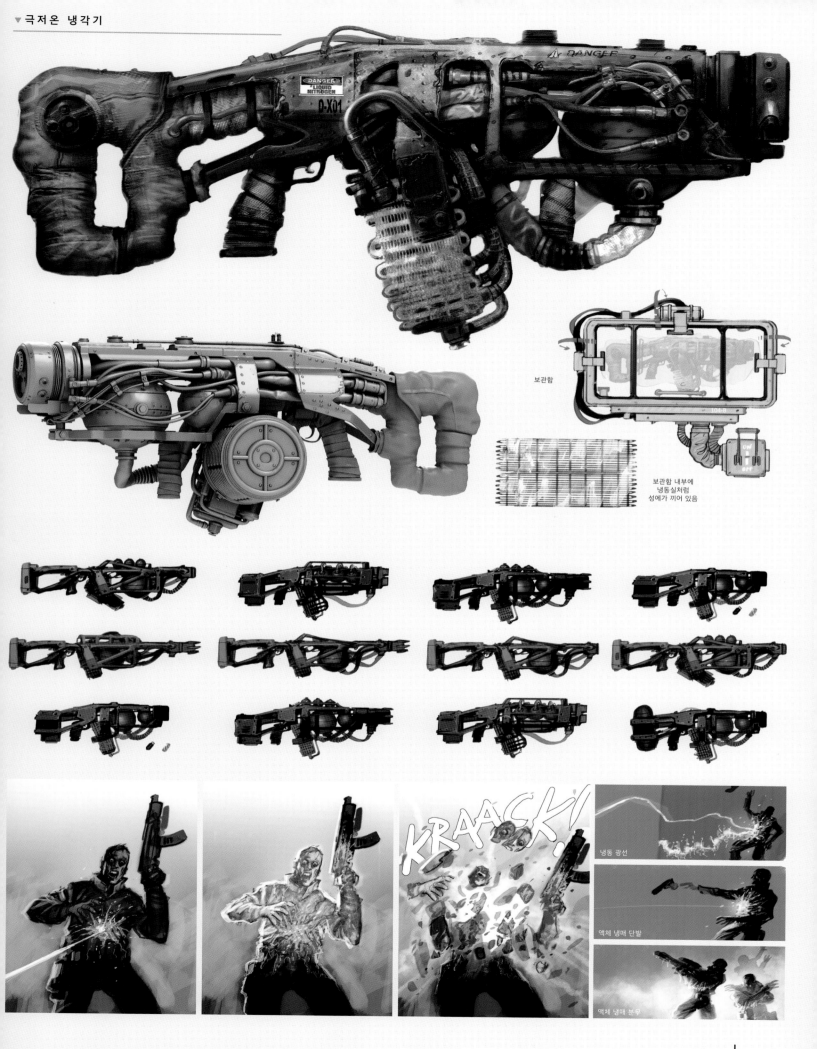

보관함

보관함 내부에
냉동실처럼
성에가 끼어 있음

KRAACK!

냉동 광선

액체 냉매 단발

액체 냉매 분무

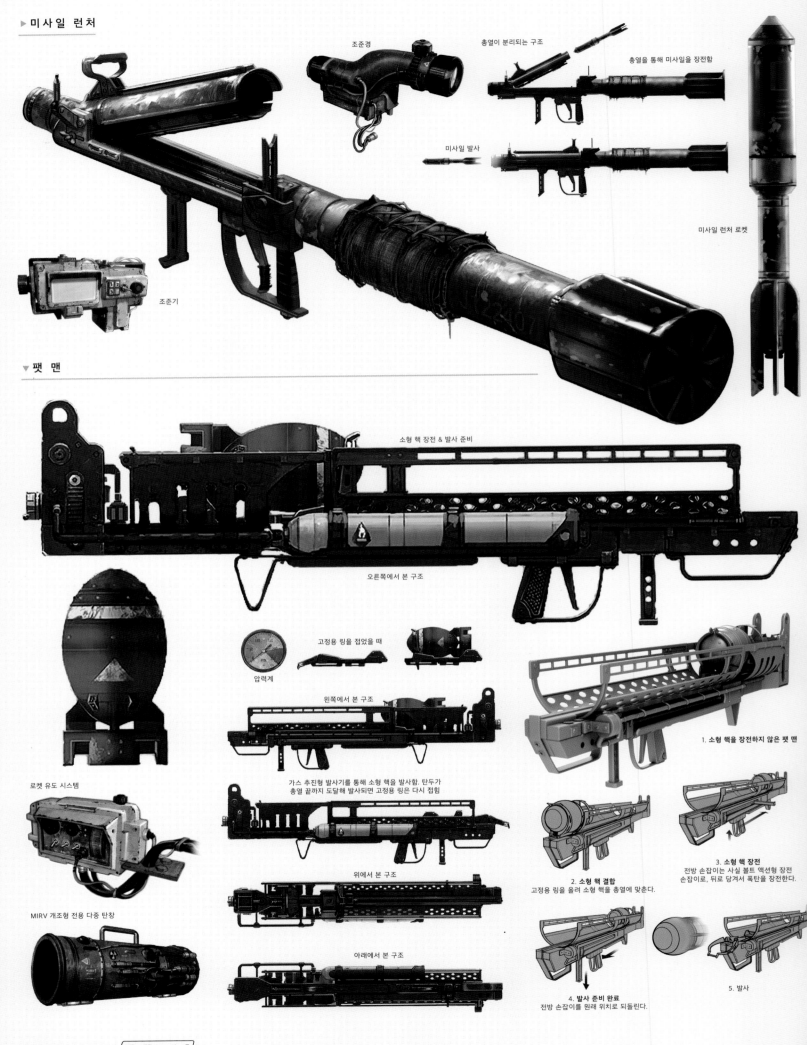

▶ 미 사 일 런 처

조준경

총열이 분리되는 구조

총열을 통해 미사일을 장전함

미사일 발사

미사일 런처 로켓

조준기

▼ 팻 맨

소형 핵 장전 & 발사 준비

오른쪽에서 본 구조

로켓 유도 시스템

압력계

고정용 링을 접었을 때

왼쪽에서 본 구조

1. 소형 핵을 장전하지 않은 팻 맨

MIRV 개조형 전용 다중 탄창

가스 추진형 발사기를 통해 소형 핵을 발사함. 탄두가
총열 끝까지 도달해 발사되면 고정용 링은 다시 접힘

위에서 본 구조

아래에서 본 구조

2. 소형 핵 결합
고정용 링을 올려 소형 핵을 총열에 맞춘다.

3. 소형 핵 장전
전방 손잡이는 사실 볼트 액션형 장전
손잡이로, 뒤로 당겨서 폭탄을 장전한다.

4. 발사 준비 완료
전방 손잡이를 원래 위치로 되돌린다.

5. 발사

**THE ART OF** *Fallout 4*

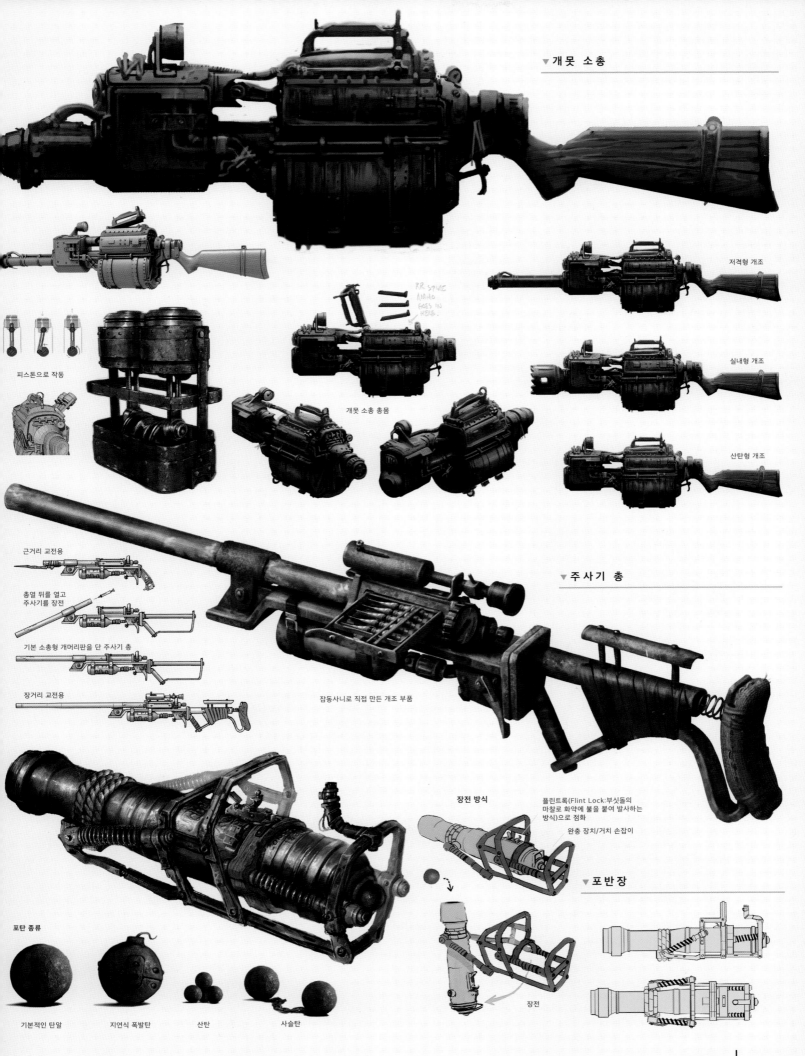

▼ 개 못 소 총

RR SPIKE
AMMO
GOES IN
HERE.

피스톤으로 작동

개못 소총 총몸

저격형 개조

실내형 개조

산탄형 개조

▼ 주 사 기 총

근거리 교전용

총열 뒤를 열고
주사기를 장전

기본 소총형 개머리판을 단 주사기 총

장거리 교전용

잡동사니로 직접 만든 개조 부품

장전 방식

플린트록(Flint Lock:부싯돌들의
마찰로 화약에 불을 붙여 발사하는
방식)으로 점화

완충 장치/거치 손잡이

▼ 포 반 장

장전

포탄 종류

기본적인 탄알          지연식 폭발탄          산탄          사슬탄

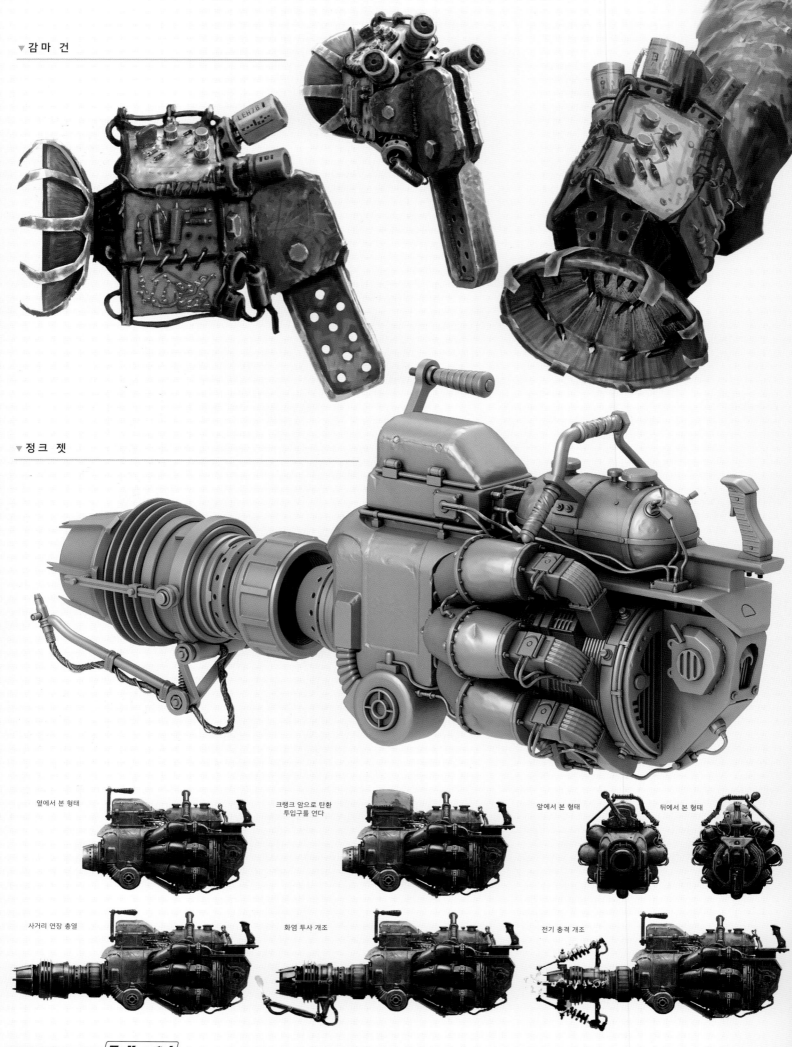

▼감마 건

▼정크 젯

엽에서 본 형태

크랭크 암으로 탄환
투입구를 연다

앞에서 본 형태

뒤에서 본 형태

사거리 연장 총열

화염 투사 개조

전기 충격 개조

**THE ART OF** *Fallout 4*

## ▼ 플라즈마 총

우리는 레이저와 플라즈마 총기류는 애초에 폴아웃 3에서 충분히 완벽하게 만들었다고 생각했기 때문에, 꼭 필요한 부분이 아니면 굳이 변화를 주고 싶지 않았다. 그래서 신규 디자인은 대부분 세부 묘사의 정확도를 높이고 부위별 개조 시스템을 도입하는 데 주력했다.

총몸의 맨 윗부분에 뚫린 구멍에는 가늠좌가 위치해 있어 조준기 역할을 함

탄창은 블래스터의 옆으로 삽입

앞에서 본 형태

뒤에서 본 형태

▲ 에일리언 블래스터

총열 냉각 개조형 미니건

▼ 미니건

근접전 개조

위에서 본 총열 냉각 개조형 미니건

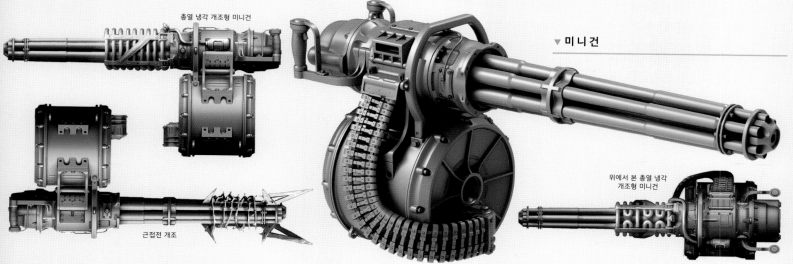

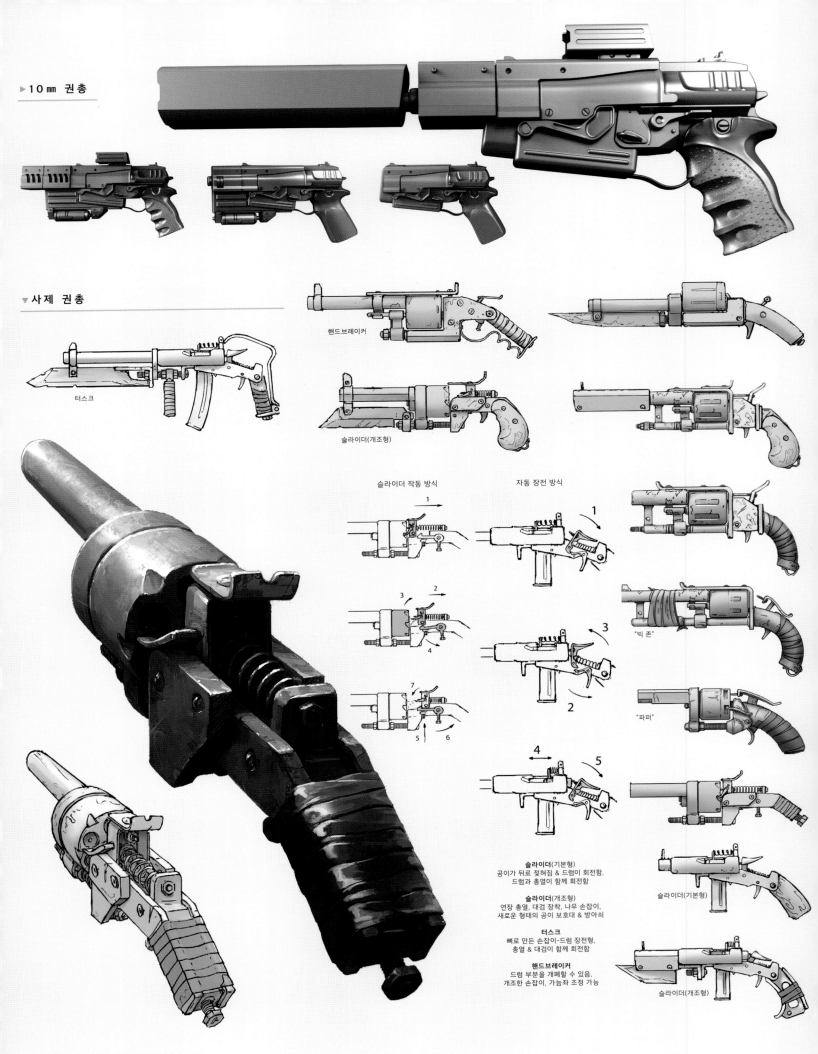

▶ 10㎜ 권총

▼ 사제 권총

터스크

핸드브레이커

슬라이더(개조형)

슬라이더 작동 방식

자동 장전 방식

1

2

3

4

5

1

3

2

4

5

"빅 존"

"파퍼"

슬라이더(기본형)

슬라이더(개조형)

**슬라이더(기본형)**
공이가 뒤로 젖혀짐 & 드럼이 회전함,
드럼과 총열이 함께 회전함

**슬라이더(개조형)**
연장 총열, 대검 장착, 나무 손잡이,
새로운 형태의 공이 보호대 & 방아쇠

**터스크**
뼈로 만든 손잡이-드럼 장전형,
총열 & 대검이 함께 회전함

**핸드브레이커**
드럼 부분을 개폐할 수 있음,
개조한 손잡이, 가늠좌 조정 가능

THE ART OF Fallout 4

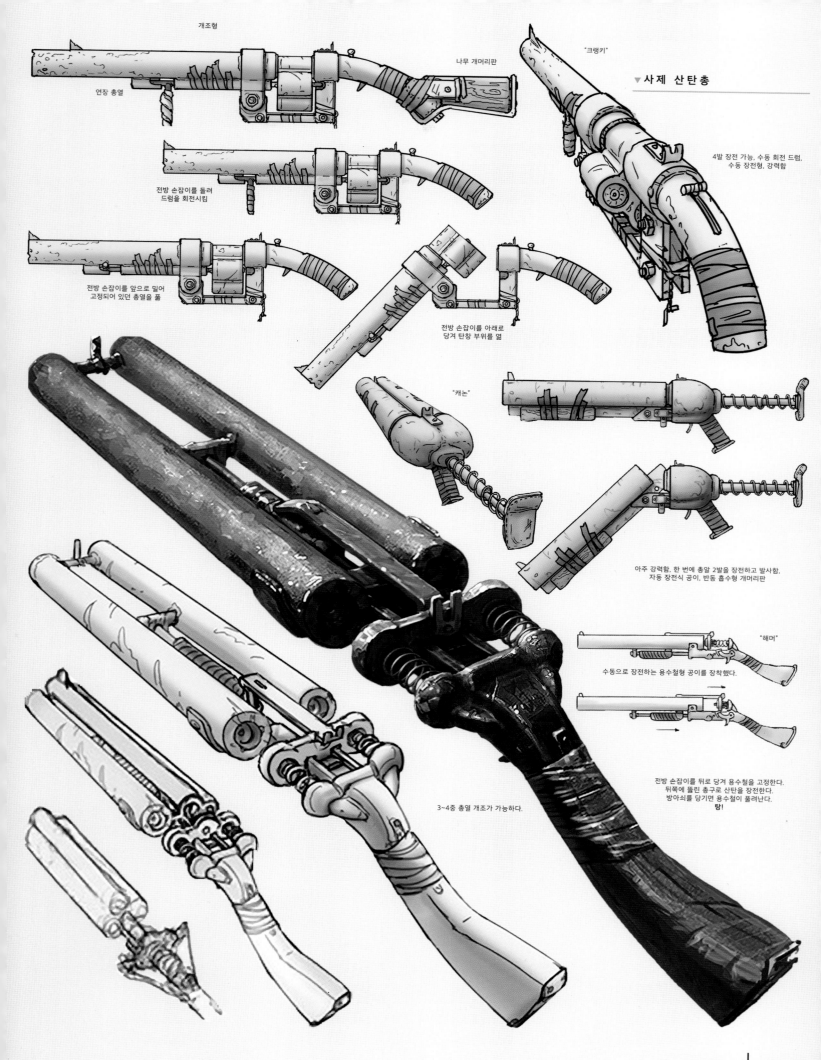

개조형

연장 총열

나무 개머리판

"크랭키"

▼ 사제 산탄총

4발 장전 가능, 수동 회전 드럼,
수동 장전형, 강력함

전방 손잡이를 돌려
드럼을 회전시킴

전방 손잡이를 앞으로 밀어
고정되어 있던 총열을 풀

전방 손잡이를 아래로
당겨 탄창 부위를 엶

"캐논"

아주 강력함, 한 번에 총알 2발을 장전하고 발사함,
자동 장전식 공이, 반동 흡수형 개머리판

"해머"

수동으로 장전하는 용수철형 공이를 장착했다.

3~4중 총열 개조가 가능하다.

전방 손잡이를 뒤로 당겨 용수철을 고정한다.
뒤쪽에 뚫린 총구로 산탄을 장전한다.
방아쇠를 당기면 용수철이 풀려난다.
탕!

# ▶ 파이프 건

우리는 '총에 대해서는 아무것도 모르지만, 잡동사니를 잔뜩 가지고 있는 황무지인이 어떻게든 총과 비슷한 물건을 만들
어내려 한다'는 입장에 접근하여 이 총기류를 디자인했다.

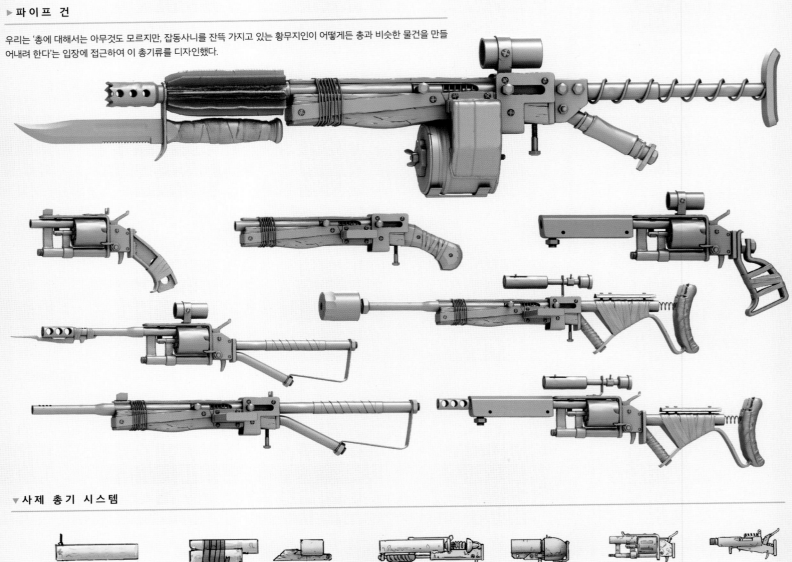

# ▼ 사제 총기 시스템

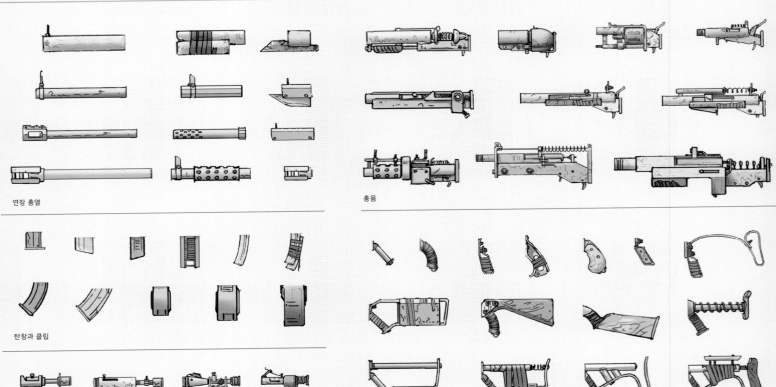

연장 총열

총몸

탄창과 클립

조준경

전방 손잡이

손잡이와 개머리판

**THE ART OF Fallout 4**

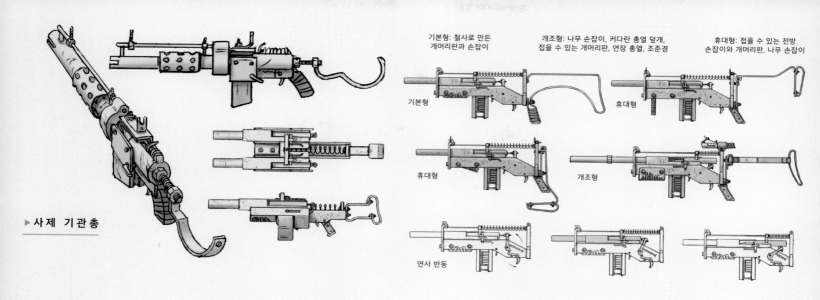

▶ 사제 기관총

기본형: 철사로 만든
개머리판과 손잡이

개조형: 나무 손잡이, 커다란 총열 덮개,
접을 수 있는 개머리판, 연장 총열, 조준경

휴대형: 접을 수 있는 전방
손잡이와 개머리판, 나무 손잡이

기본형

휴대형

휴대형

개조형

연사 반동

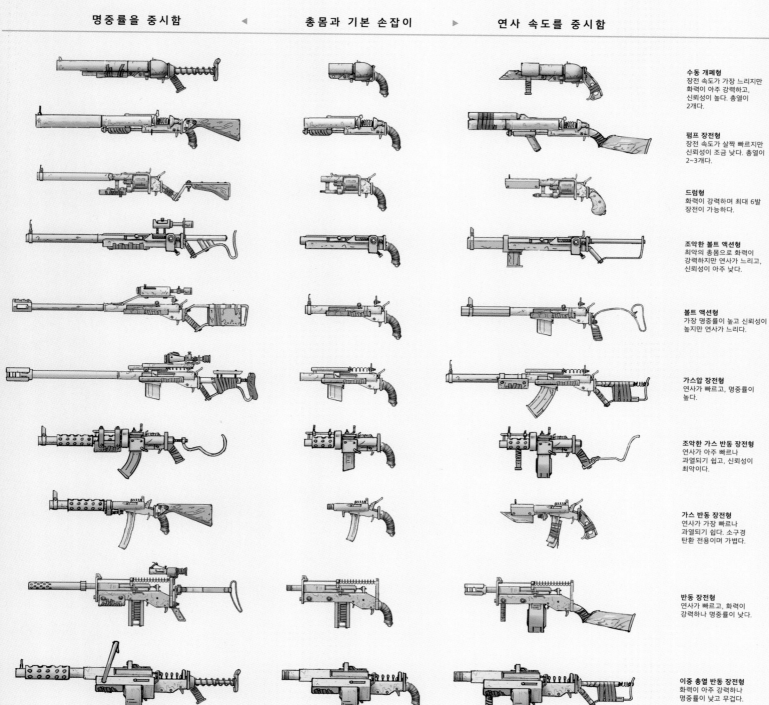

명중률을 중시함　◀　총몸과 기본 손잡이　▶　연사 속도를 중시함

**수동 개폐형**
장전 속도가 가장 느리지만
화력이 아주 강력하고,
신뢰성이 높다. 총열이
2개다.

**펌프 장전형**
장전 속도가 살짝 빠르지만
신뢰성이 조금 낮다. 총열이
2~3개다.

**드럼형**
화력이 강력하며 최대 6발
장전이 가능하다.

**조악한 볼트 액션형**
최악의 총몸으로 화력은
강력하지만 연사가 느리고,
신뢰성이 아주 낮다.

**볼트 액션형**
가장 명중률이 높고 신뢰성이
높지만 연사가 느리다.

**가스압 장전형**
연사가 빠르고, 명중률이
높다.

**조악한 가스 반동 장전형**
연사가 아주 빠르나
과열되기 쉽고, 신뢰성이
최악이다.

**가스 반동 장전형**
연사가 가장 빠르나
과열되기 쉽다. 소구경
탄환 전용이며 가볍다.

**반동 장전형**
연사가 빠르고, 화력이
강력하나 명중률이 낮다.

**이중 총열 반동 장전형**
화력이 아주 강력하나
명중률이 낮고 무겁다.

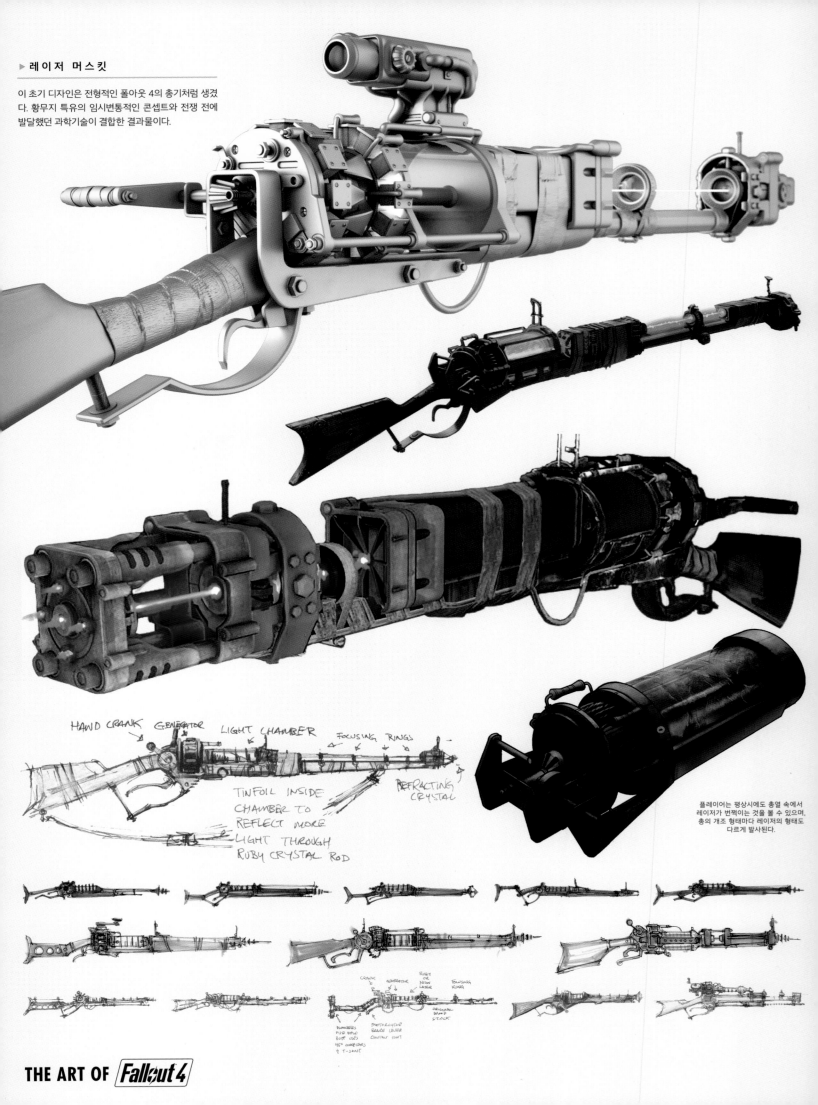

▶ 레이저 머스킷

이 초기 디자인은 전형적인 폴아웃 4의 총기처럼 생겼다. 황무지 특유의 임시변통적인 콘셉트와 전쟁 전에 발달했던 과학기술이 결합한 결과물이다.

HAND CRANK    GENERATOR    LIGHT CHAMBER    FOCUSING RINGS

REFRACTING CRYSTAL

TINFOIL INSIDE
CHAMBER TO
REFLECT MORE
LIGHT THROUGH
RUBY CRYSTAL ROD

플레이어는 평상시에도 총열 속에서 레이저가 번쩍이는 것을 볼 수 있으며, 총의 개조 형태마다 레이저의 형태도 다르게 발사된다.

**THE ART OF Fallout 4**

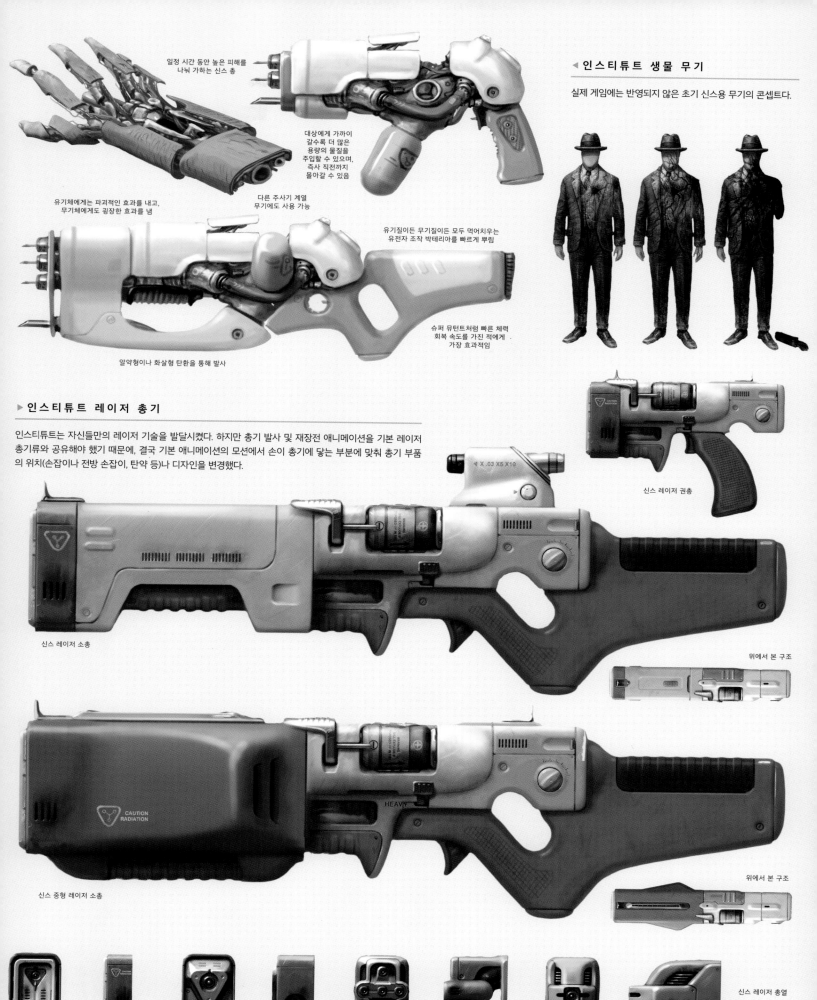

일정 시간 동안 높은 피해를
나눠 가하는 신스 총

대상에게 가까이
갈수록 더 많은
용량의 물질을
주입할 수 있으며,
즉사 직전까지
몰아갈 수 있음

다른 주사기 계열
무기에도 사용 가능

유기체에게는 파괴적인 효과를 내고,
무기체에게도 굉장한 효과를 냄

유기질이든 무기질이든 모두 먹어치우는
유전자 조작 박테리아를 빠르게 뿌림

슈퍼 뮤턴트처럼 빠른 체력
회복 속도를 가진 적에게
가장 효과적임

알약형이나 화살형 탄환을 통해 발사

실제 게임에는 반영되지 않은 초기 신스용 무기의 콘셉트다.

신스 레이저 권총

## ▶ 인스티튜트 레이저 총기

인스티튜트는 자신들만의 레이저 기술을 발달시켰다. 하지만 총기 발사 및 재장전 애니메이션을 기본 레이저
총기류와 공유해야 했기 때문에, 결국 기본 애니메이션의 모션에서 손이 총기에 닿는 부분에 맞춰 총기 부품
의 위치(손잡이나 전방 손잡이, 탄약 등)나 디자인을 변경했다.

X .03 X5 X10

신스 레이저 소총

위에서 본 구조

CAUTION
RADIATION

HEAVY

신스 중형 레이저 소총

위에서 본 구조

신스 레이저 총열

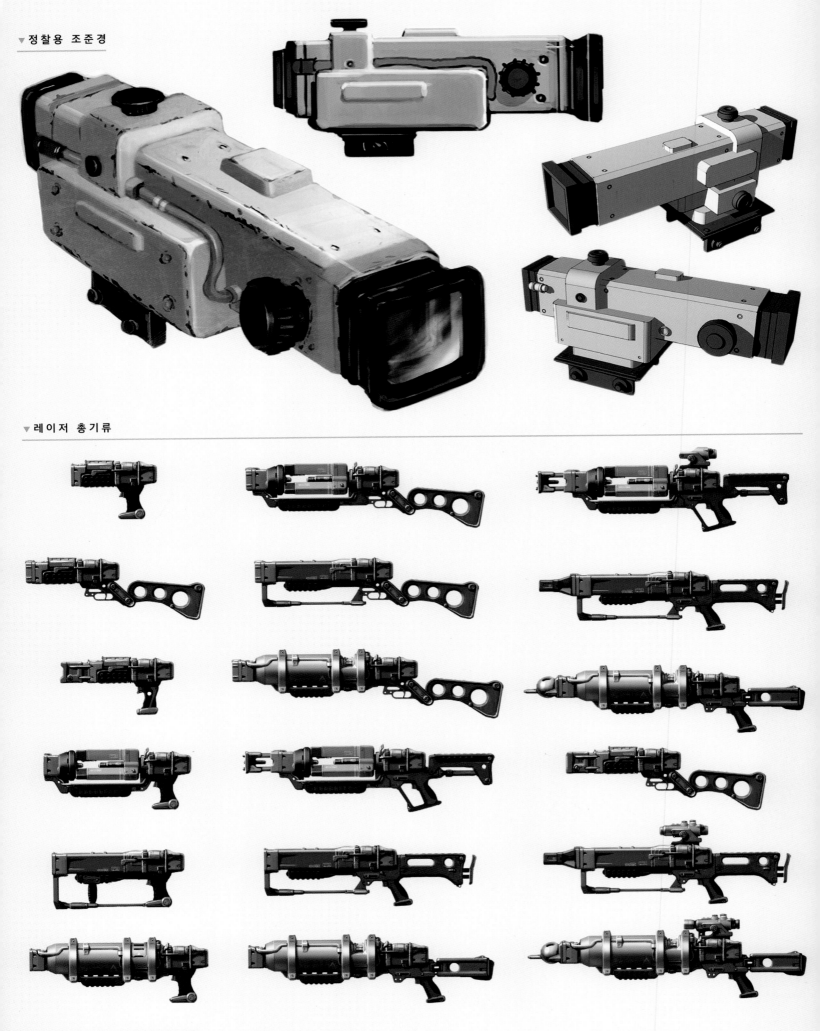

▼ 정찰용 조준경

▼ 레이저 총기류

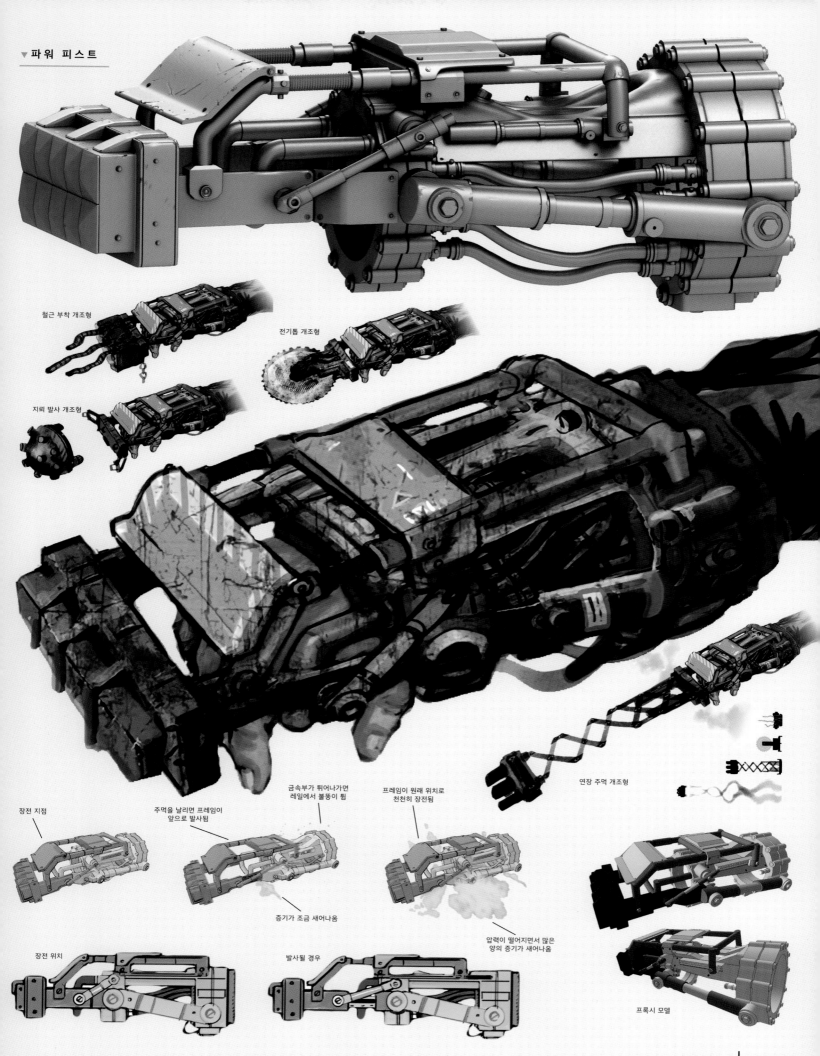

▼파워 피스트

철근 부착 개조형

전기톱 개조형

지뢰 발사 개조형

연장 주먹 개조형

장전 지점

주먹을 날리면 프레임이
앞으로 발사됨

금속부가 튀어나가면
레일에서 볼동이 튐

증기가 조금 새어나옴

프레임이 원래 위치로
천천히 장전됨

압력이 떨어지면서 많은
양의 증기가 새어나옴

장전 위치

발사될 경우

프록시 모델

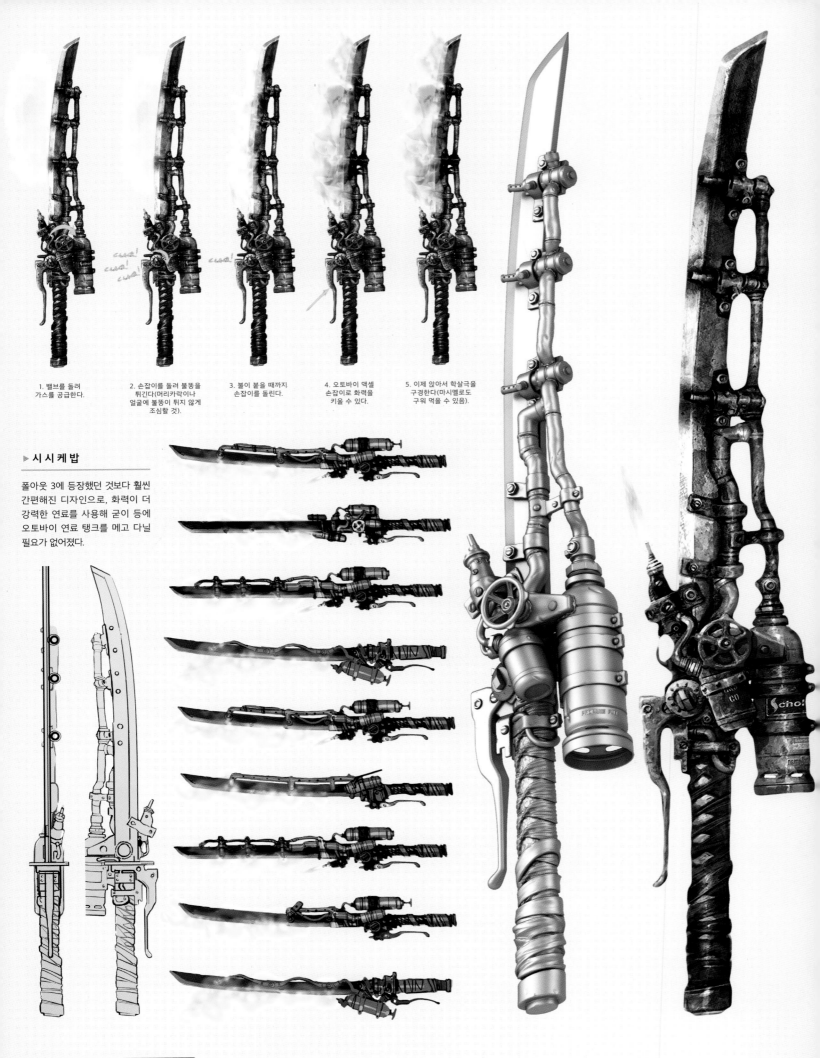

1. 밸브를 돌려
가스를 공급한다.

2. 손잡이를 돌려 불똥을
튀긴다(머리카락이나
얼굴에 불똥이 튀지 않게
조심할 것).

3. 불이 붙을 때까지
손잡이를 돌린다.

4. 오토바이 액셀
손잡이로 화력을
키울 수 있다.

5. 이제 앉아서 학살극을
구경한다(마시멜로도
구워 먹을 수 있음).

### ▶ 시 시 케 밥

폴아웃 3에 등장했던 것보다 훨씬
간편해진 디자인으로, 화력이 더
강력한 연료를 사용해 굳이 등에
오토바이 연료 탱크를 메고 다닐
필요가 없어졌다.

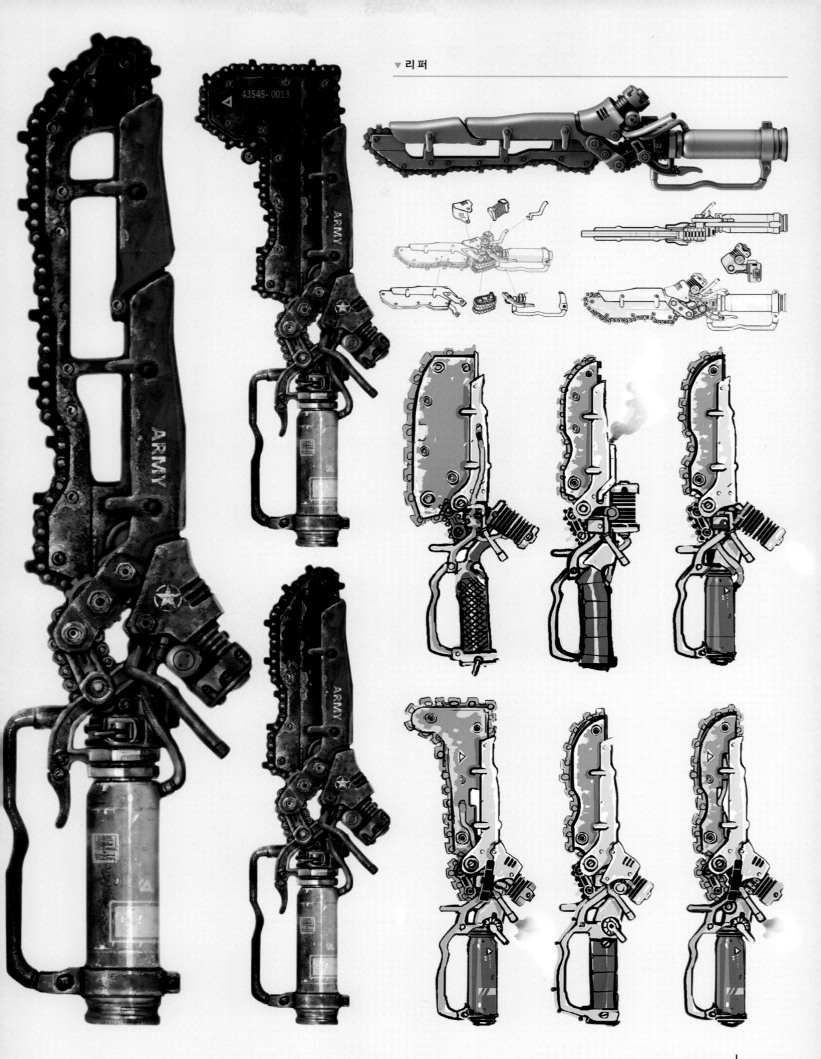

▼ 리퍼

▶ 슈퍼 슬렛지

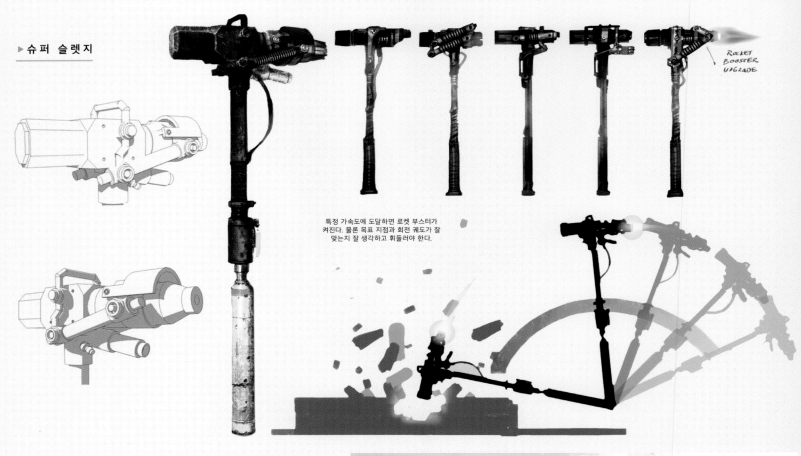

ROCKET
BOOSTER
UPGRADE

특정 가속도에 도달하면 로켓 부스터가
켜진다. 물론 목표 지점과 회전 궤도가 잘
맞는지 잘 생각하고 휘둘러야 한다.

▶ 지 뢰

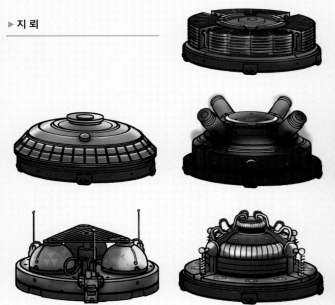

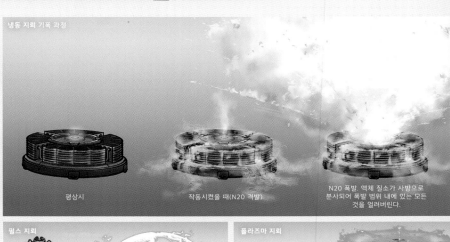

냉동 지뢰 기폭 과정

평상시

작동시켰을 때(N20 격발)

N20 폭발. 액체 질소가 사방으로
분사되어 폭발 범위 내에 있는 모든
것을 얼려버린다.

펄스 지뢰

평상시

근접하여 작동시켰을 때

EMP 폭발

플라즈마 지뢰

윗부분이 도약식 지뢰처럼 위로
솟구친다. 윗부분이 개방되면
플라즈마가 바깥으로 분사된다.

도약식 지뢰

평상시

근접하여 작동시켰을 때

▶ 수류탄

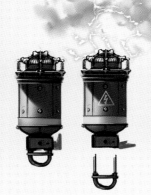

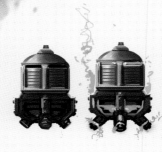

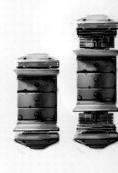

**THE ART OF** Fallout 4

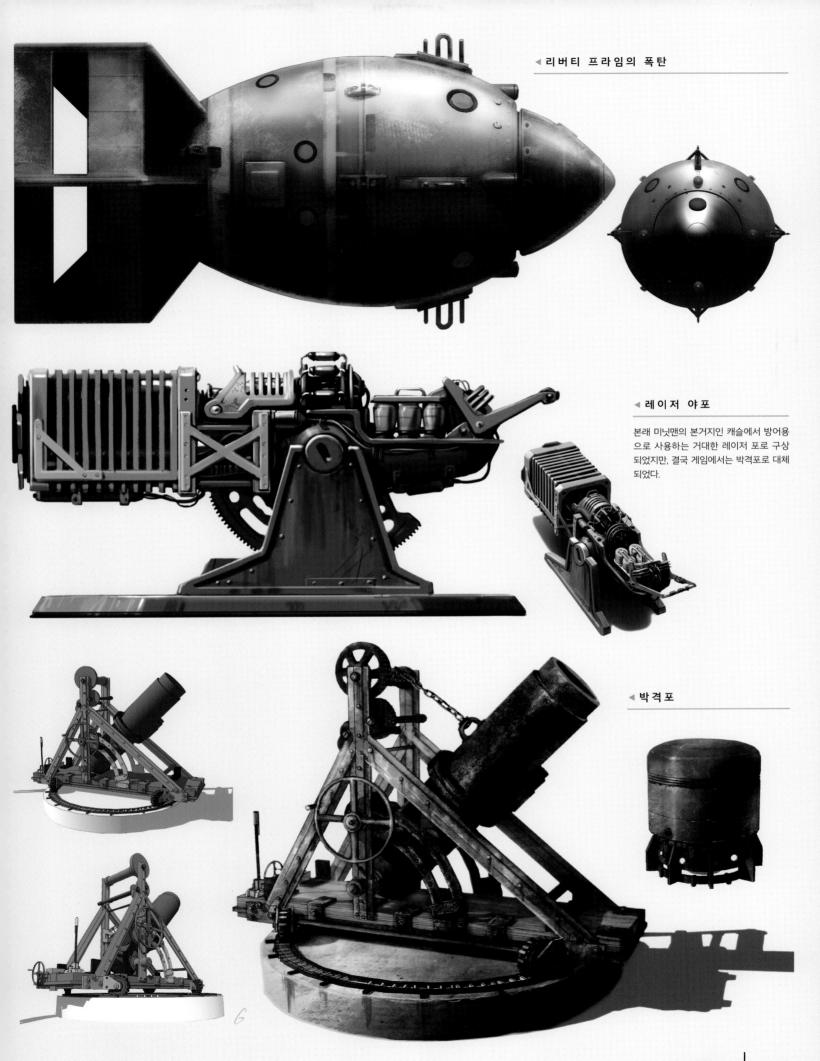

◀ 리버티 프라임의 폭탄

◀ 레이저 야포

본래 미닛맨의 본거지인 캐슬에서 방어용
으로 사용하는 거대한 레이저 포로 구상
되었지만, 결국 게임에서는 박격포로 대체
되었다.

◀ 박격포

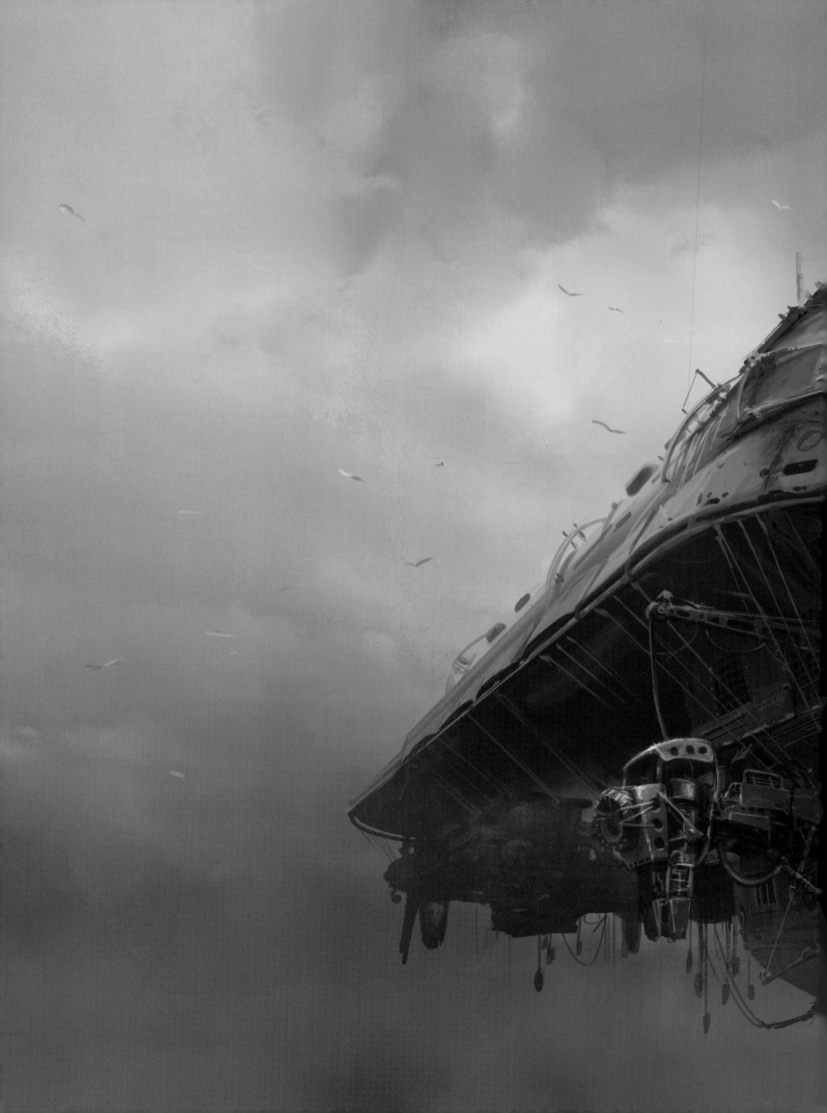

Chapter 6
# 운송 수단

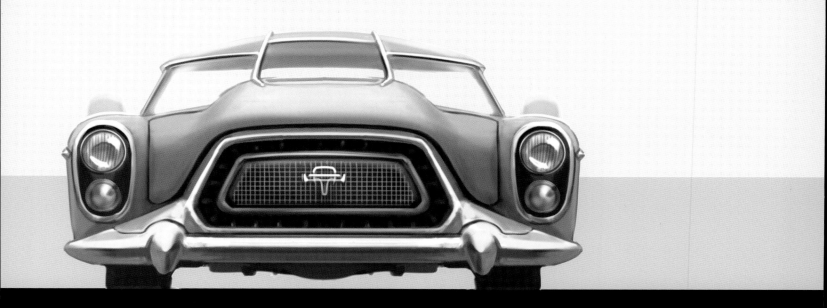

# Chapter 6
# 운송 수단

**운송 수단의 디자인은** 전쟁 전 시대의 디자인 스타일을 보여줄 수 있는 최고의 기회 중 하나였다. 한때 사람들이 몰고 다니던 각양각색의 자동차와 트럭 들에 미국적 느낌의 문화가 정말 많이 투영되어 있다. 현재는 단 한 대도 제대로 작동하지 않는 데다 오히려 폭발할 위험까지 있지만, 그래도 플레이어가 황무지를 돌아다니면서 가장 흔하게 보게 될 배경 요소 중 하나다. 우리는 상당한 시간을 들여 갖가지 차량들을 디자인했다. 배경용 소품으로 사용하기 위해서는 굉장히 다양한 종류가 필요했다. 각 모델은 상태나 색깔이 아주 다양했는데, 완전히 녹슬어버린 쇳덩어리부터 거의 흠집 하나 없이 색깔까지 양호한 차량도 있었다. 우리는 차량이나 기타 배경 요소들에 밝은 색깔을 사용하는 스타일을 굉장히 좋아했다. 다행히 2070년대에 주로 사용되었던 세라믹 기반의 페인트 제품들은 쉽게 녹이 슬거나 빛이 바래지 않았다.

제작진은 대형 세단과 고전적인 퓨전 플리(Fusion Flea) 차량의 디자인을 폴아웃 3에서 그대로 가져왔다. 하지만 전쟁 당시에는 최신 모델이었던 새로운 차량 디자인들이 아직 많이 남아 있었다. 새로운 차량들 중 쿠페와 스포츠카의 경우 둥그런 지붕과 거품형의 운전석 같은 세련된 유선형 스타일의 디자인을 가지고 있었다. 하지만 공학적 한계로 인해 소형 핵융합 엔진이 상당한 크기를 자랑하여, 대부분의 차량들은 수송 효율성이 상당히 떨어졌다.

항공기 디자인 역시 이번 프로젝트에서 많은 수정이 가해졌다. 핵전쟁이 벌어지는 상황에서 비행을 하는 것은 분명 엄청나게 불안정한 일인데도, 폴아웃 3에서 비행기 추락 지점 하나 만들지 못했던 것은 정말로 아쉬웠다. 그런데 이번에는 주요 장소 중에 공항도 하나 있는 만큼, 빠른 이동 수단 중에 거대한 점보 제트기도 하나 넣어보자고 구상했다. 이 항공기는 제작진이 실제로 게임에 적용했던 것보다 훨씬, 훨씬 더 큰 것이었다. 결국 좀 다른 방식으로 넣기는 했지만, 게임 내 항공기 추락 지점에 있는 비행기는 공항의 크기와 비교해볼 때 사이즈가 좀 많이 크기는 했다.

하지만 가장 인상적이면서도 설정상 적절한 크기를 가진 운송 수단은 바로 전쟁 후에 건조된 비행선 '프리드웬'일 것이다. 우리는 체펠린 비행선(독일의 체펠린 백작이 개발한 경식비행선으로 무게가 가벼운 금속으로 뼈대를 만들고 그 내부에 가스주머니를 설치한 비행선), 군함 그리고 단순한 수소가 아닌 수수께끼의 미래 기술을 모두 섞어놓은 듯한 디젤펑크풍 디자인의 비행선을 만들어냈다. 또한 프리드웬을 호위하는 버티버드 역시 엔클레이브가 사용하던 전투용 기체와 다른 모델인데, 보병 수송에 특화되었을 뿐만 아니라 공중 항모에 배치할 수 있게끔 개조한 기체다.

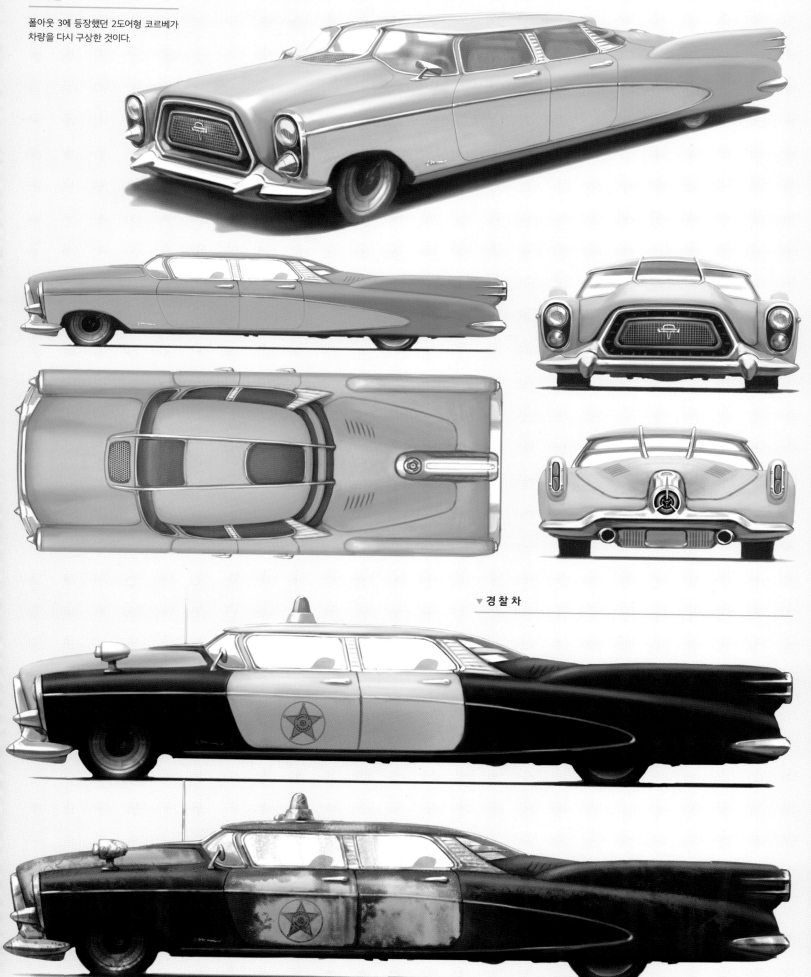

▶ 세 단

폴아웃 3에 등장했던 2도어형 코르베가
차량을 다시 구상한 것이다.

▼ 경 찰 차

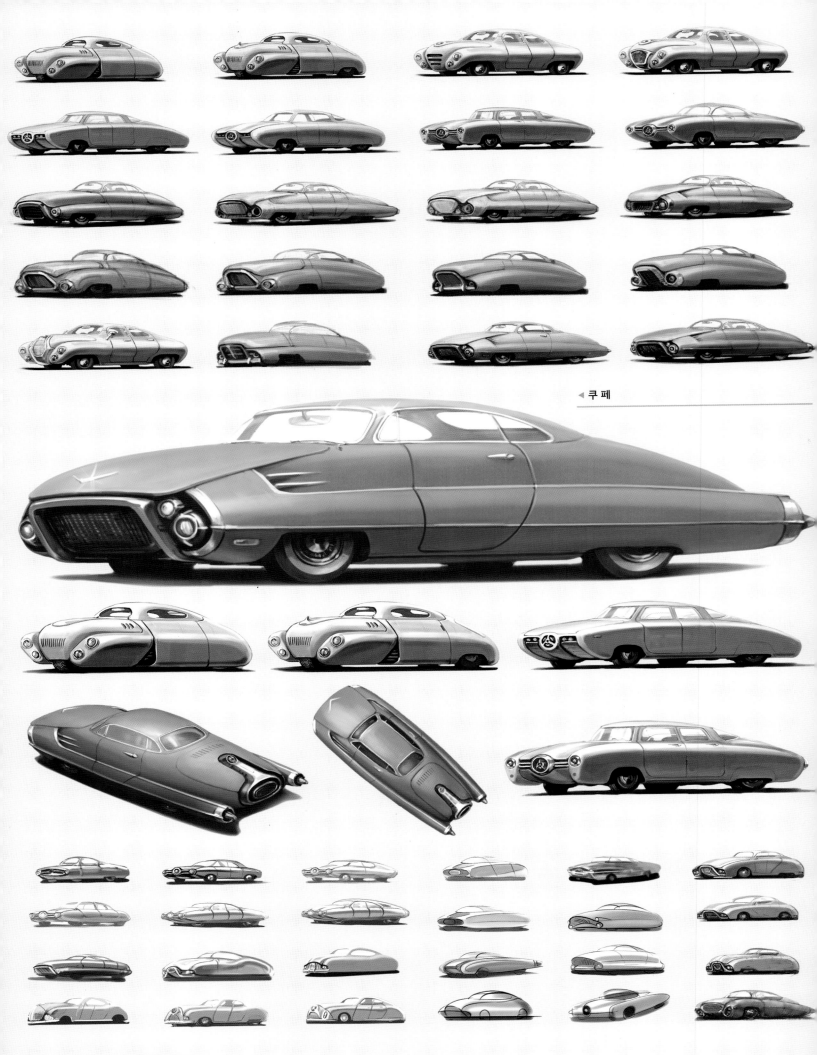

쿠페 ◀

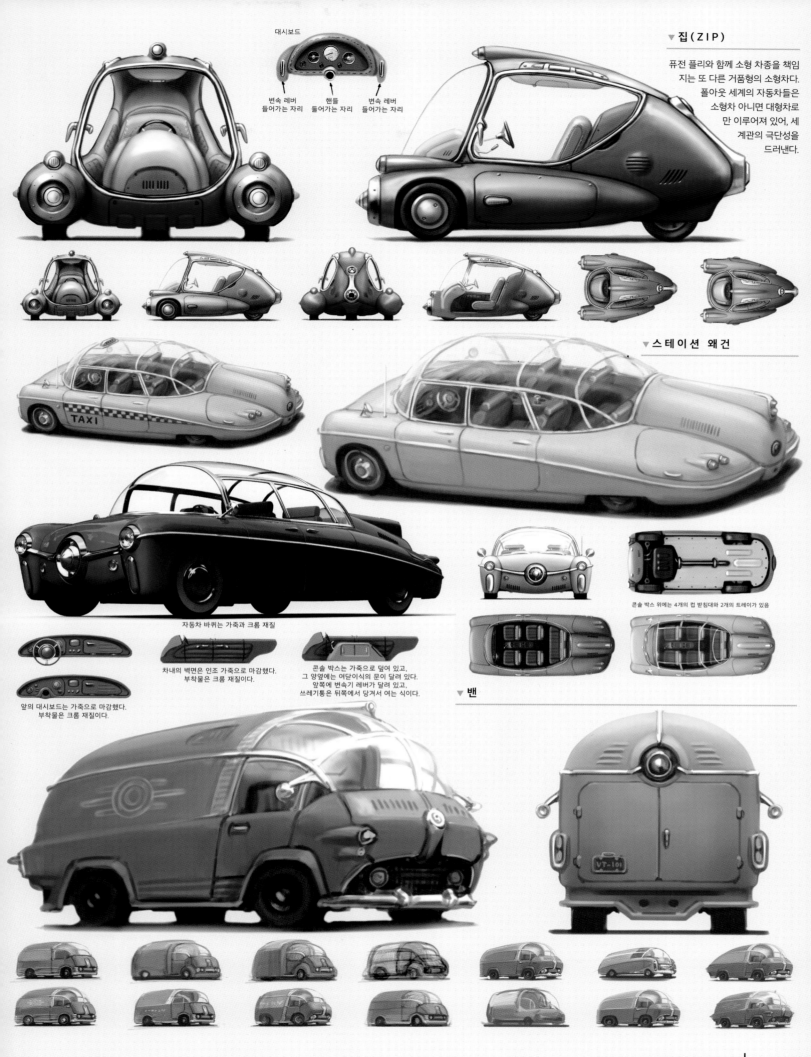

대시보드

변속 레버
들어가는 자리

핸들
들어가는 자리

변속 레버
들어가는 자리

▼ 집 ( Z I P )

퓨전 플라이와 함께 소형 차종을 책임
지는 또 다른 거품형의 소형차다.
폴아웃 세계의 자동차들은
소형차 아니면 대형차로
만 이루어져 있어, 세
계관의 극단성을
드러낸다.

TAXI

▼ 스테이션 왜건

자동차 바퀴는 가죽과 크롬 재질

차내의 벽면은 인조 가죽으로 마감했다.
부착물은 크롬 재질이다.

콘솔 박스는 가죽으로 덮여 있고,
그 양옆에는 여닫이식의 문이 달려 있다.
앞쪽에 변속기 레버가 달려 있고,
쓰레기통은 뒤쪽에서 당겨서 여는 식이다.

앞의 대시보드는 가죽으로 마감했다.
부착물은 크롬 재질이다.

콘솔 박스 위에는 4개의 컵 받침대와 2개의 트레이가 있음

▼ 밴

VT-101

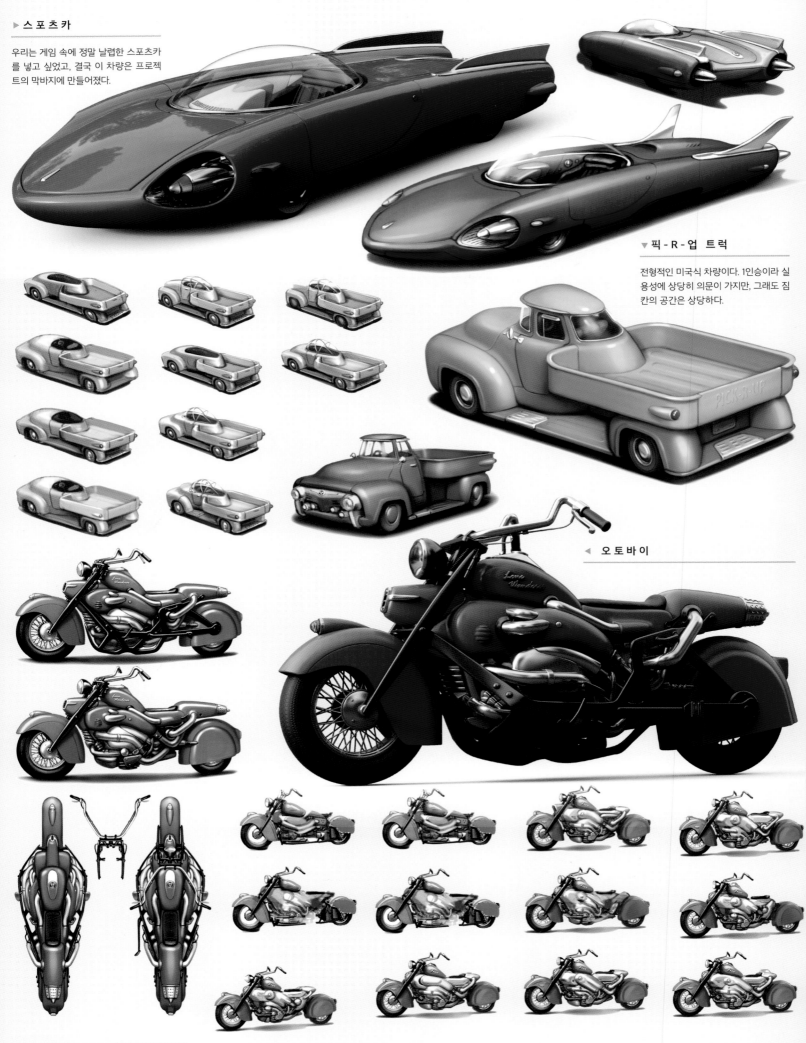

▶ 스포츠카

우리는 게임 속에 정말 날렵한 스포츠카를 넣고 싶었고, 결국 이 차량은 프로젝트의 막바지에 만들어졌다.

▼ 픽-R-업 트럭

전형적인 미국식 차량이다. 1인승이라 실용성에 상당히 의문이 가지만, 그래도 짐칸의 공간은 상당하다.

◀ 오토바이

**THE ART OF** Fallout 4

Introducing THE FIRST Family Car WITH A BUILT-IN BAR!

Because life doesn't have to stop after you have kids!

PLEASE DRINK RESPONSIBLY. DRINKING AND DRIVING MAY BE HARMFUL TO YOU AND OTHERS

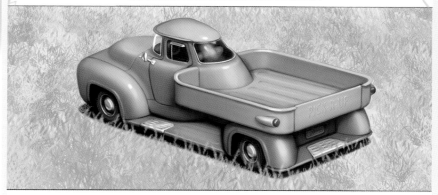

The All-New PICK-R-UP

Ain't No Load She Can't Haul!

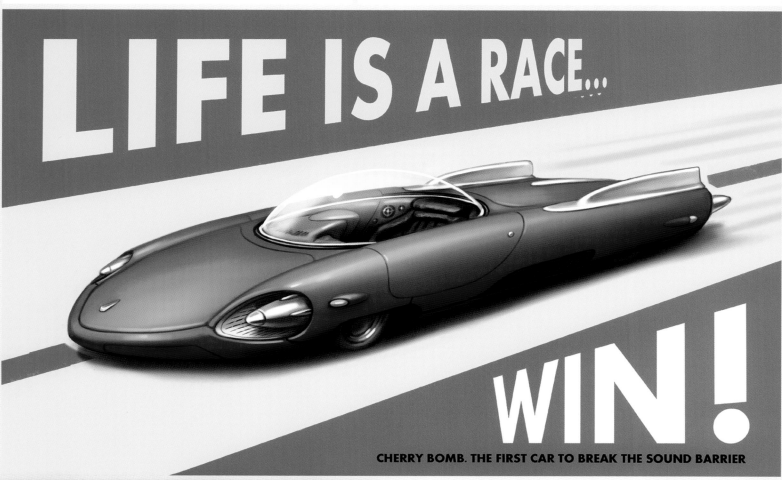

LIFE IS A RACE...

WIN!

CHERRY BOMB. THE FIRST CAR TO BREAK THE SOUND BARRIER

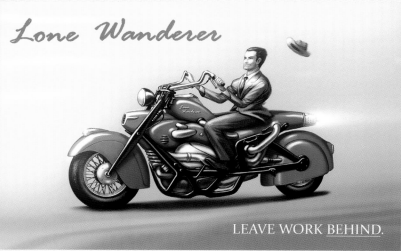

Lone Wanderer

LEAVE WORK BEHIND.

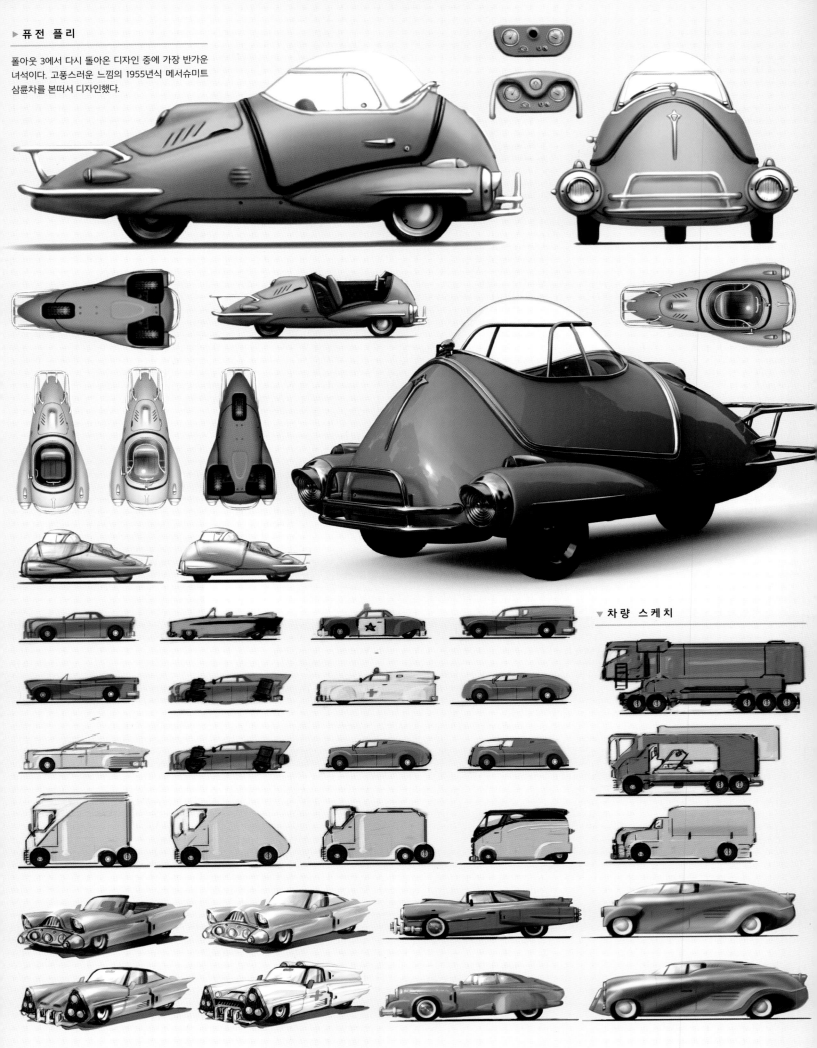

▶ 퓨전 플리

폴아웃 3에서 다시 돌아온 디자인 중에 가장 반가운
녀석이다. 고풍스러운 느낌의 1955년식 메서슈미트
삼륜차를 본떠서 디자인했다.

▼ 차량 스케치

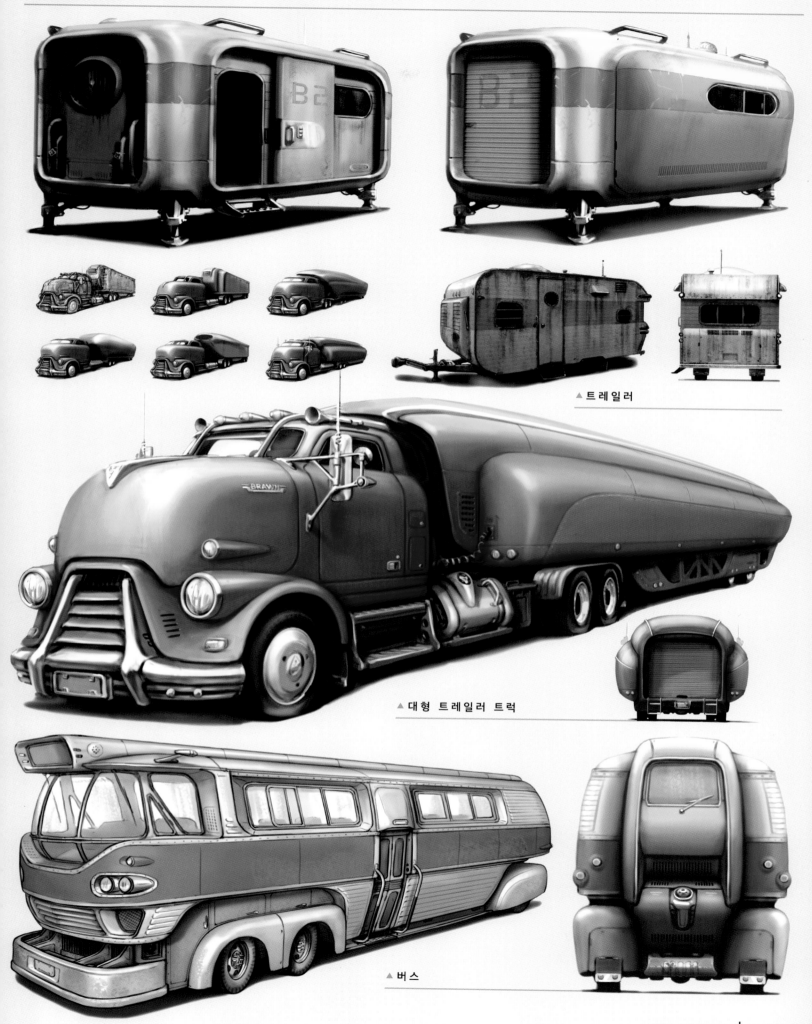

▼ 사무실형 컨테이너

▲ 트레일러

▲ 대형 트레일러 트럭

▲ 버스

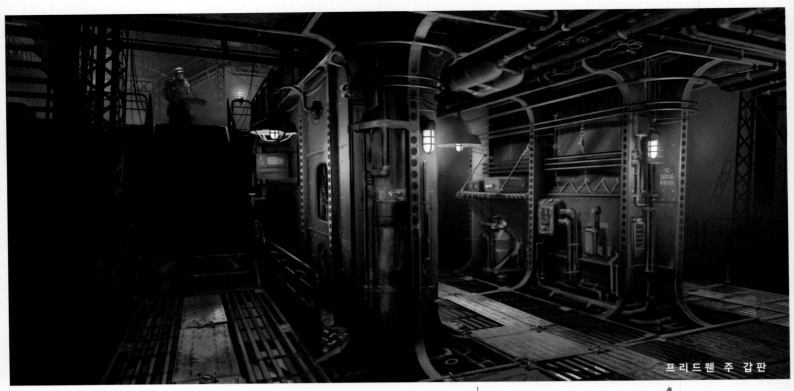

프리드웬 주 갑판

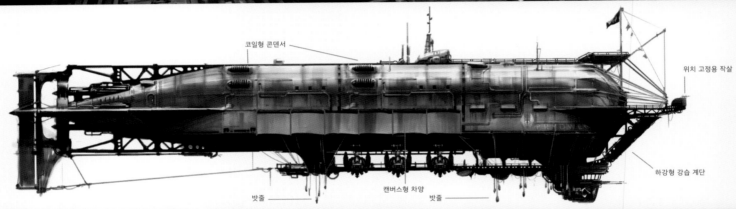

코일형 콘덴서

위치 고정용 작살

하강형 강습 계단

밧줄                캔버스형 차양        밧줄

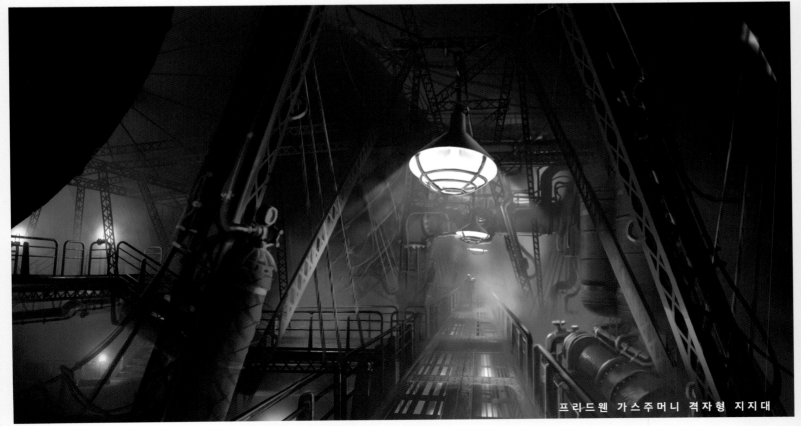

프리드웬 가스주머니 격자형 지지대

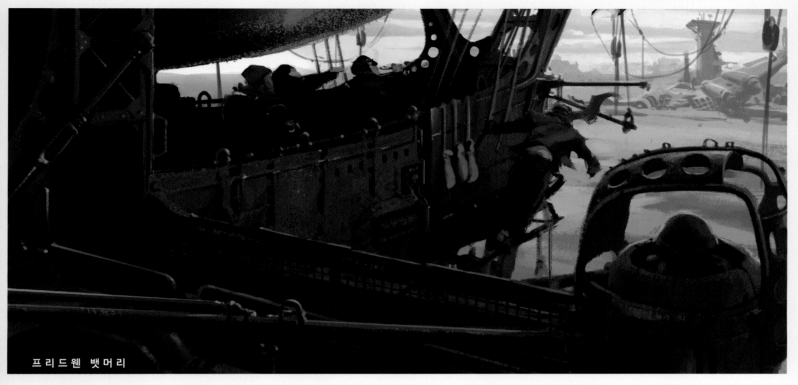

프리드웬 뱃머리

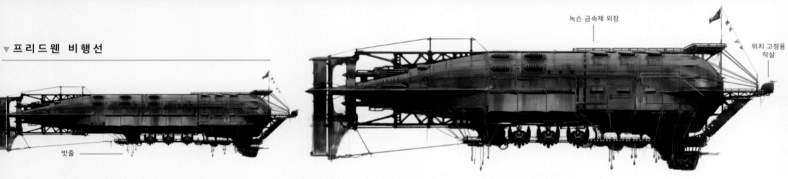

▼ 프리드웬 비행선

녹슨 금속제 외장

위치 고정용 작살

밧줄

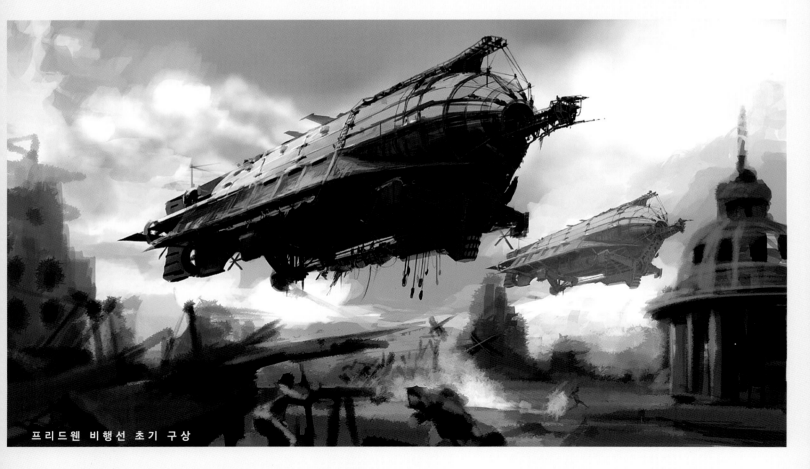

프리드웬 비행선 초기 구상

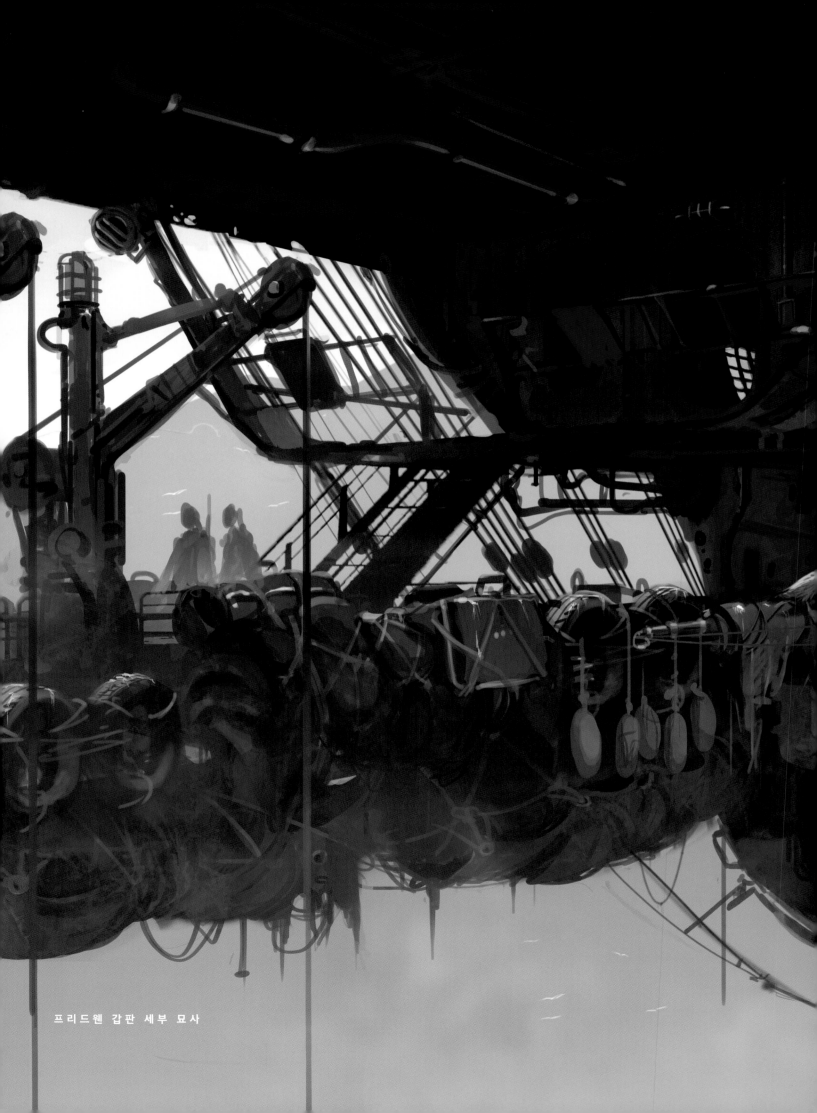

프리드웬 갑판 세부 묘사

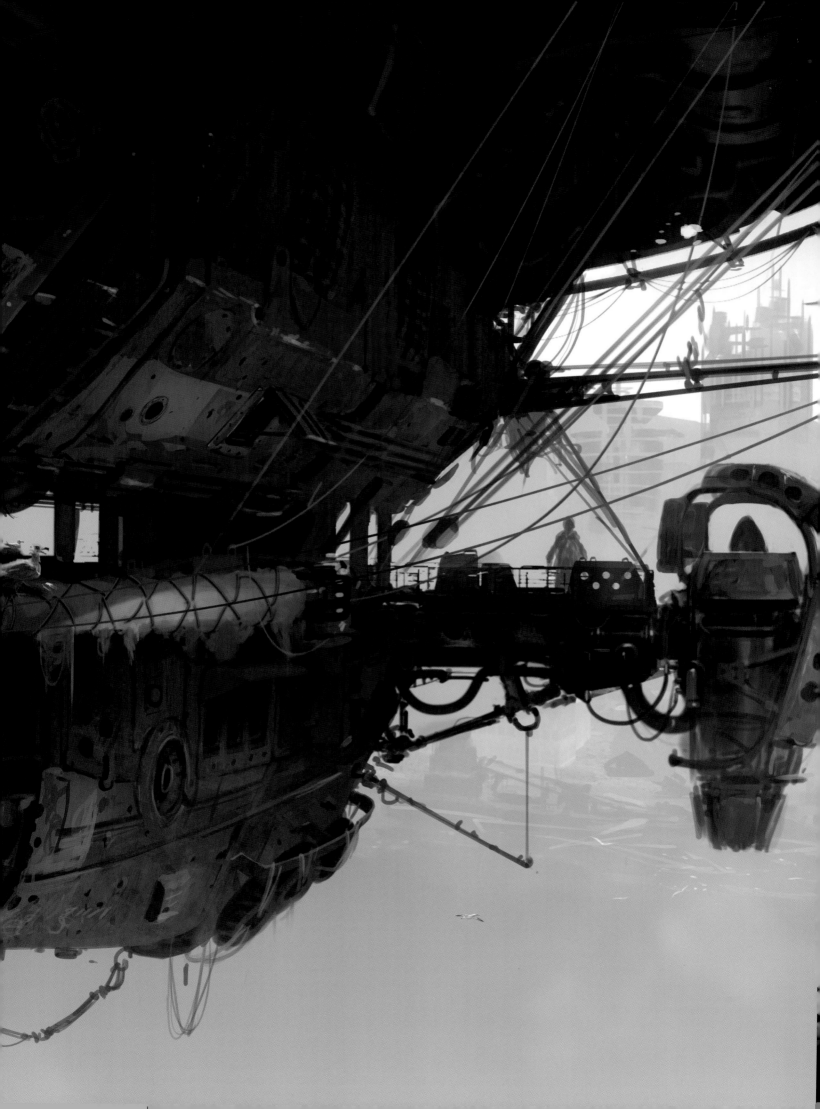

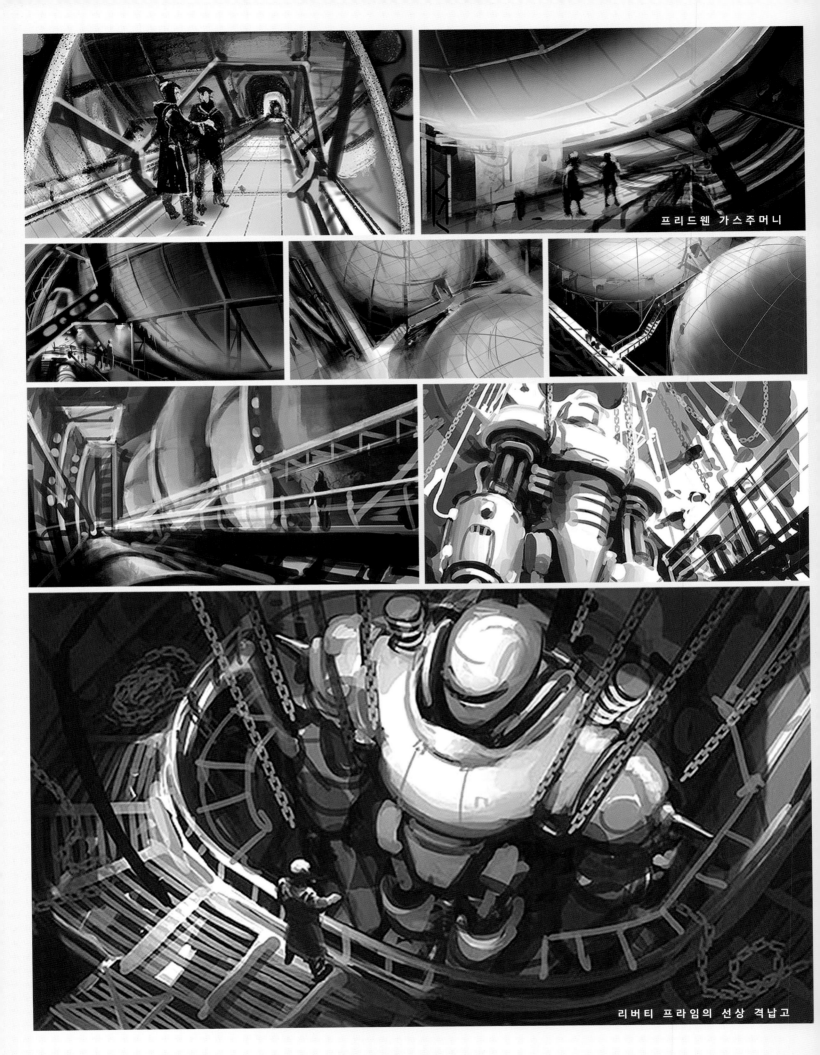

프리드웬 가스주머니

리버티 프라임의 선상 격납고

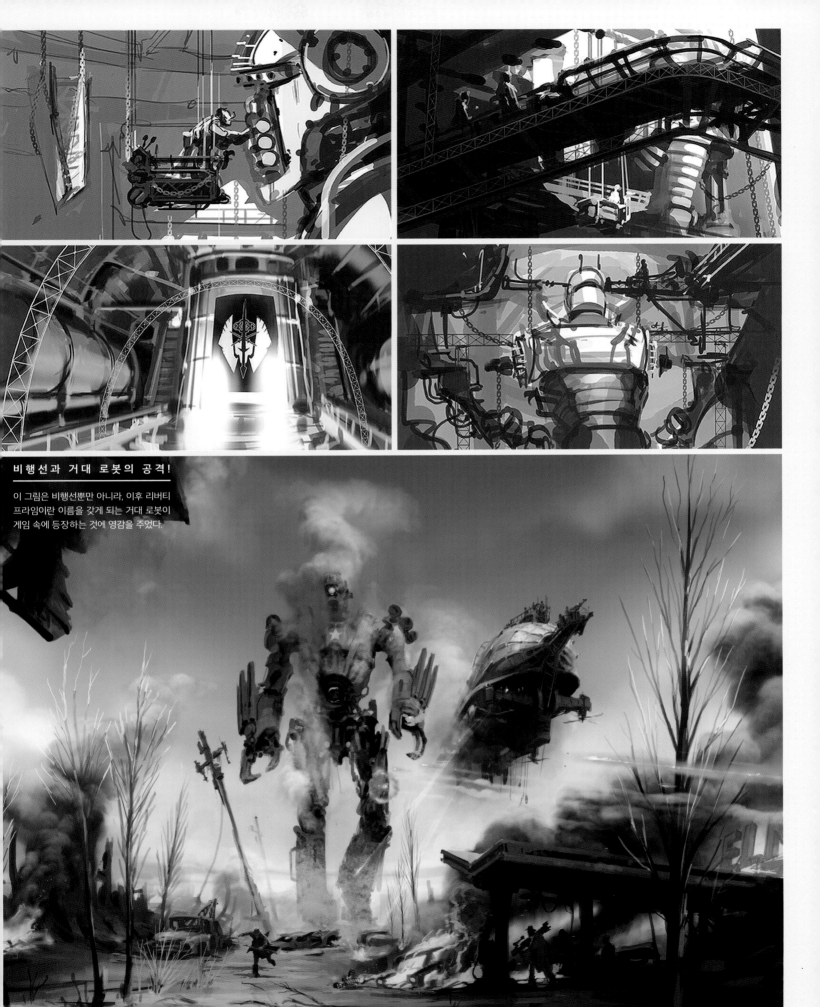

**비행선과 거대 로봇의 공격!**

이 그림은 비행선뿐만 아니라, 이후 리버티
프라임이란 이름을 갖게 되는 거대 로봇이
게임 속에 등장하는 것에 영감을 주었다.

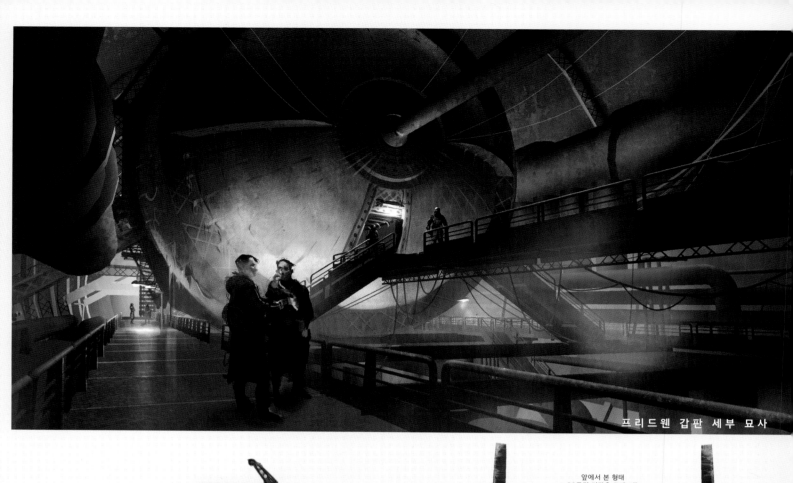

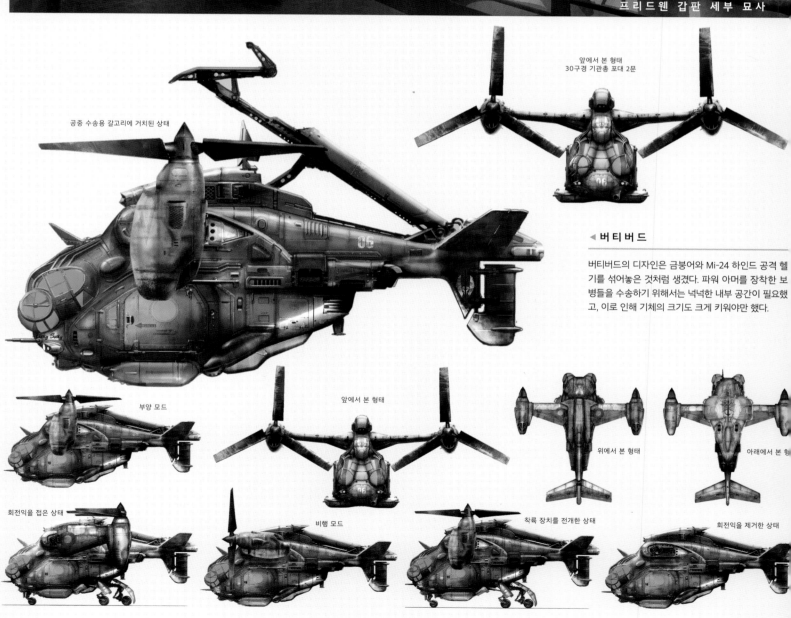

앞에서 본 형태
30구경 기관총 포대 2문

공중 수송용 갈고리에 거치된 상태

### ◀ 버티버드

버티버드의 디자인은 금붕어와 Mi-24 하인드 공격 헬기를 섞어놓은 것처럼 생겼다. 파워 아머를 장착한 보병들을 수송하기 위해서는 넉넉한 내부 공간이 필요했고, 이로 인해 기체의 크기도 크게 키워야만 했다.

부양 모드

앞에서 본 형태

위에서 본 형태

아래에서 본 형

회전익을 접은 상태

비행 모드

착륙 장치를 전개한 상태

회전익을 제거한 상태

**THE ART OF** *Fallout 4*

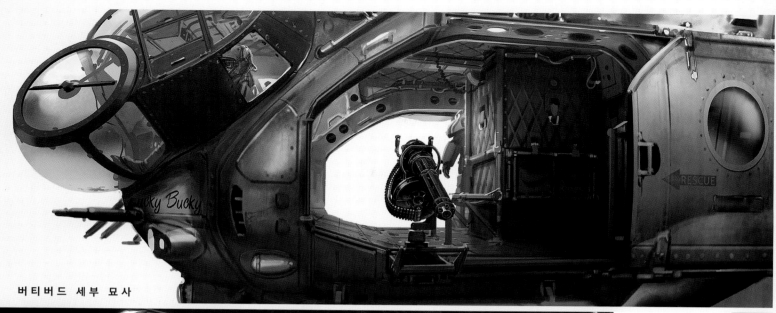

버티버드 세부 묘사

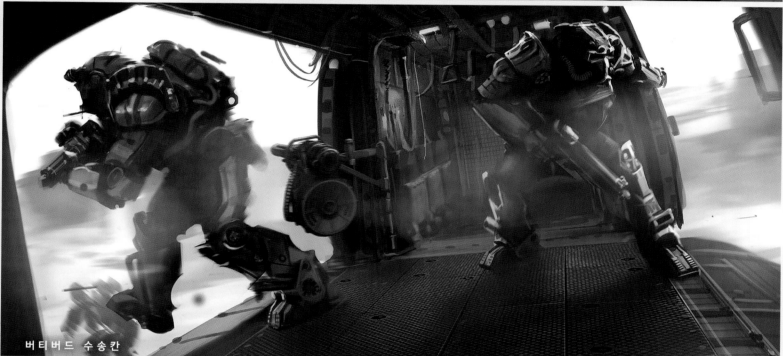

버티버드 수송칸

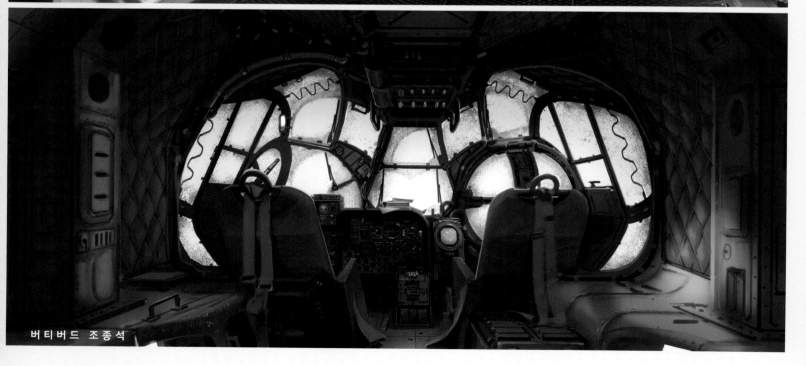

버티버드 조종석

▼ 건설 차량 구상

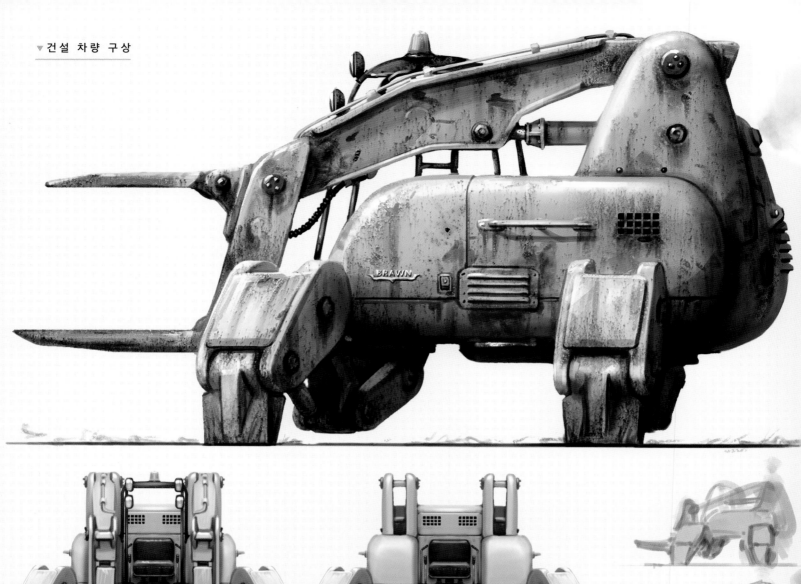

▼ 쓰레기차

 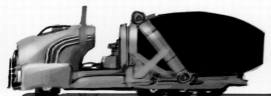 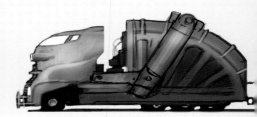

THE ART OF *Fallout 4*

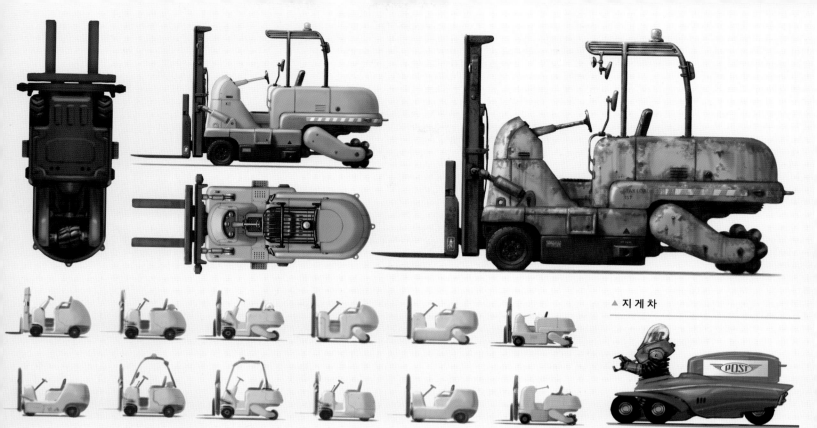

▲ 지 게 차

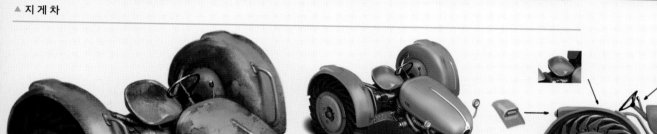

▲ 지 게 차

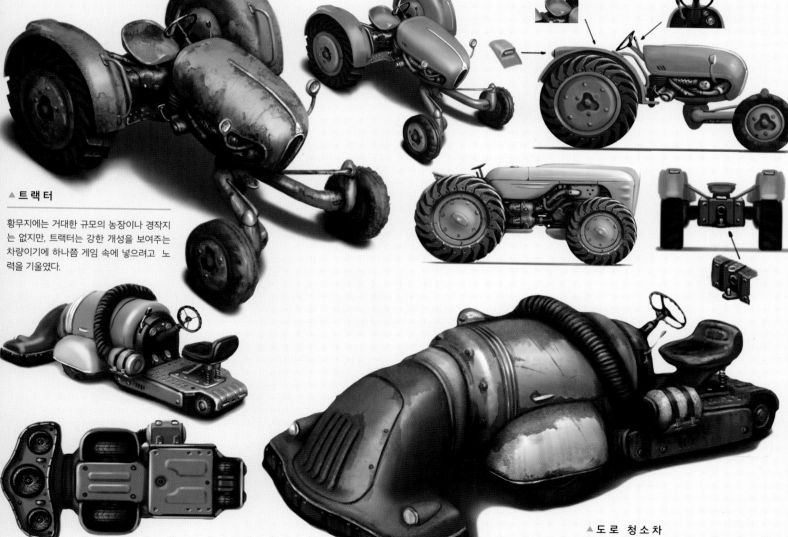

▲ 트 랙 터

황무지에는 거대한 규모의 농장이나 경작지
는 없지만, 트랙터는 강한 개성을 보여주는
차량이기에 하나쯤 게임 속에 넣으려고 노
력을 기울였다.

▲ 도 로 청소차

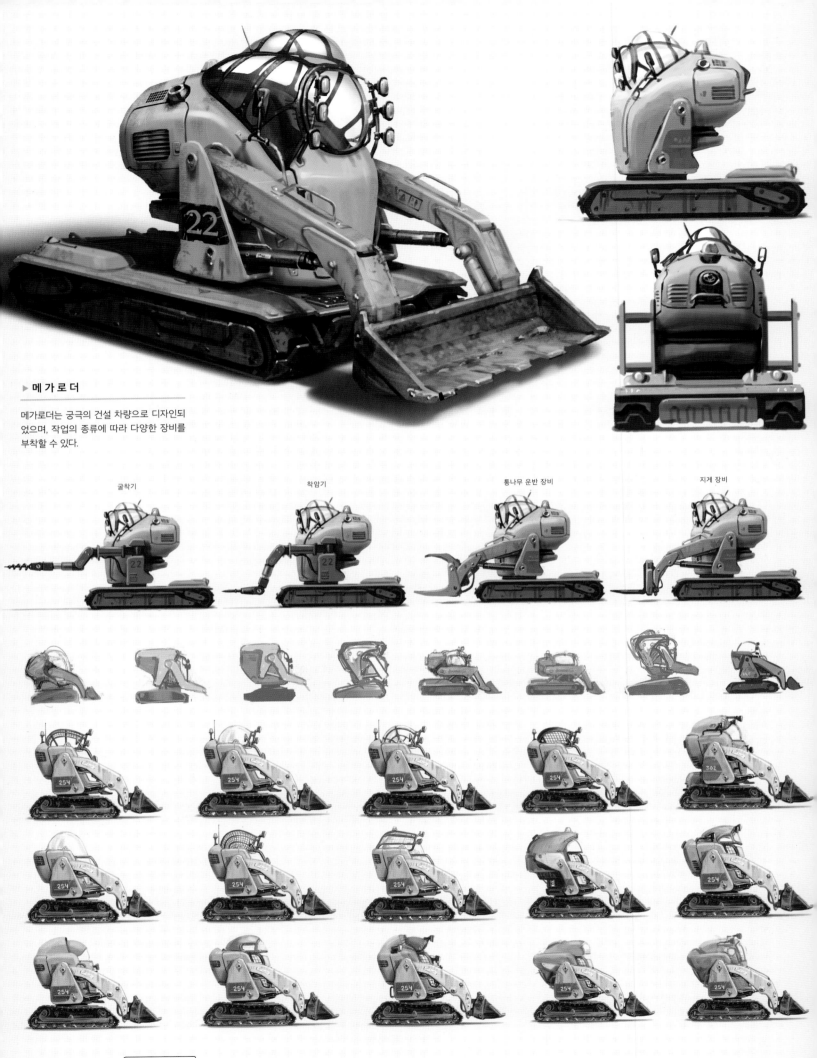

### ▶ 메가로더

메가로더는 궁극의 건설 차량으로 디자인되었으며, 작업의 종류에 따라 다양한 장비를 부착할 수 있다.

굴착기  착암기  통나무 운반 장비  지게 장비

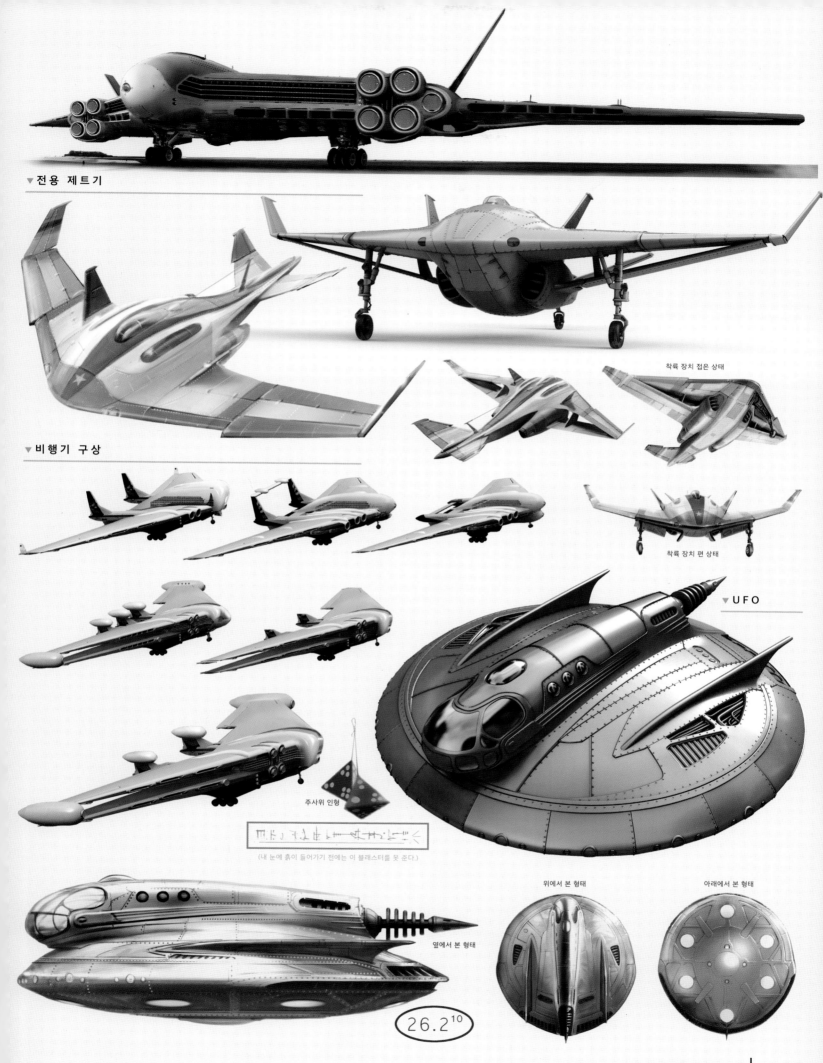

▼ 전용 제트기

▼ 비행기 구상

착륙 장치 접은 상태

착륙 장치 편 상태

▼ UFO

주사위 인형

(내 눈에 흙이 들어가기 전에는 이 블래스터를 못 준다.)

옆에서 본 형태

위에서 본 형태

아래에서 본 형태

26.2¹⁰

▼ 잠수함

▼ 모노레일

▼ 미사일 발사 차량

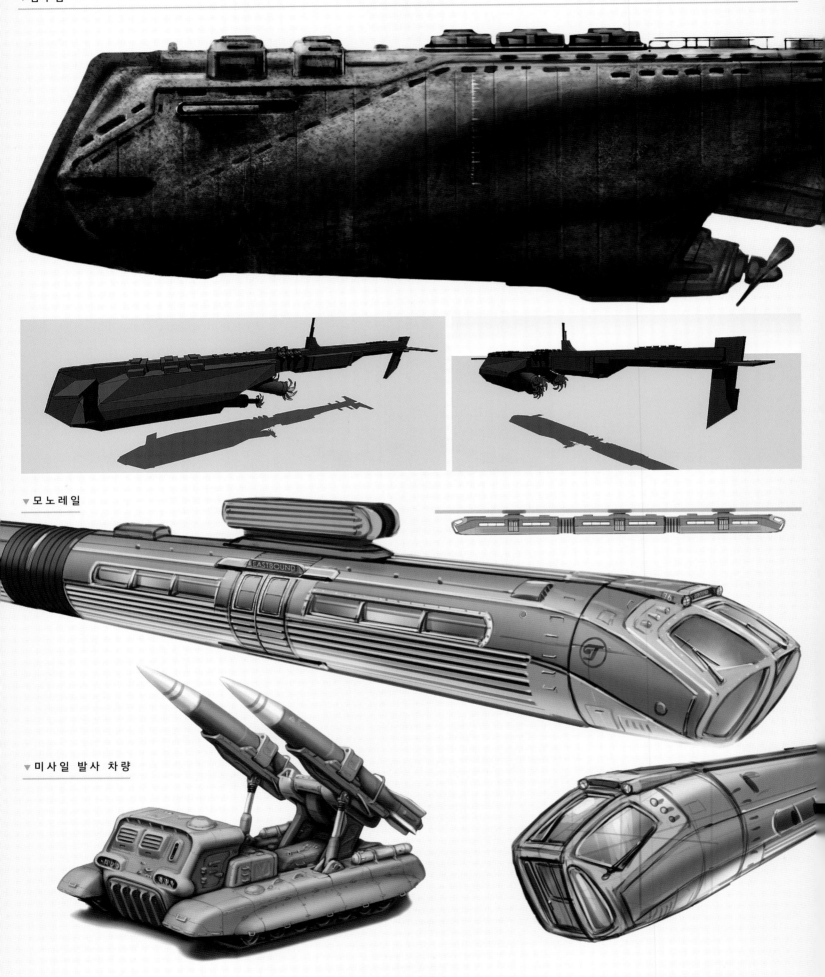

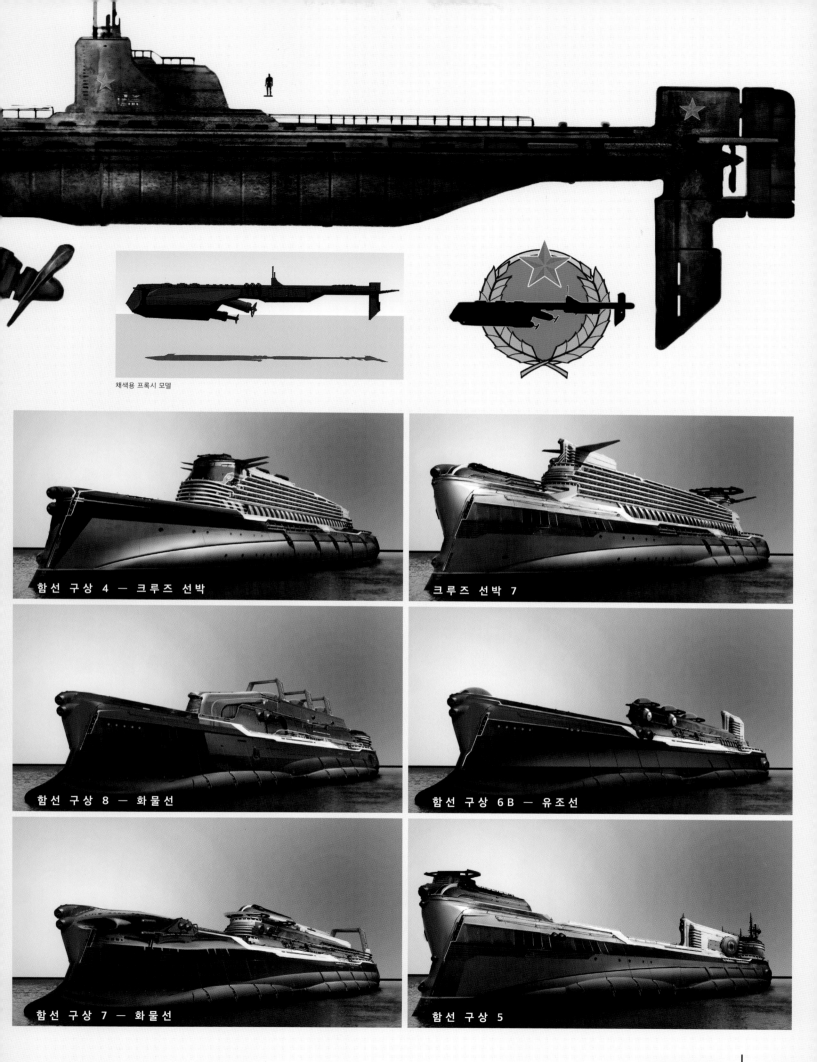

채색용 프록시 모델

함선 구상 4 — 크루즈 선박

크루즈 선박 7

함선 구상 8 — 화물선

함선 구상 6B — 유조선

함선 구상 7 — 화물선

함선 구상 5

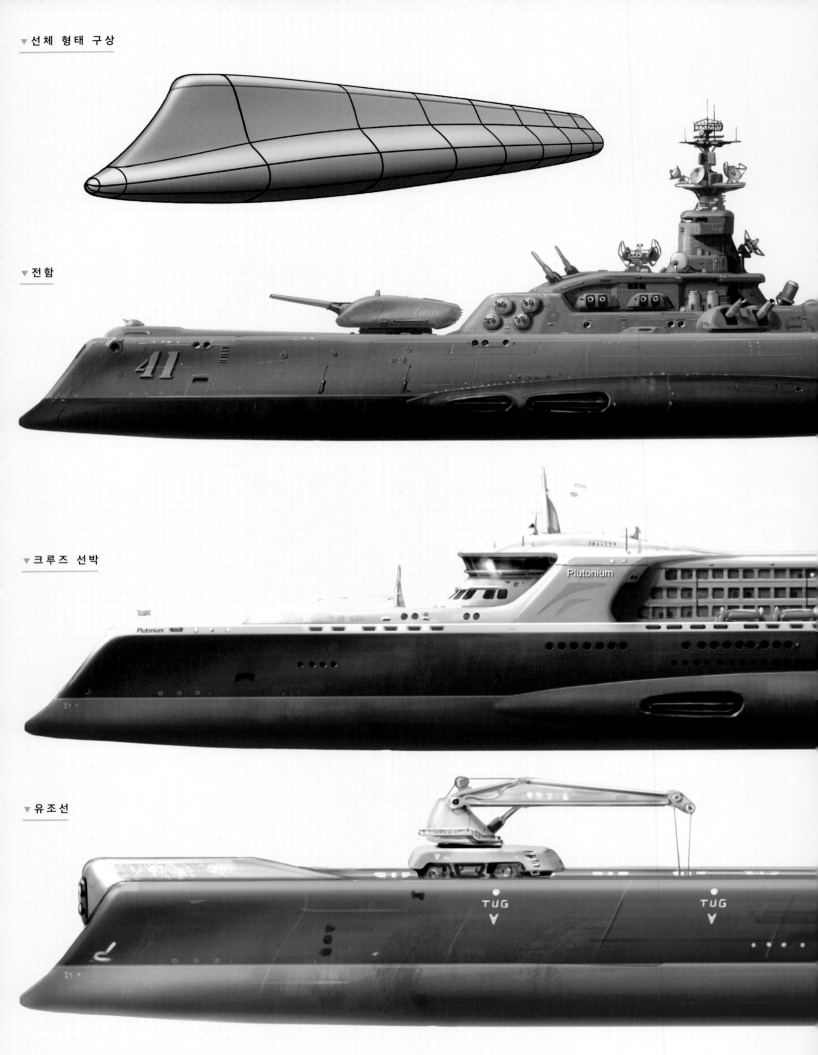

▼ 선체 형태 구상

▼ 전함

▼ 크루즈 선박

▼ 유조선

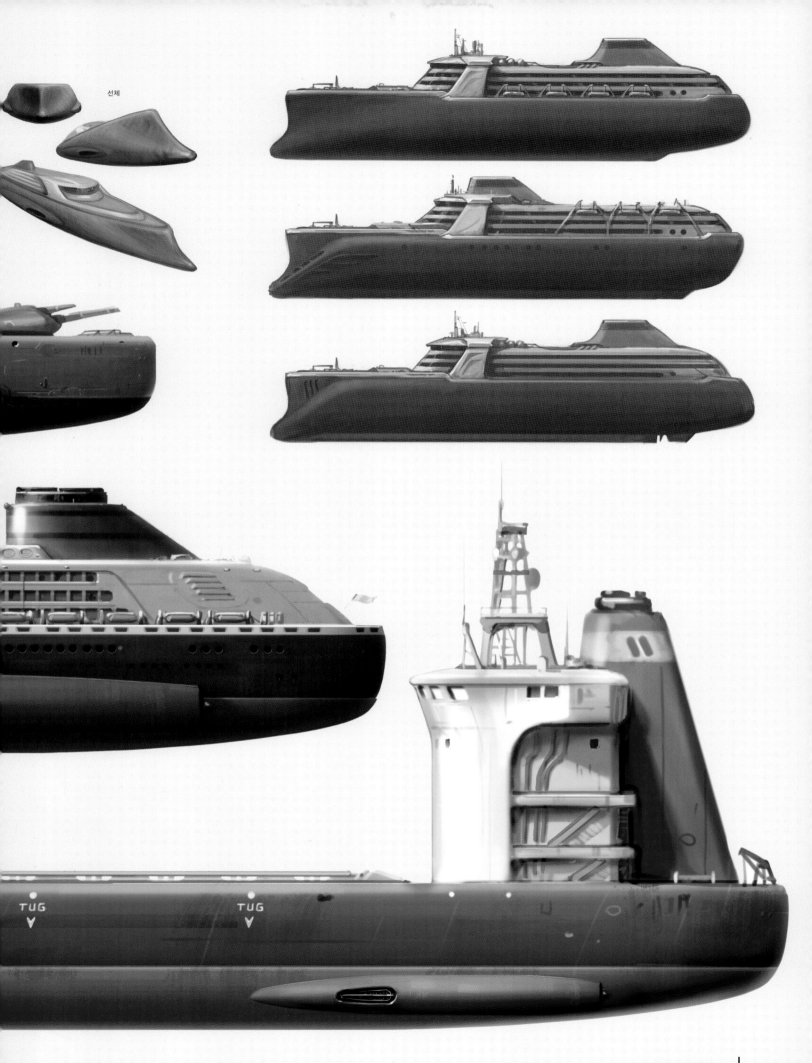

선체

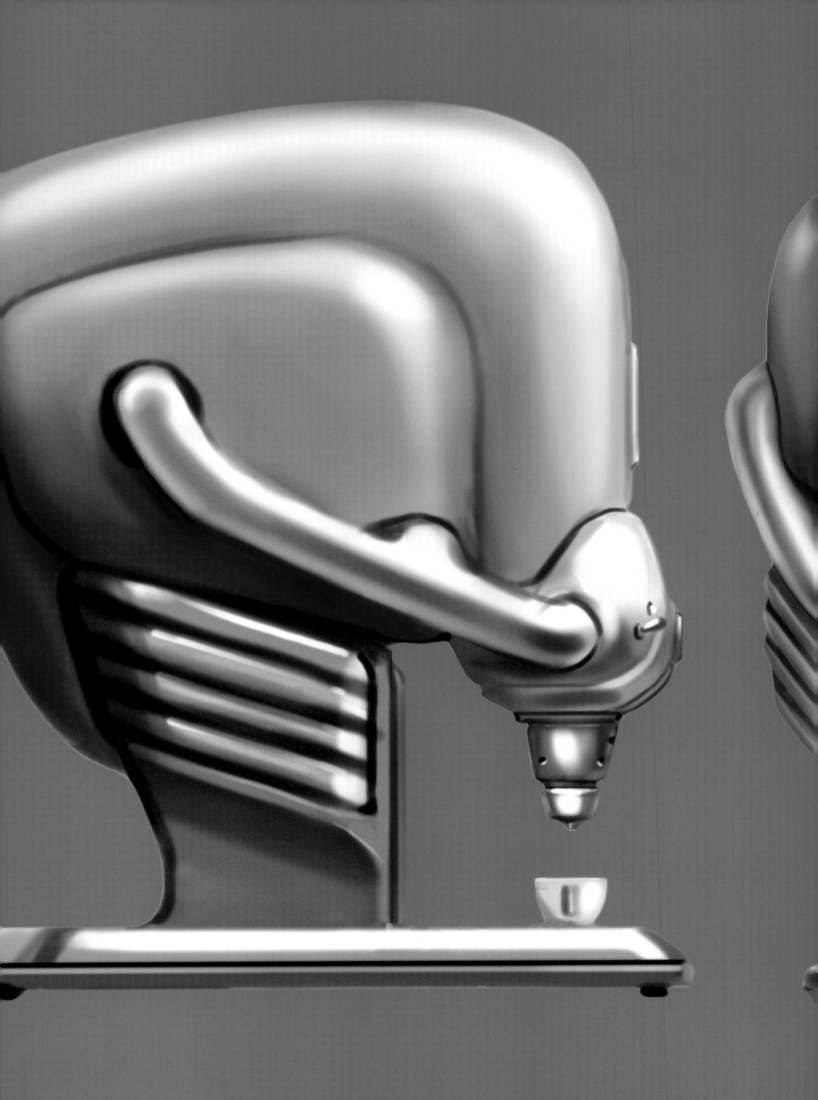

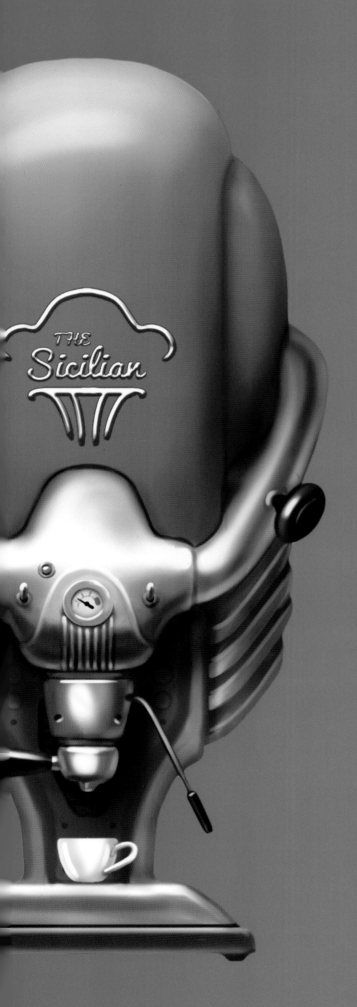

## Chapter 7
# 배경 조성

**폴아웃의 세계는** 말 그대로 쓰레기장이다. 폴아웃 4의 배경 조성은 가장 밑바닥부터 온갖 쓰레기와 폐기물로 이 전쟁 후의 황폐한 세계를 채우는 것으로 이루어졌다. 우리는 재미와 미학을 동시에 잡을 수 있는 가장 적절한 수준의 시각적 밀도를 배경에 부여하기 위해 많은 노력을 기울였다. 하지만 진정 어려운 작업은 플레이어의 탐험과 발견에서 우러나오는 즐거움을 배가하기 위해, 배경을 활용해 스토리텔링을 이어나가는 것이었다.

폴아웃은 대체 역사(현실과 다른 역사를 소재로 한 픽션)를 차용하고 있어 플레이어에게 친숙하게 느껴지는 물건이 많을 수도 있으나, 사실 그중 대부분은 아예 처음부터 디자인을 새로 만들어 실제의 물건과 차이를 보인다. 이를테면 그냥 탁자일 뿐이지만, 굉장히 많은 탁자들이 빈티지한 가구 카탈로그에서 그대로 튀어나온 것처럼 생겼다. 하지만 정작 이 탁자는 미래에서 사용하는 탁자라는 부분이 재미있는 포인트라 할 수 있다. 제작진은 플레이어가 현실에서 찾을 수 있는 탁자와 정말 흡사할 정도로 고풍스럽고, 친숙하며, 현대적이면서도 또 미래적인 요소들을 잘 조합하기 위해 노력했다.

완전히 허구적인 SF 디자인을 만드는 것은 상당히 쉬운 일이지만, 우리는 이 대체 역사가 만들어낸 세계관에서 산업 및 제품의 디자인이 어떻게 바뀌었을지 상상하는 과제를 스스로에게 던졌다. 일반적으로 전쟁 전의 산업 디자인은 부드러운 소재와 밝은 색채가 서로 어우러져, 다정하면서도 친근한 느낌을 만든다. 기술이 인류를 돕고 삶을 개선해가는 것처럼 보이

기에, 그 디자인 역시 낙관주의와 웃음기가 넘쳐난다.

그렇다고 해서 모든 디자인이 파스텔 톤과 둥글둥글한 모서리를 가진 것은 아니다. 전쟁 후 황무지의 전체적인 배경 조성은 아주 거칠면서도 금방이라도 무너질 듯 위태롭게 만들었다. 각종 도구와 구조물은 고철과 목재 등 사람들이 주변에서 긁어모을 수 있는 소재들을 활용해, 대충 임기응변으로 만들어낸 것이다. (폴아웃 4의 배경을 보면 목재가 부족할 일이 없을 정도로 나무는 정말 많다) 이런 물품이나 구조물 들은 사람들이 그냥 되는 대로 만들어낸 것이기에, 뭔가 모자라 보이면서 그 용도나 기능을 도무지 알 수 없다.

그러나 인스티튜트의 기술을 디자인할 때는 이런 규칙들을 배제했다. 인스티튜트의 물품들은 외부보다 훨씬 선구적인 발전이 이루어졌다는 설정을 드러내야 하기에, 깔끔하게 분리해 디자인해야만 했다. 별난 소재나 아주 삭막하고 제한적인 색채, 깔끔하다 못해 황량한 느낌 등을 활용해서 1960년대부터 1970년대 초의 가구와 컴퓨터 디자인에서 받은 영향이 강하게 느껴질 것이다. 사실 인스티튜트 물품들을 디자인하는 과정에서는 의료 장비들로부터 많은 아이디어를 얻었다. 하지만 이 게임은 여전히 폴아웃이고, 기술이 발전할 수 있는 수준에도 분명한 제한이 있기에 뒤떨어지는 분야도 존재한다. 이를테면 컬러 스크린도 없고, 당연히 평면 스크린 기술도 존재하지 않는다. 이 세계 속에서 첨단 기술과 상호작용할 수 있는 주요 인터페이스는 점멸하는 불빛과 CRT 브라운관 모니터뿐이다.

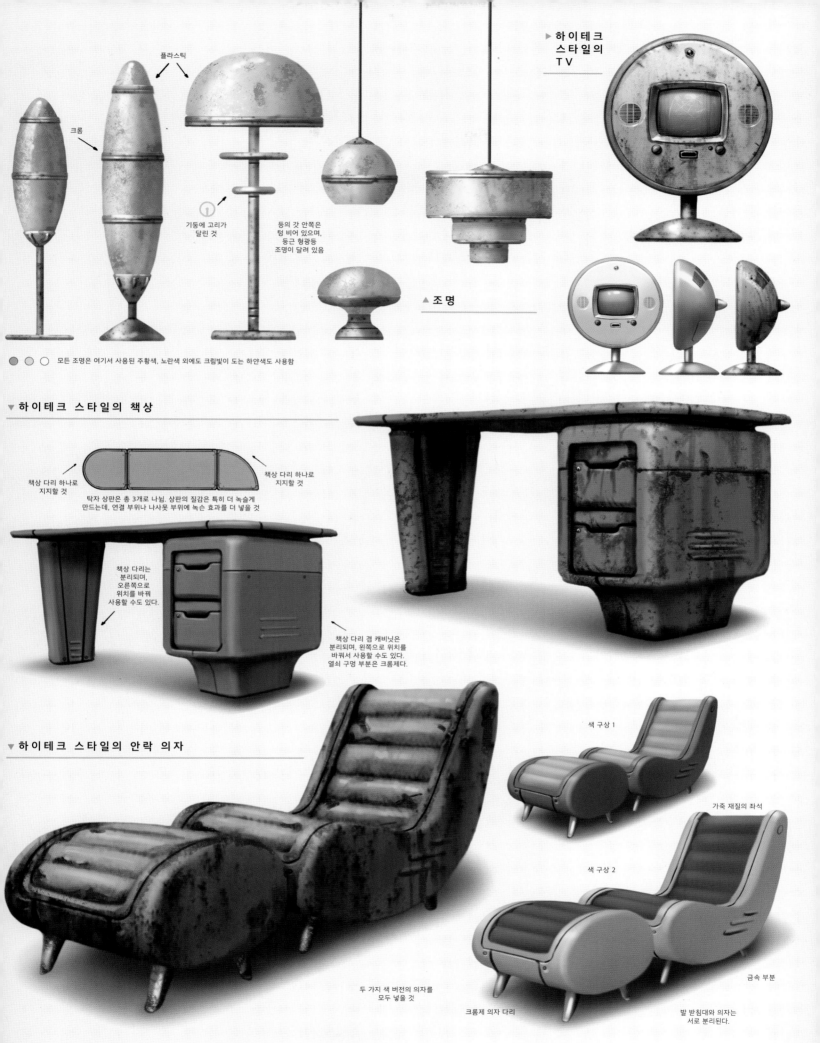

플라스틱

크롬

① 기둥에 고리가 달린 것

등의 갓 안쪽은 텅 비어 있으며, 둥근 형광등 조명이 달려 있음

▶ 하이테크 스타일의 TV

▲ 조명

⬤ ◔ ◯ 모든 조명은 여기서 사용된 주황색, 노란색 외에도 크림빛이 도는 하얀색도 사용함

▼ 하이테크 스타일의 책상

책상 다리 하나로 지지할 것

책상 다리 하나로 지지할 것

탁자 상판은 총 3개로 나뉨. 상판의 질감은 특히 더 녹슬게 만드는데, 연결 부위나 나사못 부위에 녹슨 효과를 더 넣을 것

책상 다리는 분리되며, 오른쪽으로 위치를 바꿔 사용할 수도 있다.

책상 다리 겸 캐비닛은 분리되며, 왼쪽으로 위치를 바꿔서 사용할 수도 있다. 열쇠 구멍 부분은 크롬제다.

▼ 하이테크 스타일의 안락 의자

색 구상 1

가죽 재질의 좌석

색 구상 2

두 가지 색 버전의 의자를 모두 넣을 것

크롬제 의자 다리

금속 부분

발 받침대와 의자는 서로 분리된다.

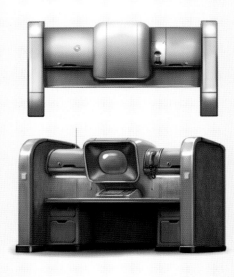
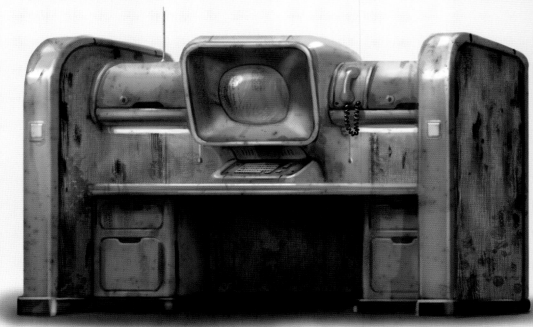

▲ 사무실 칸막이

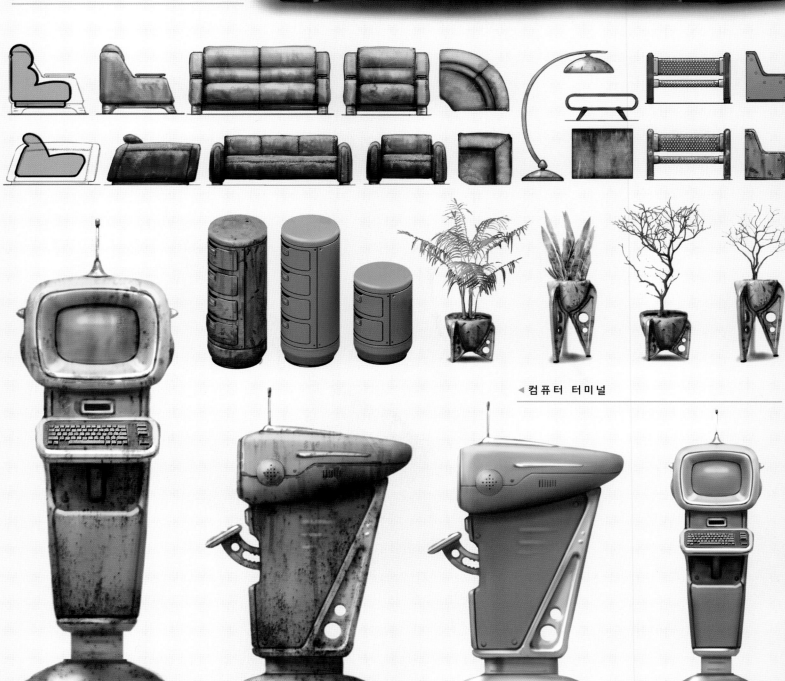

◀ 컴퓨터 터미널

**THE ART OF** *Fallout 4*

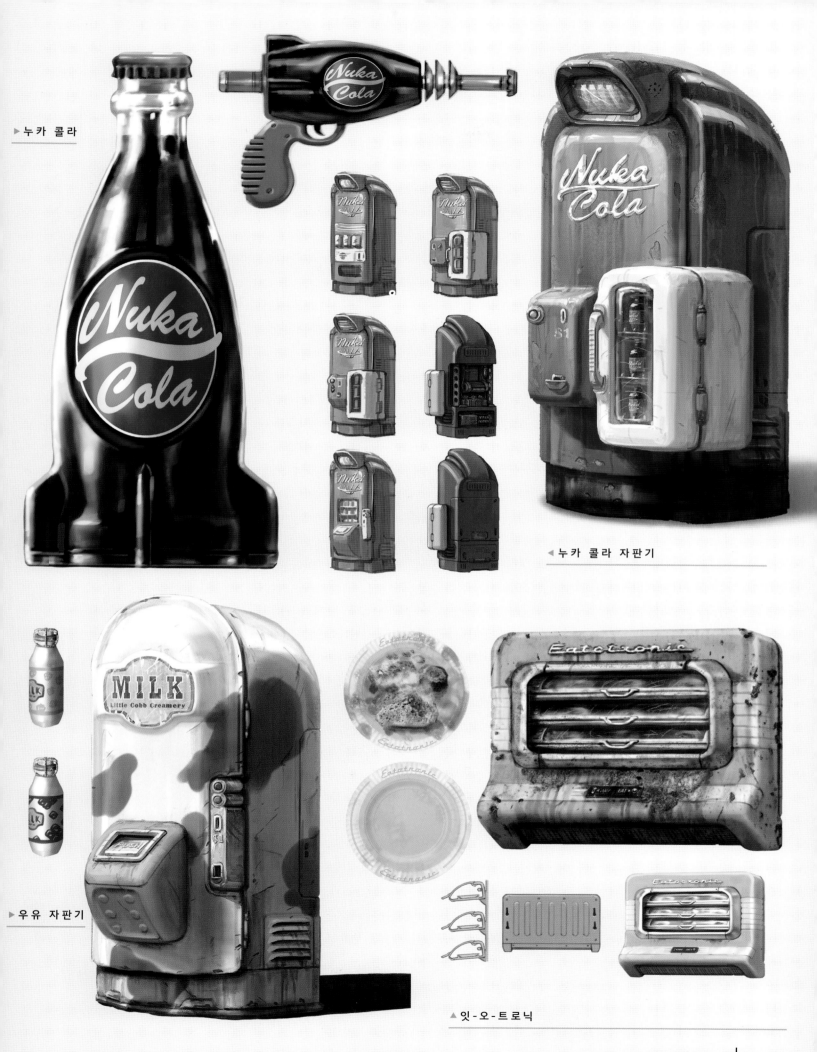

▶ 누카 콜라

◀ 누카 콜라 자판기

▶ 우유 자판기

▲ 잇-오-트로닉

## ▼ 식사 뽑기 자판기

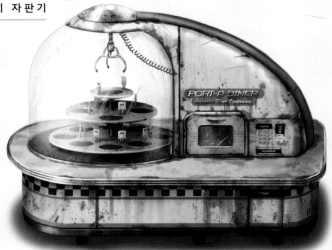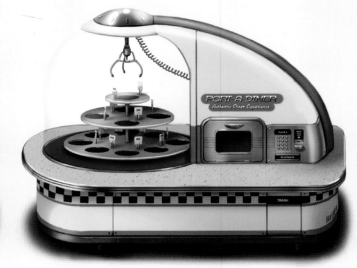

## ▼ 주크박스

더럽고 흠집이 난 유리. 테두리는 크롬 재질

내장된 홀로 테이프의 라벨은 야광. 왼쪽에 A면,
오른쪽에 B면인 식으로 세로로 배열되어 있음

내부 구조는 크롬 재질 위에 종이가 덮여 있음. 각 홀로 테이프는
중앙의 13번을 기준으로 양쪽 끝에 1번~12번으로 배열되어 있음

내장된 홀로 테이프를 재생함. 윗부분에는 다양한 색깔의 라벨이
붙어 있음. 홀로 테이프는 각각 독립된 오브젝트로 만들 것

네온 조명관이 금속 몸체에 일부 매설되어 있음.
양 끝부분은 기계 안쪽으로 둥글게 말려들어 감

상표명은 글자 모양으로 구멍이 뚫려 있음. 크롬 몸체 안쪽에서
구멍을 통해 흘러나오는 불빛이 선명하게 빛나는 글자를 만듦

크롬 그릴 뒤, 암적색 스피커가 깊숙한 곳에 매설되어 있음

검은색 스피커가 깊숙히 매설되어 있는 구멍

바닥은 크롬 재질

내부에서 홀로 테이프를 갈아 끼우는
팔과 측면의 지지대. 그리고 기계의 내부
표면은 모두 크롬 재질이며 갈색임

스피커의 테두리는 크롬 재질

크롬 재질

네온 조명관이 금속 몸체에 매설되어
외부에 절반쯤 노출되어 있음

홀로 테이프 교체용 팔:
애니메이션을 위해
관절 부분은 별도의
부품으로 만들 것

뒤에서 본 형태

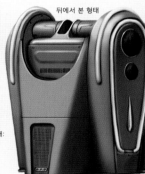

아래에서 본 형태:
대략적인 모양

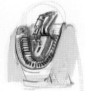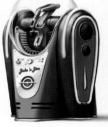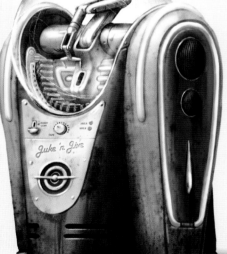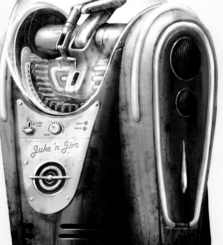

앞에서 본 형태:
내부 구조

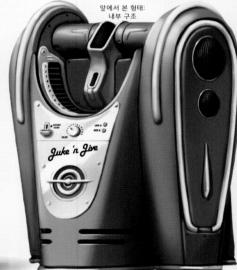

## ▼ 커피 머신

"죽여주는 에스프레소를
내려드립니다."
광고에는 돌진해오는 황소와
죽은 투우사가 나옴

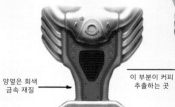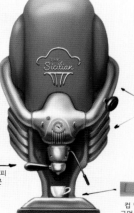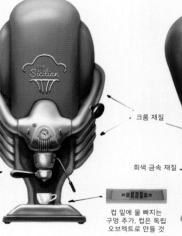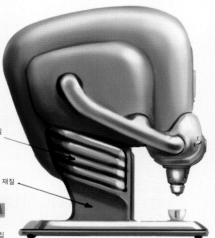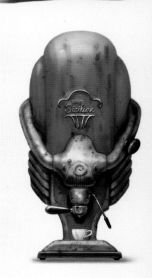

크롬 재질

회색 금속 재질

양옆은 회색
금속 재질

이 부분이 커피
추출하는 곳

컵 밑에 물 빠지는
구멍 추가, 컵은 독립
오브젝트로 만들 것

**THE ART OF** *Fallout 4*

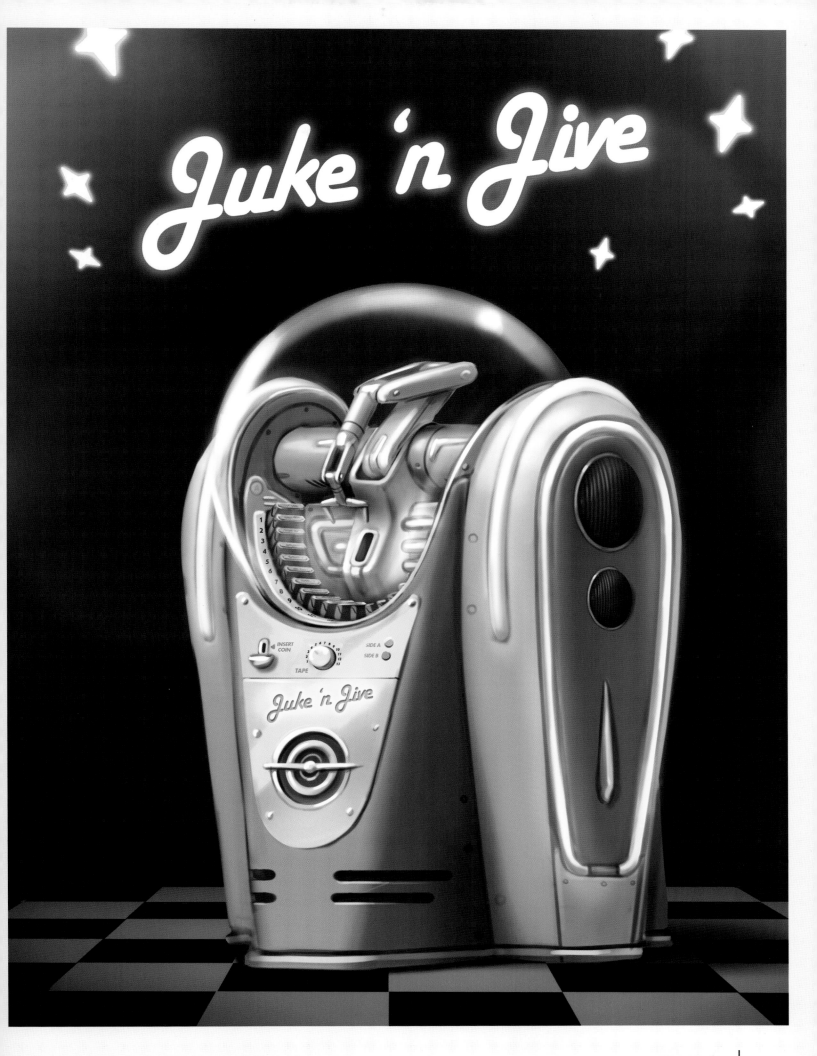

# Mr. Handy FUEL

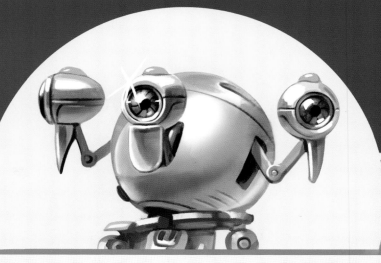

## CAUTION: EXPLOSIVE!

## DO NOT DRINK!

▶ 미스터 핸디
포장 박스와 연료통

미스터 핸디를 위한 포장 박스와 연료통은 주인공 가족이 코즈워스를 구매한 지 얼마 되지 않았다는 배경 스토리를 시각적으로 보여주기 위해 만들어졌다.

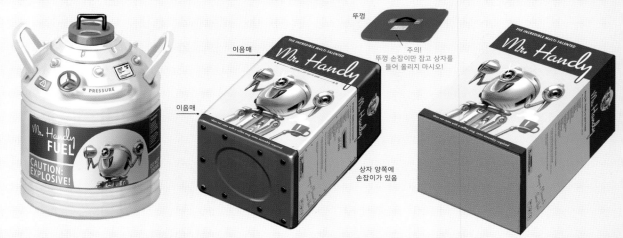

뚜껑

주의!
뚜껑 손잡이만 잡고 상자를 들어 올리지 마시오!

이음매

이음매

상자 양쪽에 손잡이가 있음

# THE INCREDIBLE MULTI-TALENTED
# Mr. Handy

Mr. Handy

**Bring Mr. Handy to your home!**

Mr. Handy expertly performs many duties, such as:

- accounting
- cleaning
- comforting
- cooking
- child care
- entertaining
- elderly care
- grocery delivery
- grooming
- hair-cutting
- make-up application
- marital advice
- pet care
- pet grooming
- personal assistance
- and many more!

**There is no task too big for Mr. Handy to handle!\***

\* Mr. Handy can not lift objects heavier than 40 pounds.
\*\* Consult your physician before following Mr. Handy's medical advice.

WARNING: Mr. Handy's jet is a fire hazard, not a BBQ grill. Use with caution.

*Always a Pleasure to Serve You!*

\*does not come with a coffee mug, some assembly required

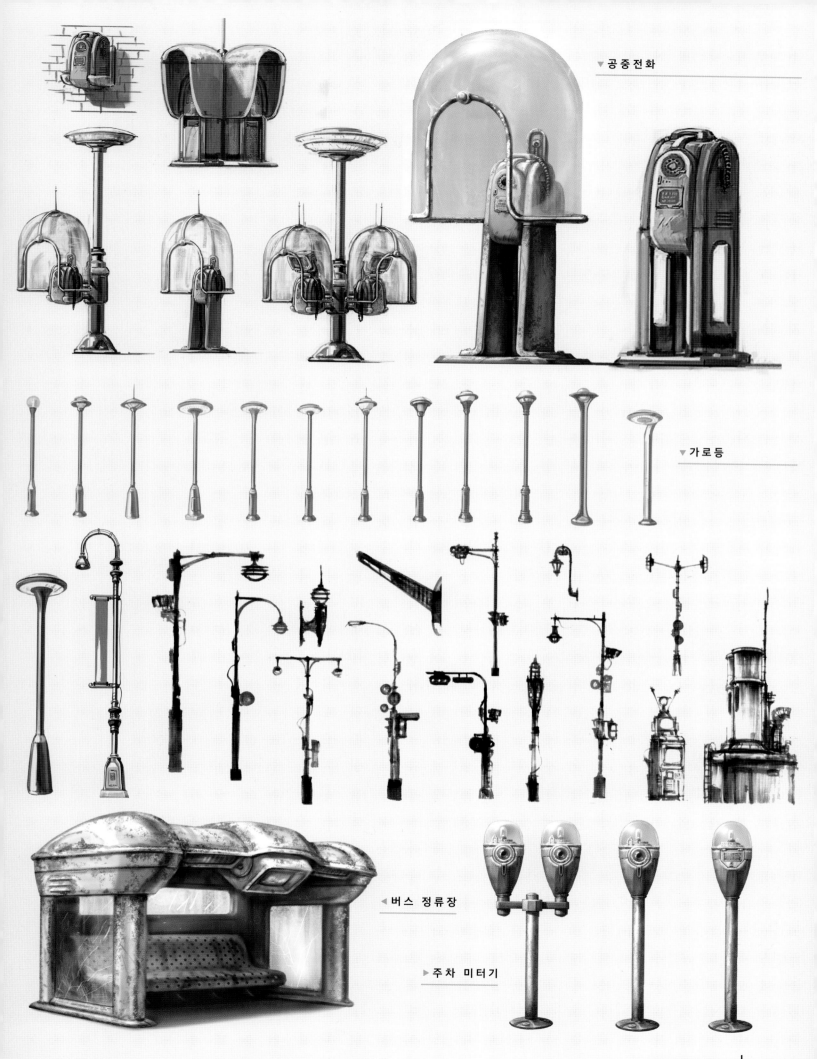

▼ 공중전화

▼ 가로등

◀ 버스 정류장

▶ 주차 미터기

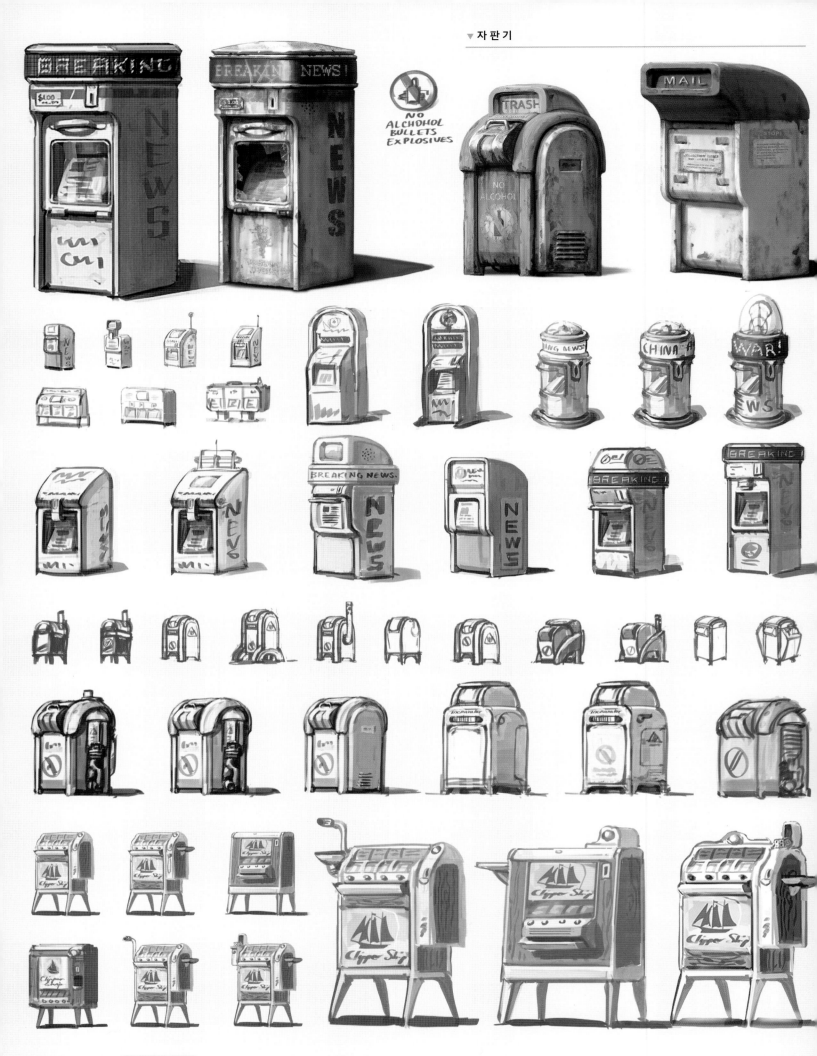

**THE ART OF** *Fallout 4*

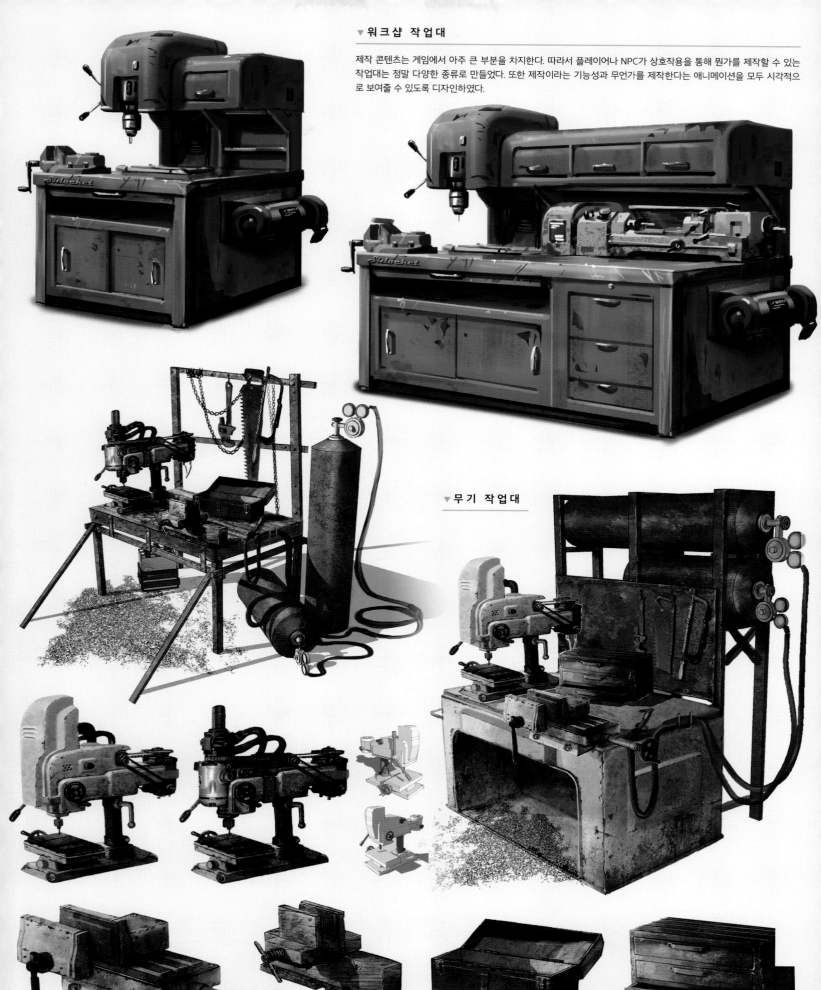

## ▼ 워크샵 작업대

제작 콘텐츠는 게임에서 아주 큰 부분을 차지한다. 따라서 플레이어나 NPC가 상호작용을 통해 뭔가를 제작할 수 있는 작업대는 정말 다양한 종류로 만들었다. 또한 제작이라는 기능성과 무언가를 제작한다는 애니메이션을 모두 시각적으로 보여줄 수 있도록 디자인하였다.

## ▼ 무기 작업대

## 슈퍼 뮤턴트 거주지 소품

슈퍼 뮤턴트들은 인간을 잡아먹길 좋아한다. 그래서 대부분의 소품들은 이런 식인 활동에 맞추어 만들어졌다.

▶ 방어구 작업대

▲ 작업장 구상

▼ 작업장 판매대

▲ 작업장
정수 장치

CLINIC
CHEMS
OPEN
STORE HOURS 7AM 10PM

CLOTHING
WEAPONS
ARMOR
CLINIC
GENERAL
BAR

CLINIC
CHEMS

**THE ART OF** *Fallout 4*

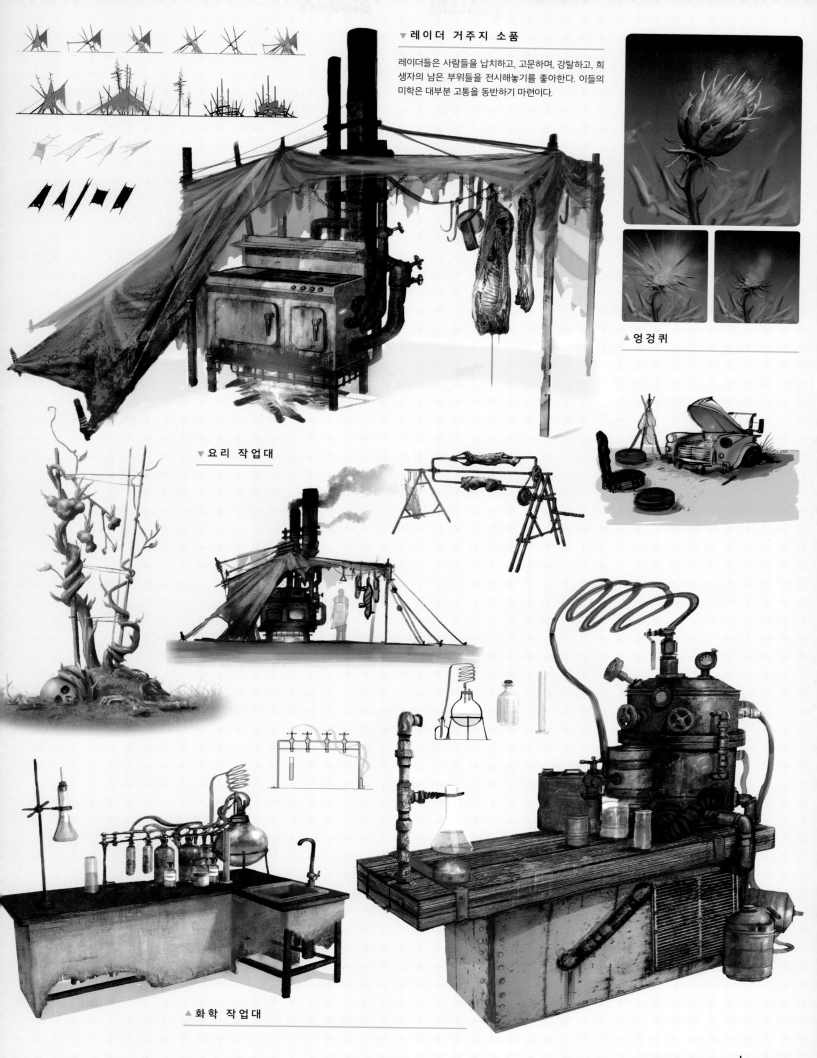

▼ 레이더 거주지 소품

레이더들은 사람들을 납치하고, 고문하며, 강탈하고, 희생자의 남은 부위들을 전시해놓기를 좋아한다. 이들의 미학은 대부분 고통을 동반하기 마련이다.

▲ 엉겅퀴

▼ 요리 작업대

▲ 화학 작업대

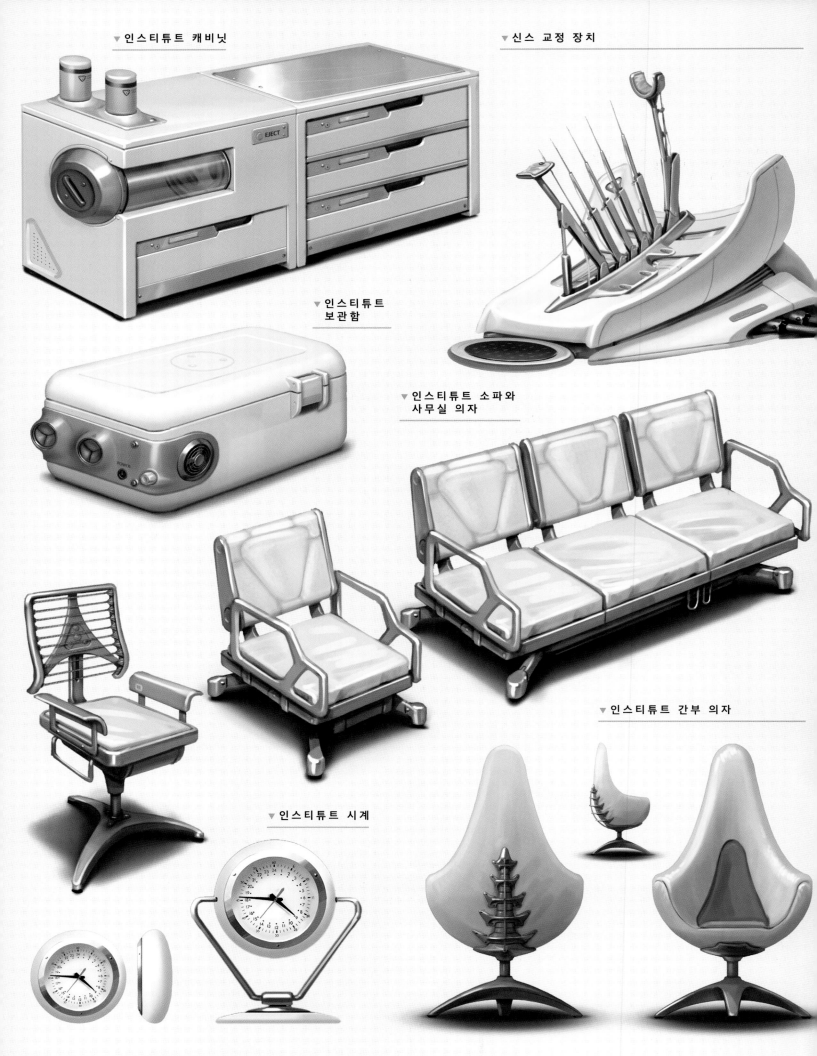

▼ 인스티튜트 캐비닛

▼ 신스 교정 장치

▼ 인스티튜트 보관함

▼ 인스티튜트 소파와 사무실 의자

▼ 인스티튜트 간부 의자

▼ 인스티튜트 시계

EJECT

POWER

**THE ART OF** *Fallout 4*

각 회로의 단자들은 크롬 재질로,
아랫부분은 고무 재질로 싸여 있음

발광
다이오드   3구 플러그   스위치

발광 다이오드의 4가지 상태:
적색 등, 주황색 등, 점멸, 꺼짐

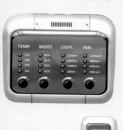

검은색 다이얼

회로 기판 질감은 무광으로 처리. 그 위에 써 있는
글자나 실선들은 밝은 회색의 유광 페인트

이하 여섯 종류의 회로 기판은 각각 크롬 재질의
버전을 만들 것. 회로 기판의 재질만 바꾸면 됨

다이오드는 기판에 붙어서 깜박이고, 프레임은 돌출되어 있음.
표면 재질은 거의 손상이나 때가 타지 않았음

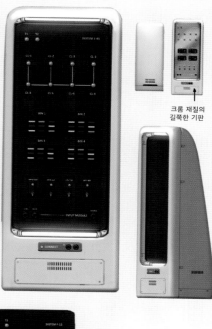

크롬 재질의
길쭉한 기판

내부에 삽입하는 크고 작은 회로 기판들은 서로 호환이 가능한 부품

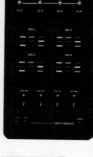
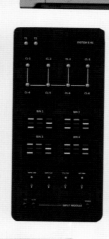

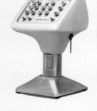
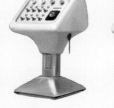
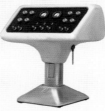
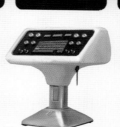
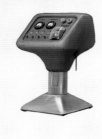

▶ 인스티튜트 콘솔 기기

▼ 인스티튜트 컴퓨터

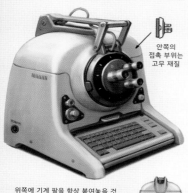

안쪽의
접촉 부위는
고무 재질

뒤쪽에는 접속 단자가
달린 작은 기판이 있음

▼ 인스티튜트
매점 기계

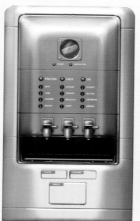

위쪽에 기계 팔을 항상 붙여놓을 것.
평상시에 사용할 때는 위로 올려둠

뒤쪽에서 보면
각종 색깔의
코드들을 꽂을 수
있는 접속 단자가
아래에 붙어 있음

▶ 신스 두뇌 부품

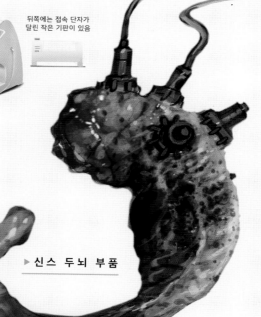

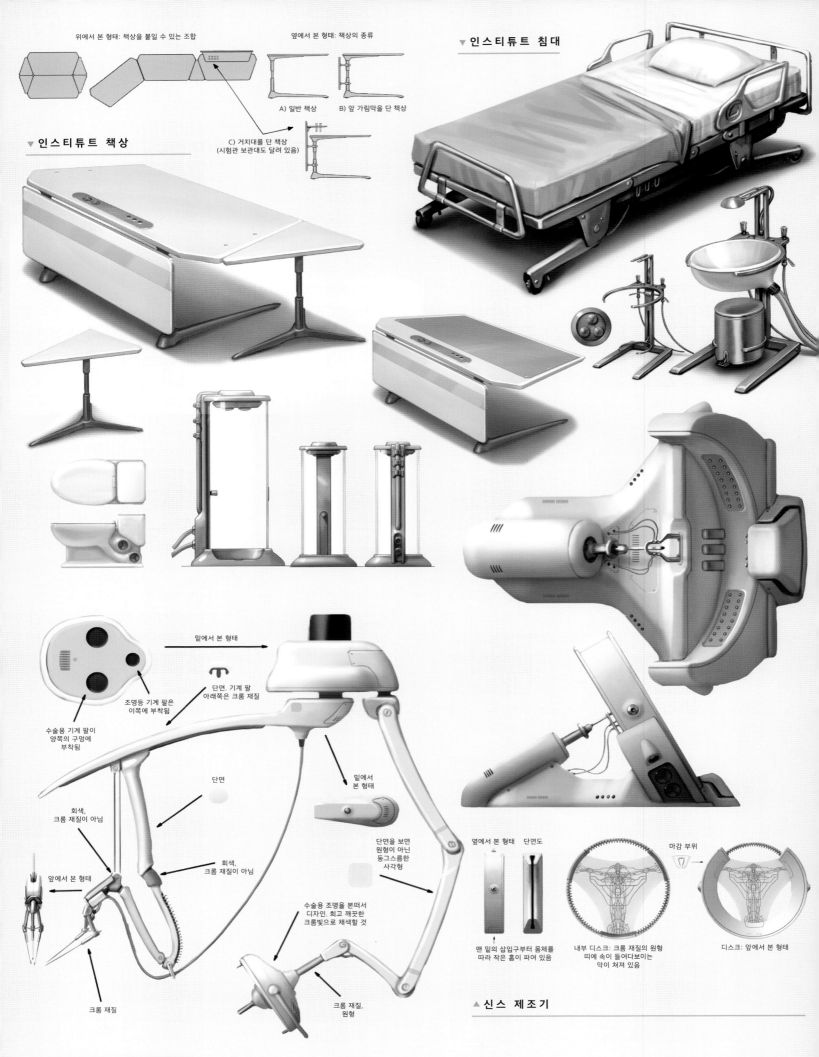

위에서 본 형태: 책상을 붙일 수 있는 조합

옆에서 본 형태: 책상의 종류

A) 일반 책상

B) 앞 가림막을 단 책상

C) 거치대를 단 책상
(시험관 보관대도 달려 있음)

▼ 인스티튜트 침대

▼ 인스티튜트 책상

밑에서 본 형태

조명등 기계 팔은
이쪽에 부착됨

단면. 기계 팔
아래쪽은 크롬 재질

수술용 기계 팔이
양쪽의 구멍에
부착됨

단면

밑에서
본 형태

회색,
크롬 재질이 아님

회색,
크롬 재질이 아님

앞에서 본 형태

단면을 보면
원형이 아닌
둥그스름한
사각형

수술용 조명을 본떠서
디자인. 희고 깨끗한
크롬빛으로 채색할 것

크롬 재질

크롬 재질,
원형

옆에서 본 형태    단면도

마감 부위

맨 밑의 삽입구부터 몸체를
따라 작은 홈이 파여 있음

내부 디스크: 크롬 재질의 원형
띠에 속이 들여다보이는
막이 쳐져 있음

디스크: 앞에서 본 형태

▲ 신스 제조기

THE ART OF *Fallout 4*

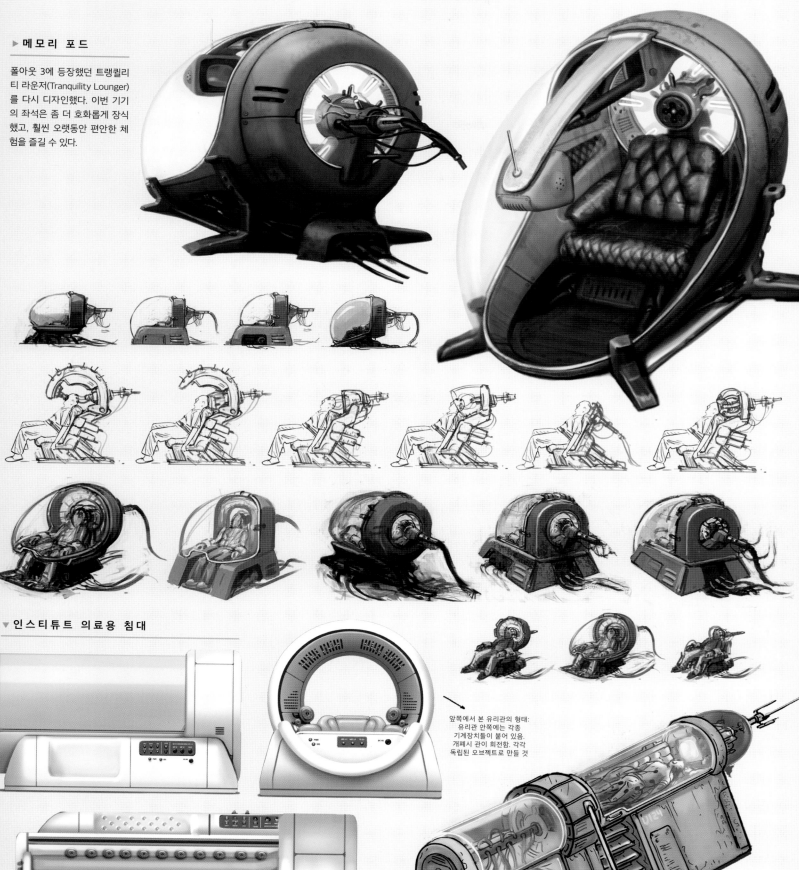

▶ 메모리 포드

폴아웃 3에 등장했던 트랭퀼리
티 라운저(Tranquility Lounger)
를 다시 디자인했다. 이번 기기
의 좌석은 좀 더 호화롭게 장식
했고, 훨씬 오랫동안 편안한 체
험을 즐길 수 있다.

▼ 인스티튜트 의료용 침대

앞쪽에서 본 유리관의 형태:
유리관 안쪽에는 각종
기계장치들이 붙어 있음.
개폐시 관이 회전함. 각각
독립된 오브젝트로 만들 것

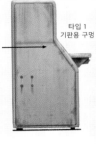

타입 2
기판용 구멍

타입 2 기판용 구멍
(타입 1의 기판은 2개가 들어감)

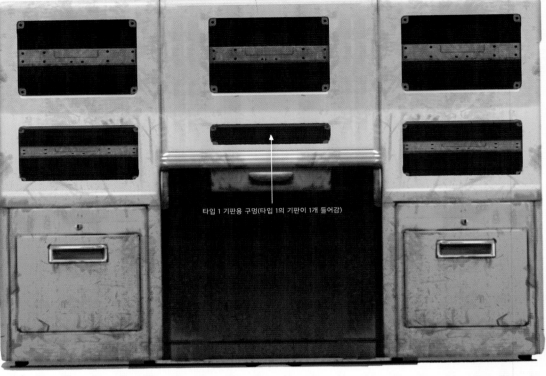

타입 1 기판용 구멍(타입 1의 기판이 1개 들어감)

타입 1
기판용 구멍

각 기판은 이따금
뒷면도 묘사될 수 있음

뒷면의 경우 로우 폴리(Low Poly:
저해상도의 3D 다각형으로
표현하는 그래픽)로 표현하며,
어디까지나 선택적으로 추가할 것

모든 캐비닛은 표준화된 기판 매설 구멍을 가지고 있다. 각 구멍 내에 있는 지지대는 더 큰 부품을 매설하기 위해 제거할 수 있다. 지지대의 세부 묘사를 주의 깊게 봐야 한다.

캐비닛은 모두 금속제로 표면에 페인트로 채색한다. 녹슬고, 때가 타고, 모서리는 둥글게 처리한다는 점을 명심해야 하며, 지지대와 구멍 안쪽은 훨씬 더 녹이 슬어 있다.

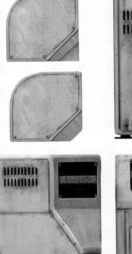

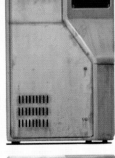

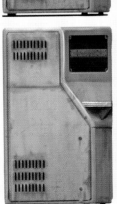

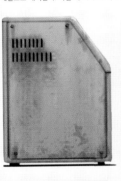

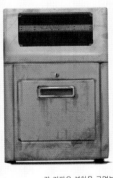

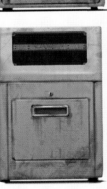

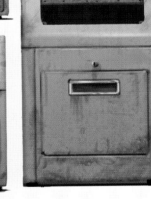

각 기판은 설치용 구멍보다 사이즈가 살짝 크게 설계되어 있다. 이 경우 기판이 구멍 안에 틈 하나 없이 딱 들어맞는다.

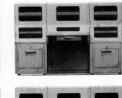

### ▼ 타입 1 기판

모든 단자는 같은 사이즈로
만들어졌으며, 캐비닛 위에 나
있는 구멍에 딱 들어맞는다.

### ▼ 타입 2 기판

### ▼ 타입 3 기판

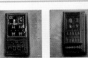
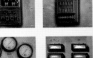

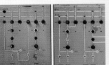

**THE ART OF** *Fallout 4*

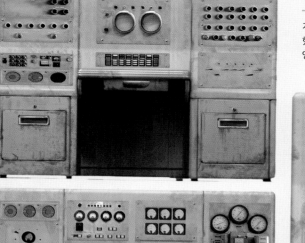
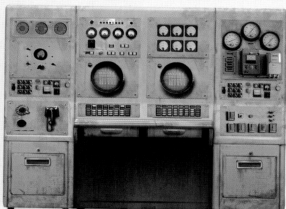

### ◀ 콘 솔

게임의 배경을 꾸미는 데 이런 형태의 컴퓨터 콘솔을 많이 활용했기 때문에, 부위별로 나누어 제작한 콘솔 부품들을 조합해 다양한 종류의 최종 소품을 만들어 각각 개성을 부여했다.

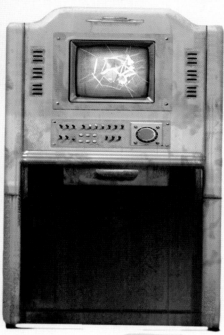

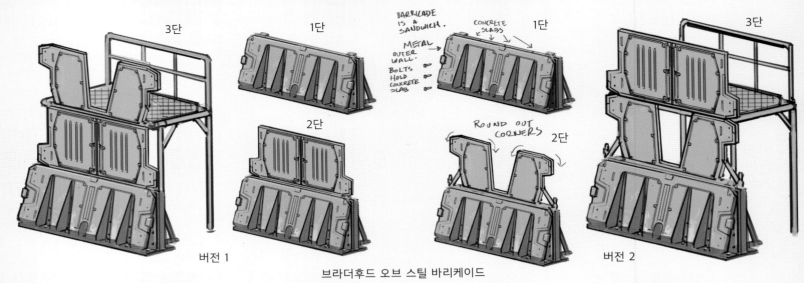

3단 1단 1단 3단

BARRICADE IS A SANDWICH.

METAL OUTER WALL

CONCRETE SLABS

BOLTS HOLD CONCRETE SLAB

2단 ROUND OUT CORNERS 2단

버전 1 버전 2

브라더후드 오브 스틸 바리케이드

▼ 아크제트 로켓 점화 시스템

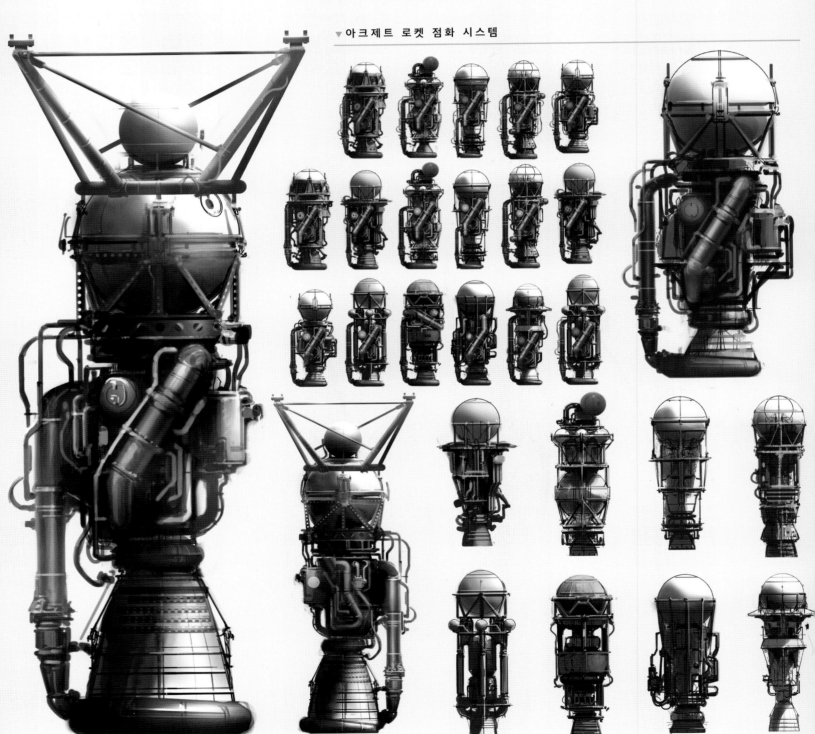

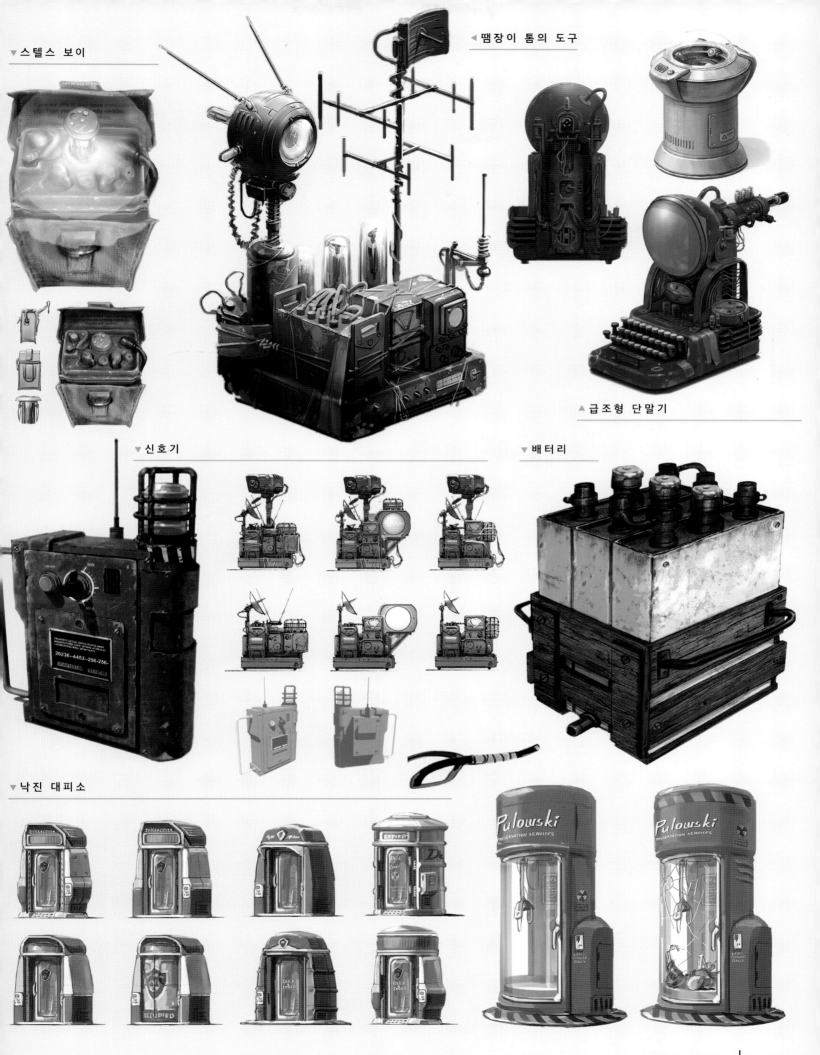

▼ 스텔스 보이

◀ 땜장이 톰의 도구

▲ 급조형 단말기

▼ 신호기

▼ 배터리

▼ 낙진 대피소

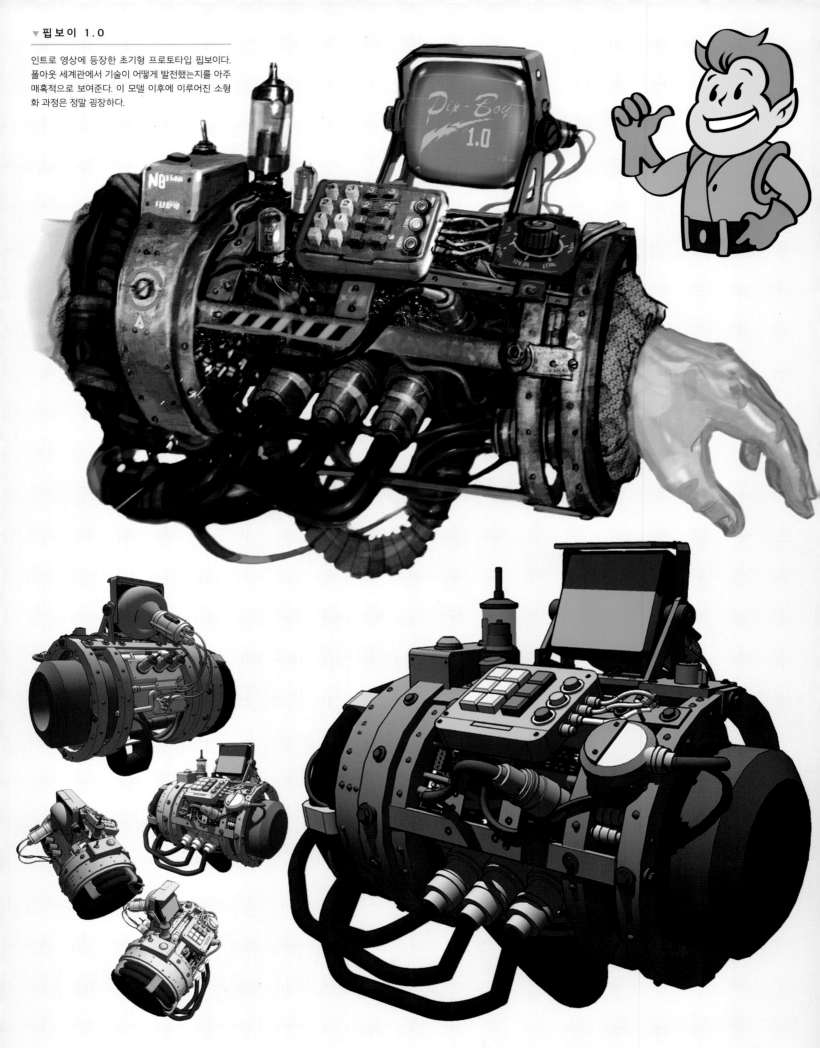

## ▼ 핍보이 1.0

인트로 영상에 등장한 초기형 프로토타입 핍보이다.
폴아웃 세계관에서 기술이 어떻게 발전했는지를 아주
매혹적으로 보여준다. 이 모델 이후에 이루어진 소형
화 과정은 정말 굉장하다.

**THE ART OF** *Fallout 4*

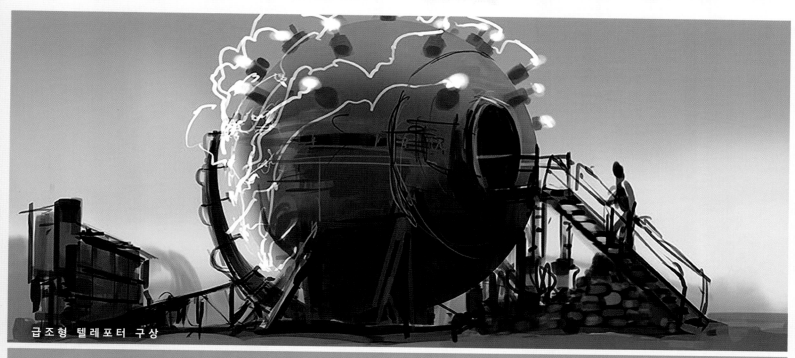

급조형 텔레포터 구상

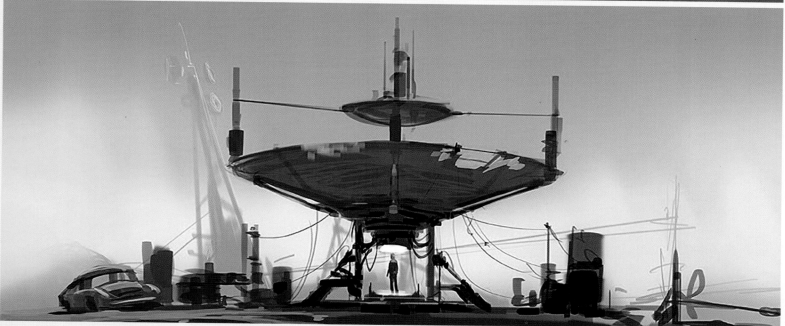

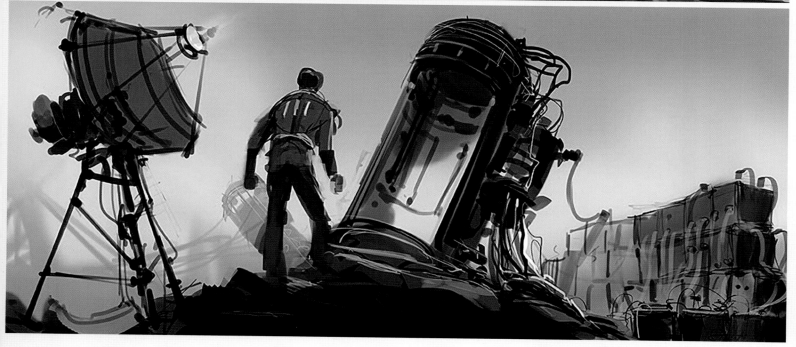

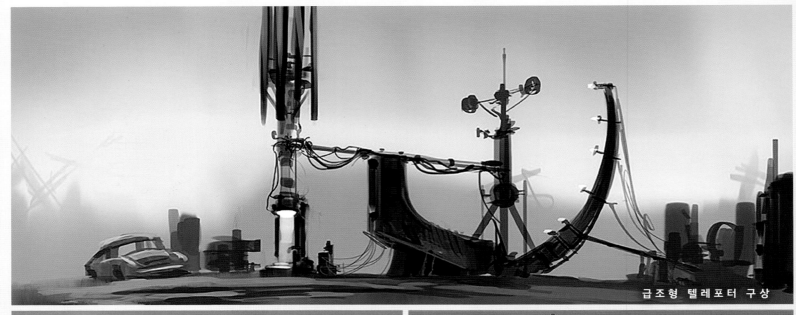

급조형 텔레포터 구상

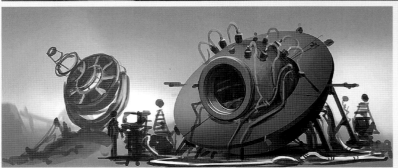

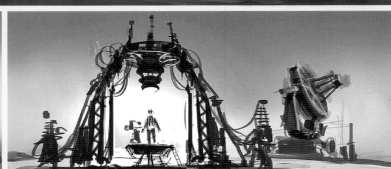

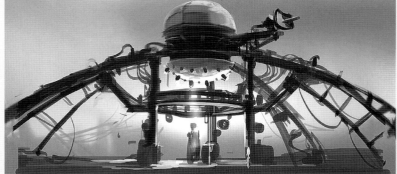

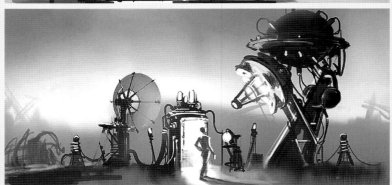

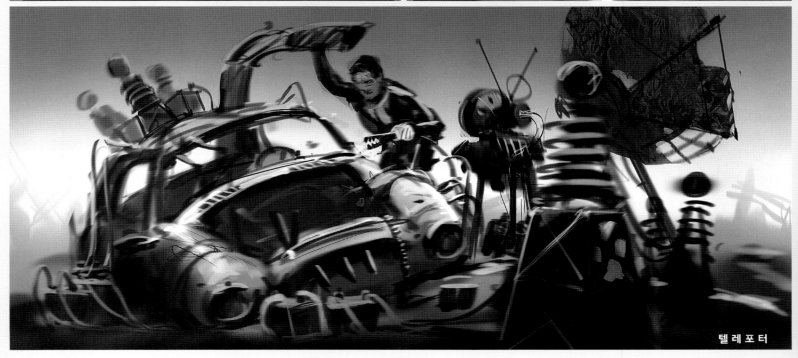

텔레포터

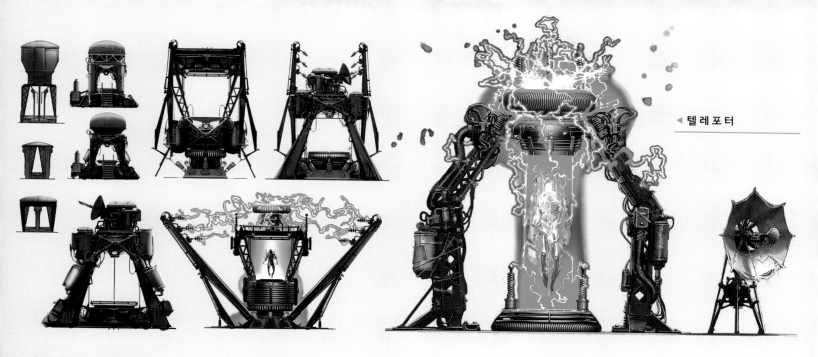

▲ 텔레포터

▼ 산업 장비 실루엣

▼ 매스 퓨전 반응로

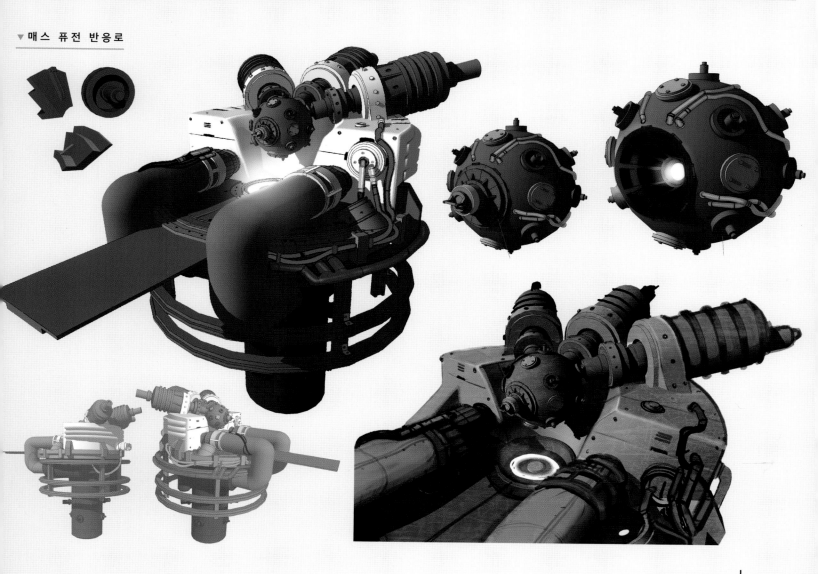

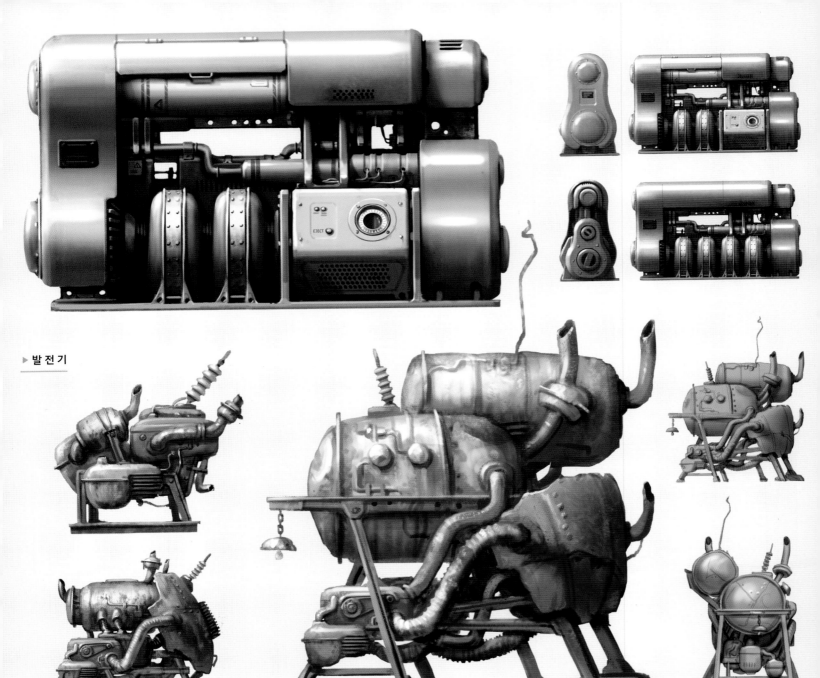

▶ 발전기

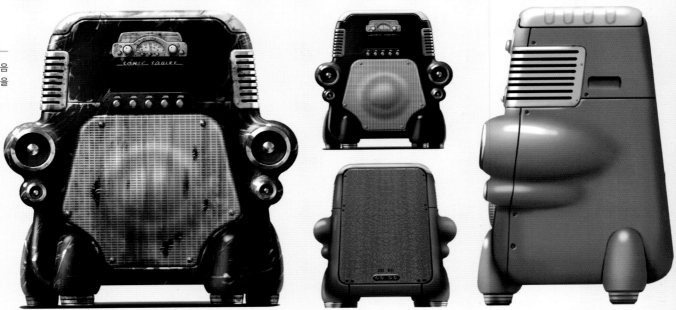

▶ 소닉 스콰이어

매그놀리아의 전용 스피커 겸 음량 증폭기는 제3레일에서 찾을 수 있다.

텅 빈 벽이 너무 허전해 보이면 이런 소품들을 달아두었다.

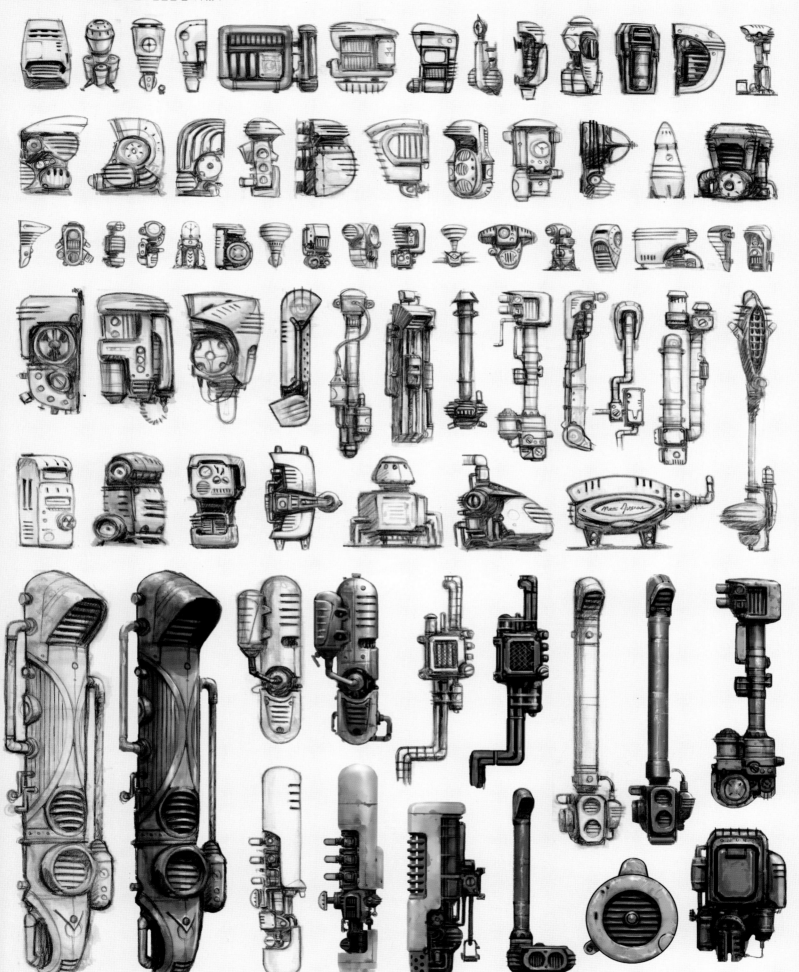

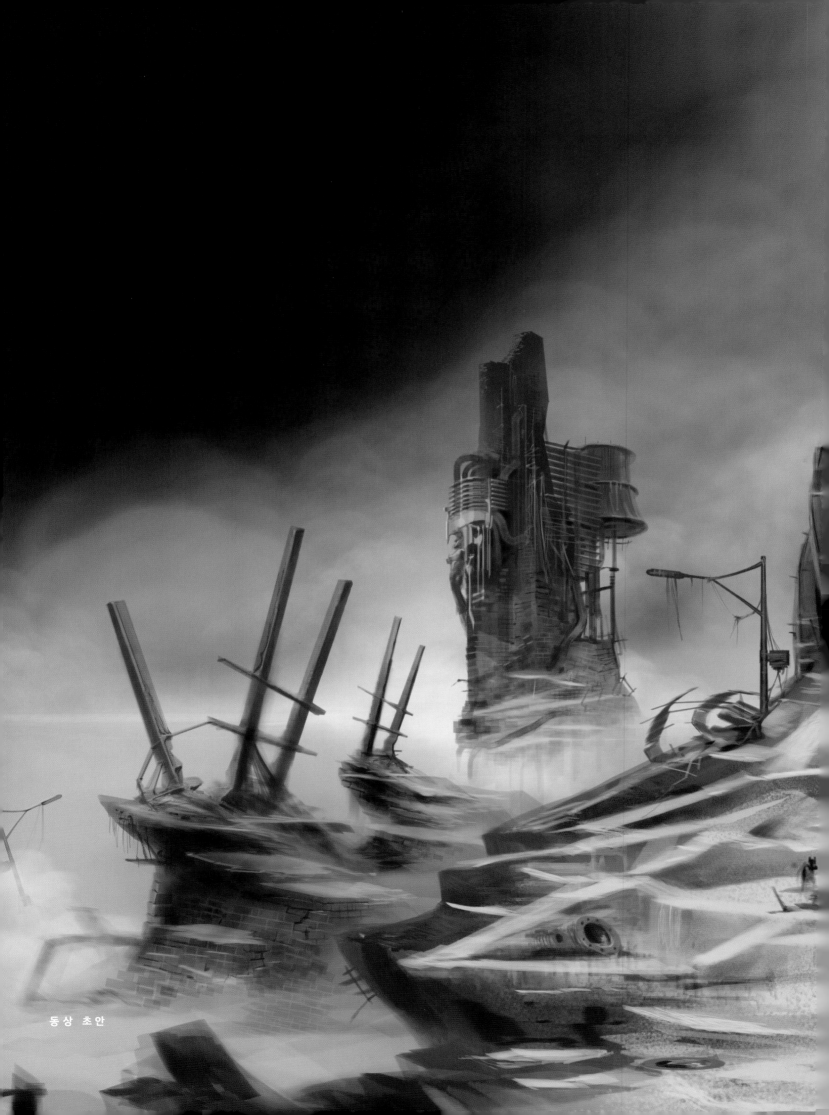

동 상 초 안

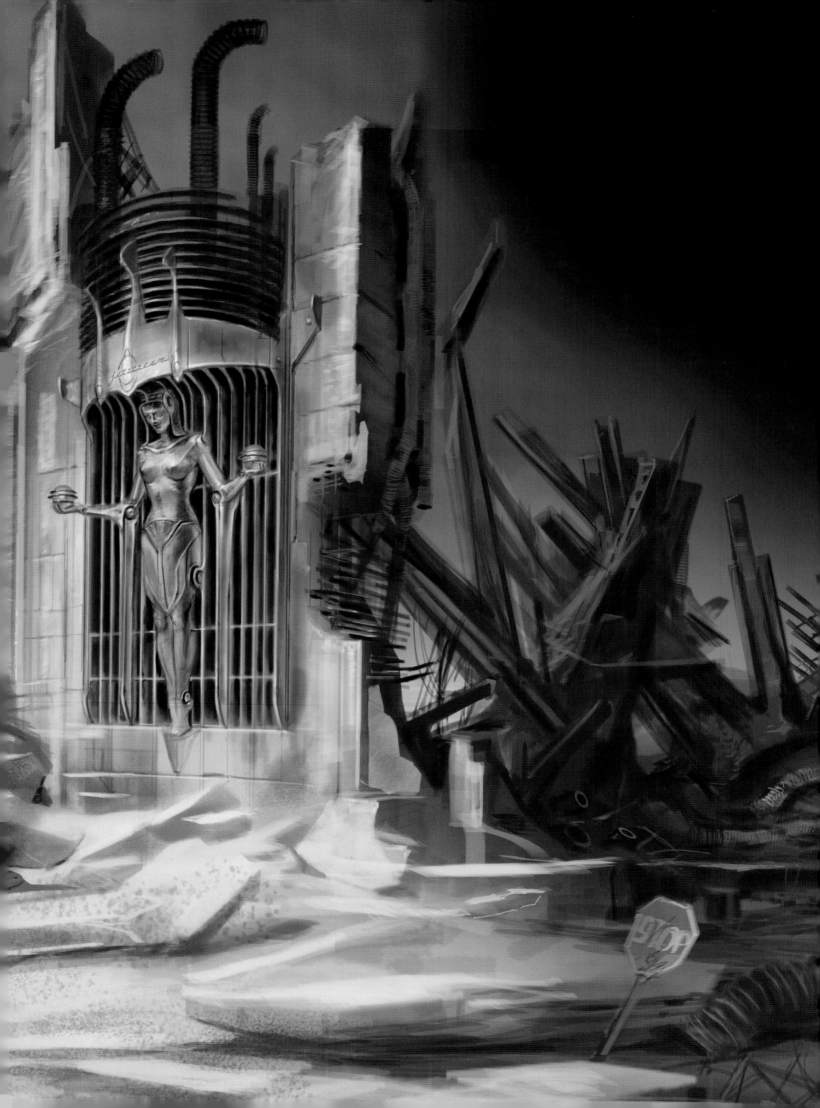

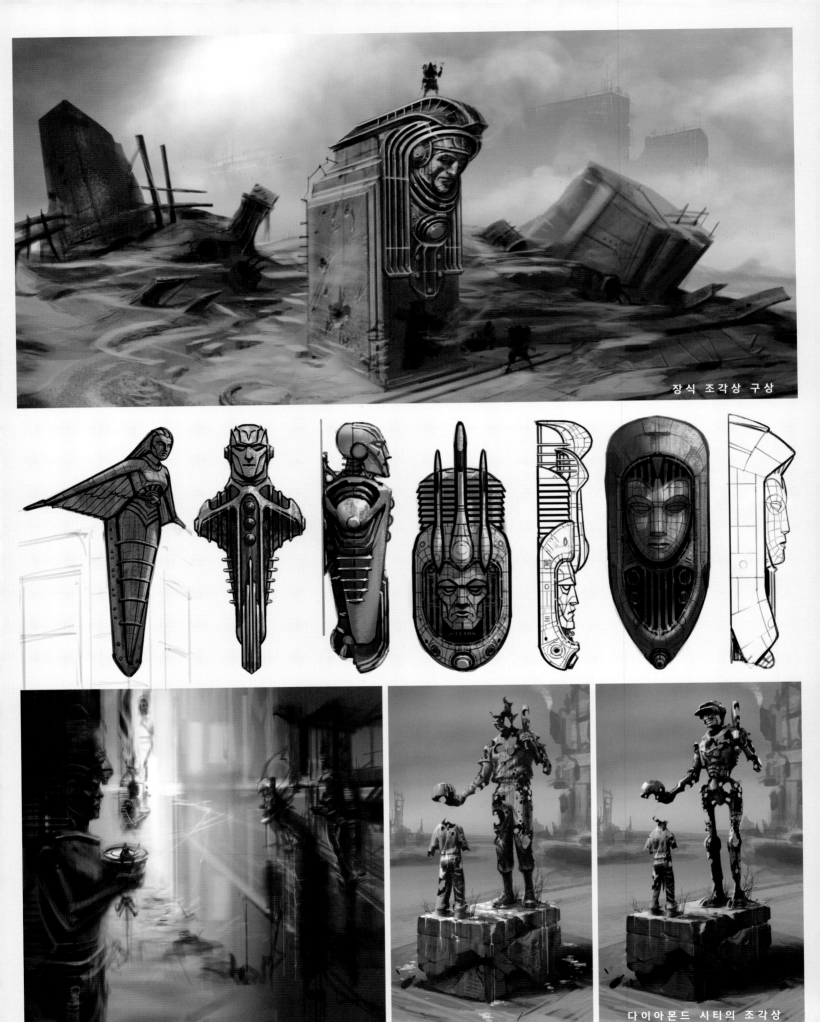

장식 조각상 구상

다이아몬드 시티의 조각상

THE ART OF *Fallout 4*

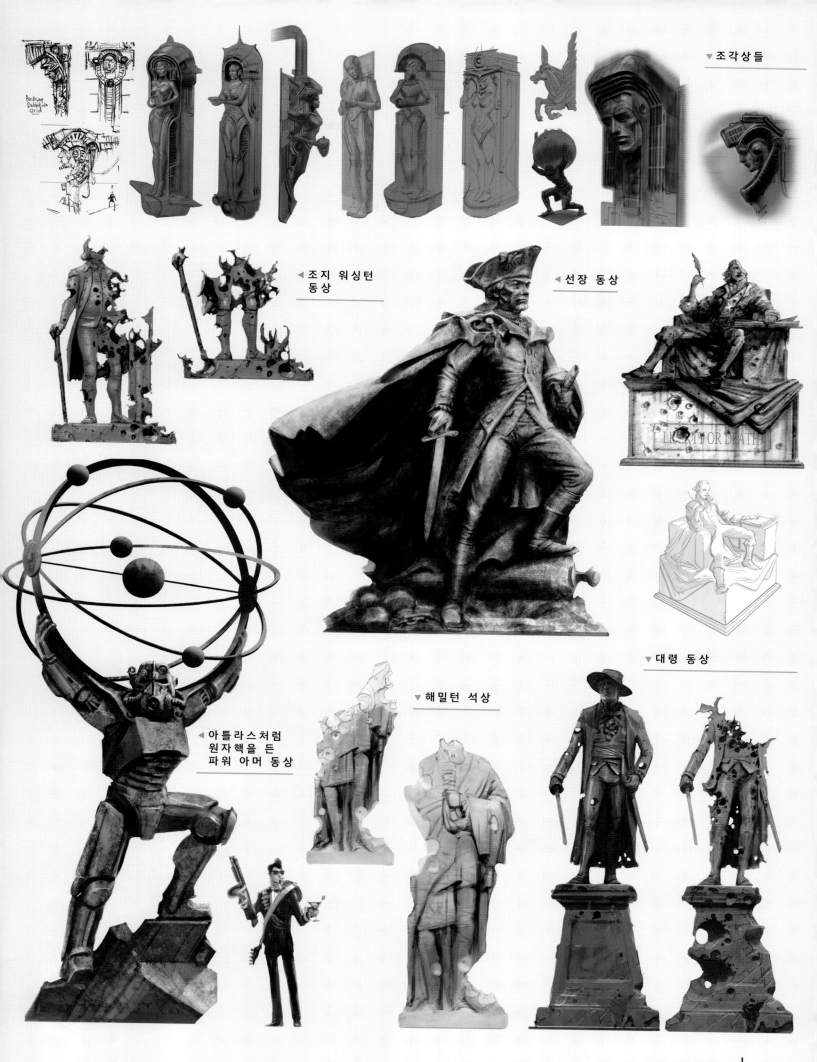

▼ 조각상들

◀ 조지 워싱턴
동상

◀ 선장 동상

◀ 아틀라스처럼
원자핵을 든
파워 아머 동상

▼ 해밀턴 석상

▼ 대령 동상

LIBERTY OR DEATH

Chapter 8

# 일러스트레이션

# Chapter 8
# 일러스트레이션

**폴아웃 세계관에서** 특히나 매혹적으로 보이는 요소들은 바로 전쟁 전 미국의 사회가 어떤 문화를 가지고 있었는지 그 일면을 보여주는 힌트들이다. 제작진은 이런 문화적 발자취를 폴아웃 세계 곳곳의 광고판이나 표지판, 잡지 등을 통해 표현해두었다. 우리의 아티스트들은 광범위한 예술 스타일을 가지고 있었고, 이를 통해 정말 다양한 형식의 일러스트레이션들을 그릴 수 있었다. 이런 작업에 주어진 가이드라인은 고전적이고 미학적인 느낌이 나는 일러스트레이션을 그리되, 어디까지나 게임 속 요소와 관련이 있도록 그려야 한다는 점이었다.

누카 콜라, 레드 로켓, 슈퍼 두퍼 마트 등 폴아웃 3에 등장했던 수많은 클래식 브랜드들이 다시 돌아왔다. 폴아웃 4에 등장하는 새로운 지역들에서는 조의 스퍼키즈(Joe's Spuckies: 길다란 빵에 각종 재료를 넣은 샌드위치)처럼 보스턴풍의 새 브랜드들이 등장했다. 이런 브랜드들은 정말 엄청난 광고를 쏟아내어, 도시는 물론 황무지까지 온갖 광고판들이 난립해 있다. 특히 도심 구역에는 엄청난 숫자의 광고들이 밀집해 있다. 밝은 색상과 강렬한 밀도의 이미지로 무장한 광고들은 건축물을 꾸며줄 뿐만 아니라 거의 혼돈에 가까운 배경 조성에도 일조한다. 물론 이런 미학적 요소들은 배경에 녹여내기 위해 만들어낸 것이지만, 우리는 플레이어들이 이따금 탐험의 발걸음을 멈추고 이런 세부적인 묘사를 감상해주기를 바란다.

우리는 광고 말고도 가게나 회사 건물에 붙어 있는 표지판의 디자인에도 상당한 심혈을 기울였다. 이 표지판들은 배경이

되는 건축물의 스타일에 따라, 굉장히 고전적인 느낌에서부터 현대적인 느낌, 나아가 미래적인 느낌의 안내판은 물론 타이포그래피까지 포함하고 있다. 레벨디자이너들은 종종 이런 배경 요소를 활용해 플레이어를 특정 지점으로 유도한다.

특히 잡지 표지는 제작진의 굉장히 멋진 창의력을 총동원해 그려내곤 했다. 우리는 일단 괜찮은 제목은 물론, 각 잡지가 플레이어에게 게임 플레이상 어떤 이점을 주는 것이 좋을지 온갖 아이디어를 생각하는 것부터 시작했다. 이 부분에서 우리에게는 마음껏 상상력을 발휘할 수 있는 자유가 주어졌고, 곧 족히 100종류는 훨씬 넘는 잡지들이 만들어졌다. 〈세상에 이런 일이, Astoundingly Awesome Tales〉나 〈총과 총알, Guns and Bullets〉 같은 잡지들은 1950년대에 인기를 끌었던 남성 잡지에서 영향을 받아 만들어졌으며, 이렇게 참고로 삼은 잡지 중에는 표지가 아주 자극적인 것들도 있었다. 제작진이 만들어낸 잡지는 비교적 매우 건전한 편이라고 보면 된다. 또한 전쟁 후에 만들어진 〈황무지 생존 가이드, Wasteland Survival Guide〉 같은 잡지들은 특히나 아주 재미있게 생겼다. 이 잡지들을 만들어낸 아티스트는 쓰러져가는 오두막에서 몰랫들의 공격을 버텨가며, 팬진(Fanzine: 유명 인사에 관한 정보, 가십 등을 다룬 팬 잡지)아티스트들처럼 필사적으로 잡지를 저술하는 황무지 거주민에 빙의하다시피 하며 잡지를 디자인했다.

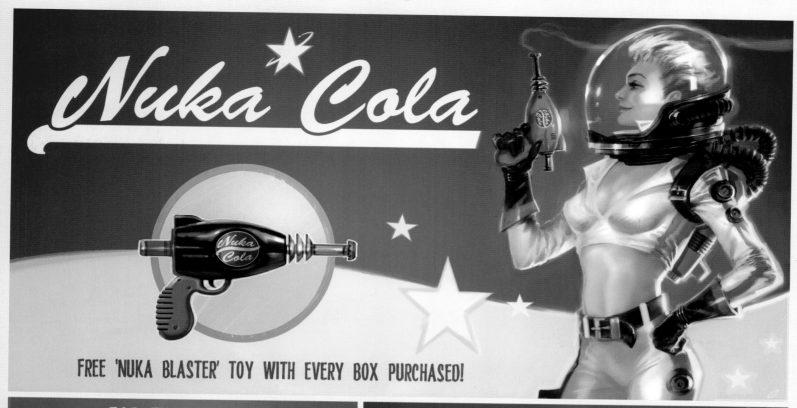

FREE 'NUKA BLASTER' TOY WITH EVERY BOX PURCHASED!

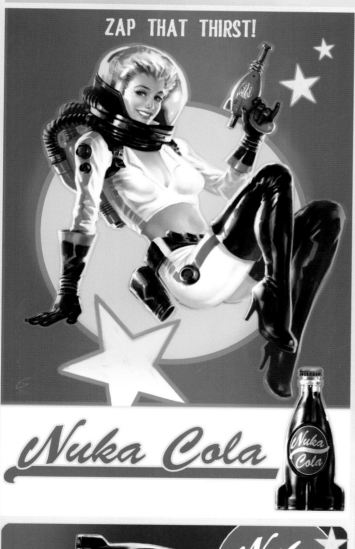

ZAP THAT THIRST!

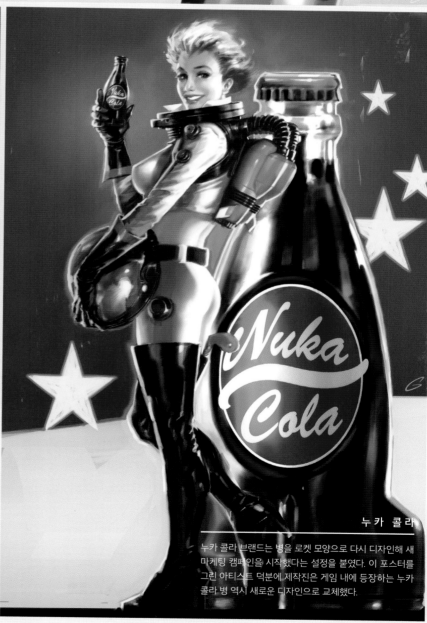

누카 콜라

누카 콜라 브랜드는 병을 로켓 모양으로 다시 디자인해 새
마케팅 캠페인을 시작했다는 설정을 붙였다. 이 포스터를
그린 아티스트 덕분에 제작진은 게임 내에 등장하는 누카
콜라 병 역시 새로운 디자인으로 교체했다.

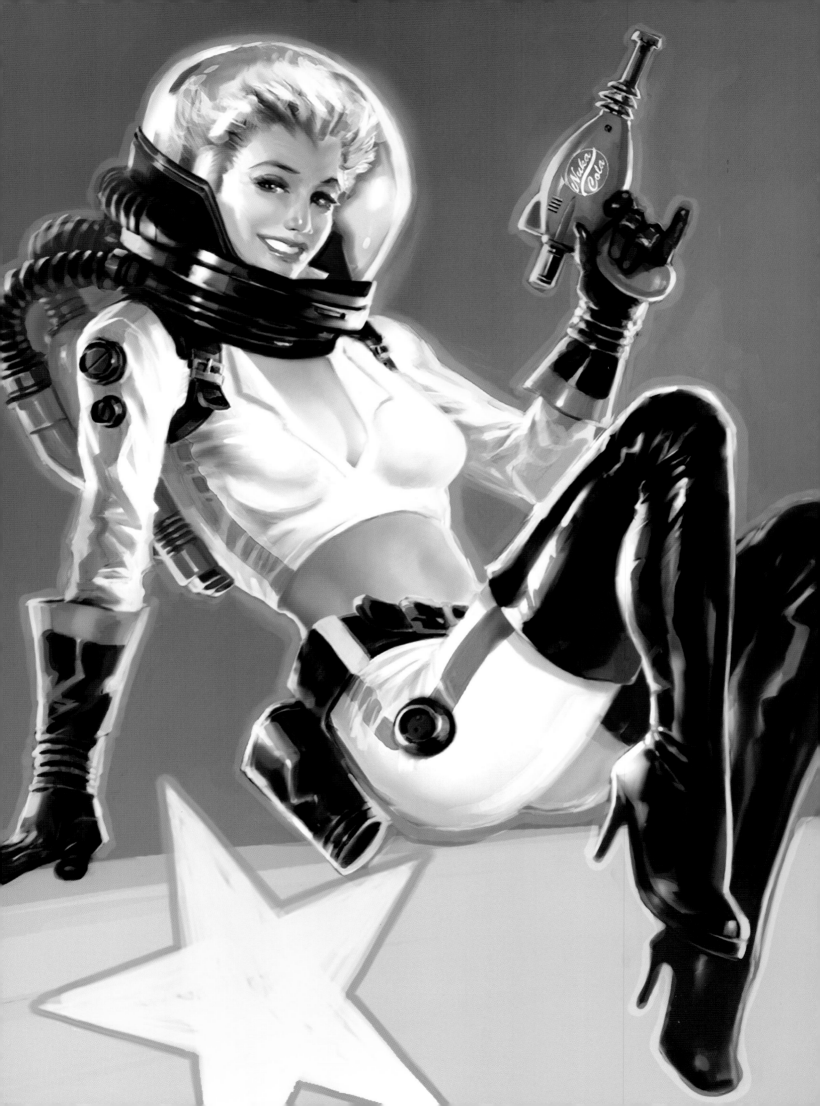

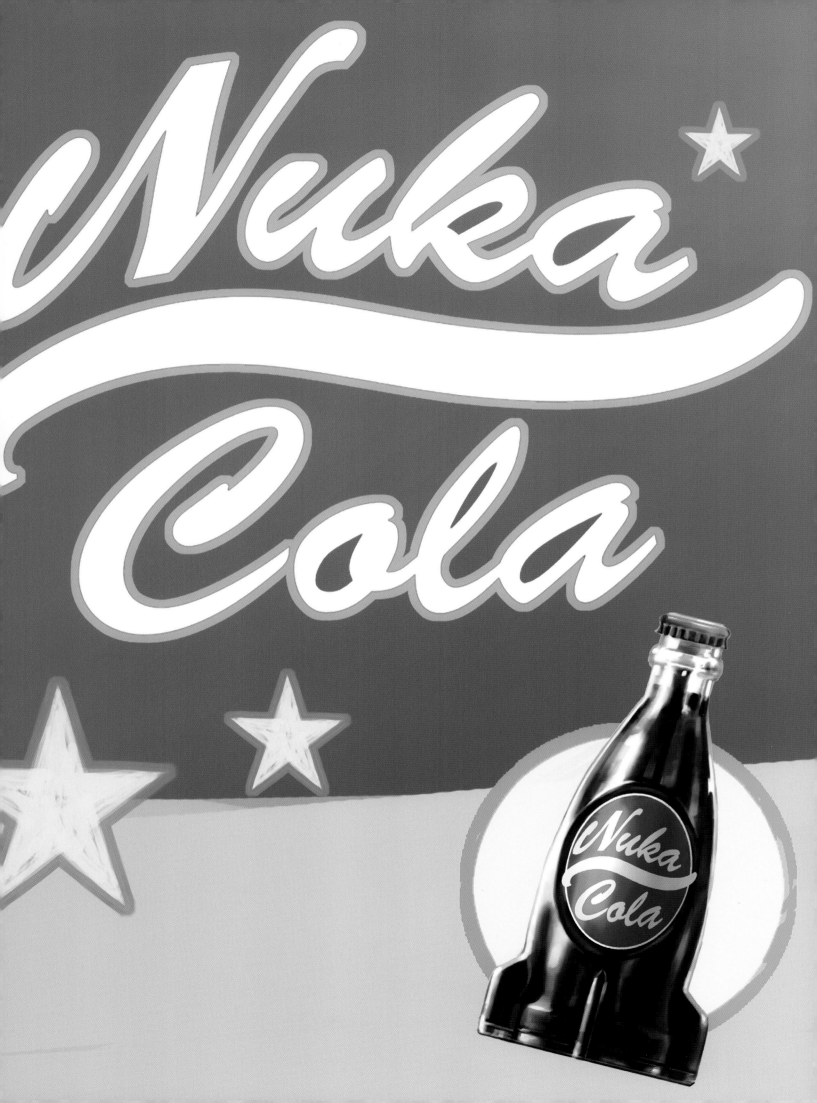

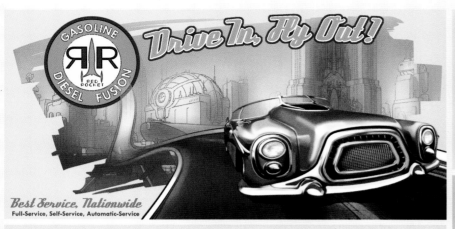

# DRIVE IN, FLY OUT!

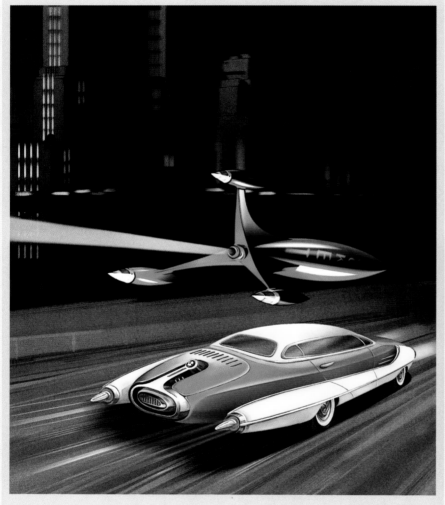

Gasoline, Diesel, Fusion - Best Service, Nationwide

Grey Tortoise Cigarettes Available at the Register

Full-Service, Self-Service, Automatic-Service

Car Wash While You Refuel? Our Robots Bring the Bubbles to You!

▲ 레드 로켓

레드 로켓 주유소는 관련 시장을 완전히 독점하고 있는 상태다. 광고의 로고나 폰트는 바뀔지 몰라도, 브랜드의 상징인 로켓은 디자인에 변함이 없다.

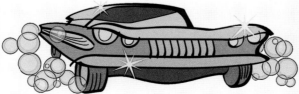

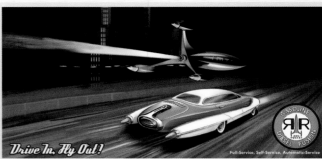

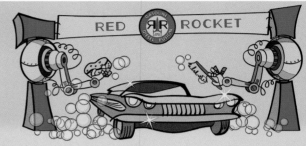

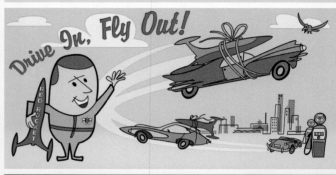

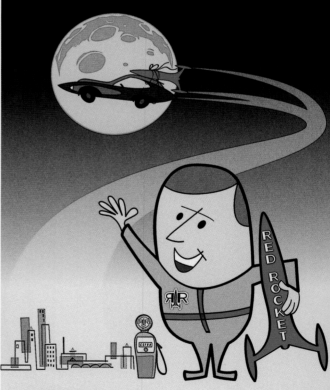

## Gasoline, Diesel, Fusion

Praesent dignissim eros a sapien. Aliquam eget mauris. Nam fermentum ligula id ligula pretium congue. Donec lacus. Cras eget lectus non est tincidunt congue. Maecenas nec est vel sapien aliquam tincidunt. In quam nibh, consequat a, commodo at, tempor a, ligula. Fusce venenatis mi in nisi porttitor fermentum. Cras molestie. Pellentesque hendrerit. Aliquam eget sapien vel purus mollis euismod. Lorem ipsum dolor sit amet, consectetur adipiscing elit. Pellentesque lectus lacus, tincidunt quis, pulvinar vitae, adipiscing non, risus. Vestibulum convallis, diam a scelerisque blandit, urna tortor molestie lacus, sed mollis tortor ipsum ac orci. Aenean vel ligula sed eros varius iaculis. Suspendisse potenti. Lorem ipsum dolor sit amet.

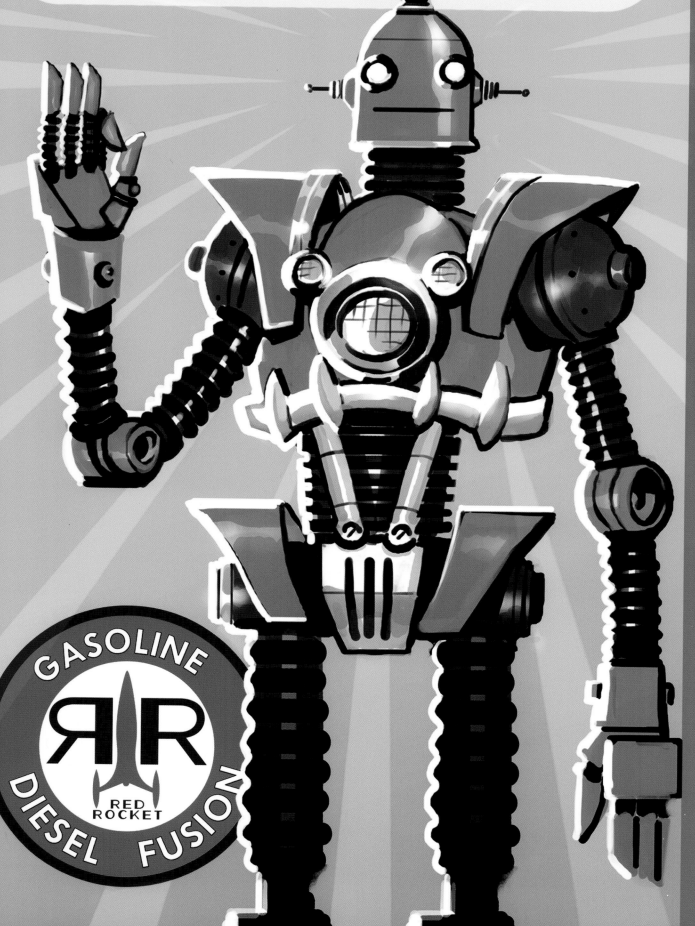

BOSTON BUGLE — *Trumpeting Truth for Over 50 Years*

## Trumpeting Truth for Over 50 Years

FABULOUS FIRST ISSUE! YOUR FAVORITE HEROES TOGETHER FOR THE FIRST TIME! NO EVIL CAN WITHSTAND THE MIGHT OF THE UNSTOPPABLES!

Human Empathy—
Robotic Precision

Milton General Hospital

Super-Duper Mart

BosCom
Phone and Television Services

GNN
GALAXY NEWS NETWORK

MARLO FITZ AND STARLIGHT CINEMAS PRESENTS

SLEEP ALL DAY...
BUZZ ALL NIGHT!

# THE BAR FLY

STARRING

CHIP WEATHERS AS THE BARFLY
WITH HOWELL FUNT AS DOC
RITA JEAN SCARLETT AS HAZEL

WRITTEN BY SPUDGE DUDLEY    DIRECTED BY MARLO FITZ

## COMING SOON!

THEY ARE COMING FOR OUR COUNTRY....FROM THE STARS !!

COMMUNISTS FROM SPACE !!

STARRING

CHETT BOLDER    PETUNIA BELLE

DUGOUT Inn

Welcome

be prepared
for Sudden Outbursts

SERVING ADULT
BEVERAGES BEYOND
THE 7TH INNING

YOU IN
WE KEEP
SPIRITS
GOOD

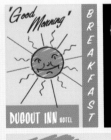

'Good Morning'

BREAKFAST

DUGOUT INN HOTEL

DUGOUT INN
HOTEL
TV BAR
VACANCY

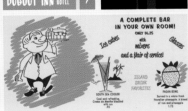

A COMPLETE BAR
IN YOUR OWN ROOM!

ONLY $6.25

with mixers
and a flair of service!

Ice cubes

glasses

ISLAND
DRINK
FAVORITES

SOUTH SEA COOLER

PAGAN RUM

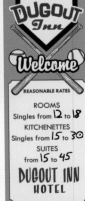

DUGOUT Inn

Welcome

REASONABLE RATES

ROOMS
Singles from 12 to 18
KITCHENETTES
Singles from 15 to 30
SUITES
from 15 to 45

DUGOUT INN
HOTEL

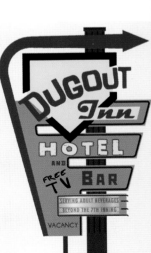

DUGOUT Inn
HOTEL
AND
FREE TV
BAR

SERVING ADULT BEVERAGES
BEYOND THE 7TH INNING

VACANCY

**THE ART OF Fallout 4**

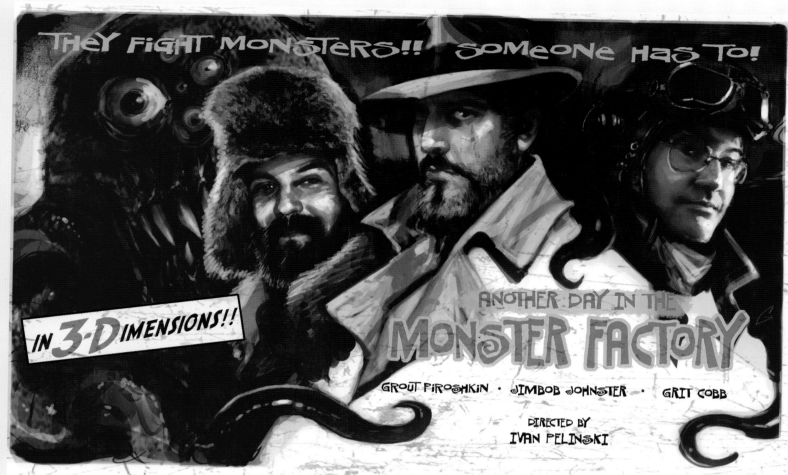

THEY FIGHT MONSTERS!! SOMEONE HAS TO!

IN 3-DIMENSIONS!!

ANOTHER DAY IN THE
MONSTER FACTORY

GROUT PIROSHKIN · JIMBOB JOHNSTER · GRIT COBB

DIRECTED BY
IVAN PELINSKI

SEE OUR
AFTER-THEATER
DINNER MENU

Girls, Girls, Girls

Scollay Square's Best Entertainment

COCKTAILS

until 4:00 am

Gwinnett Beers

NEW SEASONAL BREWS

ON TAP

Words of a Hero
Saturday, October 23
8:00 pm

GREY TORTOISE
FAMOUS CIGARETTES

Available at the Register

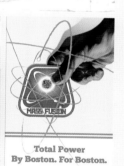

MASS FUSION

Total Power
By Boston. For Boston.

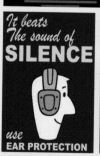

It beats
The sound of
SILENCE

use
EAR PROTECTION

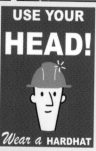

USE YOUR
HEAD!

Wear a HARDHAT

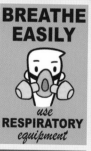

BREATHE
EASILY

use
RESPIRATORY
equipment

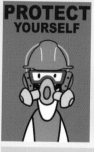

PROTECT
YOURSELF

Better
SAFE

Than
Sorry!

RADIATION
Need Not Be FEARED

But it MUST
command your
RESPECT

MOVING PARTS
can pack a pinch

avoid getting drawn into working machinery
- keep your finger out

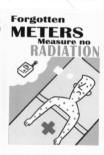

Forgotten
METERS
Measure no
RADIATION

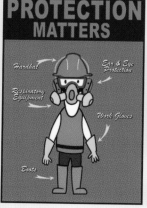

PROTECTION
MATTERS

Hardhat
Ear & Eye
Protection
Respiratory
Equipment
Work Gloves
Boots

PROTECT YOUR
HANDS!

You work
with them

EYE
PROTECTION

THIS PROTECTIVE EQUIPMENT
MUST BE WORN
ON THIS SITE

# BLAST RADIUS

## FUN FOR THE WHOLE FAMILY

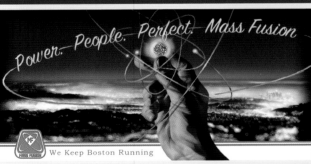

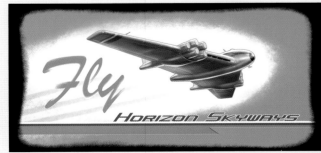

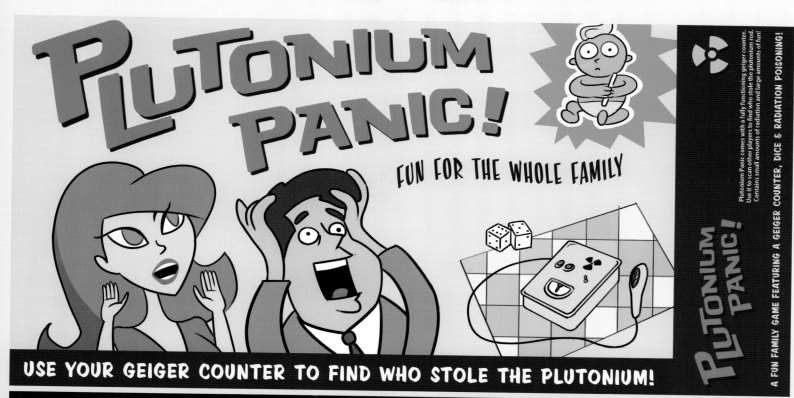

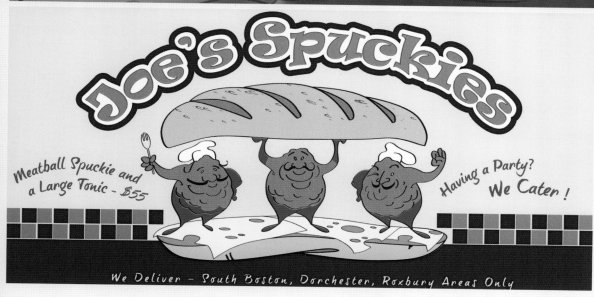

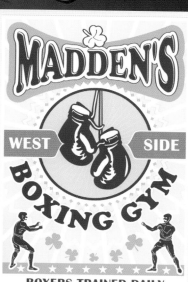

**THEIR WARMACHINE** IS MOBILIZING

**LETS PREPARE OURS!**

**THE WALLS HAVE EYES**

COMMUNISTS ARE WATCHING...

**THE WALLS HAVE EARS**

COMMUNISTS ARE LISTENING...

**BE VIGILANT**

**COMMUNISM IS COMING !**

**COMMUNISM** IS AT YOUR DOOR...

BEWARE **THE RED DEATH !**

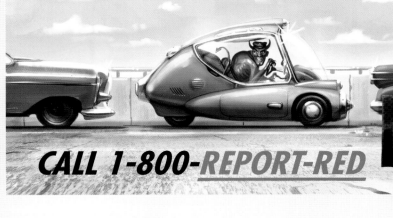

SPOTTED A COMMIE DEVIL?

CALL 1-800-REPORT-RED

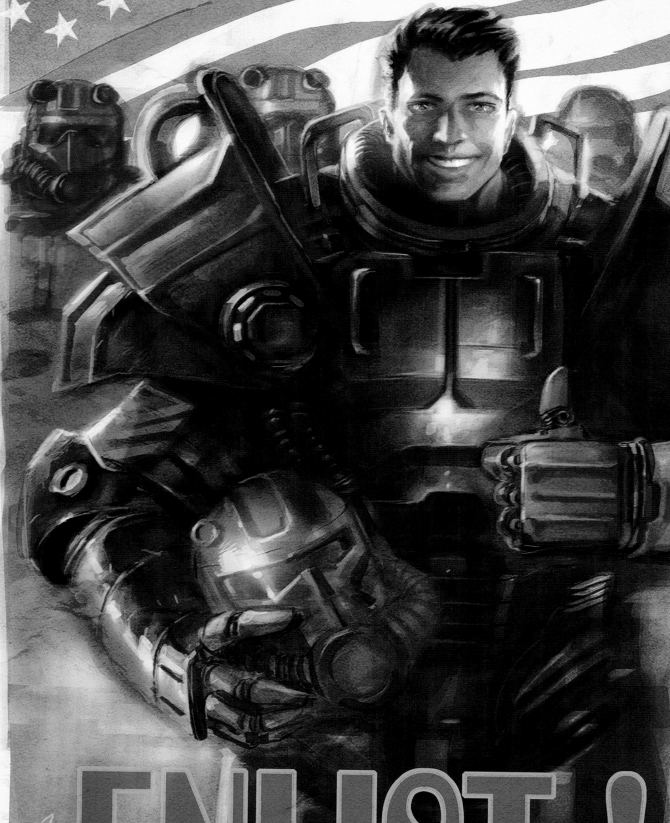

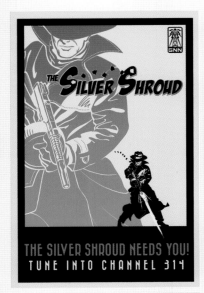

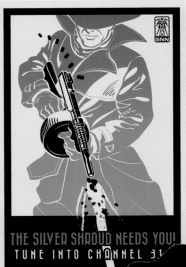
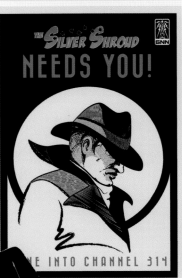
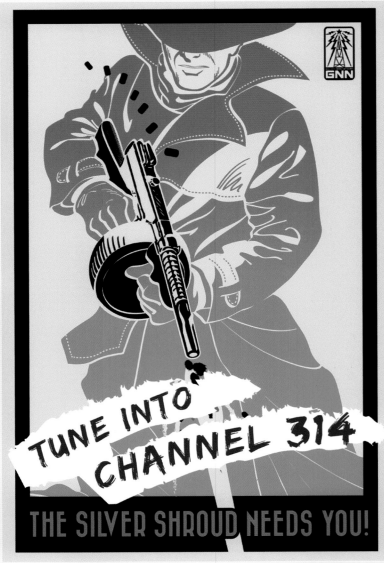

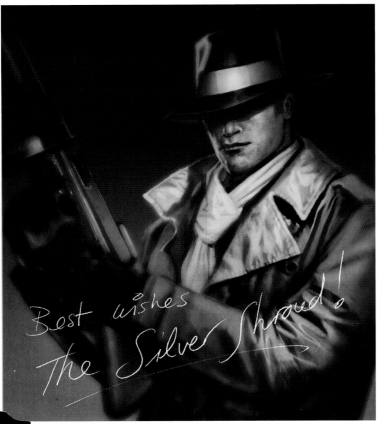

# Mr. Handy

**MAN'S BEST FRIEND. REINVENTED.**

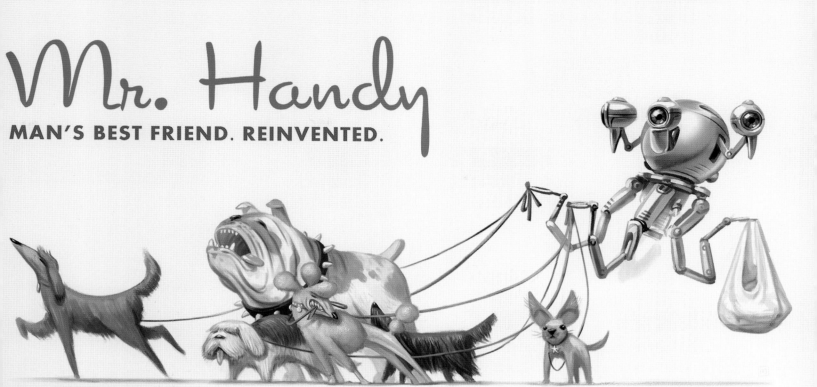

# FALLON'S
## DEPARTMENT STORE

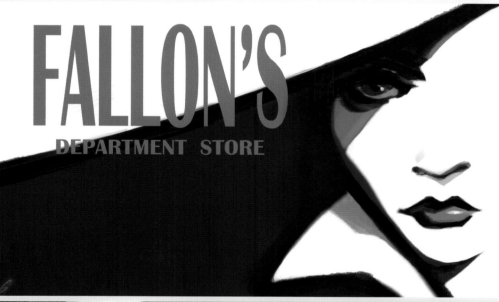

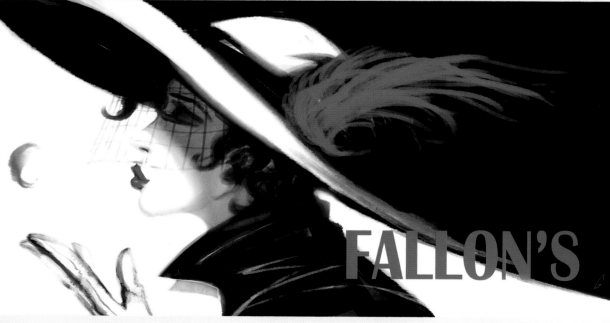

**FALLON'S**

**FALLON'S**

  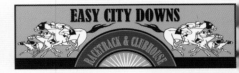

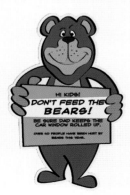 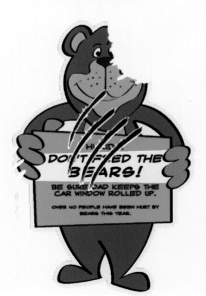 

**THE ART OF** *Fallout 4*

INSTITUTE

Mankind Redefined

2110

▼ 미닛맨

▼ 거너즈

▼ 브라더후드 오브 스틸

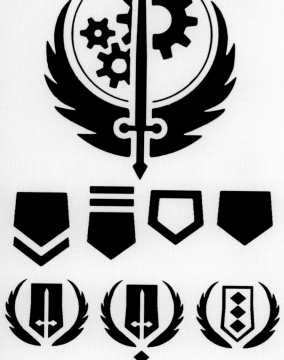

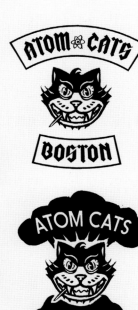

ATOM CATS

A C

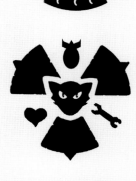

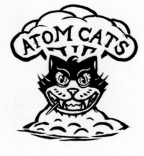

ATOM CATS

BOSTON

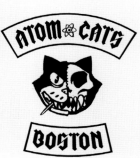

ATOM CATS

ATOM CATS

BOSTON

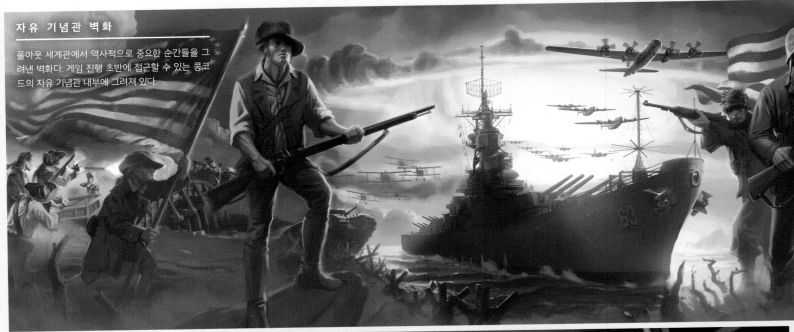

## 자유 기념관 벽화

폴아웃 세계관에서 역사적으로 중요한 순간들을 그려낸 벽화다. 게임 진행 초반에 접근할 수 있는 콩코드의 자유 기념관 내부에 그려져 있다.

MUSEUM OF FREEDOM

자유 기념관 벽화
폴아웃 세계관에서 역사적으로 중요한 순간들을 그려낸 벽화다. 게임 진행 초반에 접근할 수 있는 콩코드의 자유 기념관 내부에 그려져 있다.

게임에서 등장하는 식민지 시대의 그림

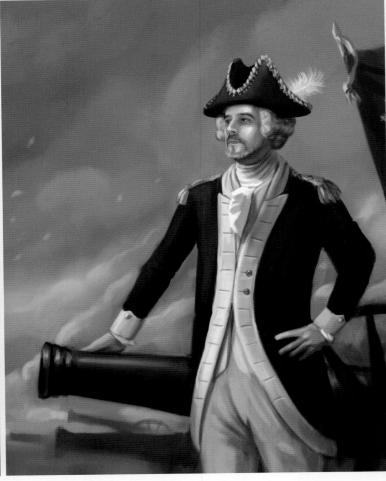

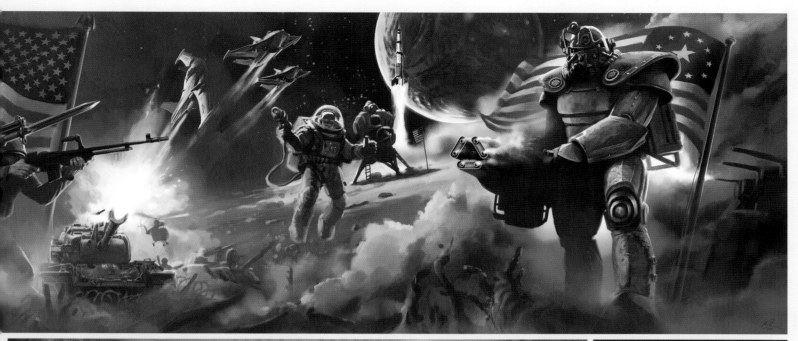

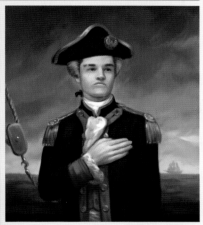

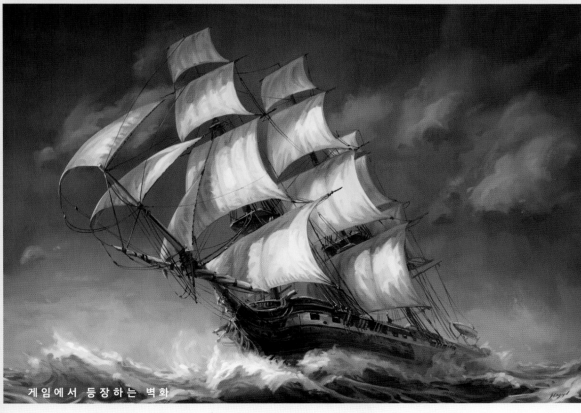

게임에서 등장하는 벽화

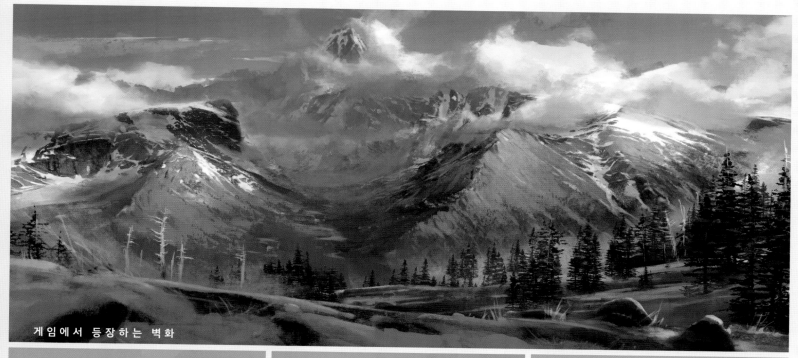

게임에서 등장하는 벽화

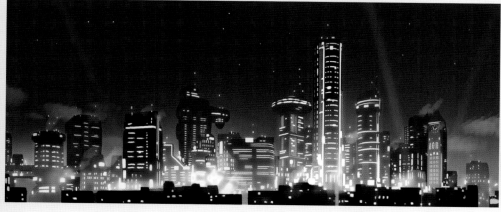

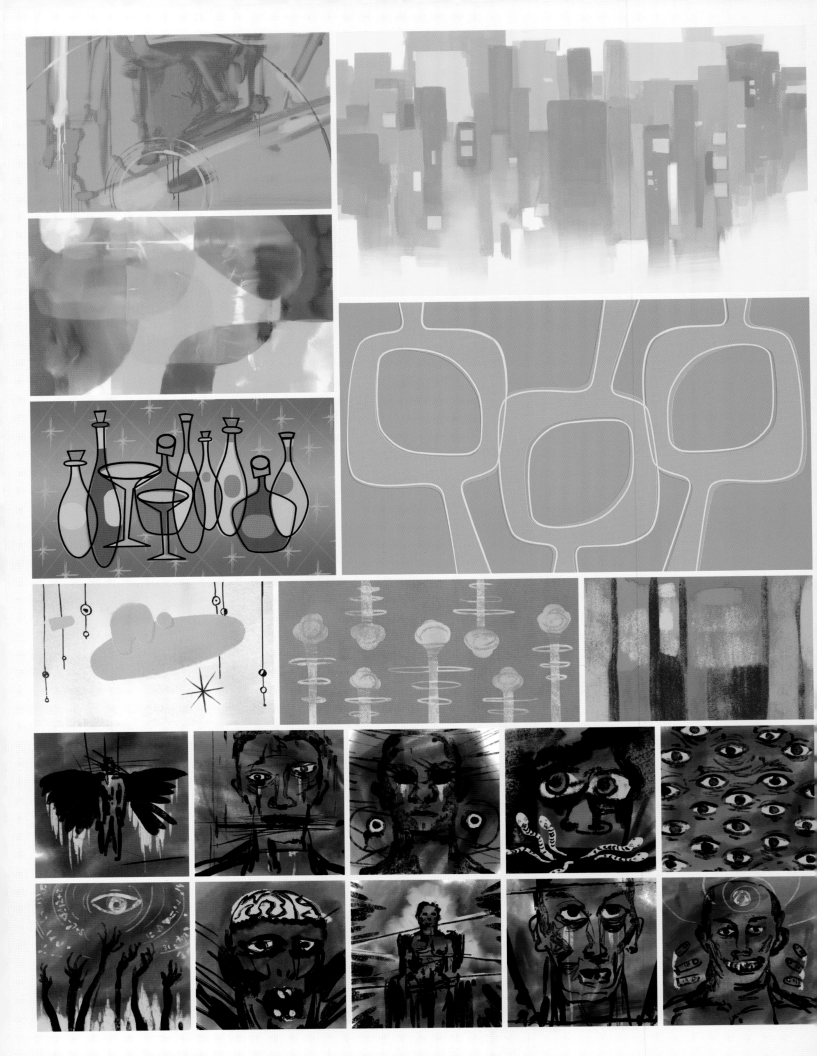

게임에서 등장하는 벽화

ASTOUNDINGLY AWESOME TALES

$29

#4

4LL-0WT-4

DRIVE-IN LOVE INTERRUPTED...

"RISE OF THE MUTANTS!"

THE ART OF Fallout 4

ASTOUNDINGLY
AWESOME
TALES #6

$29

ATTACK OF THE FISHMEN

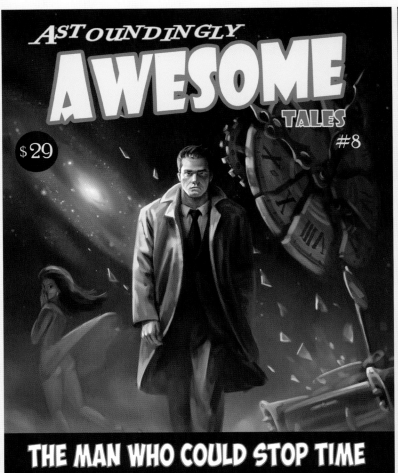

**ASTOUNDINGLY AWESOME TALES** #8

$29

THE MAN WHO COULD STOP TIME

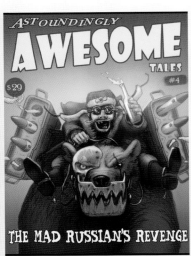

**ASTOUNDINGLY AWESOME TALES** #4

$29

THE MAD RUSSIAN'S REVENGE

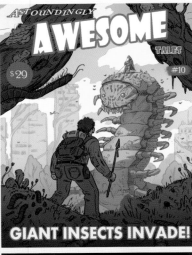

**ASTOUNDINGLY AWESOME TALES** #10

$29

GIANT INSECTS INVADE!

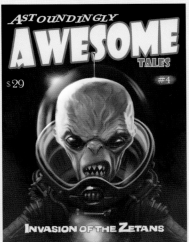

**ASTOUNDINGLY AWESOME TALES** #4

$29

INVASION OF THE ZETANS

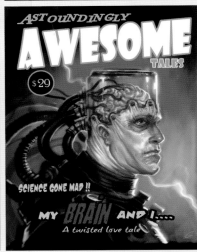

**ASTOUNDINGLY AWESOME TALES**

$29

SCIENCE GONE MAD !!

MY BRAIN AND I.....
A twisted love tale

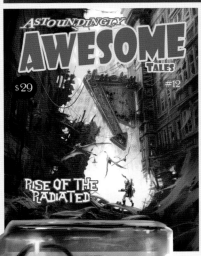

**ASTOUNDINGLY AWESOME TALES** #12

$29

RISE OF THE RADIATED

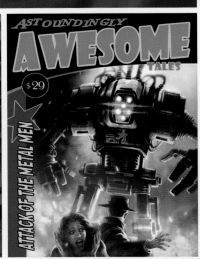

**ASTOUNDINGLY AWESOME TALES**

$29

ATTACK OF THE METAL MEN

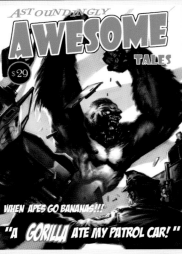

**ASTOUNDINGLY AWESOME TALES**

$29

WHEN APES GO BANANAS!!!
"A GORILLA ATE MY PATROL CAR!"

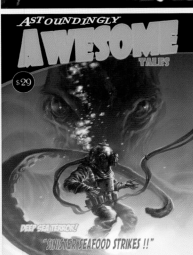

**ASTOUNDINGLY AWESOME TALES**

$29

DEEP SEA TERROR!
"SINISTER SEAFOOD STRIKES !!"

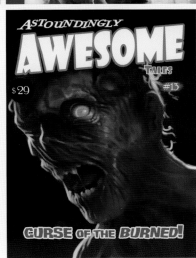

**ASTOUNDINGLY AWESOME TALES** #13

$29

CURSE OF THE BURNED!

**ASTOUNDINGLY AWESOME TALES** #12

$29

HAVE DOG, WILL TRAVEL!

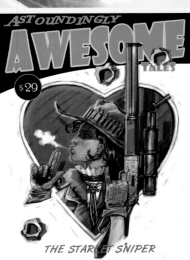

**ASTOUNDINGLY AWESOME TALES**

$29

THE STARLET SNIPER

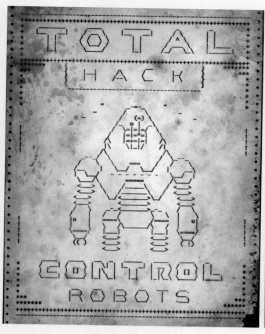

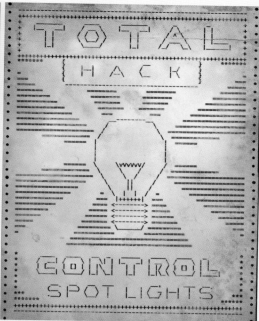

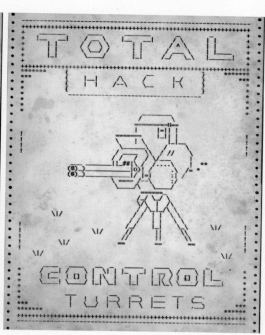

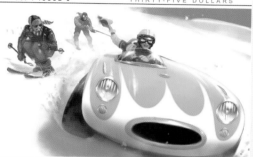

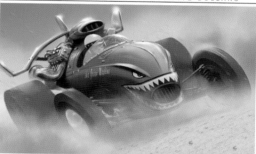

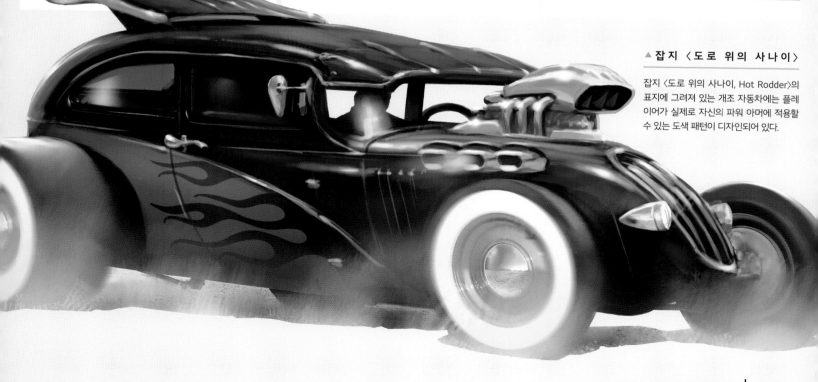

▲ 잡지 〈도로 위의 사나이〉

잡지 〈도로 위의 사나이, Hot Rodder〉의
표지에 그려져 있는 개조 자동차에는 플레
이어가 실제로 자신의 파워 아머에 적용할
수 있는 도색 패턴이 디자인되어 있다.

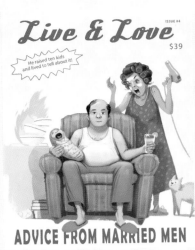

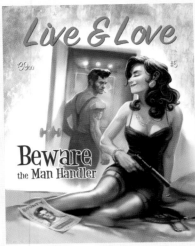

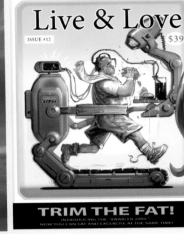

# Beware
## the Man Handler

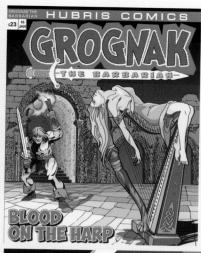

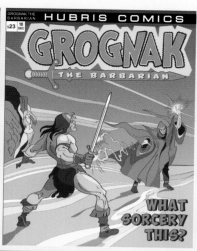

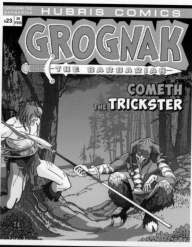

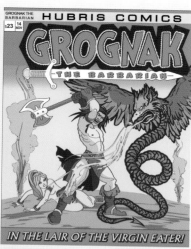

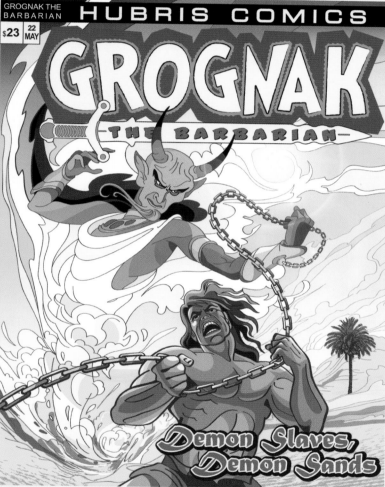

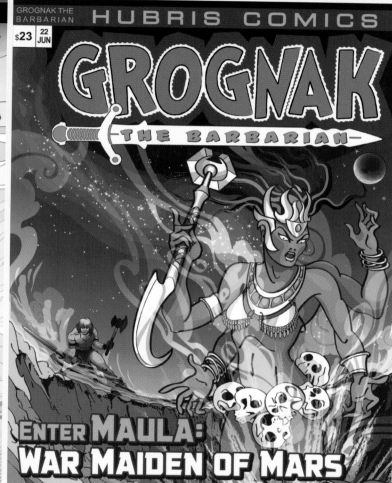

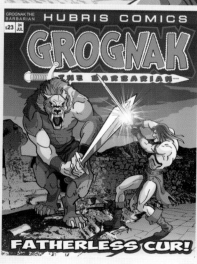

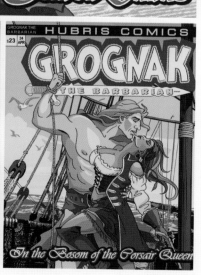

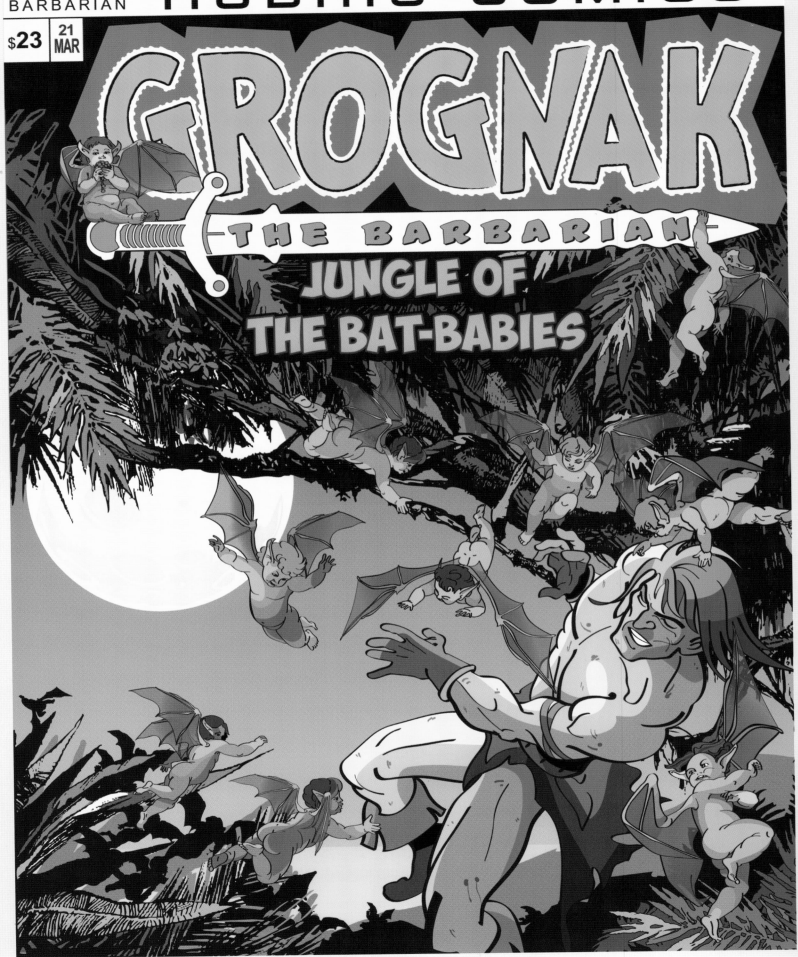

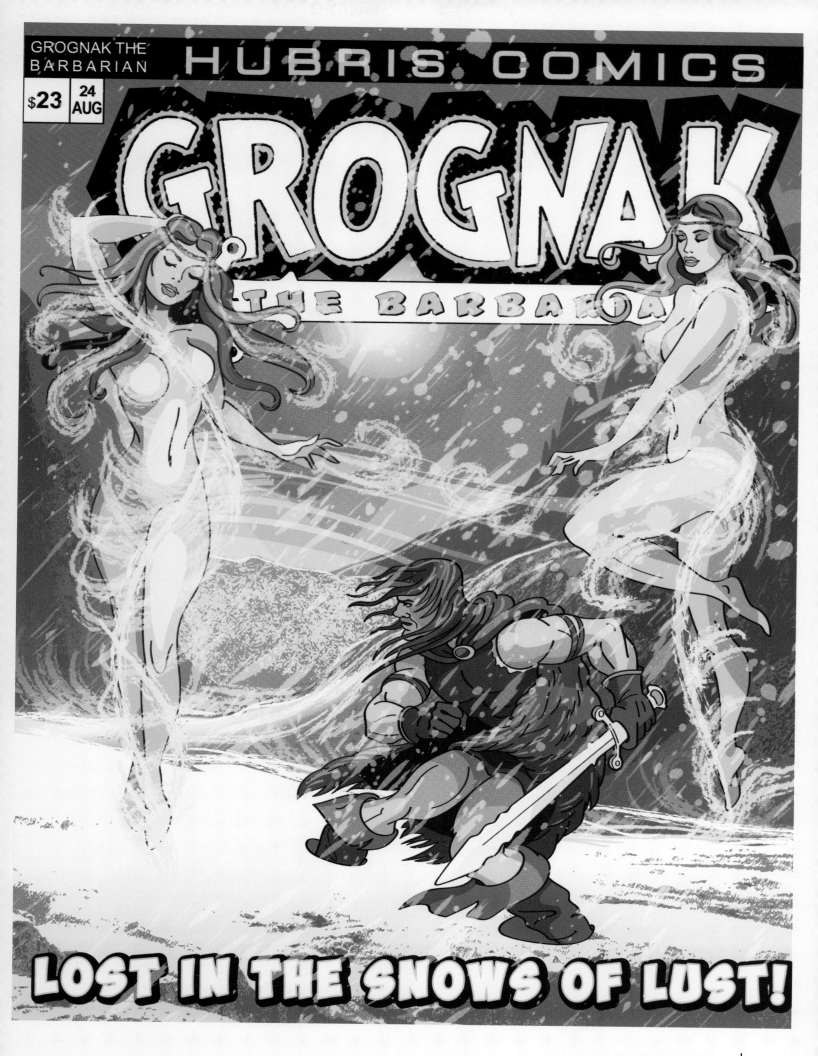

THE ART OF Fallout 4

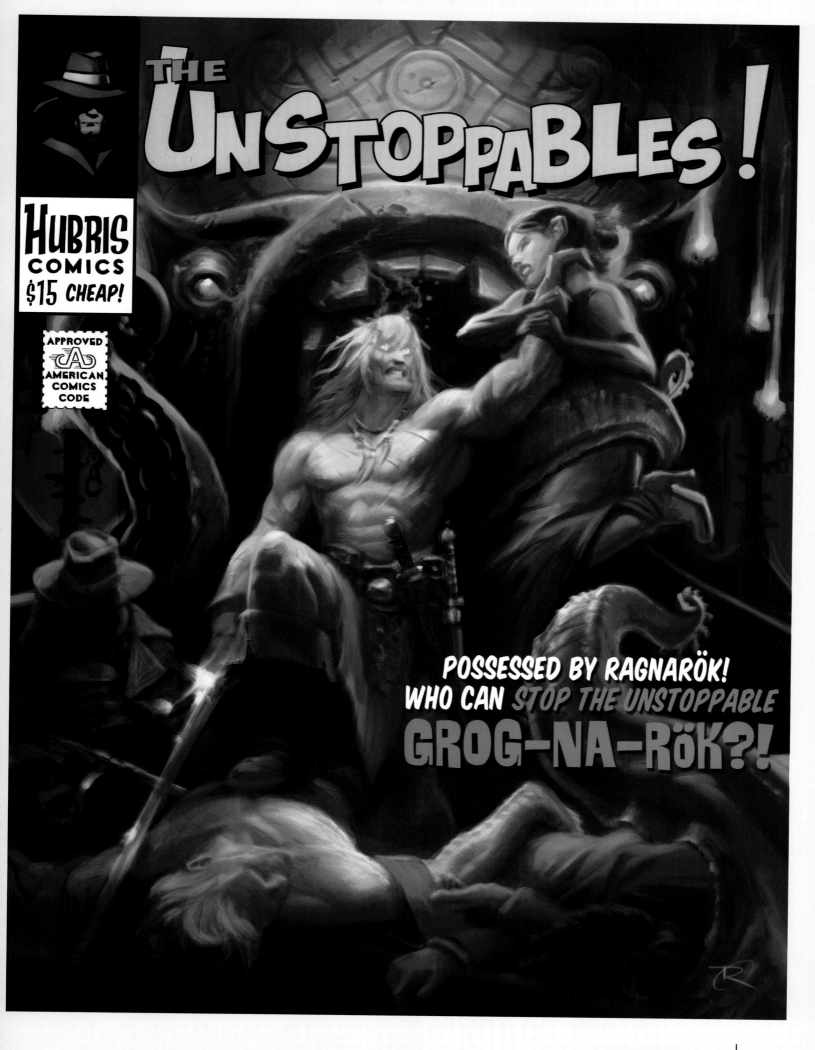

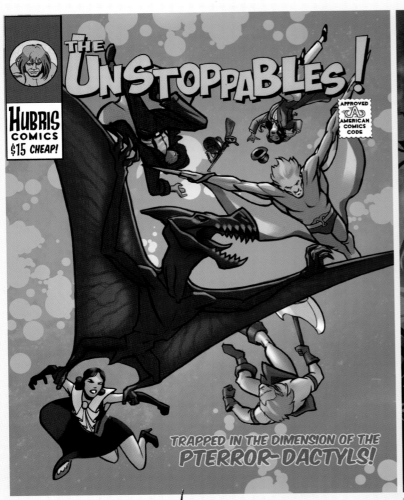

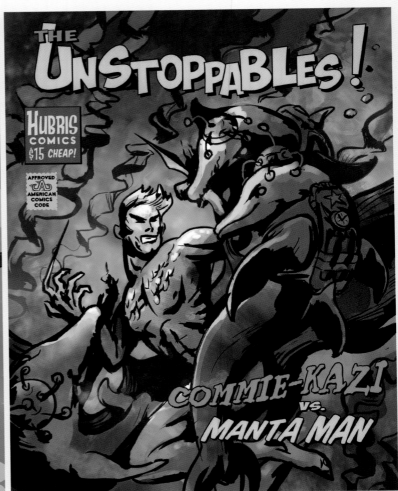

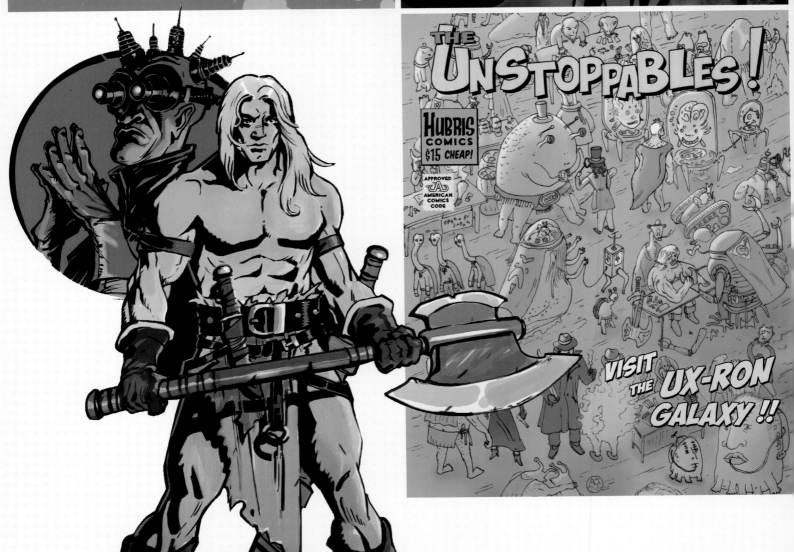

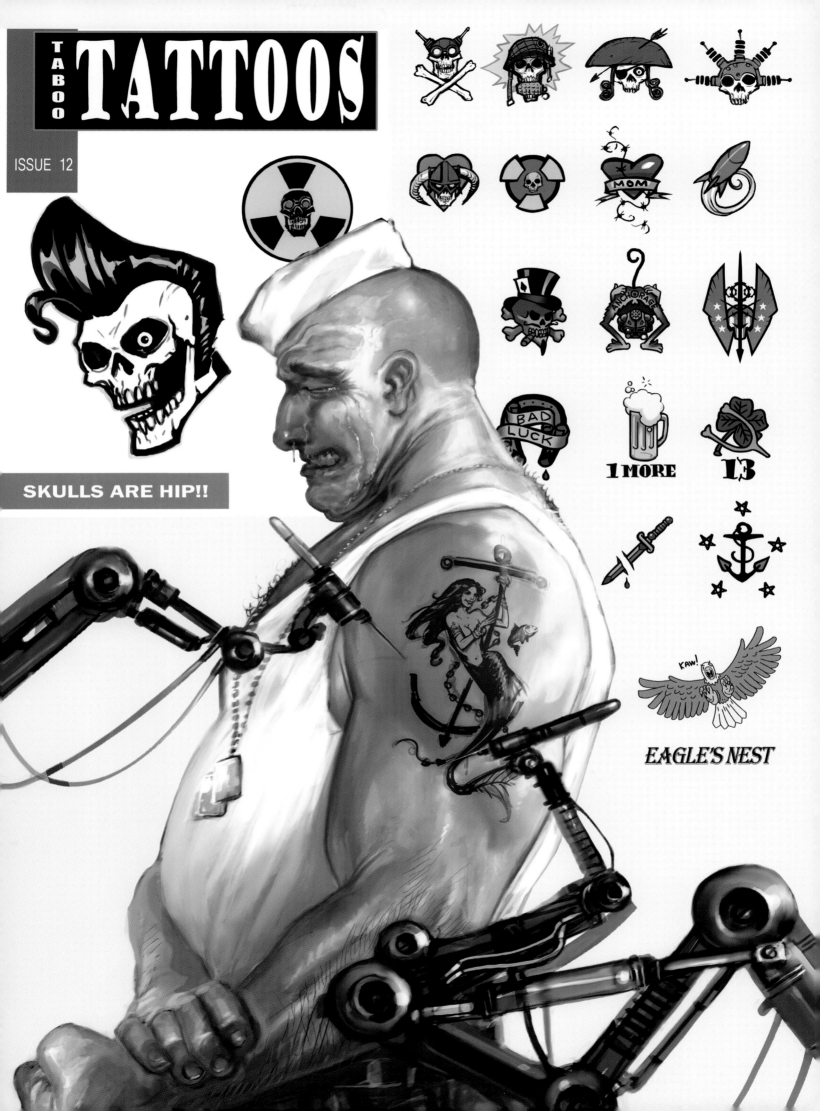

# TABOO TATTOOS

ISSUE 12

SKULLS ARE HIP!!

MOM

BAD LUCK

1 MORE

13

KAW!

EAGLE'S NEST

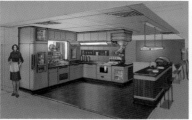

**Picket Fences**

$32.99     Issue#2

Modern Hearth!

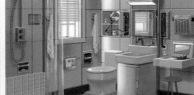

**Picket Fences**

$32.99     Issue#3

Essential Upgrades!

**Picket Fences**

$32.99     Issue#4

Modern Lawn Care!

**Picket Fences**

$32.99     Issue#5

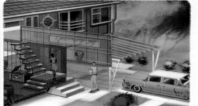

Welcome Home!

# Picket Fences

$32.99        *Issue#1*

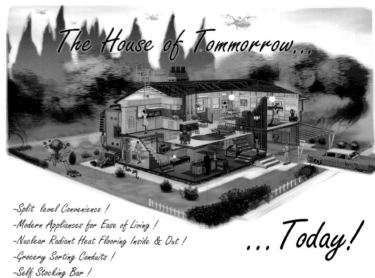

*The House of Tommorrow...*

*...Today!*

-Split level Convenience !
-Modern Appliances for Ease of Living !
-Nuclear Radiant Heat Flooring Inside & Out !
-Grocery Sorting Conduits !
-Self Stocking Bar !

LA COIFFE

THE HORNET'S NEST
SEE WHAT THE BUZZ IS ALL ABOUT

LA COIFFE   ISSUE #1

MEGATON HAIR

LA COIFFE

THE "JACKIE-OH-MY !!"
PUTTING THE 'STYLE' IN HAIRSTYLE

LA COIFFE   ISSUE #2

ANCHORAGE
THE BUZZED CUT CLASSIC

La Coiffe

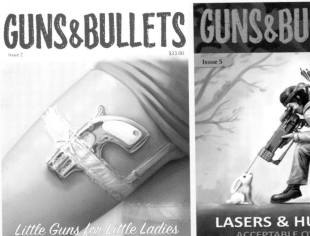

GUNS&BULLETS

Issue 2

$33.00

*Little Guns for Little Ladies*

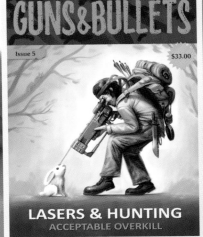

GUNS&BULLETS

Issue 5

$33.00

**LASERS & HUNTING**
ACCEPTABLE OVERKILL

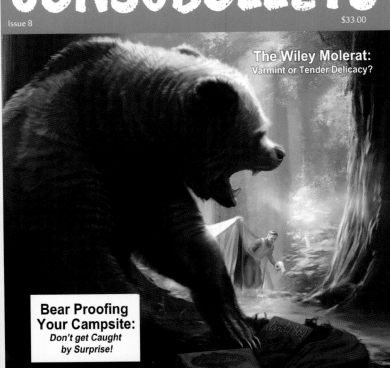

*Exclusive: Bag the Perfect Brown Bear*

GUNS&BULLETS

Issue 8

$33.00

The Wiley Molerat:
Varmint or Tender Delicacy?

Bear Proofing
Your Campsite:
*Don't get Caught
by Surprise!*

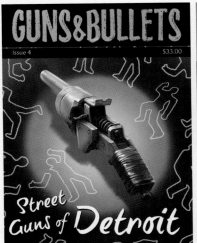

GUNS&BULLETS

Issue 4

$33.00

*Street
Guns of* Detroit

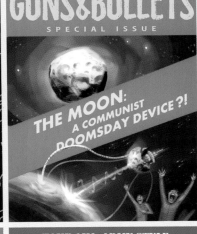

GUNS&BULLETS

SPECIAL ISSUE

THE MOON:
A COMMUNIST
DOOMSDAY DEVICE?!

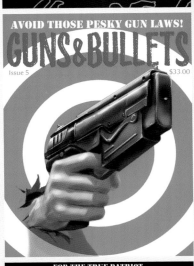

AVOID THOSE PESKY GUN LAWS!

GUNS&BULLETS

Issue 5

$33.00

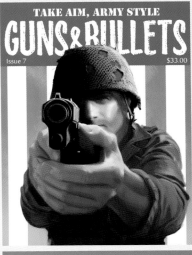

TAKE AIM, ARMY STYLE

GUNS&BULLETS

Issue 7

$33.00

GUNS&BULLETS

Issue 8

$33.00

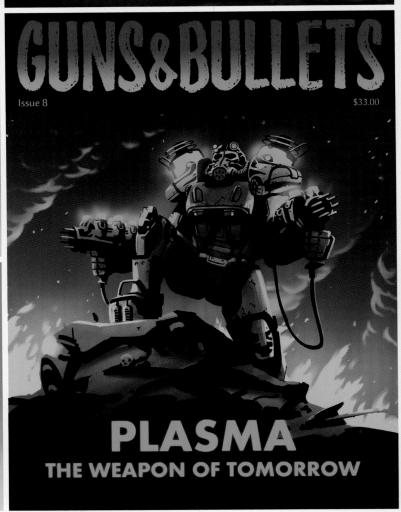

**PLASMA**
THE WEAPON OF TOMORROW

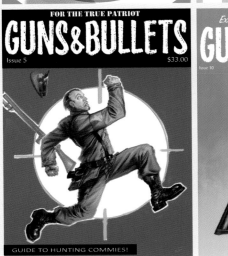

FOR THE TRUE PATRIOT

GUNS&BULLETS

Issue 5

$33.00

GUIDE TO HUNTING COMMIES!

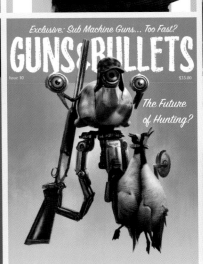

*Exclusive: Sub Machine Guns... Too Fast?*

GUNS&BULLETS

Issue 10

$33.00

*The Future
of Hunting?*

## MASSACHUSETTS
# SURGICAL JOURNAL
Issue 13 January

**PAY NOW , GET BETTER LATER !!**
INSURANCE SCANDAL SWEEPS MEDICAL INDUSTRY

## MASSACHUSETTS
# SURGICAL JOURNAL
Issue 13 January

Fig. 43
medial epicondyle of the humerus

**FINDING YOUR FUNNY BONE**

## MASSACHUSETTS
# SURGICAL JOURNAL
Issue 15

**SCARS ARE COOL!**

## MASSACHUSETTS
# SURGICAL JOURNAL
Issue 9 September

CAN ROBOTS HAVE
MATERNAL
INSTINCTS?

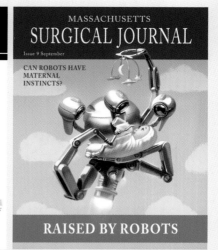

**RAISED BY ROBOTS**

## MASSACHUSETTS
# SURGICAL JOURNAL
Issue 16                    October

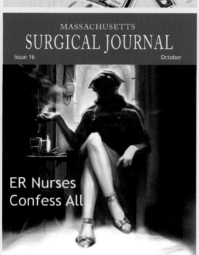

ER Nurses
Confess All

## MASSACHUSETTS
# SURGICAL JOURNAL
Issue 3                    February

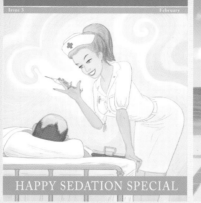

**HAPPY SEDATION SPECIAL**

## MASSACHUSETTS
# SURGICAL JOURNAL
Issue 5 May

**BETTER LIVING THROUGH CHEMS**

## MASSACHUSETTS
# SURGICAL JOURNAL
Issue 16                    October

**LET'S PLAY DOCTOR!**

## MASSACHUSETTS
# SURGICAL JOURNAL

Issue 8 June

# CRYO - TECHNOLOGY
## HAVEN OR TOMB?

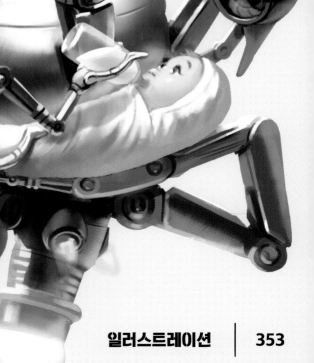

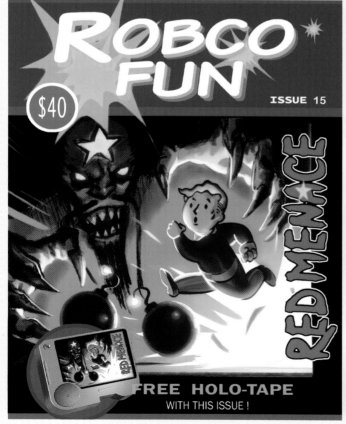

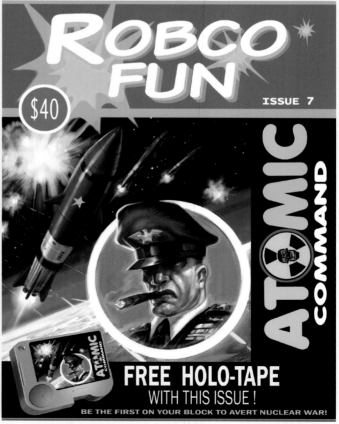

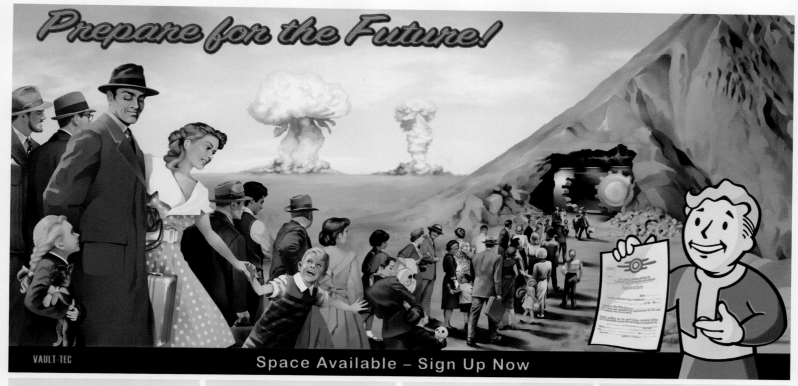

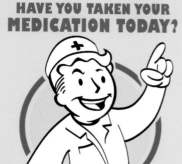

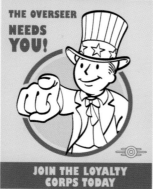

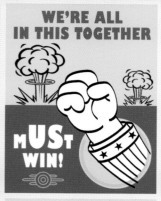

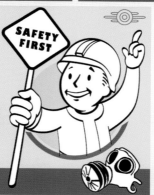

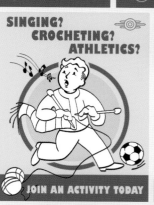

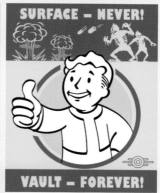

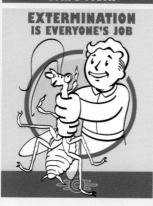

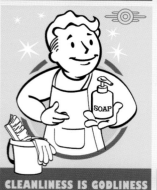

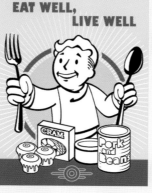

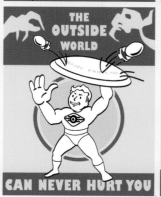

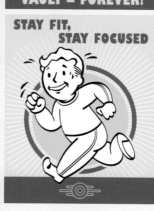

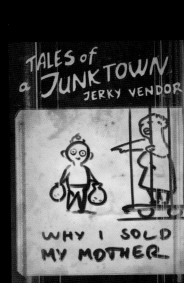

WHY I SOLD
MY MOTHER

THE JOY OF
WEALTH

SUIT UP
& SUCCEED

BENEFITS OF
CHILD LABOR

TAKE YOUR BUSINESS
ON THE ROAD

CAPITALISM
& YOU

THE ART OF
HAGGLING

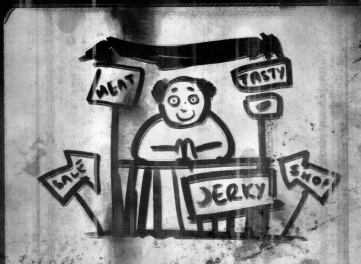

HOW TO RUN A SUCCESSFUL
VENDOR STAND

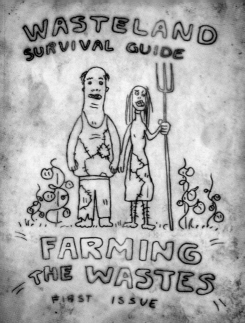

# WASTELAND SURVIVAL GUIDE
## FARMING THE WASTES
### FIRST ISSUE

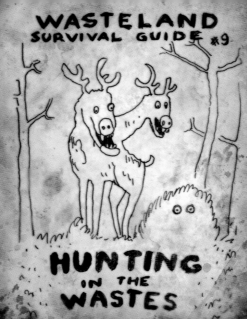

# WASTELAND SURVIVAL GUIDE #9
## HUNTING IN THE WASTES

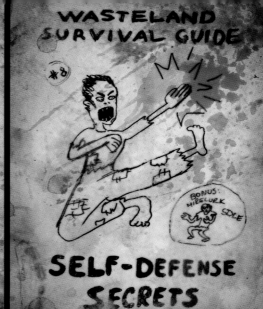

# WASTELAND SURVIVAL GUIDE #8
## SELF-DEFENSE SECRETS
BONUS: MIRELURK SIDE

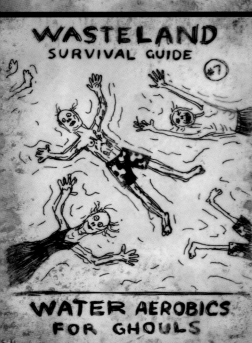

# WASTELAND SURVIVAL GUIDE #7
## WATER AEROBICS FOR GHOULS

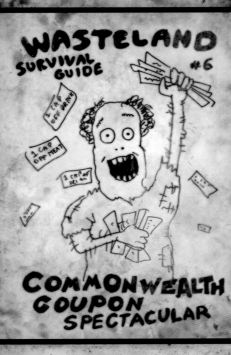

# WASTELAND SURVIVAL GUIDE #6
1 CAP OFF DRINK
1 CAP OFF MEAT
1 CAP OFF DEAL
## COMMONWEALTH COUPON SPECTACULAR

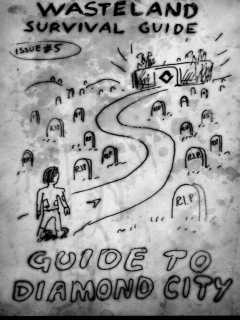

# WASTELAND SURVIVAL GUIDE
## ISSUE #5
R.I.P.
## GUIDE TO DIAMOND CITY

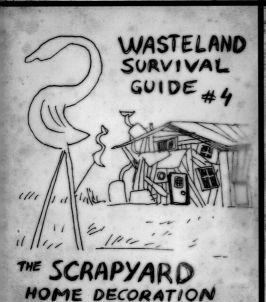

# WASTELAND SURVIVAL GUIDE #4
## THE SCRAPYARD HOME DECORATION GUIDE

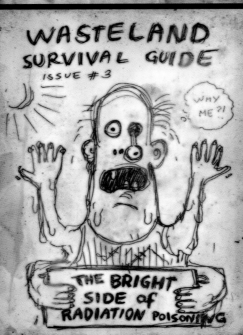

# WASTELAND SURVIVAL GUIDE
## ISSUE #3
WHY ME?!
## THE BRIGHT SIDE OF RADIATION POISONING

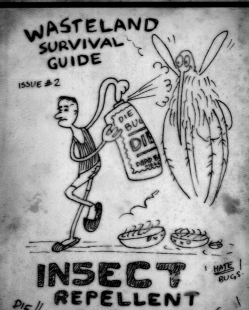

# WASTELAND SURVIVAL GUIDE
## ISSUE #2
DIE BUGS
DIE
## INSECT REPELLENT SPECIAL
HATE BUGS!
DIE!!
DIE BUGS.

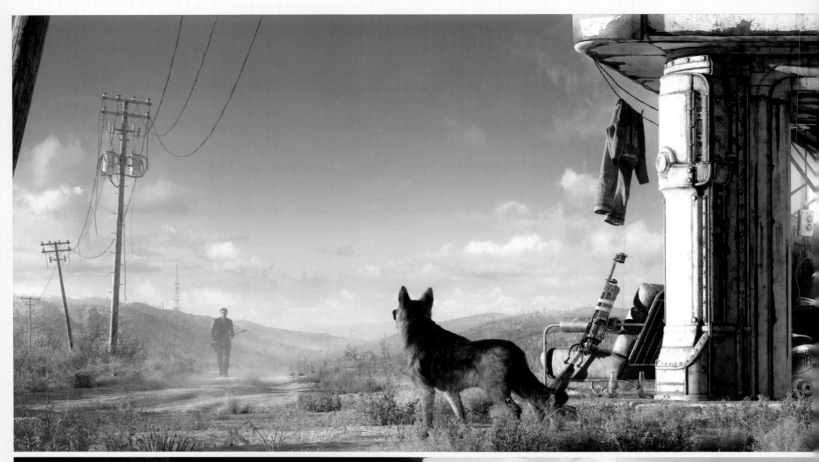

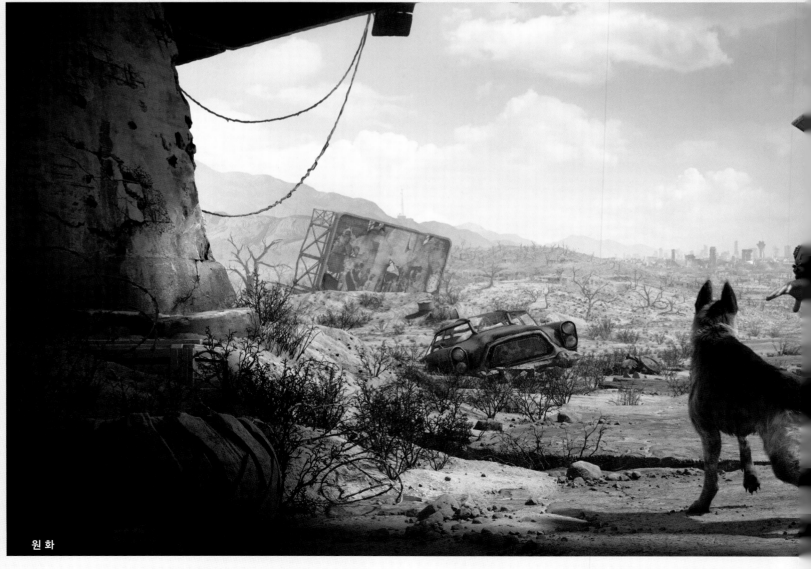

원 화

**THE ART OF** *Fallout 4*

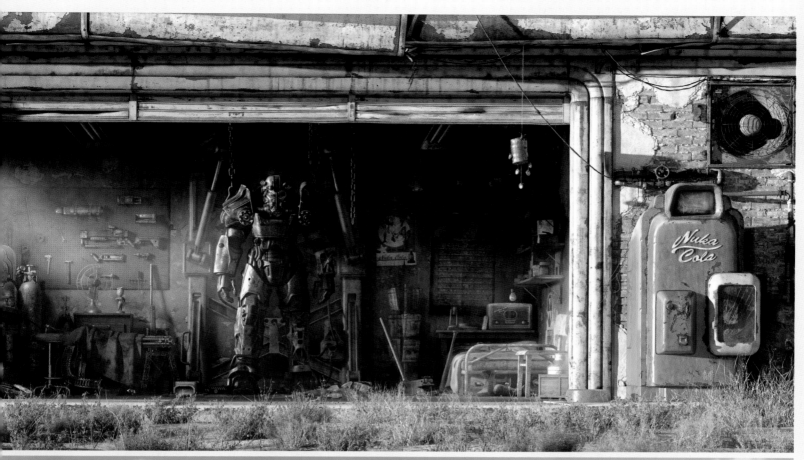

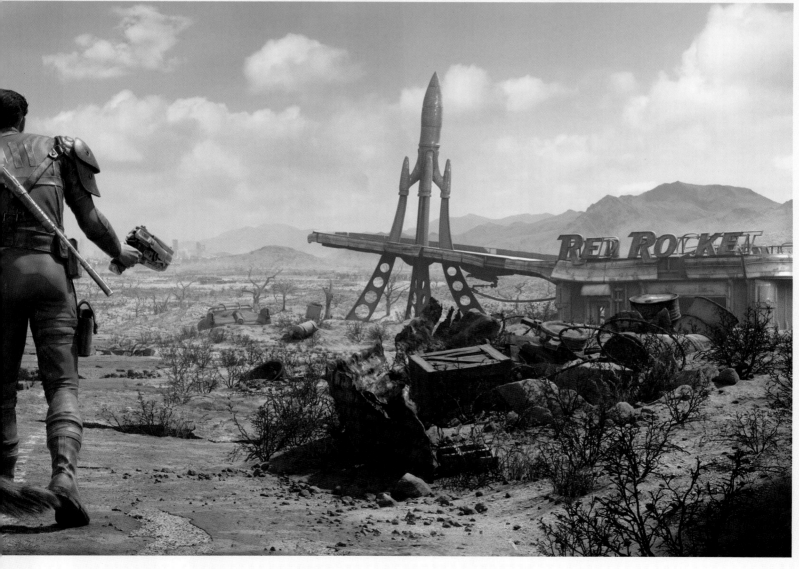

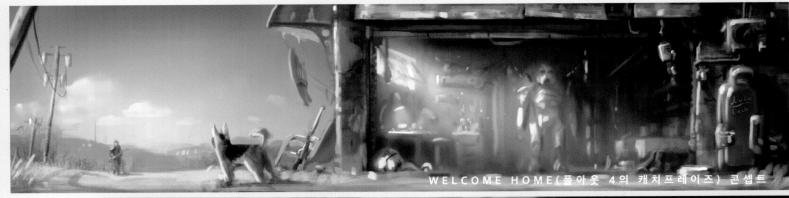
WELCOME HOME(폴아웃 4의 캐치프레이즈) 콘셉트

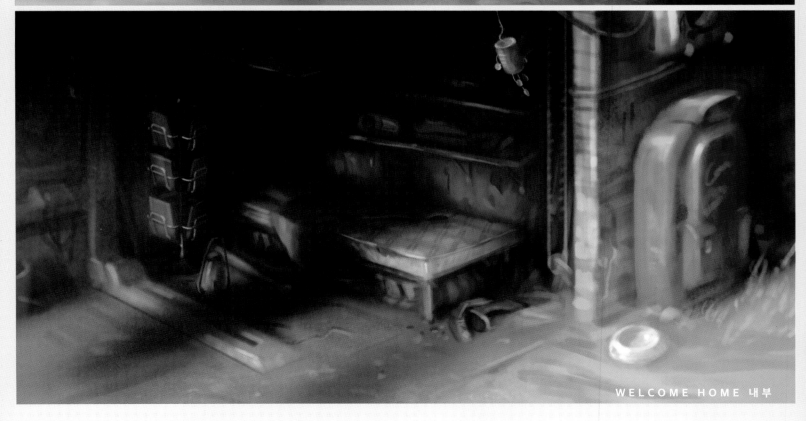
WELCOME HOME 내부

THE ART OF *Fallout 4*

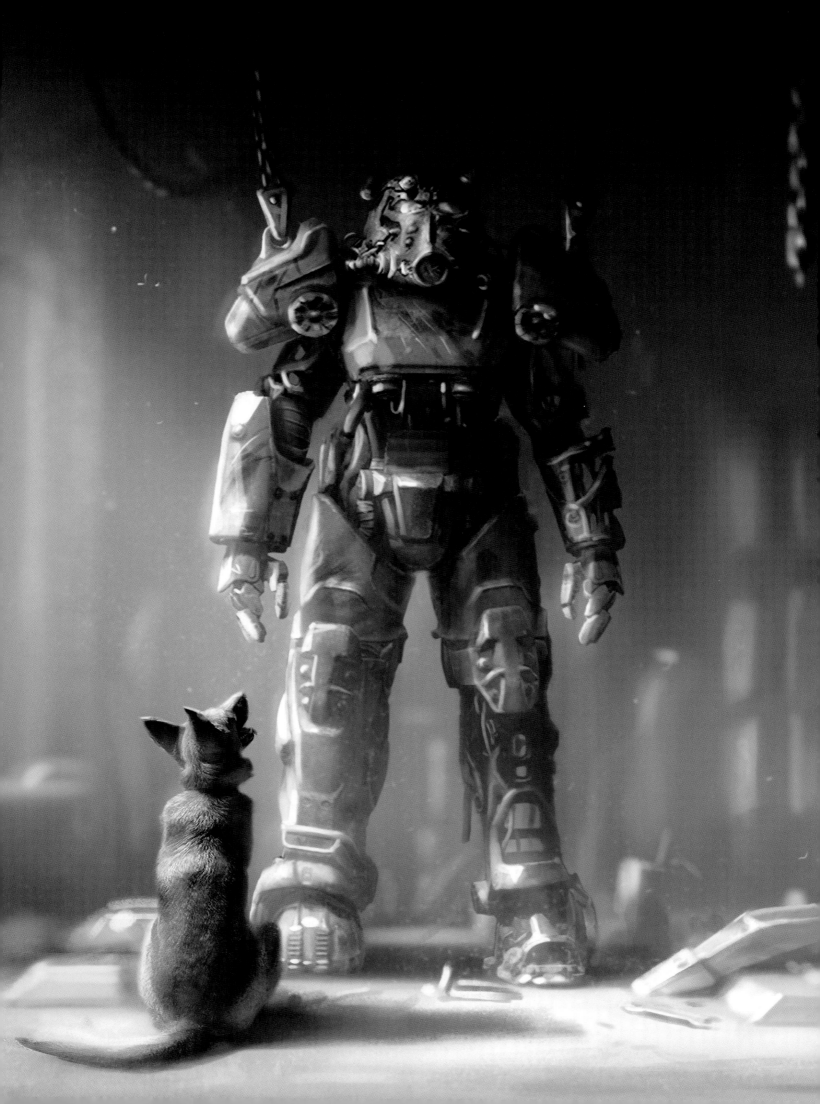

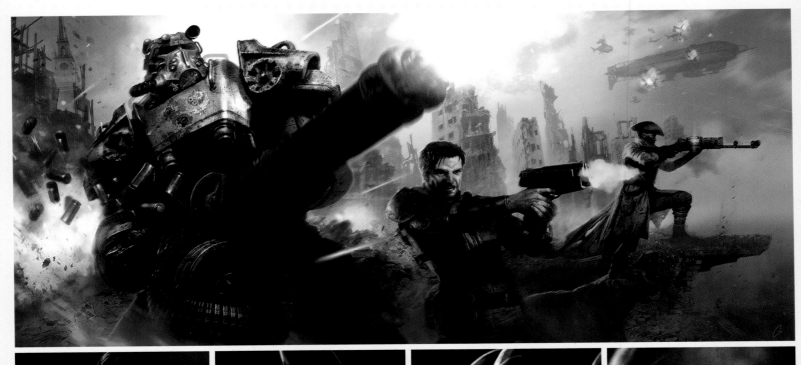

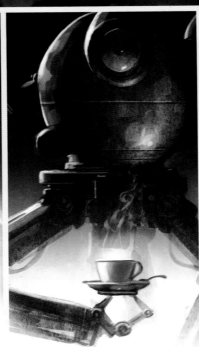

WELCOME HOME      WELCOME HOME      WELCOME HOME      WELCOME HOME

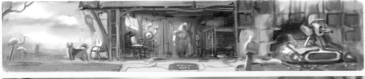
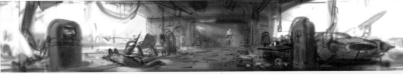

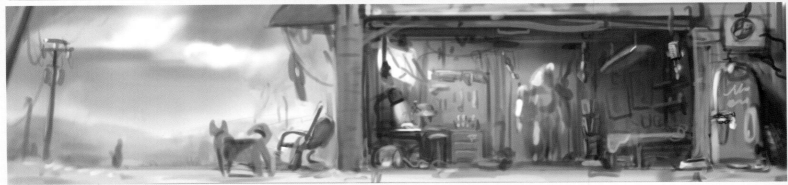

THE ART OF *Fallout 4*

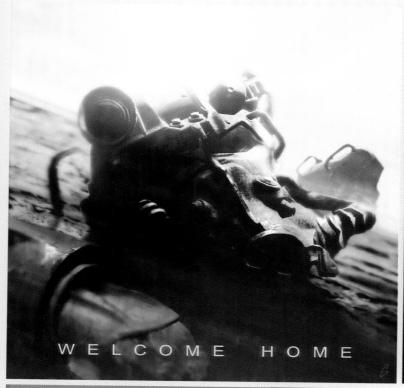

WELCOME HOME

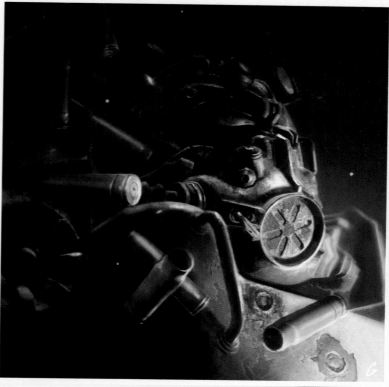

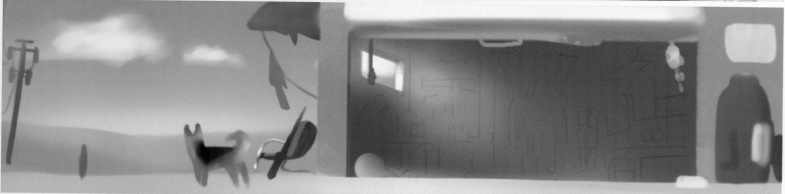

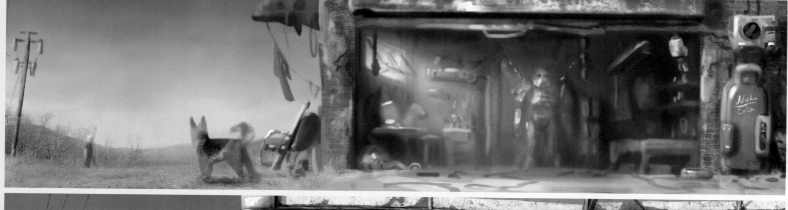

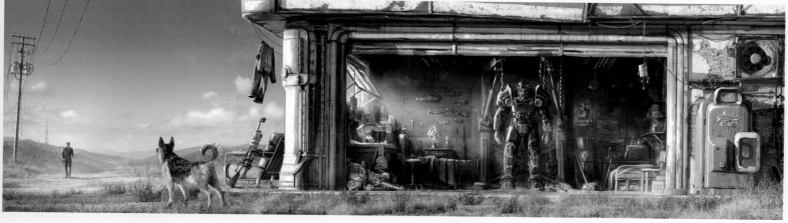

# 만든 사람들

**아티스트팀장**

이슈트반 펠리

**프로듀서**

앤절라 브로더

크레이그 래퍼티

네이선 맥다이어

**콘셉트 아트**

애덤 애더모비츠

존 그라바토

레이 레더러

일리야 나자로프

**월드 아트**

앤디 배런

노아 베리

매슈 카로파노

코리 에드워즈

토니 그레코

조시 제이

제이슨 먹

네이트 퍼키파일

라이언 살바토레

메건 소여

라이언 세어스

클라라 스트루더스

라파엘 바르가스

로버트 위스네프스키

크리스토퍼 즈대나

**추가 월드 아트**

가브리엘 애덤스

네이디아 해스차트

마이클 민스

마들렌 라빌

케일라 스미스

존 발렌티

**특수 효과**

대니얼 T. 리

리즈 랩

그랜트 스트루더스

마크 티어

**애니메이션팀장**

조시 존스

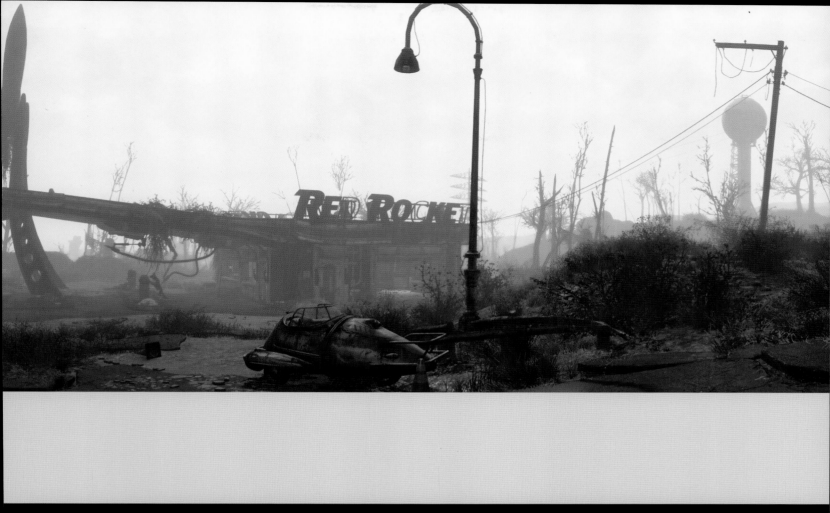

### 애니메이션

제러미 브라이언트
차장준
김동준
배리 나르돈
게리 누넌
후안 산체스
마크 토머스
릭 비센스
액릭스 유팅

### 추가 애니메이션

앨런 홀브룩
에릭 웨브

### 테크니컬 아트

펠리페 '페페' 노게이라
앤드루 토머스

### 캐릭터 아트

벤 카르노
루커스 하디
찰스 킴
크리스티아네 H.K. 마이스터

데니스 메질로네스
데인 올즈
양 칭

### 추가 캐릭터 아트

조너선 클라크
조나 로브
레드 핫 CG

### 그래픽디자인 & 볼트보이

나탈리아 스미르노바

### 특별 감사

빅토르 안토노바
매슈 클링크스케일스
마이크 코치스
스테판 마티니어
라샤드 레딕

베데스다 게임 스튜디오팀

THE ART OF *Fallout 4*

FALLOUT 4